예술,
인간을
말하다

| 일러두기 |

1 작품의 크기는 세로, 가로순으로 표기했다.
2 외국 인명과 지명 등은 한글맞춤법, 외래어표기법에 의해 표기하는 것을 원칙으로 했으나,
 일부 명칭은 통용되는 방식에 따랐다.
3 곡명과 작품명은 〈 〉으로 표기하였고, 오페라명은 《 》로 표기했다.

예술, 인간을 말하다

전원경 지음

SIGONGART

우리 삶의 가장 빛나는
순간들을 기억하며

예술 시리즈의 두 번째 책인 『예술, 도시를 만나다』를 낸 후로 3년이 흘렀다. 그 3년 동안 세상은 놀라울 정도로 변했다. 어쩌면 먼 훗날 우리는 2020년 이전의 세계를 두 번째 '벨 에포크Belle Époque'라고 부르게 될지도 모른다. 2020년 2월 이후 세계는 역사책에서나 보던 전염병의 세계적인 대유행을 겪었고 러시아는 우크라이나를 침공하는 전쟁을 일으켰으며 이웃 나라 일본의 유력한 정치인은 한낮의 선거 유세 도중 암살되었고 유럽의 여름 기온은 300년 이래 최고 폭염에 이르렀다. 팬데믹, 전쟁, 기후 변화, 그리고 이러한 변화의 결과로 따라올 수밖에 없는 국제 경제의 위기 상태는 여전히 현재 진행형이다. 세계가 점점 암울한 방향으로 향하고 있는 것 같은 이 느낌은 매우 우울하다. 마치 아무리 열심히 운동을 하고 좋은 음식만 챙겨 먹는다 해도 노화를 늦출 수는 없다는 냉혹한 진실을 깨달은 듯한 기분이다. 어느 순간 볼품 없게 늙어 버린, 근육이 다 빠져나간 메마른 팔다리와 물기 없는 피부를 발견하게 된다면 아무리 낙천적인 사람이라도 우울해질 수밖에 없다. 그

리고 지금 우리는 '늙어 가는 세계'를 다 같이 목도하고 있는지도 모른다.

팬데믹은 실제로 내 생활에 위협으로 다가오기도 했다. 많은 일이 삽시간에 사라졌다. 어떤 강의와 공연들은 대여섯 번 이상 연기를 거듭하다 결국 취소되었다. '죄송하지만 이번 강의는 진행할 수 없게 되었습니다'라는 전화를 받는 데 어느새 익숙해졌다. 더 견딜 수 없는 순간들은 소위 '무관중'으로 진행된 공연들이었다. 박수 소리도 반짝이는 눈빛도 없는 텅 빈 객석을 바라보며 한참 떠들고 난 후의 밤에는 심연 같은 피로감이 온몸을 짓눌렀다. 그어둡고 무거운 피로감이 너무나 깊어서 오히려 잠들지 못하는 날들이 거듭되었다.

이 위기의 순간에 예술은 아무런 힘도 없지 않는가.

잠 못 드는 밤들을 뒤척이며 했던 생각은 이런 것들이었다. 셀 수 없을 만큼 많은 글을 쓰고 강의를 하고 때로는 현지에서 직접 작품을 보겠다는 열성 독자들과 비행기에 올라 먼 유럽으로 가던 날들, 그 모든 것들이 팬데믹과 전쟁과 기후 위기에서 어떤 의미를 갖고 있다는 말인가. 본질과 아무 관계도 없는, 알맹이 없는 사치스러움을 위해 지금까지 무수한 시간과 노력을 쏟아 부었던 게 아니었나 하는 의문이 머릿속을 떠나지 않고 맴돌았다. 그리고 팬데믹이 장기화되면서 결코 무한할 수도 영원할 수도 없는 인생에서 우리의 전성기는 이토록 허망하게 끝나 버리는 게 아닌가 하는 의문이 덧붙여졌다. 그 괴로움의 와중에 세계는 천천히 팬데믹의 종식을 향해 움직여가는 듯했고 취소되었던 강의들이 하나둘씩 되살아났다. '예술, 인간을 말하다' 강의를 다시 시작하게 되었고, 강의를 진행하면서 미뤄 놓았던 원고를 다시금 쓰게 되었다. 2년이 걸린 작업 끝에 이제 예술 3부작의 마지막 권인 『예술, 인간을 말하다』가 완성되는 지점까지 이르렀다. 이렇게 해서 앞선 두 권보다

훨씬 더 오랜 시간과 머나먼 길을 돌아 이 책은 세상에 나오게 되었다.

솔직히 말하면 나는 아직도 '이 작업의 의미가 무엇인가' 라는 질문에 대한 정답을 찾지 못하고 있다. 나비파 화가 모리스 드니의 말처럼 사실 그림은 '평평한 바탕에 칠해진 물감' 에 불과하다. 불투명한 미래에 대한 불안 속에서 하루하루를 보내는 우리에게 예술은 어떤 실제적 도움도 주지 못한다. 그에 비하면 팬데믹, 전쟁, 기후 변화는 인류의 삶을 정말로 끝나게 만들어 버릴 수 있는 실제적인 위협이다.

좋은 시절, '벨 에포크' 라는 말은 지나간 과거에만 성립할 수 있는 단어다. 봄날의 햇살처럼 환하게 반짝이던 우리의 시대는 이대로 끝이 날지도 모른다. 그러나 시간이 지난다고 해서 지난날에 대한 기억마저 사라지는 것은 아니다. 예술 작품들은 어찌 보면 지나간 과거를 영원히 붙들어 주는 오묘한 마법 같은 존재들이다. 본질적으로 삶은 길고 삭막하며 지루할 수밖에 없지만 가끔은 눈부시게 아름다운 시간들, 다정하고 달콤한 순간들이 찾아온다. 찬란하게 빛났던 젊음과 우리를 온통 불타오르게 만들었던 사랑, 고단한 하루를 끝낸 후 편안하게 깃드는 밤, 새로운 나를 찾아 떠나는 여행… 예술 작품 속에서 그런 기억들을 떠올리면서 우리는 위로를 얻는다. 그 위로는 나날이 우울해져 가는 세계에서 우리를 단단하게 붙들어 줄 것이다. 역설적으로 세상이 온통 아름답고 행복하기만 하다면 우리는 예술에 굳이 기대지 않을지도 모른다.

'예술 3부작' 시리즈는 커다란 주제들을 다루면서 시작되었다. 첫 번째 책인 『예술, 역사를 만들다』는 고대 이집트부터 제2차 세계대전까지 역사의 발전과 그 와중에 함께 변화하며 발전한 예술의 이야기를 주제로 삼았고 두 번째 책인 『예술, 도시를 만나다』는 세계 여러 도시, 지역의 문화와 특성들

을 살펴보며 그러한 토양에서 태어난 예술가와 예술 작품들을 다루었다. '예술 3부작'의 마지막 책인『예술, 인간을 말하다』는 그처럼 큰 주제가 아닌 일상의 이야기를 다루고 있다. 사랑, 이별, 젊음, 우정, 노동, 여행, 집, 자연처럼 우리가 살면서 매일 겪는 일들, 나무의 나이테 같은 이 세밀한 단면들이 모여서 우리의 삶을 이루고 인류의 역사를 이루게 된다.

　예술은 우리 같은 보통 사람들이 도저히 가 닿을 수 없는 거창한 경지를 표현하고 있는 것처럼 보이지만 실은 그렇지 않다. 웅장한 미술관에 걸려 있거나 화려한 극장에서 공연되는 오페라를 자세히 들여다 보면 대부분의 작품들은 예술가의 눈으로 해석한 사람들의 삶을 다루고 있다. 우리는 티치아노의 〈바쿠스와 아리아드네〉에서 맞부딪치는 두 남녀의 시선을 통해 처음으로 사랑을 확인했던 불꽃 같은 순간을 기억해 낼 수 있고 호퍼가 그린 〈뉴욕 영화관〉의 안내원을 보면서 매일의 노동을 묵묵히 견디고 있는 나 자신의 모습을 바라보게 된다. 오르페오가 부르는 〈나의 유리디체를 잃었네〉를 듣는 동안 실연의 쓰라린 고통을 지금의 일처럼 되살리며 눈물 흘리게 되는가 하면, 사전트의 〈카네이션 백합 백합 장미〉의 앳된 소녀들을 통해 유리알처럼 맑았던 유년의 나날을 떠올릴 수도 있다. 그런 과정을 통해 우리는 먼 옛날에 창작된 위대한 작품이 시간의 흐름을 뛰어넘어 우리의 인생과 이어져 있다는 특별하고도 내밀한 느낌을 맛보게 된다.『예술, 인간을 말하다』는 예술 작품들에 대한 해설이나 감상 이전에 우리 삶의 빛나는 순간들을 기억하기 위해, 그리고 그 순간들에서 현실을 살아갈 힘을 얻기 위해 쓴 책이다.

　'예술 3부작'을 마치기까지 많은 분들의 도움을 받았다. 최선을 다해 세 권의 책을 만들어 주신 시공아트의 한소진, 김화평 편집자와 불확실한 와중에서도 '예술, 인간을 말하다' 강의를 개설해 주신 국립중앙박물관회의 윤인

식 과장님, 진심으로 공감하며 강의를 들어 주신 수강생분들께 감사드린다. 무엇보다도 3부를 완간하는 데에 7년씩이나 걸린 게으른 필자를 끈질기게 기다려 주신 독자들에게 감사의 말을 드리고 싶다. 결코 만만치 않은 변화와 부침의 세상을 살고 있지만 희망의 빛은 아직 꺼지지 않았다. 그 빛은 어둠 속의 아련한 등불처럼 저 멀리서 반짝이며 우리를 기다리고 있다고, 나는 그렇게 믿고 싶다. 이렇게 터무니없을 만큼 순진하고 낙천적인 기대야말로 내가 오랜 시간 동안 예술 작품들을 바라보고 그 아름다움의 근원을 생각하며 얻은 가장 큰 소득일지도 모른다.

2022년 가을
전원경

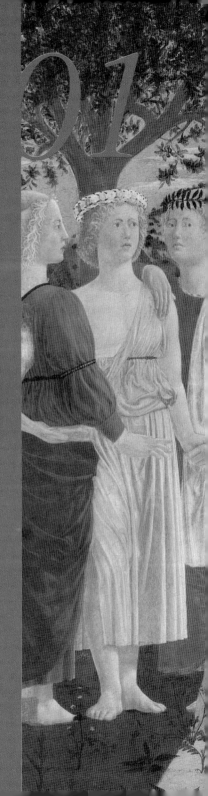

01

젊　　　음

축복인가,
고통인가?

"생의 마지막 순간에도 화가는 긴 막대기 끝에 목탄을 묶어 병실 천장에 그림을 그렸다.
마티스의 일화는 우리가 꿈꿀 수 있다면 나이와 상관없이
언제든 젊을 수 있다고 알려 주는 것만 같다.
브람스의 가장 젊은 곡이 40대 후반에 작곡되었듯이,
사람은 언제나 새로운 꿈을 꿀 수 있는 존재가 아닐까?"

젊은이는 젊음이 좋은지를 알지 못한다. 젊음이 얼마나 아름다우며 고귀한지를 실감하는 사람은 이미 더 이상 젊지 않은 것이다. 대부분의 사람들은 젊음을 즐기기보다는 방황이나 혼돈에 빠져서 길지 않은 젊음의 시간을 흘려보내고 만다. 그리고 나이가 들어서야 그 방황의 순간들을 되돌려 보며 다시 돌아올 수 없는 젊음을 추억한다. 추억 속의 젊음은 실제보다 더 아름답게 기억된다. 젊을 때에는 행복하지도 즐겁지도 않았던 일들이 기억 속에서는 한없이 밝고 행복한 순간들로 되살아난다.

이것은 젊음을 이미 떠나보낸 사람만이 실감할 수 있는 모순이다. 젊음이 눈앞의 현실일 때 그 젊음은 결코 애틋할 정도로 아름답지도, 가슴 시릴 정도로 찬란하지도 않았다. 오히려 현실 속의 젊음은 치기 어린 망상과 성급한 결단, 어긋난 결정으로 일을 망친 후 다가오는 쓰라린 후회와 부끄러움 등으로 점철되어 있기 마련이다. 그러나 이러한 젊음이 시간이라는 터널을 통과하면 눈부시도록 찬란하고 그리운 추억으로 변화한다. 젊음은 삶의 미묘한, 그리고 어찌

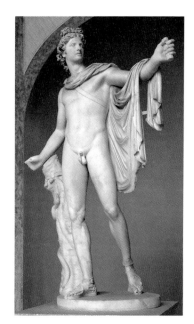

〈벨베데레의 아폴론〉, 120-140년 전후, 백색 대리석, 높이 224cm, 바티칸 박물관, 바티칸 시티.

보면 다정한 아이러니다. 그렇다면 예술 속에 그려진 젊음은 축복일까, 아니면 고통일까.

고대 그리스 시대에 만들어진 조각에서도 젊음은 확실히 우월하고 아름답다. 자신이 쏜 화살의 방향을 바라보고 있는 〈벨베데레의 아폴론〉은 미끈한 몸에 수염 없는 미남자다. 젊음은 예술 작품 속에 다양한 모습으로 등장한다. 〈벨베데레의 아폴론〉처럼 싱그럽고 힘차게 묘사된 젊음이 있는가 하면, 고뇌하거나 가난하며 판단력 부족으로 갈팡질팡하는 젊음도 있다. 재미있게도 어떤 예술가들은 젊은 시절보다 나이 들어서 더욱 젊은 작품을 창작했다. 인생에는 나이가 있지만, 예술에는 나이라는 개념 자체가 없는 것이다.

젊은 예수, 혹은 승리자 예수

서양 미술사의 영원한 주제인 예수가 20대 시절을 어떻게 보냈는지는 베일 속에 감춰져 있다. 예수는 서른에 세례를 받으며 활동을 시작했고, 서른셋이 되었을 때 십자가형으로 사망했다. 예수를 열서너 살의 아이나 청소년으로 그린 그림은 매우 드물다. 대부분의 그림 속에서 예수는 성모의 품에 안긴 아기이거나, 세례를 받는 순간부터 십자가형까지, 또 부활한 후의 모습으로 그려진다. 처형 당시 서른셋이었으므로 세상을 떠난 때까지 예수는 젊은이였던 셈이다. 그런데 우리는 예수의 모습을 보통 긴 머리카락에 수염이 난, 중년 남자 같은 모습으로 떠올린다.

피에로 델라 프란체스카Piero della Francesca(1415-1492)의 〈예수의 세례〉는 막 세례를 받는 예수와 요한을 담은 중세 후반기의 걸작이다. 이 세례를 계기 삼아 예수는 은둔에서 벗어나 세상에 등장한다. 수학자이기도 했던 프란체스카는 엄정한 구도의 한가운데에 예수를 배치하고 왼편에 세 명의 천사, 오

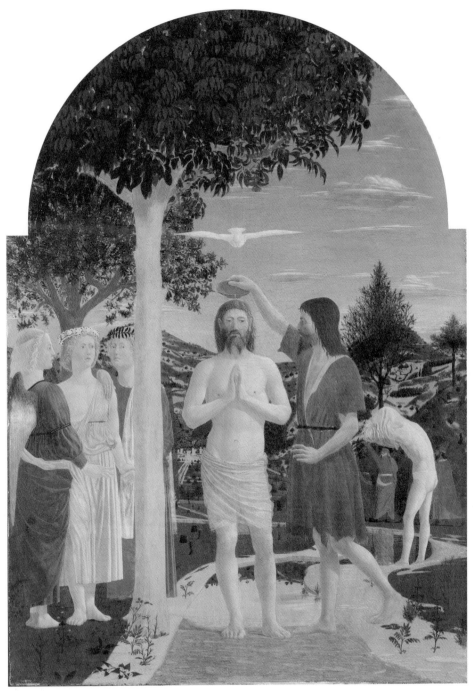

〈예수의 세례〉, 피에로 델라 프란체스카, 1437년 이후, 포플러 나무판에 템페라,
167×116cm, 내셔널 갤러리, 런던.

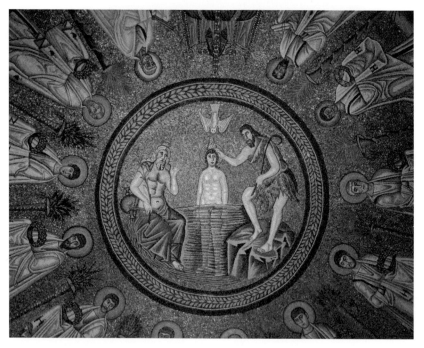

〈예수의 세례〉, 5세기 후반~6세기 전반, 돔 천장 모자이크, 아리우스파의 세례당, 라벤나.

른편에 요한을 그려 넣었다. 그림은 원과 정사각형이 중첩된 구조인데, 원의 중심은 예수의 머리 위로 내려오는 성령에, 정사각형의 중심은 예수의 배꼽에 있다. 왼편에 선 세 명의 천사는 삼위일체를, 그들이 몸을 숨기고 있는 희고 곧은 나무는 예수가 십자가에 못 박히기 전 묶여 채찍질을 당하는 기둥을 의미한다. 간소하지만 균형 잡힌, 그리고 신비로운 이 작품은 곧 등장할 르네상스의 도래를 예견하고 있다.

프란체스카가 그린 예수는 거의 목까지 닿도록 수염을 길게 기른 모습이다. 그는 젊다기보다 중년의 남자로 보인다. 옆의 천사들을 아름다운 젊은이로 그린 것을 보면 화가가 젊은이를 그릴 솜씨가 없는 것은 아니었다. 이 그

림이 그려진 시기는 1450년경, 중세 후반기다. 반면, 서기 6세기경에 제작된 라벤나 세례당 모자이크에서 세례받는 예수는 말끔한 얼굴의 앳되어 보이는 젊은이다. 라벤나의 장인과 프란체스카가 예수를 각각 다른 모습으로 그린 이유는 어디에 있을까?

예수의 얼굴을 직접 보고 그린 이는 아무도 없었다. 예수의 활동을 설명한 유일한 자료는 신약 성서이지만 여기에 예수의 외모에 대한 묘사는 없다. 이 때문에 초기 기독교의 장인들은 예수의 모습을 형상화하기 위해 적잖은 고민을 해야만 했다. 초기 기독교 장인들이 가장 손쉽게 모방할 수 있는 대상은 그리스, 로마 시대에 제작된 여러 황제와 신들의 조각이었다. 헤라클레스나 오르페우스, 아폴론 같은 젊은 신들, 또는 로마 황제의 얼굴을 조각한 흉상 등이 초기 기독교 장인들이 예수의 이미지를 표현하기 위해 빌려 온 이미지들이었다. 머리와 수염을 기른 모습으로 예수를 묘사한 도상은 주로 로마 황제나 제우스를 모델로 한 것이었다. 그리스 신화에서 가장 높은 신인 제우스는 위엄을 강조하기 위해 머리와 수염을 기른 모습으로 등장하는 경우가 많았다. '왕 중의

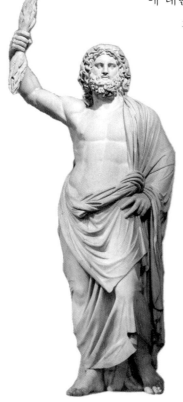

〈번개를 든 제우스〉, 2세기 중반, 백색 대리석,
높이 270cm, 루브르 박물관, 파리.

왕'인 예수의 초월적인 모습을 강조하기 위해서 초기 기독교 장인들은 제우스의 긴 머리와 수염을 빌려 왔다.

서기 5-6세기 사이에 제작된 라벤나의 산 비탈레 성당, 아폴리나레 누오보 성당, 갈라 플라시디아의 영묘에 등장하는 예수의 도상들은 어떻게 예수를 묘사할 것인가에 대한 초창기 모자이크 장인들의 고민을 알려 준다. 이탈리아반도의 북동부에 위치한 항구 도시 라벤나는 서로마 제국의 제2수도였다가 476년 서로마 제국의 멸망과 함께 동고트족의 손에 들어갔다. 이후 540년에 비잔티움(동로마) 제국의 유스티니아누스 1세가 이탈리아반도의 전략적 거점인 라벤나를 탈환했다. 라벤나에 남아 있는 모자이크들은 서로 다른 세 가지 세력권이 제각기 제작한 초기 기독교 예술의 귀중한 유산이다. 이 라벤나 모자이크에는 목동, 장군, 군왕 등 다양한 모습의 예수가 등장한다.

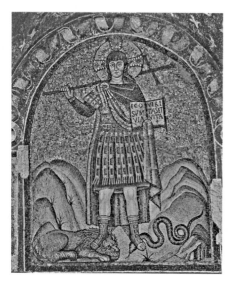

〈뱀과 사자를 제압한 예수〉, 6세기, 모자이크,
대주교의 채플, 라벤나.

이때까지만 해도 예수의 전범적인 이미지가 완전히 자리 잡지 않은 상태였음을 알 수 있다.

이후 비잔틴 미술에서는 군왕의 위엄을 가진 전능한 예수의 이미지가 굳어진다. 이를 그리스어로 '판토크라토르Pantokrator(전능하신 주)'라고 부르는데 이 판토크라토르의 기본 형상은 머리와 수염이 긴 장년의 남자 모습이다. 한 손에 복음서를, 또 다른 손으로는 축복

을 내리는 판토크라토
르는 비잔티움 제국과
그 영향을 받은 지역에
서 광범위하게 나타난
다. 예수의 인간적인
모습이나 젊음보다 통
치자의 역할을 더 강조
한 도상이다. 정교합일

〈판토크라토르〉, 1170–1189년, 모자이크, 몬레알레 성당, 시칠리아.

주의를 채택한 비잔티움 제국에서는 자연스러운 귀결이었다.

　젊은 예수의 얼굴에 수염이 그려진 또 다른 이유는 '베로니카의 수건' 때
문이다. 예수가 골고다 언덕을 십자가를 진 채 오를 때 베로니카가 예수의
얼굴을 닦아 주었는데 그때 이 수건에 예수의 얼굴이 새겨졌다고 한다. 이
수건은 그 후 성 베드로 대성당에 보관되었는데 여기 새겨진 예수의 얼굴에
수염이 선명하게 보였다고 한다. 이 때문에 예수의 얼굴을 그릴 때 화가들은
수염을 그려 넣는 것을 당연시하게 되었다. 바로크 시대의 화가인 카라바조
Michelangelo Merisi da Caravaggio(1571-1610)는 엠마오의 저녁 식사에 나타난 예수
를 수염이 없고 동그란 얼굴의 젊은이로 그렸다(153쪽 참조). 이는 17세기 초
반의 관점에서 보면 대단한 파격이었다.

예술에 묘사된 젊음: 성급함과 치기

젊음은 문학의 영원한 주제이기도 하다. 영국의 극작가 윌리엄 셰익스피어
William Shakespeare(1564-1616)가 쓴 『햄릿』은 고뇌하고 우유부단한 젊은이의 전
형 같은 인물이다. 실제로 햄릿은 아버지의 원수를 갚아야 하는 임무를 거

듭된 판단 착오로 그르치고 만다. 그는 매우 현학적이고 복잡한 인물로 보이지만 어찌 보면 우울증 증상을 보이는 전형적인 '결정 장애' 젊은이이기도 하다.

햄릿이 처한 상황은 객관적으로 보아도 결코 평안하지는 않다. 아버지가 원인 불명의 사건으로 죽고, 어머니가 삼촌 클로디어스와 결혼했으며, 아버지의 유령이 눈앞에 나타났으니 말이다. 햄릿은 부왕의 유령이 나타나 자신을 죽인 이를 분명히 말해 주었음에도 불구하고 사건을 해결하지 못하고 점점 더 상황을 복잡하게 만들면서 여러 사람을 곤경에 빠뜨린다. 눈앞에서 클로디어스를 죽일 기회가 있었지만 그가 기도하고 있다는 이유로 복수의 기회를 흘려보낸다. 그 후에는 또 얼굴도 확인하지 않고 커튼 뒤에 숨은 인물을 찔러 죽이는데 그가 죽인 사람은 약혼녀인 오필리어의 아버지 폴로니어스였다. 오필리어가 실성해서 강물에 빠져 익사한 것도 따져 보면 햄릿이 폴로니어스를 죽였기 때문에 벌어진 일이었다. 급기야 마지막에는 클로디어스, 왕비를 비롯해 햄릿 본인마저 죽는 참사로 극은 끝난다. 애당초 햄릿이 기도하는 클로디어스를 죽였더라면 이런 비극은 일어나지 않을 수 있었다.

『햄릿』은 셰익스피어가 쓴 38편의 희곡 중 단연 가장 유명한 작품이다. 옥스퍼드 영어사전은 『햄릿』의 문장을 성경 문장 다음으로 많이 인용했다고 한다. 그러나 이 작품은 가장 유명한 동시에 그만큼 해석의 여지가 많은 작품이기도 하다. 햄릿은 이지적이고 치밀하고 격정적이지만 동시에 그만큼 우유부단하고 우울하다. 그는 한 번의 결단력으로 해결할 수 있는 일을 머뭇거리다가 마침내 모든 일을 다 그르치고 만다. 왜 햄릿은 아버지의 복수를 갈망하고, 복수의 대상이 누군지를 명확히 알고 있으면서도 그토록 주저했던 것일까? '약한 자여, 그대 이름은 여자이니라'라고 한탄하지만 어머니의

새 남편이 클로디어스라는 점이 햄릿을 머뭇거리게 했던 것일까?

프로이트는 햄릿에 대해 아들이 어머니를 차지하기 위해 아버지를 죽이려 했으며, 따라서 아버지를 죽이고 어머니와 결혼한 클로디어스는 햄릿 그 자신이라고 해석한다. 그렇기 때문에 햄릿은 자신의 분신인 클로디어스를 죽일 수 없었다는 것이다. 프로이트식 해석을 비롯해서 『햄릿』에는 너무도 많은 해석이 난무한다. 하지만 그 어떤 결론이 난다 해도 자신의 우유부단함으로 스스로를 함정에 빠뜨리고 마는 햄릿의 결함이 합리화될 수는 없다. 햄릿에게는 복잡하고 비극적인 상황에서 현실을 명확히 이해하고 최선의 답이 무엇인지를 알아내는 능력이 부족했다. 햄릿은 어디로 가야 하는지 모르며, 자신이 이루고자 하는 바가 무엇인지도 정확히 모른다. 이것은 사실 대부분의 젊은이들이 겪는 삶의 쓰라린 혼돈이다.

프랑스 낭만주의의 대가 외젠 들라크루아Eugène Delacroix(1798-1863)가 그린 햄릿은 죽음 앞에서 인생의 무상함을 느끼는 모습이다. 극중에서 햄릿은 영국으로 보내졌다가 목숨을 잃을 위기를 아슬아슬하게 피해서 덴마크로 돌아온다. 그는 궁으로 오는 길에 공동묘지를 지나다 어린 시절 궁정에서 함께 놀던 광대 요릭의 무덤을 파는 광경을 목격한다. 상복을 입은 햄릿 뒤로 저녁노을이 드라마틱하게 펼쳐져 있다. 낭만주의 특유의 과장된 감정과 죽음에 대한 동경을 느낄 수 있는 작품이다.

셰익스피어는 집안의 반대에 부딪친 두 연인의 이야기를 통해 다시 한번 성급하고 판단력이 떨어지는 젊음의 문제를 그린다. 『로미오와 줄리엣』의 두 주인공은 불과 하루의 만남으로 불같은 사랑에 빠져 무모하게 결혼을 결심하고 몰래 결혼식을 올려 버린다. 그들은 결혼을 결심하는 과정 중에 불리한 주변 환경 등은 거의 고려하지 않는다. 결혼 후에도 줄리엣은 성급하

〈무덤가의 햄릿과 호레이쇼〉, 외젠 들라크루아, 1839년, 캔버스에 유채,
82×65cm, 루브르 박물관, 파리.

게 부모와 대립하며 급기야 목숨을 내건 도박을 하나 이번에는 로미오가 제대로 확인도 없이 줄리엣이 죽었다고 판단해서 자살해 버린다. 『햄릿』이 우유부단한 젊은이가 상황을 파국으로 끌고 가는 이야기라면, 『로미오와 줄리엣』은 그 반대로 성급함과 열정으로 일을 그르쳐 버리는 젊은이들의 비극이다. 그러나 우유부단함, 판단 능력의 부재, 성급함, 열정, 무모함 이런 것들을 겪지 않고 어른이 되는 젊은이가 세상에 어디 있으랴.

셰익스피어의 모든 작품은 연극 무대를 위해 쓰여졌기 때문에 극적인 요소들이 두드러진다. 이 때문에 셰익스피어의 작품을 또 하나의 무대 예술인 오페라나 발레로 만든 경우는 무수히 많다. 『로미오와 줄리엣』은 차이콥스키의 환상 서곡, 구노의 오페라, 프로코피예프의 발레로 재탄생했다. 발레 〈로미오와 줄리엣〉은 작곡가로서 프로코피예프Sergei Prokofiev(1891-1953)의 운명을 바꾼 작품이기도 하다. 1917년 프로코피예프는 러시아 혁명의 혼란 속에서 미국으로 건너갔다. 그 후 파리에서 디아길레프를 만난 작곡가는 여러 발레 작품을 내놓으며 발레 음악 작곡가로 입지를 다졌다. 1934년, 소련의 볼쇼이 극장이 그에게 〈로미오와 줄리엣〉의 작곡을 의뢰했다. 프로코피예프는 사회주의 국가에 대한 사명감을 품고 1933년 귀국을 감행한 상태였다. 정치적으로 매우 복잡한 상황에서 〈로미오와 줄리엣〉은 완성되었다. 프로코피예프는 오직 뛰어난 음악을 만들겠다는 의도로 작곡에 착수했으나 당국은 '비극을 희극적 결말로 바꾸어 달라'는 등 여러 가지 요구로 그를 괴롭게 했다. 결국 초연은 4년 후에 체코슬로바키아에서 이루어졌으며 소련 내 초연은 1940년에야 성사되었다.

〈로미오와 줄리엣〉은 차이콥스키나 아당 등의 화려한 발레와는 완전히 다른, 어찌 보면 심리극과도 같다. 주인공들의 심리와 음악이 밀접하게 연관되

며 주인공들의 감정에 따라 관현악은 미묘하게 움직인다. 음악에 집중하면
할수록 주인공들의 심리가 더 잘 이해된다는 점이 절묘한 부분이다. 발레 음
악 작곡가로서 프로코피예프가 가진 뛰어난 역량을 실감하게 해 주는 곡이
다. 이러한 점 때문에 발레리나 갈리나 올라노바는 '프로코피예프의 음악은
바로 내 춤의 영혼과도 같다'고 말하기도 했다.

젊음에 대한 동경: 브람스에게 젊음이란 무엇이었을까

대다수의 작곡가들에게는 젊음의 기백이 넘치는 곡이 있다. 모차르트의 교
향곡 25번에서는 질풍노도 같은 사춘기에 접어든 신동의 모습이 보이며 베
토벤의 초기 교향곡에서는 스승인 하이든과 모차르트를 넘어서려는 씩씩한
기백이 넘친다. 슈베르트의 가곡(리트, Lied)들은 문학청년의 시린 감수성 그

자체다. 멘델스존과 슈만, 쇼
팽, 리스트, 차이콥스키, 바그
너, 베르디 등 웬만한 작곡가들
에게는 모두 젊음의 치기와 감
수성으로 가득 찬 초기 작품들
이 남아 있다.

그러나 유독 요하네스 브람
스Johannes Brahms(1833~1897)에게
는 습작으로 느껴지는 곡이 없
다. 엄격한 표정에 긴 수염을 기
른 사진처럼 그는 젊은 시절 없
이 바로 중년으로 진입했을 것

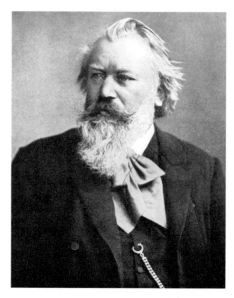

1889년 촬영된 56세의 요하네스 브람스 사진.

같은 인상을 준다. 브람스는 작품 구성과 양식에서 시종일관한 경향을 보이는 드문 작곡가다. 그는 오페라나 표제 음악처럼 화려한 장르에는 아예 관심이 없었고 처음부터 절대 음악에만 집중했다. 교향곡 1번을 20년 가까이 고치고 또 고치면서 다듬었기 때문에 브람스의 교향곡은 1번부터 이미 음악적으로 완성되어 있었다. 브람스에게 최초로 큰 명성을 안겨다 준 〈독일 레퀴엠〉도 30대 중반 작곡가의 작품이라고는 믿을 수 없을 정도로 원숙하며, 삶에 대한 회한이 짙게 깔려 있다.

고상하고 장중하며 보수적인 브람스의 곡들은 베토벤의 그림자가 아직 남아 있는 빈에서 늘 환영받았다. 빈 사람들은 브람스 교향곡 1번을 '베토벤 교향곡 10번'이라 평하곤 했다. 브람스는 서른 살에 합창 지휘자의 자리를 얻어 빈으로 이주한 후, 63세로 타계할 때까지 빈에서만 거주했다. 빈은 베토벤의 교향곡과 피아노 협주곡을 경외했던 브람스가 머물기에 가장 적절한 장소였다.

브람스는 낭만주의를 관통하는 시대를 살았다. 그의 동료들은 슈만을 비롯해 요제프 요아힘, 요한 슈트라우스처럼 낭만주의 시대에 맹활약한 인물들이었다. 그러나 브람스는 낭만주의 시대에 드물게 고전적인 우아함과 정신적, 감성적 깊이를 추구한 작곡가였다. 이 때문에 젊음의 치기와 격정을 발산한 곡은 브람스의 음악 리스트에서 찾기 쉽지 않다. 스무 살에 작곡한 여섯 개의 사랑 연가곡에도 실연을 예감한 듯한 우울한 선율이 흐르고 있다.

그의 음악 중에 '젊음'을 느낄 수 있는 드문 곡이 47세에 작곡한 〈대학 축전 서곡〉이다. 절대 음악 신봉자인 브람스의 작품 중에 드물게 표제가 붙어 있는 곡이기도 하다. '대학 축전'이라는 독특한 제목이 붙은 이유는 이 곡이 대학의 의뢰로 탄생했기 때문이다. 브람스는 세속적인 명예에 큰 관심이 없

는 작곡가였다. 1879년, 영국 케임브리지 대학에서 그에게 명예 박사 학위를 수여하려 했다. 브람스는 영국까지 배를 타고 가야 하며 영어도 못 한다는 이유로 이를 사양했다. 그러나 그는 1년 후 독일의 브레슬라우 대학(현재는 폴란드의 브로츠와프)에서 제의한 학위는 수락했을 뿐만 아니라 학위에 대한 감사 표시로 〈대학 축전 서곡〉을 작곡했다. 〈대학 축전〉은 브람스가 작곡한 단 두 곡의 서곡 중 하나다. 나머지 하나는 '비극적' 서곡으로 두 곡은 연이어 작곡되어 나란히 80과 81번이라는 작품 번호가 붙었다. 두 곡에 대해 브람스 자신은 "한 곡은 웃고 있고, 다른 한 곡은 울고 있다"고 표현했다. 〈대학 축전 서곡〉은 1881년 브레슬라우 대학에서 브람스 본인의 지휘로 초연되었다.

도입부부터 경쾌한 이 곡에서는 우리 귀에 익은 멜로디가 많이 들린다. 곡 중간에 〈어여쁜 장미〉로 우리에게 알려진 독일 민요 〈우리들은 튼튼한 집을 세웠다〉를 비롯해 네 곡의 독일 노래 멜로디가 들어 있다. 브람스는 "주페풍의 유쾌한 곡, 젊은이들의 노래로 어우러진 꽃다발 같은 곡을 만들겠다"고 작곡 의도를 설명했다. 브람스는 넉넉하지 못한 가정에서 태어나 열두 살 때부터 함부르크 항구의 술집에서 피아노를 연주해서 돈을 벌었다. 그의 마음속에는 젊은 시절 겪어 보지 못한 대학 생활에 대한 동경이 남아 있었을지도 모른다. 브람스가 음악으로 묘사한 대학 생활은 시끄럽고 활기차며 유쾌한 동시에 낭만적이다. 곡의 피날레에는 중세 시절부터 독일어권에서 학생의 노래로 불려 온 〈가우데아무스Gaudeamus(다같이 기뻐하세)〉의 멜로디가 학생들이 입 모아 합창하듯 힘차게 등장한다.

〈대학 축전 서곡〉을 들으면 대학가의 떠들썩한 분위기, 발랄한 젊음의 면면이 눈에 보이는 듯하다. 브람스에게 이렇게나 밝고 명랑한 곡을 쓸 잠재력

이 숨어 있었구나 싶을 정도다. 이 곡을 작곡할 당시 브람스는 40대 후반이었다. 방황과 고뇌로 점철된 젊은 시절을 넘어서고 안정된 중년을 보내는 상황에서, 작곡가는 젊음의 기억들을 새삼 되새겨 보았던 것일까? 정작 20대의 브람스가 쓴 곡들은 대부분 짙은 멜랑콜리에 휩싸여 있다. 여느 사람들처럼 브람스도 나이가 들어서야 젊음이 얼마나 찬란하며 싱그러운지를 실감했던 모양이다.

낭만주의 작곡가들의 음악에 비해 고전파 작곡가의 음악은 절제된 감성의 곡들이 대부분이다. 그러나 모든 고전주의 곡들이 그러한 것은 아니다. 베토벤Ludwig van Beethoven(1770-1827)의 가곡 〈아델라이데〉를 처음 들은 사람들은 이 곡이 베토벤의 작품이라는 사실을 믿지 못할 듯싶다. 이 곡은 복잡하

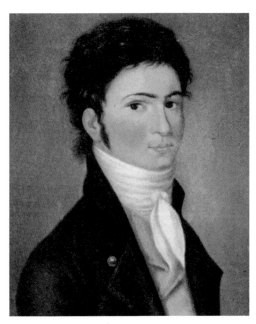

고 남성적이며 웅장한 베토벤의 개성에 여러모로 상충되는, 단순하면서도 아련한 그리움을 담은 가곡이다.

베토벤은 1795년, 스물다섯에 〈아델라이데〉를 작곡했다. 1792년 고향 본에서 빈으로 건너와 콘서트 피아니스트와 작곡가로서 막 명성을 쌓아 나가던 시점이었다. 치명적인 난청 증세도 아직은 나타나지 않았다. 〈아델라이데〉를 작곡

30세의 베토벤 초상. 카를 리델, 1800년.

한 1795년 3월에 베토벤은 빈에서 첫 공개 무대에 올라 자신의 피아노 협주곡 2번을 연주했다. 그는 더 이상 하이든에게 작곡 교습을 받지 않았고 대신 자신을 찾아오는 학생들에게 피아노를 가르쳤다. 20대 중반의 베토벤은 인생의 어두운 면모를 알지 못했고, 곡 역시 그의 심경을 말해 주듯 아련한 그리움을 담고 있지만 결코 우울하지는 않다.

〈아델라이데〉의 가사는 독일의 낭만파 시인 프리드리히 폰 마티손Friedrich von Matthisson(1761-1831)이 썼다. 여기서의 〈아델라이데〉는 여성이 아닌 꽃의 이름이다. 이른 아침 정원을 거닐던 시인은 수줍게 피어난 아델라이데 꽃을 발견한다. 그는 5월 아침의 햇살을 받으며 싱그럽게 피어난 이 꽃이 먼 훗날 자신의 무덤에, 이미 재가 되어 버린 심장 위에서도 보랏빛 미소를 지으며 피어 주기를 기원한다. 다분히 치기 어린 가사를 베토벤은 음악으로 아름답게 표현해 내는 데 성공했다. 이 곡에 담긴 아련함은 아마도 베토벤이 마음속으로만 흠모했던 어떤 여성에 대한 그리움일 것이다.

베토벤은 마티존의 시가 매우 마음에 들었던 듯, 곡이 작곡된 지 5년 후인 1800년 시인에게 보낸 편지에서 '부끄럽지만 당신의 시는 내 마음에 그대로 들어와 꽂혔다'고 설명하며 '모자라는 곡이지만 음악을 보내니 받아달라'고 이야기하고 있다. 이 편지에서 베토벤이 시인에게 한 고백은 여러모로 흥미롭다. "우리 예술가들은 자신의 분야에서 발전을 이루면 이룰수록 그전에 만든 작품에 대해서는 더욱 불만을 갖게 되지요. 그러나 내가 모자란 능력으로나마 당신의 아름다운 시를 표현하기 위해 전력을 다했다는 사실을 이해해 주시고 이 곡을 받아들여 주시기 바랍니다. 당신의 시는 내게 천국 같은 아름다움을 선사해 주었고, 저는 이 곡에서 그 아름다움을 최대한 음악으로 엇비슷하게 표현하려 애썼으니 말이지요…"

베토벤은 1827년 3월 27일, 57세의 나이에 폐렴으로 세상을 떠났다. 그는 아홉 곡의 교향곡과 서른두 곡의 피아노 소나타를 비롯해 많은 걸작을 쓰며 악성樂聖으로 추앙받았으나 개인적으로는 결코 행복한 삶을 살지 못했다. 연인들과는 신분상의 차이로 맺어질 수 없었고 40대가 된 후부터 귀는 거의 들리지 않았으며 그 밖에도 무수히 많은 병에 시달렸다. 작곡가가 죽음을 맞기 며칠 전, 테너 가수 루이지 크라몰리니가 베토벤을 문병하러 와 〈아델라이데〉를 불러 주었다. 이 당시 베토벤은 귀가 완전히 멀어 있어서 크라몰리니의 노래를 들을 수 없었다. 그러나 노래가 끝난 후, 거장은 "자네의 노래를 느낄 수 있었네"라고 말하며 크라몰리니의 손을 꼭 잡아 주었다고 한다.

방황하는 젊음: 피카소의 청색 시대와 장미 시대

음악과 달리 미술은 천재가 탄생하기 쉽지 않은 장르다. 그러나 미술에도 드물지만 조숙한 신동들은 분명 존재했다. 20세기의 시작과 함께 나타난 파블로 피카소Pablo Picasso(1881-1973)가 그러한 신동 화가였다. 그는 바르셀로나에서 젊은 천재로 화제를 뿌리다 돌연 이 도시를 박차고 파리로 향했다. 스무 살 때였다. 피카소는 직선적인 성격이었고 자신을 천재로 추켜세우는 작은 도시의 분위기가 싫었다. 파리의 화가들에 대해서는 피카소도 이미 알고 있었다. 그곳에는 그가 존경한 화가 앙리 툴루즈-로트레크도 있었다. 1900년 가을, 피카소는 친구 카를로스 카사게마스와 파리행 열차에 올랐다.

툴루즈-로트레크가 머물던 몽마르트르는 아름다웠지만 피카소는 프랑스어를 한 마디도 하지 못했다. 몇 달 동안 미술관을 미친 듯 순례하다 고향으로 돌아간 피카소는 바로 다시 짐을 챙겨 파리로 되돌아갔다. 이해 겨울 실연의 고통을 극복하지 못한 친구 카사게마스가 우발적인 권총 자살로 목숨

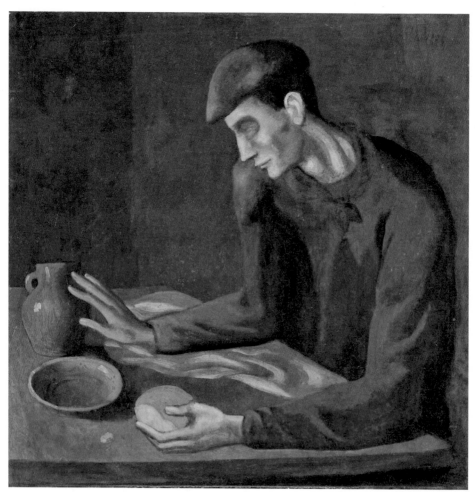

〈맹인의 식사〉, 파블로 피카소, 1903년, 캔버스에 유채,
95.3×94.6cm, 메트로폴리탄 미술관, 뉴욕.

을 잃었다. 친구의 자살을 계기로 젊은 화가의 좌절된 꿈과 불안, 고민, 가난, 순수 등을 상징한 피카소의 청색 시대가 시작되었다. 젊은 피카소는 낯선 땅에서 단 한 사람의 친구를 잃고 절망에 빠져 어쩔 줄을 몰랐다. 이 시기에 그려진 작품에는 가난한 악사, 노인, 맹인, 거리의 여자 등이 많이 등장한다.

피카소는 원래 파란색을 좋아했다. 그는 몽마르트르에 얻은 자신의 방을 파란색 페인트로 칠했다. 그러나 이런 성향을 감안하더라도 1904년까지 그의 그림은 마치 푸른 필터를 끼우고 세상을 본 듯 온통 푸른색으로 덮여 있다. 피카소는 밤이나 바다의 색을 연상시키는 어둡고 차가운 청색을 골랐다. 청색은 당시 그가 느끼던 절망과 빈곤을 상징하는 색이었다. 1903년 작인 〈맹인의 식사〉에서 손으로 음식을 더듬으며 먹고 있는 맹인은 피카소 자신의 모습이나 마찬가지다. 화가가 사물을 볼 수 없다는 가정은 치명적이다. 피카소는 그만큼 막다른 골목에

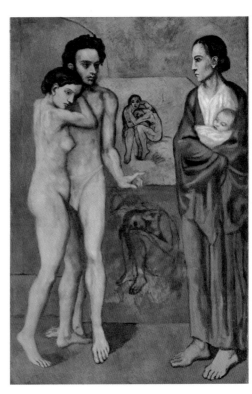

〈삶〉, 파블로 피카소, 1903년, 캔버스에 유채, 196.5×129.2cm, 클리블랜드 미술관, 클리블랜드.

몰려 있었다. 가난했고, 화가로서의 미래가 불투명했으며, 고독했다. 그는 고향인 바르셀로나와 파리 중 어디에 정착해야 할지도 결정하지 못하고 있는 상태였다. 1900년과 1904년 사이에 그는 파리와 바르셀로나 사이를 네 번 오가며 갈등을 거듭했다.

이즈음 완성된 〈삶〉은 예술가인 듯한 젊은 부부와 그들을 책망하는 어머니를 그리고 있다. 피카소의 불안한 심정을 엿볼 수 있는 작품이다. 어머니는 이들에게 젊음과 출산 같은 인생의 황금기들도 실은 고통스러운 순간들일 뿐이라고 말하는 듯싶다. 피카소 본인처럼 느껴지는 그림 속의 남자는 푹 꺼진 눈에 넋 나간 듯, 어두운 표정을 짓고 있다. 혼돈의 시간을 보내던 피카소는 1904년 고향을 영원히 등지겠다고 마음먹고 파리로 와 몽마르트르에 스튜디오를 얻었다. 이 스튜디오가 바로 바토 라부아르Bateau-Lavoir, '세탁선'이라고 불리던 곳이다.

시인인 막스 자코브를 비롯해 아폴리네르와 로랑생, 브랑쿠시, 모딜리아니 등 다양한 국적의 예술가들이 한데 모여 살면서 조금 더 밝은 미래가 보이는 듯했다. 피카소의 2기, 장미 시대가 시작되었다. 그는 몽마르트르 거리에서 우연히 만난 페르낭드 올리비에라는 여자와 세탁선에서 동거하며 무질서한 나날을 보냈다. 밤에는 그림을 그리고 낮에는 잠을 자거나 카페에 가서 친구들과 어울렸다. 혼돈과 방황 속에서 젊은 천재의 광기가 번득이며 빛을 발하기 시작했다.

1904년과 1906년 사이로 분류되는 장미 시대에 피카소가 집중한 주제는 서커스의 광대들이다. 이 시기에 피카소는 황갈색과 창백한 장미색으로 부드럽고 유연하면서도 연약한 인물들을 주로 그렸다. 청색 시대의 우울한 그림자가 사라지고 화면은 밝아졌지만 암중모색은 여전히 계속되고 있었다.

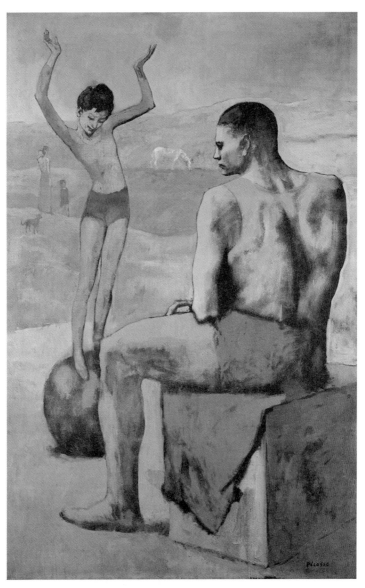

〈공 위에 선 곡예사〉, 파블로 피카소, 1905년, 캔버스에 유채,
147×95cm, 푸시킨 미술관, 모스크바.

곡예사들은 사회에서 소외당한 계층들이다. 이들의 처지는 젊은 예술가와 크게 다르지 않았다. 피카소 자신을 아예 배우 같은 모습으로 그린 그림도 있다. 그는 화려하고 가벼운 가면 속에 덮인 진실을 찾아 헤매고 있었다.

1905년 작품인 〈곡예사와 공〉은 우람하고 무뚝뚝한 운동선수가 공 위에 올라선 날씬한 곡예사를 바라보는 장면을 담고 있다. 이 수수께끼 같은 상황을 설명해 줄 어떤 배경도 없다. 힘과 우아함이 대립되는 이 장면은 어찌 보면 세상이라는 거대한 힘에 대항하는 예술가의 처지를 보여 주는 것 같기도 하다. 그러나 그림의 분위기는 그전처럼 어둡지 않다. 특이하게도 남자는 장방형의 사각형에 앉아 있고 여자는 공 위에 서 있다. 피카소는 입체적인 도형의 형태에 주목하고 있었다. 그리고 1907년, 스물여섯 살이 된 피카소는 〈아비뇽의 여인들〉을 완성시켰다. 870여 점의 습작을 그린 끝에 그는 사물을 면과 입방체의 조합으로 해체하는 입체파의 시대를 연 것이다. 화가의 친구들조차도 이 의도를 이해하지 못했다. 브라크는 〈아비뇽의 여인들〉에 대해 '톱밥을 먹고 석유를 마신 것 같은 기분'이라는 감상을 말했다.

〈아비뇽의 여인들〉이 과거 거장들의 영향을 전혀 받지 않았다고 말할 수는 없다. 이 작품은 다분히 앵그르의 〈터키탕〉이나 세잔의 〈목욕하는 사람들〉의 연장선상에 있다. 그러나 피카소는 선배 화가들의 작품보다 파리에서 방문한 아프리카 박물관의 가면들, 그리고 가면 뒤 광대의 얼굴처럼 화려한 껍질 속에 담겨 있는 본질에 더욱 주목했다. 그는 눈에 보이는 이미지를 분해하고 새로이 조립함으로써 자연의 모습을 모사하는 미술의 오래된 법칙에서 벗어났다. 젊은 천재는 이 그림을 통해 과거 예술의 역사와 단절함으로써 20세기 예술의 새로운 장을 열었다. 장님처럼 더듬거리며 화가로서, 그리고 낯선 도시에서의 삶에 발을 디딘 지 7년 만의 일이었다. 이제 그는 더 이상 청색 시

대의 가난한 젊은이나 맹인도, 장미 시대의 연약한 곡예사도 아니었다.

'모든 그림이 마티스 이전에는 빛을 발하지 않았다'

〈아비뇽의 여인들〉이 보여 주듯이, 20세기의 예술 작품은 그 전 세기와는 확연히 다르다. 이제 예술은 이제 자연의 모방이 아니라 예술가의 마음속에 있는 어떤 심상이나 느낌을 자유로이 표현하는 수단이 되었다. 세잔, 모네, 뭉크, 클림트 등의 화가들은 19세기와 20세기 사이에 자리하고 있다. 그러나 피카소와 마티스에 이르면 예술의 성격은 명확히 달라진다. 그들은 누가 뭐라 해도 새로운 세기, 20세기에 속한 예술가들이다.

야수파의 대표적 화가 앙리 마티스Henri Matisse(1869-1954)는 북프랑스의 부유한 상인 가정에서 태어났다. 아버지는 그가 법관이 되기를 원했고 마티스는 그 소망을 따라서 파리에서 법학 공부를 해 스물두 살에 변호사 자격증을 땄다. 그러나 그의 마음은 이때 이미 미술로 기울어져 있었다. 거기에는 어머니의 영향이 컸다. 마티스의 어머니는 가죽 장갑 공장을 운영하는 집에서 자랐으며 도자기에 꽃을 그리는 일을 했다. 마티스는 평생 꽃에 대한 관심을 놓지 않았고 그 자신도 도자기에 그림을 그리곤 했다. 꽃의 다채롭고 현란한 색을 관찰하며 색채에 대한 마티스의 관심도 커나갔다.

마티스는 탐탁지 않아 하는 부친의 반대를 무릅쓰고 파리에서 귀스타브 모로의 화실에 다니게 되었다. 상징주의 화가인 모로는 자상하고 침착한 스승이었다. 이 화실에서 마티스는 상징주의와 16세기 마니에리스모 사이의 연관성을 깨닫게 된다. 그림은 그림이지 현실의 모방이 아니라는 점이다. 마니에리스모 화가들은 이미 16세기에 인체의 비례를 무시하고 제멋대로 늘어난 팔과 다리를 그렸다. 마티스를 둘러싼 유명한 이야기가 있다. 그에게 초

상을 의뢰한 부인이 그림 속 팔의 비율이 잘 맞지 않는다고 불평했다. 그러자 마티스는 부인을 바라보며 이렇게 말했다. "부인, 이것은 팔이 아니라 그림입니다."

1895년, 마티스는 드디어 에콜 드 보자르의 입학 허가를 받았다. 그러나 막상 에콜 드 보자르에서 공부를 하면서 마티스는 자신이 원하던 가르침을 이 학교에서 얻을 수 없다는 사실을 깨달았다. 루브르도 더 이상 큰 도움이 되지 않았다. 피카소가 그러했듯이 이때부터 마티스도 자신의 개성이 무엇인지, 진정 원하는 작품은 어떤 것인지를 찾아내기 위한 긴 모색의 길에 들어선다. 그에게 도움을 준 이는 카미유 피사로였다. 인상파의 주요 인물이었던 피사로는 당시 유행하고 있던 후기 인상주의 화가들의 작품을 살펴보라고 조언했다. 모네, 피사로부터 시작해서 세잔, 고흐, 고갱, 시냐크 등 마티스는 자신이 따라할 수 있는 모든 선배 화가들의 화풍을 다 흉내 내 보았다. 시냐크의 점묘법에는 한때 대단히 몰두하기도 했다. 하지만 그 어디서도 마티스는 진정한 자신의 길을 찾아낼 수 없었다. "나는 어디서나 내 스스로를 탐구했다"는 그 자신의 회고처럼, 결국 마티스에게 길을 열어준 유일한 빛은 마티스 본인의 직관이었다.

마티스는 인상주의에 미련을 두지 않기로 했다. 이미 출범한 지 30년이 지난 인상주의는 더 이상 새로운 아이디어를 내놓지 못했다. 쇠라와 고흐로 대표되는 후기 인상주의 역시 마찬가지였다. 동료 화가인 앙드레 드랭은 마티스에게 '점묘법에 집착할 필요가 없다'고 충고했다. 점묘법을 포기하자 이제는 점묘법에서 구사했던 현란한 색채만이 남았다. 세기말을 맞으며 인상주의의 아이디어는 고갈되어 가고 있었다. 벽을 무너뜨릴 돌파력이 필요했다.

1905년 자신의 아내 아멜리를 그린 〈모자를 쓴 여인〉은 최초의 야수파 작

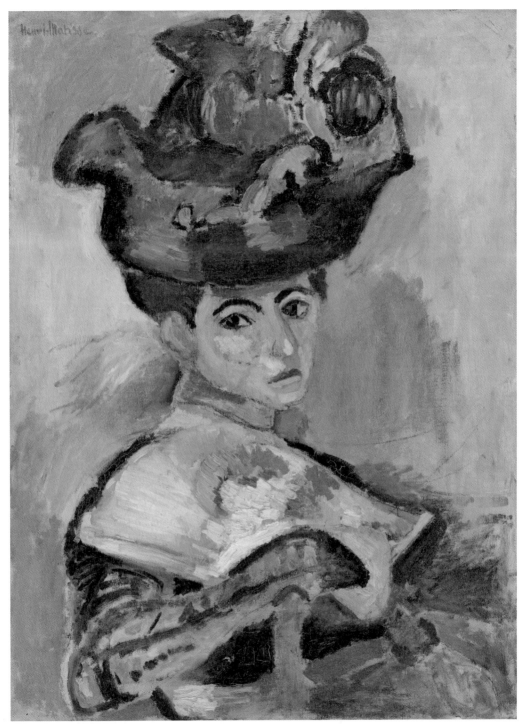

〈모자를 쓴 여인〉, 앙리 마티스, 1905년, 캔버스에 유채, 80.7×59.7cm, 샌프란시스코 현대미술관, 샌프란시스코.

품이라고 할 수 있다. 검은 옷을 입은 여성의 모습을 현란한 색채로 표현한 이 작품과 10여 년 전 작품인 〈책 읽는 여인〉을 비교해 보면 마티스가 얼마나 먼 길을 왔는지를 짐작할 수 있다. 〈모자를 쓴 여인〉은 언론의 거센 혹평을 듣고—심지어 모델이 된 아멜리조차 이 작품을 달가워하지 않았다—동료 화가들에게도 놀라움을 안겨 주었지만 미국인 컬렉터 레오 슈타인은 확신을 갖고 이 그림을 구입했다. 1906년 5월, 마티스는 '모든 것을 갈기갈기 찢어 그릴 생각'이라고 선언했다. 드디어 그는 자신이 가야 할 길이 어딘지 깨달 았던 것이다.

제1차 세계대전이 끝나고 마티스는 점점 더 유명해졌다. 마티스의 작품을 모으는 미국과 러시아인 컬렉터들이 늘어나면서 열망하던 경제적 안정도 얻 었다. 그는 파리 외곽에서 미술학교를 운영하고 미국에 초대되어 미 대륙을 횡단했다. 점차 높아지는 명성과는 달리 1930년대에 마티스 개인의 삶은 그 리 행복하지 못했다. 아내 아멜리와 이혼했으며 1937년에는 십이지장암 선 고를 받았다. 1941년 수술을 받을 때까지만 해도 그의 상태는 매우 비관적이 었다. 그러나 마티스는 암 선고를 받은 후 17년이나 더 살았고 그 시간 내내 새로운 작품을 끊임없이 창작했다.

희망과 생명의 파랑: 마티스의 스위밍 풀

십이지장암 수술 후로 마티스는 더 이상 유화를 그리기 어려운 상태가 되었 다. 화가는 목탄으로 그림을 그리거나, 종이에 색을 칠한 후 잘라 붙이는 콜 라주 방식으로 작업을 계속했다. 조수들이 구아슈 물감으로 종이를 칠하면 마티스가 그 위에 밑그림을 그리고 오렸다. 그리고 이 오린 조각들을 자신의 의도대로 배열했다. 큰 작품의 경우는 마티스의 지시대로 조수들이 스튜디

오에 종이 조각들을 핀으로 꽂는 방식으로 완성했다. 이러한 콜라주 방식을 선택한 것은 마티스 본인의 건강 문제도 있지만 그보다 구아슈 물감으로 칠한 종이와 오리기, 콜라주가 새로운 재료와 작업 방식이었기 때문이다. 종이 오리기는 오직 색채와 라인만으로 이루어지는 작업이다. '색채주의자'로서 마티스의 개성을 표현하기에 적합한 방법이었다. 마티스의 콜라주에서 갖가지 색은 리드미컬한 모양을 만들며 꺼지지 않는 생의 불꽃처럼 화려하게 타오르고 있다.

역설적인 이야기지만, 마티스의 작품 중 가장 젊음의 활력이 넘치는 작품은 그의 마지막 콜라주들이다. 1952년 여름날 아침, 휠체어에 앉아 있던 83세의 마티스는 갑자기 조수들에게 "수영하는 사람들을 보러 가자"고 말했다. 몹시 더운 날이었지만 마티스 일행은 칸의 수영장에 가서 다이빙을 하거나 수영하는 사람들을 한참 동안 구경했다. 니스의 스튜디오로 돌아온 마티스는 "이 방을 이제부터 내 수영장으로 만들 거야"라고 선언했다. 조수들은 마티스의 키 정도 되는 높이에 흰 종이를 띠처럼 붙였다. 마티스는 파란 물감을 칠한 종이를 잘라 수영객, 다이버, 각종 해양 생물들을 오려 흰 종이에 붙였다. 방 안은 정말로 마티스의 수영장, 푸른 빛이 넘실대는 활기 넘치는 수영장이 되었다. 1954년 마티스가 타계한 후, 뉴욕 현대미술관이 마티스의 색종이 컷들을 구입해 미술관 안에 마티스의 수영장을 재현했다.

뉴욕 현대미술관에서 실제로 마티스의 색종이 컷들을 본 사람은 우선 그 규모에 놀라게 된다. 마티스가 자른 종이들은 거의 실물 크기에 가까운, 아니면 실제 사람보다 더 큰 모습이다. 푸른 사람들이 힘차게 수면을 헤치며 헤엄치거나 다이빙을 하거나 물고기처럼 유연하게 수면에서 몸을 뒤집고 있다. 희망과 생명의 파랑이 벽을 뚫고 나올 듯 물결치며 보는 이를 압도한다.

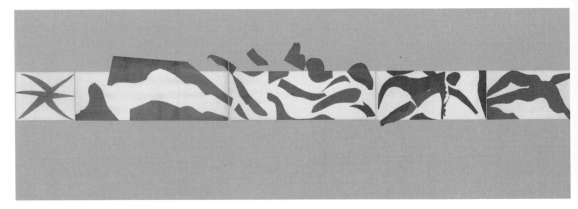

〈스위밍 풀〉, 앙리 마티스, 1952년, 종이에 과슈,
185.4×1643.3cm, 뉴욕 현대미술관, 뉴욕.

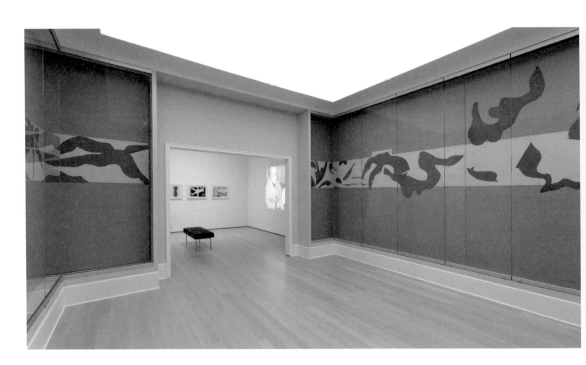

마티스의 콜라주는 대부분 추상적이지만 이 수영장만은 뚜렷한 주제가 있다. 능숙한 콜라주 기법을 보여 주는 동시에 젊음과 활력이 넘치는 수영장은 마티스 최후의 대작이다.

만년의 마티스는 자신의 생애를 회고해 달라는 요구를 받을 때마다 '별다른 게 없다'는 식으로 답했다. 그에게 중요한 일은 창작뿐이었다. 생의 마지막 순간에도 화가는 긴 막대기 끝에 목탄을 묶어 병실 천장에 그림을 그렸다. 마티스의 일화는 우리가 꿈꿀 수 있다면 나이와 상관없이 언제든 젊을 수 있다고 알려 주는 것만 같다. 브람스의 가장 젊은 곡이 40대 후반에 작곡되었듯이, 사람은 언제나 새로운 꿈을 꿀 수 있는 존재가 아닐까?

꼭 들 어 보 세 요 !

브람스: 〈대학 축전 서곡〉

프로코피예프: 〈로미오와 줄리엣〉 중 〈기사들의 춤〉

베토벤: 〈아델라이데〉

02

사 랑 과 결 혼

맹목적
열정 뒤에
숨겨진 진실

"역설적이지만 근대 이전까지 연애 감정을 앞세워 결혼에 이를 수 있었던
유일한 계급은 귀족이나 상인이 아닌, 가진 것 없는 서민들뿐이었다.
소위 '무산 계급'을 제외한 그 위층의 모든 계급에 속한 이들에게
결혼은 권력, 재산, 지위, 신분 등의 각종 이해관계가 밀접하게 얽혀 있는,
매우 치밀한 거래에 가까웠다."

사랑은 우리의 삶뿐만이 아니라 예술에서도 영원히 회자될 수밖에 없는, 가장 고전적이며 무궁무진한 주제다. 그러나 사랑이라는 주제가 예술에 등장한 것은 의외로 그리 오래지 않은 일이다. 서양 고전의 뿌리인 호메로스 Homer(기원전 8세기)의 서사시 『일리아드』와 『오디세이아』에는 헥토르와 안드로마케, 그리고 오디세우스와 페넬로페 이 두 부부의 사랑 이야기가 나온다. 헥토르와 안드로마케의 이야기는 죽음이 두 사람을 갈라놓는 비극으로, 오디세우스와 페넬로페는 긴 이별 후 두 사람이 다시 만나는 희극으로 끝난다. 흥미로운 점은 이 고대의 서사 이후 중세 후반까지 사랑이라는 주제가 예술에서 사라졌다는 점이다. 중세인들은 사랑이라는 감정을 느끼지 못했던 것일까? 그 이유는 사랑의 감정 그 자체보다 남자와 여자의 지위가 현저하게 달랐다는 데 있다. 고대 그리스와 로마는 모두 군국주의 문화를 신봉했고 이런 분위기에서 성인 여성의 위치는 노예보다 그다지 낫다고 할 수 없었다. 남자와 여자의 위치가 달랐기 때문에 사랑이라는 감정도 인정받을 수 없었다. '여성에게도 영혼이 있는가'라는 질문이 철학자들의 입에서 나오던 시기였다.

상황이 달라진 것은 중세 후반부, 12세기가 되어서야였다. 12세기에 이르면 본격적으로 성모 마리아에 대한 숭배가 등장하면서 여성은 다만 '아이를 생산하는 암소'의 역할에서 벗어나게 된다. 귀족과 농노 사이에 자리한 기사 계급이 발흥했고 이들이 주인공이 된 트리스탄과 이졸데, 랜슬롯과 기네비어 같은 기사 문학이 유행하기 시작했다. 이런 연애담들은 대부분 용맹한 기

사와 지체 높은 귀부인 간의 맺어질 수 없는, 현실이라기보다는 이상적인 연애를 담고 있다. 이 연애에서 여성의 역할은 성모와 유사하다. 중세 시대 기사들은 가장 고귀한 연애는 결혼으로 이루어질 수 없다고 믿고 있었다. 다시 말하면, 사랑은 결혼 안이 아니라 그 바깥에 존재하는 감정이었다.

중세의 가장 유명한 연애인 아벨라르Pierre Abélard(1079-1142)와 엘로이즈Héloïse(1100/1-1163/4)의 이야기는 어찌 보면 잔인하기까지 하다. 파리 지식인 사회의 자랑이자 최초의 대학교수이기도 했던 피에르 아벨라르는 1118년 스물두 살 아래의 여제자 엘로이즈와 사랑에 빠졌다. 엘로이즈는 아벨라르의 아이를 낳았고 아벨라르는 엘로이즈의 가족들에게 거세당했다. 엘로이즈는 수녀원에 들어가 여생을 보냈다. 두 사람 사이의 결혼은 결국 이루어지지 않았다. 그러나 두 사람은 헤어지지 않았고 서로의 수도원에서 죽을 때까지 편지를 통해 정신적 연애를 나누었다. 아이러니하게도 아벨라르는 자신의 아이가 태어난 상황을 알면서도 결혼은 하지 않았다. 이들이 중세 사랑 이야기의 대표 주자로 일컬어지는 이유는 바로 결혼으로 맺어지지 않은 연인이었기 때문이다. 중세 시대에 결혼은 사랑의 무덤이나 마찬가지였다.

사랑=결혼=해피 엔딩?

중세 시대에 그림의 의미는 지금과는 판이하게 달랐다. 이 시대에는 화가라는 직업이 따로 없었다. 건축, 조각, 그림은 모두 이름 없는 장인들에 의해서 이루어졌다. 중세에 제작된 그림 중 많은 수가 화가의 이름이 알려져 있지 않다. 중세 말엽이 되어서야 미술, 또는 예술이 재능과 노력이 필요한 하나의 독자적인 기술이나 재주로 인식되기에 이르렀다. 피렌체의 치마부에와 조토, 시에나의 로렌체티 형제, 플랑드르의 반 에이크 형제 등이 이러한 변

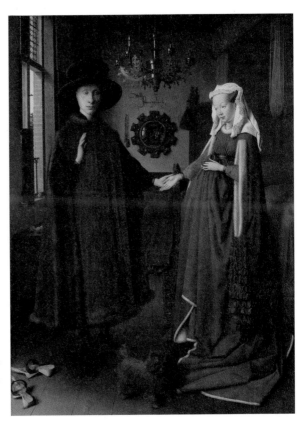

〈아르놀피니 부부의 결혼〉, 얀
반 에이크, 1434년, 패널에 유
채, 82.2×60cm, 내셔널 갤러
리, 런던.

화를 틈타 나타난 최초의 화가들이다.

　이 중 알프스 북부에서 나타난 사실상 첫 번째 화가인 얀 반 에이크Jan van Eyck(1390-1441)는 화가뿐만이 아니라 정치가로서도 성공한 인물이었다. 그는 브뤼헤의 궁정 화가이자 부르고뉴 공작 필립의 비서관으로 재직했고 외교 임무를 수행하기 위해 포르투갈로 출장을 다녀오기도 했다. 한 자유인으로서 그의 당당한 자세는 1433년에 그려진 최초의 자화상에서도 잘 드러나 있다. 상업과 직물 무역이 발달한 플랑드르에서는 얀 반 에이크뿐만이 아니

라 로베르 캉팽, 로히르 반 데르 베이덴 등이 개인의 모습과 사생활을 그리려는 시도를 하고 있었다.

이처럼 '부유한 개인을 그리는 시도'의 결정체는 얀 반 에이크가 1434년에 그린 조반니 아르놀피니와 그의 아내의 초상일 것이다. 결혼을 그린 최초의 그림이기도 한 이 초상은 결혼이라는 성사聖事이자 계약의 순간을 현실과 상징들로 묘하게 결합시킨 작품이다. 붉은 천개가 덮인 침대와 샹들리에, 모피가 덧대어진 신랑의 겉옷과 옷감을 아끼지 않은 신부의 의상은 이들의 유복한 경제 상황과 결혼의 미덕을 간접적으로 웅변하고 있다. 신랑 신부 사이에 있는, 곱슬곱슬한 털을 가진 개는 두 사람이 결혼 생활 동안 서로에게 지킬 신의를 상징한다. 반 에이크는 그림 중앙에 볼록 거울을 배치한 뒤 그 거울에 비친 두 사람을 작게 그려 넣어 자신과 또 한 사람이 이 결혼의 증인으로 불려 왔음을 보여 주고 있다.

그러나 이 결혼은 훗날 파탄으로 끝났다. 남편인 조반니가 바람을 피워 신부 집안이 그를 고소한 것이다. 사실 결혼의 모든 요소를 망라한 이 그림에서도 정작 결혼의 가장 중요한 조건인 '사랑'은 보이지 않는다. 붉은 침대는 두 사람의 정열보다는 생산의 수단일 뿐이다. 신랑 신부의 눈빛에서 상대를 향한 열정이나 선망의 불씨는 거의 느껴지지 않는다.

〈아르놀피니 부부의 초상〉보다는 덜 유명하지만 로렌초 로토Lorenzo Lotto(1480-1557)가 그린 〈마르실리오 부부의 초상〉역시 결혼을 그림으로 증언하기 위해 남겨진 작품이다. 신랑이 막 신부의 손을 잡고 반지를 끼워 주는 순간, 큐피드가 나타나 두 사람을 하나로 연결시켜 준다. 큐피드는 부부 간의 정절을 상징하는 월계수 가지를 손에 들고 있는데 재미있게도 이 가지는 멍에와 연결돼 있다. 결혼은 사랑의 결실이 아니라 상대에게 구속되는 절

〈마르실리오 부부의 초상〉, 로렌초 로토, 1523년, 캔버스에 유채,
71×84cm, 프라도 미술관, 마드리드.

차에 불과하다는 뜻일까? 큐피드는 신랑을 바라보며 얄궂은 미소를 짓고 있다. 이 그림을 통해 우리는 16세기에 결혼반지가 이미 존재했다는 사실을 알수 있다. 자세히 보면 신랑이 신부의 셋째 손가락에 반지를 끼워 주고 있다. 이때는 셋째 손가락이 심장과 가장 가깝다는 믿음으로 이 손가락에 결혼반지를 끼었다고 한다. 16세기의 베네치아의 신부들은 그림 속 여성처럼 결혼식에 붉은 드레스를 입었다.

두 사람은 결혼으로 맺어지는 순간을 표현하기 위해서인지 엄숙한 표정을 짓고 있지만 신랑의 얼굴에는 희미한 만족감이 스쳐간다. 신부의 화려한 목걸이와 의상을 통해 우리는 이 결혼이 상류층 간의 혼약이라는 사실을 짐작할 수 있다. 이 결혼은 각기 지위와 부유함을 얻기 위한 결합이기도 했다. 그림의 주인공인 신랑 마르실리오는 직물업으로 돈을 번 베네치아 상인 가문 카소티의 아들이었고 신부 파우스티나는 귀족 집안 처녀였다. 신랑은 결혼을 통해 귀족의 지위를 얻게 된 셈이다.

결혼을 증거하기 위해 그려진 작품들, 그리고 아벨라르와 엘로이즈의 에피소드에서도 알 수 있듯이 근대 이전까지의 결혼은 사랑의 결실이 아니었다. 전근대적 시각으로 볼 때 결혼은 계약에 가까웠다. 특히 귀족 계급에서는 결혼이 가문의 세력을 키우는 절호의 기회였다. 신랑과 신부는 보통 결혼식장에서 처음 서로를 보게 되곤 했다. 어차피 결혼은 계약이고 거래였기 때문에 서로를 미리 볼 필요조차 없었다. 이런 시각으로 보면 로미오와 줄리엣의 결혼을 양쪽 가문이 그토록 반대한 것은 과거의 가치관으로는 별로 이상한 일이 아니었다.

산드로 보티첼리Sandro Botticelli(1445-1510)의 〈봄〉은 일종의 혼수품으로 그려진 그림이다. 로렌초 데 메디치Lorenzo de' Medici(1449-1492)는 사촌인 로렌초 디

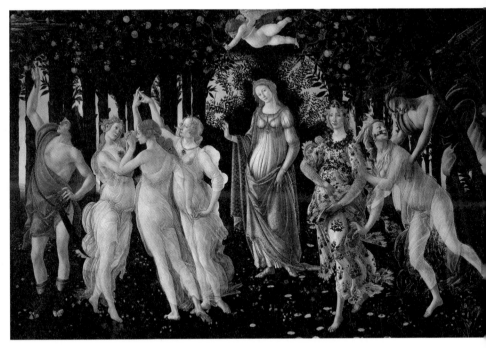

〈봄〉, 산드로 보티첼리, 1482년, 패널에 템페라, 202×314cm, 우피치 미술관, 피렌체.

피에로프란체스코 메디치의 결혼 선물로 보티첼리에게 특별한 그림을 주문
했다. 15세기부터 200여 년간 피렌체를 지배한 메디치가의 수장들은 대대로
예술가들을 후원했고 적절한 시기마다 국가에 대규모 건축이나 예술품을 헌
납해서 가문의 영향력을 공고히 했다. 로렌초 데 메디치는 개인적으로도 미
술 작품을 수집하던 본격적인 예술 애호가였다. 그리고 로렌초 디 피에로프
란체스코는 일찍 부모를 잃고 사실상 로렌초의 양자로 자란 청년이었다. 로
렌초 데 메디치는 아들이나 다름없는 사촌에게 특별한 선물로 청춘과 결혼
의 의미를 보여 주려 했던 듯하다. 작품의 제목인 '봄'은 계절인 동시에 청
춘, 즉 연애와 결혼을 맞이하는 젊은이들의 인생의 단계를 의미하기도 한다.

가운데의 비너스를 중심으로 왼편에는 그녀의 수행원인 삼미신, 오렌지를 따는 헤르메스, 그리고 오른편에는 꽃의 여신 플로라, 숲의 님프 클로에, 서풍의 신 제피로스가 차례로 배치되어 있다.

비너스는 다른 등장인물들보다 한 발짝 뒤로 물러선 채 사랑과 결혼이 이루어지는 순간들을 관장하고 있는 듯하다. 비너스의 뒤로 나무들이 후광처럼 둥근 모양을 만들어 내고 있다. 이곳은 비너스의 정원, 사랑의 정원이다. 이 정원이 봄을 맞는다는 것은 곧 여러 가지 형태의 사랑이 이루어진다는 의미가 된다. 그림의 오른편에 등장한 서풍의 신 제피로스 역시 봄을 의미한다. 서풍이 불면 계절은 겨울에서 봄으로 바뀌기 때문이다. 그림 속 등장인물들은 신화 속의 신이기는 하나 아름답고 완벽한 인간의 모습을 하고 있다.

이 그림이 설명하는 복잡한 상황들은 연애와 결혼은 별개이며, 결혼은 사랑이 아니라 서로의 이득을 위해 이뤄진 계약의 결과임을 다시 한번 상기시킨다. 그림은 비너스 왼편의 연애와 오른편의 결혼으로 나뉘어진다. 비너스의 머리 위에서 눈을 가린 큐피드가 어디론가 화살을 쏘려 하는 참이다. 이 화살은 하늘하늘한 옷을 입고 춤추는 중인 세 명의 미의 여신 중 가운데 여신에게 가 맞을 듯싶다. 그녀의 시선은 그림의 맨 왼편에서 오렌지를 따고 있는 헤르메스에게 머물러 있다.

반면, 비너스 오른편에서 벌어지는 장면은 대단히 살풍경하다. 서풍의 신 제피로스는 자신의 눈에 든 숲의 님프 클로에를 강제로 납치하고 있다. 클로에 옆에 서 있는, 꽃무늬 드레스를 입은 여성은 결혼한 후의 클로에의 모습이다. 제피로스는 님프인 클로에와 결혼한 후, 그녀를 꽃의 여신 플로라로 승격시켜 준다. 이 결혼은 어디까지나 남성이며 권력자인 제피로스의 뜻대로 이루어진다. 사랑이 끼어들 여지도 물론 없다. 그림의 주인공은 비너스지

만 단연 눈에 띄는 인물은 비너스 오른편에 서 있는 플로라다. 그녀는 이 그림이 1400년대 후반이라는 먼 옛날에 그려졌다는 사실을 잊게 만들 만큼 세련된 의상을 입고 있다. 영국의 영화감독이자 배우인 피터 유스티노프는 '보티첼리가 20세기에 태어났다면 『보그』지 디자이너가 되고도 남았을 것'이라고 말했다. 멋진 의상에도 불구하고 그녀의 미소는 어딘지 모르게 우울해 보인다. 그 어떤 방식으로든 현대 사회가 시작되기 전까지 남성은 여성을 '약탈'해서 결혼에 이르렀다 해도 과언이 아니다.

결혼의 불편한 진실

16세기에 이르면 이탈리아와 플랑드르를 중심으로 도시가 커지고 귀족 특권의 상당 부분을 상인 계층이 이어받게 된다. 그렇다고 해서 상인들이 자유로이 연애를 즐길 수 있었던 것은 또 아니었다. 결혼을 결정하는 데 있어서 우선시된 요소는 결혼 당사자들의 감정이 아니라 재산 문제였다. 역설적이지만 근대 이전까지 연애 감정을 앞세워 결혼에 이를 수 있었던 유일한 계급은 귀족이나 상인이 아닌, 가진 것 없는 서민들뿐이었다. 소위 '무산 계급'을 제외한 그 위층의 모든 계급에 속한 이들에게 결혼은 권력, 재산, 지위, 신분 등의 각종 이해관계가 밀접하게 얽혀 있는, 매우 치밀한 거래에 가까웠다. 동시에 결혼에는 자녀 생산이라는 중대한 의무가 얹혀져 있었다. 여기에 결혼 당사자인 두 남녀의 감정 따위가 끼어들 여지는 거의 없었다.

　오직 하층 계급만이 이런 제약들에 구애받지 않았지만, 그렇다고 해서 그들이 연애 감정만으로 결혼에 이른 것은 또 아니었다. 하층 계급들이 결혼을 하게 되는 가장 큰 동력은 성욕 해결과 자녀 생산이었다. 노골적으로 말하자면 결혼은 남자의 욕구를 채우기 위한 방편이었다. 이 이기적인 행동을 여성

이 기꺼이 받아들이기 위해서는 무언가 세련된 위장술이 필요했다. 여성을 약탈하는 것이 아니라는 눈속임, 여기서 연애 감정이 비로소 결혼과 연결될 수 있는 고리가 생겨났다. 이리하여 중세 시대의 기사문학에서 결코 결혼과 연결되지 않았던, 결혼과 연결될 수도 없었던 연애라는 감정이 결혼의 포장지로 등장하게 된다.

결혼은 경제적으로, 또 정치적으로도 분명 유용한 제도였다. 흑사병 등 전염병의 만연으로 인구가 줄어들면 노동력이 그만큼 줄어들었기 때문이다. 16세기 이후 늘어난 기초적인 산업들은 모두가 노동력을 절실히 필요로 했다. 전쟁을 하기 위해서도 성인 남자들이 필요했다. 점차 사회는 독신을 죄악시하거나 위험하다고 여기게끔 되었다. 결혼하지 않은 성인 남녀는 자연에 반하는 것으로 간주되었다. 결혼한 부부는 또 당연히 많은 아이를 낳아야 했다. 화가 알브레히트 뒤러의 형제는 열일곱 명이나 되었다.

그런데 결혼은 여러모로 여자에게 불리한 제도였기 때문에 결혼이 유지되기 위해서는 남자가 가부장적으로 이 관계를 장악할 필요가 있었다. 그 결과로 '남편은 아내의 주인'이라는 식의, 결혼에서 남자의 위치가 위에 있다는 이데올로기가 만들어졌다. 여자의 입장에서도 결혼하지 않고서는 생계를 딱히 꾸려 나갈 방법이 없기 때문에 결혼 외의 삶을 선택하기 어려웠다. 결혼하지 않은 여자가 갈 수 있는 곳은 수녀원뿐이었다. 이것은 매우 불편한 진실이다. 사실 예나 지금이나, 그리고 동서고금 어디서나 결혼은 서로가 손해 보는 부분이 없는지에 대한 치밀한 저울질 끝에야 이뤄진다. 르네상스 시대나 지금이나 남녀 모두 자신과 다른 신분의 상대에게 연애 감정을 느끼는 경우는 드물다. 그리고 공식적인 결혼은 첫날밤, 즉 짝짓기로 끝난다. 이처럼 모든 포장지와 관습과 눈가림을 젖혀 보면 결혼은 동물의 짝짓기와 큰 차이

〈성녀 카타리나의 신비한 결혼〉, 로렌초 로토, 1506-1508년.
나무 패널에 유채, 71.3×91.2cm, 알테 피나코텍, 뮌헨.

가 없다. 결혼의 이 야만적인 속성을 가리기 위해 연애와 사랑에 대한 찬사는 점점 더 정교해지고 발전하게끔 된다.

12세기 시에나에서 살았던 성녀 카타리나는 환상 속에서 예수와 약혼하는 자신의 모습을 본다. 로토의 그림은 예수와 다 큰 처녀 카타리나의 결혼을 묘사하고 있다. 아기인 예수가 진지한 표정으로 카타리나에게 반지를 끼워 준다. 아기 예수와 처녀 카타리나의 결혼은 가능한 일일까? 이런 시각으로 보면 낭만적이고 아름답게 묘사된 사랑의 결말, 결혼은 세상의 인습이 공들여 창조해 낸 거대한 허상인지도 모른다.

그런 의미에서 요정들의 사랑 이야기를 다룬 희곡 『한여름밤의 꿈』의 마지막 음악인 결혼 행진곡이 웨딩 마치로 쓰이는 것은 묘한 울림이 있다. 결혼 행진곡이 등장하는 음악 〈한여름밤의 꿈〉은 셰익스피어의 환상적인 희극이 그 원작이다. 이 작품을 무대에 올리기 위한 부수 음악으로 작곡된 곡이 〈한여름밤의 꿈〉이다. 연극 공연을 위해 작곡된 극 부수 음악은 현재의 시각으로 말하자면 영화의 오리지널 사운드 트랙과 엇비슷한 음악이었다. 셰익스피어의 열렬한 팬이었던 조숙한 천재 펠릭스 멘델스존Felix Mendelssohn-Bartholdy(1809-1847)은 열일곱 살에 〈한여름밤의 꿈〉 서곡을 작곡했다. 그 후

멘델스존이 서른네 살이 된 1842년에 프로이센에서 국왕 빌헬름 4세의 탄생을 기념하는 연극 〈한여름밤의 꿈〉이 공연되었다. 이 축하 공연을 위해 멘델스존은 오래전 완성된 서곡에 더해 몇 곡의 관현악곡을 더 작곡했다. 결혼 행진곡은 5막의 간주곡으로 만들어진 곡이다.

사랑의 결실을 눈부시고 명랑하게 그려 낸 이 행진곡의 분위기처럼 멘델스존은 개신교 목사의 딸 세실 장르노와 결혼해 다섯 명의 자녀를 두었다. 그중 큰아들 카를은 하이델베르크 대학의 역사학 교수가 되었으며 둘째인 파울 역시 저명한 화학자로 이름을 날렸다. 행복한 결혼 생활을 한 드문 작곡가라는 점에서도 멘델스존의 음악이 결혼식장에서 사용되는 것은 적절한 선택인 듯싶다.

사랑을 주제로 한 그림들

르네상스 예술의 가장 큰 주제는 '인간'이었다. 르네상스의 예술가들은 고대 그리스 신화의 내용을 빌려 인간의 사랑과 질투, 이별과 죽음을 마음껏 표현할 수 있었다. 사랑과 약탈의 구분은 여전히 모호한 상태였지만 아무튼 신과 인간 사이가 아닌, 인간과 인간 사이의 사랑이 예술의 주제가 된 것은 분명 발전이었다.

오비디우스의 『변신 이야기』에 등장하는 키프로스섬의 왕 피그말리온은 독특한 방식으로 연인을 찾는다. 왕인 동시에 조각가였던 피그말리온은 자신이 완성한 조각과 사랑에 빠지고 말았다. 비너스는 그의 염원을 들어주어 조각상을 사람으로 변신시켜 준다. 차가운 대리석이 살아 있는 사람 갈라테이아로 변화하는 과정은 낭만주의 시대 화가들을 매혹시키고도 남았다. 장 레옹 제롬Jean-Léon Gérôme(1824-1904)의 〈피그말리온과 갈라테이아〉는 피그말

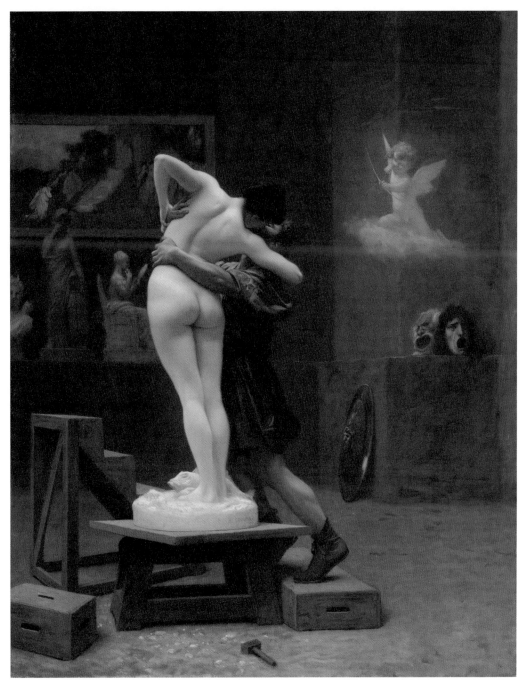

〈피그말리온과 갈라테이아〉, 장 레옹 제롬, 1890년, 캔버스에 유채, 88.9×68.6cm,
메트로폴리탄 미술관, 뉴욕.

리온이 조각상에게 입 맞추는 순간, 조각상이 얼굴 부분부터 사람으로 변화하는 장면을 포착한 그림이다. 상반신의 피부는 탄력 있는 살빛을 띠고 있으나 하반신은 아직 차가운 대리석이다.

반면, 영국 화가 에드워드 번 존스Edward Burne-Jones(1833~1898)의 〈피그말리온과 그림: 영혼을 얻다〉는 사랑에 빠진 순간의 남자가 얼마든지 이성을 잃을 수 있음을 보여 주는 듯한, 어딘지 모르게 섬뜩함을 느끼게 만드는 그림이다. 작품 속 피그말리온은 여성의 두 손을 쥐고 공손하게, 전통적 방식으로 구애하고 있으나 그의 눈빛은 혼돈 속에 빠져 있다. 자신의 조각이 살아난 이 상황을 어떻게 해야 할지 판단하지 못하고 있는 것 같기도 하다. 막 인간이 된 갈라테이아 역시 굳어 있는 표정을 풀지 못하고 있다. 그녀는 사나운 남자에게 잡혀 온 포로처럼 보인다.

피그말리온의 신화는 명백히 남성 우월적인 시각을 담고 있다. 이 신화 속에서 남자는 말 그대로 왕이자 창조주이다. 「창세기」 1장의 하느님과 아담을 결합한 이가 피그말리온이다. 갈라테이아는 남자의 손에서 만들어지고 남자의 손에 의해 생명을 얻는다. 이 이야기를 버나드 쇼가 현대적으로 각색한 『피그말리온』이 바로 뮤지컬로 유

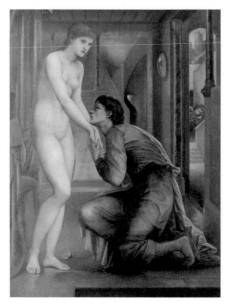

〈피그말리온: 영혼을 얻다〉, 에드워드 번 존스, 1878년, 캔버스에 유채, 99.4×76.6cm, 버밍엄 미술관, 버밍엄.

명한 〈마이 페어 레이디〉라는 점은 시사하는 바가 크다. 여성이 더 우월한 남성에 의해 새로운 인생을 얻는다는 뮤지컬의 내용은 1960년대까지 아무 거부감 없이 받아들여졌다. 이 뮤지컬은 1956년 뉴욕 브로드웨이, 1958년 런던 웨스트엔드에서 공연되었고 이어 1964년 오드리 헵번 주연의 영화로 제작되었다.

그에 비하면 큐피드와 프시케 이야기에서는 여성이 결국 자신의 사랑을 찾는, 해피 엔딩으로 끝나는 능동적 사랑 이야기다. 프시케가 유혹을 떨치지 못해 잠든 남편의 얼굴을 훔쳐보는 실수를 저지르지만 말이다. 그녀는 판도라의 상자를 열면서 다시 한번 금기를 깨고 만다. 신인 큐피드와 인간 여자 프시케의 사랑은 고전에서 빌려온 신화인 동시에 낭만적인 사랑을 그리고 있어서 신고전주의 화가들이 즐겨 다룬 소재였다. 자크 루이 다비드Jacques-Louis David(1748-1825)가 그린 큐피드는 성인 남자라기보다 성에 대한 호기심을 억누르지 못하는 소년처럼 보인다. 날개가 달린, 그리고 적당히 그을린 피부를 가진 매끈한 큐피드의 모습은 장난스러운 동시에 일말의 사악함을 안고 있다. 반면, 다비드의 제자인 프랑수아 제라르François Gérard(1770-1837)가 그린 큐피드와 프시케의 초점은 프시케 쪽에 맞춰져 있다. 그녀는 자신의 눈에 보이지 않는 신의 키스를 받으며 놀라움을 숨기지 못한다. 벗은 가

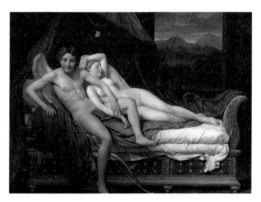

〈큐피드와 프시케〉, 자크 루이 다비드, 1817년. 캔버스에 유채, 184.2×241.6cm, 클리블랜드 미술관, 클리블랜드.

슴을 가리려 하는 그녀의 머리 위로 처녀의 순수함을 상징하는 듯한 나비가 나풀나풀 날아간다.

금기에 대한 의문이나 저항은 신화에서 매우 낯익은 주제다. 그런데 이런 금기는 왜 늘 여성에 의해 깨지는가? 아담과 이브의 선악과 금기 역시 마찬가지다. 왜 남자는 여자에게 자신의 얼굴을 가리고, 남편의 얼굴을 보려 하는 아내의 지극히 타당한 요구를 거절하는가? 등불을 든 프시케가 잠든 큐피드의 얼굴을 보는 순간은 피그말리온이 갈라테이아에게 생명을 불어넣는 순간 못지 않게 매혹적이며, 그림의 주제로 더없이 적합한 장면임이 틀림없다. 그러나 이 이야기의 내면에 숨어 있는 메시지—여성은 충동적이고 순간의 유혹에 약하며 이성보다는 감정이 앞서는 존재—는 고대 세계 이래 근대까지 계속되어 온 남성 우월주의의 시각을 다시 한번 확인하게 만들 뿐이다.

슈만이 노래한 사랑과 결혼

예술가의 사랑과 결혼을 이야기할 때 가장 먼저 떠오르는 이는 역시 로베르트 슈만Robert Schumann(1810-1856)이다. 슈만은 베토벤과 슈베르트의 스타일을 이어받아 독일 낭만주의를 완성시킨 작곡가로 불린다. 그의 때 이른 죽음으로 독일 낭만주의는 맥이 끊어질 위기를 맞았으나 슈만과 절친했던 후배 요하네스 브람스가 그 맥을 계승하고 발전시켜 나갔다. 슈만은 교향곡과 가곡 모두에서 뛰어난 성과를 보였으며, 매우 지적이고 명석한 인물이었다. 그는 작가인 아버지에게서 일찍부터 문학적 소양을 물려받았고 하이델베르크 대학과 라이프치히 대학에서 법학을 전공했다. 영향력 있는 음악평론가로도 활동했던 슈만은 쇼팽, 멘델스존, 브람스의 음악성을 알아보았을 뿐만 아니라 자신과 다른 스타일을 추구하던 리스트의 음악도 인정했다. 촉망받는

〈큐피드와 프시케〉, 프랑수아 제라르, 1798년, 캔버스에 유채,
186×132cm, 루브르 박물관, 파리.

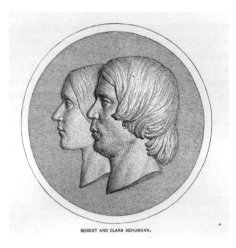

ROBERT AND CLARA SCHUMANN.

슈만과 클라라 부부.

피아니스트 클라라 비크Clara Wieck Schumann(1819-1896)와 열렬한 연애 끝에 결혼해 여덟 명의 자녀를 낳기까지 했으니 슈만은 모든 것을 다 가진 작곡가가 될 수도 있었다.

슈만의 작품 활동 사이클을 보면 그가 행복할 때는 수많은 걸작들이 쏟아져 나왔다. 클라라와 결혼한 1840년 한 해에만 슈만은 무려 138곡의 가곡을 작곡했다. 슈만은 클라라가 연주를 하고 있는 콘서트홀의 근처 카페에서 연인을 기다리면서 가곡을 작곡하곤 했다. 〈리더크라이스〉, 〈여인의 사랑과 생애〉, 그리고 슈만 연가곡의 최고 걸작으로 평가받는 〈시인의 사랑〉이 모두 1840년에 탄생했다.

슈만은 하이델베르크 대학에서 공부하던 시절부터 낭만주의 시인 하인리히 하이네Heinrich Heine(1797-1856)에게 깊이 빠져 있었다. 노래의 가사가 된 시는 하이네가 1827년 발표한 〈노래의 책Buch der Lieder〉에서 빌려 왔다. 원작은 원래 스무 편의 시로 이루어져 있으나 슈만은 이 중 열여섯 편에만 곡을 붙였다. 슈만이 사용하지 않은 시 중 아홉 번째 시가 바로 멘델스존이 작곡해 유명해진 〈노래의 날개 위에〉이다.

〈시인의 사랑〉은 음악과 시어로 완성한, 사랑에 대한 매우 아름답고 내밀하며 섬세한 기록이다. 곡은 사랑이 시작되는 순간부터 기쁨과 환희, 서로의 마음을 확인한 순간, 균열과 엇갈림, 이별, 그 후의 절망과 고통, 마지막에

남은 쓸쓸함과 위안까지 펼쳐지는 모노드라마와도 같다. 여기서 특히 주목해야 할 부분은 피아노의 역할이다. 피아노는 때로 시인의 마음을 대변하고, 말로 하지 못하는 감정을 표현하기도 하고, 시인의 상대자가 되어 그의 하소연을 듣기도 하며, 마지막에는 시인의 쓸쓸한 마음을 위로해 준다.

1곡 〈이 아름다운 5월에〉, 2곡 〈내 눈물에서 꽃이 피어나〉, 3곡 〈장미, 백합, 비둘기, 태양〉, 4곡 〈당신의 눈을 바라볼 때〉는 막 시작되는 사랑의 떨림을 핀셋으로 잡아내듯 예민하게 그려 낸다. 아름다운 봄날, 시인의 마음에서 사랑이 꽃처럼 피어난다. 2곡에서는 눈물이 꽃으로, 한숨이 나이팅게일의 노래가 된다. 그녀가 자신의 마음을 받아주기만 한다면 그 모든 꽃을 바치고 밤새 나이팅게일의 노래를 들려줄 텐데, 하고 시인은 생각한다. 3곡 〈장미, 백합, 비둘기, 태양〉에서 시인은 지금까지 자신이 장미와 백합과 비둘기와 태양을 사랑했지만, 이제는 더 이상 그들을 사랑하지 않는다고 말한다. 자신의 모든 사랑을 다 그녀가 가져가 버렸기 때문이다. 아니, 이제 그녀는 시인에게 온갖 꽃과 새와 햇살 그 자체다. 그러나 이 사랑은 그저 황홀하기만 하지는 않는다. 4곡 〈당신의 눈을 바라볼 때〉에서 그녀가 '사랑한다'고 자신에게 고백하는 순간, 시인은 왠지 모를 예리한 아픔으로 눈물을 흘린다.

이 사랑은 그리 오래 가지 못한다. 여인은 이내 다른 남자에게 빠져 시인에게 등을 돌린다. 7곡 〈불평하지 않으리〉, 8곡 〈꽃들이 내 심정을 안다면〉은 사랑의 균열을 노래한다. 9곡에서는 멀리 떠나버린 연인의 웨딩마치가 들려온다. 시인의 어지러운 마음을 피아노 반주가 대변해 준다. 11곡 〈한 소년이 한 소녀를 사랑했네〉에서 시인은 옛날이야기를 빌려 아무렇지도 않은 척 다른 남자가 나타났고, 자신의 연인이 그 남자를 택했음을 이야기한다. 그러나 12곡 〈어느 빛나는 여름날〉과 13곡 〈나는 꿈속에서 울었네〉에서 시인은 절

망으로 무너진다. 시인의 꿈에서 떠나 버린 사랑은 이미 죽어서 무덤에 누워 있기도 하고 다시 한번 그를 모질게 외면하고 떠나기도 하고 자신에게 다정한 미소를 보내 주기도 한다. 그 어느 쪽이든 시인의 마음은 무너지고 시인은 울면서 잠에서 깨어난다. 사랑의 절망에 반주마저 숨죽이는 듯하다.

16곡 〈오래된 불길한 노래들〉에서 시인은 마침내 쓰라린 마음을 정리한다. 그는 약간은 메마르고 분한 듯한 어조로, 자신의 사랑을 하이델베르그의 큰 술통보다 더 큰 관에 넣어 라인강에 멀리멀리 떠나보내겠다고 말한다. 그 큰 관은 모든 사랑과 슬픔을 다 안고 있기 때문에 한없이 무겁다. 시인의 탄식을 피아노가 위로한다. 그래도 사랑은 아름답다고, 사랑과 슬픔을 모두 떠나보내도 아련한 추억은 영원히 사라지지 않는다고 반주가 속삭이며 이 섬세한 사랑의 언어는 끝난다. 그리고 우리는 이 사랑의 기쁨과 슬픔에 깊이 공감하면서, 이토록 예리한 감성을 품을 수 있는 젊음에 찬사를 보낼 수밖에 없다.

이러한 감정의 움직임은 사실상 1840년 슈만이 느꼈던 사랑의 감정 그대로였다. 현실에서 슈만은 각고 끝에 사랑을 쟁취하는 데 성공했지만, 그는 사랑이 결코 영원할 수 없으며 언젠가는 종말을 맞게 된다는 사실을 앞당겨 걱정하고 있었다. 〈시인의 사랑〉의 결말은 슈만의 삶에 닥쳐올 비극을 미리 예감한 것이기도 했다. 결혼 후 슈만은 작곡가와 음악 잡지의 편집장, 지휘자로 활발하게 활동했다. 클라라는 좋은 아내이자 슈만 피아노곡의 훌륭한 해석자이기도 했다. 그러나 이들 부부가 행복한 삶을 영위한 시간은 길지 않았다. 슈만의 가계에는 우울증과 조현병이 유전되고 있었다. 작곡에 대한 부담으로 슈만은 우울증에 시달렸으며 결혼 4년 만인 1844년부터 환청을 듣기 시작했다. 마침내 죽은 멘델스존의 망령이 나타나 자신을 부르는 지경에 이

르자 1854년 2월, 슈만은 얼음이 채 녹지 않은 라인강에 몸을 던졌다. 요행 근처의 어부들에게 구조되었으나 슈만은 이미 클라라조차 잘 알아보지 못하는 중증의 정신병 환자였다. 자진해서 정신병원에 입원한 그는 2년 후인 1856년, 마흔여섯의 아까운 나이로 세상을 떠났다.

클라라 슈만의 사랑과 생애

〈시인의 사랑〉과 짝을 이루는 슈만의 연가곡 〈여인의 사랑과 생애〉 속 주인공은 결혼한 여자다. 이 연가곡의 주인공인 여성은 곡의 진행과 함께 약혼과 결혼을 하고, 아이를 낳고, 마지막에는 남편을 잃는다. 총 여덟 곡으로 비교적 짧은 연가곡인 〈여인의 사랑과 생애〉는 불과 이틀 만에 완성되었다. 슈만은 자신과 클라라의 결혼을 반대하는 클라라의 부친 비크 교수와 2년에 걸친 법정 투쟁을 벌였다. 이 법정 투쟁이 승리로 끝난 지 5일 만인 1840년 7월 11일과 12일에 슈만은 〈여인의 사랑과 생애〉를 작곡했다.

〈시인의 사랑〉이 사랑에 빠진 남자의 감정을 묘사한다면, 〈여인의 사랑과 생애〉의 화자는 여자다. 곡의 마지막에서 여인은 죽은 남편을 추억하며 여전히 남편이 '자신의 전부'임을 고백한다. 이는 사실 여성의 시각이라기보다는 남자의 입장에서 바라는 아내의 모습일 것이다. 예를 들면 네 번째 곡인 〈내 손가락에 반지를 끼워 주는 당신〉에서 여인은 '당신은 나를 가르치고 내 눈을 뜨게 해서 세상의 가치를 알려 주었다'고 고백하는데 현대의 시각에서 보면 참으로 불평등한 부부 관계인 셈이다. 여인은 급작스럽게 찾아온 남편의 죽음 앞에서 담담하게 자신의 사랑을 되돌아본다.

〈여인의 사랑과 생애〉 내용대로 슈만 부부의 결혼 생활은 그리 길지 못했다. 1854년 2월 슈만이 라인강에 투신한 이후 둘의 결혼 생활은 끝난 것이나

다름없었다. 클라라는 14년의 결혼 생활 동안 여덟 명의 아이를 낳았고 그중 네 명을 잃었다. 슈만이 사망한 후, 클라라는 베를린으로 이주해서 피아니스트로서의 활동을 재개했다. 그녀는 바이올리니스트 요제프 요아힘과 함께 투어를 떠나기도 했고 런던 필하모닉의 초청을 받아 영국에서 연주하는가 하면, 브람스의 피아노 협주곡 1번을 초연하기도 했다. 참으로 많은 슬픔을 겪은 인생을 보상이라도 하듯, 클라라는 19세기 후반 내내 콘서트 피아니스트로 큰 명성을 얻었다. 그녀는 일흔이 넘은 나이에 무대에 섰을 정도로 마지막까지 자신을 단련했고 남편 슈만의 악보 전곡을 출판하는 일에도 힘을 기울였다. 슈만은 〈여인의 사랑과 생애〉를 통해 아내 클라라의 생을 미리 예언한 셈이다.

〈여인의 사랑과 생애〉에서 주인공 여성은 남편을 우러러보며 거의 숭배하다시피 한다. 19세기 후반까지도 결혼한 여자의 지위는 남편보다 낮았으며 여성들 역시 이를 당연하게 여겼다. 그러나 〈여인의 사랑과 생애〉의 내용과는 달리 결혼 후 클라라는 실질적으로 가정을 이끌어가는 가장이나 마찬가지였다. 그녀는 '남편을 의지하며 남편을 섬기는' 연가곡 속 아내와는 달리 남편의 의지가 되고 남편을 지키는 존재였다. 다만 이 연가곡의 결말, 짧고 행복한 결혼 생활 끝에 남편을 잃는 아내의 삶은 슈만과 클라라 모두 예견하지 못했던 그들의 슬픈 운명이었다.

사랑이 낳은 걸작들

젊은이들은 사랑을 통해 인생의 기쁨과 행복을 배우고 연인과 함께하는 미래를 꿈꾸며 성숙해 간다. 사랑의 힘은 예민하고 자기중심적인 예술가들도 변모시켰다. 오만과 자기 과시 속에서 헤어 나오지 못했던 천재 에곤 실레

Egon Schiele(1890-1918)는 1915
년 얌전한 처녀 에디트 하름
스와 결혼하면서 조금씩 경향
을 바꾸어 갔다. 음란죄로 체
포될 정도로 아슬아슬한 누
드, 추하게 일그러지고 썩어
가는 남녀의 몸, 동토에서 말
라 가는 나무, 태어나지 못하
고 죽어 가는 태아 등을 그리
던 실레의 마음에 어떤 변화
가 싹트고 있었다. 에디트는
자기애의 늪에 빠져 있는 젊
은 실레를 진심으로 사랑했
다. 제1차 세계대전 중에 프
라하의 병영으로 실레가 징
집되어 갔을 때는 자신도 따

〈에디트의 초상〉, 에곤 실레, 1915년, 캔버스에 유채,
180.2×110.1cm, 헤이그 미술관, 헤이그.

라갈 정도였다. 그런가 하면 에디트는 실레의 옛 연인인 발리 노이첼을 만나
실레와 헤어져 달라고 말하는 당찬 면모도 보였다.

　실레는 결혼을 전후해서 소박한 마을이나 아기를 키우는 가족의 모습을
그리기 시작했다. 제1차 세계대전이 끝나가는 와중에 실레는 중산층의 평온
한 가족 생활이 자신에게도 펼쳐질 거라 기대하고 있었던 듯싶다. 그의 그림
에서 엄마와 아기가 차지하는 비중이 늘어났다. 실레는 자신의 어머니와 매
우 냉랭한 관계였고 이를 반영하듯 결혼 전까지 실레가 그린 그림에서는 정

상적인 모성의 모습을 찾아볼 수가 없다.

실레는 제1차 세계대전이 끝난 1918년 꼬물대는 아기를 앞에 둔 젊은 부부를 그렸다. 〈가족〉은 실레의 마지막 걸작으로 꼽힌다. 세 명은 자신들이 가족임을 증명이라도 하듯 한 덩어리가 되어 바짝 붙어 앉았다. 담요에 싸여 있는 아기의 얼굴은 너무나 천진난만해서 보는 이에게 절로 미소를 짓게 만든다. 실레의 다른 그림들에 등장하는 인체들이 반쯤 죽어 있는 듯한 인상을 주는 데에 비해 이 가족은 살아 있는 진짜 젊은이들로 보인다. 가슴에 손을 올린 채 정면을 바라보는 남편의 얼굴은 분명 실레 본인의 모습이다. 그러나 여자의 얼굴은 그의 아내 에디트와 닮지 않았다. 가족 세 사람이 제각기 다른 쪽을 바라보고 있다는 점도 조금 이상하다. 이들은 진짜 가족으로 탄생할 수 없는, 화가의 희망 속에만 존재하는 인물들인지도 모른다.

실레의 안정된 생활은 어이없을 정도로 짧게 끝났다. 제1차 세계대전의 종전 직후, 실레와 그의 아내 에디트는 전 세계를 강타한 스페인 독감에 걸려 사흘 간격으로 사망했다. 에디트는 임신 중이었고 실레도 스물여덟이라는 아까운 나이였다. 실레가 자신의 진짜 가족을 그릴 기회는 영영 오지 않았다.

연인을 그린 대표적인 그림으로 일컬어지는 구스타프 클림트Gustav Klimt(1862-1918)의 〈키스〉에서 여성과 남성의 시선은 마주치지 않는다. 우리는 그림에서 오직 여자의 얼굴만 볼 수 있는데 그녀의 표정이 담은 감정은 어딘지 모호하다. 눈을 내리깐 여자의 표정은 현란한 황금빛의 장식과 무늬들 속에 묻혀 버린 듯이 보인다. 〈키스〉는 황홀한 사랑의 절정을 현란한 황금빛으로 그린 것 같기도 하고, 강하고 권위적인 남성에게 여성이 수동적으로 굴복하고 있는 것 같은 인상을 주기도 한다. 여성의 발밑으로 펼쳐진 절벽이 그러한 의구심을 더욱 부추긴다. 클림트는 자신의 작품에 대해 평생 어떠한

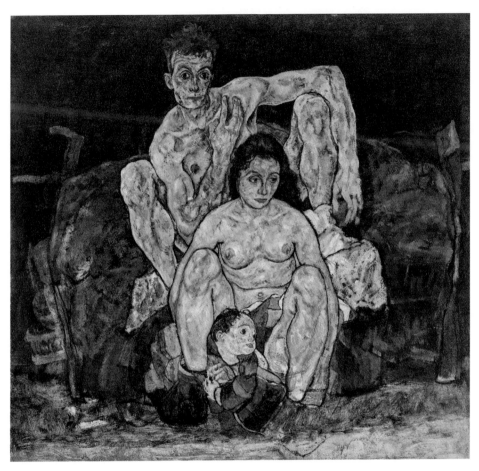

〈가족〉, 에곤 실레, 1918년, 캔버스에 유채, 150×160.8cm,
벨베데레 미술관, 빈.

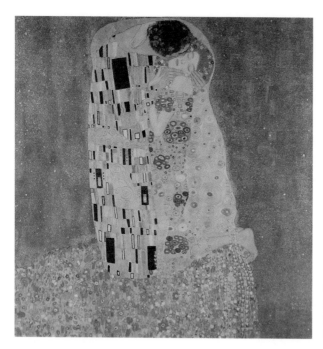

〈키스〉, 구스타프 클림트,
1908년, 캔버스에 금,은
및 유채, 180×180cm, 벨
베데레 미술관, 빈.

실명도 하지 않았다. 〈키스〉를 그린 의도는 사랑이 눈부시게 아름다운 감정
인 동시에 지극히 위험한 함정임을 경고하는 데 있었을지도 모른다.

클림트는 늘 여러 애인들과 연애했고 열 명이 넘는 사생아를 낳았지만 정
작 결혼을 한 적은 없다. 클림트와 평생 연인으로 지낸 에밀리 플뢰게가 결
혼이라는 제도 안에 들어가기를 거부했기 때문이다. 에밀리는 백여 명의 바
느질 장인을 고용할 정도로 빈에서 이름난 의상실의 경영자 겸 디자이너였
다. 에밀리의 위치는 20세기 초 빈에서 클림트에 못지 않았다. 에밀리로서는
결혼이라는 불평등한 제도에 들어감으로써 자신의 커리어를 희생시킬 이유
가 없었다. 대신 그녀는 실질적인 남편인 클림트를 여러 여자들과 나누어 갖
기를 감수했다.

클림트와 에밀리, 두 사람이 철저히 함구한 관계에 대해서 수많은 신화가 탄생했다. 가장 대표적인 것은 클림트가 여러 정부들 사이에서 사생아를 낳으면서도 에밀리와는 끝까지 플라토닉 러브를 고수했다는 이야기인데 이는 사실이 아니다. 두 사람은 빈에서는 따로 살았지만 매년 여름마다 휴가를 떠난 아터 호수에서는 한 집에서 지냈다.(314쪽 참조)

클림트는 제1차 세계대전이 끝나기 직전인 1918년 2월에 뇌출혈로 사망했다. 클림트가 사망한 후에도 에밀리는 자신의 일을 계속했으며 여름마다 아터 호수로 휴가를 떠났다. 클림트와 에밀리에게는 결혼이라는 제도가 필요 없었다. 그들은 제도와 상관없이 사랑을 했고 그 사랑에 대해서 두 사람 모두 의문이 없었다. 클림트가 뇌출혈로 의식을 잃기 전 마지막으로 부른 것

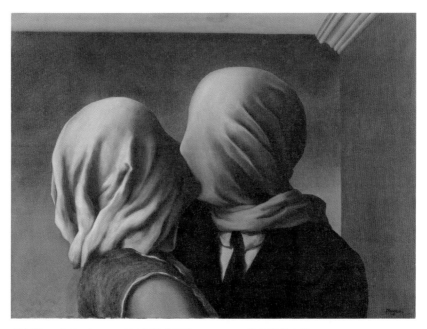

〈연인들〉, 르네 마그리트, 1928년, 캔버스에 유채, 54×73.4cm, 현대미술관, 뉴욕.

은 에밀리의 이름이었다. 그의 사망 후, 유산 집행인이 된 에밀리는 클림트가 남긴 사생아들에게 골고루 유산을 나누어 주었다. 에밀리는 빈에서 계속 자신의 일을 하다 1952년에 77세로 사망했다. 그녀는 끝까지 어떤 남자와도 결혼하지 않았다.

클림트와 에밀리의 사랑이 말해 주듯 결혼은 결코 공평한 관계가 아니며 그 뒤편에는 역사적, 관습적으로 얽힌 수많은 불편한 사연들이 있다. 맹목적이 되어야만 사랑에 빠질 수 있는 이유는 이 관계가 자신의 이익을 얻기 위해서는 빠져들기 어려운 부분이 있기 때문일지도 모른다. 벨기에의 초현실주의 화가 르네 마그리트 René Magritte(1898-1967)는 키스를 나누는 연인들의 얼굴에 천을 덧씌워 눈을 멀게 할 만큼 뜨거운 정열이 사랑을 이루는 불가결한 요소라는 점을 강조한다. 마그리트의 〈연인들〉은 〈키스〉의 현대적 변주곡일지도 모른다.

꼭 들 어 보 세 요 !

슈만: 〈시인의 사랑〉
슈만: 〈여인의 사랑과 생애〉
멘델스존: 〈한여름밤의 꿈〉 중 〈결혼행진곡〉

실 연 과 이 별

예술의
영원한
주제

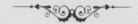

"오르페우스는 죽고 이제 지상에는 그의 슬픈 사랑 이야기와 리라,
그리고 그의 노래에 대한 추억만이 남았다.
바로 이 가슴 아픈 이별에서 노래가, 즉 원초적 음악이 싹트게 된다.
오르페우스의 신화가 말하려는 바는 명백하다.
결국 예술은 완성된 사랑이 아니라 깨어진 사랑, 즉 이별의 아픔 속에서 피어난다."

이별의 아픔이 나타난 최초의 문헌은 아마도 호메로스의 『일리아드』일 것이다. 『일리아드』 속의 등장인물은 신이거나, 인간이라 해도 하나같이 절세 미녀나 영웅들이다. 헬레네는 제우스와 레다의 딸이자 최고의 미녀이고 그녀의 남편 메넬라오스는 스파르타의 왕이며 그의 형 아가멤논은 미케네의 왕이다. 기원전 12세기, 그리스에 면한 에게해에서 벌어지는 이 영웅들 간의 분노와 싸움의 장을 통해 우리는 지금과는 판이하게 다른 고대인들의 세계관을 알 수 있다.

파리스가 아프로디테를 최고의 여신으로 선택하고, 그 대가로 절세 미녀인 스파르타 왕비 헬레네가 파리스의 손으로 넘어가면서 스파르타를 비롯한 그리스 군대는 트로이를 침략했다. 트로이인들의 방어 속에 전쟁은 속절없이 9년이라는 시간을 허비한다. 그리스의 맹장이자 불패의 전사 아킬레우스는 총사령관 아가멤논과의 대립으로 전장에 나서지 않고, 양측은 모두 끝나지 않는 전쟁에 지쳐 간다. 아테나는 그리스를, 아프로디테는 트로이를 편들기 때문에 전쟁의 영웅들이 상대를 죽이려 해도 신들의 방해로 이뤄지지 않는다. 이 지점에서 『일리아드』는 시작된다. 『일리아드』는 트로이 전쟁의 이야기가 아니라 신과 영웅들의 분노 속에서 명예를 잃느니 죽음을 택하는 한 비운의 남자, 파리스의 형인 헥토르의 이야기다. 헥토르가 아킬레우스의 갑옷을 입은 파트로클로스를 죽였기 때문이다. 아킬레우스는 친구의 죽음 앞에서 불같은 분노를 느끼며 전장에 복귀한다.

아가멤논, 아킬레우스, 아폴론 등 숱한 영웅들의 충돌 속에서 호메로스는

최고 영웅의 자리를 트로이의 왕자 헥토르에게 준다. 그러나 그 영웅은 동시에 비극의 주인공이다. 헥토르는 뛰어난 장군이기는 하지만 그리스의 맹장 아킬레우스의 상대가 되지 못하며, 그 자신도 이 사실을 알고 있다. 감정을 잘 표현하지 않는 이 남자는 가족에게 마지막 작별을 고하고 전장으로 나간다.

헥토르가 자신의 죽음을 예견하며 아내와 아들의 운명을 슬퍼하는 부분은 『일리아드』에서 가장 인간적이며, 동시에 가장 감동적인 장면이다. 안드로마케는 남편에게 전장에 나가지 말아 달라고 간청한다. 그녀는 자신의 친정 식구들을 모두 아킬레우스에게 잃었기 때문에 적장 아킬레우스가 얼마나 무서운지 잘 알고 있다. "제발 그대의 자식을 고아로, 아내를 과부로 만들지 말아 달라"고 간청하는 안드로마케에게 헥토르는 "살아 있는 사람이라면 그 누구도 운명을 거스르지 못하는 것"이라며 무기를 잡고 돌아선다. 그러나 그 역시 자신의 운명을 알기 때문에 노예로 일하게 될 아내의 모습을 상상하며 "그대가 끌려가며 울부짖는 소리를 듣기 전에, 한 줌 흙더미가 나를 덮어 주었으면!"이라고 한탄한다. 그는 사람이라면 누구나 운명을 이길 수 없음을 잘 알고 있으며, 그럼에도 불구하고 '겨우 숨을 쉬며 땅을 기어가는 남자'가 되기보다는 죽음을 택한다. 분노하는 신과 영웅의 격돌로 점철되어 있던 『일리아드』는 이 부분에서 실로 인간적인 면모를 보여 준다. 운명에 굴복할 수밖에 없는 인간의 한탄, 그리고 명예로운 패배와 굴욕적인 생존 사이에서 전자를 택하는 남자들의 이야기는 오늘날에도 세계 곳곳에서 드물지 않게 벌어지는 이야기다. 3천여 년 전의 고전은 바로 이 부분에서 현대인과 공감대를 형성하는 데에 성공한다.

그리고 이 이야기 사이에 부드럽고 따스한 부부애와 부정, 애끓는 이별이

있다. 헥토르는 어린 아들 아스티아낙스를 안아 주기 위해 손을 내미는데 아이는 번쩍거리는 투구와 길게 늘어뜨려진 말총 장식에 놀라 울음을 터뜨린다. 그러자 헥토르는 웃으며 투구를 벗어 땅에 내려놓고 아이를 안으며 제우스에게 "이 아이가 커서 용감한 장수가 되기를, 그리하여 사람들이 '그는 제 아비보다 훨씬 더 훌륭하구나'라고 칭찬하기를" 빈다. 헥토르의 바람에도 불구하고 트로이가 함락된 후, 아스티아낙스는 산 채로 성벽 바깥으로 내던져진다. 헥토르가 아들에게 보여 준 온유한 부정, 그리고 아내와 나누는 마지막 작별의 애끓는 순간은 신과 영웅들의 분노로 가득 찬 『일리아드』에서 참으로 독특한 부분이다. 여기서는 남녀가 동등하게, 서로를 온전히 사랑하는 대상으로 바라보고 있기 때문이다.

그리스 신화 속에 등장하는 사랑은 엄밀히 말해 진짜 사랑이 아니다. 신화 속에서 대부분의 사랑은 영웅인 남자의 약탈이나 납치에 의해 이루어진다. 여성은 사랑의 한 축이라기보다는 전리품에 가깝다. 사랑보다는 오히려 이별의 장면들이 더 현실적으로 다가온다. 이아손을 위해 조국을 버린 메데이아와 테세우스를 위기에서 구해 준 아리아드네는 모두 임무를 완수한 영웅들에게 버림받는다.

이아손과 사랑에 빠진 메데이아는 이아손이 자신의 아버지인 콜키스 왕에게서 황금 양털을 훔치도록 돕는다. 그녀는 이아손과 결혼해 두 아들을 낳는다. 그러나 메데이아와의 결혼 생활이 지겨워진 이아손은 그녀를 버리고 코린트 왕 크레온의 딸과 다시 결혼한다. 유리피데스가 쓴 희곡 『메데이아』에서 분노한 메데이아는 코린트 공주를 죽이고 이아손과 자신의 사이에서 태어난 아들들을 바다에 찢어 던진다. 독일 고전주의 화가 안젤름 포이어바흐Anselm Feuerbach(1829-1880)의 그림에서 메데이아는 떠나는 이아손의 배를

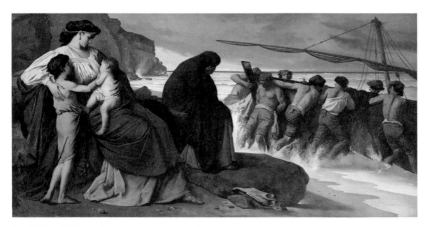

〈메데이아〉, 안셀름 포이어바흐, 1870년, 캔버스에 유채, 198×395.5cm,
노이에 피나코텍, 뮌헨.

바라보며 두 팔로 아이들을 안고 있다. 그녀는 머지않아 이 아이들을 죽여
바다로 던질 것이지만, 그림은 메데이아의 분노보다는 버림받은 여인의 슬
픔을 한층 장엄하게 묘사하고 있다. 힘겹게 배를 밀고 있는 뱃사람들의 모습
만 보일 뿐, 그림 속에 이아손은 등장하지 않는다. 보이지 않는 이아손은 아
내와 아이들을 남겨둔 채 떠나는 비겁한 남자다. 배와 메데이아 사이의 여
인, 검은 옷으로 온 몸을 가린 채 얼굴을 가리고 울고 있는 여인의 모습이 곧
닥쳐올 무서운 비극을 알려 주는 단서처럼 보인다.

　왜 그리스 신화 속에는 사랑보다 이별 이야기가 더 많을까? 오르페우스(오
르페오)와 에우리디케(유리디체)의 일화는 그리스 신화가 이별을 선호하는 데
대한 실마리를 준다. 오르페우스는 문학의 신 아폴론과 뮤즈인 칼리오페 사
이에서 태어난 음악가였다. 리라 연주의 명수인 그는 역시 뮤즈의 딸인 에우
리디케와 결혼하나 결혼한 지 열흘 만에 아내를 잃는다. 에우리디케는 템페
계곡에 꽃을 꺾으러 갔다가 아리스타이오스라는 목동과 마주쳤다. 목동은

그녀에게 말을 걸려 했고, 에우리디케는 놀라서 달아나다 독사에게 물리고
말았다. 그녀는 요정들에게 안겨 집으로 돌아오다 숨을 거둔다.

　절망에 빠진 오르페우스는 아내를 찾아 저승까지 내려간다. 저승으로 가
는 문턱의 여러 문지기들은 모두 오르페우스의 노래에 항복하고 말았다. 심
지어 시시포스의 바위조차 오르페우스의 노래를 듣기 위해 멈추었다. 하데
스를 속인 죄로 끝없이 바위를 굴려 올려야 했던 시시포스는 오르페우스 덕
에 잠시 쉴 수 있었다. 노래로 하데스를 감동시킨 오르페우스는 에우리디케
를 되찾는가 했지만, 하데스가 숨겨 놓은 계략까지 눈치채지는 못했다. 오르
페우스가 뒤를 돌아보는 순간, 에우리디케는 저승으로 되돌아가고 말았다.

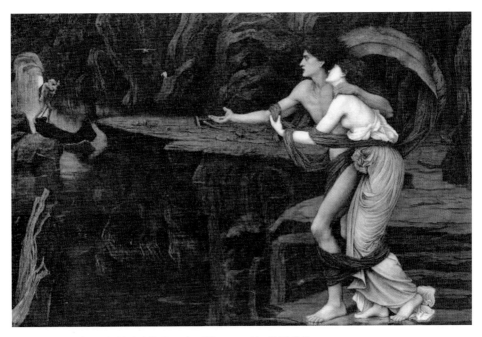

〈스틱스강의 오르페우스와 에우리디케〉, 존 로담 스탠호프, 1878년, 패널에 유채.
100×140cm, 개인 소장.

오르페우스는 절망에 빠져 헤매다 디오니소스 축제에 휘말려 어이없이 죽음을 맞았다. 그의 마음을 사로잡을 수 없었던 트라키아 처녀들이 디오니소스 축제에 취한 나머지 오르페우스에게 창과 돌을 던진 것이다. 뮤즈의 자매들은 막내 칼리오페의 아들 오르페우스의 시신을 거두었고 제우스는 그의 리라를 별자리로 만들어주었다. 오르페우스는 죽고 이제 지상에는 그의 슬픈 사랑 이야기와 리라, 그리고 그의 노래에 대한 추억만이 남았다. 바로 이 가슴 아픈 이별에서 노래가, 즉 원초적 음악이 싹트게 된다.

오르페우스의 신화가 말하려는 바는 명백하다. 결국 예술은 완성된 사랑이 아니라 깨어진 사랑, 즉 이별의 아픔 속에서 피어난다. 이런 관점에서 보면 최초의 오페라인 몬테베르디의 《오르페오》부터 글룩과 하이든의 오페라, 리스트의 교향시, 오펜바흐의 오페레타, 스트라빈스키의 발레까지 음악가들이 끊임없이 오르페우스를 주제로 한 작품을 작곡한 것은 당연한 일이다.

파울로와 프란체스카, 로댕과 카미유

그리스 신화에서와 마찬가지로 낭만주의 문학과 예술에서도 사랑은 대부분 이별로 끝난다. 낭만주의자들이 보는 연애의 이상적 결말은 가슴 아픈 이별, 특히 죽음을 통해 사랑을 영원히 현재형으로 지키는 데 있었다. 사랑은 엄숙하고 신성한, 거의 종교의 영역에 속해 있었기 때문에 결혼 같은 현실적 결말은 결코 사랑의 완성이 될 수 없었다. 낭만주의 문학 속에서 여성은 성모 마리아처럼 신비롭고 비현실적인 존재로 그려졌다. 예를 들면 13세기의 이탈리아 귀족이었던 파울로와 프란체스카는 시동생과 형수 사이였지만 금단의 사랑에 빠졌다. 그들은 결국 프란체스카의 남편에게 들켜 둘 다 살해당하는데 이런 종류의 이야기가 낭만주의의 시각에서는 이상적인 사랑과 이별이

〈키스〉, 오귀스트 로댕, 1901-1904년, 대리석, 182.2×121.9×153cm,
테이트 모던, 런던. (3개 판본 중 하나)

었다.

　파울로와 프란체스카는 한 번의 키스와 함께 생명을 잃은, 사랑을 위해 모
든 것을 바친 불멸의 연인이다. 단테의『신곡』에 소개된 이들의 사연이 조각
가 오귀스트 로댕Auguste Rodin(1840-1917)의 〈키스〉가 되었다. 1886년 제작된
〈키스〉는 원래 〈지옥의 문〉의 한 부분으로 만들어졌으나 로댕은 중간에 마음

을 바꾸어 이 조각을 독자적인 작품으로 만들었다. 파울로와 프란체스카의 사랑 이야기가 조각의 주제임을 알 수 있도록 조각의 남자는 한 손에 책을 들고 있다.

작품의 이름은 〈키스〉이나 정작 두 사람의 입맞춤은 잘 보이지 않는다. 그보다는 서로에게 완전히 의지하며 하나가 되어 있는 남녀의 육체의 표현이 이 작품의 핵심이다. 두 사람의 다리가 엮이기 전에 서서히 움직이며 남자의 등과 여자의 팔을 비롯한 몸의 모든 부분이 서로에게 반응하며 뒤틀리고 구부러지고 있다. 두 사람을 관통하는 전율이 보는 이에게 그대로 전달되어 온다. 사실적인 동시에 아름답고 관능적이며 또 숭고한, 사랑으로 도달할 수 있는 무아지경의 순간을 조각으로 표현했다는 점이 보는 이들을 전율하게 만든다.

〈키스〉를 제작하기 전 로댕은 에콜 드 보자르에 세 번이나 낙방하고 파리에서 일거리를 찾지 못해 브뤼셀까지 가는 등, 길고 어려운 무명 시절을 거쳤다. 스물네 살에 자신보다 네 살 어린 재봉사 처녀 로즈 뵈레를 만나 사실혼 관계에 있었지만 로즈와 어린 아들을 두고 조각을 하기 위해 벨기에에서 오래 떨어져 지내기도 했다. 그러다 그는 먼저 브뤼셀에서, 다음에는 파리에서 서서히 명성을 얻었다. 로댕이 프랑스를 대표하는 조각가가 된 첫 번째 신호는 1880년, 국립장식미술관이 신축되는 박물관의 입구를 로댕이 만든 〈지옥의 문〉으로 장식하기로 결정한 사건이었다. 로댕은 한때 수사가 되기 위해 수도원에 입회했을 정도로 독실한 가톨릭 신자였고 젊을 때부터 단테의 『신곡』에 빠져 있었다. 『신곡』은 로댕 말고도 프랑스의 낭만주의 예술가들이 공통적으로 선호했던 주제였다. 들라크루아는 조각배를 타고 저승의 강을 건너는 단테와 베르길리우스의 모습을 그렸다. 발자크는 『신곡』을 염

두에 두고 자신의 장편 『인간 희극』을 썼다.

로댕은 〈지옥의 문〉을 구상하는 데에만 꼬박 1년을 보냈다. 그 와중에 수많은 등장인물들을 스케치하고 또 덧붙이거나 빼거나 했다. 로댕은 이 문에서 단순히 단테의 작품을 표현하는 데 그치지 않고 인간의 모든 감정을 다 표현하려 했다. 여기서 〈생각하는 사람〉과 〈키스〉가 나오게 된다. 애당초 로댕은 파울로와 프란체스카를 염두에 두고 〈키스〉를 만들었으나 이 작품은 후일 독자적인 작품으로 지옥문에서 떨어져 나오게 된다. 로댕은 특히 지옥문의 창작에서 희열과 환희를 느꼈고 이 작품을 자신의 대표작으로 만들기 위해 20여 년을 끝없이 고쳐 나갔다. 결국 로댕은 〈지옥의 문〉을 완성하지 못했으며 그의 조수들이 로댕이 사망한 후인 1926년에야 모든 조각을 끼워 맞춰 청동으로 완성하기에 이른다.

제자를 받지 않던 로댕은 간간히 자신의 작업을 도울 조수를 구했는데 그 와중에 조각을 공부하던 카미유 클로델Camille Claudel(1864-1943)을 만나게 된다. 그녀는 열아홉 살의 재기발랄한 여성이었고 집안의 반대를 무릅쓰고 조각가가 되기 위해 노력하고 있었다. 로댕의 조수가 되면서 두 사람은 5년간 작업을 같이 하게 된다. 로댕은 1885년에 클로델을 조수로 고용했고 이듬해 〈키스〉를 완성했다. 클로델은 로댕의 조수이자 동료인 동시에 연인이 되었다. 로댕은 카미유가 조각에 천부적 재능이 있으며 대리석을 깎는 솜씨는 자신보다 더 뛰어나다고 인정하기도 했다.

로즈의 헌신에 만족하던 로댕은 클로델에게서 예술가의 혼과 여성을 동시에 발견한 것으로 보인다. 로댕은 클로델을 무척 신뢰해서 자신이 제작하는 조각의 손발을 맡기기도 했다. 부모와 함께 생활하던 클로델은 1888년 몰래 집을 나와 로댕과 동거하기 시작했다. 이즈음 로댕의 조각에는 클로델의 얼

굴이 거듭해 나타난다. 〈사색〉과 같은 로댕의 작품들에 드러난 클로델의 모습을 통해 우리는 로댕이 그녀에게 품었던 연정을 짐작할 수 있다. 한때 로댕의 조수였던 라이너 마리아 릴케는 〈사색〉에 대해 "돌의 무거운 잠에서 서서히 솟아오르는 초월적 시선"이라고 평했다. 로댕은 〈칼레의 시민〉에 등장하는 한 손이 클로델의 얼굴에 붙어 있는 석고 흉상을 완성하기도 했다. 이 흉상은 마치 클로델이라

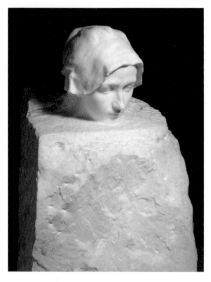

〈사색〉, 오귀스트 로댕, 1895년, 대리석, 높이 74cm, 필라델피아 미술관, 필라델피아.

는 한 생명을 창조주인 로댕이 빚어내고 있는 것처럼 보인다.

　　로댕은 클로델에 대해 "나는 그녀에게 황금이 묻힌 밭을 알려 주었으나 황금을 캐낸 것은 그녀 자신이었다"고 말했다. 로댕은 클로델을 조각가로서도 무척 아껴서 그녀의 작품을 살롱전의 좋은 자리에 전시해 달라고 부탁하기도 했다. 그러나 로댕은 클로델과 결혼하기 위해 아내인 로즈를 버릴 생각은 없었다. 로댕은 이미 로즈와의 사이에서 아들도 낳은 상태였다. 로즈는 로댕을 언제나 선생님이라고 불렀으며 식사 후에는 거리낌 없이 무릎을 꿇고 로댕의 구두끈을 묶어 주곤 했다. 로댕이 퍼붓는 각종 모욕과 바람기도 로즈는 아무 불평 없이 견뎠다. 클로델은 이런 취급을 참지 못했으며 로댕이 자신을 동등한 단 한 사람의 여인으로 대우해 주기를 원했다. 결국 1893년 클로델은 로댕과 10년 가까운 동거 생활을 청산하고 그를 떠났다.

로댕의 명성은 더욱 커졌다. 1889년 프랑스 혁명 100주년을 기념한 만국 박람회가 열렸고 에펠탑이 파리에 들어섰다. 이해에 동갑내기 예술가인 로댕과 모네의 합동 전시가 열려 큰 화제를 불러일으켰다(모네가 회화 70점, 로댕이 조각 32점을 내놓았다). 프랑스 정부는 로댕에게 프랑스를 대표하는 두 예술가인 클로드 로랭과 빅토르 위고의 조각을 제작해 달라고 위촉했다. 1891년 프랑스 문인협회는 초대 협회장인 오노레 드 발자크의 흉상을 로댕에게 위촉했다. 이미 세상을 떠난 발자크의 조각을 만들기 위해 로댕은 발자크의 사진을 모으고 그의 고향에 가 발자크와 닮은 모델을 찾아냈으며 심지어 발자크의 단골 양복점에 가 그의 치수에 맞게 만든 프록코트를 맞춰 석고에 담가 제작 중인 모조 인형 위에 올려놓기도 했다. 약속 기한을 훨씬 넘겨 제작된 발자크 동상은 '비대한 괴물, 형체 없는 뚱보, 거대한 태아'라는 혹평을 받았

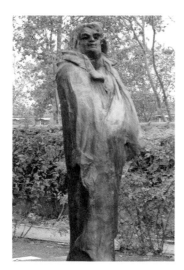

〈발자크〉, 오귀스트 로댕, 1892–1897년, 브론즈, 270×120×128cm, 로댕 미술관, 파리.

고 문인협회는 인수를 거절했으나 로댕의 친구와 숭배자들은 성금을 모으고 각계각층에 항의 서한을 보냈다. 이런 사건들은 모두 로댕의 명성을 한층 더 드높이는 데 일조할 뿐이었다. 로댕은 이 사건에 대해 "시간이 지나면 발자크의 조각은 결국 사람들의 마음속으로 파고들 것이다"라는 자신만만한 반응을 보였다.

반면, 클로델은 로댕과의 이별이 준 타격에서 벗어나지 못했다. 한 사람의 조각가로 독립하려는 클로델의 소원과는 달리 사람들은 클로델을 로댕의 조수로만

생각했다. 두 사람의 동거 초기에 로댕은 자신의 작업 중 많은 부분을 클로델에게 맡겼으며 그 결과 어떤 작품들은 두 사람의 성향이 거의 구분이 가지 않을 정도였다. 이런 점들이 클로델에게는 상처가 되었다. 이별 이후 클로델은 피해망상에 시달리며 로댕이 자신을 이용하고 작품을 훔쳐 갔다고 비난했다. 1905년 클로델은 자신의 작품들을 부수는 발작을 일으켰다. 그녀는 더 이상 온전한 정신을 되찾을 수 없었고 1913년 정신병원에 수용되었다. 그녀는 30년을 정신 병원에 갇혀 지내다 1943년 사망했다.

클로델은 섬세하고 독창적인, 예사롭지 않은 재능을 가진 조각가였다. 조금 더 일찍 로댕을 떠났다면 그녀는 조각가로서 독자적인 인생을 개척할 수 있었을지도 모른다. 로댕 역시 30대 후반까지 긴 무명 생활을 거쳤던 인물이었다. 그러나 클로델은 남자로서뿐만이 아니라 예술적 스승으로도 로댕에게 너무 많이 의지하고 있었고, 독립할 수 있는 기회를 놓치고 말았다. 클로델의 불행한 인생은 19세기 후반, 재능 있는 여성이 예술가로 승부하기가 얼마나 어려웠는지를 알려 주는 반증이기도 하다. 로댕은 클로델과의 결별 이후에도 여러 여성들과 관계를 맺었고 아내 로즈를 하녀처럼 대하며 무시했다. 그

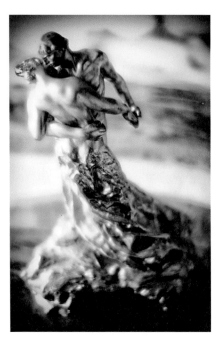

〈왈츠〉, 카미유 클로델, 1889년, 브론즈,
43.2×23×34.3cm, 로댕 미술관, 파리.

러나 로즈는 그런 남편의 태도에 대해 어떠한 불만도 표시하지 않았다. 만년의 로댕은 자신의 작품을 노리고 접근하는 여성들에게 실제로 작품을 빼앗기는 피해를 입기도 했다. 그는 자신의 모든 작품을 국가에 기증했으며 1917년 1월 29일에 무려 53년의 동거 끝에 로즈와 결혼했다. 로즈는 이 결혼이 이뤄진 지 20일도 채 되지 않은 2월 16일에 사망했다. 로댕은 이해 11월 10일에 눈을 감았다.

낭만적 사랑의 결말

19세기는 가히 낭만적 사랑의 시대였다. 낭만주의자들 자체가 현실에서 겪은 거듭된 좌절에 염증을 느끼고 이상과 사랑의 세계로 도피한 이들이었다. 낭만주의 예술가들이 주로 다룬 이야기는 이별로 끝나는 사랑과 먼 과거, 또는 먼 이국에서 벌어지는 모험이었다. '로맨스' 즉 '낭만'이라는 말 자체가 해피 엔딩으로 끝나는 사랑과는 거리가 멀었다. '낭만'이란 '현실적'과 반대의 뜻이기도 하다. 낭만적 사랑은 결코 결혼이나 해피 엔딩으로 맺어질 수 없었다.

사랑이 종교였던 낭만주의자들에게 실연은 세상이 다 끝나는 일이나 마찬가지였다. 베르테르가 연인과의 결별을 죽음으로 끝맺었듯이, 낭만주의자들은 사랑을 위해 죽을 수 있다는 것을 오히려 훈장으로 여겼다. 예수도 인간의 죄를 대속하기 위해 죽음을 택하지 않았던가! 낭만주의자들이 빠졌던 열정적 사랑은 중세인들이 신앙에 대해 가졌던 열정과도 흡사했다. 중세인들이 신을 숭배하듯이 낭만주의자들은 사랑과 연인을 절대적인 가치로 숭배했다. 그런데 열정은 종교에서든, 사랑에서든 곧 수난을 의미한다. 때문에 낭만주의자들의 사랑은 필연적으로 '실연'이라는 수난을 불러오게 된다.

사랑의 끝인 이별은 낭만주의자들에게는 죽음의 동의어였다. 이것은 낭만주의의 가치관에서는 전혀 과장된 결말이 아니었다. 어차피 시대 상황은 부조리하고 희망이 없어 보였으며 사랑 없는 세상은 암울할 뿐이었다. 실연 후의 죽음은 어찌 보면 초기 기독교 신자들의 순교와도 같은 것이었다. 실연한 젊은이에게 주어진 죽음, 또는 연인과 함께 선택한 죽음은 고통보다는 축복에 가까웠다.

프란츠 슈베르트Franz Schubert(1797-1828)의 세 연가곡 중 첫 번째 작품인 〈아름다운 물방앗간의 아가씨〉에서 주인공 젊은이는 별다른 연애의 과정도 겪지 못한 채로 실연한다. 숲을 방랑하던 젊은이는 물방앗간에서 머무르며 일하게 되고 이 방앗간집의 딸을 연모한다. 그러나 그녀는 이내 활달한 사냥꾼에게 마음을 뺏긴다. 절망에 빠진 젊은이는 숲의 시냇물에 뛰어들어 스스로 목숨을 끊는 길을 택한다.

슈베르트는 〈겨울 나그네〉와 마찬가지로 〈물방앗간 아가씨〉 역시 빌헬름 뮐러Wilhelm Müller(1794-1827)의 시에 곡을 붙였다. 일설에 따르면 슈베르트는 뮐러의 시집을 친구 란트하르팅거의 집에서 보고, 그대로 주머니에 넣어 가져가 버렸다. 란트하르팅거가 그 다음 날 시집을 돌려 달라고 하자 슈베르트는 시집과 함께 〈물방앗간 아가씨〉의 첫 곡 악보를 꺼내 놓았다고 한다. 슈베르트가 1822년 빈을 방문한 카를 마리아 폰 베버에게 뮐러의 시집을 소개받았다는 견해도 있다. 아무튼 슈베르트가 뮐러의 시어에 대단히 깊은 감명을 받았던 것만은 분명하다.

곡은 젊은이의 방랑, 물방앗간에서 머물며 아가씨와 짧은 사랑을 나누는 과정, 사냥꾼의 등장과 실연, 그 후의 절망과 죽음을 그리고 있다. 10곡 〈넘치는 눈물〉에서 젊은이는 평온한 달밤, 아가씨와 함께 물방앗간에 앉아 연

인의 눈에 비치는 별빛과 달빛을 바라본다. 그러나 이 행복한 순간에도 밤의 시냇물은 '나를 따라와'라고 젊은이에게 속삭이는 듯하고 젊은이의 눈은 눈물로 흐려진다. 아가씨는 비가 오기 전에 집으로 가야 한다며 일어선다. 12곡 〈휴식〉에서 젊은이는 불길한 기운을 감지한다. 벽에 걸린 류트를 바라보아도 더 이상 리듬이나 멜로디가 떠오르지 않는다. 그는 왜 마음이 불안한지, 왜 노래가 생각나지 않는지 알 수가 없다. 14곡 〈사냥꾼〉과 15곡 〈질투와 자랑〉에서 사냥꾼이 나타나고 아가씨의 마음은 그에게로 향한다. 아가씨는 물방앗간의 창으로 고개를 내밀고 사냥꾼을 기다린다. 젊은이는 사랑을 잃어버렸음을 절감한다.

　슈베르트의 선율과 피아노 반주는 젊은이의 죽음을 격정적이거나 비통하게 묘사하지 않는다. 오히려 음악은 이별과 죽음이 필연적인 결말이라는 뉘앙스를 풍긴다. 18곡인 〈시든 꽃〉에서 젊은이는 '자신이 아가씨에게 바친 모든 꽃들을 훗날 내 무덤 앞에 놓아 주길' 부탁한다. 꽃이 무덤에 놓일 수 있을 정도라면 죽음도 임박했음이 분명하다. 19곡 〈물방앗간 일꾼과 시냇물〉에서 젊은이는 보름달이 뜬 밤, 눈물을 흘리며 시냇물을 바라본다. 젊은이는 죽음을 목전에 두고 있지만 고요하고도 서글픈 멜로디에서는 어떤 감정의 동요도 느껴지지 않는다.

　마지막 곡 〈시냇물의 자장가〉에서 냇물의 잔잔한 물결이 차가운 침대와 이불이 되어 청년을 덮는다. 곡은 젊은이의 죽음을 슬퍼하기보다 오히려 세상의 모든 고통에서 벗어난 그의 영혼을 간결한 멜로디의 반복으로 위로하고 있다. 시냇물은 젊은이의 죽음을 자연의 한 부분으로 끌어안을 뿐이다. 〈시인의 사랑〉처럼 격정적으로 감정을 표출하지 않고 지극히 모호하게 처리된 결말이기 때문에 연주하는 가수와 피아니스트의 미묘한 호흡과 감정 표현이

중요한 곡이기도 하다.

〈아름다운 물방앗간의 아가씨〉는 1822년 말, 또는 1823년 초에 완성되었다. 이 시기는 슈베르트에게 고난의 시간이었다. 이즈음 작곡가는 친구 프란츠 폰 쇼버를 따라 매춘부들을 만나다 매독에 감염되었다. 슈베르트는 병원에 입원해 수은 치료를 받았다. 수은 부작용으로 그의 풍성한 곱슬머리는 속절없이 빠지기 시작했다. 당시 매독은 치료 약이 없는 불치병이었다. 슈베르트는 자신이 고통 속에서 서서히, 비참하게 죽어갈 운명임을 깨달았다. 그런 상황에서 작곡가는 자연으로 돌아가는 고요한 죽음을 동경할 수밖에 없었다. 사랑의 결말로 택한 죽음은 슈베르트의 눈앞에 닥친 비참한 죽음보다 훨씬 더 고귀하고 우아해 보였을 것이다. 〈물방앗간 아가씨〉에 어른거리는 죽음에 대한 동경은 이러한 작곡가의 복잡한 심경을 담고 있다.

지젤, 실연이 불러온 광기와 죽음

혁명을 겪은 19세기의 파리는 이제 로마에 이어 예술의 중심지가 되었다. 혁명을 이룬 시민 계급은 미술, 공연 등 그전까지 귀족의 전유물이었던 예술을 적극적으로 향유하려 들었다. 시민을 위한 미술관이 문을 열었고 극장의 수가 늘었다. 극장에 가스등 조명이 켜지고 입장권이 저렴해지면서 19세기 초반의 극장은 다양한 사람들이 만나는 사회적 공간으로 변화했다. 로시니와 도니체티의 오페라가 이탈리아뿐만 아니라 전 유럽에서 큰 인기를 끌었던 것도 이 시점이다. 불세출의 비르투오소인 니콜로 파가니니의 인기가 하늘을 찌를 듯 높아졌고, 그의 뒤를 이어 명피아니스트 프란츠 리스트가 등장했다. 극장의 대중화는 무대에 서는 몇몇 예술가들의 유명세를 크게 높여 주었고 그 와중에는 발레리나 마리 탈리오니, 카를로타 그리지도 있었다. 발레는

발끝으로 서는 포엥트 기법, 발레리나의 다리를 보여 주는 로맨틱 튀튀 등 개량을 거듭하며 가스등 조명으로 인해 한층 극적인 조명이 가능해진 극장의 인기 장르로 부상했다.

18세기 후반까지 발레는 신화나 과거의 역사를 장중한 동작으로 춤추는 장르에 불과했다. 그러나 무대 기술의 발전, 고도의 테크닉, 낭만주의의 유행 등을 안고 더 복잡한 발레 작품들이 등장하기 시작했다. 도깨비불이나 악마, 물의 요정 등 괴상하고 야릇한 존재들을 설명하기에 발레만큼 적합한 장르가 없었다. 연극의 인기를 발레가 대신하게 되었고 요정처럼 발끝으로 서는 호리호리한 발레리나는 극장의 우상으로 군림했다.

1841년 파리에서 초연된 2막 발레 〈지젤〉은 당대의 발레 스타 카를로타 그리지를 위해 만들어진, 프리마 돈나의 위치와 낭만성을 극대화시킨 작품이었다. 위고, 하이네, 고티에 등 당대 유럽의 낭만주의 작가들이 합심해 만든 〈지젤〉의 줄거리―줄거리가 있는 발레 자체가 1830년대 들어 처음 만들어진 것이었다―는 이룰 수 없는 사랑에 빠진 시골 처녀 지젤의 죽음, 그리고 혼령이 되어 부활한 그녀의 모습을 담고 있다. 〈지젤〉은 초연부터 엄청난 성공을 거두었고 지젤의 의상, 무대에 등장한 꽃까지 유행할 정도였다. 이후 십여 년 간 지젤 역할은 그리지 외에는 맡을 수 없었다고 한다. 마치 1950년대의 라 스칼라 무대를 마리아 칼라스가 장악하고 있었듯이 말이다.

순진한 시골 처녀 지젤은 사냥꾼으로 변장한 귀족 청년 알브레히트를 만나 사랑에 빠진다. 그러나 연적 힐라리온이 알브레히트의 정체를 밝히자 지젤은 혼란에 빠진다. 때마침 사냥을 온 공주가 오두막에서 나와서 모두 고개를 숙이는데 그 와중에 공주는 자신의 약혼자가 알브레히트라고 말한다. 충격을 받은 지젤은 착란 상태에서 춤추다 쓰러져 죽고 만다. 이 장면은 지젤

전체에서, 아니 클래식 발레를 통틀어 가장 연기력이 필요한 부분이기도 하다. 지젤은 죽은 후 정령 빌리가 되어 밤의 숲에 나타난다. 그녀는 알브레히트를 죽음에서 보호하지만 자신을 사랑했던 힐라리온은 빌리들에게 홀려 죽도록 방관한다. 자신이 실연의 아픔을 맛보았음에도 불구하고 다른 남자의 실연에는 영 무관심한 셈이다.

〈지젤〉과 같은 낭만주의 발레뿐만이 아니라 대부분의 오페라 무대에서도 사랑이 맺어지는 경우는 별로 없다. 《라 트라비아타》의 비올레타와 《라 보엠》의 미미는 폐결핵으로 연인의 품 안에서 죽고 《리골레토》의 질다는 연인을 위해 스스로 목숨을 바치며 《카르멘》에서 돈 호세는 카르멘의 마음을 끝내 돌리지 못한다. 아무튼 확실한 사실은 사랑의 기쁨보다 실연의 슬픔을 표현하는 발레와 오페라가 훨씬 더 관객의 마음을 파고든다는 점이다. 현실에서도 예술가들이 겪은 사랑의 실패가 걸작으로 결실을 맺는 경우가 많았다.

낭만주의 피아노 음악의 정수와도 같은 쇼팽Frédéric Chopin(1810 1849)에게는 〈이별〉이라는 이름이 붙은 두 곡의 소품이 있다. 에튀드 10번 중의 세 번째 곡인 〈이별〉은 쇼팽이 자신의 고국 폴란드와의 작별을 아쉬워하며 붙인 이름이라고 한다. 그리고 흔히 〈이별의 왈츠〉라고 불리는 왈츠 Op. 69-1은 한때 쇼팽의 연인이었던 마리아 보친스카와의 사연을 담은 곡이다. 쇼팽은 고국을 떠난 지 5년 만인 1836년 보헤미아의 휴양 도시 칼즈배드에서 양친과 보친스카 가족을 만나 휴가를 함께 보낸다. 쇼팽은 열여섯 살의 소녀 마리아에게 애정을 느끼고 약혼까지 하게 되나 쇼팽의 불확실한 직업과 건강 때문에 두 사람의 결혼은 이루어지지 못했다. 헤어질 때 쇼팽은 마리아에게 왈츠 악보를 하나 써서 선물했다. 이 악보는 그 후 마리아가 보관하다가 쇼팽이 사망한 후인 1852년에야 출판되었다. 이 악보가 후일 〈이별의 왈츠〉라고 불리

게 된 유명한 곡이다.

　1836년 쇼팽은 리스트의 애인이기도 했던 마리 다구 백작 부인의 살롱에서 여섯 살 연상의 소설가 조르주 상드George Sand(1804-1876)를 만났다. 쇼팽은 남장을 한 채 줄담배를 피우는 상드에게 호감을 느끼기는커녕 오히려 불쾌해 했다고 한다. 그러나 이듬해 초 마리아와의 약혼이 깨지고 쇼팽은 심리적으로 큰 타격을 입었다. 그런 쇼팽에게 상드가 적극적으로 접근하면서 1838년부터 두 사람은 연인 사이가 되었다. 쇼팽과 상드의 관계는 이후 9년간 이어졌고 상드는 사실상 쇼팽의 생활을 책임졌다. 당시 상드는 프랑스 최고의 소설가였고 잡지에서 높은 고료를 받고 있었다. 상드 덕분에 쇼팽은 공

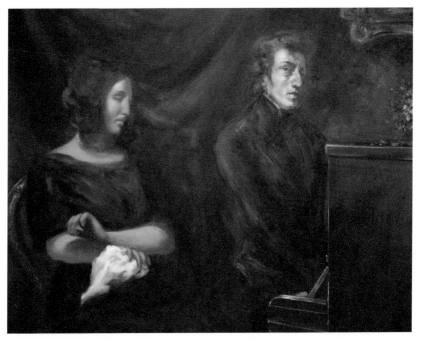

〈쇼팽과 상드의 초상〉, 외젠 들라크루아, 1837년, 캔버스에 유채, 45.5×38cm, 루브르 박물관, 파리.

개 연주에 거의 나서지 않으면서도 경제적으로 문제 없는 생활을 영위할 수 있었다.

외젠 들라크루아가 그린 쇼팽과 상드의 초상은 피아노를 치는 쇼팽, 그리고 연인의 연주를 들으며 담배를 피우는 상드의 모습을 담고 있다. 쇼팽의 모습을 그리기 위해 들라크루아는 자신의 아틀리에에 피아노를 빌려와 설치하기까지 했다. 그러나 어쩐 일인지 상드는 완성된 작품이 마음에 들지 않는다며 인수하기를 거부했다. 초상은 들라크루아가 사망할 때까지 그의 아틀리에에 남아 있었고 화가가 타계한 후로는 둘로 쪼개졌다. 현재 상드의 초상은 코펜하겐에, 쇼팽의 초상은 파리에 소장되어 있다. 결국 함께할 수 없었던 두 예술가의 운명처럼 말이다. 두 사람은 1847년 헤어졌다. 쇼팽은 그로부터 채 2년도 더 살지 못하고 폐결핵으로 세상을 떠났다.

화가의 이별1 : 로세티와 제인의 기묘한 관계

문학, 특히 고전을 그림의 주요한 소재로 삼은 영국 라파엘 전파의 작품들은 많은 수가 이별의 순간을 담고 있다. 라파엘 전파의 핵심 멤버 단테 게이브리얼 로세티Dante Gabriel Rossetti(1828-1882)는 실제로도 큰 스캔들을 일으켰던 장본인이다. 로세티를 비롯해 윌리엄 모리스, 에드워드 번-존스 등 라파엘 전파는 기존의 모델과는 다른, 자신들의 이상적 이미지와 걸맞은 여성들을 모델로 기용했다. 라파엘 전파의 모델로 알려진 엘리자베스 시덜과 제인 버든은 모두 노동 계급의 처녀들로 거리에서 화가들의 눈에 띄어 기용되었다. 엘리자베스 시덜은 밀레이의 대표작인 〈오필리어〉의 모델이었다. 로세티는 10년의 긴 약혼 기간 끝에 엘리자베스와 결혼했지만, 결혼 이후에도 가정 생활에 충실하지 않았다. 우울증에 걸린 엘리자베스는 사산 후 아편 중독에 빠

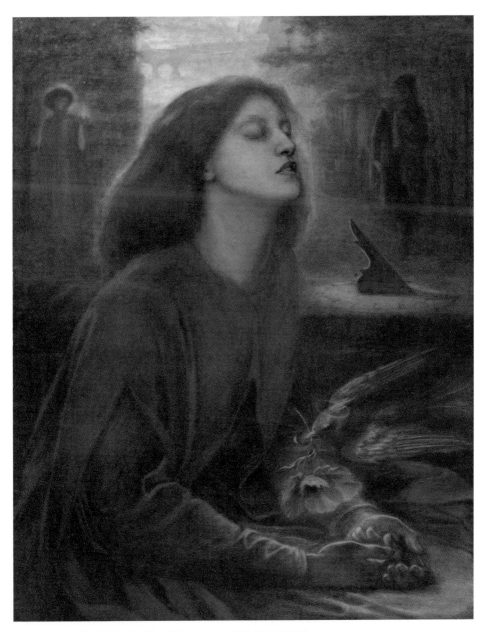

〈꿈꾸는 베아트리체〉, 단테 게이브리얼 로세티, 1864–1870년경, 캔버스에 유채, 86.4×66cm.
테이트 브리튼, 런던.

졌고 1862년 재차 임신한 상태에서 약물 과용으로 사망했다.

엘리자베스는 그림을 그리기 위해 교습을 받기도 하고 한때 로세티와의 인연을 끊기 위해 달아나기도 했으나 비극적인 운명에서 헤어 나오지 못했다. 그녀의 인생은 로세티와의 만남을 계기로 망가진 것이나 다름없었다. 엘리자베스는 그림에 남다른 재능을 가지고 있었다. 그녀의 그림을 보고 라파엘 전파의 후원자이던 비평가 존 러스킨이 적지 않은 후원금을 약속하며 계속 그림을 그리라고 격려했던 적도 있었다. 아편 중독으로 첫 아이를 잃은 엘리자베스는 배 속에 있는 두 번째 아이가 태동을 멈추자 절망감에 다량의 아편을 마시고 목숨을 끊은 것으로 보인다. 엘리자베스는 죽기 전, 남편에게 보내는 유서를 남겼으나 로세티는 바로 이 유서를 태워 없앴다. 사살로 사망한 이는 교회 묘지에 묻힐 수 없었기 때문이다. 로세티가 아내의 죽음을 애도하며 그린 〈꿈꾸는 베아트리체〉에서 엘리자베스는 손을 편 채 죽음을 상징하는 양귀비꽃을 받고 있다.

엘리자베스를 잃은 후, 로세티는 친구 윌리엄 모리스

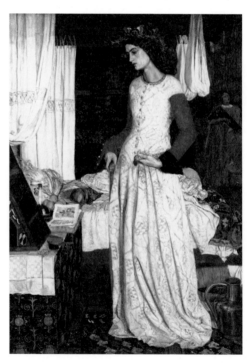

〈아름다운 이졸데〉, 윌리엄 모리스, 1858년, 캔버스에 유채, 71.8×50.2cm, 테이트 브리튼, 런던.

William Morris(1834-1896)의 아내 제인을 새로운 모델로 삼았다. 제인은 엘리자베스와 마찬가지로 하층 계급 출신의 처녀였으나 옥스퍼드 대학교 출신인 모리스는 1858년 전격적으로 제인에게 청혼했다. 빅토리아 시대의 관점에서 두 사람의 결혼은 무척 이례적인 일이었다. 모리스는 1858년 제인을 모델로 해서 〈아름다운 이졸데〉라는 그림을 그렸다. 한때 〈기네비어 왕비〉로 알려졌던 이 그림은 연인 트리스탄이 추방당한 후, 슬픔에 빠진 이졸데를 묘사한 작품이다. 그림의 주인공이 이졸데이든 기네비어이든 간에 모리스가 남편을 두고 허락되지 않은 사랑에 빠진 여성을 그렸다는 점, 그리고 그 그림의 모델이 곧 자신의 아내가 될 제인이라는 점은 자못 의미심장하다. 로세티는 제인의 약혼 소식에 그리던 그림을 찢어 버릴 정도로 큰 충격을 받았다고 한다. 모리스와 제인은 1859년 옥스퍼드에서 결혼했고 모리스의 가족은 아무도 결혼식에 참석하지 않았다. 한편, 로세티는 오랜 약혼 기간 끝에 1860년 엘리자베스 시덜과 결혼했다.

결혼 후 제인은 모리스가 건축한 '레드 하우스'의 안주인이자 두 아이의 어머니로 충실한 생활을 이어갔다. 런던 근교 앱튼에 있는 레드 하우스는 제

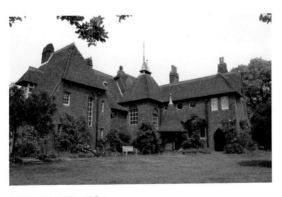

프리 초서가 켄터베리로 순례의 길을 떠났던 지점에 건축한 집으로 낮은 처마와 넓게 퍼지는 독특한 구성의 집이다. 모리스는 친구들과 함께 이 집을 중세 시대의 성처럼 장식했다.

모리스 부부의 레드 하우스.

로세티, 번-존스 등 모리스의 친구들은 레드 하우스에 자주 찾아와 묵었다. 로세티는 이 집에 단테와 베아트리체의 벽화를 그렸는데 제인이 베아트리체의 모델이 되었다.

제인은 빅토리아 시대의 여성치고는 지나치게 키와 체격이 컸고, 검고 숱 많은 눈썹과 두툼한 입술 때문에 몹시 이국적으로 보였다. 그녀는 몸에 꼭 맞는 드레스를 입던 당시의 관습과는 달리 헐렁한 드레스를 직접 바느질해 만들어 입었다. 제인을 모델로 기용하며 로세티의 스타일은 변화하기 시작했다. 그는 꽃으로 장식된 고대 의상을 입은 여신으로서 제인의 모습을 그렸다. 두 사람 사이에는 연정이 싹텄고 제인은 문학과 신화 속 비극의 여인으로 로세티의 캔버스에 연달아 등장했다.

모리스 부부와 로세티는 위험한 동거에 이르게 된다. 이들의 관계는 도덕성을 중시하던 빅토리아 시대에 큰 스캔들이 될 수밖에 없었다. 로세티의 정신 상태는 매우 불안정해졌다. 그 와중에 로세티가 7년 전 엘리자베스의 무덤에 함께 넣었던 자신의 시집을 꺼내기 위해 무덤을 파헤쳤다는 사실이 알려졌다. 로세티의 동생 윌리엄 마이클이 그를 정신과 의사에게 데려갔고 로세티는 자살을 기도했다. 엘리자베스와 똑같은 방식으로 다량의 아편 용액을 마셨던 것이다. 피해망상증 속에서도 로세티는 제인과 함께 있기를 원했다. 모리스는 두 사람과의 동거를 견디지 못하고 집을 나와 런던으로 이사했다. 이 혼돈의 시기에 그려진 작품이 제인을 그리스 신화 속의 페르세포네로 그린 유명한 〈페르세포네〉다. 하데스가 다스리는 저승으로 끌려간 페르세포네는 어머니인 대지의 여인 데메테르의 항의로 다시 지상으로 올 수 있게 된다. 하데스는 페르세포네에게 석류 세 알을 주며 먹고 가라고 권한다. 이 세 알을 먹은 바람에 페르세포네는 일 년 중 석 달을 저승에서 지내야만 하게 되

〈페르세포네〉, 단테 게이브리얼 로세티, 1874년, 캔버스에 유채, 125×61cm, 테이트 브리튼, 런던.

었다. 그림 속에서 페르세포네는 어두운 지하 궁전에서 석류를 든 채 망설이고 있다. 자신의 마음을 스스로도 알 수 없는 듯, 그녀의 한 손은 석류를 들고 있고 다른 손은 석류를 든 손목을 말리듯이 쥐고 있다. 갈피를 잃은 페르세포네의 모습이 로세티의 초조한 마음처럼 느껴진다.

1876년 제인은 남편인 모리스에게로 돌아갔다. 모리스는 비난도 질책도 하지 않고 아내를 맞아들였다. 라파엘 전파는 이미 해체된 후였다. 그 후에도 제인은 드문드문 로세티의 모델이 되어 주었다. 로세티는 가끔 제인을 보며, 또는 자신의 옛 그림에 의지해서 여전히 제인이 모델이 된 작품들을 그렸다. 제인은 로세티의 영감의 원천이자 빅토리아 시대의 관습에 얽매이지 않았던 새로운 여성상이었다.

〈백일몽〉은 로세티가 제인을 모델로 해서 그린 마지막 작품이다. 이 작품을 그리기 위해 로세티는 무려 8년간 습작을 거듭했다. 제인이 손에 들고 있는 인동덩굴은 사랑의 맹세를 상징한다. 처음에는 '프리마베라(봄)'라는 제목을 염두에 두었던 로세티는 작품이 거의 완성될 무렵 마음을 바꾸어 제목을 '백일몽'이라고 지었다. 그는 다른 모든 것들이 덧없이 사라지더라도 제인에 대한 자신의 마음만은 변하지 않으리라는 다짐을 담고 싶었는지도 모른다.

로세티는 1882년 봄에 사망했다. 그는 '제인의 아름다움은 비범한 재능이며… 음악의 신비에 가까운 것'이라고 칭송했고 자신의 유산 중 제인이 원하는 것은 무엇이든 가져갈 수 있도록 유언장에 명시했다. 현실에서 로세티와 제인의 사이는 결코 맺어질 수 없는 사이였지만 이별이 준 갈망과 그리움은 로세티의 작품으로, 변하지 않는 아름다움을 담은 제인의 모습으로 영원히 남았다.

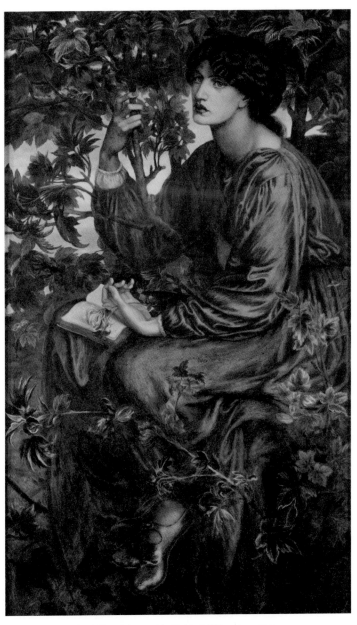

〈백일몽〉, 단테 게이브리얼 로세티, 1880년, 캔버스에 유채, 158.7×92.7cm,
빅토리아 앤드 앨버트 뮤지엄, 런던.

화가의 이별2 : 카미유에 대한 아픈 기억

1880년대 중반까지 클로드 모네Claude Monet(1840-1926)가 그린 그림에 등장하는 여성의 모델은 대부분 카미유 동시외였다. 1866년에 완성된 〈초록 드레스의 여인〉은 모네가 카미유를 모델로 그린 첫 번째 그림이다. 이 그림을 그리며 두 사람은 사랑에 빠졌다. 1867년 두 사람 사이의 첫 아이 장이 태어났다. 아들의 출산 후 한동안 동거하던 모네와 카미유는 1870년에 모네 집안의 반대를 무릅쓰고 결혼식을 올렸다. 결혼 후에도 모네의 경제적 상태는 지극히 불안정했다. 모네와 친구들의 그림은 팔리지 않았다. 모네와 르누아르의 그림을 사 주었던 화상 뒤랑-뤼엘까지 이상한 사람 취급을 받을 정도였다.

이즈음 동료 바지유에게 보낸 모네의 편지를 보면 어린 아들에게 먹일 것이 없어 가슴 아파하는 화가의 처지가 처연하게 드러나 있다. 아르장퇴유에서 살던 모네 가족을 방문한 동료 화가들은 카미유와 어린 장을 자신들의 화폭에 담곤 했다. 부부는 가난하지만 행복해 보인다. 1872년 내내 모네는 정원에 있는 카미유와 장을 그렸다. 야외의 빛을 연구하는 모네 필생의 작업이 본격적으로 시작되고 있었다. 1874년 마네가 그린 모네 가족의 모습에는 정원을 손질하는 모네가 등장한다. 날씨가 좋은 날이면 모네는 아들과 아내와 함께 강둑으로 산책을 나가 양산을 든 아내의 모습을 그렸다.

1876년을 전후해 모네는 후원자의 아내인 알리스 오슈데와 불륜의 관계를 맺은 것으로 보인다. 오슈데는 부유한 사업가이자 〈해돋이-인상〉을 산 모네의 후원자였다. 오슈데는 1876년 모네에게 아내 알리스가 상속받은 새 집의 장식을 맡겼다. 이렇게 해서 모네는 후원자인 오슈데 가족과 친분을 쌓게 되었다. 1877년 알리스는 여섯 번째 아이인 장 피에르를 출산했는데 이 아이는 훗날 모네에 대한 연구서를 출간했다. 노년의 장 피에르는 자신의 모습이 모

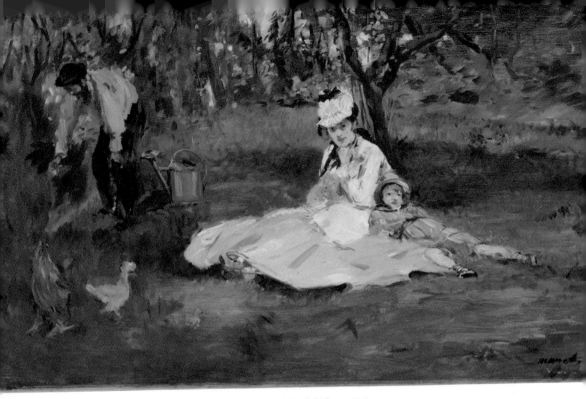

〈정원의 모네 가족〉, 에두아르 마네, 1874년, 캔버스에 유채, 61×99.7cm,
메트로폴리탄 미술관, 뉴욕.

네와 많이 닮았다는 이야기를 남겼다. 장 피에르의 아버지는 모네였을지도
모른다.

한편 카미유는 둘째 미셸을 출산한 후 자리에 누운 상태였다. 모네 일가는
여전히 곤궁한 경제 상황으로 고통받고 있었다. 마네와 에밀 졸라가 카미유
의 병원비를 보태 주었다. 카미유는 1879년, 젖먹이를 남긴 채 자궁암으로
추정되는 병으로 사망했다. 서른두 살의 젊은 나이였다. 뼛속까지 화가였던
모네는 카미유가 숨을 거두는 순간을 그림으로 남겼다. 훗날 모네는 "사랑하
는 여인의 얼굴 위로 점점 더 죽음의 그림자가 덮이는 것을 보며 그 '죽음의
색채'에 본능적으로 반응하게 되었다"고 회고했다. '비통함이 뼈에 사무치

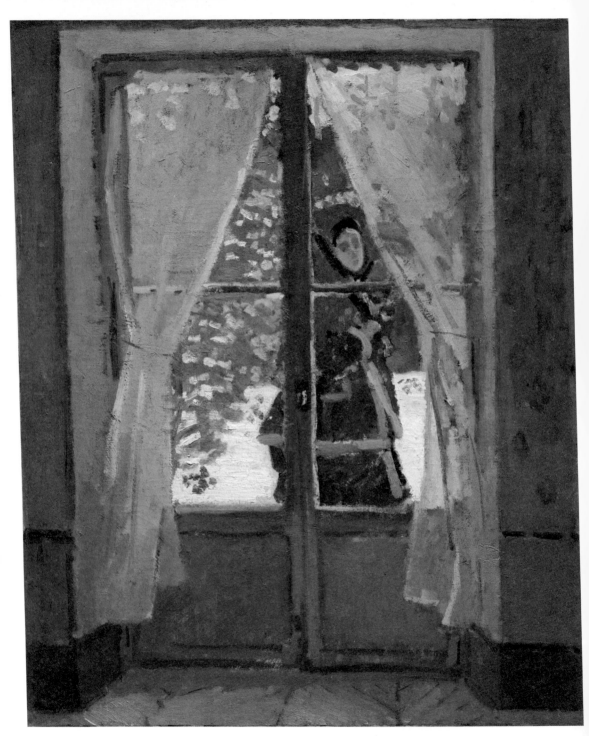

〈붉은 케이프를 쓴 카미유〉, 클로드 모네, 1870년, 캔버스에 유채, 99×79.8cm, 클리블랜드 미술관, 클리블랜드.

는' 순간에도 모네는 자신이 발견한 색채에 반응하지 않을 수 없었다.

1870년 작품인 〈붉은 케이프를 쓴 카미유〉는 겨울에 어디론가 외출하는 카미유의 모습을 집 안에 있는 모네가 바라보는 구도의 그림이다. 이 그림을 그릴 당시 카미유는 건강한 상태였으나 그녀의 모습은 파리하고 슬퍼 보인다. 이 애잔한 느낌의 그림은 카미유에게 다가올 슬픈 운명을 예언하는 듯하다. 카미유를 잃은 모네는 몹시 슬퍼했으나 이 슬픔과는 별개로 그는 이미 알리스와 깊은 관계에 빠져 있었다. 오슈데의 사업이 파산하자 모네는 아예 알리스와 살림을 합치게 된다.

1883년, 모네는 자신의 두 아들, 알리스의 여섯 아이들까지 데리고 지베르니로 이사했다. 그가 소원하던 넓은 정원이 딸린 집이었다. 지베르니에 정착할 무렵부터 모네는 화가로서 명성을 얻기 시작했다. 오슈데는 모네와 알리스 사이와의 관계가 명백해진 후에도 아내와 이혼하지 않았다. 두 사람은 10년 이상을 기다렸으나 오슈데는 마음을 돌리지 않았다. 마침내 1891년 오슈데가 사망한 후에야 둘은 결혼식을 올렸다. 동료 화가 카유보트가 결혼의 증인이 되어 주었다. 모네는 카미유 못지 않게 알리스를 진심으로 사랑했음이 분명하다.

모네는 카미유와는 달리 알리스를 모델로 한 그림은 그리지 않았다. 오슈데의 딸들은 여러 번 모네의 모델이 되었으나 유독 알리스만은 그의 그림에 남아 있지 않다. 마네와 카유보트, 시슬리 등이 사망한 후에도 모네는 오래 살아남아 화가로서 많은 영예를 누렸다. 알리스의 둘째 딸인 블랑슈는 모네의 큰아들 장과 결혼했다.

카미유가 세상을 떠난 지 7년 후인 1886년, 알리스의 첫째 딸 쉬잔을 모델로 한 그림에서 양산을 든 여성의 모습은 10여 년 전 모네가 그린 카미유

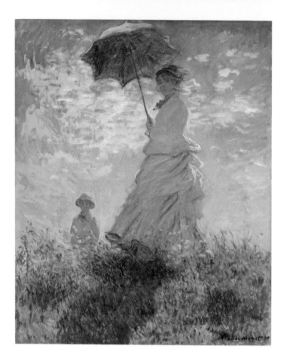

〈파라솔을 쓴 여인(카미유 모네와 아들
장)〉, 클로드 모네, 1875년, 캔버스에 유채,
100×81cm, 국립미술관, 워싱턴 D.C.

〈파라솔을 쓴 여인〉, 클로드 모네, 1886년,
캔버스에 유채, 131×88.7cm, 오르세 미
술관, 파리.

와 놀라울 정도로 흡사하다. 모네는 양산을 든 쉬잔의 얼굴을 일부러 흐릿하게 처리했다. 1875년의 그림에서 카미유는 바람에 스카프를 날리면서 그림을 그리는 모네 쪽을 바라보고 있다. 이 눈길이 쉬잔을 모델로 그림을 그리던 모네의 기억 속에 새삼스럽게 되살아났던 것일까? 모네의 마음속에 카미유는 지워지지 않는 아픔으로 남아 있었을 것이다.

꼭 들 어 보 세 요 !

글룩: 오페라 《오르페오와 유리디체》 중 〈나의 유리디체를 잃었네〉
슈베르트: 〈아름다운 물방앗간의 아가씨〉
쇼팽: 〈이별의 왈츠〉

병과 죽음

종착역
너머의
세계

"죽음은 번개처럼 빨리 쟁기를 몰아가는데 당시의 가난한 이들에게
죽음은 차라리 축복이었을 것이다.
농부는 죽음을 따라 이제 고난의 삶을 벗어나 천국으로 갈 테니 말이다.
그의 앞으로 햇빛 속에 펼쳐진 영원의 도시, 예루살렘의 모습이 보인다."

2020년은 온 인류가 질병과 죽음의 위력에 대해, 그리고 인간의 무력함에 대해 새삼스럽게 실감한 해였다. 세계 전체가 이처럼 죽음의 공포에 떤 해는 지난 반세기 동안 거의 없었다. 사실 죽음은 피할 수 없는 삶의 결말인데도 불구하고 이 사실을 기억하며 사는 이는 별로 없다. 인간의 기대 수명이 워낙 늘어났기 때문에 사고나 치명적인 병에 걸리지 않는 한, 많은 이들이 70년이나 80년 전후의 삶을 산다. 이제는 삶 자체가 워낙 길어져서 종착역에 도착하는 시간도 그만큼 멀어진 것이다. 그러니 죽음이라는 별로 유쾌하지 않은 결말에 대해 굳이 상기할 필요가 없을지도 모른다.

과거에는 죽음이 그렇게 멀리 있지 않았고, 사람들은 목전에 있는 죽음을 계속 상기하며 살아갔다. '죽음에 대한 경각심'은 예술에도 그 흔적을 남겼다. 17세기에 네덜란드에서 유행한 '바니타스Vanitas 정물'에서 가장 중요한 소재는 해골이었다. '바니타스'는 라틴어로 '헛되다'는 뜻으로 바니타스 정물화는 구약 성서의 '헛되고 헛되니 모든 것이 헛되도다'(「전도서」 1장 2절)라는 구절에서 유래했다. 바니타스 정물화에는 보통 죽음을 상징하는 해골과 함께 모래시계, 불 꺼진 램프, 악기, 책, 칼 등이 그려진다. 불 꺼진 램프나 소라 껍데기는 영혼이 빠져나간 육체를, 다른 사물들은 인간이 누릴 수 있는 쾌락이나 권력, 지식 등을 의미한다. 살아서 가질 수 있는 모든 것들은 죽음 앞에 다 헛될 뿐이다.

많은 자료들은 근대 이전까지 사람들에게 죽음이 멀지 않은 존재였음을 알려 준다. 혹자는 출산의 위험(태어난 아이의 절반 이상이 첫 일 년 사이에 사망했

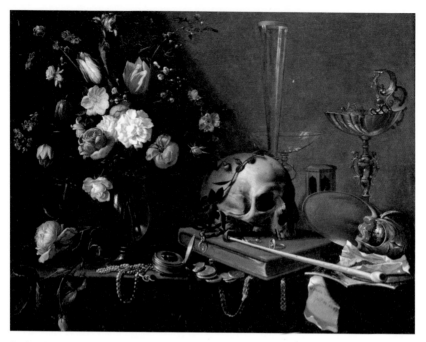

〈꽃다발이 있는 바니타스 정물〉, 아드리인 판 위트레흐트, 1642년,
캔버스에 유채, 67×86cm, 개인 소장.

다)을 넘긴 후 중세인들의 기대 수명은 현대인과 크게 다르지 않았다고 말하기도 하지만 중세인들은 각종 질병과 전염병에 몹시 취약했다. 겨울이면 난방이 허술한 집의 구조 때문에 폐렴이 만연했고 불결한 집안 환경으로 인해 전염병이 쉽게 퍼졌다. BBC TV의 보도에 따르면 1200년대 후반부터 1300년까지 영국 남자의 평균 수명은 31.3세에 불과했다고 한다. 출산은 여성에게도 위험한 일이라 아기를 낳다가 엄마와 아기가 함께 사망하는 경우가 많았다. 요행 무사히 태어난 후에도 유아기를 넘기기는 쉽지 않았다. 상하수도의 미비로 박테리아가 만연했고 초가지붕에는 치명적인 병균을 가진 곤충들이 살았다.

성인이 되어도 중세인들의 삶은 여전히 편안함과는 거리가 멀었다. 50년 이상 살려면 무엇보다 운이 따라야 했다. 전쟁보다 더 무서운 건 역병이었다. 코로나 바이러스가 일으킨 21세기의 팬데믹은 14세기의 중세인들이 겪어야 했던 불행에 비하면 아무것도 아니다. 1348년, 피부가 검게 변하면서 죽어 가는 정체불명의 병이 전 유럽을 덮쳤다. 보카치오의 『데카메론』에 따르면 이 병에 걸린 사람들의 팔다리에는 검은 점들이 나타났고 이 점들이 피부를 뒤덮으면 환자들은 사나흘 만에 죽어 나갔다. 1348년의 흑사병 대유행은 1352년까지 끌면서 유럽과 중동에서만 2천 500만 명 이상이, 전 세계적으로는 7천만 명이 사망했다. 흑사병 유행 후 유럽의 인구는 3분의 2로 줄어들었으며 그 이전의 수준으로 회복되는 데에는 150년의 시간이 필요했다.

흑사병이 어떻게 유럽에 도달했는지는 정확히 알 수 없다. 실크 로드의 교역, 또는 몽골군의 동유럽 침공이 그 원인이었을 가능성이 높다. 몽골의 킵차크 칸국은 1347년 크림반도의 카파(현재의 페오도시야)를 공격할 때 투석기를 사용해 흑사병으로 죽은 시체를 성 안에 던져 넣었다고 한다. 오늘날의 시각으로 보면 '생물학전'을 펼친 셈이다. 페오도시야에는 이탈리아의 도시국가 제노바의 연락소가 있었다. 콘스탄티노플에서 출항한 제노바 갤리선 12척이 지중해 항구들에 일제히 흑사병을 퍼뜨렸다는 설, 흑사병에 걸린 마멋의 털가죽이 실크로드를 통해 거래되면서 콘스탄티노플, 메시나 같은 유럽과 아시아를 잇는 항구 도시에서 폭발적으로 발병했다는 설도 있다. 확실한 점은 흑사병의 유행 경로는 한두 가지가 아니었으며, 중세인들은 어떻게 하면 이 유행병의 전염을 막을 수 있는지에 대해 몰랐다는 사실이다.

이탈리아반도는 흑사병이 유럽에 상륙한 거점이 되었다. 흑사병은 제노바와 베네치아를 거쳐 이베리아반도, 마르세유, 칼레, 잉글랜드, 뤼베크 순

으로 항구 도시들을 통해 퍼져 나갔다. 이때까지 무역으로 번영했던 도시들, 특히 이탈리아 도시 국가들의 피해가 극심했다. 피렌체의 인구는 1348년을 전후해 12만에서 5만 여 명으로 줄어들었다. 베네치아 인구의 60퍼센트, 파리와 뤼베크의 인구 절반이 흑사병으로 사망했다. 몸이 검게 변하고 임파선이 부으면서 속절없이 죽음에 이르는 이 병은 이미 죽음에 익숙해져 있던 중세인에게도 엄청난 공포심을 안겨 주었다. 끓인 석회와 암염, 유리 조각과 양파 등을 환부에 올려놓는 당시 의사들의 처방은 물론 아무 도움도 되지 않았다. 흑사병의 공포는 1667년까지 모두 10회 이상 유럽을 찾아왔다. 『로빈슨 크루소』의 작가 다니엘 디포의 기록에 의하면 1655년 흑사병 유행으로 당시 45만 명의 런던 인구 중 7만 명이 목숨을 잃었다. 1771년 모스크바에서는 흑사병으로 5만에서 10만 가까이의 인구가 사망했다. 흑사병을 옮기는 숙주가 80여 종의 벼룩이며, 이 벼룩들이 기생해 사는 시궁쥐, 마멋 등에 의해 도시에 퍼지게 된다는 사실은 19세기에야 밝혀졌다.

당연한 일이지만 흑사병의 대유행은 중세 후반기의 신앙과 예술에 큰 영향을 미쳤다. 흑사병이 창궐하며 14세기 초반에 조토가 시작했던, 과학적이고 온화하며 사실에 근거한 방식의 회화가 사라지고 보다 중세적이며 신앙에 절대적으로 매달리는 내용의 그림들이 다시 그려지기 시작했다. 흑사병이 준 충격으로 인해 지나치게 화려한 의복이나 사치스러운 결혼식 풍조 등이 만연하기도 했다. 전염병의 유행은 성경에 나오는 최후의 심판에 대한 두려움을 커지게 해서 여러 교회들이 지어지고 최후의 심판을 주제로 하는 그림들이 활발하게 그려졌다. 흑사병이라는 대재앙이 역설적으로 건축과 예술의 부흥을 불러온 셈이다. 특히 '죽은 영혼이 어디로 가는가?' 라는 궁금증이 퍼지면서 교회는 이 의문에 대한 대답으로 예술을 들이밀었다. 이로 인해 죽

음 이후의 세계, 구원의 의미나 최후의 심판 등을 그린 그림들이 14세기 중반부터 대폭 늘어나게 된다.

세상이 끝나는 순간, 최후의 심판

'최후의 심판'은 「마태복음」과 「요한계시록」에 명시된 마지막 순간이다. 세계가 종말을 맞이하는 순간, 신의 정의가 승리하고 모든 악은 최후의 심판을 받게 된다. 신약 성서의 마지막 장인 「요한계시록」은 일종의 예언서로 서기 1세기경 파트모스의 요한John of Patmos이 썼다고 알려져 있다. 「요한계시록」의 설명에 따르면 최후의 심판에 일곱 개의 머리가 달린 사악한 용과 천상의 군대가 대결하는데 이 사악한 용은 로마 황제와 그들의 추종자를 의미한다. 이 싸움에서 인류의 3분의 1이 몰살당하며 천사들이 나팔을 불고 사탄의 군대가 몰려나온다. 최후의 순간에 적그리스도와 사탄의 군대, 믿지 않는 자들은 모두 불바다에 던져진다. 마치 할리우드 영화의 한 장면 같은 이 극적인 환상은 중세 사람들에게 대단히 큰 공포감을 안겨 주었을 것이 분명하다. 중세인들은 예수가 탄생한 후부터 얼추 천여 년의 시간이 흘렀다는 사실을 알고 있었으며, 천년 왕국 끝에 다가온다고 성경에 예고

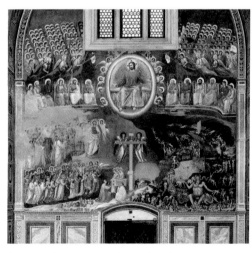

〈최후의 심판〉, 조토 디 본도네, 1306년, 프레스코, 1000×840cm, 스크로베니 예배당, 파도바.

돼 있는 '최후의 심판'에 대해 실제적인 공포심을 안고 있었다.

'최후의 심판'이라는 이름에 우리는 반사적으로 미켈란젤로가 그린 시스티나 성당의 프레스코화를 연상한다. 그러나 그전부터 최후의 심판은 비교적 자주 그려진 소재였다. 1305년 완공된 파도바 스크로베니 예배당에는 조토 디 본도네Giotto di Bondone(1267-1337)가 그린 〈최후의 심판〉이 남아 있다. 스크로베니 가문은 교회가 금기시하는 일인 고리대금업으로 돈을 번 집안이었다. 이 때문에 엔리코 스크로베니는 아버지 레지날도의 영혼이 지옥으로 떨어질까 두려워하면서 이 예배당을 지어 성모에게 봉헌했다. 예배당의 양쪽 벽에는 성모와 예수의 생애가 모두 36점의 프레스코화로 파노라마처럼 펼쳐져 있고 예배당 전면에는 〈최후의 심판〉이 자리 잡았다. 〈최후의 심판〉 하단부를 자세히 보면 스크로베니 예배당을 바치는 엔리코와 천사에게 구원받는 레지날도의 모습이 조그맣게 그려져 있다. 그림의 오른편에 자리 잡은 지옥에서는 거대한 괴물 모양의 악마가 앉아 지옥으로 떨어지는 영혼들을 차례로 뜯어 먹는 중이다. 조토가 그린 지옥은 단테가 〈신곡〉의 지옥편을 쓰는 데에 영향을 주었다고 전해진다.

중세 화가들이 그린 최후의 심판 구도는 미켈란젤로의 〈최후의 심판〉과 크게 다르지 않다. 심판하는 예수, 예수 좌우의 성모 마리아와 세례 요한, 십자가, 사도와 성인들, 저주받거나 부름 받는 영혼들, 나팔 부는 천사들, 천국과 지옥 등 많은 요소들이 하나의 그림에 모두 등장한다. 조토의 〈최후의 심판〉보다 한 세기 반 후, 흑사병 유행의 후유증이 채 가시지 않았던 시기에 그려진 한스 멤링Hans Memling(1430-1494)의 〈최후의 심판〉에서는 가운데에 서 있는 대천사 미카엘의 존재가 시선을 끈다. 갑옷을 입은 대천사는 커다란 저울에 영혼을 달아서 구원받을 영혼과 지옥에 빠질 영혼을 가려내고 있다. 트립

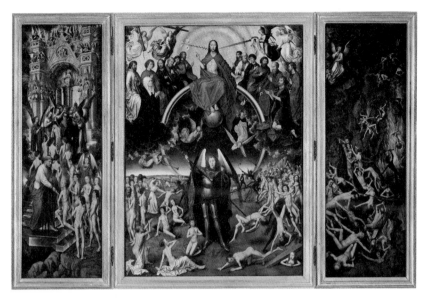

〈최후의 심판〉, 한스 멤링, 1467-1473년, 참나무 패널에 유채, 중앙 패널 224×162cm,
좌우 패널 223.2×72.5cm, 폴란드 국립미술관, 그단스크.

티크(triptych(3면화)로 제작된 이 〈최후의 심판〉에서 화가는 왼편 패널에 천국
을, 오른쪽 패널에 지옥을 그렸다. 왼편 패널에서는 베드로와 천사들이 천국
에 들어갈 영혼을 안내하는 반면, 오른편 패널의 지옥에서는 영혼들이 사탄
의 천사들의 채찍을 맞으며 불구덩이 속으로 떨어진다. 이러한 〈최후의 심
판〉 회화를 통해 사람들은 죽음 이후 자신이 어떠한 길을 가게 될지 구체적
으로 배우게 된다. 다시 말해 〈최후의 심판〉은 보는 이들에게 죽음 이후의 세
계가 있으며, 죄의 결과와 도덕적 삶에 대한 보상이 사후 세계에서 이루어진
다는 믿음을 갖게끔 만들었다.

　시스티나 성당의 제단 벽에 〈최후의 심판〉을 그릴 때 미켈란젤로Michelangelo
Buonarroti(1475-1564)는 70대가 가까운 노년이었다. 이 성당의 천장에 자신만

만하게 〈천지창조〉를 그리던 30여 년 전과는 모든 게 달라져 있었다. 1517년 루터가 시작한 종교 개혁으로 교회는 분열되었으며 1527년에는 신성 로마 제국 군대가 로마를 침공하는 유혈 사태까지 벌어졌다. 미켈란젤로는 교황의 예술가로 로마에 머무르고 있었으나 그의 신앙심은 개신교에 더 가까웠다. 교황청에 대한 불만, 자신의 종말이 가까워 오고 있다는 불안, 곧 맞게 될 최후의 심판에 대한 공포, 〈최후의 심판〉을 그리는 동안 노대가의 마음속에는 이런 감정들이 복잡하게 엇갈리고 있었을 것이다. 화가의 심경을 대변하듯, 차가운 푸른빛으로 가득한 미켈란젤로의 〈최후의 심판〉은 장대한 동시에 불길하고 산만하다.

조토가 그림 중앙에 십자가를 든 천사들을 등장시킨 반면, 미켈란젤로는 이 자리에 최후의 심판이 도래했음을 알리는 나팔을 부는 한 무리의 천사들을 그렸다. 그의 천사는 후광도 날개도 갖추지 않은 모습이다. 심판을 내리는 예수의 모습 역시 다른 〈최후의 심판〉에 비해 특이하다. 다른 화가들은 「요한계시록」의 묘사대로 천상의 옥좌에 앉은 예수를 그렸지만 미켈란젤로의 예수는 구름을 밟은 채 서 있는 모습이다. 예수는 우람한 체격을 갖춘, 고대 로마의 장군이나 황제와 같은 심판자로 등장한다. 이 〈최후의 심판〉에서 특히 눈여겨볼 만한 부분은 오른편 하단의 지옥, 그리고 그 지옥으로 떨어지려는 영혼들을 두고 천사와 사탄들이 싸우는 모습이다. 선과 악을 대리하는 천사들이 영혼을 쟁탈하기 위해 필사적으로 다투는 모습은 극적이고 격렬한 바로크 시대가 목전에 왔다는 예언처럼 보인다.

미켈란젤로의 〈최후의 심판〉은 신보다는 인간에게 바치는 힘찬 찬가이며, 고대 그리스와 로마의 조각에서 그가 얼마나 큰 영향을 받았는지를 다시 한 번 일깨워 주는 걸작이다. 조토 이래 많은 화가들은 〈최후의 심판〉에서 인간

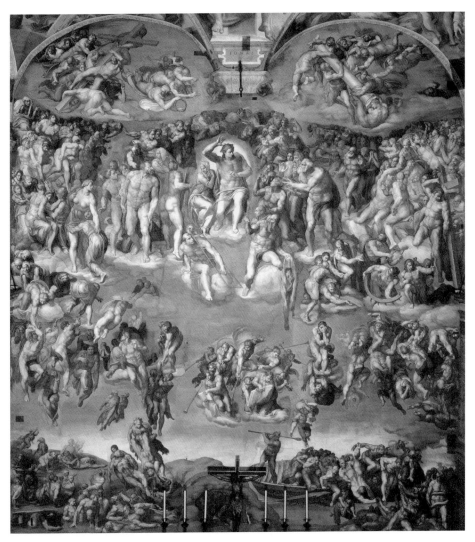

〈최후의 심판〉, 미켈란젤로 부오나로티, 1536-1541년, 프레스코,
1370×1200cm, 시스티나 예배당, 바티칸시티.

의 역할보다는 예수와 신의 능력을 강조했다. 인간의 몸이라는 모티브에 전적으로 집중한 미켈란젤로의 〈최후의 심판〉은 가톨릭-개신교 간 갈등 속에서, 그리고 고대 그리스 문화의 부흥 속에서 이 노대가가 자신의 신앙과 예술을 어떠한 방식으로 결합시켰는지를 여실히 보여 준다. 미켈란젤로는 그림 속의 모든 등장인물을 누드로 그림으로써 최후의 심판이 도래하는 날에는 그 어떤 세속적 지위나 계급도 소용없음을 웅변한다. 이는 종교 개혁을 불러올 만큼 타락했던 가톨릭 교회 성직자들에 대한 미켈란젤로 나름의 준엄한 꾸짖음이었다.

믿는 자에게는 구원이: 겐트 제단화

중세 후반기 제단화의 걸작인 후베르크, 얀 반 에이크 형제의 〈겐트 제단화〉는 〈최후의 심판〉보다는 희망에 찬 메시지를 신자들에게 전한다. 겐트의 성바보 성당St. Bavo Cathedral에 소장되어 있는 이 제단화는 흔히 〈어린양의 신비〉또는 〈어린양에 대한 경배〉 제단화로 불린다. 이 작품의 주제는 믿음이 있는자는 죽음 후에도 구원을 받을 수 있다는 것이다. 죽음을 늘 가까이에서 접하며 살아갔던 중세인들에게 '구원의 신비'는 풀리지 않는 수수께끼이자 강렬한 열망의 대상이었다. 닫혀 있을 때 여덟 폭, 열린 상태에서는 열두 폭의그림으로 구성된 이 초대형 제단화는 그레고리우스 대교황의 말인 '그림은무학자들의 성서'를 그대로 구현해 놓은 듯한 대작이다. 반 에이크 형제는1420년 성 바보 성당의 참사회원인 부유한 상인 비요트에게 이 제단화를 의뢰받았다. 비요트가 주문한 주제는 성당의 수호성인인 요한을 기념할 것, 그리고 '하느님의 어린양'인 구세주를 부각시킬 것이었다. 그림의 구성은 형인후베르트가 주로 맡았으나 그가 1326년 사망하는 바람에 그림의 완성은 동

생인 얀 반 에이크에 의해
이루어졌다.

닫힌 제단화는 성모가
동정녀의 상태로 예수를
잉태했음을 알리는 수태
고지를 보여 준다. 성모
의 머리 위로 성령을 뜻하
는 비둘기가 막 내려앉고
있다. 천사는 왼손에 성
모의 순결을 상징하는 백
합을 든 채로 오른손을 위
로 들고 있는데, 이 오른
손의 자세는 중세 미술에
서 말을 하는 자세를 뜻

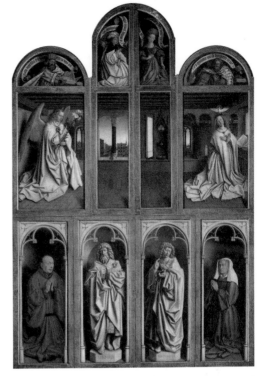

닫힌 상태의 〈겐트 제단화〉, 후베르트, 얀 반 에이크, 1420-1432년,
나무 패널에 유채, 성 바보 성당, 겐트.

한다. 그가 한 말이 라틴어로 쓰여 있다. "은총을 받은 이여, 주께서 당신과
함께 계십니다." 마리아는 두려운 듯 몸을 움츠리고 있으나 두 손을 가슴에
서 엇갈리게 포개어 천사의 말에 순종한다는 제스처를 취한다. 풍성하고 우
아하게 퍼져 있는 옷 주름과 흰색 옷으로 인해 이들의 동작은 무용처럼 섬세
하고 기품 있게 보인다. 그들의 아래쪽으로는 네 장의 그림이 펼쳐진다. 세
례 요한과 복음사가 요한이 중앙에, 그리고 그 왼편과 오른편으로는 제단화
를 성당에 기부한 비요트, 보를루트 부부가 무릎을 꿇은 채로 경배하고 있
다. 가운데의 두 요한은 제각기 자신들에게 경배하고 있는 비요트 부부 쪽으
로 고개를 돌리고 있어 이들의 기도에 응답하는 듯한 인상을 준다.

가라앉고 절제된 색감을 사용한 닫힌 제단화에 비해 열두 폭으로 펼쳐지는 열린 제단화는 단연 화려하다. 중앙 위편의 가운데 세 개 패널은 '데이시스Deisis' 도상, 즉 중앙의 예수, 왼편의 마리아, 오른편의 세례 요한으로 구성되었다. 왕관을 쓴 예수는 희생의 제물이 아니라 천상의 군주 같은 느낌을 준다. 이 도상이 예수가 아니라 하느님을 표현한 것이라는 주장도 있다. 뒤편의 금색 장식은 펠리컨과 포도 덩굴이며, 이들은 모두 예수의 피, 즉 희생을 상징한다. 고대 이래로 펠리컨은 자신의 피를 새끼에게 먹여 키운다는 전설이 있었다. 포도는 최후의 만찬 때 예수가 '자신의 피'라고 말하며 나눈 포도주를 의미한다. 마리아는 꽃과 별로 장식된 관을 썼으며 신부의 복장을 입은 모습이다.

데이시스 도상의 좌우로는 노래하고 악기를 연주하는 천사들, 그리고 그 옆으로는 아담과 이브의 형상이 배치되어 있다. 천사들은 제단화 전체에서 가장 생기 넘치는 인물들이다. 왼편의 천사들은 입을 모아 합창하고 있고 오른편의 천사들은 파이프 오르간, 류트, 하프 등의 악기를 한창 연주하는 중이다. 하프를 연주하는 천사는 류트 연주 천사의 어깨에 가볍게 손을 올려놓는다. 음악가 천사들은 날개 대신 화려한 무늬가 수놓인 원색의 의상을 입었고 커다랗고 정교한 보석 장식들을 달았다. 천사들이 걸친 의상의 무늬들은 직물 자체가 또 하나의 예술이 될 수 있음을 암시하는 듯하다. 반 에이크 형제가 활동한 플랑드르는 직물 생산의 중심지였다. 아름다운 직물을 짜내는 능력이나 여러 악기들을 함께 연주해 조화로운 음악을 만들어 내는 능력은 창조주가 인간에게 부여한, 그리고 창조주를 찬양하기 위한 예술적 능력인 것이다. 노래에 집중하는 천사들은 제각기 다양한 표정을 짓고 있는데 눈을 내리깔거나 허공을 쳐다보며, 또는 양미간을 찌푸리며 노래하는 천사들의 모

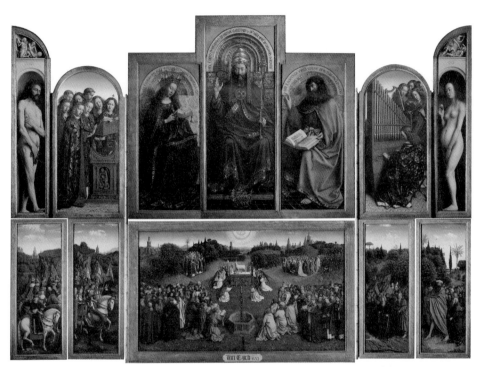

열린 상태의 〈겐트 제단화〉, 후베르트, 얀 반 에이크, 1420–1432년, 나무 패널에 유채, 520×375cm, 성 바보 성당, 겐트.

습은 엄숙한 제단화에 부여한 화가의 위트, 그리고 '개인'을 느끼게끔 한다.

이 제단화에서 가장 놀라운, 그리고 유명한 부분은 나체로 그려진 아담과 이브다. 이들의 누드가 신성을 모독한다는 주장은 심심찮게 제기되어 왔다. 제단화의 아담과 이브는 플랑드르에서 그려진 최초의 인체 누드이기도 하다. 장엄하고 엄숙한 데이시스 도상, 화려한 천사들에 비해 이 최초의 인간들은 원죄를 참회하는 듯, 고개를 수그리고 있다. 이브는 귤이나 호두처럼 생긴 조그만 과일을 들고 있으며 아담은 나무 잎사귀로 몸을 가리고 있다. 두 사람의 풀 죽은 표정과 수그린 자세는 두 사람이 이미 죄를 짓고 낙원에서 추방된 이후라는 사실을 알려 준다.

두 남녀의 누드가 우리 눈에 유난히 두드러져 보이는 이유 중의 하나는 반에이크 형제가 이들의 누드를 고대 그리스 조각상처럼 이상화된 모습으로 묘사하지 않았기 때문이다. 화가들은 철저하게 남녀의 벗은 몸 그 자체를 그렸다. 울퉁불퉁한 살결과 햇볕에 탄 피부, 축 처진 군살 등은 반 에이크 형제가 고대의 조각상이 아니라 실제 인간을 보면서 이들을 그렸을 것이란 추측을 하게끔 만든다. 1781년 성 바보 성당을 방문한 신성 로마 제국의 황제 요제프 2세는 아담과 이브를 제단에서 떼어 내라고 지시했고 성당은 두 남녀 그림 위에 다른 그림을 덮어 누드를 가렸다.

겐트 제단화의 궁극적인 목표는 '하느님의 어린양'인 예수가 지상에 옴으로써 인류를 구원한다는 메시지다. 이 구원의 신비를 보는 이들에게 구체적으로 알려 주는 것이 제단화가 그려진 이유였다. 열린 제단화는 구원의 신비를 표현하는 데 집중하고 있다. 데이시스의 아랫부분, 전체 20폭 중 세 폭에 해당하는 부분이 이 제단화의 핵심이다. 이 부분은 동시에 성인과 성녀들로 가득한, 아름답게 빛나는 천국의 모습을 보여 준다는 의도도 담고 있다.

데이시스에 새겨진 무늬는 모두 예수의 피를 상징한다. 그 피가 낙원을 그린 그림에서 현실로 등장한다. 제단에는 제물인 양이 올려져 있고 그의 가슴에서 피가 솟아나 앞에 놓인 성배를 채우고 있다. 제단에 올려진 채 가슴에서 피를 쏟고 있는 양은 아담과 이브가 지은 죄를 대속하는 하느님의 어린양, 예수이다. 제단의 뒤편으로는 예수의 십자가, 옆구리를 찌른 창, 예수의 입을 적신 해면, 십자가에 사용된 못 등을 든 천사들이 서 있다. 양이 서 있는 제단에는 '보라, 하느님의 어린양, 세상의 죄를 없애는 분이시니'라는 라틴어가 쓰여져 있다. 제단 위로 비둘기 모양의 성령이 내려오며 제단과 평원, 멀리 보이는 예루살렘까지 골고루 비추는 빛을 발한다. 전면에 그려진 샘은 세례, 성수, 생명의 물을 상징한다.

그림의 네 귀퉁이에는 중앙의 제단과 천사들을 향해 행진하는 네 무리들이 등장한다. 이들은 왼편 위쪽의 추기경과 주교들, 오른편 위쪽의 성처녀들, 아래쪽 왼편의 구약의 예언자들, 아래쪽 오른편의 열두 사도와 교황들이다. 그 양옆의 패널에는 십자군과 순례자들이 그려져 있다. 순례자를 이끄는 이는 여행자의 성인인 성 크리스토플이다. 이들은 모두 어린양을 향해 엄숙한 발걸음을 내딛고 있다.

열린 제단화의 밑부분 패널들은 「요한계시록」의 한 부분을 구체적인 그림으로 보여 주고 있다. "그 뒤 나는 아무도 그 수를 셀 수 없을 만큼 많이 모인 군중을 보았습니다. 그들은 모든 나라와 민족과 백성과 언어에서 나온 자들로서 옥좌와 어린양 앞에 서 있었습니다."(「요한계시록」 7장 9절). 그렇다면 겐트 제단화는 닫힌 제단화의 수태고지에서 시작되어 열린 제단화의 「요한계시록」에서 끝나니 사실상 신약을 관통하는 주제를 담고 있는 셈이다.

반 에이크 형제는 이름난 화가였을 뿐만 아니라 당대의 지식인들이었다.

이들은 제단화를 통해 단순히 성경의 내용을 전하는 데에 그치지 않고 '구원의 신비'라는 추상적인 명제를 장대하고 연속적으로 풀어내는 데 성공했다. 그림은 예수를 비롯해서 성경에 등장하는 많은 성인들, 아담과 이브, 일개 순례자들까지 어떠한 관계로 얽혀 있는지를, 그리고 구원이 멀리 있지 않다는 점을 구체적으로 보여 준다. 성 바보 성당의 신자들은 이 제단화를 통해 구원의 신비를 확신하게 되었을 것이 분명하다.

겐트 제단화는 엄숙한 동시에 매우 화려하고 정교하며, 결코 어둡거나 무겁지 않다. 순례자의 행렬에서는 여행을 떠난 이들의 들뜬 기분마저 느껴진다. 그림은 섬세한 장식과 보석, 꽃 등의 디테일로 채워져 있다. 천지만물이 밝고 환한 빛 아래 치밀하게 묘사되었고 그 빛은 근경뿐만 아니라 멀리 보이는 풍요롭고 신비한 도시 예루살렘까지 골고루 비추고 있다. 물론 이 겐트 제단화에는 동시대에 이탈리아에서 싹트던, 평면 속에 깊이를 묘사하는 과학적인 방법에 대한 연구는 보이지 않는다. 겐트 제단화는 어디까지나 중세에 속해 있는 그림이다. 그러나 그 중세는 척박하고 어두운 시대가 아니라 경쾌하고 풍요로우며 화려하기 그지없는 세계였다.

지옥: 스펙터클 공포 영화

기독교는 근본적으로 부활을 믿는 종교이기 때문에 죽음 이후의 세계, 즉 믿는 자와 믿지 않는 자들이 죽음 이후에 어떠한 처지에 처해지는가에 관심이 많을 수밖에 없었다. 겐트 제단화는 죽음 이후에 오는 구원, 즉 믿는 자가 가게 되는 천국을 보여 준다. 그렇다면 사후 세계를 그린 작품들 중에서 천국과 지옥을 묘사한 그림을 구분해 보자. 어느 쪽이 더 많을까? 천국보다 지옥이 더 많다. 예술가들은 늘 지옥에 관심이 많았다. 천국은 굳이 그림으로 그

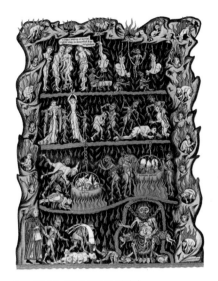

중세 시대에 그려진 지옥의 세밀화.

리지 않아도 다 아는 세계여서일까? 그보다는 천국의 이미지, '환하고 아름답고 선하고 영원히 젊음을 누릴 수 있는 복락의 공간'이라는 이미지가 너무 뻔해서였을 것이다. 천국에 비해 지옥은 보다 스펙터클하다. 고문, 뜨거운 불, 수레에 깔리는 죄인, 사람을 잡아먹는 악마 등 지옥을 가득 채운 이미지들은 천국에 비할 바 없을 정도로 흥미진진하고 드라마틱하며 파괴적이다. 육감적이고 생생하며 보는 것만으로도 그 뜨거움이 절로 느껴질 것 같은 공간, 지옥은 그림을 그리는 입장에서 천국보다 훨씬 더 구미 당기는 소재였음이 분명하다.

지옥을 그린 그림에서 느껴지는 감정은 단순히 공포뿐만은 아니다. 정도의 차이는 있지만 지옥의 이미지에서는 일말의 유머가 느껴진다. 이 때문에 지옥의 그림을 보는 이들은 두려움과 함께 묘한 쾌감을 느끼게 된다. 이 쾌감은 내가 이 무서운 지옥에 들어가지 않았다는, 또는 들어갈 리가 없다는 안도감과 이어진다. 과거의 사람들에게 지옥을 그린 그림은 요즈음의 공포 영화와 엇비슷한 역할을 했을지도 모른다. 무섭고 으스스하지만 그래도 한 번쯤은 보고 싶은 그런 심리 말이다.

설교자의 입장에서도 '불신자들을 영원히 태우는 지옥불'의 설교처럼 듣는 이의 호기심을 강렬하게 끌 수 있는 소재는 드물었다. 지옥은 성직자들에게 가장 강력한 무기 중 하나였다. 지옥에 가지 않으려면 성직자들에게 성사

와 사면을 받아야만 했기 때문이다. 중세 시대 내내 교회는 설교 외에 다양한 방식으로 신자들에게 끊임없이 지옥의 존재를 상기시키면서 사람들을 위협했다. 중세 시대에 활발하게 공연되었던 유랑 기적극에서도 단연 인기를 끌었던 장면은 쩍 벌어진 지옥의 입으로 이교도들과 배교자들이 빨려 들어가는 순간이었다. 기적극에서 저주받은 사람들은 대체로 높은 지위에 있는 탐욕스러운 자들로 그려져서 연극을 보는 서민 관중들의 마음을 통쾌하게 해 주었다.

성경에는 간헐적으로나마 지옥에 대한 묘사들이 등장한다. 「마가복음」 9장 46절에서 예수는 '지옥에서는 그들을 파먹는 구더기가 죽지 않고 불도 꺼지지 않는다'라고 설명한다. 4대 복음 중 「요한복음」을 제외한 나머지에 모두 지옥에 대한 설명이 나온다. 여기서 등장하는 공통적인 묘사는 '불구덩이', '영원한 형벌', '꺼지지 않는 불길' 등이다. 중세 이래 지옥을 묘사한 그림에서 불이 빠지지 않는 것은 이 때문이다. 「마태복음」에는 '진노의 날Dies Irae'에 대한 묘사도 등장한다. '이리하여 그들은 영원히 벌받는 곳으로 쫓겨날 것이며 의인들은 영원한 생명의 나라로 들어갈 것이다(「마태복음」 25장 46절).'

중세 1천여 년의 시간 동안 지옥의 이미지는 점점 더 정교하게 다듬어졌다. 성경에 묘사된 불타는 유황 지옥뿐만이 아니라 고대 그리스와 로마 신화, 북유럽 신화, 민속 설화 등이 합쳐져서 지옥은 다양하고 매력적인 모습으로 형성되었다. 중세의 환상 문학들은 일단 지옥으로 가는 길을 묘사하는데 그 길에는 역겨운 냄새가 나는 강과 그 강을 건너가는 다리가 있다. 지옥에는 불기둥과 암석으로 만들어진 계곡들이 있으며, 악마들이 불기둥 사이를 날아다닌다. 불기둥마다 고통받는 영혼들이 가득 차 있다. 사악한 영혼들은 오물이나 얼음물이 가득한 구덩이에 빠져 있으며, 이 사이사이마다 쇠갈

고리와 쇠스랑을 든 악마들이 영혼들을 고문한다.

수수께끼의 화가인 히에로니무스 보스Hieronymus Bosch(1450s-1516)가 그린 〈쾌락의 정원〉에는 지옥의 이미지들이 구체적으로, 또 약간은 희화적으로 그려져 있다. 보스는 반 아켄van Aken이라는 본명을 가진 플랑드르 지역의 화가이며 그림이 주는 그로테스크한 이미지들과는 달리 평온한 일생을 보냈다고 한다. 그가 왜 이토록 기이하고 독창적인 지옥을 그렸는지는 정확하게 알려지지 않았다. 보스의 그림에는 민속적인 요소, 상상력, 연금술, 과학 등 다양한 배경이 깔려 있다. 아마도 보스는 중세의 여러 환상 문학에서 그림의 소재를 찾아냈을 것이다. 전통적인 도상의 주제라고 해도 그 해석 방식이 워낙 기이했기 때문에 그가 악마의 화가라거나, 이교도라는 주장이 꾸준히 제기되었다.

분명한 사실 하나는 그의 상상력은 다분히 기독교에 기인하고 있다는 점이다. 보스의 그림은 종교적인 주제를 다루고 있으며 그림 속 세계는 선과 악으로, 희망과 공포로 양분된다. 보스가 활동했던 시기는 이탈리아에서 르네상스가 새롭게 꽃피고 있던 시기였다. 〈쾌락의 정원〉은 1490년에서 1510년 사이에 그려진 것으로 보이는데 이 시기에 이탈리아에서는 다 빈치와 미켈란젤로가 각기 〈모나리자〉와 〈천지 창조〉를 그리고 있었다. 그러나 플랑드르 지역에서 활동한 보스에게는 르네상스의 새로운 기운이 아직 와닿지 않았다. 그의 그림들은 여전히 중세 후반기에 속해 있다.

하이브리드한 지옥: 쾌락의 정원

〈쾌락의 정원〉에 대한 최초의 기록은 1517년, 보스가 1516년 사망한 직후에 등장한다. 이 그림은 당시 브뤼셀의 나사우 백작궁에 소장돼 있었다. 당시에

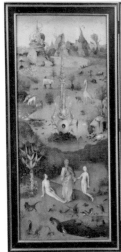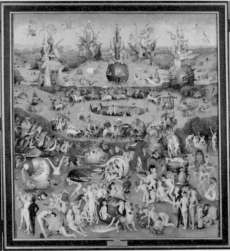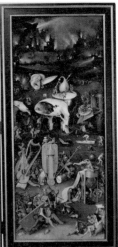

〈쾌락의 정원〉, 히에로니무스 보스, 1490-1510년, 참나무 패널에 유채,
185.8×325.5cm, 프라도 미술관, 마드리드.

도 보스의 그림은 큰 화제가 되어서 여러 사람들이 그의 그림을 베끼거나 태피스트리로 만들었다고 한다. 〈쾌락의 정원〉은 놀라운 상상력의 폭발 같은 그림이다. 이 그림에 등장하는 기기묘묘한 도상들은 아무리 보아도 질리거나 지겹게 느껴지지 않는다. 모두가 기상천외하기 그지없다. 〈쾌락의 정원〉이라는 작품 제목은 중의적인 뜻을 담고 있다. 이 그림은 '쉽게 빠질 수 있는 쾌락을 경계하지 않으면 이렇게 비참한 꼴을 맞게 된다'는 의미를 전하고 있기 때문이다.

그림은 세 폭의 패널로 나뉘어져 있으며 왼쪽의 패널에서 출발한다. 왼쪽 패널은 아담을 옆에 둔 채 이브를 창조하는 하느님을 묘사한 그림이다. 하느님과 타락하기 전의 아담, 이브가 있으니 이 공간은 에덴 동산일 것이다. 낙원의 위쪽에는 성모를 상징하는 유니콘을 비롯해서 코끼리, 뱀, 기린, 산양,

공작 등이 살고 있다. 낙원의 아래쪽으로는 검은 연못과 죽은 물고기들, 불길해 보이는 생물들이 등장한다. 검은 연못은 낙원의 순결함이 곧 더럽혀질 것임을 암시한다. 악은 심지어 낙원에도 침투할 수 있을 정도로 강력한 유혹이다.

가운데의 패널은 기이한 생물들과 인간들로 가득 차 있는 초현실적인 공간이다. 꼼꼼히 뜯어보기 어려울 정도인 이 가운데 패널의 사람들은 '육욕의 죄'를 상징한다. 사람들은 모두 즐거워 보이지만 여기서 그려지는 낙원은 왼쪽 패널처럼 진정한 낙원이 아닌 가짜 낙원이다. 많은 남녀가 딸기나 산딸기, 무화과 같은 과일을 안고 있거나 그 안에 들어앉아 있다. 과일은 아담과 이브를 타락시키는 선악과를 연상시킨다. 또 어떤 과일들은 사람을 환각의

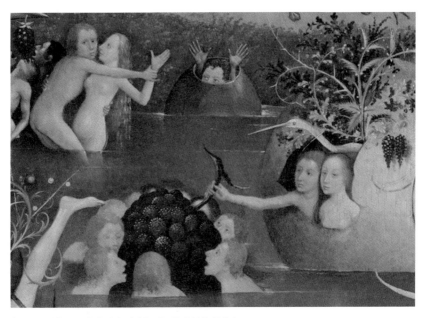

〈쾌락의 정원〉 중 가운데 패널, 과일을 먹는 환각 상태의 남녀.

상태에 빠뜨리기도 한다. 이상한 새에 머리를 쑤셔 박고 빙빙 돌아가는 인간들의 모습은 환각 작용에 빠진 사람을 묘사한 듯하다. 먼 훗날의 초현실주의 화가들이 그린 꿈과 환각의 모습을 보스는 이미 16세기에 그린 셈이다. 이 가운데 패널의 의미는 관능이 인간의 영혼을 타락시킨다는 데에 있다. 어지럽게 엉켜 있는 인간들은 자신의 본능을 이기지 못하고 쾌락의 늪에서 허우적댄다. 의지와 신앙 없이 본능에 휩쓸려 허우적대는 인간은 동물과 크게 다르지 않다. 여기서 쾌락에 빠져 있는 인간들은 결국 오른쪽 패널, 지옥으로 직행할 운명이다.

세 번째 패널은 〈쾌락의 정원〉에서 가장 도드라지는 부분이다. 패널의 배경색부터가 왼쪽의 두 패널에 비해 어둡다. 이곳은 타락한 자들의 종착점인 지옥이다. 멀리 보이는 불타는 도시의 실루엣은 영원히 타오르는 지옥불을 연상시킨다. 인간들은 동물의 형상을 한 악마들에게 기이한 방법으로 고문을 당하고 있다. 이전 화가들이 그렸던 지옥은 악한 영혼들이 솥 안에서 끓여지거나 톱으로 몸이 썰리는 것 같은 전형적 고문을 당하고 있었다면, 보스가 그린 지옥의 형벌은 기기묘묘하고 독특하며 심리적인 공포를 느끼게 만든다. 그림 중앙에는 새의 모습을 한 사탄이 사람을 통째로 삼키고, 또 배설하는 중이다. 지옥에는 죽음이 없기 때문에 사탄에게 먹히는 형벌은 영원히 끝나지 않는다. 그 밑의 구덩이 주변으로는 토하는 남자, 돈을 배설하는 남자, 괴물에게 추행당하는 여자가 있다. 새 모습을 한 사탄이 머리에 왕관처럼 냄비를 쓰고 있는 모습에서 우리는 화가의 으스스한 위트를 느끼게 된다.

그림의 위편에는 커다란 칼에 잘려 나가는 귀가 보인다. 지옥은 '귀 있는 자들은 들으라'는 예수의 설교(「마태복음」 13장 9절)를 무시한 이들이 당하는 대가다. 썰려 나간 귀 바로 옆에는 랜턴에서 타고 있는 군인들이 보인다. 한

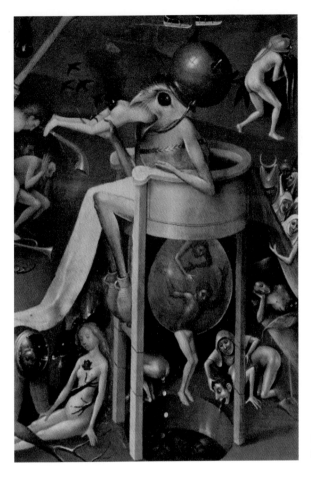

<쾌락의 정원> 중 오른쪽
패널, 사람을 삼키는 사탄.

군인은 흰색과 녹색 쥐에게 뜯어 먹혀 상반신만 남았고 또 다른 군인은 투구
만 쓴 채로 창에 몸이 관통당했다. 이들은 사탄의 군대, 또는 성인들을 죽인
병사들이다. 그림의 왼편 아래쪽, 술과 도박에 취한 남자는 문에 사지가 꽂
힌 채 큰 쥐에게 살이 뜯기는 형벌을 받고 있다. 그 옆으로는 돼지가 한 남자
에게 얼굴을 비비며 애정 표현을 하는 중인데 그 돼지는 수녀의 베일을 썼다.

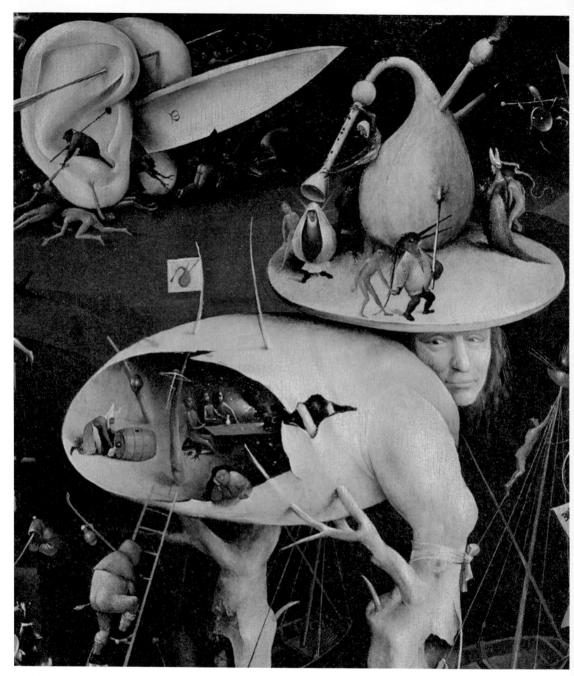

〈쾌락의 정원〉 중 오른쪽 패널. 칼에 썰리는 귀와 사람의 얼굴.

보스 이전부터 타락한 성직자들은 돼지에 비유되곤 했다. 지옥으로 끌려온 이들은 정욕, 자만, 나태, 탐욕, 시기 등 기독교가 말하는 일곱 가지 죽을 죄를 지은 인간들이다.

지옥 그림의 가운데에 그려진, 차갑고도 냉정한 얼굴의 남자는 이 모든 광경들을 낱낱이 지켜보고 있다. 이 얼굴은 그림의 다른 인간들보다 훨씬 더 크게 그려졌고, 그림 전체에서 유일하게 제대로 된 정신과 이성을 가진 이처럼 보인다. 그는 지옥에 떨어진 영혼들이 고문당하는 광경을 냉소하며 바라본다. 신이 만들어 낸 이 낙원과 지옥, 그리고 인간의 타락을 또 다른 인간이 지켜보고 있는 것이다. 결국 인간은 자유 의지를 가지고 있고, 신이 제시한 모든 세계 중에서 타락을 선택하는 것 역시 인간의 의지인 셈이다.

베르디의 레퀴엠: 죽은 자를 위한 오페라

기묘한 드라마로 가득 찬, 그러나 일말의 자비도 느껴지지 않는 보스의 지옥을 들여다보면 절로 주세페 베르디Giuseppe Verdi(1813-1901)가 작곡한 〈진노의 날Dies Irae〉이 우렁차게 울려 퍼질 듯하다. 〈진노의 날〉은 베르디의 레퀴엠 중 두 번째 곡이다. 레퀴엠을 작곡하던 1870년대에 베르디는 이탈리아 최고의 작곡가로 군림하는 동시에 상원 의원 직책도 가지고 있었다. 베르디는 1861년 이루어진 이탈리아 통일의 한 주역이었다. 열정이 넘치는 그의 오페라 속 합창곡들은 이탈리아인들의 민족의식을 고취시켜 통일 운동의 큰 자극이 되어 주었다. 이처럼 문화 예술을 통해 민족의식을 불러일으킨 이는 베르디 외에 시인이자 작가인 알렉산드르 만초니Alessandro Manzoni(1785-1873)도 있었다. 만초니는 12세기 롬바르디아인들의 지배하에서 고통받는 이탈리아인들을 등장시킨 소설 『약혼자』로 큰 인기를 얻었던 인물이었다.

만초니가 1873년 사망하자 베르디는 슬픔에 빠졌고 출판업자 리코르디에게 "내가 할 수 있는 일이 무언지 생각해 보겠다"는 편지를 보냈다. 사실 그 전부터 베르디는 레퀴엠의 작곡을 구상하고 있었다. 1868년 11월 이탈리아 오페라를 국제화시키는 데 큰 공로를 세운 로시니Gioachino Rossini(1792-1868)가 세상을 떠났다. 베르디는 그를 기리기 위해 이탈리아의 후배 작곡가들이 한 장씩 작곡한 공동 레퀴엠을 만들자고 제안했으나 다른 작곡가들이 차일피일 작곡을 미루는 바람에 이 프로젝트는 무산되고 말았다. 오직 베르디만이 이 레퀴엠을 위해 조금씩 악상을 다듬어 나갔던 참이었다. 그 결과로 만초니의 죽음을 기리기 위한 레퀴엠은 순조롭게 완성될 수 있었다.

물론 만초니의 장례식에 맞춰서 곡을 완성할 수는 없었다. 베르디는 그의 1주기에 맞춰 레퀴엠을 완성하기로 계약하고 작업에 들어갔다. 약속대로 베르디는 1874년 4월 10일에 완성된 레퀴엠의 악보를 건넸다. 만초니의 1주기는 5월 22일이었고 곡은 베네치아 산 마르코 성당에서 열린 만초니 1주기 기념 미사에서 초연되었다. 120명의 합창단과 100명의 오케스트라, 네 명의 독창자를 필요로 하는 대규모 레퀴엠은 큰 화제를 불러일으켰고 3일 후 열린 밀라노 라 스칼라 극장 공연에서도 대단한 반향을 얻었다. 베르디는 초연과 재연을 모두 지휘했으며 그 후에 열린 빈, 파리, 런던의 연주에 직접 참석해서 전곡을 지휘했다.

프랑스의 전기 작가 알랭 뒤오의 표현을 빌리자면 베르디의 레퀴엠은 '죽은 자를 위한 오페라' 같다. 그 웅장한 규모와 드라마틱한 곡의 전개 때문에 미사의 참석자들은 자신이 죽은 자를 위한 추모의 장에 와 있다는 사실 자체를 잊어버리고 신비로운 황홀경에 빠져들게 된다. 동시에 미사곡 특유의 경건함이 부족하다는 비판도 잇따랐다. 실제로 이 곡의 대규모 편성과 격렬한

합창은 장례 미사의 분위기와 부합하지 않는다. 여기에 대해 베르디의 아내 주세피나는 "모차르트나 케루비니 등 모든 작곡가들은 저마다의 스타일을 유지하면서 레퀴엠을 작곡했다. 베르디 역시 자신의 고유한 방식으로 레퀴엠을 작곡했을 뿐이다"고 현명하게 대답했다. 비평가 한슬리크도 "베르디의 레퀴엠은 열정적이고 관능적인 이탈리아 민족의 성향을 그대로 보여 준다. 나는 이탈리아인들이 자신들의 언어로 신에게 질문할 권리가 있다고 생각한다"며 베르디를 두둔했다.

여기서 우리는 왜 많은 이들이 베르디의 레퀴엠을 비난했는지 그 이유를 알기 위해 레퀴엠, 즉 진혼 미사곡의 정확한 정의를 파악할 필요가 있다. 레퀴엠은 죽은 이를 위한 진혼 미사에 연주되는 곡으로 최후의 심판 나팔이 울려 퍼질 때 망자의 영혼이 천국으로 들어갈 수 있도록 기원하는 내용을 담고 있다. 진혼 미사의 입당송은 'Requiem aeternam dona eis Domine' (주여, 영원한 안식을 그들에게 주옵소서)로 시작되며 이 첫 가사를 따서 '레퀴엠'이라고 부른다. 레퀴엠의 순서는 보통의 미사 통상문과 조금 다르다. 미사 통상문은 키리에Kyrie (자비를 베푸소서), 글로리아Gloria (영광송), 크레도Credo (신앙고백), 상투스Sanctus (거룩하시다), 아뉴스 데이Agnus Dei (신의 어린양)로 구성되는데 레퀴엠에는 여기서 글로리아와 크레도가 제외되고 대신 입당송Introitus, 눈물의 날Lacrimosa, 진노의 날 등이 추가되어 붙여진다. 르네상스 시대의 빅토리아, 팔레스트리나를 비롯해서 레퀴엠을 작곡한 작곡가들은 무수히 많다. 슈베르트를 위시해서 슈만, 브람스, 드보르자크, 리스트, 베를리오즈, 구노, 포레 등 여러 낭만주의 작곡가들도 레퀴엠을 작곡했다.

1887년 완성된 가브리엘 포레Gabriel Fauré (1845-1924)의 레퀴엠에는 '진노의 날'이 생략돼 있다. 포레는 이 레퀴엠을 통해 죽음을 부드럽고 다정한 안식

으로 그리고 있다. 모차르트와 베르디, 베를리오즈의 레퀴엠에 익숙해 있던 대중에게 서정적인 가곡처럼 들리는 포레의 레퀴엠은 낯설 수밖에 없었다. 대중의 의문에 대해 포레는 한 인터뷰에서 "내 레퀴엠은 기쁨과 행복의 곡이다. 내가 생각하는 죽음은 서글픈 종말이 아니라 행복한 구원이다"라고 설명했다. 포레의 레퀴엠은 1888년 파리 마들렌 교회에서 초연되었다. 마들렌 교회는 1849년 모차르트의 레퀴엠이 연주되는 가운데 쇼팽의 장례식이 열린 장소이기도 하다. 이 곡에서는 진혼 미사에 여성 가수를 참여시키지 않는 가톨릭 교회의 전통에 의거해서 보이 소프라노와 보이 알토가 합창과 독창에 참여한다.

낭만적인 '죽음의 무도'

이탈리아에서 르네상스가 태동하던 14-15세기, 아직 기사 문학의 전통이 남아 있던 프랑스에서는 죽음을 의인화해서 표현한 '죽음의 무도' 이야기가 만들어졌다. 14세기 내내 유럽을 공포에 떨게 했던 흑사병의 유행을 겪은 이들에게는 인류 전체가 죽음의 기괴한 춤에 휘말려들었다는 '죽음의 무도' 이야기가 그리 낯설게 느껴지지 않았을 것이다. 화가 한스 홀바인Hans Holbein the Younger(1497-1543)은 이 '죽음의 무도'를 주제로 한 목판화집을 제작했다. 마흔한 컷의 목판화가 수록된 화집은 1538년 리옹에서 처음 간행되었고 1562년까지 모두 11쇄가 발행되었다. 당시 인쇄술의 발전이나 책의 보급 상황에 비추어 보면 이는 결코 무시할 수 없는 수요였다. 각 판화의 내용은 대동소이하다. 해골 모양의 죽음이 갑작스럽게 나타나 춤을 추며 사람들을 끌고 간다. 그림 밑에는 죽음을 묘사한 성서 구절이 함께 인쇄되었다. 이미지들은 한결같이 으스스하고 모골이 송연하며, 한편으로는 블랙 유머를 연상시키기

도 한다.

〈죽음의 무도〉 중 상인과 성직자, 한스 홀바인 2세.
1523-1526년, 목판. 6.5×4.8cm.

〈죽음의 무도〉 중 상인과 성직자, 한스 홀바인 2세.
1523-1526년, 목판. 6.5×4.8cm.

교황부터 수도사, 부자와 상인과 과학자, 가난뱅이까지 죽음은 차별을 두지 않는다. 한때 무적이었을 기사는 죽음이 휘두른 창에 여지없이 관통당한다. 어느 공작 부인은 화려한 침대에서 아침에 잠을 깨서 시녀 대신 서 있는 죽음을 만난다. 죽음은 한창 거래 중인 도심의 상인들에게 슬쩍 끼어들거나 천문학을 연구하는 과학자에게 "이걸 연구해 보면 어떻겠소" 하듯이 해골을 내민다. 홀바인은 특히 성직자가 죽음을 만나는 장면에서 대담한 시각을 보여 준다. 수도복을 입은 성직자는 성경을 들어 보이며 저항하지만 죽음은 자신이 끌고 가는 대상이 누구인지 전혀 상관하지 않는다. 주교의 모자를 쓴 채 살이 피둥피둥 찐 성직자를 끌고 가는 죽음은 유난히 즐거워 보인다. 죽음에게 끌려가는 수녀원장의 뒤로는 성처럼 거대한 수녀원이 그려져 있다. 심지어 국왕의 대관식을 집전하

는 중인 교황에게도 죽음은 찾아온다. 대관식의 영광을 함께하기 위해 많은 대신과 기사들이 국왕 뒤에 줄지어 서 있는데 그 사이에 죽음이 숨어 미소 짓고 있다. 죽음은 그 누구도 이길 수 없는 존재다.

젊은 홀바인의 기백을 보여 주는 이 연작 판화는 몹시 활달하다. 죽음이라는 무거운 주제를 다루고 있지만 역설적으로 이 판화를 통해 우리는 1500년대 초반 다양한 사람들의 삶의 풍경, 상업과 의복, 도시의 모습을 바라볼 수 있다. 뇌물을 받고 부자에게 유리한 판결을 내려 주려 하는 재판관 뒤에 죽음이 슬그머니 다가오고 있다. 죽음이 목에 쇠사슬을 걸고 있는 모양새로 보아 이 타락한 재판관은 곧 사슬에 묶여 지옥으로 끌려갈 것이다. 이 무자비

〈죽음의 무도〉 중 농부. 한스 홀바인 2세, 1523-1526년, 목판.

한 죽음은 놀랍게도 고달프게 쟁기질을 하는 가난한 농부를 도와준다. 죽음은 번개처럼 빨리 쟁기를 몰아가는데 당시의 가난한 이들에게 죽음은 차라리 축복이었을 것이다. 농부는 죽음을 따라 이제 고난의 삶을 벗어나 천국으로 갈 테니 말이다. 그의 앞으로 햇빛 속에 펼쳐진 영원의 도시, 예루살렘의 모습이 보인다.

생상스 Charles-Camille Saint-Saëns(1835-1921)의 곡 〈죽음의 무도Danse Macabre〉는 죽음에 대

한 중세의 설화를 낭만주의적 시각으로 되살리고 있다. 19세기는 산업 혁명의 여파로 인해 과학기술에 대한 신봉이 극에 달했고, 그 반동 작용으로 인해 미신이나 초자연적인 현상에 대한 관심도 함께 늘던 때였다. 과학, 철학, 이성 등이 학문의 영역에서 그 범주를 키울수록 대중적으로는 전설, 마법, 공포 소설의 수요가 늘었다. 과거에는 이런 이야기가 종교적으로 터부시되었으나 과학이 종교의 자리를 대신하면서 이런 종교적 터부의 색채는 그만큼 옅어졌다. 괴기스럽고 초자연적인 이야기를 흔히 '고딕 소설'이라고 표현하는데 이 명칭은 특히 괴기 소설이 인기를 끈 영국의 빅토리아 시대(1837-1901)에 생겨났다.

작곡가들은 이러한 찬스를 놓칠 수 없었다. 19세기 중반부터 후반까지 〈민둥산의 하룻밤〉, 〈마법사의 제자〉 등 초자연적 현상을 주제로 한 낭만적 관현악곡들이 줄을 이었다. 생상스는 1872년 프랑스 낭만주의 시인 앙리 카잘리스Henri Cazalis(1840-1909)가 쓴 시를 읽고 영감을 얻어 교향시 〈죽음의 무도〉를 작곡했다. 바이올린의 날카로운 지그 리듬이 죽음의 부름을 표현한다. 프랑스에서 전해져 내려오는 전설에 따르면 죽음은 한밤중에 피들Fiddle(바이올린의 전신)을 켜며 다가와 새벽이 올 때까지 음악에 맞춰 춤을 춘다고 한다.

죽음을 어찌할 수 없는 벗으로 여겼던 중세인들의 의식은 19세기 낭만주의 예술가들과 묘하게 닮은 구석이 있다. 바그너의 오페라 《트리스탄과 이졸데》에서 두 연인의 죽음은 비극이 아니라 진정한 사랑의 결말로 여겨진다. 낭만주의자들은 한쪽의 희생으로 끝나는 사랑이야말로 진정한 사랑이라고 생각했다. 이런 점에서 사랑과 죽음은 낭만주의자들에게 새로운 종교나 마찬가지였다. 순교자들이 죽음을 두려워하지 않았듯이, 낭만주의자들에게도 죽음은 사랑의 승리로 여겨졌다. 들라크루아의 〈어린 순교자〉는 죽음을 미화

〈어린 순교자〉, 외젠 들라크루아, 1855년, 캔버스에 유
채, 171×148cm, 루브르 박물관, 파리.

〈시간과 늙은 여인〉, 프란시스코 고야, 1810년, 캔버
스에 유채, 181×125cm, 보자르 미술관, 릴.

하는 낭만주의자들의 시각을 보여 주는 그림이다. 들라크루아는 일찍 세상을 떠난 아내 루이즈 베르네를 떠올리며 이 작품을 그렸다. 어둠 속에서 한 줄기 빛이 순교자의 얼굴과 그녀가 떠 있는 강물을 비춘다. 순교자는 신부처럼 흰 의상을 입고 고통 없는 영원한 잠에 빠져들어 있다.

그런가 하면, 프란시스코 고야Francisco Goya(1746-1828)는 늙은 노파가 소녀 같은 옷을 차려입고 거울을 보는 섬뜩한 모습으로 죽음을 형상화해 냈다. 검은 옷을 입은, 역시 흉해 보이는 여자가 노파의 시중을 들고 있다. 노파는 거울을 보는 보는 데 열중해서 시간의 빗자루로 자신을 쓸어 버리려는 죽음의 존재를 눈치채지 못한다. 아름다움은 과거의 것일 뿐, 헛된 꿈에 매달려 보았자 죽음을 피할 수는 없다. 고야는 잠자리 날개 같이 가볍고 투명한 드레스로 노파의 늙음을 더욱 강조했다. 투명한 드레스도, 그리고 쪼그라든 노파도 금방 산산이 부서져 죽음 속으로 사라질 것만 같다. 이 그림을 그릴 당시 고야는 60세가 넘었고 목전에 다가온 죽음의 그림자를 느끼고 있었다. 그러나 고야는 이 그림을 그린 후에도 18년을 더 살았다.

꼭 들 어 보 세 요 !

생상스: 〈죽음의 무도〉
베르디: 레퀴엠 중 〈진노의 날〉
포레: 레퀴엠 중 〈상투스〉, 〈피에 예수〉

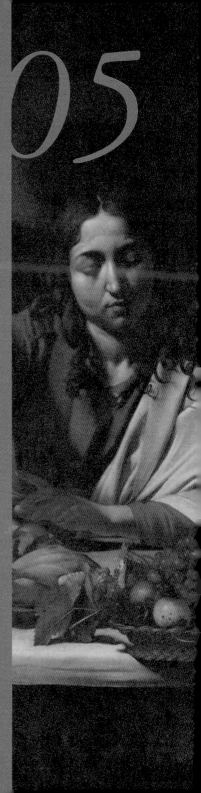

05

시대와
불화한
천재들

"터너는 자연을 그대로 모사하는 방식이 아니라 자연을 바라보는 화가 자신의
느낌과 감상, 그 순간의 이미지를 포착하는 그림을 그리려 했던 게 분명하다.
놀라울 정도로 시대를 앞서가는 가치관이었다.
반세기 후의 화가들인 쿠르베나 모네 등의 바다 그림과 비교해 보아도
터너의 그림이 오히려 더욱 선구적이며 감각적이다.
물론 당대의 사람들은 이런 터너를 이해하지 못했다."

정도의 차이는 있지만 기본적으로 예술 창작은 범인凡人의 영역이 아니다. 걸작을 창작하게끔 만드는 가장 큰 원동력은 바로 예술가의 천재성이다. 많은 예술가들이 10대 후반, 아니면 20대 초반에 걸작을 완성했다. 모차르트, 멘델스존, 생상스는 10대에 이미 뛰어난 교향곡이나 관현악곡을 완성했으며 슈베르트는 열일곱 살에 〈들장미〉와 〈마왕〉을 작곡했다. 미켈란젤로는 〈피에타〉를 스물네 살에 제작했고 라파엘로는 서른이 되기 전에 〈아테네 학당〉을 그렸다. 예술가의 전기를 읽어 보면 이런 예는 너무나 많아서 오히려 늦게 재능을 꽃피운 경우를 더 찾기 어려울 정도다. 결국 예술이란 천재적 재능의 산물이며, 천재성을 안고 태어난 이만이 예술가로 대성할 수 있는 것이다.

그렇다면 대중은 이 같은 예외적 재능이 낳은 산물을 이해할 수 있는 안목과 식견을 갖추고 있었을까? 대부분 그렇지 않았다. 대중들은 예나 지금이나 자신들의 눈에 익숙한, 말하자면 현재보다는 과거의 예술 작품을 높이 평가하는 경향이 있다. 반면, 예술가들 중에서 후대에 이름을 남긴 이들은 대개 현실에 안주하지 않고 어떤 혁신을 일으킨 선구자들이다. 인상파를 주도한 모네, 입체파의 창시자 피카소, 현대 미술의 시발점이 된 세잔, 야수파의 도래를 예언한 고갱, 표현주의를 시작한 뭉크 등은 모두 동시대인들의 눈에는 이해할 수 없는 그림을 그리던 괴상한 화가들이었다. 여기서 천재 예술가와 일반 대중의 시각 차이는 확실하게 벌어진다. 그리고 그 간격이 넓을수록 예술가들은 대중의 이해를 얻지 못하고 경제적, 정신적으로 궁핍한 생활을 감내할 수밖에 없게 된다.

예술 작품이 교황과 군주, 귀족들의 전유물이던 18세기 초까지는 이러한 문제가 크게 두드러지지 않았다. 예술가들은 대개 권력자에게 복속된 장인이어서 고용주의 취향에 맞는 작품을 제작해야만 했다. 미켈란젤로, 라파엘로, 티치아노, 루벤스, 푸생, 반 다이크, 부셰 등 16-17세기의 화가들, 또 바흐나 헨델, 비발디, 글룩, 하이든 같은 빈 고전주의 이전 작곡가들은 거의가 궁정이나 교회 등에 소속된 '직장인'들이었다. 바흐는 37년 동안 세 군데의 궁정과 교회에서 직장 생활을 했다. 하이든 역시 에스테르하치 공의 궁정 음악가로 29년 동안 월급을 받았고 은퇴 후에는 공작에게서 연금을 받았다. 벨라스케스는 30년 이상 펠리페 4세의 궁정 화가로 봉직하다 타계했다. 정도의 차이는 있었으나 군주와 귀족들이 예술에 대한 안목을 가지고 있으면 그에게 고용된 화가와 작곡가들은 대체로 안락한 삶을 영위할 수 있었다.

프랑스 대혁명의 파고가 유럽을 휩쓸고 지나면서 절대 군주와 귀족들의 세력은 몰락했다. 19세기 초부터 경제력과 지성을 갖춘 부르주아들이 귀족들의 자리를 대체했다. 예술가들에게 일자리와 월급을 줄 수 있는 이들이 사라진 것이다. 예술가들은 자신의 작품을 불특정 다수의 고객들에게 팔아야 하는 상황에 맞닥뜨렸다. 이때부터 예술가들은 자신의 영감이나 가치관을 솔직하게 담은 작품들을 제작하기 시작했다. 어차피 특정 구매자를 염두에 두고, 또는 청탁을 받아 작품을 창작하는 상황이 아니기 때문에 굳이 그 누군가의 취향을 의식할 필요가 없어졌다. 바로 이 부분에서 예술가와 대중의 시각은 엇갈리게 된다. 앞서 말한 것처럼 예술 작품은 다분히 천재성의 산물이지만 대중에게는 그러한 예술가의 천재성을 이해할 만한 시각이 부족했다. 특히 '시대를 앞서 나간 작품'을 제작한 이들에게 대중의 시선은 더욱 가

혹했다. 천재적 예술가는 필연적으로 시대와 불화를 이룰 수밖에 없는 운명을 타고난 셈이다.

카라바조의 위험한 자연주의

카라바조는 '시대를 앞선 천재들' 중에서 드물게 프랑스 혁명 이전의 화가다. 그의 그림에 익숙해지면 귀도 레니를 비롯해 카라바조와 동시대에 활동했던 화가들의 작품에는 결코 만족할 수가 없게 된다. 카라바조의 그림에는 분명 남다른 무언가가 있다. 일단 빛과 어둠의 효과를 실제 이상으로 드라마틱하게 대비시킨 '키아로스쿠로chiaroscuro(명암)' 효과가 있고 그림을 위험스럽게 보이게 만드는 대각선 구도가 있으며 인물을 과장되게 그리는 대담함도 넘쳐난다. 카라바조는 감탄이든, 경악의 시선이든 간에 어떻게 하면 보는 이의 시선을 잡아끌 수 있는지를 알고 있었다. 그가 그린 바쿠스는 영원불멸의, 언제나 신선하고 젊은 신이 아니라 타락하고 쇠약해져 가는 인간에 더 가깝다. 병들어서 파리한 입술을 한 바쿠스는 썩어 가는 과일을 들고 있다. 이 그림의 모델은 카라바조 그 자신이었다. 〈악사들〉의 소년 악사들은 어딘지 모르게 아파 보이거나 약물에 중독된 이들 같다. 좁은 방에서 반라의 소년들이 엉켜 있는 모습은 노골적

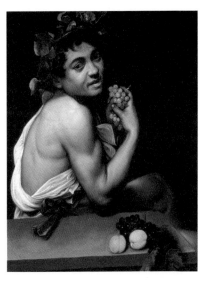

〈병든 바쿠스〉, 카라바조, 1593년, 캔버스에 유채, 67×53cm, 보르게세 미술관, 로마.

〈악사들〉, 카라바조, 1595–1596년, 캔버스에 유채,
92.1×118.4cm, 메트로폴리탄 미술관, 뉴욕.

으로 성적인 분위기를 연상시킨다.

카라바조는 예수와 마리아를 비롯해서 성경의 주인공들을 모두 보통 사람처럼 그렸다. 엠마오에서 제자들이 만난, 부활한 예수는 수염이 없고 둥근 얼굴을 가진 평범한 젊은이의 모습이다. 화가들이 예수의 머리 뒤에 그렸던 후광도 생략되었다. 예수를 둘러싼 사도들은 평범하다 못해 남루해 보이기까지 한다. 그들은 군데군데 떨어지거나 구멍이 난 옷을 입었다. 예수는 자신을 제대로 알아보지 못하는 제자들에게 짜증이 난 듯, 양미간을 살짝 찌푸리고 있다. 양손을 허리에 올린 채 예수 왼편에 서 있는 남자는 이들이 묵고 있는 여인숙 주인이며 '믿음이 없는 자'를 상징한다. 닳아 떨어진 옷을 입은 두 제자는 이제서야 자신들 앞에 나타난 젊은이가 예수임을 알아차리고 두 팔을 벌리거나 의자에서 벌떡 일어서고 있다. 테이블의 끝에 위태롭게 놓여 있는 과일 바구니나 의자에서 막 일어서는 제자의 팔꿈치는 금방이라도 캔버스를 뚫고 나올 듯이 사실적이다.

카라바조의 그림은 놀라울 정도로 현실을 그대로 반영하고 있으며 신성성은 찾아볼 수 없다. 카라바조는 미켈란젤로 이래 당시 화가라면 누구나 거쳐 갔던 고대 로마 조각의 드로잉도 하지 않았다. 그는 조각이 아닌 실제 모델을 보고 드로잉을 했다고 한다. 심지어 성녀 카타리나를 그릴 때는 자신의

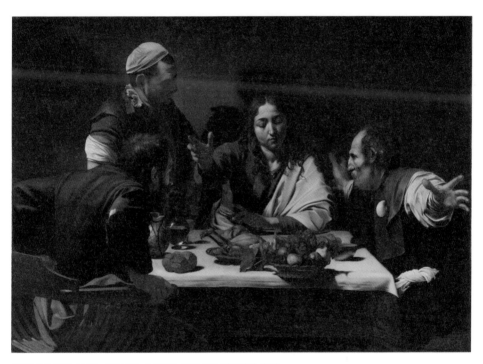

〈엠마오의 저녁 식사〉, 카라바조, 1601년, 캔버스에 템페라와 유채,
141×196.2cm, 내셔널 갤러리, 런던.

정부인 필리데를 모델로 썼다. 이런 의미에서 볼 때 "카라바조의 회화 양식은 가장 고귀하고 숙련된 회화 기법을 완전히 무너뜨리고 있다"는 바로크 화가 프란체스코 알바니의 비난은 지극히 타당하게 들린다. 카라바조는 대체 무슨 생각으로 예수와 성인들, 신화 속의 신들을 이처럼 평범하게 그렸던 것일까? 그의 가장 큰 고객이었던 로마의 추기경들은 일견 저속해 보이는 카라바조의 그림을 마음에 들어 했을까?

카라바조의 후견인 델 몬테 추기경은 자신의 선임자였던 페르디난도 데 메디치 추기경에게 미술품을 보는 안목을 이어받은 사람이었다. 그는 교회가 더 이상 화려함을 추구하지 않고 초대 교회의 소박한 신앙으로 되돌아가야 한다는 믿음을 갖고 있었다. 이 때문에 '캔버스를 뚫고 나올 듯한' 카라바조의 사실적 스타일은 인정받을 수 있었다. 그의 성화는 평범한 이들, 악당과 건달들에게 너희도 회개하면 그림 속 성인들처럼 될 수 있다는 가르침을 주기에 적합했다. 카라바조가 활동하던 17세기 초반은 가톨릭과 개신교가 대립하던 시기였고 로마를 중심으로 한 가톨릭은 미술을 통해 자신들이 개신교보다 우월하다는 점을 보여 주려 했다. 카라바조의 담대하고도 불경스러운, 그러나 동시에 사실적인 그림들은 가톨릭을 선전하는 데에 특출한 작품들이었다.

당시 로마에서 가장 인기를 끌고 있었던 화가는 안니발레 카라치Annibale Carracci(1560-1609)였는데, 카라치는 라파엘로의 고전주의를 추종한 화가였다. 그래서 카라치의 그림들은 한결같이 부드러운 선과 밝은 색채, 안정감 있는 구도를 채택하고 있다. 이런 스타일의 그림들은 더없이 우아하고 숭고하기는 하나, 그림과 현실 사이의 괴리감은 어찌할 수 없었다. 라파엘로-카라치 스타일에 익숙해져 있던 대중들은 자신들과 똑같아 보이는 사람들이

등장하는 카라바조의 그림에 놀란 동시에 어떤 신선함을 느꼈을 것이다. 물론 모두가 이와 똑같이 느낀 것은 아니었다. 마리아를 맨발의 여염집 여자로 묘사한 〈로레토의 성모〉는 콘타렐리 성당의 제단화로 청탁받아 그려졌으나 성당 측은 이 그림을 받기를 거부했다.

이리하여 시대를 앞서 나간 천재 카라바조는 드물게 당대의 인정을 받는 화가 대열에 들어설 수 있었다. 문제는 카라바조 본인이 이 명성을 감당하지 못했다는 점이다. 카라바조는 일찍 얻은 명성에 취했는지 방탕한 생활을 하면서 끊임없이 크고 작은 문제를 일으켰다. 카라바조의 이름이 가장 많이 등장하는 기록은 당시의 법원 판결문이라고 한다. 카라바조의 만행에 질린 집주인이 계약 연장을 거부하고 그를 집에서 쫓아내자 카라바조가 한밤중에 셋집의 창에 돌을 던져 망가뜨렸다는 기록도 남아 있다. 도둑질, 폭행, 기물 파손 등 계속 말썽을 일으키던 화가는 1606년 파르네세 근위대장의 아들을 다툼 끝에 우발적으로 살해했다. 그는 궐석 재판에서 사형을 언도받았고 목에 현상금이 걸린 상태에서 나폴리를 거쳐 몰타섬으로 도망쳤다. 희대의 천재는 이렇게 스스로를 몰락시켰고 다시는 로마로 되돌아오지 못했다.

피렌체 우피치 미술관에는 언뜻 카라바조의 작품처럼 보이는 〈홀로페르네스의 목을 자르는 유디트〉가 있다. 어둠 속에서 홀연히 드러난 두 여성이 힘을 합해서 적장의 목을 막 자르고 있다. 희생자는 막 숨이 끊어지기 일보 직전이고 그의 목에서 흘러나온 피가 흰 시트를 흥건히 적시고 있다. 두 여자는 한 치의 망설임도 없이 남자의 목을 베어 내는 데 열중한다. 사실적인 묘사로 보는 이의 모골을 송연하게 만드는 이 작품은 카라바조의 그림이 아니다. 카라바조 역시 같은 주제를 그렸으나 그가 그린 유디트는 마지못해 적장의 목을 자르는 수동적인 여성의 모습이다. 저런 서툰 칼질로 우람한 남성의

〈홀로페르네스의 목을 자르는 유디트〉, 아르테미시아 젠틸레스키, 1620년경, 캔버스에 유채, 146.5×108cm, 우피치 미술관, 피렌체.

목을 베어 낼 수 있을까 싶은 생각마저 든다. 이 그림에서는 유디트보다 생명이 막 끊어지는 순간, 빨랫줄처럼 피를 쏟아 내는 홀로페르네스가 더 시선을 끈다.

〈홀로페르네스의 목을 자르는 유디트〉, 카라바조, 1598-1599년, 캔버스에 유채, 145×195cm, 국립 고전 미술관, 로마.

우피치 미술관이 소장한 〈홀로페르네스의 목을 자르는 유디트〉를 그린 이는 아르테미시아 젠틸레스키Artemisia Gentileschi(1593-1656)다. 그녀는 17세기에는 매우 드물었던 여성 화가였다. 아르테미시아가 남자였다면 카라바조의 화풍을 계승한 이탈리아 바로크 화가로 명성을 떨쳤을 것이다. 피렌체 예술 아카데미 최초의 여성 회원으로 인정받았던 점만 보아도 아르테미시아는 예외적인 재능의 소유자였음이 분명하다. 그러나 여성 화가가 거의 없던 17세기에 아르테미시아가 화가로 성장하기 위해 겪어야 했던 가혹한 운명들은 그녀로 하여금 핍박받는 여성이라는 주제에 주목하게끔 만들었다. 그녀는 아버지 오라치오 젠틸레스키의 친구이기도 했던 스승 아고스티노 타시에게 강간당하고, 이 사실을 증명하기 위해서 재판에 출석해 증언해야 했으며 고문까지 당했다. 수잔나, 루크레티아, 유디트 등 아르테미시아가 그린 여성들의 모습은 동시대 남성 화가들의 그림과 확연히 다르다. 그녀의 그림 속 여성들은 여성이기 때문에 겪는 고통과 피해를 보여 주지만 결코 나약하지 않다. 〈홀로페르네스의 목을 자르는 유디트〉에서 아르테미시아는 자신의 운명에 정면으로 복수하는 강인한 여성

을 보여 준다. 여성 한 명의 힘으로 건장한 남자를 제압할 수는 없다. 유디트는 자신의 하녀와 협력해서 온 힘을 다해 홀로페르네스의 목을 잘라 내고 있다. 그녀의 표정과 동작에는 어떤 망설임이나 두려움도 보이지 않는다. 아마도 이 유디트의 모델은 아르테미시아 본인이었을 것이다.

아르테미시아의 행적은 잘 알려져 있지 않다. 베니스와 나폴리에서 화가로 활동했고 찰스 1세가 통치하던 영국에도 한동안 체류했던 것으로 보인다. 1612년 결혼해 다섯 명의 아이를 키우기도 했다. 상당히 뛰어난 재능과 솜씨에도 불구하고 아르테미시아에게 제단화와 같은 대작 의뢰는 오지 않았

〈자화상〉, 아르테미시아 젠틸레스키, 1638-1639년, 캔버스에 유채, 98.6×75.2cm, 영국 왕실 컬렉션, 윈저.

다. 아르테미시아는 40대 중반 무렵에 특이한 구도의 자화상을 그렸다. 화가는 이젤에 세워진 캔버스가 아니라 벽에 그림을 그리고 있고, 우리는 그런 화가의 모습을 위에서 내려다본다. 그림 속의 화가는 초록색 옷 위에 작업복 격인 갈색 앞치마를 덧대 입었다. 상반신만 보이지만 어딘지 모르게 이 그림 속 아르테미시아는 공중에 떠 있는 것 같은 느낌을 준다. 말하자면 그녀는 땅바닥이 아니라 사다리나 비계 위에 서서 그림을 그리고 있는 듯이 보인다. 그렇다면 지금 아르테미시아가 그리는 그림은 큰 교회에 설치될 대형 제단화가 아닐까. 아르테미시아는 아버지처럼, 또 자신이 추종했던 미켈란젤로나 라파엘로처럼 대규모 프레스코화를 그리고 싶었던 게 분명하다. 그녀의 목에 걸린 목걸이에는 십자가가 아니라 까만 가면 모양 펜던트가 달려 있다. 이 도전적인 자화상에서 우리는 다시 한번 운명에 저항하는 그녀의 격렬한 몸짓을 읽을 수 있다.

아르테미시아는 사실 너무 빨리 태어난 여성 화가였다. 여성이 화가로 인정받기 위해서는 훨씬 더 많은 시간이 필요했다. 18세기에 마리 앙투아네트의 궁정 화가로 활동했던 엘리자베스 르브룅 같은 예외적인 경우가 있긴 하지만 19세기 전까지 미술사에 남아 있는 여성 화가의 수는 한 손으로 겨우 꼽을 정도다. 19세기 말 인상파의 일원으로 활동했던 베르트 모리조는 자신의 직업을 '무직'이라고 적곤 했다. 모리조 자신부터가 여성이 화가라는 직업을 가질 수 있다는 사실을 인정하지 못했던 것이다. 아르테미시아는 최소한 200년 이상 세상에 일찍 태어난 천재였다.

이해받지 못했던 터너의 도전

예술의 발전을 이야기할 때, 가장 큰 분수령이 된 사건은 단연 프랑스 대혁

명이다. 혁명을 계기로 예술가는 '장인'에서 '창작자' 또는 '천재'로 발돋움하게 되지만 예술가의 입장에서 볼 때 이 변화가 바람직한 발전만은 아니었다. 우리는 흔히 예술가의 이미지를 고뇌하는 천재, 또는 머리가 헝클어지고 옷도 단정치 않게 입은 괴짜로 연상하곤 하는데 이런 이미지들은 모두 프랑스 대혁명 후에 생겨났다. 혁명 전까지 예술가들은 권력자나 교회에 고용되어 제단화나 궁정의 벽화, 또는 왕의 초상화를 그리거나 매일 저녁의 연회에 악단과 함께 연주하거나 주일에 교회에서 연주될 칸타타를 작곡하면 되었다. 고단하지만 안정적인 생활이었고 밥벌이가 끊어질 위험도 없었다. 그러나 혁명 이후 이들의 고용주들은 모두 사라지거나 세력을 잃었다.

앞서 설명한 것처럼 사람들은 그림을 살 때 어디선가 본 듯한 작품, 다른 사람들의 눈에도 좋아 보이는 그림을 택하는 경향이 있다. 자연히 과거의 스타일을 답습한 그림이 잘 팔리게 되고 새롭고 혁신적인 그림을 그리는 화가는 대중의 외면을 받을 수밖에 없었다. 19세기가 되면 천재적 예술가와 대중 사이는 점점 더 벌어지기 시작했다. 재미있게도 우리가 이름을 알고 있는 화가나 작곡가들은 거의 다 대중에게는 '기이하고 낯선 작품을 들고 나오는 괴짜'들로 인식되었다. 대중들, 때로는 평론가들까지 합세해 이들을 비난했고 이 혁신적 예술가들은 평탄치 못한 삶으로 내몰렸다. 상황을 더욱 악화시킨 것은 대다수 예술가들의 태도였다. 그들은 도리어 거만한 자세로 자신의 천재성을 이해하지 못하는 대중이나 평론가를 비난했다.

이제는 우리의 눈에 그리 특별해 보이지 않는 영국 화가 터너와 컨스터블의 풍경화도 그들이 막 등장했던 19세기 초반에는 과거의 전통을 무시하는 그림으로 여겨졌다. 특히 조지프 말로드 윌리엄 터너Joseph Mallord William Turner(1775-1851)는 의도적으로 니콜라 푸생 — 클로드 로랭으로 이어지는 '로

마 풍경' 류의 풍경화를 혁신하려
고 했던 경우이기 때문에 대중의
거센 비난에 직면할 수밖에 없었
다. 터너는 10대 초반 왕립 예술
아카데미에 입학해서 레이놀즈풍
의 영국 풍경화와 초상화의 전통
을 익혔다. 그는 이 아카데미의
전통에 수긍할 수 없었으며 레이
놀즈 스타일을 뛰어넘는 것이 자

〈자화상〉(부분), 조지프 말로드 윌리엄 터너, 1799년,
캔버스에 유채, 74.3×58.4cm, 테이트 브리튼, 런던.

신의 사명이라고 생각했다. 23세 때 그려진 자화상 속 터너의 모습은 기존의
권위와 질서에 도전하려는 의욕으로 가득한 청년의 모습이다.

　터너의 많은 그림들, 특히 풍경화를 해석하는 방법은 로랭 이래 내려오던
풍경화의 전통을 완전히 뒤엎는 것이었다. 터너는 시시각각 변화하며 소용
돌이치는 영국의 대기를 그림으로 포착하려 했다. 그의 목표는 장면의 정확
한 묘사가 아니라 그 '분위기'를 표현하는 데 있었다. 이를 위해 터너는 세부
적인 묘사를 모두 생략했다. 터너의 많은 풍경화에 묘사된 사람은 자세히 보
아야 그 모습을 인식할 수 있을 정도로 간략하게 그려져 있다. 그러나 터너
는 왕립 아카데미에서 실물 인체 묘사 수업을 7년이나 들었던 화가였다. 그
는 마음만 먹으면 얼마든지 고대 그리스의 조각도, 또는 실제 사람의 모습도
능수능란하게 그려낼 수 있었으나 그렇게 하지 않았다.

　터너의 시도는 어찌 보면 매우 낭만적인 도전이었다. 그림 속 모든 요소들
을 차분하게 설명하는 컨스터블에 비해서 신기루로 가득 찬 듯한 터너의 그
림은 극적인 동시에 시적으로도 보인다. 특히 폭풍우가 몰아치는 바다에 대

한 상상력과 표현력은 매우 매혹적이지만, 어떤 시점에서 보면 광기가 느껴지기도 한다. 거센 폭풍우 속에 휘말린 배는 이미 반쯤은 침몰하고 있는 듯하다. 관습에서 벗어난 그림, 형태에 대한 의도적인 무시, 물감을 흩뿌리듯이 펼쳐 놓은 대담한 색감 등 터너의 그림은 과거는 물론이고 19세기 전반 동시대 그 누구의 그림과도 비슷하지 않았다. 터너는 캔버스에 얼룩이나 번짐이 남는 것을 두려워하지 않고 그 자체로 그림을 만들고 느낌을 표현하려 했다.

터너는 자연을 그대로 모사하는 방식이 아니라 자연을 바라보는 화가 자신의 느낌과 감상, 그 순간의 이미지를 포착하는 그림을 그리려 했던 게 분명하다. 놀라울 정도로 시대를 앞서가는 가치관이었다. 반세기 후의 화가들인 쿠르베나 모네 등의 바다 그림과 비교해 보아도 터너의 그림이 오히려 더욱 선구적이며 감각적이다. 물론 당대의 사람들은 이런 터너를 이해하지 못했다. 〈스투파섬과 핑갈의 동굴〉은 완성된 지 15년 후에야 팔렸지만 정작 사간 사람도 무엇을 그린 그림인지 알지 못했다고 한다. 그림에서는 유명한 동굴도, 섬도 모두 물보라 속에 숨듯이 흐려져 있고 검은 바다 위를 날고 있는 한 마리 갈매기의 형체만이 또렷하게 그려져 있을 뿐이다. 어떤 화가도 폭풍우를 이렇게 묘사한 적이 없었다.

동시대의 영국인들은 이런 터너 스타일에 어리둥절했다. 19세기의 영국인들은 터너의 그림에 비하면 지극히 차분해 보이는 컨스터블의 풍경화조차 그리 달가워하지 않았던 사람들이었다. 터너는 '뛰어난 재능을 헛된 곳에 쓰는' 화가라는 평을 들을 수밖에 없었다. 수채화로 그린 그림들은 간혹 인기를 얻었지만 정작 터너가 심혈을 기울여 그린 풍경화와 역사화들은 오랫동안 구매자를 구하지 못하곤 했다. 1815년 웰링턴 공이 거둔 워털루 전투의

〈눈보라에 휩싸인 배〉, 조지프 말로드 윌리엄 터너, 1842년, 캔버스에 유채,
91.4×121.9cm, 테이트 브리튼, 런던.

〈워털루 들판〉, 조지프 말로드 윌리엄 터너, 1818년, 캔버스에 유채, 147.3×238.8cm, 테이트 브리튼, 런던.

승리감에 영국인들이 아직 도취되어 있을 때 터너가 내놓은 〈워털루 들판〉은 영웅적인 승리가 아니라 전투가 끝난 벌판, 시체 더미 속에서 가족의 시신을 찾아 헤매는 여사들의 모습을 담고 있다. 한 여인이 죽은 남편의 시체를 막 발견하고 허겁지겁 시체를 껴안고 있다. '철의 백작'이라고 불렸던 웰링턴 공의 모습은 그림에서 찾아볼 수조차 없다. 이런 그림을 보고 당시 영국인들이 느꼈을 당혹감을 짐작하기란 어렵지 않다. 승리자를 두드러지게 묘사하는 역사화의 전통과 터너의 그림은 완전히 반대편에 있었다.

터너는 76세까지 독신으로 살며 고집스레 자기 스타일의 그림을 그렸다. 나이가 들수록 터너의 그림은 점점 더 괴팍해지고 상식에 벗어난 것처럼 보였다. 비가 새는 스튜디오에 그림을 보관하며 누구도 손대지 못하게 했기 때문에 많은 그림들이 훼손되고 말았다. 영국에서는 터너의 후계자도 제자도 나타나지 않았다. 터너의 햇빛과 대기, 비바람에 대한 열정을 이어받은 이는

그로부터 반세기 후에, 영국이 아닌 프랑스에서 그림을 그린 화가 클로드 모네였다. 모네가 1873년에 완성한 〈해돋이-인상〉은 반세기 전에 그려진 터너의 그림들과 놀라울 정도로 비슷하다.

빈 청중은 왜 슈베르트를 외면했나

빈은 하이든, 모차르트, 베토벤, 슈베르트, 브람스, 요한 슈트라우스, 말러, 쇤베르크 등 수많은 작곡가들이 활동한 명실상부한 음악의 수도다. 빈의 많은 작곡가들 중에서 슈베르트는 드물게 불운한 인물이었다. 모차르트 역시 대중의 몰이해로 고통받았다고 하지만 모차르트는 황제에게 오페라 청탁을 받고 궁정의 실내악 작곡가로 발탁될 만큼 유명한 작곡가였다. 반면, 슈베르트는 생전에 자기 곡을 공개적으로 발표할 기회조차 거의 얻지 못했다.

슈베르트는 모차르트가 터를 닦고 베토벤이 본격적으로 활동하던 빈에서 태어나 30년 조금 넘는 짧은 평생을 오직 빈에서만 보냈다. 19세기 초의 빈은 문화 활동이 왕성하게 벌어지고 낭만주의의 싹이 본격적으로 움트던 도시였다. 나폴레옹의 군사적 위협도 사라진 후였다. 슈베르트는 학교 교사로 잠깐 일하다 작곡에 전념했으나 그의 음악은 몇몇 친구들과 후원자들 사이에서 호응을 얻는 정도에 그쳤다. 무엇이 문제였을까? 빈 청중은 〈송어〉나 〈아베 마리아〉의 빛나는 선율을 듣고 감동하지 않았을까?

슈베르트 음악의 특징은 물 흐르듯 자연스럽고 아름다운 멜로디와 예민한 감수성이다. 그는 이런 자신의 장점을 십분 살리기 위해 사람의 목소리를 악기로 사용한 가곡을 주로 작곡했다. 밤과 꿈, 방랑과 이룰 수 없는 사랑에 대한 안타까움을 실은 그의 음악은 막 열린 질풍노도의 시대를 가장 잘 반영한 음악이기도 했다. 〈물 위에서 노래함〉이나 〈마왕〉, 〈물레 잣는 그레첸〉 등은

장조와 단조가 교차하며 열정과 비탄, 다급함과 슬픔 같은 격렬한 감정들을 절절하게 표현해 내는 곡들이다.

낭만주의 예술가들이 노래한 주제는 세계보다는 자기 자신이었다. 낭만주의의 선구적 작곡가였던 베토벤 역시 개인적 감정보다는 운명에 도전하는 인간의 의지를 주로 그렸다. 그러나 슈베르트의 음악이 그리는 감정은 완전한 개인, 늘 사랑에 실패하는 젊은이 슈베르트 본인의 것이었다. 그의 음악은 매혹적이고 감성적인 대신, 하이든, 모차르트의 곡처럼 균일하거나 조화롭지는 않으며 베토벤이 보여 준 강고하고 건축적인 구성을 보여 주지도 못한다. 슈베르트의 곡 속에서 번득이는 열정은 욕망과 위험으로 점철된 복합적이고 불가해한 감정이며 음악 속에 등장하는 이들은 영웅이 아닌 일개 개인들이다.

프랑스 대혁명 이전까지 음악은 군주, 또는 완벽한 신의 영역에 있었다. 모차르트의 음악이 대표적인 경우라고 볼 수 있다. 프랑스 대혁명을 거치며 베토벤은 영웅, 또는 초인을 표현하는 음악을 내놓았다. 그리고 이제 음악은 한 평범한 젊은이의 하소연과 눈물이 되었다. 가곡 〈달에게〉에서 시인은 달에게 '버림받은 사람이 베일을 쓰고 울듯이, 구름을 통해 눈물을 흘려다오'라고 탄식한다. 빈 고전주의 작곡가들이 엄격하게 지켰던 음악의 형식도 슈베르트에 이르면 가곡이나 피아노 환상곡, 즉흥곡 등으로 소멸되어 버린다. 이런 점에서 고전주의자인 괴테는 결코 슈베르트의 음악을 지지할 수 없었을 것이다.

슈베르트가 생전에 인정을 받지 못했던 주된 이유는 그의 장기가 기악곡에 있지 않기 때문이기도 했다. 모차르트와 베토벤은 모두 뛰어난 피아니스트였다. 교향곡과 피아노 협주곡, 또는 소나타가 그들의 장기였다. 그러나

슈베르트는 기악곡의 구성에서 선배 작곡가들처럼 치밀한 기량을 보여 주지 못했고 어린 시절 합창단에서 노래를 불렀던 경험 덕에 성악곡 작곡에 뛰어난 자질을 보였다. 여기에 더해 슈베르트는 사춘기 시절 괴테의 시집을 비롯해 독일 낭만주의 시인들의 시집을 섭렵하며 문학에 큰 애착을 보였다.

　슈베르트의 가곡이 가진 장점은 멜로디의 아름다움에만 있지 않다. 그의 가곡을 통해 음악으로 시어를 표현하는 방법이 개척되었고 가수와 피아니스트 사이, 즉 성악과 기악이 어떻게 절묘하게 얽히며 서로의 뉘앙스를 주고받는지가 처음으로 소개되었다. 브람스는 '슈베르트의 가곡 중에 배울 점이 없는 곡은 하나도 없다'고 했는데 이것은 정말로 적절한 표현이다. 그러나 슈베르트가 활동하던 당시 인기 있는 성악곡 장르는 오페라나 교회 음악뿐이었다. 슈베르트가 발표할 길이 없는 가곡을 열심히 작곡하고 있을 때 《세비야의 이발사》 같은 로시니의 오페라는 유럽 전역에서 선풍적인 인기를 끌고 있었다. 말하자면 가곡이라는 장르 자체가 생소했기 때문에 대중에게 발표할 기회를 잡기가 어려웠다.

　슈베르트가 조금 더 오래 살았다면 어떤 방식으로든 가곡을 더 많은 청중에게 소개할 길이 열렸을 것이다. 슈베르트 가곡의 뛰어난 해석자이자 음악학자인 이안 보스트리지의 기록에 따르면 슈베르트의 걸작인 연가곡집 〈겨울 나그네〉는 1828년 3월 29일자의 『테아터차이퉁』 신문에서 '인간 영혼의 헤아릴 수 없는 깊이를 경험하게 한다'는 찬사를 받았다. 보스트리지는 슈베르트가 제한적이지만 후원자들이 있었고 빈에서 로시니 다음으로 인기를 얻은 작곡가였다고 기록했다. 말하자면 슈베르트는 베토벤의 뒤를 이어 성공한 프리랜서 작곡가가 될 수도 있었다. 운 나쁘게도 슈베르트는 20대 중반에 당시 불치병이던 매독에 걸렸다. 만년이 되면서 그의 음악은 더욱 자신에게

슈베르트의 동상. 시립공원. 빈.

침잠했으며 어두워졌지만 동시에 젊은 이의 작품이라고는 믿기 어려운 깊이를 보여 준다. 1828년, 슈베르트는 서른하나라는 젊은 나이에 매독 합병증인 티푸스로 세상을 떠났다. 죽을 때까지 그는 형인 페르디난트의 집에 의탁하고 있었고 결혼도 하지 못했다.

빈 시립공원의 모퉁이에는 위풍당당한 모습의 슈베르트 동상이 서 있다. 이 조각상의 모습은 실제 슈베르트와 전혀 닮지 않았다. 슈베르트는 160센티미터가 채 되지 않는 단신에 고도근시로 등이 구부정한 모습이었다. 실물과 영 다른 동상이 제작된 이유는 그의 친구들이 이 가엾은 친구의 모습을 조금이라도 더 빛나게 만들어 주고 싶어 했기 때문이었다. 죽은 후 그의 음악이 얻은 커다란 인기를 보면 그의 때 이른 죽음이 더욱 안타깝다.

악명이 더 높았던 마네

19세기 중반에 파리는 로마를 제치고 예술의 도시로 부상했다. 문제는 런던의 대중들이 터너를 알아보지 못했듯, 파리 대중들 역시 자신들의 도시에서 활동한 대부분의 천재들을 알아보지 못했다는 데 있었다. 쿠르베, 마네는 파리 화단의 외면을 받았으며 모네를 필두로 한 인상파 역시 20년 가까이 혹평만을 들었다. 작곡가 조르주 비제는 1875년《카르멘》초연 실패와 혹평의 충격으로 쓰러져 37세에 세상을 떠났다. 19세기 후반의 파리는 천재적인 재능

의 집산지와도 같았으나 정작 파리지앵들은 이 사실을 알아차리기엔 지나치게 보수적이었다.

에두아르 마네Édouard Manet(1832-1883)의 그림은 어찌 보면 카라바조의 연장선상에 있다. 아마도 마네는 '그림의 고귀한 전통을 무시했다'는 평단의 비난을 이해할 수 없었을 것이다. 그는 루브르 박물관에서 거장들의 그림을 모사하며 실력을 키운 인물이었고 큰 스캔들을 일으킨 〈풀밭 위의 점심〉도 사실 조르조네가 그린 동명의 작품을 재해석한 결과물이었다. 그러나 대중들은 〈풀밭 위의 점심〉, 〈올랭피아〉 등 마네의 그림들이 결코 아름답지 않으며 서양 미술의 전통을 무시했다며 비난을 퍼부었다.

마네가 따르지 않은 것은 전통 그 자체가 아니라 전통의 한 부분인 무의미한 인습이었다. 예를 들면, 마네의 〈발코니〉의 세 인물들은 어둠 속에서 불쑥 나타난 것처럼 보이며 양감이 없어 평면적으로 보인다. 비평가들은 마네가 전통적인 원근법과 양감을 무시한다는 비판을 퍼부었다. 그러나 야외의 빛과 실내의 어둠이 극명

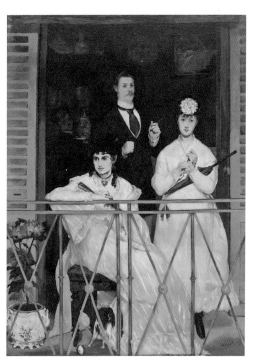

〈발코니〉, 에두아르 마네, 1869년, 캔버스에 유채, 170×125cm, 오르세 미술관, 파리.

하게 대비될 때, 즉 한낮의 강렬한 햇빛이 비칠 때 발코니에 서 있는 인물은 마네의 그림처럼 평면적으로 보이기 마련이다. 인물의 세부는 강한 빛 때문에 제대로 눈에 들어오지 않는다. 마네는 사물을 자신의 눈에 들어온 대로, 그 인상을 포착하려 했다는 점에서 최초의 인상파 화가로 불릴 만하다. 경마 장면을 그린 마네의 그림을 보면 네 다리가 모두 그려진 말은 하나도 없다. 실제로 경마장에서 달리는 말의 네 다리가 사람들의 눈에 보일 리가 없기 때문이다.

마네의 그림이 현대적으로 보이는 또 하나의 이유는 이 그림들에 작가의 생각, 주관이 최대한 자제되어 있기 때문이다. 〈스튜디오에서의 점심 식사〉에서 세련된 남자의 쌀쌀맞은 표정, 〈발코니〉의 세 번째 여자의 생각 없는 듯한 순진한 얼굴, 〈피리 부는 소년〉의 무표정 등에 마네는 자신이 직접 개입하지 않는다. 그러나 우리는 이 그림들을 통해 모델들이 속한 사회적 계급이나 직업에 대해 특정한 인상을 받는다. 화가는 감상자들이 그림을 스스로 해석하게 만들 뿐이다. 여기에 개입해서 어떤 설명도 하지 않고, 어찌 보면 퉁명스럽고 생뚱맞게 그림을 툭 던져줄 뿐이다. 이런 점에서 마네의 작품은 도시와 도시인을 매우 현대적인 방식으로 보여 주었다. 문제는 마네 당대에는 이 파격을 이해하는 이가 극소수뿐이었다는 점이다.

마네의 그림이 마냥 파격적인 것만은 아니었다. 그는 벨라스케스, 엘 그레코, 티치아노 등 많은 고전 거장들의 작품을 19세기적으로 새로이 해석했다. 오히려 그는 고전의 충실한 신봉자였다. 재미있는 사실은 스페인 여행 후인 1864년 마네가 엘 그레코의 그림에서 영감을 얻어 〈죽은 예수〉를 그렸을 때, 쿠르베가 "나는 천사를 그리지 않는다. 천사는 눈에 보이지 않기 때문이다"라며 마네를 비웃었다는 점이다. 마네의 열렬한 옹호자였던 드가는 쿠르베

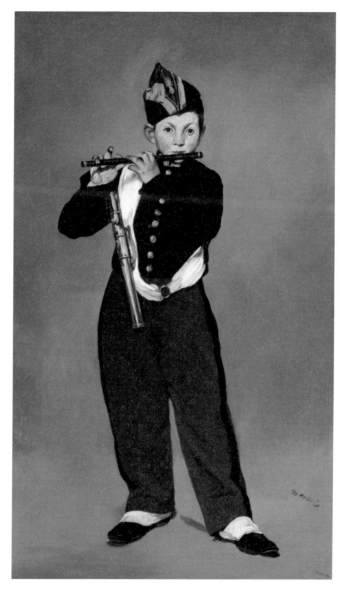

〈피리 부는 소년〉, 에두아르 마네, 1866년, 캔버스에 유채, 160.5×97cm,
오르세 미술관, 파리.

의 비난에 흥분해서 "그게 무슨 상관이야? 이 그림에는 이토록 아름답고 깊은 파란색이 있는 데! 마네는 참 훌륭한 화가야." 라고 마네를 옹호했다.

마네의 도전을 모네, 드가, 르누아르, 시슬리 등이 뒤따랐으나 당시 파리 평단은 '정신병자들이 길거리의 돌을 주워 다이아몬드라고 우기는 격'이라며 그들의 시도를 무참히 무시해 버렸다. 우리는 당시의 평

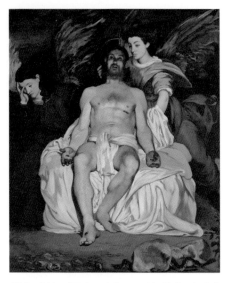

〈죽은 예수〉, 에두아르 마네, 1864년, 캔버스에 유채, 179.4×149.9cm, 메트로폴리탄 미술관, 뉴욕.

론가들, 살롱전에서 환영받던 화가들의 이름을 이제 기억하지 못한다. 그러나 한때 '벽지도 이것보다는 성의 있게 그렸을 것'이라는 혹평을 들었던 마네, 모네, 르누아르의 그림은 '인상파'라는 이름과 함께 미술사에 영원히 남아 있다.

수수께끼의 화가 쇠라

마네가 평단으로부터 당한 수모는 앞으로 예술과 대중이 내내 불화할 것이라는 사실을 알려 주는 전주곡이나 마찬가지였다. 20세기 초반까지 살아남아서 마침내 평단의 인정과 명예를 거머쥔 모네, 르누아르 등을 제외하면 대부분의 인상파 화가들은 만족스러운 성공까지는 이르지 못했다. 고흐, 고갱, 세잔 등 후기 인상파로 분류되는 화가들도 오늘날의 명예와는 달리 생전에

는 대중의 차가운 외면만 받았다.

조르주 쇠라Georges Seurat(1859-1891)는 인상파의 한계를 나름의 방식으로 돌파했지만 역시 이해를 받지 못한 경우다. 쇠라가 택한 주제인 풍경이나 서커스, 휴일의 여유를 즐기는 파리지앵 등은 기존 인상파 화가의 주제들과 크게 다르지 않다. 그러나 쇠라는 그림을 그리는 방식에서 혁신적인 기법을 들고 나왔다. 그는 물감을 팔레트에서 섞어 2차, 3차 색을 만드는 기법을 거부하고 완전히 순색만 사용했다. 주제를 막론하고 쇠라의 그림이 늘 밝게 느껴지는 이유는 이것 때문이다. 그는 그림에서 선을 제거하고 모든 면을 규칙적이고 작은 면으로 바꾼 뒤, 그 면들을 빨강, 파랑, 노랑, 초록의 색점으로 찍어서 채워 나갔다. 이 그림들을 멀찌감치서 보면 색점이 서로 섞이며 혼합된다. 팔레트에서 일어나던 색의 혼합이 우리 눈에서 일어나게 되는 것이다.

쇠라가 이런 기법을 어디서 착안하게 되었는지는 알 수 없다. 사진의 원리와 물결을 묘사한 모네의 기법을 결합해서 점묘법을 만들어 냈을 가능성이 크다. 모네는 물결의 역동성을 표현하기 위해서 파랑, 초록, 흰색 등 여러 색깔을 번갈아 가며 짧게 터치해서 멀찌감치서 보면 파도가 일렁이는 듯한 효과를 냈다. 쇠라는 이런 모네의 기법에서 한층 더 나아가 물결만이 아니라 모든 형태를 다 무수히 작게 찍은 점의 조합으로 묘사하려 했다. 차이가 있다면 모네의 물결 그림은 멀리서 보면 진짜 물결로 보이는 반면, 쇠라의 그림은 멀리서 봐도 '점의 조합'임을 알 수 있다. 쇠라의 그림은 진짜 같지 않고 오히려 비현실적으로, 장식적으로 보인다. 바로 이 같은 비현실성이 쇠라가 의도한 바인지도 모른다. 영국의 철학자 조지 무어는 쇠라의 그림이 '고대 이집트 벽화의 현대판'처럼 보인다고 말했다.

〈그랑 자트섬의 일요일 오후〉는 세로 2미터, 가로 3미터에 이르는 대작이다. 이 그림에서는 뜯어보면 볼수록 수수께끼처럼 느껴지는 부분이 새롭게 등장한다. 그림 맨 오른편의 여자는 엉뚱하게 줄에 맨 원숭이를 개처럼 데리고 나왔고 왼편의 여자는 느닷없이 낚싯줄을 센강에 드리우고 있다. 인물들은 모두 정지한 채로 강 쪽을 바라보고 있는데 인물들 사이의 리듬감은 섬세하게 계산된 결과임이 틀림없다. 그림 속의 세계는 휴일 오후의 한가로운 시간이지만 이 그림은 르누아르의 〈물랭 드 라 갈레트의 무도회〉처럼 활달하거나 자유롭지 않다. 표정 없는 인물들은 우울하리만큼 조용하게 느껴진다. 거의가 두세 명씩 짝지어 있지만 타인과 소통하는 사람은 보이지 않는다. 그들은 센강의 섬이 아닌 어딘가 고차원적인 세계에서 자신만의 고독을 즐기고 있는 것처럼 보이기도 한다. 쇠라는 이 그림의 프레임까지도 점묘법으로 완성해 놓았다.

쇠라의 동료들은 점묘법에 대해 아무도 평하지 않았다. 무어라 할 말을 잃었다는 게 더 정확한 표현일 것이다. 조화와 균형은 확실히 남달랐지만 그 어떤 생동감도 움직임도 느껴지지 않는, 회화라기보다 장식 미술에 가까운 이 작품을 어떻게 평할 것인가. 쇠라가 1886년 마지막으로 열린 인상파 전시회에 〈그랑 자트섬의 일요일 오후〉를 들고 왔을 때 인상파 동료들은 자신의 그림과 이 작품을 같은 방에 전시하기를 꺼렸다. 마네의 동생 외젠 마네는 쇠라의 그림을 전시하기로 결정한 장본인 피사로와 언쟁을 벌였다. 결국 〈그랑 자트섬의 일요일 오후〉는 전시회장 맨 마지막 방에 홀로 걸리게 되었다. 1886년이면 이미 인상파전이 어느 정도 자리를 잡은 후여서 대중의 관심도 컸지만 이 고요하며 정지된 듯한 괴상한 그림, 그림이라기보다 마치 태피스트리처럼 보이는 쇠라의 작품을 주목하는 이는 없었다.

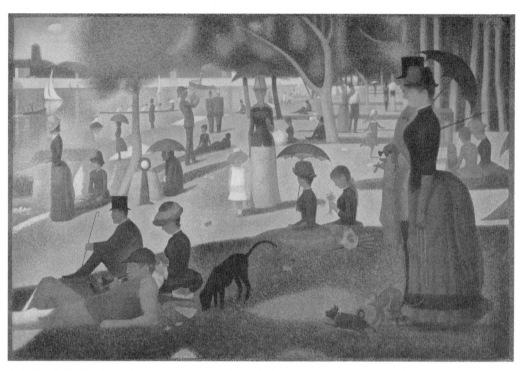

〈그랑자트섬의 일요일 오후〉, 조르주 쇠라, 1884-1886년, 캔버스에 유채,
207.5×308.1cm, 시카고 아트인스티튜트, 시카고.

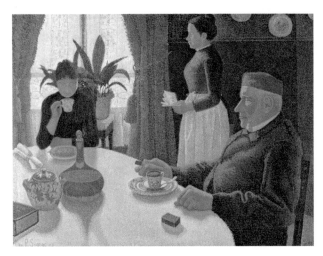

〈아침 식당〉, 폴 시냐크, 1886-1887년, 캔버스에 유채, 89.5×116.5cm,
크뢸러 뮐러 미술관, 오테를로.

쇠라는 31세에 디프테리아로 요절했다. 죽기 전 해에 그려진 〈르 샤위〉,
〈서커스〉 등을 보면 역동성이 부족한 점묘법의 한계를 극복하려는 노력이 엿
보인다. 폴 시냐크Paul Signac(1863-1935) 역시 쇠라의 기법을 계승했다. 시냐
크의 〈아침 식당〉은 역광으로 들어오는 빛의 효과로 쇠라 그림의 한계였던
빛의 느낌을 보충해 내는 데 성공했다는 인상을 준다.

〈그랑 자트섬의 일요일 오후〉는 오늘날 미술사에서 가장 중요한 그림 중
하나로 손꼽힌다. 그러나 이 그림은 쇠라 생전은 물론이고 화가 사후에도 그
리 대단하게 여겨지지 않았다. 점묘법 자체도 오래 가지 못했다. 세세하게
점을 찍는 방식으로 화면을 채우려면 시간이 지나치게 많이 걸렸기 때문이
다. 8회 인상파 전시에 쇠라를 참여시킨 피사로는 1890년대 초반까지 점묘
법 회화를 그리다 포기했다. 피사로는 '이 방식으로 그림을 그리는 데에는
여느 작품보다 두세 배의 시간이 더 필요하다'고 말했다.

〈그랑 자트섬의 일요일 오후〉는 1930년대 초반 미국의 수집가에게 2만 달러라는 헐값에 팔려 나갔다. 그림은 현재 시카고 아트 인스티튜트에 소장되어 있다. 뒤늦게 〈그랑 자트섬의 일요일 오후〉의 가치를 알게 된 프랑스 정부는 판매 가격의 스무 배인 40만 달러를 제시했으나 시카고 아트 인스티튜트 측은 이 제안을 일언지하에 거절했다. 뿐만 아니라, 시카고 아트 인스티튜트는 이 그림을 특별전에 대여해 달라는 프랑스의 요청도 받아들이지 않았다. 마치 루브르에 소장된 〈모나리자〉처럼, 〈그랑 자트섬의 일요일 오후〉는 시카고의 보물이자 자랑거리가 되어 있다.

쇠라는 점묘법이라는 특이한 기법보다 작품의 분위기로 후대 화가들에게 영향을 미쳤다. 그의 그림이 담고 있는 신비롭고 초현실적인 분위기는 마그리트, 델보, 키리코 같은 초현실주의 화가들에 의해 계승되었다. 점묘법이 이어진 곳은 엉뚱하게도 예술이 아니라 산업의 세계였다. 컬러 텔레비전 브라운관이 3원색의 색점을 통해 다양한 색을 구현하는 원리는 점묘법과 놀라우리만치 똑같다. 쇠라의 점묘법은 예술과 과학이 만난 지점이며 세계가 바뀌고 있다는 사실을 미술이 상징적으로 받아들인 사건 같기도 하다. 쇠라가 삼십대 초반에 요절하지 않고 오래 살았으면 어떤 그림을 더 그렸을까? 분명한 사실은 그의 그림은 1880년대의 시각으로는 이해하기 어려운 작품들이었다는 점이다.

외로움이 죽게 만든 화가, 고흐

빈센트 반 고흐Vincent van Gogh(1853-1890)의 정신병력에 대해서는 여러 가지 설들이 있다. 광기가 심해질수록 그의 창작력도 더 폭발했을까? 확실한 것은 고흐의 정신 착란이 결코 가벼운 증상은 아니었다는 점이다. 귀를 자르는

최초의 발작 이전부터 고흐의 성격은 매우 극단적이었으며 이후 정신 병원에 수용돼 있을 때도 자해를 시도하는 등, 위험한 상태를 오갔다. 알코올 중독이 이런 정신 착란 상태를 악화시킨 것으로 보인다. 고흐는 1888년 이후 정신 불안, 조증, 간질, 우울증 등의 여러 증세를 보였는데 의사들은 당시 간질 치료제 겸 수면제로 사용되던 디기탈리스를 고흐에게 처방했다. 고흐가 사망한 해에 그린 닥터 가셰의 초상에서 가셰는 디기탈리스 원료인 보라색 폭스글로브 가지를 앞에 둔 모습이다.

그렇다면 고흐의 걸작들은 정신병과 함께 탄생했는가? 즉, 고흐의 정신 질환이 어떤 형태로든 걸작 탄생에 영향을 미쳤던 것일까? 실제로 고흐의 위대한 작품들은 대부분 1888-1890년의 2년이 조금 넘는 기간 동안 완성되었는데, 이때는 고흐의 발작이 점차 심해지고 있을 때였다. 고흐의 그림에 반복적으로 나타나는 구불구불한 원형 무늬들을 그의 정신 질환의 한 증상으로 보는 시각도 있다. 그의 그림들은 점차 심해졌던 그의 우울증세를 반영하고 있을까?

우울증은 고흐의 가계에 내려오던 일종의 유전병이었다. 고흐는 원래 격렬하고 극단적인 성격이었고 균형감이 부족했다. 장남인 빈센트가 여러 직업을 전전하고 신학대학 입시에 실패하자 가족들의 시선은 점차 싸늘해졌다. 아버지인 테오도뤼스 반 고흐 목사는 서른이 다 되어 화가의 길을 가겠다고 선언한 아들을 이해하지 못했다. 반 고흐 목사는 빈센트와 격렬한 언쟁을 벌인 지 며칠 후인 1885년 3월 뇌졸중으로 쓰러져 사망했다. 아버지의 죽음 이후로 빈센트와 가족 사이의 관계는 더욱 나빠졌고 유일하게 동생 테오만이 형의 의지가 되어 주었다. 이후로 빈센트는 평생을 금전적, 정신적으로 동생에게 의지하게 되는데 이것은 테오에게 상상 이상의 큰 부담이었음이

분명하다.

1886년, 고흐는 인상파의 최신 경향을 배워 보라는 테오의 제안을 받아들여 파리로 향했다. 2년 간의 파리 체류 동안 고흐의 그림은 확실히 밝아졌으나 인상파의 기법은 고흐에게 그리 맞는 옷이 아니었다. 파리에서 화가 동료들을 사귀겠다는 희망도 이루어지지 않았다. 파리의 화가들은 고흐의 지나치게 예민하고 극단적인 성격에 넌덜머리를 냈다. 테오 역시 몽마르트르의 좁은 셋집에서 형과 함께 생활하는 데에 지쳐 버렸다. 1888년 2월, 고흐는 파리 생 라자르 역에서 남쪽으로 향하는 기차에 무작정 올랐다. 그는 열여섯 시간 즈음을 달린 끝에 다음 날 새벽 도착한 이름 모를 역에 내렸다. 이 역은 프로방스의 작은 도시 아를이었다. 이렇게 해서 고흐는 운명처럼 아를을 만나게 된다.

고흐가 도착한 2월 말의 아를은 눈에 덮여 있었다. 그러나 3월이 되자마자 지중해에서 더운 바람이 불어오며 대지는 밝은 초록빛에 덮이고 과수원의 과일나무들이 꽃을 피우기 시작했다. 고흐는 난생 처음 보는 남프랑스의 건조한 기후와 눈부신 햇빛, 자연의 선명한 원색에 넋을 잃었다. 지금까지 그 어떤 스승도 가르쳐 주지 못했던, 고흐 본인도 미처 깨닫지 못했던 영감이 아를의 햇빛과 함께 고흐 안에서 깨어나기 시작했다. 과수원에 이젤을 세우고 미친 듯이 꽃나무들을 그리며 고흐는 그동안 찾아 헤매던 이상적인 장소를 마침내 찾아냈다고 생각했다. 그는 이곳에 '화가들의 공동 스튜디오'를 열기로 마음먹었다. 동료들끼리 함께 기숙하며 그림을 그리는 스튜디오는 고흐가 오랫동안 꿈꾸어 온 소망이었다.

5월에 고흐는 아를 라마르틴 광장 2번지 2층집의 방 두 개를 빌렸다. 고흐가 테오에게 그림과 편지로 설명한 〈노란 집〉이 바로 이곳이다. 노란 집에

서의 공동 생활을 준비하며 고흐가 빈 주머니를 털어 의자를 열두 개나 샀다는 사실은 '화가들의 남쪽 스튜디오'에 대한 그의 강박적 집착을 말해 준다. 그의 아이디어에 호응해서 아를로 온 동료는 폴 고갱 뿐이었다. 두 사람은 1888년 10월 공동 생활을 시작하자마자 갈등하기 시작했다. 고흐의 지나친 정열, 물감을 두껍게 바르는 임파스토 기법, 발작 직전의 흥분 등은 모두가 고갱에게는 참을 수 없는 점들이었다.

고갱은 아를에 온 지 얼마 안 되어 자신의 결정을 후회하며 파리로 돌아갈 길을 궁리하게 되었고 이를 알게 된 고흐는 극심한 자기혐오에 빠졌다. 고흐는 가족들에 이어 유일한 동료에게도 거절당한 것이다. 이때부터 그는 머릿속에서 울리는 소리와 싸워야 했다. 격렬한 감정의 변화, 그리고 스스로를 낙오자로 여기는 것은 우울증의 주요한 증상 중 하나다.

12월 중순, 분노와 슬픔에 빠진 고흐는 압생트 잔을 고갱에게 던졌다. 일주일쯤 후, 두 사람은 화해 삼아 몽펠리에에서 열린 들라크루아의 전시를 함께 보러 갔다. 그러나 두 사람의 전시에 대한 견해는 정반대였고—고흐는 들라크루아가 낭만주의의 최고봉이라고 상찬했으나 고갱은 그의 그림은 싸구려 신파일 뿐이라며 고흐를 비웃었다— 갈등은 마침내 파국에 이르렀다. 두 사람은 격렬한 말다툼을 벌였고 고갱은 그날 밤, 집을 나가 마을의 선술집에서 밤을 지샜다. 혼자 남은 고흐는 고갱을 위협하던 면도날로 자신의 귓불을 잘랐다. 기이하게도 고흐는 자른 귓불을 신문지에 싸서 단골 술집으로 가져갔다. 귓불을 받아든 라셸이라는 창녀는 그 자리에서 기절했다. 사고가 난 지 열흘 후 고흐는 퇴원했으나 노란 집에서 다시 한번 발작을 일으켜 정신 병원으로 실려 갔다. 다음 해 이른 봄이 되어서야 집으로 돌아올 수 있었지만 '위험한 외국인 화가와 이웃해서 살 수는 없다' 는 마을 주민들의 청원으로

그는 노란 집에 들어갈 수 없었다. 이렇게 해서 고흐는 자신이 오랜 시간 꿈꾸어 온 '화가들의 공동 스튜디오'를 영영 잃고 말았다.

아이러니하게도 이 시기부터 그가 자살에 이르게 된 16개월 정도의 기간 중에 걸작들이 줄지어 쏟아져 나온다. 고흐의 정신병은 그의 창작 능력을 자극했던 것일까? 그의 걸작들은 '미치광이의 작품'인가? 결론부터 말하자면 그렇지 않다. 고갱과의 파국 이후로는 간헐적으로 발작이 일어났고 발작 중에는 튜브에 든 물감을 빨아 먹는 등, 정상이 아니었기 때문에 그림을 그릴 수도 없었다. 다만 발작이 일어나지 않은 상황에서 고흐는 지극히 멀쩡한 사람이었다. 1890년 처음 고흐를 만난 테오의 아내 요한나도 '의외로 매우 정상적이고 건강한' 시아주버니를 보고 놀랐다는 기록을 남겼다. 고흐 최후의 작품들이 정신 이상 상태에서 그려진 것들은 아니라는 이야기다.

그렇다면 우리는 1889년 이후의 그림들에 반복적으로 나타나는 소용돌이 무늬를 어떻게 해석해야 하는가? 이 회오리들은 고흐가 바라본 바깥 세상의 모습이다. 별과 바위, 나무들은 모두 회오리치고 굽이치며 그를 위협한다. 1889년 그려진 자화상에서는 그의 주변 공기들이 모두 소용돌이치고 있다. 이 소용돌이는 심지어 그의 의복에까지 침투했지만 비장한 각오를 보여 주는 그의 얼굴에는 소용돌이가 나타나지 않는다. 이 자화상은 외부의 공격 속에서도 평정심을 잃지 않기 위해 싸우고 있던 화가 내면의 투쟁을 여실히 보여 준다. 이런 격랑이 점차 극심해지면 어느 순간 고흐는 발작을 일으켰다.

고흐는 자신을 옥죄는 병에서 벗어나고 싶어 했다. 그가 오베르 쉬르우아즈에 간 것은 이 지역에 본인도 우울증 환자이자 아마추어 화가인 의사 가셰가 살고 있었기 때문이었다. 오베르 쉬르우아즈의 자연은 아름다웠고 어디에나 밀밭이 물결쳤다. 이 밀밭을 보며 고흐는 새로운 작품들을 창작하기 시

〈자화상〉, 빈센트 반 고흐, 1889년, 캔버스에 유채, 65×54.2cm,
오르세 미술관, 파리.

작했다. 그전부터 그는 곡식이 가득 찬 밭의 아름다움에 마음을 뺏기고 있었다. 고흐는 밀밭의 아름다움을 더 강조하기 위해 지평선을 그림 위로 끌어올리고 긴 와이드 스크린 같은 캔버스를 사용해 그림을 그렸다. 옆으로 긴 캔버스는 그림을 보는 이에게 열차 차창으로 지나가는 풍경을 연상시키기도 한다.

그러나 우울증은 점점 더 깊어지며 고흐의 의식을 잠식해 갔다. 〈두 사람이 있는 덤불숲〉의 원근법은 완전히 엉터리다. 그림에 하늘이 보이지 않는, 풍경화의 일반적 관습을 완전히 무시한 그림이다. 비현실적인 혼란 같은 이 그림의 가운데에는 꿈속에서 등장한 것 같은 남자와 여자가 서 있다. 깊은 숲속에서 길을 잃어버린 것처럼 그림은 몽롱하며 동시에 혼란스럽다. 엇비슷한 시기에 그려진 〈나무뿌리와 둥치〉는 화가의 복합적인 심경을 반영하고 있는 듯한 그림이다. 이 뒤엉키고 혼란스러운 구도에 비하면 〈번개구름 아래의 밀밭〉은 놀라울 정도로 평온하고 정돈돼 있다. 그러나 여기서도 하늘은 점점 어두워지고 있다. 그림이 말해 주듯, 고흐의 심경은 점점 더 극과 극으로 치닫고 있었다. 마지막 작품인 〈까마귀가 나는 밀밭〉에는 여러 갈래의 길이 나 있지만 길들은 모두 중간에 끊어져 있다. 이 작품은 마치 고흐가 그림으로 그린 유언장 같다. 원근이 적용되지 않는 숲에서 길을 잃었던 그, 엉켜있는 나무뿌리 같은 삶의 복잡한 문제들을 풀지 못한 그는 마침내 길을 스스로 끊어 버리는 길을 택했다. 1890년 7월 27일, 고흐는 자신이 그렸던 밀밭으로 들어가 피스톨로 가슴을 쏘았다. 행운은 마지막까지도 그의 편이 아니었다. 총알은 심장을 빗나가 가슴에 박혔다. 고흐는 이틀 동안 고통 속에서 신음하다 7월 29일 사망했다.

무엇이 그로 하여금 이처럼 극단적인 결정을 내리게 만들었을까? 이즈음 고흐는 자신이 유일한 가족이라고 생각했던 테오를 잃게 될 것이라는 불안

〈두 사람이 있는 덤불숲〉, 빈센트 반 고흐, 1890년, 캔버스에 유채,
49.5×99.7cm, 신시내티 미술관, 신시내티.

〈까마귀가 나는 밀밭〉, 빈센트 반 고흐, 1890년, 캔버스에 유채,
50.5×103cm, 반 고흐 미술관, 암스테르담.

에 시달리고 있었다. 건강이 나빠진 테오는 갓 태어난 아이를 데리고 파리를 떠나 고향 네덜란드로 돌아갈 준비를 하고 있었다. 그는 형에게 이제 더 이상 생활비를 보낼 수 없으며, 경제적으로 자립해 달라고 부탁했다. 이 통보가 고흐에게 결정적 타격을 주었다. 그는 상실이 주는 치명적 고통을 견디지 못했다. 테오는 형이 죽은 후 시름시름 앓다가 1891년 1월에 세상을 떠났다. 테오는 자신이 마지막 순간 형을 뿌리침으로써 그를 죽음에 이르게 했다는 죄책감에서 벗어나지 못했다. 고흐를 죽게 만든 절망의 원인은 온 세상에게서 외면당했다는, 자신의 편이 이제 하나도 남지 않았다는 외로움의 늪이었다. 작가 조지프 콘래드는 "고독은 세상 사람들이 잘 모르는 적이다. 가장 둔한 자들만 고독을 견딘다"라고 말했다. 고흐는 고독을 견디기에는 너무도 예민한 영혼이었다.

그 어떤 쪽이든 창작은 천재의 영역인 동시에, 정신병을 불러일으킬 정도로 큰 고통을 수반하는 외롭고 힘겨운 작업임이 분명하다. 우리가 예술과 예술가들을 경외한다면, 그것은 다만 예술 작품이 드문 재능의 소산이어서뿐만이 아니라 그토록 뛰어난 재능을 불꽃처럼 소진시키면서, 때로는 예술가들의 삶 자체를 바치면서 태어난 작품들이기 때문일 것이다.

<div align="center">꼭　들　어　보　세　요 !</div>

슈베르트: 〈죽음과 소녀〉 2악장 ●
슈베르트: 〈달에게〉

06

밤

꿈과
환상의
세계

"고흐의 밤은 더 이상 맑고 황홀한 영감의 밤이 아니다.
나선형의 소용돌이가 화면을 가득 메우고 있고
오른편에 떠오른 달은 불길할 정도로 크고 환하다.
그림에는 고흐의 천재성과 광기가 함께 번뜩이고 있는 듯하다.
이 그림을 고흐 개인의 겟세마네 동산이라고 평가하는 이도 있다.
이제 고흐의 밤은 피할 수 없는 삶의 결말,
죽음을 향해 흘러가는 밤이었다."

밤과 꿈, 환상이라는 세 가지 주제는 하나의 공통점을 가지고 있다. 이 세 주제는 햇빛 환한 대낮과는 상관이 없다. 밤과 꿈과 환상은 모두 어둠이라는 공통분모를 필요로 한다. 어둠은 비밀스러운 힘이 있다. 어둠은 꿈을 꾸게 하고 사람을 고독하게 하며 때로는 범죄의 현장이 되기도 한다.

원시인들은 어둠을 두려워했다. 그들에게 밤은 마법이 지배하는 세상이었다. 조명이 발달되지 않았던 19세기까지 밤과 어둠은 도둑, 강도, 들짐승이 활개 치는 위험한 시간이었다. 그러나 동시에 밤은 예술가들에게 피해 갈 수 없는 주제였다. 어둠은 성서에 자주 등장하는 배경이다. 예수는 밤에 태어났고 예수가 유다의 사주로 인해 체포된 현장 역시 밤이었다. 예수가 십자가에 못 박혔을 때는 낮임에도 불구하고 밤처럼 어두웠다고 성경에 기록되어 있다.

위험하고도 성스러운 밤

실제적으로 위험한 시간이었을 뿐만 아니라 성경에서도 밤을 무섭고 두려운 시간으로 규정하고 있으니 밤이 예술의 대상이 되기는 어려울 수밖에 없었다. 성 아우구스티누스는 밤을 무신론자들의 어머니라고 불렀다. 관념적인 방식으로 회화를 그렸던 중세의 화가들은 밤을 알리는 상징을 사용해서 간접적으로 어두움을 그렸다. 성서에 많은 밤의 장면이 묘사되어 있어서 이 장면을 아예 피해갈 수는 없었기 때문이다. 조토의 제자였던 타데오 가디Taddeo Gaddi(1290-1366)의 〈예수 탄생을 알리는 천사〉는 밤을 본격적으로 묘사한 최

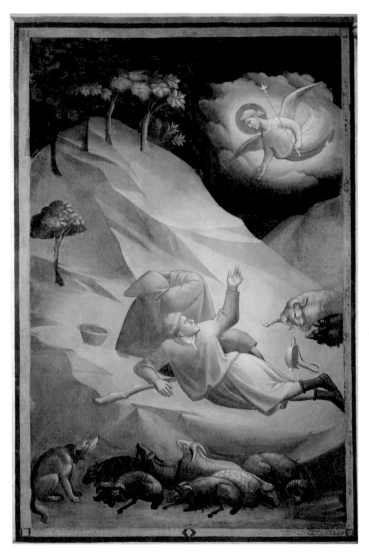

〈예수 탄생을 알리는 천사〉, 타데오 가디, 1328-1330년, 프레스코,
산타 크로체 성당, 피렌체.

초의 그림이라고 할 만하다. 하늘과 숲은 어둠에 물들어 있고 동물들은 깊이 잠들었다. 그림 가운데에 누운 목동은 잠을 막 깬 참이다. 전체적으로 그림을 지배하는 어둠은 천사를 둘러싼 밝은 빛으로 갈라지고 있다. 목동 역시 천사의 빛 안으로 들어와 있다. 반면, 골짜기와 나무는 빛에서 멀어질수록 조금씩 어둡게 묘사되고 있다. 이 그림에서는 스승 조토의 밤 그림에서는 찾을 수 없었던 실제적인 빛과 어둠의 대비가 보인다.

가디의 그림이 초보적인 솜씨로 밤을 묘사했다면, 랭부르 형제Frères Limbourg (1380s-1416)가 그린 밤은 오늘날의 시각으로 보아도 본격적인 밤이다. 1400년대 초에 그려진 이 그림은 겟세마네 동산에 오른 예수의 후광 외에 모든 인물과 배경이 어두운 색으로 처리되어 있다. 랭부르 형제는 나무

〈겟세마네 동산의 예수〉, 랭부르 형제, 1411-1416년, 양피지에 템페라, 29×21cm, 콩테 박물관, 상튀외.

의 짙은 초록 외에는 다른 색깔을 아예 사용하지 않았다. 그림에서 예수의 후광, 땅에 구르고 있는 등불, 꺼져가는 모닥불, 베드로의 은빛 후광을 제외하면 모든 것이 어둠에 덮여 있다. 이 중 예수의 모습이 가장 어두워서 그의 머리 뒤 후광이 더욱 강력하게 보인다. 예수의 금빛 후광이 십자가 모양으로 빛나면서 닥쳐올 고난과 그 후의 영광을 암시하는 듯하다.

〈베리 공의 호화로운 기도서〉로 이름을 알린 랭부르 형제는 헤르만,

폴, 요한 모두 화가였다. 둘도 아닌 세 형제가 화가였다는 사실이 신기하게 여겨질 수도 있지만 중세 시대에는 다른 직업이 그러했듯이 화가라는 직업 역시 대를 이어 물려받는 게 당연한 일이었다. 그래서 반 에이크 형제나 로렌체티 형제, 또 베네치아 르네상스 시대의 화가인 벨리니 형제처럼 형과 동생이 함께 화가가 된 경우가 많았다. 홀바인 가문과 브뤼헐 가문은 2대, 3대에 걸쳐 여러 화가들을 배출했다. 프랑스와 부르고뉴 공국을 오가며 활동했던 랭부르 형제들은 15세기 초반의 흑사병 유행 때 모두 한꺼번에 세상을 떠나고 말았다.

피에로 델라 프란체스카가 그린 〈콘스탄티누스 황제의 꿈〉은 밤과 함께 '꿈'이라는 세계를 동시에 그린 혁신적 작품이다. 콘스탄티누스 황제는 312년 막센티우스 황제와 토리노에서 전투를 벌였는데 전투 전날 십자가 휘장 아래에서 자신이 승리하는 꿈을 꾸었다고 한다. 이 전투에서 승리한 후, 콘스탄티누스 황제는 기독교를 공인하는 밀라노 칙령을 선포하게 된다. 꿈의 장면을 모두 그리지 않았으면서도 그림 속에서 잠들어 있는 황제가 어떤 장면을 보고 있는지를 상상하게끔 만

〈콘스탄티누스 황제의 꿈〉, 피에로 델라 프란체스카, 1452-1466년, 프레스코, 329×190cm, 산 프란체스코 성당, 아레초.

드는 작품이다. 그러나 단순히 밤을 묘사하는 테크닉만으로 보자면, 이 그림 속의 밤은 랭부르 형제의 밤보다 사실성이 떨어진다.

종교화에서 빛과 어둠은 강력한 상징성을 갖는다. 밤이 새벽으로 변모하는 과정은 인간보다 위대한 신의 섭리를 은유적으로 보여 주는 장면으로 쓰인다. 지오반니 벨리니Giovanni Bellini(1430-1516)의 그림은 바로 이 순간, 새벽이 오는 장면을 인상적으로 재현해 냈다. 겟세마네 동산에서 기도하는 예수를 뒤로 하고 제자들은 모두 쓰러져 잠들어 있다. 하늘은 짙은 청색으로 가라앉아 있지만 멀리서 여명이 터 온다. 황야에서 예수를 잡으러 오는 로마 병사들이 다가오고 있다. 새벽빛이 기도하는 예수의 손을 비춘다. 하늘로 막 올라가는 천사는 밤의 환상을 상징하는 존재인 듯싶다. 아침 햇살과 함께 예수의 고난이 시작될 것이다. 그러나 태양과 빛은 이 고난이 결국 신의 승리로 끝나게 된다는 사실을 암시하고 있기도 하다.

〈겟세마네 동산의 고뇌〉, 지오반니 벨리니, 1458-1460년경, 나무 패널에 템페라, 80.4×127cm, 내셔널 갤러리, 런던.

〈이집트로 도피하는 성가족〉, 아담 엘스하이머, 1609년, 너도밤나무 패널에 유채,
30.6×41.5cm, 알테 피나코텍, 뮌헨.

17세기가 되면서 밤을 보는 화가들의 시선은 한층 진보했다. 그전까지 밤에 대한 인식이 어둠과 공포, 마법 등에 국한돼 있었다면, 천문학과 항해술이 발달하면서 밤의 어둠에 대한 막연한 공포는 많이 사라졌다. 1609년 아담 엘스하이머Adam Elsheimer(1578-1610)가 그린 〈이집트로 피난 가는 성가족〉은 그림의 왼편 위에서 오른편 아래로 그어진 대각선을 경계 삼아 왼편에는 숲과 목동들이, 오른편에는 밤하늘이 그려져 있다. 하늘에 드문드문 떠 있는 희미한 별 무리, 은하수가 이 대각선을 한층 도드라지게 해 준다. 1608년 네덜란드에서 망원경이 발명되었고 이 새로운 발명품은 불과 1년 만에 로마에도 전해졌다. 프랑크푸르트 출신이지만 당시 로마에 체류하고 있던 엘스하이머는 망원경의 존재를 알았던 것으로 보인다. 화가는 별들이 촘촘하게 모인 모습으로 은하수를 그렸다. 갈릴레이가 망원경을 통해 은하수가 별들의 모임임을 입증한 것이 1610년의 일이니 엘스하이머는 당시로는 드물게 과학적 지식이 많았던 엘리트였음이 분명하다.

「마태복음」 2장의 설명에 따르면, 요셉과 마리아는 사내 아기를 모두 죽이라는 헤로데 왕의 명령을 피해 갓 태어난 예수를 데리고 이집트로 도망간다. 이 피난길은 중세 이래 기독교 미술의 중요한 주제였다. 그러나 엘스하이머가 의도했던 바는 성가족보다도 밤과 별자리들의 정확한 묘사에 있었던 것으로 보인다. 그림은 어두운 하늘과 은하수를 비롯한 별자리의 모습들로 가득 차 있다. 자세히 들여다보아야 모닥불을 피운 목동들에게 다가가는 성가족이 눈에 들어온다. 보는 이의 시선은 그림의 왼편 위에서 오른편 하단으로 흐르는 은하수, 막 떠오르는 달을 거쳐 그 옆의 성가족으로 자연스럽게 흐른다. 관람자는 모닥불의 환한 빛을 보며 요셉과 마리아, 예수가 오늘 밤에 차가운 밤이슬을 맞지 않고 안락한 피난처에서 쉴 수 있을 것이라는 안도

감을 갖게 된다. 이 그림은 단순히 밤하늘의 별자리를 사실적으로 묘사한 데 서 그치지 않고 밤이 가지고 있는 신비스러운 힘을 포착하는 데에도 성공하고 있다. 어둠이 주는 신비로운 효과를 화가들이 알게 되면서 어둠은 이제 더 이상 공포와 두려움이 대상이 아닌, 신성성이 넘치는 현장으로 변화해 갔다.

빛과 어둠의 강렬한 효과

어둠은 많은 순간 극적인 상황에서 드라마틱한 효과를 한층 배가시키는 역할을 한다. 17세기의 바로크 화가들은 어둠이 갖고 있는 놀라운 효과를 잘 알고 적절하게 사용했다. 카라바조의 키아로스쿠로 기법을 굳이 들지 않더라도 루벤스와 렘브란트의 대표작들은 어둠 속에서 홀연히 드러난 주인공의 모습을 보여줌으로써 연극의 한 장면을 보는 듯한 느낌을 준다. 페테르 파울 루벤스Peter Paul Rubens(1577-1640)가 그린 〈유디트〉는 육감적인 유디트의 팔과 가슴이 불빛으로 더욱 강조되고 있다. 단호한 표정의 유니트 옆에 선 노파는 왼손으로 홀로페르네스의 머리를 잡고 오른손에 든 횃불을 내려 그의 얼굴을 확인하고는 만족스러운 기색을 내비친다.

이 당시에는 스페인의 엘 그레코, 이탈리아의 카라바조, 안트베르펜의 루벤스 등 유럽 전역의 화가들이 그림 속에 극적 느낌을 배가시키기 위해 어둠을 적극적

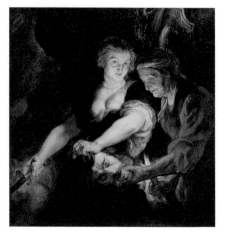

〈홀로페르네스의 목을 든 유디트〉, 페테르 파울 루벤스, 1616년, 캔버스에 유채, 120×111cm, 헤르조그 안톤 울리히 박물관, 브라운슈바이크.

으로 이용하고 있었다. 루벤스는 〈촛불을 든 노파와 소년〉이라는 그림에서 삶의 신비를 어둠으로 치환하는 세련된 솜씨를 과시했다. 화가는 이 그림에서 빛에 드러난 노파의 주름진 얼굴을 과감한 붓질로 묘사했다. 촛불의 빛은 짙은 어둠을 보란듯이 물리치며, 노파의 얼굴과 눈을 붉게 물들인다. 아래에서 위로 향하는 빛의 방향으로 인해 노파와 소년의 얼굴에는 빛과 그늘이 겹쳐지지만, 이 효과는 카라바조처럼 폭력적이라기보다 오히려 신비롭고 온화하다. 노파의 어깨 너머로 얼굴을 들이민 소년은 호기심 가득한 눈으로 촛불과 노파의 얼굴을 번갈아 바라본다. 촛불은 빛인 동시에 지혜이며 사랑이다. 이제 이 진리의 빛은 구세대인 노파에게서 신세대인 소년에게로 유장하게 흘러갈 것이다. 이 그림은 분명 카라바조의 영향하에 있지만 동시에 화가이자 지성인으로서 루벤스의 놀라운 통찰력을 과시하는 작품이기도 하다. 루벤스는 누군가의 청탁이 아니라 순전히 자신의 의지로 이 그림을 그렸던 듯싶다. 루벤스의 활동 초창기에 그려진 이 그림은 화가가 사망하던 1640년까지 팔리지 않고 그의 화실에 남아 있었다.

프라도 미술관이 소장하고 있는 엘 그레코 El Greco(1541-1614)의 〈우화〉도 루벤스의 그림과 엇비슷한, 그러나 한결 수수께끼 같은 느낌을 전해 주는 걸작이다. 화가는 빛 속에 홀연히 드러난 소년과 악한, 원숭이의 얼굴을 대비시킴으로써 어둠 속에서 보이지 않던 지성과 무지, 또 선과 악이 빛을 통해 선명해진다는 교훈을 전한다. 엘 그레코는 능숙한 솜씨로 빛을 다루고 있다. 소년은 눈을 내리깐 채 입으로 공기를 불어 양초에 불을 붙이는 중이다. 손바닥의 윤곽을 뭉갠 대담한 솜씨는 현대적이라는 느낌마저 든다. 어둠은 음험하고 이교적인 세력인 반면, 빛은 그러한 어둠을 이기는 힘이다. 루벤스와 엘 그레코의 그림에서 알 수 있듯이, '나는 진리요 빛이요 생명'이라는 예

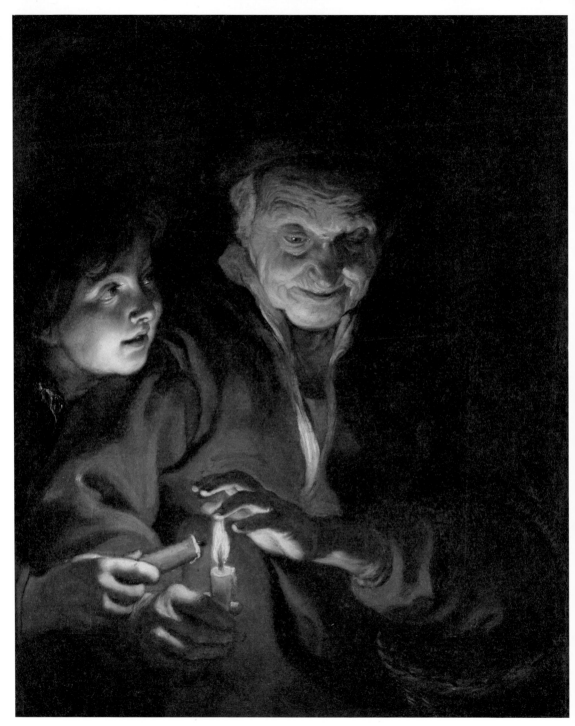

〈촛불을 든 노파와 소년〉, 페테르 파울 루벤스 1616-1617년경, 나무 패널에 유채, 77×62.5cm, 마우리츠하위스 미술관, 헤이그.

수의 가르침을 극적
으로 강조하기 위해
빛과 어둠을 대비시
키는 기법은 바로크
화가들에게 인기 있
는 방식이었다.

어둠은 수도 중의
신비로운 체험을 강
조하는 데에도 효과
적인 수단으로 사용

〈우화〉, 엘 그레코, 1580년경, 캔버스에 유채, 50.5×63.6cm,
프라도 미술관, 마드리드.

되었다. 조르주 드 라 투르Georges de La Tour(1593-1652)가 창조해 낸 수도자의
밤은 신비스럽고도 아름답다. 독일과 프랑스의 경계 지역에 있는 알자스-로
렌 지방에서 산 이 화가의 삶에 대해서는 알려진 바가 거의 없다. 30여 점 정
도의 작품들이 현재까지 남아 있을 뿐이다. 분명히 알 수 있는 점은 이 화가
가 카라바조의 작품을 알고 있었고 그 영향을 받았다는 사실이다.

〈참회하는 막달라 마리아〉는 드 라 투르가 특히 즐겨 그린 주제다. 촛불 앞
에 앉은 막달라 마리아는 해골 위에 손을 얹어 놓고 있는데 이는 인생의 무상
함을 상징한다. 화가는 거울을 교묘하게 사용해 하나뿐인 촛불을 두 개로 보
이게끔 만들었다. 거울은 스스로의 모습을 보여 주는 도구다. 여기서 거울은
명상에 잠긴 마리아의 성찰을 상징한다.

조르주 드 라 투르의 그림에서 특히 매력적인 부분은 촛불을 사용해 밤의
매력을 은밀하고 고요하게 드러냈다는 데에 있다. 그의 주인공들은 온화하
게 밝혀진 촛불의 빛 속에서 유연하게 움직인다. 빛과 어둠의 대비는 극적이

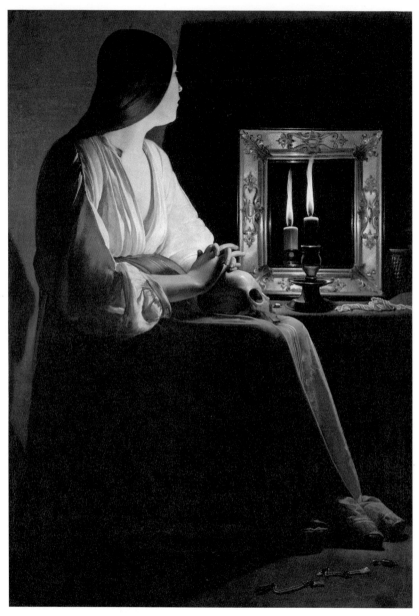

〈참회하는 막달라 마리아〉, 조르주 드 라 투르, 1640년경, 캔버스에 유채,
133.4×102.2cm, 메트로폴리탄 미술관, 뉴욕.

기는 하나 카라바조의 작품처럼 거칠고 폭력적이지는 않다. 드 라 투르의 그림 속 장면들은 '어둠 속의 페르메이르'라고 불러도 될 정도로 일상의 아름다움을 부드럽게 묘사한다. 드 라 투르가 그린 밤의 신비로운 정서는 한때 공포의 근원이었던 밤이 낭만적인 밤, 즉 환상과 죽음의 세계로 넘어가게 될 것이라는 사실을 예고하고 있다.

낭만주의가 본 밤과 꿈

밤이나 꿈, 환상 같은 주제들은 낭만주의 예술가들에게는 맞춤처럼 잘 어울렸다. 꿈, 초자연적 현상, 미신, 마법, 환상, 공포 등은 낭만주의적 상상력을 한껏 자극했다. 카프리초(광상곡), 판타지, 스케르초 같은 음악 형식들이 낭만주의 작곡가들의 손에서 연달아 완성되어 나왔다. 1842년 파리 초연에서 큰 성공을 거둔 발레 〈지젤〉의 여주인공은 실성한 상태로 쓰러져 죽고 2막에서는 죽음의 정령인 빌리가 되어 나타났다. 〈지젤〉의 성공 이전에 이미 파리에서는 요정들이 주인공으로 등장하는 발레 〈라 실피드〉가 인기를 끌었다. 오페라 관객들은 《몽유병의 여인》, 《청교도》, 《람메르무어의 루치아》 여주인공이 광기에 휩싸여서 초절기교의 아리아를 부르는 장면에 열광했다. 아편 같은 마약을 사용해 환각의 세계를 체험하는 예술가들도 적지 않았다. 〈환상 교향곡〉의 주인공인 음악가는 아편을 먹고 환각 속에서 여자를 살해하는 자신을 본다.

환상의 세계를 표현하는 데는 음악이 미술보다 더 유리해 보였다. 그러나 스위스의 헨리 푸셀리Henry Fuseli(1741-1825), 영국의 윌리엄 블레이크William Blake(1757-1827) 등은 그림을 통해서도 얼마든지 환상의 세계를 구현할 수 있다는 것을 보여 주었다. 잠든 여자의 가슴 위에 악마가 쪼그려 앉아 있는 푸

셀리의 〈악몽〉은 영국에서 큰 화제를 불러일으켰다. 푸셀리는 스위스 출신이지만 영국에서 활동했고 로열 아카데미의 교수로 재직했다. 〈악몽〉은 무서운 꿈과 환각을 다룬 동시에 폭력적인 남성성을 교묘하게 고발하고 있기도 하다. 그가 그린 꿈 이야기는 어둡고 무서우면서도 일말의 관능적인 인상을 풍긴다. 악마가 말의 머리를 단 모습으로 등장하는 〈악몽〉은 처녀성을 잃게 되는 순간에 대한 공포를 상징하는 듯하다.

낭만주의자들은 꿈이 제2의 삶인 동시에 과거를 보여 주고 미래를 예언하는 창이라고 믿었다. 한 세기 후 등장하게 되는 프로이트의 『꿈의 해석』과 엇비슷한 분석이다. 푸셀리는 삽화가로 활동하며 셰익스피어, 밀턴의 작품에 삽화를 그리기도 했다. 그의 환상은 섬뜩하지만 동시에 차분하고도 냉정한 구석이 있다. 푸셀리는 일찍이 로마에서 고대 조각상들을 스케치하면서 미술을 배웠다. 그래서인지 그의 그림과 삽화는 고전적인 틀에서 크게 벗어나지 않는다. 반면, 시인이자 화가였던 윌리엄 블레이크의 그림들은 이런 틀이 없다. 블레이크의 그림들은 격정적으로 환상의 이미지들을 표출해 낸다. 그의 그림들은 기독교도 고전도 아닌 그 이전의 원시적인 느낌과 비밀스러운 종교의 분위기를 섬뜩하게 표현하고 있다.

주제와 상관없이 블레이크의 그림에서는 충동적이고 거친 인간의 본능이 그대로 드러난다. 긴 수염을 기른 느부갓네살 왕은 동물처럼 네 발로 기어간다. 길고 두꺼운 손톱, 발톱이 달린 그의 손발은 정말로 동물의 사지처럼 보인다. 블레이크는 영국 과학의 상징적 존재인 아이작 뉴턴을 사악한 이미지로 그리기도 했다. 그의 판화에 등장한 뉴턴은 과학의 선구자라기보다는 원시 상태로 살아가는 인간들의 순수함을 빼앗으려는 거인에 더 가깝다. 그는 컴퍼스를 가지고 인류에게 치명적인 해를 입힐 공식을 만들어 내고 있다. 블

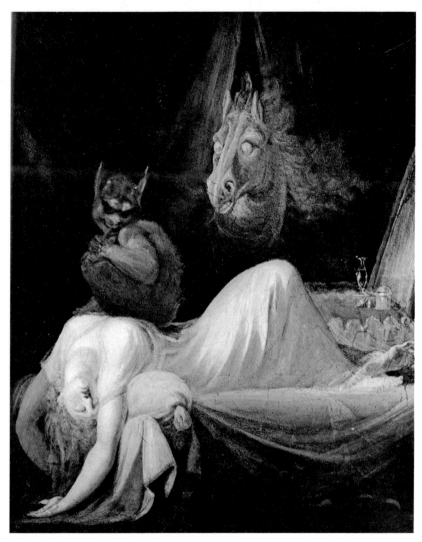

〈악몽〉, 헨리 푸셀리, 1790-1791년, 캔버스에 유채, 77×64cm,
괴테 하우스, 프랑크푸르트.

〈느부갓네살 왕〉, 윌리엄 블레이크, 1795-1805년. 종이에 모노타이프 프린트와 수채, 54.3×72.5cm, 테이트 브리튼, 런던.

〈뉴튼〉, 윌리엄 블레이크, 1795-1805년, 종이에 수채, 46×60cm, 테이트 브리튼, 런던.

레이크가 보는 뉴턴은 과학을 통해 인간의 삶을 말살한 범죄자다. 당시 사람들이 블레이크의 정신 상태에 대해 염려한 것도 무리가 아니었다. 블레이크가 보여 주려 한 것은 비이성적이고 거칠며 충동적인 인간의 본성이었다.

19세기 초반, 지금으로부터 거의 200년 전에 활동한 예술가이지만 현재까지도 블레이크에 대한 평은 다양하다. 시대를 앞서간 천재이자 놀라운 상상력을 가진 예술가라는 평이 지배적이지만 괴상하고 조잡한 그림을 그린 화가라는 시각 역시 존재한다. 다만 확실한 점은 블레이크가 그림에 대한 당시의 가치관을 한참 뛰어넘었다는 점이다. 18세기 후반 영국에서는 귀족들의 초상이나 고전적인 경향의 풍경화, 역사화 등이 그려지고 있었는데 블레이크의 그림은 이런 분류 어디에도 들어갈 수 없는 새로운 그림들이었다. 군이 말하자면 블레이크는 자신만의 장르를 창조해 낸 화가였다. 그의 삽화들은 정치, 경제, 사회적으로 순조롭게 발전하던 영국 조지안 시대(1714-1830)

에 걸맞지 않은, 거칠고 강력한 일탈의 충동을 보여 준다. 1700년대 내내 영국의 과학, 산업, 경제는 눈부시게 발전했지만 적지 않은 영국인들은 이러한 이성과 고전주의의 발달에 대해 은밀한 거부감을 갖고 있었다. 블레이크는 소리 없는 저항감, 사람들의 마음 깊숙이 자리하고 있는 야성의 몸짓을 격정적으로 그려 냈다. 블레이크의 그림과 판화는 인쇄 매체와 함께 영국에서 발전하기 시작하던 캐리커처와 신문 삽화에 큰 영향을 미쳤다.

블레이크는 이성과 과학의 발전이 오히려 인간성을 상실하게 만든다고 여겼다. 독일의 낭만주의 소설가 E.T.A 호프만Ernst Theodor Wilhelm Hoffmann(1776-1822)의 단편을 대본 삼아 만들어진 오페라《호프만의 이야기》에서도 발명가, 의사, 마법사가 각 막의 악역으로 등장한다. 이 세 사람의 악역 때문에 사랑을 찾으려는 호프만의 시도는 번번히 수포로 돌아간다. 첫 번째 사랑으로 등장한 올랭피아는 발명가 코펠리우스가 만든 인형이다. 호프만은 마법의 안경을 쓴 바람에 올랭피아를 인간으로 착각하고 사랑에 빠지게 되나 사악한 코펠리우스 박사는 올랭피아를 망가뜨려 버린다. 두 번째 사랑 안토니아는 의사 미라클의 간계에 빠져 생명을 잃는다. 마지막 사랑 줄리에타를 사랑한 대가로 호프만은 자신의 영혼을 뺏기고 만다. 결국 모든 사랑을 뺏기고 영혼도 잃고 만 호프만에게는 예술만이 남는다.

《지옥의 오르페》,《아름다운 엘렌》,《파리의 생활》등 오페레타로 큰 인기를 얻은 자크 오펜바흐Jacques Offenbach(1819-1880)는 자신이 가벼운 오락물인 오페레타뿐만이 아니라 본격적인 오페라를 작곡할 능력도 있다는 것을 보여 주기 위해《호프만의 이야기》를 썼다. 이 작품은 호프만의 단편 소설 세 개를 각각 오페라 1, 2, 3막의 이야기로 만들고 프롤로그와 에필로그를 첨가한 일종의 옴니버스 오페라다. 오페라 대본의 원작자이면서 아예 주

인공으로도 등장하는 호프만은 기묘하고 천재적인 인물이었다. 낮에는 법관, 밤에는 지휘자, 음악평론가, 소설가였던 그는 생명을 가진 인형, 작가가 되기 위해 글을 쓰는 고양이 등 기상천외한 상상의 세계를 담은 단편들을 썼다. 오늘날의 판타지 소설에 비하면 난해하기는 해도 호프만은 판타지 문학의 선조로 불릴 만한 작가였다. 그의 작품에서는 현실과 환상이 교묘하게 분열하며 결국 환상이 현실을 압도해 버리는 경우가 많다. 작품이 예견한 것처럼 호프만은 40대 중반에 일찍 세상을 떠났다. 차이콥스키의 발레 〈호두까기 인형〉의 대본 역시 호프만의 동화 『호두까기 인형과 생쥐의 왕』을 원작으로 해 만들어졌다.

고야의 어두운 환상

블레이크가 모든 면에서 안정된 사회였던 영국의 합리주의를 거칠게 부정했다면, 프란시스코 고야의 검은 그림들은 무너져 가는 스페인 사회에서 환상의 세계로 도피하려 했던 화가의 무의식을 보여 준다. 카를로스 4세의 가족 초상화를 그린 고야의 시각은 지나칠 정도로 냉정하다. 카를로스 4세 국왕은 한 가족의 가장 자리를 왕비에게 내준 채 우둔한 표정으로 서 있고 마리아 루이사 왕비는 보는 이를 멸시하는 듯한 표정으로 턱을 바짝 치켜들고 있다. 그림의 왼편, 왕세자와 왕세자비 사이에는 국왕의 모후가 유령처럼 슬그머니 얼굴을 내밀고 있다.

　고야는 왕실을 비판하거나 풍자할 의도를 숨긴 채 이 초상을 그린 것은 아니었다. 카를로스 4세 일가의 초상을 보면 그림의 왼쪽 뒤편에 화가 자신의 모습이 보인다. 그는 이 그림을 구성하며 자신처럼 스페인 왕실의 궁정 화가였던 벨라스케스의 〈시녀들〉을 참고했다. 이 점 역시 고야가 최선을 다해 왕

실 일가의 초상을 그렸다는 점을 증명한다. 그럼에도 불구하고 화가로서의 그의 무의식은 이 초상에서 오만한 왕비, 무능한 왕, 왕을 조종하는 모후 등의 숨겨진 본성을 무서울 정도로 예리하게 간파하고 있다. 화려한 의상을 입은 왕족들 모두가 영혼을 뺏긴 인형들 같다. 그들의 눈빛에서는 어떠한 의지나 생기도 느껴지지 않는다.

고야라는 화가에 대해 이야기하기 위해서 우리는 일단 그가 살던 당시 스페인의 상황을 이해해야 한다. 고야는 82세로 거의 한 세기 가까운 긴 인생을 살았다. 그가 화가로 활동하던 시기의 스페인은 유럽의 다른 국가들에 비해 정치, 경제적으로 후진적인 상태를 벗어나지 못하고 있었다. 프랑스 대혁명이 유럽을 휩쓸고 계몽주의와 시민 계급이 부상할 때 유독 스페인은 해묵은 전제 정치의 틀을 그대로 고수했다. 1808년, 스페인을 정복한 나폴레옹은 국왕 카를로스 4세를 폐위하고 그 자리에 자신의 형 조셉 보나파르트를 앉혔다. 카를로스 4세가 폐위된 프랑스 왕가인 부르봉 왕가의 핏줄이라는 이유 때문이었다. 카를로스 4세는 무기력하게 나폴레옹에게 쫓겨 궁을 떠났다. 스페인 민중에게 외국인 국왕은 무능한 국왕 이상으로 용납할 수 없는 존재였다. 민중은 스페인의 왕을 되찾기를 갈망했고 1808년 5월 2일 마드리드에서 민중 봉기가 일어났다. 시민들은 집안의 가구를 꺼내 프랑스군에게 던졌다. 프랑스군은 이 봉기를 잔학하게 진압했다. 학살당한 시민들의 시신들이 거리를 덮었다. 프랑스 장군 뮈라는 무장한 시민은 재판 없이 즉결처형하라고 지시했다.

이후에도 스페인 국민들은 영국의 지원하에 꾸준히 나폴레옹에게 항전했다. 나폴레옹의 몰락과 함께 1814년 카를로스 4세의 아들 페르디난도 7세가 즉위해서 구체제가 회복되었다. 그러나 달라진 것은 거의 없었다. 국민들은

입헌 군주정을 원했지만 새 군주는 의회를 해산하는 등, 해묵은 전제 군주정을 고집했다. 민중의 애국심은 뜨거웠으나 정작 국왕과 권력자들은 자신들의 특권을 독식했을 뿐 민중의 안위나 애국심 따위에는 관심이 없었다. 이것이 18-19세기 스페인의 정치적 상황이었다.

고야의 작품에도 이런 정치적, 문화적 후진성이 엿보인다. 고야 활동 시기의 많은 부분은 19세기에 겹쳐 있다. 그러나 고야의 그림이 속한 시기는 누가 뭐래도 19세기보다는 18세기다. 그는 프랑스 대혁명으로 구체제가 붕괴되는 과정을 목격했지만 그의 그림들이 계몽주의, 시민 계급의 정신, 낭만주의 등을 담고 있다고 보기는 어렵다. 오히려 그의 대표작들은 앙시앵 레짐의 로코코 스타일과 흡사하다.

고야의 그림을 이해하기 위해 반드시 알아야 할 두 번째 명제는 그가 대단히 강한 권력욕과 출세의 소유자였다는 점이다. 고야는 정권이 바뀔 때마다 어떻게 해서든 새 정권의 마음에 들기 위해 필사적으로 노력했고 그 노력은 늘 성공을 거두었다. 고야는 카를로스 4세, 나폴레옹의 형 호세 1세, 그리고 카를로스 4세의 아들 페르디난도 7세로 스페인의 왕위가 바뀌는 동안 계속 궁정 화가 자리에 머물렀고 그 후에는 스페인 왕실의 연금을 받았다. 유명한 〈1808년 5월 2일〉과 〈5월 3일〉 연작을 1808년 민중 봉기 당시가 아니라 1814년에야 그렸다는 점은 시사하는 바가 크다. 호세 1세의 궁정 화가로 일했던 고야는 〈5월 3일의 학살〉에서는 태도를 바꾸어 프랑스군을 잔인한 학살자로 그렸다. 이 두 점의 그림은 1814년 5월에 마드리드에서 열린 희생자 추도식에서 공개되어 열렬한 환영을 받았다. 왕정이 복고되고 부역자들에 대한 심문이 시작되었지만 고야는 아무 혐의도 받지 않았다. 고야가 평생 동안 가장 중요하게 생각한 철학은 '돈의 중요성을 기억하라'는 것이었다. 그에게는

〈1808년 5월 3일의 학살〉, 프란시스코 고야, 1814년, 캔버스에 유채, 268×347cm, 프라도 미술관, 마드리드.

정의나 새로운 가치, 개혁 등보다는 자신이 살아남는 쪽이 훨씬 더 중요했다.

그럼에도 불구하고 고야의 내면에는 어떤 황폐함이 쌓이고 있었다. 매독으로 인해 고야는 점점 더 쇠약해져 갔고 환청과 환각에 시달렸다. 자녀들은 대부분 어릴 때 죽고 아들 하나만이 살아남았다. 그는 자신이 기생하고 있는 스페인 왕실과 귀족들에게 염증을 느끼면서, 한편으로는 그들을 통해 명예와 돈을 얻고 있는 스스로에 대한 혐오에 빠졌는지도 모른다. 그가 본 환상은 푸셀리, 블레이크에 비할 수 없을 정도로 끝없이 무섭고 칠흑처럼 캄캄하다.

1819년, 고야의 나이는 일흔이 넘었다. 아내가 죽고 매독 후유증으로 귀가 들리지 않게 된 고야는 마드리드 근교의 작은 집에 은거했다. 사람들은 이 집을 '귀머거리의 집'이라고 불렀다. 같은 해에 고야는 프라도 미술관의

개관과 그 미술관에 자신의 그림들이 전시되는 광경을 보았다. 화가로서 이룰 수 있는 모든 명예를 다 이룬 셈이다. 그리고 1821년에서 1823년 사이, 고야는 집의 벽에 인간성의 가장 극악무도한 점들을 고발하는 듯한 '검은 그림들'을 쏟아 냈다. 그전까지 어떤 화가의 그림에서도 찾아볼 수 없었던, 어둡고 잔인한 환상을 담은 그림들이었다. 이 그림들을 통칭 '검은 그림들'이라고 부르는 이유는 그림의 색조가 어둡기 때문이기도 하지만 그 주제들이 워낙 공포스럽고 소름 끼치기 때문이다.

작은 집으로 이사해 온 직후에 고야는 심각하게 앓았고 한때 위독한 상황이었다고 한다. 권력과 권력 사이에서 아슬아슬하게 줄타기를 해 오며 생존한 그였지만, 죽음을 이길 수는 없다는 사실을 실감했던 게 아닐까. 그는 이 병석에서 일어나자마자 집의 1, 2층 벽에 쏟아 내듯 그림을 그렸다. 엑스레이 분석을 통해 연구자들은 검은 그림들이 그려진 벽 위에 원래 다른 벽화가 그려져 있었다는 사실을 밝혀냈다. 이 벽에는 원래 밝고 화사한 전원 풍경을 그린 벽화들이 있었다. 그 그림들은 고야 본인의 솜씨였다. 고야는 자신이 그린 밝은 풍경을 지워 버리기 위해 그 위에 검은 그림을 다시 그린 것이다.

검은 그림들의 의미: 수수께끼 환상 혹은 진실

고야가 이 그림들에 대해 언급한 적이 없기 때문에 우리는 이 그림들의 의도는 물론, 완성작인지 미완성인지조차도 알 수가 없다. 프라도 미술관에 옮겨진 열네 점의 그림들은 귀머거리의 집 벽에 그려진 순서대로 진열되어 있지만 정작 그림의 순서는 정확히 알 수 없다. 다만 과감하기 짝이 없는 붓질과 빛과 어둠의 과장된 대비 등을 보아 고야가 그 어떤 관습이나 외부 시선도 상관하지 않고 완전히 자유롭게 그렸다는 점만 알 수 있을 뿐이다.

그림의 주제는 대개 끔찍한 악몽이나 환상 속에 등장하는 악마다. 주제를 정확히 알 수 없는 그림도 몇몇 있다. 모래 구덩이에 빠지고 있는 개 같은 작품은 미완성일 가능성이 대단히 높다. 여기서 목만 남은 채 구덩이 너머로 어리둥절해 하는 시선을 던지고 있는 개의 모습은 동물보다는 사람처럼 느껴지며 보는 이에게 깊은 혼란을 안겨 준다. 개는 끝까지 영문을 모른 채 곧 모래 구덩이에 삼켜지고 질식할 것이다. 온통 비어 있는 캔버스는 차라리 추상화처럼 보이기도 한다.

〈수프를 먹는 노인〉에는 검은 배경을 바탕으로 두 명의 형체가 등장한다. 하나는 흡족한 표정으로 수프를 떠먹는 노인, 또 하나는 해골이 되어 가고 있는 시신의 형상이다. 어찌 보면 이 형상은 죽음 그 자체로 보인다. 이 그림은 죽은 이는 아랑곳 않고 탐욕스럽게 밥을 먹고 있는 노인이거나, 아니면 자신의 임박한 죽음도 모른 채 한 끼의 식사에 희희낙락하고 있는 인간의 모습을 그린 것일 수도 있다.

〈싸우는 사람들〉은 성경에 나오는 카인과 아벨의 이야기(의외로 검은 그림들에는 종교적 색채가 느껴지는 작품들이 많다)를 비유한 것으로 보인다. 아니면 이들이 서 있는 장소가 무릎까지 자란 밀밭(또는 진흙)이라는 점에

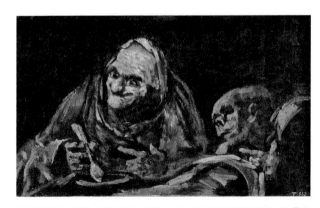

〈수프를 먹는 노인〉, 프란시스코 고야, 1820-1823년, 벽화를 캔버스에 옮김. 49.3×83.4cm, 프라도 미술관, 마드리드.

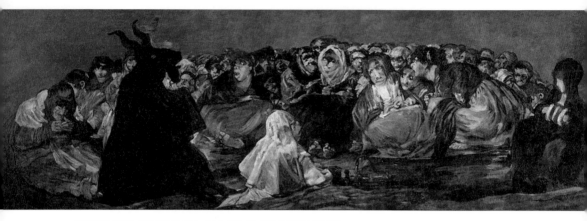

〈마녀들의 연회〉, 프란시스코 고야, 1820-1823년, 벽화를 캔버스에 옮김.
140.5×435.7cm, 프라도 미술관, 마드리드.

서 무의미하게 계속되는 스페인 내전을 그린 것일 수도 있다. 만약 두 사람이 서 있는 장소가 무릎까지 빠지는 진흙이라면 둘은 곧 이곳에 빠져 목숨을 잃을 테니 이 싸움 자체가 무의미하다. 그렇다면 이 그림은 무의미한 전쟁과 눈먼 폭력에 대한 통렬한 고발이 된다. 인간의 광기는 모든 것을 파멸시키고 마침내 그 인간 자신마저 삼키고 만다.

〈마녀들의 연회〉에서는 염소 형상을 한 사탄이 취한 듯한 표정의 여자들에게 둘러싸여 있다. 고야의 시대에는 이미 마녀사냥이 사라졌고 마녀가 존재한다는 믿음도 과거의 유산으로 흘러간 후였다. 그럼에도 불구하고 고야는 '사탄과 마녀'라는 해묵은 주제를 검은 그림들에 다시 등장시키고 있다. 당시의 스페인에는 그와 같은 무지와 미신이 여전히 횡행하고 있다는 비유로 읽힌다. 순례자들을 그린 그림 역시 영혼의 구원을 찾는 이들처럼 보이지 않는다. 그림 속 순례자들은 차라리 영혼을 잃어버린 사람들 같다. 종교를 빗대고는 있지만 종교에 기대기보다는 그 허상을 비웃는 듯한 그림이다.

마술, 종교와 함께 살인과 식인 장면도 검은 그림들에 많이 등장한다. 〈자식을 잡아먹는 사투르누스〉는 검은 그림들 중 가장 널리 알려진 그림이다. 사투르누스(그리스 신화 속 크로노스)는 아버지를 거세한 후 왕위에 올랐기 때문에 아버지와 같은 운명을 겪지 않기 위해 태어나는 자식들을 모두 먹어 버렸다. 그가 마지막 자식인 제우스를 먹어 버리려 할 때 아내 레아가 아기 대신 돌을 쥐여 주어 제우스는 무사할 수 있었다. 이 신화는 루벤스 등 여러 고전 거장들이 그림으로 그린 장면이며 그리스 신화 특유의 강자에 대한 찬양이 담겨 있기도 하다. 그러나 눈을 크게 뜬 채 입을 벌려 자식을 우악스럽게

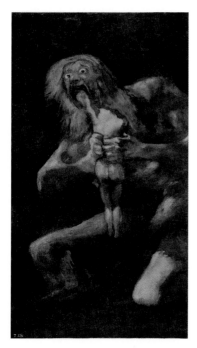

〈자식을 잡아먹는 사투르누스〉, 프란시스코 고야, 1820-1823년, 벽화를 캔버스에 옮김. 143.5× 81.4cm, 프라도 미술관, 마드리드.

뜯어 먹는 거인의 모습에서는 그리스 신화에 담긴 문학적인 의미가 모두 실종되고 없다. 오직 살기 위해 자식마저 삼키는 처절한 약육강식의 현장만 남을 뿐이다. 어찌 보면 화가는 거인을 광포한 남성, 자식을 연약한 여성의 몸으로 그려서 그림에 성적인 의미를 부여한 듯싶기도 하다.

혼돈의 스페인에서 생존을 위해 평생 분투해 왔던 화가는 검은 그림들을 통해 비로소 자신이 진정 하고픈 이야기들을 토로했던 것일까? 이 그림들을 그린 이유는 화가로서 고야의 본능 자체로밖에 설명할 수 없다. 어지러운 세상에서 평생 자신의 출세

를 위해 싸워 왔던 그로서는 생의 마지막 순간에 자신이 진정 그리고 싶었던, 아니면 그리지 않고는 배길 수 없었던 환상을 그렸는지도 모른다.

고야는 이 그림들을 그린 후에도 평온한 생활을 영위했다. 그는 스페인에 환멸을 느낀 듯 프랑스의 보르도로 이주했다. 귀머거리의 집은 손자인 마리아노에게 넘겨주었다(이 손자는 학교를 다니지 않고 싸움을 좋아하는 말썽꾼으로 자랐다). 그는 남프랑스에서 2년간 거주하다 1826년 스페인으로 돌아가 1828년 세상을 떠났다. 고야의 사망 후 몇 번 소유주가 바뀐 귀머거리의 집 벽화들이 알려졌고 그림들은 벽에서 분리되어 캔버스로 옮겨졌다. 1878년 파리에서 열린 만국박람회에 검은 그림들이 전시되기도 했다. 집의 소유주는 1881년 이 그림들을 국가에 기증했다. 현재 '검은 그림들'은 프라도 미술관 특별실에 고야가 그린 순서 그대로 전시되어 있다.

고흐와 뵈클린이 본 밤: 저승으로 가는 관문

고흐는 대중적으로 널리 알려진 화가이지만 그중에서도 자화상이나 해바라기 그림처럼 특별히 더 많이 알려진 작품들이 있다. 고흐의 대표작으로 빠지지 않고 거론되는 작품이 두 장의 〈별이 빛나는 밤〉이다. 두 그림은 9개월 가량의 시차를 두고 그려졌는데 만 1년이 채 못 되는 사이에 고흐의 그림은 그의 정신 상태만큼이나 판이하게 변해 있다.

고흐가 일생 동안 가장 행복했던 시기는 아마 1888년 여름과 가을, 아를에서 동료 화가 고갱이 오기를 기다리던 때였을 것이다. 아를에서 '화가들의 남쪽 스튜디오'를 꾸며 보자는 고흐의 제안에 앙리 툴루즈-로트레크, 에밀 베르나르 등 파리의 동료들은 아무 대답도 하지 않았다. 그들은 2년간 파리에서 겪었던 고흐의 성격에 지쳐 있었으며 설령 고흐를 친구로 여겼다 해

도 굳이 파리를 떠나 먼 아를까지 갈 이유가 없었다. 오직 고갱만이 여름에 아를로 가겠다는 답장을 보내왔다. 고갱 역시 고흐처럼 원색의 색채를 찾아 헤매고 있었다. 고갱이 고흐의 스튜디오에 합류하게 된 데에는 보다 실용적인 이유도 있었다. 테오는 고갱에게 아를에 간다면, 그가 그린 그림을 한 달에 한 장씩 사주겠다고 은밀한 제안을 했다. 이런 사정을 모르고 있던 고흐는 기대에 차서 고갱이 아를에 올 날을 기다렸다.

1888년 9월, 고흐는 론강을 거닐며 그전까지 일찍이 보지 못했던 밤의 풍경을 보았다. 맑고 건조한 여름밤의 대기 덕분에 별빛은 환하게 빛났고 그 별빛과 마을의 등불들이 밤의 강물에 반사되어 다시 빛났다. 푸른 여름밤은 그의 고향 네덜란드에서도, 또 파리에서도 일찍이 보지 못했던 광경이었다. 하늘과 강물, 빛과 밤이 만나는 광경은 고흐에게 마치 지상과 천상이 연결된 것 같은 느낌을 주었다.

〈론강의 별이 빛나는 밤〉은 고흐가 아를에 와서 그린 200여 점의 그림 중 가장 완벽하며, 고흐가 늘 원하던 마음속의 이상적 그림과 가장 가까운 상태까지 간 작품일지도 모른다. 그림의 색채는 맑고 청명하며, 그 색채를 통해 화가가 느끼고 있는 놀라운 영감과 환희가 보는 이에게 선명하게 와닿는다. 밤인데도 하늘은 검은색이 아니라 맑은 느낌의 푸른빛으로 칠해져 있고 커다란 북두칠성과 별들이 환한 빛을 발하고 있다. 이 그림은 1888년 9월에 완성되었다. 그리고 그 다음 달인 10월에 고갱이 아를에 왔다. 고갱과의 공동생활은 고흐의 기대와는 달리 의견 충돌과 긴장, 갈등으로 점철되었다. 아슬아슬하게 버티고 있던 고흐의 정신적 건강 상태는 급격하게 무너지기 시작했다. 고갱 역시 이 상태가 편안하지 않았다. 12월 23일, 고갱은 파리로 돌아가겠다고 선언했고 그런 그에게 면도날을 들이대던 고흐는 고갱을 해치는

〈론강의 별이 빛나는 밤〉, 빈센트 반 고흐, 1888년, 캔버스에 유채,
73×92cm, 오르세 미술관, 파리.

대신 자신의 귓불을 자르는 발작을 일으켰다. 노란 집에서의 평온했던 생활
은 되돌릴 수 없는 과거로 흘러가고 말았다.

　이듬해인 1889년 6월, 고흐는 머물고 있던 생 레미 요양원의 병실 창으로
본 별이 빛나는 밤을 그렸다. 같은 주제를 그린 이 두 그림을 통해 우리는 9
개월의 기간 동안 고흐의 정신 상태가 급격히 파멸을 향해 달려가고 있었다
는 사실을 실감할 수 있을 뿐이다. 고흐의 밤은 더 이상 맑고 황홀한 영감의
밤이 아니다. 나선형의 소용돌이가 화면을 가득 메우고 있고 오른편에 떠오
른 달은 불길할 정도로 크고 환하다. 그림에는 고흐의 천재성과 광기가 함께
번뜩이고 있는 듯하다. 이 그림을 고흐 개인의 겟세마네 동산이라고 평가하
는 이도 있다. 이제 고흐의 밤은 피할 수 없는 삶의 결말, 죽음을 향해 흘러
가는 밤이었다.

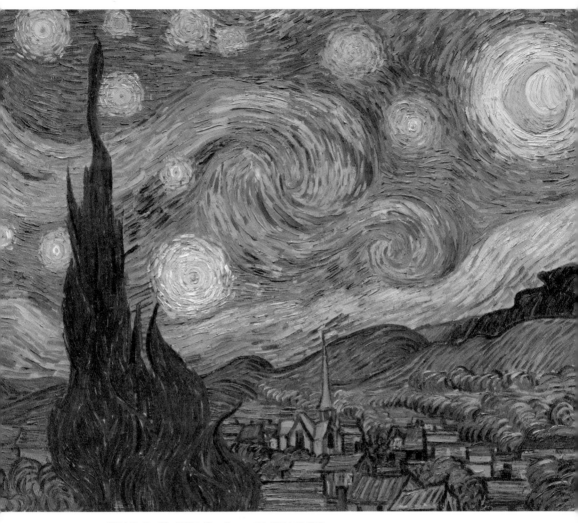

〈별이 빛나는 밤〉, 빈센트 반 고흐, 1889년, 캔버스에 유채,
73.7×92.1cm, 현대미술관, 뉴욕.

아르놀트 뵈클린Arnold Böcklin(1827-1901)의 밤이 보여 주는 장면은 이제 인상주의의 시대가 가고 상징주의의 시대가 왔다는 선언처럼 느껴진다. 인상주의는 빛의 변화에 따라 다양하게 변화하는 장면을 구현한다는 목표를 가지고 있었기 때문에 풍경이든 인물이든 현실을 벗어날 수 없었다. 상징주의는 이러한 인상주의의 한계를 초월하려 한 유파였다. 이것은 세기말의 불안에 대한 예술가들 나름의 예민한 반응이었다. 1886년을 기점으로 인상주의 화가들이 더 이상 전시를 열지 않자 기다렸다는 듯이 스위스와 벨기에에서 상징주의 스타일의 회화들이 등장했다.

상징주의 화가들은 다양한 해석이 가능하며 동시에 데카당스한 느낌의 그림들을 내놓았다. 바젤 출신의 뵈클린은 마치 오페라 같은 느낌의 회화, 그리고 밤과 죽음에 집착하는 그림들을 그렸다. 뵈클린의 대표작으로 손꼽히는 〈죽음의 섬〉은 흰 조각처럼 보이는 영혼이 배를 타고 내세로 향하는 장면을 담고 있다. 작은 배에는 영혼과 함께 한때 그 영혼이 몸담았던 육신이 누운 관이 실렸다. 배가 향하는 섬에는 묘비처럼 길쭉하게 큰 사이프러스 나무가 쭉쭉 뻗어 있다. 고달픈 생을 마친 영혼은 이제 엄숙하리만치 고요한 이 섬에서 영원한 안식을 누릴 것이다.

뵈클린은 남편을 잃은 자신의 후원자 마리 베르나를 위해 〈죽음의 섬〉을 그리기 시작했고 1880년부터 1901년까지, 20여 년 동안 동일한 주제의 그림을 다섯 번 이상 그렸다. 그림의 어둡고도 초월적인 분위기는 독일 낭만주의의 대표 화가 프리드리히를 연상케 하기도 한다. 뵈클린은 〈죽음의 섬〉의 모습을 토스카나의 사이프러스 나무, 그리스 코르푸 근처의 작은 섬, 그리고 자신의 피렌체 스튜디오 인근에 있던 영국인 묘지에서 본따 왔다. 이 묘지에는 태어나자마자 사망한 뵈클린의 딸 마리아가 묻혀 있었다. 뵈클린에게 죽

〈죽음의 섬〉, 아르놀트 뵈클린, 1880년, 캔버스에 유채, 73.7×121.9cm,
메트로폴리탄 미술관, 뉴욕.

음은 익숙한 주제였다. 그는 열네 명의 아이를 낳아서 그중 여덟 명을 잃었
다. 뵈클린은 베르나 부인이 이 그림을 통해 '어두운 세상에서 꿈을 꿀 수 있
기를' 바란다고 말했지만, 이 그림은 그 누구도 아닌 화가 자신을 위로하기
위해 그려진 것일지도 모른다.

〈죽음의 섬〉은 러시아 작곡가 세르게이 라흐마니노프Sergei Rachmaninoff
(1873-1943)의 교향시로도 잘 알려져 있다. 라흐마니노프는 1907년에 뵈클
린의 그림을 촬영한 흑백 사진을 보고 깊은 인상을 받아 이 곡을 작곡했다.
재미있는 사실은 후에 라흐마니노프가 〈죽음의 섬〉 원본을 보고 도리어 실망
했다는 점이다. 라흐마니노프는 자신이 처음 보았던 흑백 사진처럼 이 그림
이 흰색과 검은색으로만 그려졌다면 더 강렬했을 것이라고 말했다고 한다.

화려하고도 고독한 현대인의 밤

근대를 지나 현대로 진입하면서 도시의 밤은 점점 더 화려해졌다. 그리고 그 밤을 지내는 도시인들은 더욱 고독해졌다. 쇼팽의 녹턴Nocturne(야상곡)은 점차 화려해지는 도시에서 밤을 즐기려는 근대의 부르주아를 위해 만들어진 장르였다. 모차르트의 〈아이네 클라이네 나흐트 뮤직〉이 있긴 하지만 밤의 음악이라는 녹턴을 처음 작곡한 이는 아일랜드 출신 작곡가 존 필드John Field(1782-1837)였다. 그의 녹턴은 모두가 느리고 서정적인 곡조로 이루어진 소품들이다.

쇼팽은 모두 열여덟 곡의 녹턴을 작곡했다. 곡들은 대부분 단순한 A-B-A 형식으로 이뤄져 있으나 이 소품들을 통해 쇼팽이 보여 주는 세계는 결코 단순하지 않다. 녹턴은 소규모 청중, 말하자면 파리의 살롱 청중들을 염두에 두고 작곡되었다. 살롱 연주를 위해서는 장대하고 거창한 곡보다는 가볍고 우아하게, 관객의 감성을 적당히 자극하는 소품들이 필요했다. 여기서 쇼팽은 발군의 기량을 발휘한다. 이 정도의 짧고 간단한 소품들을 통해 쇼팽만큼의 깊고 예민한 감수성과 시적인 서정성, 우아하면서도 고독한 분위기를 조성해 낸 작곡가는 찾기 어렵다. 그의 녹턴은 가장 긴 곡도 연주 시간이 7분을 넘지 않는다.

쇼팽의 녹턴은 두 곡, 또는 세 곡씩 묶어서 하나의 작품 번호가 매겨져 있다. 예를 들면 작품 번호 9번의 녹턴은 1-3번으로 이루어졌다. 작곡 연도는 1830년부터 1846년 사이다. 대부분의 곡들은 내밀하고 서정적이며 꿈꾸는 듯 아름답다. 최후의 녹턴들은 병색이 완연한 상황에서 작곡된 곡들이지만 여기서도 우수에 어린 멜로디가 넘치는 듯 아름답게 흐르고 있다.

쇼팽의 녹턴이 19세기 파리의 밤을 감성적으로 표현했다면, 뉴욕의 화가

에드워드 호퍼Edward Hopper(1882-1967)의 그림들은 20세기에 접어든 대도시 뉴욕의 밤을 가장 예리하게 묘사한 작품들이다. 호퍼는 뉴욕에서 미술학교를 졸업하고 20년 가까이 영화 포스터 같은 상업 미술 작품을 그리다 마흔이 넘어서야 순수 미술로 방향을 틀었다. 그의 작품 속 이미지는 지나치리만큼 명료하다. 도시의 밤과 그 속의 고독한 군상들은 너무도 분명해서 오히려 시적인 상상력을 느끼게끔 해 준다. 낯선 도시는 익명의 공간이다. 그리고 그 속에 있는 개인은 필연적으로 고독할 수밖에 없다.

호퍼는 뉴욕에서 평생을 보냈으며 영화를 보거나 거대한 나라 미국을 기차나 자동차로 여행하기를 즐겼다. 극장, 기차, 호텔 로비, 사무실 등 그가 묘사하는 공간의 성격은 지극히 미국적이다. 공간들은 티끌 하나 없이 깨끗하게 정돈되어 있고 세련되었지만 그 모든 공간에는 어둠보다 더 짙은 침묵과 고독이 있다. 도시에서 으레 일어나는 소음이 느껴지지 않는 이유는 이 공간에 있는 이들이 아무도 서로 소통하지 못하고 있기 때문이다. 그래서 그 침묵은 편안하지 않은, 불편한 긴장이 느껴지는 침묵이다.

호퍼는 상업 미술에서 잔뼈가 굵은 화가답게 인물 사이의 거리, 빛의 각도 등을 세심하게 계산해 냈다. 특히 그의 그림에는 창문이 많이 등장하는데 그림 속 인물들이 그 창을 통해 밖을 내다보고 있거나, 아니면 관찰자인 관객이 창을 통해 창 안에 있는 그림 속 인물들을 바라본다. 이 창은 소통의 도구가 아니다. 커다란 유리창 너머, 명징하게 들여다보이는 원색의 사물들과 사람들은 차라리 동물원의 우리와 관람객을 가로막는 유리창에 더 가깝게 느껴진다.

1955년 작인 〈호텔의 창문〉은 1931년에 호퍼가 그린 〈호텔방〉의 변주 같은 작품이다. 두 작품 모두 밤의 호텔을 배경으로 하고 있고 한 명의 여성만

〈호텔의 창문〉, 에드워드 호퍼, 1955년, 캔버스에 유채,
140×102cm, 개인 소장.

이 그려져 있다. 〈호텔방〉에는 좁은 호텔의 객실에 오도카니 앉은 젊은 여인이 등장하는 데에 비해, 〈호텔의 창문〉 속 여성은 한결 나이 들고 부유해 보이는 부인이다. 붉은 원피스에 색깔을 맞춘 모자, 모피가 달린 코트와 검은 하이힐 등 여성의 의상은 나무랄 데 없이 세련되고 고급스럽다. 그녀가 바라보는 창밖에는 칠흑 같은 어둠이 내려앉아 있다. 그녀는 누구를 기다리는 것일까? 누구인지는 알 수 없으나, 왠지 우리는 그녀가 기다리는 인물이 나타나지 않을 듯한 느낌을 받는다. 그리고 그림 속의 여성 역시 이 사실을 알고 있는 듯싶다. 그럼에도 불구하고, 그녀는 가망 없는 기다림을 멈추지 못한다. 그래서 그녀는 칠흑 같은 어둠만이 내려앉아 있는 창 밖을 바라보면서, 오지 않을 누군가를 언제까지나 기다리고 있는 것이다.

호퍼의 그림은 현대의 도시, 현대인의 고독을 가장 명쾌하게 알려 주는 시와도 같다. 등장인물들은 거대한 도시에서 홀로 있거나, 때로 함께 있다 해도 다만 무심하게 서로를 스쳐 간다. 그 속에서 도시의 밤은 조용히 깊어 간다.

꼭 들 어 보 세 요 !

쇼팽: 〈녹턴〉 C#단조 Op. posth
오펜바흐: 《호프만의 이야기》 중 〈뱃노래〉
라흐마니노프: 〈죽음의 섬〉

마녀와 팜 파탈

진정
나쁜 여자는
누구인가?

"교회는 여성에 대한 야누스적인 시선에서 중심을 잡지 못하고 갈팡질팡했다.
아담의 아내 이브와 예수의 어머니인 마리아,
이 둘 중에서 누가 여성의 대표인가?
여성은 관점에 따라서 얼마든지 성녀로 또 동시에 마녀로 변모할 수 있었다."

'영원히 여성적인 것이 우리를 구원한다'는 괴테의 말은 예술에도 해당되는 진리다. 여자는 분명 남자보다 더 매력적인 모델이다. 그러나 숱하게 그려진 아름다운 여성들을 훑어보면 아름다움이나 순결함을 표현한 여성 외에 나쁜 여자, 즉 '팜 파탈'들이 의외로 적지 않다. 미술에서 가장 전형적인 구원의 여인상은 성모 마리아이지만 이 모범 답안에 싫증을 낸 예술가들 또한 많았다.

사실 중세 시대부터 여성에 대한 가치관은 이율배반적인 측면이 있었다. 기독교적인 시각으로 보면 최초의 여성인 이브는 남자를 '지옥으로 이끄는 문'이었다. 그러나 같은 여성인 성모 마리아는 구원의 표상이자 천상의 여인이다. 교회는 여성에 대한 야누스적인 시선에서 중심을 잡지 못하고 갈팡질팡했다. 아담의 아내 이브와 예수의 어머니인 마리아, 이 둘 중에서 누가 여성의 대표인가? 여성은 관점에 따라서 얼마든지 성녀로 또 동시에 마녀로 변모할 수 있었다.

기독교 이전의 세계, 고대 그리스 신화에서도 아름다운 여성은 '남성을 유혹해 파멸에 이르게 하는 사악한 미인'으로 그려지고 있다. 인어의 기원이 된 사이렌은 놀라운 미모와 목소리로 뱃사람들을 홀리는 주인공이다. 오비디우스의 『변신 이야기』를 보면 사이렌은 죽음의 신 하데스가 페르세포네를 납치하는 일을 돕는다. 이 때문에 화가 난 대지의 여신 데메테르가 사이렌에게 저주를 걸었다고 한다. 사이렌은 '지하 세계의 뮤즈'이며 달콤하고도 슬픈 노래를 불러 뱃사람들을 환각 속에 빠뜨린다.

사이렌은 여성의 상체에 물고기 꼬리를 가진 모습으로 흔히 그려진다. 그러나 그리스 신화 속에서의 사이렌은 반은 인간, 반은 새의 형상을 가지고 있다. 사이렌이 새의 모습에서 물고기로 변화한 중요한 이유는 노래를 하기 위해서는 하프를 들고 반주를 해야 했기 때문이다. 손 대신 날개를 가진 형상이라면 악기를 들 수가 없다. 10세기경 비잔티움 제국에서 쓰여진 백과사전에도 사이렌은 새의 날개와 인간 여자의 머리를 지닌 형상으로 등장한다. 놀랍게도 사이렌에 대한 기술은 레오나르도 다 빈치의 노트에도 남아 있다. 다 빈치의 기술에 따르면, 사이렌은 아름다운 노래로 뱃사람들을 홀려 잠들게 한 후, 배에 올라와 잠든 사람들의 몸을 뜯어 먹는다는 것이다.

사이렌의 전설들은 훗날 슬라브 신화의 루살카, 독일의 로렐라이와 운디네 등 낭만주의와 민족주의의 물결을 타고 퍼져 나간다. 이들은 치명적으로 아름답지만 위험하거나 슬픈 정령이며, 남자들을 물로 데리고 간다. 자연에 대한 두려움, 그리고 기독교 이전의 민속 신앙이 합쳐지며 이러한 아름답고도 무서운 여성을 창조해 낸 것으로 보인다.

'나쁜 여자'는 단순히 성경이나 신화 속의 흥미로운 이야깃거리에 그치지 않았다. 빗자루를 타고 밤하늘을 날아 악마의 연회에 참석하고 아이들을 잡아먹는 여자, 마녀에 대한 공포는 근대 이전까지 존재하고 있었다. 마녀라는 낙인이 찍힌 여자들은 아무 죄도 없이 잔혹한 고문을 받고 산 채로 절벽에서 던져지거나 불에 태워졌다. 1400년과 1775년 사이 유럽과 아메리카 식민지에서 벌어진 마녀사냥으로 희생된 여자의 수는 최소 5만 명이라고 한다. 왜 마녀는 여성이어야만 했을까? 그리고 마녀를 잡아들여서 잔인하게 고문한 원한의 원동력은 무엇이었을까?

마녀는 왜 여자인가?

313년 콘스탄티누스 황제에 의해 기독교가 공인되기 전까지 로마 제국에서 기독교는 이단의 종교였다. 자신이 기독교도임을 부정하지 않은 많은 이들이 박해를 받고 잔인한 방법으로 목숨을 잃었다. 기독교 신자들에게 가해진 고문과 처형 방법은 중세 시대의 '마녀'들에게 그대로 적용되었다. 기독교 이전의 신앙들, 원시 민간 신앙들은 기독교가 유럽을 지배하게 된 후에도 완전히 사라지지 않고 민중 신앙의 일종으로 남아 있었다. 그리고 이러한 원시 신앙들을 기독교가 거꾸로 박해하면서 여기에 '마녀사냥'이라는 프레임이 씌워진 것으로 해석할 수 있다.

마녀의 이미지에서 빼놓을 수 없는 모습은 빗자루를 타고 밤하늘을 날아가거나 동물의 사체처럼 섬뜩한 것들을 솥단지에 넣고 끓여 미래를 예언하는 모습이다. 마녀를 그린 16-17세기의 작품에도 대개 이 모습들이 묘사돼 있다. 이런 이미지는 원시 신앙에 이미 존재하고 있었다. 게르만 원시 신앙의 발퀴레들은 바그너의 악극에 등장하는 대로 하늘을 날아가는 여전사들이다. 게르만 신화 속의 발퀴레들은 전쟁에서 목숨을 잃은 전사들의 영혼을 신들의 궁전인 발할라로 실어 나르는 역할을 맡고 있다. 『맥베스』에 등장하는 마녀들은 미래를 보기 위해 솥에 '용의 비늘, 늑대의 이빨, 마녀의 미라 조각, 유대인의 간, 터키인의 코, 타타르인의 입술, 사산한 아기의 손가락' 등을 넣고 끓인다. 마녀가 미래를 예언하는 방식도 고대의 점술사들이 점을 치는 방식에서 유래했다. 중세 유럽은 표면적으로는 기독교가 지배하고 있었지만 민중의 저변에는 기독교 전래 이전의 원시 신앙에서 나온 귀신, 요정, 마술, 이교도 신들의 흔적이 여전히 남아 있었다.

유럽은 14-16세기 사이 정치, 경제적으로 위기를 맞았다. 백년 전쟁과 종

〈마녀를 만난 맥베스와 뱅쿼〉, 테오도르 샤쇠뢰, 1855년, 캔버스에 유채,
70×92cm, 오르세 미술관, 파리.

교 개혁이 잇따라 터지고 흑사병의 유행으로 인구가 크게 줄어들었다. 기후 역시 소빙하기로 추운 겨울이 연속되면서 기근이 만연했다. 이 시기에 빗자루를 타고 밤하늘을 날아 악마의 연회에 참석하고 아이들을 잡아먹고 저주를 거는 여자, 악마의 대리자인 마녀의 개념이 완성된다. 세상이 흉흉할수록 종말에 대한 두려움은 비례해서 커졌다. 사람들은 이 두려움을 마녀에 대한 핍박으로 해결하고 싶어 했다. 교황청은 마녀와 마녀재판의 존재를 공식적으로 인정했다. 성처녀, 예수, 교회 등이 절대적인 선이라면 이 선을 강조하기 위해 그 반대편에 있는 악의 존재도 강조할 필요가 있었다.

마녀를 그린 그림들은 그 수가 많지는 않다. 당시 민중들과 마찬가지로 화가들도 마녀의 존재를 진심으로 믿고 있었기 때문에 그림으로 그리는 일을 꺼릴 수밖에 없었다. 알브레히트 뒤러Albrecht Dürer(1471-1528)의 에칭에 등장한 마녀는 나이 든 노파의 모습이다. 그녀는 염소의 등을 거꾸로 타고 마녀의 상징 빗자루를 든 채 하늘을 날고 있다. 악마 루시퍼의 천사들이 주위에서 춤을 추는 가운데 마녀는 입을 벌리고 있다. 아마도 악마의 주문을 외우고 있기 때문일 것이다. 마녀의 머리카락은 뒤로 휘날리지 않고 위로 곤두서 있는데 이는 그녀가 자연의 섭리에 지배받

〈마녀〉, 알브레히트 뒤러, 1500년경, 동판화, 11.7×7.2cm, 메트로폴리탄 미술관, 뉴욕.

〈네 명의 여자 혹은 마녀〉, 알브레히트 뒤러, 1497년,
동판화, 19.4×13.5cm, 메트로폴리탄 미술관, 뉴욕.

지 않는 인물, 즉 악마의 일원임을 암시한다. 당대의 지성인이었던 뒤러 역시 마녀가 존재한다는 사실을 의심하지 않았던 게 분명하다. 그러나 이로부터 3년 전에 그려진 〈네 명의 여자, 혹은 마녀〉에서 뒤러는 약간 유보적인 태도를 취한다. 네 여자는 마녀라고 하기에는 조금 순진해 보인다. 다만 이 여자들의 유혹적인 육체를 통해 뒤러는 이들이 '남자를 유혹해 파멸로 이끄는 나쁜 여자들'임을 암시한다.

 종교 분쟁인 30년 전쟁이 벌어진 16세기 말과 17세기 초, 마녀사냥의 불길은 독일 지역을 중심으로 폭발적으로 퍼져 나갔다. 유럽에서 마녀사냥이 최고도에 달했을 때는 1620년대이며 지역은 신성 로마 제국, 스위스 등 독일어권이었다. 30년 전쟁이 본격화되고 전염병과 기근으로 굶어 죽는 이가 속출하던 시기였다. 공동체의 삶이 어려워지면서 그 속에서 오랫동안 쌓여 온 갈등이 마녀사냥으로 터져 나온 것이다. 사탄이 교회의 기반을 허물려 하기 때문에 마녀가 늘어나고, 때문에 마녀가 늘어나면 종말이 가까워진다고 사람들은 생각했다. 가혹한 고문과 마녀사냥, 화형 등은 이러한 이유로 정당화되었다. 마녀는 인간이 아닌 악마로 여겨져서 산 채로 불에 태우거나 내장을

꺼내는 등 잔혹하기 짝이 없는 고문도 당연하게 받아들여졌다. 마녀사냥이 가장 횡행했던 곳은 신성 로마 제국의 영토였지만 영국이나 신대륙인 메사추세츠의 세일럼 등에서도 마녀사냥은 드물지 않게 벌어졌다.

의외로 신구교 간 종교 갈등은 마녀사냥의 주된 이유가 아니었다. 사회 내의 다양한 갈등이 폭발 양상을 보일 때, 그 갈등을 분출할 방법으로 마녀사냥이 이용되었다. 흉년, 전쟁, 전염병 등의 재난이 심해질 때마다 마녀재판도 늘어났다. 마녀사냥이 시작되면 대개는 늙고 가난하고 거친 성격으로 따돌림을 받던 여성들이 희생되곤 했다. 약자에 대한 잔인한 탄압은 역사적으로 드문 일이 아니다. 제2차 세계대전의 유대인 학살은 그 한 예일 뿐이다.

유독 여성이 마녀로 지목된 이유는 이브 이래 여성은 '욕망에 휘둘리는 약한 존재'인 동시에 '이성으로 무장한 남성을 유혹하는' 장본인이기 때문이다. 이브는 악마의 꼬임에 넘어갔을 뿐만 아니라 아담을 타락시킨 장본인이기도 하다. 이브가 유혹에 넘어가지 않았다면 인간들이 육신의 죽음과 고통을 겪지 않았을 것이다. 신학자들은 여성성 자체가 비극과 악의 원천이라는 논리로 마녀사냥을 정당화했다.

또 기독교는 육체적 사랑을 죄악시하는 경향이 있다. 최고의 여성인 성모는 동정녀이며 대부분의 성녀들도 성을 멀리하고 신앙을 지킨 이들이었다. 성녀 숭배를 뒤집으면 마녀는 악한 존재이며 박멸해야 한다는 논리가 생겨난다. 육체적 욕망을 제어하지 못하는—다시 말하지만, 여자는 남자보다 '유혹에 약'하므로—여성들은 그 욕망을 만족시키기 위해 악마와 교접한다. 그리고 그 교접을 통해 마녀가 되는 것이다. 남성을 성적 욕망에 빠지게 하는 이가 여성이라는 논리가 이 지점에서 성립된다. 이런 이유로 여성은 쉽게 악마의 하수인인 마녀가 될 수 있다고 여겨졌다.

백년 전쟁이 한창이던 1430년, 생포한 잔 다르크Jeanne d'Arc(1412-1431)를 부르고뉴군에게 넘겨받은 영국은 그녀에게 이단과 마녀의 죄목을 뒤집어씌웠다. 프랑스 왕 샤를 7세는 잔 다르크의 승리로 인해 왕위에 오를 수 있었다. 잔 다르크가 마녀로 증명되면 그녀의 도움으로 프랑스 왕이 된 샤를 7세의 정통성도 훼손되는 것이었다. 잔 다르크가 미카엘, 가브리엘 천사와 카타리나 성녀의 목소리를 들었다고 주장하자 재판관들은 그 소리가 악마의 소리였다고 논박했다. 파리 대학의 신학자와 사제들 47명 중 42명이 잔 다르크가 이단을 저질렀다는 데 찬성했다. 프랑스군을 지휘할 때 살아 있는 성녀 취급을 받았던 그녀는 열아홉 살의 나이에 마녀의 탈을 쓰고 화형대의 이슬로 사라지고 말았다.

마녀사냥의 광풍은 17세기 후반에 이르며 사그라들기 시작했다. 프랑스의 루이 14세와 오스트리아의 마리아 테레지아는 마녀사냥을 법으로 금지했다. 네덜란드 공화국에서는 16세기 후반부터 마녀사냥이 사라진 반면, 폴란드와 헝가리에는 18세기 초까지 마녀사냥이

〈윈체스터 추기경에게 심문당하는 잔 다르크〉, 폴 들라로슈, 1824년, 캔버스에 유채, 277×217.5cm, 보자르 미술관, 루앙.

남아 있었다. 이렇게 지역에 따라 차이를 보이기는 했지만 대체로 중앙 정부의 역할이 커지면서 민간 재판의 일종인 마녀사냥은 줄어들었다. 또 과학과 철학이 대두되면서 초자연적 현상에 대한 두려움이 그만큼 줄어든 점도 마녀사냥을 종식시키는 데 한몫을 하게 된다. 1700년대 중반, 계몽사상이 퍼지면서 마녀사냥의 그림자는 유럽에서 거의 사라졌다. 그러나 그렇다고 해서 이브의 뒤를 잇는 '나쁜 여자'가 사라진 것은 아니었다. 성경 속의 인물들, 그리고 낭만주의와 함께 부활한 전설의 미녀들이 되살아나 마녀의 자리를 계승하게 된다.

성경 속의 팜 파탈

성경 속의 팜 파탈로 예술에 빈번히 등장한 두 사람은 단연 델릴라와 살로메다. 구약 성서 「사사기」 13-16장에 등장하는 삼손의 일대기는 그리스 신화 속 비극적 영웅의 이야기와 흡사하다. 삼손은 유대 민족과 블레셋(필리스티아)인들이 가나안에서 한창 대립할 때 태어났다. 그는 맨손으로 사자를 사냥할 정도로 대단한 힘을 가진 장사였으나 그리 현명한 사람은 아니었다. 삼손은 그저 자신의 기분이 상했다는 이유로도 수많은 블레셋인들을 죽였다. 심지어 그의 충동적인 행동에 견디지 못한 유대인들이 삼손을 블레셋인들에게 넘기려 한 적도 있었지만 삼손은 묶인 손을 풀고 당나귀 턱뼈로 수많은 블레셋인들을 쳐서 죽였다.

삼손은 유대인의 지도자가 되어 20년간 유대 왕국을 통치했다. 그러나 무적인 삼손에게도 약점은 있었다. 그는 전형적인 영웅답게 여자의 유혹에 약했다. 블레셋인들은 이런 삼손의 약점을 알아채고 아름다운 여인 델릴라를 협박해 삼손에게 보낸다. 델릴라는 집요하게 그의 힘의 원천을 물었고 갖가

〈삼손과 델릴라〉, 조지프 솔로몬, 1887년, 캔버스에 유채, 243×365cm,
워커미술관, 리버풀.

지 거짓말로 그녀를 속이던 삼손은 결국 머리카락이 힘의 원천이라는 비밀을 털어놓았다. 델릴라는 삼손이 잠든 사이 블레셋인들을 부르고 약속된 대가인 은 1천 냥을 받았다. 블레셋인들은 조용히 삼손의 머리카락을 자른 후, 그를 체포해서 두 눈을 뽑아 버렸다. 블레셋인들의 노예가 된 삼손은 옥수수를 가는 연자방아를 돌리는 신세로 전락했다.

시간이 지나고 머리가 자란 삼손은 과거의 괴력을 다시 얻게 된다. 나이가 든 삼손은 블레셋인들의 신인 다곤의 제삿날에 신전으로 불려온다. 블레셋인들은 늙고 눈이 먼 과거의 적장을 마음껏 조롱했다. 삼손은 신에게 최후의 기도를 한 후, 신전의 기둥을 밀어 넘어뜨렸다. 삼손이 젊은 날에 죽였던 블레셋인의 수보다 더 많은 사람들이 신전의 돌에 깔려 죽었고 삼손 자신도 무너진 신전에 깔려 목숨을 잃는다. 삼손의 죽음으로 유대 민족은 다시 혼란 속으로 빠져드는데 위대한 예언자 사무엘이 나타나서 이 혼란을 불식시키게 된다. 지도자로 살다 노예가 되어 감옥에 갇히고, 치욕스러운 삶보다 죽음을 선택하는 삼손의 결말은 오이디푸스 왕 같은 장엄한 그리스 비극을 연상케 한다.

삼손과 델릴라는 성경의 내용 중에서는 드물게 오페라로 만들어진 주제이

기도 하다. 생상스는 모차르트 못지 않게 천재적인 재능을 가진 인물이었고 프랑스에서 가장 큰 성공을 거둔 작곡가였다. 두 살 때 피아노를 배우기 시작해서 열한 살에 베토벤의 피아노 협주곡과 소나타를 모두 암보로 연주할 수 있을 정도였다. 생상스는 생전에 《헨리 8세》 등 열두 편의 오페라를 작곡했다. 열한 편의 작품은 작곡가의 죽음과 함께 잊혔지만 《삼손과 델릴라》만은 현재까지 자주 공연되고 있다.

성경을 소재로 하고 있으나 《삼손과 델릴라》는 종교의 색채보다는 오히려 이국적인 감성이 강한 오페라다. 삼손의 일대기 자체가 전형적인 영웅의 비극에 더 가깝기도 하다. 메조 소프라노가 부르는 델릴라의 관능미 넘치는 가창들이 무척 매력적으로 다가온다. 프랑스 오페라답게 두 번의 발레 장면이 등장하는데 특히 3막 블레셋 인들의 연회 장면에서 등장하는 바카롤(바쿠스를 찬양하는 춤)은 이국적인 동시에 제2제정 시대 프랑스의 사치스러운 분위기를 느끼게 한다. 생상스는 애당초 이 곡을 오라토리오로 구성했다가 리스트의 권유를 받고 오페라로 방향을 바꾸었다고 한다. 초연은 리스트의 추천으로 인해 1877년 바이마르에서 이뤄졌고 프랑스 초연은 1890년에야 성사되었다. 당시 파리 청중들은 자국 작곡가의 오페라에 큰 관심이 없었다. 《삼손과 델릴라》는 프랑스에서보다 독일어권에서 더 큰 인기를 얻어서 거꾸로 프랑스 초연이 이루어진 경우다.

델릴라보다 한층 더 유혹적인 성경 속의 악녀는 살로메다. 헤로데 왕의 의붓딸인 살로메는 세례 요한의 죽음에 결정적 원인을 제공한다. 세례자 요한은 성경에 등장하는 중요한 인물로 제사장 사가랴의 아들이다. 그의 어머니인 엘리사벳과 예수의 어머니 마리아는 사촌 간이었다. 요한은 예수보다 1년 더 먼저 태어났는데 그가 태어날 때 마리아가 직접 아기를 받았다고 한다.

요한은 예수 생전에 이미 설교자로 큰 명성을 얻었다. 그는 예수보다 한층 강하고 직접적인 방식으로 설교했고 몰려든 군중들에게 '회개하라, 천국이 가까이 왔다'고 외쳤다. 그의 공격적인 설교가 인기를 얻으면서 위험도 함께 닥쳤다. 당시 유대의 왕이던 헤로데 왕이 자신의 제수인 헤로디아스와 결혼하자(헤로디아스는 원래 헤로데 필립보의 아내였으나 이혼하고 그의 이복형인 헤로데 안티파스와 재혼했다) 요한은 왕이 율법을 어겼다며 공공연히 이를 비난했고 헤로데 왕은 요한을 잡아들였다. 왕은 자신을 비난하는 요한을 눈엣가시처럼 여겼으나 큰 명성을 지닌 요한을 감히 죽이지는 못했다.

어느 날 궁에서 연회가 열렸다. 헤로데는 헤로디아스 왕비가 데려온 딸 살로메에게 춤을 추라고 명했고 그녀는 뛰어난 춤 솜씨를 보였다. 헤로데는 이 솜씨에 반해 가지고 싶은 것은 무엇이든 주겠다고 말한다. 소녀는 어머니인 왕비와 무엇을 받을지를 의논한다. 왕비는 요한의 목을 요구하라고 말했다. 왕은 요한의 목을 포기하는 대신 왕국을 전부 주겠다고 모녀를 설득했으나 헤로디아스는 고집을 꺾지 않았다. 왕은 손님들 앞에서 한 약속을 어길 수 없었다. 이리하여 요한은 처형당했고 살로메는 춤의 대가로 은쟁반에 받쳐진 요한의 머리를 얻게 된다. 요한의 제자들이 스승의 유해를 거두어 장례를 치렀다.

세례 요한의 일대기는 네 복음서에 골고루 등장하지만 정작 '살로메'라는 이름은 성경에 나오지 않는다. 요한의 죽음과 거기에 관련된 헤로데 왕, 헤로디아스 왕비의 이야기만 나올 뿐이며 살로메는 '헤로디아스의 딸'로 등장한다. 성경 속의 살로메는 어머니가 시키는 것은 뭐든지 다 하는 순진한 소녀다. '소녀는 제 어미가 시키는 대로 "세례 요한의 머리를 쟁반에 담아서 이리 가져다주십시오"라고 청하였다'는 것이 「마태복음」 14장에 나오는 살로

메 묘사의 전부다. '살로메'라는 이름은 당시의 유대인 역사가인 플라비우스 요세푸스의 책에 나온다. 그런데 이 책에는 헤로디아스와 살로메 모두 요한의 죽음과 관련이 없다고 서술되어 있다. 요세푸스의 책에 따르면 폭동을 염려한 헤로데 안티파스 왕이 요한의 처형을 명령했다고 한다.

무엇보다 요한의 일대기에서 충격적인 부분은 살로메가 자신의 계부에게 춤을 춘 대가로 요한의 머리를 요구했다는 점이다. 성경에는 살로메라는 이름은 물론이고 그녀가 어떤 여자인지에 대해서도 전혀 나온 바가 없다. 그럼에도 불구하고 살로메의 일화는 성경의 이야기들 중에서 가장 그로테스크하고 어두운, 동시에 매력적인 이야기임이 분명하다. 화가들이 이 일화에서 정작 악녀인 헤로디아스는 빼놓고 살로메를 부각시켜 그린 것은 당연한 일이었다.

요한의 목을 받으며 승리의 미소를 짓고 있는 살로메를 그린 화가는 한둘이 아니다. 그림 속의 살로메는 대개 놀라울 정도로 순진해 보이는, 흰 피부를 가진 아름다운 여인이다. 그녀의 악행은 적어도 외모에는 드러나지 않는다. 카라바조가 그린 살로메는 몸을 쟁반에서 한껏 떨어뜨리고 있지만 얼굴에는 숨길 수 없는 미소가 감돌고 있다. 서늘하면서도 사악한 미인의 전형 같은 모습이다. 사악한 마음을 가진 미인, 이 점이 바로 화가들에게는 놓칠 수 없는 매력이었을 것이다.

1905년 초연된 리하르트 슈트라우스Richard Strauss(1864-1949)의 《살로메》는 성경의 살로메 부분에 한층 더 유혹적인 이야기를 덧대 만들어진 오페라다. 작품 속에서 살로메는 지하 감옥에 갇힌 요한에게 매혹되지만 요한은 그녀를 차갑게 외면하고 모욕한다. 살로메의 의붓아버지인 헤로데 왕은 그녀에게 은근한 유혹의 시선을 보내고 있다. 살로메는 헤로데 왕의 요구에 따라

〈요한의 목을 받는 살로메〉, 카라바조, 1607-1609년, 캔버스에 유채,
116×140cm, 스페인 왕실 컬렉션, 마드리드.

일곱 개의 베일을 벗는 선정적인 춤을 추고 난 후, 요한의 목을 요구한다. 마침내 은쟁반에 놓인 요한의 목을 얻게 된 살로메는 그 피 묻은 입술에 키스한 후, 개에게나 던져 주라고 소리친다. 이 광경에 소름이 끼친 헤로데 왕은 살로메를 죽이라고 명령한다.

이 오페라의 원작은 영국 작가 오스카 와일드가 쓴 희곡『살로메』(1891)였다. 작품은 성경에서 모티브를 따 왔을 뿐, 다분히 와일드의 창작물이다. 어차피 성경에 나오는 살로메에 대한 묘사는 극히 제한적이다. 성과 피에 대한 욕망을 아낌없이 드러내는 여성의 모습, 이것이 와일드가 희곡 속에 그리려 한 악녀 살로메의 모습이었다. 동시에 살로메는 매우 순진무구하고 아이처럼 단순한 여자로 묘사된다. 와일드는 평소 '순진무구한 것처럼 사악한 것은 없다'고 주장해 왔고 그의 살로메는 이 주장의 연장선상에 있는 캐릭터이다. 또 와일드는 살로메를 짝사랑하는 호위대장 나라보트도 등장시킨다. 의붓 아버지인 헤로데는 이미 살로메에게 치근덕대고 있다. 그렇다면 이 희곡에서 살로메에게 관심이 없는 남자는 요한뿐이다. 살로메는 자신을 무시하는 요한을 미친 듯이 갈망한다. 요한은 그런 살로메에게 저주를 퍼부은 후 다시 감옥으로 자진해 돌아가고 호위대장은 이런 살로메의 모습에 충격을 받아 자살한다. 와일드가 그린 살로메는 남자를 파멸시키는, 그리고 스스로도 욕망의 화신인 여성이다.

와일드는 희곡을 쓰기 전에 루벤스, 뒤러, 모로, 카라바조, 티치아노 등이 그린 살로메 그림을 주의 깊게 관찰했다고 한다. 또 하이네, 플로베르, 말라르메 등이 쓴 살로메가 등장하는 작품들도 모두 연구했다. 귀스타브 모로 Gustave Moreau(1826-1898)가 그린 〈베일을 벗는 춤을 추는 살로메〉는 이 중에서 특히 와일드의 상상력을 자극한 작품들이다. 여기서 춤추는 살로메를 헤

〈춤추는 살로메〉, 귀스타프 모로, 1876년, 캔버스에 유채, 143.5×104.3cm, 해머미술관, 로스앤젤레스.

로데 왕이 심상찮은 눈길로 바라보고 있다. 궁전은 보석들로 정교하게 장식되어 있으며 살로메는 발끝을 든 채로 한 손에 연꽃을 들고 화려한 의상을 입은 모습이다. 모로는 이 작품을 7년간 연구해 그렸으며 이스탄불의 아야 소피아, 스페인의 알함브라 궁 등을 참고해 그림을 구성했다. 모로의 살로메는 1876년 살롱전에 출품되어 큰 센세이션을 일으켰다.

리하르트 슈트라우스는 1902년 연극 〈살로메〉의 공연을 본 후 바로 이 작품을 오페라로 만드는 작업에 착수했다. 작품은 1905년 완성되어 그해 12월 드레스덴에서 초연되었다. 초연 당시에는 여러 문제가 속출했다. 주역 가수를 비롯한 모든 가수들이 역할이 지나치게 어렵고 선정적이라는 불만을 표시했다. 놀랍게도 초연은 38번의 커튼콜을 받는 대성공을 거두었다. 이후 독일 각지에서 열린 〈살로메〉 공연은 대부분 격찬을 얻었다. 반면, 빈 궁정 오페라는 이 작품의 공연을 금지해서 당시 빈 오페라의 지휘자였던 구스타프 말러를 격분하게 만들었다. 런던에서는 1910년에야 세례 요한의 잘린 목을 무대에 올리지 말아야 한다는 조건 아래 공연이 허가되었고 뉴욕 메트로폴리탄 오페라에서 열린 미국 초연은 악평만 얻고 끝났다.

유혹하는 여자들: 콜걸과 정부들

19세기가 되면 마녀도, 그리고 세이렌이나 델릴라 같은 신화와 성경 속 악녀도 과거의 이야기로 흘러간다. 근대화된 유럽 사회에는 그러나 여전히 '나쁜 여자'가 존재하고 있다. 이 나쁜 여자들은 바로 밤의 여자들이다.

매춘은 19세기 후반과 20세기 초까지 유럽 도시에서 매우 흔한 일이었다. 20세기 초 빈의 인구는 200만 가량이었는데 그중 5만여 명이 매춘으로 생계를 유지하는 여성이었다는 기록이 있다. 런던의 경우도 마찬가지여서 19세

기 중엽 런던에서 일하는 젊은 여자 중 3분의 1 가까이가 매춘부였다. 이 같은 변화는 19세기 중반부터 벌어진 유럽 사회의 변화와 연관이 깊다. 1815년 나폴레옹의 워털루 전투 이후 전 유럽이 전쟁에 휩싸이는 일은 19세기 내내 벌어지지 않았다. 영국에서 시작된 산업 혁명의 파고는 프랑스를 거쳐 독일어권으로 퍼져 나갔고, 영국과 프랑스는 나란히 해외 식민지 개척에 열을 올렸다. 독일과 이탈리아가 통일에 이르렀고 그리스가 독립했다. 유럽은 하루가 다르게 팽창하고 있었다. 증기선이 대서양을 횡단하고 철도망이 도시와 도시 사이를 촘촘하게 이었다. 도시가 커지고 새롭고 현대적인 직업이 늘어났으며 주식 시장의 호황으로 백만장자가 속출했다. 사회는 그 어떤 때보다 더 빠르고 역동적으로 변화하고 있었다. 화가들은 자연이 아닌 도심을, 숲과 바다가 아닌 도시인을 그들의 화폭에 담기 시작했다.

이런 분위기에서 19세기 후반 파리 화가들의 가장 큰 관심사가 매춘부들이었다는 점은 그리 놀라운 일이 아니다. 어차피 18세기까지 왕과 귀족들은 여러 명의 정부를 숨겨 두고 있었다. 이세 사회의 중심 세력이자 새로운 경제적 주체로 떠오른 부르주아도 왕과 귀족처럼 정부를 두지 못할 이유가 없었다. 밤의 여자들은 화가들에게 '모더니티'의 숨겨진 상징처럼 보였다. 아름답고 유혹적인, 그리고 일견 불행하기도 한 그녀들은 화가들에게 그림에 대한 영감을 주었다. 보들레르는 "예술은 곧 창녀다!"라고 일갈했는데 이 말에는 중의적인 뜻이 숨어 있었다. 정도의 차이는 있지만 19세기 후반 파리에서 활동하던 많은 작가, 화가들의 작품에는 다양한 매춘부들이 등장한다. 에드몽 드 공쿠르, 모파상, 위스망스 등이 매춘부들을 소재로 한 소설을 썼다. 샤를 보들레르의 시집 『악의 꽃』도 매춘부들을 묘사한 내용들로 이뤄져 있다. 이 '유혹하는 여자들'은 19세기 화가들에게는 새로운 비너스나 다름없었

〈샹젤리제, 밤의 매춘부〉, 루이 앙케텡, 1890–1891년, 캔버스에 유채, 83.2×100cm,
반 고흐 미술관, 암스테르담.

다. 마네, 드가, 도미에 등 많은 화가들이 매춘부를 그렸다.

19세기 유럽에서는 매춘이 불법이 아니었고 다만 '필요악' 정도로 여겨지고 있었다. 파리에서는 매춘부들이 거리에서 호객하는 것은 불법이었지만 특정 유곽에 속해 있다고 신고하면 제한적으로 영업을 할 수 있었다. 예를 들면 가로등이 켜진 밤의 대로에서는 매춘부의 호객이 가능했다. 밤이 되어 샹젤리제 같은 대로변에 가스등이 켜지면 서서히 이런 여성들이 나타났다. 파리와 빈 등 유럽의 큰 도시들에서는 암암리에 허용되던 기묘한 장면이었다. 루이 앙케탱Louis Anquetin(1861-1932)이 그린 밤의 샹젤리제에 서 있는 매춘부는 세련된 옷차림이지만 처량해 보인다. 환한 가로등불 속에서 마차를 탄 신사들은 그녀를 외면하고 지나간다. 자세히 보면 어둠 속에서 그녀를 스쳐가는 남자가 보인다. 겨울바람이 호객에 나선 매춘부를 더욱 움츠러들게 한다. 아름답고 관능적이면서 동시에 애처로운 젊은 여성, 이런 복합적인 느낌이 화가들로 하여금 거리의 여자들을 소재로 삼게 만든 점이었을 것이다.

낮의 거리에서는 호객이 불법이었기 때문에 매춘부들은 대개 카페에서 고객을 찾았다. 그녀들은 이른 저녁 카페 테라스에 앉아 압생트를 한 잔 시켜 놓고 담배를 든 채 손님이 말을 걸어오기를 기다렸다. 심지어 그녀들은 소득에 따른 세금도 냈다(프랑스에서는 1946년이 되어서야 유곽이 불법으로 규정되었으나 현재도 매춘을 완전히 법으로 금지하고 있는 것은 아니다). 도시의 어둠 속에서 일하는 여자들과 가난한 몽마르트르의 화가들 사이에는 일말의 공통점이 있어 보이기도 했다. 화려해 보이기는 했지만 극소수를 제외하고 매춘부들이 사회적으로 신분 상승할 수 있는 길은 거의 없었다. 그녀들은 대부분 폭력과 성병에 무방비로 노출돼 있었다.

툴루즈-로트레크가 본 밤의 빛

19세기 후반의 파리는 '빛의 도시'였다. 에디슨이 1878년 개량한 백열등 조명은 빠르게 도시로 퍼져 나갔다. 노란색 빛을 내는 가스등은 화재의 위험이 있었고 냄새와 그을음이 심했다. 고흐의 유명한 〈밤의 카페 테라스〉를 비롯한 19세기 후반의 그림들 중에서 유독 노란 조명을 밝히고 있는 작품들이 있는데 이 노란빛이 가스 조명의 색깔이다. 탄소 필라멘트를 사용한 백열등은 밝고 흰빛을 냈으며 화재의 위험도 없었다. 특히 화재에 취약했던 극장은 이 새로운 조명을 적극적으로 도입했다. 파리에서 1889년 문을 연 '물랭루주'는 거대한 나무 코끼리를 가득 채운 백열등 조명으로 큰 화제를 불러일으켰다. 화려한 도시의 이면에서 기생하는 매춘부들의 수도 나날이 늘어갔다. 앙리 툴루즈-로트레크Henri de Toulouse-Lautrec(1864-1901)는 물랭루주와 밤의 여자들을 그리는 데 화가로서의 짧은 생을 바치다시피 했다.

툴루즈-로트레크의 기이하고도 불행한 인생은 잘 알려져 있다. 백작가의 자손인 툴루즈-로트레크는 뼈가 잘 부러지는 유전적인 결함을 안고 태어났다. 어린 시절의 사고 때문에 그의 키는 열두 살 이래 더 이상 자라지 않았다. 스무 살이 되자마자 파리로 온 툴루즈-로트레크는 초창기에는 주로 서커스장의 곡예사들을 그렸다. 그의 일생에서 유일하게 진정한 사랑으로 남았던 쉬잔 발라동과 연애했던 것도 이 무렵이다. 그러다 그는 파리 몽마르트르 초입에 문을 연 물랭루주에서 새로운 빛을 발견했다. 댄스홀의 춤추는 여자들은 화가에게 무한한 영감의 원천이 되었다.

툴루즈-로트레크의 화폭에 담긴 여자들은 계층과 직업을 막론하고 관능과 순수함이 묘하게 오버랩된 모습이다. 스케치에 재능이 남달랐던 그는 물랭루주에서 춤추는 여자들을 재빨리 스케치하고 색칠해서 그림을 완성시키

〈물랭 거리의 살롱〉, 앙리 툴루즈-로트레크, 1894년, 캔버스에 유채, 111.5×132.5cm,
툴루즈-로트레크 미술관, 알비.

곤 했다. 매음굴에서 살던 매춘부들을 그린 툴루즈-로트레크의 작품들을 보면 그녀들이 화가의 존재를 거의 의식하지 않고 있음을 알 수 있다. 화상 뒤랑-뤼엘에게 "나는 집보다 여기(매음굴)가 더 편해"라고 이야기할 만큼 툴루즈-로트레크의 삶은 이곳과 밀접하게 얽혀 있었다. 심지어 매음굴의 응접실을 장식하기 위한 그림을 툴루즈-로트레크에게 의뢰한 포주도 있었다.

매춘부를 관능적이거나 가련한 모습으로 그린 여느 화가들과는 달리 툴루즈-로트레크는 매춘을 하나의 직업으로 받아들였다. 그가 그린 매춘부들의 모습, 살롱 소파에 앉아 손님을 기다리고, 모욕적인 성병 검사를 정기적으로 받고, 남자 대신 동료 여자에게 애정을 갈구하는 모습은 저녁 시간 물랭루주로 출근하는 댄서 잔 아브릴의 모습과 크게 다르지 않다. 그는 매춘부들에게 어떤 동정도 연민도 보이지 않고 그저 담담하게 그녀들을 대한다. 아마도 그런 점이 매춘부들로 하여금 툴루즈-로트레크에게 마음을 열게 만든 계기가 되었을 것이다. 툴루즈-로트레크는 매음굴에 머무는 동안 여성들끼리의 동성애에 주목했고 이를 담은 석판화 연작을 제작하기도 했다. 어두운 방 안에서 이뤄지는 여성들끼리의 애정 행각은 진지한 동시에 매우 내밀하다.

매음굴에 1년씩 머무르며 그림을 그리는 사이 툴루즈-로트레크는 끊임없이 술을 마셨고 1890년대 후반부터 알코올 중독으로 인한 정신 착란 증세

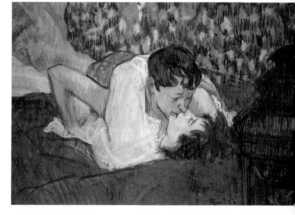

〈키스〉, 앙리 툴루즈-로트레크, 1892년, 보드에 혼합재료, 39×58cm, 개인 소장.

를 보이기 시작했다. 당시에는 값싼 술 압생트에 시신경을 마비시키고 정신 착란을 일으키는 성분이 들어 있다는 점이 거의 알려지지 않았다. 1898년 런던에서 열린 툴루즈-로트레크 전시회에는 에드워드 왕세자가 참석했지만 정작 화가 본인은 술에 취해 개막식에 불참했다. 가족은 술을 끊게 하기 위해 그를 정신 병원에 감금시켰고 이 덕분에 잠시 툴루즈-로트레크의 건강은 나아지는 기미를 보였다. 그러나 이내 마비 증상을 보인 툴루즈-로트레크는 어머니가 있는 남프랑스로 떠났고 다시는 파리로 돌아오지 못했다.

사망한 지 1년 후인 1902년에 열린 회고전에서 툴루즈-로트레크의 그림들은 큰 화제를 불러일으켰고 비싼 가격에 팔려 나갔다. 댄서, 매춘부, 서커스의 곡예사 등에게 생명을 불어넣은 그의 활달한 스케치들 속에는 장애인으로 맘껏 움직이거나 춤추지 못했던 자신의 삶에 대한 회한이 스며들어 있다. 그러나 적어도 툴루즈-로트레크의 그림 속에는 모델이나 자기 자신에 대한 그 어떤 연민도 보이지 않는다.

앤디 워홀의 말처럼, 사람들은 살아가기 위해 판타지를 필요로 한다. 팜 파탈을 담은 많은 그림들은 화가 자신의, 그리고 그 그림을 보는 남성들의 판타지를 담고 있다. 살로메와 사이렌, 델릴라는 모두 현실이 아닌 상상 속의 산물이다. 중세의 마녀는 더 말할 나위도 없다. 빗자루를 타고 날아가는 마녀의 모습을 본 사람은 아무도 없다. 상상 속의 욕망을 만족시키기 위해 팜 파탈은 더욱 아름답고 사악한 모습으로 그려지곤 했다.

산업 사회가 시작되면서 도시의 화가들은 상상 속 팜 파탈의 모습을 현실의 매춘부들에게 대입시켰다. 화려한 보석과 의상을 걸친 매춘부들의 모습은 남성 관객들의 시선을 사로잡았지만 이것이 현실 그대로는 아니었다. 툴루즈-로트레크 그림들의 탁월한 점은 매춘부의 모습을 아름답거나 화려하게

그리지 않고, 다시 말해 환상 속의 그녀들을 그리지 않고 현실 그대로를 묘사했다는 데에 있다. 가진 것 없는 처녀들이 도시에서 살기 위해 몸부림치고 그 와중에 자신의 젊음을 서서히 잃어버리면서 삶 속에 함몰되어가는 모습들, 툴루즈-로트레크의 그림들은 그러한 삶의 몸부림을 담담하게 재현하고 있다. 그의 그림에 담긴 것은 아름다움이나 환상이 아닌, 그렇다고 연민이나 동정의 시각도 아닌 진실 그 자체뿐이다.

마담 X의 숨겨진 진실

뉴욕의 메트로폴리탄 미술관에는 멀리서도 눈에 확 뜨이는 초상이 한 점 전시되어 있다. 실물 크기의 이 커다란 초상은 검은 드레스를 입은 흰 피부의 여성을 담고 있다. 20대 중반으로 보이는 그림 속의 여성은 가느다란 금색 체인의 어깨끈이 달린, 가슴이 깊게 파인 검은 드레스를 입고 마호가니 탁자에 한 손을 얹은 채로 옆쪽을 바라보는 모습이다. 길고 풍성한 갈색 머리를 틀어 올려 늘씬한 목선을 드러낸 여성의 입가에는 보일 듯 말 듯 한 미소가 어려 있다. 자세히 보면 검은 공단 드레스와 같은 색의 장갑을 쥐고 있는 그녀의 왼손 넷째 손가락에 끼워진 결혼반지가 보인다.

이런 초상은 당연히 그림의 모델이 있고, 초상의 제목에는 그 여성의 이름이 들어간다. 그러나 유독 이 검은 드레스의 여성 초상에는 모델의 이름이 붙어 있지 않다. 그림의 제목은 〈마담 X의 초상〉이다. 제목만 보아도 알 수 있듯이, 이 그림에는 한 전도유망한 화가의 장래를 망칠 뻔했던 기이한 사연이 숨어 있다.

〈마담 X의 초상〉은 미국 화가 존 싱어 사전트John Singer Sargent(1856-1925)의 작품이다. 사전트는 미국인이기는 하지만 이탈리아에서 태어나고 파리에서

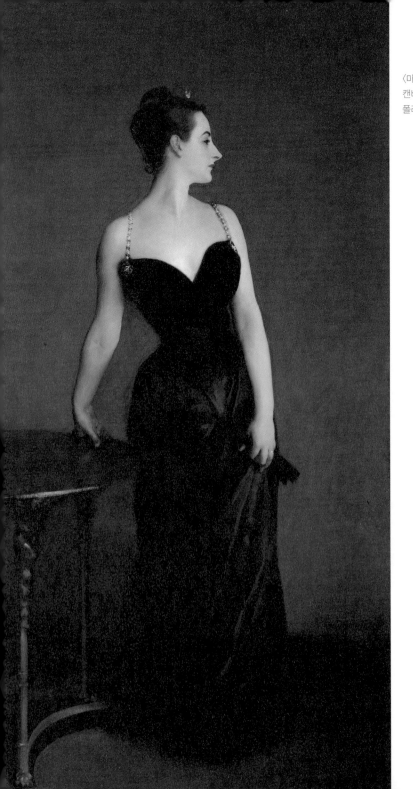

〈마담 X의 초상〉, 존 싱어 사전트, 1884년, 캔버스에 유채, 208.6×109.9cm, 메트로폴리탄 미술관, 뉴욕.

화가로 활동했던 국제적인 인물이었다. 사전트의 아버지는 의사, 어머니 역시 필라델피아의 부유한 상인 집안의 딸이었다. 남부러울 것 없던 젊은 부부는 큰 아이를 낳자마자 잃으며 큰 충격을 받았고 괴로운 기억이 있는 미국을 떠나 유럽으로 향했다. 새로이 정착한 곳은 메리 사전트가 어린 시절 잠시 살았던 이탈리아였다. 그들은 피렌체의 폰테 베키오 다리 근처에 집을 얻었다. 이 집에서 부부의 둘째인 존 싱어 사전트가 태어났다. 이후 사전트는 영국과 미국을 오가는 국제인으로 살면서도 평생 이탈리아, 특히 베네치아를 그리워하게 된다.

예술가의 삶을 동경한 부모는 장남인 사전트가 예술에 소질을 보이자 일찌감치 파리 유학을 주선했다. 1874년—1회 인상파 전시가 열린 해—에 파리로 온 열여덟 살의 사전트는 넘치는 재능과 열성 덕으로 일찌감치 뛰어난 그림을 그리기 시작했다. 벨라스케스와 할스의 초상을 연구하며 자신의 스타일에 자신감을 갖게 된 사전트는 발표하는 작품마다 살롱전 입선을 기록하며 승승장구했다. 1883년 살롱전에 입선한 〈보이트가의 딸들〉은 벨라스케스의 걸작 〈시녀들〉을 사전트 방식으로 변주한 작품이다. 보이트가는 파리에 체류하고 있던 부유한 미국인 가정으로 열네 살부터 네 살 사이의

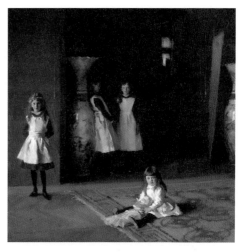

〈보이트가의 딸들〉, 존 싱어 사전트, 1882년, 캔버스에 유채, 221.9×222.5cm, 뮤지엄 오브 파인 아트, 보스턴.

딸 넷을 키우고 있었다. 두 명의 어린 딸들은 그림 전면에 앉거나 서 있고 그림의 뒤편, 어둠에 반쯤 가려진 공간에 큰 딸 두 명이 서 있다. 그중 한 명의 얼굴은 어둠에 가려 거의 보이지 않는다. 그림의 양편으로는 딸들의 키보다 더 큰 중국 도자기 두 점이 서 있다. 이 도자기가 집안의 부유함을 소리 없이 웅변하는 듯싶다. 뒤편으로 펼쳐진 어둡고 깊이 있는 공간은 벨라스케스의 〈시녀들〉이 사전트에게 준 영향을 확실히 느끼게 해 준다. 어둠 속에서 비치는 창가의 빛이 미묘하고도 신비롭다. 화가는 바닥에 펼쳐진 카펫과 배경의 도자기에 같은 계열의 푸른색을 사용해 공간을 한층 고귀하고 우아하게 보이도록 만들었다. 평단은 벨라스케스와 마네를 합친 듯한 젊은 재능의 등장에 열광했다.

마담 X 스캔들: 타락한 여자를 그린 초상

승승장구하던 사전트의 명성은 뜻밖의 사태로 치명타를 입고 말았다. 1884년에 완성한 한 장의 초상 때문이었다. 이 초상의 모델은 버지니-아멜리 고트로라는 미국 여성이었다. 나이 많은 프랑스의 은행가와 결혼한 이 스물다섯 살의 여성은 남다른 미모와 튀는 행실로 파리 사교계에서 모르는 이가 없는 유명 인사였다. 사전트는 그녀의 아름다운 모습을 보고 자신이 먼저 초상을 그리게 해 달라고 부탁했다고 한다. 이 초상에서 버지니는 머리를 틀어 올리고 어깨를 완전히 드러낸 검은 드레스를 입고 있다. 그림을 보는 이의 시선은 여인의 흰 피부, 그리고 약간은 과장되게 틀어진 채 테이블을 잡고 있는 모델의 오른팔에 먼저 시선을 빼앗기게 된다. 검은 드레스의 가슴선은 하트 모양으로 패어 있고 드레스의 어깨끈은 금색 체인으로 이어져 있다.

사전트는 자신만만하게 이 초상을 1884년 살롱전에 출품해 입선했다. 일

곱 번째의 살롱전 입선이었다. 그러나 막상 마담 고트로의 초상이 살롱전에 전시되어 대중에게 공개되자 언론과 대중은 뜻밖의 반응을 보였다. '정숙한 부인의 초상이라기에는 지나치게 에로틱하다'는 것이었다. 언론과 대중은 기이할 정도로 이 작품을 물고 늘어졌다. 버지니의 피부가 창백해서 마치 시체 같다거나, 가슴이 깊게 파인 의상이 지나치게 유혹적이라거나, 남자를 유혹하려는 듯한 시선을 던지고 있다거나, 허리가 비현실적으로 잘록하다던가, 창백한 피부색에 비해 유독 귀만 빨갛게 그려져서 선정적이라거나 등등, 악평은 끝도 없이 이어졌다.

그림에 대한 악평이 그치지 않자 버지니는 그림을 인수하기를 거부했다. 전도유망한 화가였던 사전트의 앞날 역시 결정적인 타격을 입었다. 결국 사전트는 자신에게 쏟아지는 비난의 화살을 견디지 못하고 프랑스를 떠나게 된다. 마침 영국에서 활동 중이던 미국인 작가 헨리 제임스가 그에게 도움의 손길을 내밀었다. 제임스는 여러 신문과 잡지 기고를 통해 신진 화가인 사전트를 소개했고 그의 도움으로 사전트는 비교적 수월하게 영국에 정착했다. 사전트는 당분간 런던에 머물 목적으로 역시 미국인 화가인 휘슬러가 살던 첼시의 맨션과 스튜디오를 빌리게 되는데 애당초의 계획과는 달리 사전트는 남은 평생을 이 집에서 지냈다.

예기치 못한 격랑에 휘말린 사전트의 운명은 한 점의 그림으로 다시 한번 뒤바뀌었다. 〈카네이션 백합 백합 장미〉가 그의 운명을 바꾼 두 번째 작품이었다. 〈카네이션 백합 백합 장미〉는 당시 인기 있던 노래의 가사의 한 대목이다. 그림은 콘월의 서정적인 여름 저녁 풍경을 담고 있다. 정원에서 등불에 불을 붙이고 있는 두 소녀는 사전트의 친구인 버나드의 딸들로 각기 열 살과 여덟 살이었다. 마치 꿈처럼 아름다운 이 장면을 통해 사전트는 라파엘 전파

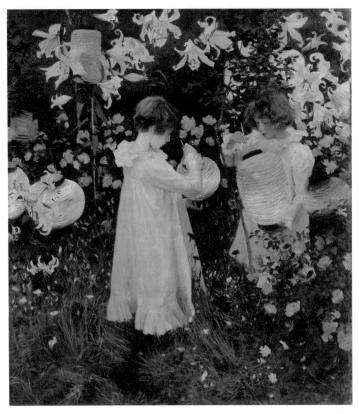

〈카네이션 백합 백합 장미〉, 존 싱어 사전트, 1885-1886년, 캔버스에 유채,
174×153.7cm, 테이트 브리튼, 런던.

라는 영국의 전통과 프랑스 인상파의 야외 그림을 하나로 합치는 데에 성공
했다. 여름 저녁의 창백한 햇살과 미묘한 대기의 흔들림을 이처럼 절묘하게
표현한 화가는 영국에 일찍이 없었다.

　이 그림이 1887년 로열 아카데미에 전시되었을 때의 호응은 폭발적이었
다. 이 그림을 사기 위한 국민 펀드가 조성될 정도였다. 곧 영국의 귀족 부인
들이 사전트에게 초상을 청탁하기 시작했다. 영국 귀족들, 그리고 작위가 없

지만 엄청난 경제적 능력을 소유하
고 있는 유태인 부호들이 사전트에
게 가족의 초상을 청탁해 왔다. 스
코틀랜드 귀족인 레이디 에그뉴의
초상은 〈마담 X의 초상〉을 순화한
듯한 느낌이 든다. 연한 핑크빛 드
레스를 입은 부인은 관람객들을 대
담한 눈빛으로 바라보고 있지만 결
코 관능적이거나 도전적인 시선은
아니다. 영국에서 그의 인기가 높
아지자 미국의 신흥 부호들에게도
그의 이름이 알려졌다. 사전트는

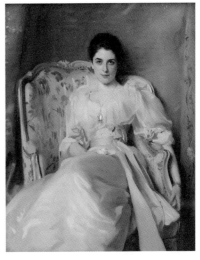

〈에그뉴 부인의 초상〉, 존 싱어 사전트, 1892년, 캔
버스에 유채, 127×101cm, 스코틀랜드 국립미술
관, 에든버러.

두 명의 미국 대통령—우드로 윌슨, 시어도어 루스벨트—의 초상을 그릴 정
도로 유명한 화가가 되었다.

그러나 시간이 흐른 후에도 버지니의 초상으로 인해 받은 상처는 사라지
지 않았다. 1916년 사전트는 30년 이상 자신이 보관해 왔던 버지니의 초상
을 뉴욕 메트로폴리탄 미술관에 넘겼다. 한때 파리를 떠들썩하게 했던, 그
리고 사전트의 운명을 바꾼 장본인인 그림의 모델 버지니는 이미 세상을 떠
난 후였다. 미술관 측이 그림의 제목을 물어보자 사전트는 버지니의 이름을
밝히지 않고 "그냥 마담 X의 초상이라고만 해주시오"라고 대답했다. 이것이
이 초상을 둘러싼 '소문과 진실'이다.

그렇다면 왜 1880년대의 파리 언론과 비평가들은 버지니의 초상에 그토록
가혹한 공격을 퍼부었을까? 시간이 흐른 후에도 사전트는 이 초상이 자신이

그린 모든 여인의 초상 중 가장 뛰어난 작품이라고 여겼다. 우리의 시각으로 보아도 이 초상이 관습의 범위를 벗어날 정도로 에로틱하거나 천박해 보이지는 않는다. 검은색을 대담하게 사용한 데에서 벨라스케스의 영향력이 느껴지기도 하는 이 초상은 '초상'이라는 실용적인 목적을 뛰어넘어 하나의 예술 작품으로 나무랄 데 없는 가치를 지니고 있다.

사실 여기에는 버지니라는 여성에 대한 대한 당시 파리 사교계의 곱지 않은 시선이 얽혀 있었다. 그녀는 자신보다 훨씬 나이 많은 부호에게 시집온 젊은 외국인 여자였다. 이미 파리 사교계는 버지니를 '나쁜 여자'로 점찍어둔 상태나 마찬가지였고 사전트의 그림이 그러한 시각에 불을 붙인 셈이었다. 그림 자체는 아무 문제가 없으나 그녀는 이미 나쁜 여자였으며, 그림으로 다시 한번 파리지앵들을 유혹하며 모욕한 셈이 되었다. 10여 년 전, 마네의 올랭피아가 그러했듯이 말이다.

꼭 들 어 보 세 요 !

생상스: 《삼손과 델릴라》 중 〈그대 음성에 내 마음 열리고〉
슈트라우스: 《살로메》 〈요한, 당신은 키스를 허락하지 않았죠〉

08

예술 속의 신화

마르지
않는
영감의 샘

"이카루스의 날갯짓과 메데이아의 헌신은
그들에게 지워진 운명의 힘을 결국 이기지 못한다.
삶은 용기와 의지, 지혜만으로 헤쳐 나갈 수 없는 복잡한 그물이다.
이처럼 신화는 삶이 가지고 있는 신비와 운명에 대해
중요한 진실을 담고 있는 그릇이다.
여기서 예술과 신화가 조우하는 지점이 다시 한번 생겨난다."

서양 미술에서 고대 그리스 신화는 영원히 마르지 않는 영감의 샘이다. 유수한 미술관에 전시된 작품들 중 19세기 이전의 회화 태반이 그리스 신화를 그린 그림들이다. 그리스 말고도 전 세계의 수많은 민족들이 저마다의 고유한 신화를 가지고 있다. 그럼에도 불구하고 그리스 신화는 서양 예술에서 분명 특별한 자리를 차지하고 있다. 신화는 단순히 오래된 전설일까, 종교일까, 아니면 인간의 숨겨진 본능이나 진리를 담은 이야기일까?

신화Myth는 그리스어 '이야기Mythos(미토스)'에서 나온 말이다. 고대 그리스 신화는 대개 기원전 9세기를 전후한, 호메로스 시기에 확립되었다고 전해진다. 우리가 그리스 신화를 '그리스-로마 신화'라고 부르는 이유는 로마인들이 그리스에서 전해진 이야기를 한층 정교하게 다듬어 현재의 모습으로 완성시켰기 때문이다. 신 중의 신인 제우스(주피터)와 여신 헤라(주노), 아름다움의 신 아프로디테(비너스), 지혜와 전쟁의 신 아테나(미네르바), 상업과 전령의 신 헤르메스(메르쿠리우스), 태양신 아폴론(아폴로), 사냥과 달의 여신 아르테미스(디아나), 사랑의 신 에

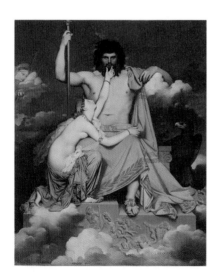

〈제우스와 테티스〉, 장 오귀스트 도미니크 앵그르, 1811년, 캔버스에 유채, 347×257cm, 그라넷 미술관, 엑상프로방스.

로스(큐피드) 등 그리스 신화의 신들은 로마 신화에서 이름만 바꾸어서 같은 역할을 맡고 있다. 흥미롭게도 그리스 신화는 교훈을 주거나 권선징악을 이야기하지 않는다. 오히려 인간의 모순되고 본능적인 행동을 보여 주는 경우가 더 많으며 실제 세계에서와 마찬가지로 신화 속에서도 정의보다 힘이 승리한다. 그리스 신화의 신들은 대단한 능력을 가지고 있으나 감정적으로는 인간과 비슷하고 심지어 허술하기까지 하다. 신이 완벽하지 않다면 왜 인간이 신을 섬겨야 할까? 그리스인들에게 신은 어떤 존재였을까?

신화: 사회가 꾸는 집단적인 꿈

고대 그리스인들의 신앙은 오늘날의 신앙과는 확실히 달랐다. 그들은 하나의 메타포로 신화를 이해했다. 신화는 사람들이 만질 수 없는 것을 만지고, 말할 수 없는 것을 말하려는 시도라는 것이다. 소크라테스나 플라톤 같은 그리스 철학자들은 까다로운 문제나 인간의 본성에 대해 설명할 때에 신화의 사례를 들곤 했다. 정신분석학자 지크문트 프로이트Sigmund Freud(1856-1939)가 그리스 신화 속 이야기를 빌려 '오이디푸스 콤플렉스' 같은 새로운 학설을 주장했던 것도 이러한 맥락에서 볼 수 있다.

　현재의 신앙과 그리스의 신앙이 달랐던 점이 또 하나 있다. 그리스인들은 신이란 전지전능한 존재가 아니라 그저 인간을 크게 부풀려 놓은 존재라고 믿었다. 때문에 이 신들이 화나지 않도록 하려면 신을 위한 축제를 열어 주기적으로 이들을 달래줄 필요가 있었다. 제사와 축제는 신의 분노를 피하고 그들의 은총을 얻을 수 있는 방법으로 여겨졌다. 엄중한 신탁을 받으면 제물과 제사를 통해 신의 마음을 달래려 했으나 죄업이 너무 크면 신의 마음은 풀리지 않았다. 가톨릭 미사의 기도문 '키리에 엘레이손Kyrie eleison(주여, 자비를

베푸소서)'은 그리스에서 기원한 기도였다.

아폴론과 디오니소스의 관계를 보면 신에 대한 그리스인들이 사고방식이 현재의 종교와 어떻게 달랐는지를 알 수 있다. 태양과 문학, 예술의 신인 아폴론은 햇빛 속의 영웅이다. 그는 이성적이고 정의로우며 지혜롭다. 그가 쏜 화살은 목표물을 백발백중 맞춘다. 너무도 완전무결하기 때문에 사람들에게 일말의 두려움마저 안겨 주는 신이 아폴론이다. 반면 디오니소스(바쿠스)는 동방에서 온, 검은 머리를 가진 유약한 청년이다. 포도 넝쿨을 감고 와인 잔을 든 디오니소스는 염소의 발과 꼬리를 단 사티로스들의 호위를 받는다.

그리스인들은 매년 디오니소스 신을 모시는 축제Dionysia(디오니시아)를 벌였다. 이 축제에 등장하는 '트라고디아Tragodia(염소의 노래)'라는 제의 형태의 코러스가 연극의 기원이 되었다. '비극Tragedy'이라는 영어 단어가 이 명칭에서 파생되어 나왔다. 이 행사와는 별도로 아테네인들은 1월마다 '디오니소스 레나이오스Dionysus Lenaios(술통의 디오니소스)'를 기념하는 연례 행사 '레나이아Lenaia'를 벌였다. 봄의 디오니시아가 전 그리스인들의 축제라면 레나이아는 아테네인들만의 축제였다. 여기서는 주로 희극이 공연되었다. 이런 시각에서 보면 그리스 신화는 서양 예술을 풍요롭게 만들어 준 중요한 요소인 셈이다.

그리스인들은 왜 완벽한 신의 전형인 아폴론이 아니라 디오니소스를 섬기는 축제를 벌였을까? 바람직한 인간의 본보기라면 디오니소스보다 아폴론이 더 가깝지 않을까? 그리스인들은 이성으로는 억누를 수 없는 어두운 본성이 인간에게 있으며, 이 본성을 완전히 억제할 수 없다는 사실을 알고 있었다. 그래서 그들은 어두운 본성을 최대한 억누르기 위해 디오니소스에게 충분한 경배를 바치려 했다. 그리스 신화에서는 디오니소스처럼 불완전하고

연약한 신도 얼마든지 존재할 수 있었다. 실용적인 로마인들은 그리스의 종교와 신화를 그대로 모방했다. 기독교라는 새로운 종교, 신의 희생과 영원한 삶을 약속하는 혁신적인 종교가 중동에서 나타날 때까지 로마인들은 이름만 바꾼 그리스의 신들을 섬겼다.

서기 392년 로마 제국의 테오도시우스 황제가 기독교를 국교로 선언하면서 서구는 기독교 세계로 변모했다. 하지만 그리스의 종교는 신화라는 이름으로 살아남았다. 중세가 끝나고 르네상스 시대가 도래하며 예술가들은 그리스 신화를 적극적으로 활용하기 시작했다. 그리스 신화 속에는 사랑과 질투, 간계와 음모, 복수와 분노, 기쁨과 슬픔 같은 인간들의 감정이 훌륭하게 녹아들어 있다. 보티첼리를 필두로 미켈란젤로, 라파엘로, 티치아노, 틴토레토, 루벤스 같은 르네상스와 바로크의 대가들은 신화를 주제로 한 수많은 걸작들을 그렸다. 최초의 오페라 《다프네》, 현재 공연되는 오페라 중 가장 오래된 작품인 몬테베르디의 《오르페오》도 그리스 신화 속 아폴론과 다프네, 오르페오와 유리디체의 이별 이야기를 다루고 있다.

르네상스와 신화의 재발견

그리스 신화의 중요한 특징은 이 신화의 많은 부분이 젊음을 찬양하고 있다는 점이다. 그리스 신화의 신들은 젊고 아름다우며 완벽한 육체의 소유자들이다. 기독교가 유일한 신앙이자 가치였던 중세에서 인간의 육체에 대한 탐닉은 허락될 수 없는 일이었다. 중세에 그려진 예수와 성인들의 몸은 하나같이 수척하기 짝이 없다. 기독교는 기본적으로 현세와 육신보다 내세와 영생에 더 집중하는 종교였다.

인문학과 고전의 부활을 가치로 삼은 르네상스 시대가 도래하면서 예술

가들은 잊혀졌던 신화의 가치에 주목하게 되었다. 보티첼리의 〈봄〉이 완성된 1482년부터 사실주의가 대두된 1850년대까지 무려 4세기 동안 그리스 신화는 서양 회화의 주요한 주제로 대접받았다. 르네상스 시대 예술가들은 오비디우스Pūblius Ovidius(43 BC-17/18 AD)의 『변신 이야기』를 읽으며 그리스 신화의 내용을 탐독했다. 『변신 이야기』는 서기 1세기 초반에 라틴어로 쓰여진 이야기로 11세기 무렵부터 지식인들의 주목을 받기 시작했다. 16세기에는 『변신 이야기』가 화가들의 교본이라고 불릴 정도였다. 티치아노, 베로네세 등 여러 화가들이 이 책을 통해 아이디어를 얻었고 셰익스피어 역시 『변신 이야기』에서 적지 않은 영향을 받았다.

그리스 신화를 통한 르네상스 예술의 본격적인 시작을 우리는 우피치 미술관의 두 걸작, 보티첼리의 〈봄〉과 〈비너스의 탄생〉에서 확인할 수 있다. 〈봄〉은 기독교라는 그때까지의 유일한 회화 주제에서 신화를 통해 인간 중심의 이야기, 그리고 보다 복잡한 이야기를 담는 방식으로 회화의 방향이 전진하고 있다는 사실을 알려 준 최초의 작품이다. 이런 시각에서 보면, 왜 보티첼리가 그림 한가운데 자리 잡은 비너스의 모습을 성모 마리아와 흡사하게 그렸는지를 이해할 수 있다. 그에게는 아직 적절한 선례가 없었던 셈이다. 그러나 불과 2, 3년 후에 그려진 〈비너스의 탄생〉에서 화가는 바다의 거품에서 탄생한 비너스의 누드를 그리는 과감함을 발휘한다. 보티첼리는 고대 그리스의 비너스 조각을 모방해 거대한 조개껍데기 위에 선 비너스를 그렸다. 보티첼리의 과감한 시도 덕분으로 전성기 르네상스 화가들은 쉽사리 신화를 이용해 풍요로운 인간 육체를 탐구할 수 있었다.

보티첼리의 작품들과 라파엘로의 〈갈라테아〉를 비교해 보면 15세기 후반과 16세기 초, 20년이 채 되지 않는 기간 동안 신화에 대한 화가들의 탐구가

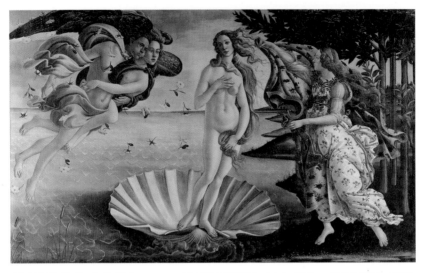

〈비너스의 탄생〉, 산드로 보티첼리, 1484-1486년, 캔버스에 템페라, 172.5×278.5cm, 우피치 미술관, 피렌체.

얼마나 발전했는지를 확인할 수 있다. 『변신 이야기』에는 외눈박이 거인 폴리페무스가 아름다운 바다의 님프 갈라테아에게 반해 구애하는 일화가 등장한다. 이 일화는 여러 가지 버전이 있는데 외눈박이 괴물이지만 폴리페무스가 아름다운 노래와 피리 연주로 갈라테아의 마음을 사로잡았다는 이야기, 또 반대로 갈라테아가 폴리페무스를 버리고 바다로 달아났다는 이야기도 있다. 라파엘로는 갈라테아가 조개 마차를 타고 켄타우로스와 인어들 사이를 달려가다 멈칫하는 듯한 모습을 그렸다. 폴리페무스를 피해 도망가던 갈라테아가 뜻밖의 매혹적인 노래를 듣고 잠시 머뭇거리는 장면인지도 모른다. 갈라테아를 향해 활을 쏘고 있는 큐피드들의 모습을 보면 그녀는 음악을 동원한 폴리페무스의 구애에 마음이 흔들리고 있는 모양이다. 라파엘로는 그리스 신화판 '미녀와 야수'인 이 장면을 은행가 아고스티노 치지의 로마 근교 빌라에 프레스코화로 그렸다.

〈갈라테아〉, 라파엘로 산치오, 1511년, 프레스코, 295×225cm.
빌라 파르네시나, 로마.

르네상스 화가들은 신화라는 주제를 빌려오면 연인이 막 사랑에 빠지는 순간이나 젊은 남녀의 육감적이고 역동적인 모습을 제약 없이 그릴 수 있다는 사실을 깨달았다. 1523년, 30대 초반의 젊은 화가 티치아노Tiziano Vecellio (1488/90-1576)는 그리스 신화 속의 한 장면을 빌려 남녀가 사랑에 빠지는 순간의 느낌을 역동적으로 표현해 냈다. 〈바쿠스와 아리아드네〉는 그리스 신화 속의 유명한 한 장면을 담고 있다. 영웅 테세우스는 미궁에 사는 괴물 미노타우루스를 죽이고 미궁에 인질로 갇힌 아이들을 구하는 사명을 띠고 크레타섬으로 온다. 지금까지 그 누구도 다이달로스가 만든 미궁에서 탈출하지 못했다. 크레타의 공주 아리아드네는 미궁에 들어가는 테세우스의 손에 몰래 실꾸리를 쥐어 준다. 영웅은 이 실꾸리를 풀며 미궁의 길을 찾아내어 미노타우루스를 죽이고 아이들을 구한다. 그러나 막상 자신의 임무를 완수한 테세우스는 무정하게도 아리아드네를 낙소스섬에 내려놓고 떠나 버린다. 슬픔에 잠긴 아이아드네가 해변가를 거닐고 있는 모습을 하늘을 날아가던 술과 포도주의 신 바쿠스(디오니소스)가 발견한다. 그는 쏜살같이 전차를 몰아 하늘에서 섬으로 내려와 앉는다. 그리고 놀란 아리아드네에게 영원한 생명을 주겠노라 맹세하며 그녀의 왕관을 벗겨 하늘로 던진다. 하늘로 올라간 아리아드네의 왕관은 왕관자리라는 새로운 별자리가 된다.

티치아노는 바로 이 순간, 아리아드네가 바쿠스를 만나는 순간을 통해 사랑의 불꽃이 남녀의 마음을 삽시간에 태우는 매혹적인 장면을 재현해 냈다. 화가는 거의 정사각형의 캔버스를 사용했는데 이 캔버스는 오른쪽 위에서 왼쪽 아래로 그은 대각선을 기준으로 두 개의 삼각형으로 나뉘어진다. 왼쪽의 삼각형은 푸른 하늘과 바다, 아리아드네가 그려져 있는 순수하고 맑은 세계다. 오른쪽의 삼각형은 바쿠스가 이제껏 속해 있던 세계, 음험하고 어둡고

〈바쿠스와 아리아드네〉, 티치아노 베첼리오, 1520-1523년, 캔버스에 유채,
176.5×191cm, 내셔널 갤러리, 런던.

축축한 세계다. 오른쪽 삼각형은 판과 사티로스들, 술 취한 인간들 등으로 어지럽게 채워져 있다. 바쿠스는 사랑의 힘에 의해 자신의 세계에서 맑고 투명한 아리아드네의 삼각형으로 막 끌려가는 중이다. 그의 붉은 망토가 바닷바람에 펄럭이는 소리가 금방이라도 들릴 듯하다. 바쿠스의 무리 중 두 마리의 표범만이 경계선을 아슬아슬하게 벗어나 아리아드네의 삼각형에 속해 있는데 이 두 표범은 서로를 바라보며 막 연애 감정을 나누는 중인 듯싶다. 그림을 가득 채운 밝은 빛은 사랑의 힘, 그리고 눈부신 젊음 그 자체처럼 보인다. 티치아노는 신화 속 이야기를 빌려 젊음의 싱그러움과 사랑이라는 감정의 마법 같은 순간을 생생하게 그려내는 데 성공하고 있다. 인간에 대한 힘차고 역동적인 찬양이라는 측면에서 볼 때 이 그림은 르네상스의 정신을 가장 극명하게 보여 주는 작품이라 할 만하다.

신화 속 이야기들은 생동감 넘치고 인간적이며, 동시에 정서적인 깊이도 갖추고 있다. 오르페우스와 데메테르는 죽은 아내와 딸을 잊지 못해 지하 세계로 내려가며, 꾀 많은 헤르메스는 재치 있게 다른 신들을 속인다. 거인 프로메테우스는 불을 인간에게 가져다 준 죄로 끝나지 않는 고통의 사슬에 묶인다. 그리스 신화 속 이야기는 인간적이고 융통성 있으며 창조적이다. 예술가들은 기독교에서는 찾기 어려운 생생함과 시적 정서로 가득 찬 신화의 주인공들에게 매혹될 수밖에 없었다.

르네상스의 분위기 속에 피렌체에서 탄생한 '오페라'라는 장르가 그리스 신화를 주제로 삼은 것은 자연스러운 귀결이었다. 초창기 오페라 작곡가들은 음악의 신인 아폴론의 실연, 리라의 명인 오르페오의 비극 등을 오페라의 주제로 삼았다. 현재 공연되는 가장 오래된 오페라는 1607년 완성된 몬테베르디의 《오르페오》이며 오페라의 형식을 혁신적으로 개혁한 최초의 작품 역

시 글룩의 《오르페오와 유리디체》(1762)다. 만토바 궁정에서 일하다 베네치아로 옮겨간 몬테베르디는 베네치아의 오페라 극장들을 위해 《율리시즈의 귀환》, 《포페아의 대관》 등을 작곡했는데 이들 역시 그리스 신화이거나, 고대 로마를 소재로 하고 있다. 비발디와 헨델도 신화를 줄거리로 삼은 오페라를 작곡했다.

육체의 아름다움을 나타내는 데 그치지 않고 그림 자체를 신비롭고 몽환적인 서사로 이끌어가려 할 때도 신화는 적절한 소재였다. 부셰가 그린 〈비너스의 승리〉는 여성 누드보다도 그림의 신비스러운 분위기에 초점을 맞추고 있다. 하늘에서는 막 탄생한 비너스를 축복하기 위해 푸토(큐피드와 엇비슷

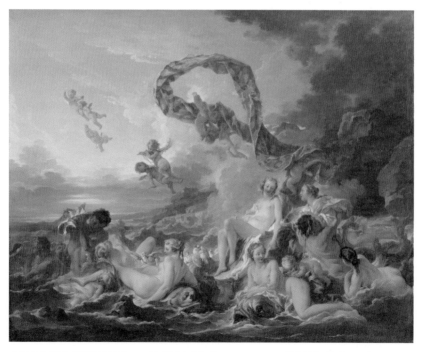

〈비너스의 승리〉, 프랑수아 부셰, 1740년, 캔버스에 유채, 130×162cm, 스웨덴 국립미술관, 스톡홀름.

한 남자아이)들이 비단 천을 휘날리며 춤추고 있다. 그리스 신화를 주제로 한 그림들은 화려함과 고상함, 품격을 갖추고 있어 귀족들의 저택을 장식하는 데 적합했으며 동시에 제왕의 위엄을 묘사하기에도 모자람이 없었다.

그림 속 신화를 알아보는 법

신화라는 주제가 단순히 육체의 풍만함을 숨김 없이 표현하는 기능만 가지고 있었다면, 예술가들은 곧 이 주제에 대해 싫증을 냈을 것이다. 그리스 신화에는 여러 가지 상징적인 알레고리들이 녹아들어 있다. 화가들은 신화를 빌려 자신의 의도나 특정한 메시지를 간접적으로 전할 수 있었다. 비너스와 마르스를 통해 사랑의 아름다움을 표현하거나, 비너스의 누드를 통해 미인의 전형을 그릴 수 있었으며, 헤르메스, 아폴론 등을 통해 힘차고 싱그러운 젊음을, 또 제우스를 통해 제왕의 위엄을 표현할 수도 있었다. 그런가 하면 운명에 굴복하고 마는 인간의 고통은 프로메테우스나 시지푸스로 보여 줄 수 있었고 선택의 어려움은 세 여신을 앞에 둔 파리스로 그려낼 수도 있었다. 정치적인 알레고리를 표현할 때는 주로 지혜의 여신 아테나를 사용했다.

　루벤스의 〈파리스의 심판〉에서 헤라, 아프로디테, 아테나 세 여신은 각기 공작, 큐피드, 메두사의 얼굴이 박힌 방패로 정체를 드러내고 있다. 제우스는 독수리와 번개, 헤르메스는 날개와 발톱이 달린 샌들, 디오니소스는 머리에 쓴 포도 덩굴로 쉽게 구분된다. 틴토레토Tintoretto(1518-1594)가 그린 〈은하수의 탄생〉은 제우스가 아들 헤라클레스에게 헤라의 젖을 몰래 훔쳐 먹게 하는 장면을 익살스럽게 그렸다. 제우스는 아들에게 영원한 힘을 주기 위해서 잠든 헤라의 젖을 몰래 먹인다. 막 깨어난 헤라는 이 상황에 당황하고 있다. 그림의 오른쪽 아래에 번개를 든 독수리와 공작이 보이는데 이 둘은 각기 제

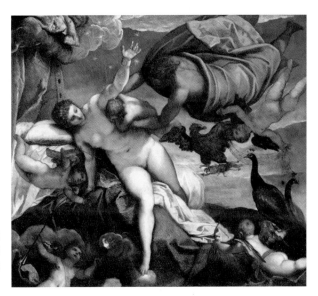

〈은하수의 탄생〉, 자코포 틴
토레토, 1575년, 캔버스에
유채, 149.4×168cm, 내셔
널 갤러리, 런던.

우스와 헤라의 상징이다. 헤라클라스가 미처 다 마시지 못한 젖은 하늘로 올
라가 은하수가 되었다. 그리스 신화는 관람객들뿐만 아니라 화가들에게도
이렇게 아슬아슬하고 즐거운 모험의 세계였다.

　티치아노, 베로네세, 마부즈 등 여러 화가들이 즐겨 그린 〈황금비를 맞는
다나에〉는 황금의 비로 변한 제우스를 통해 페르세우스를 잉태하는 다나에
의 모습을 묘사한 작품이다. 그녀는 자신의 아버지인 아르고스의 왕 아크리
시우스의 명령으로 탑에 갇힌 상태였다. 아크리시우스는 외손자의 손에 죽
으리라는 신탁을 받고 딸인 다나에가 어떤 남자도 만나지 못하도록 그녀를
탑에 가둔다. 포기를 모르는 제우스는 황금의 비로 변해 다나에를 잉태시킨
다. 이렇게 태어난 페르세우스는 메두사를 죽이고 안드로메다를 구하는 등
숱한 모험 끝에 아르고스로 돌아온다. 그는 아르고스에서 열린 원반 던지기
경기에 참가해서 힘차게 원반을 던졌는데 갑자기 돌풍이 불며 원반이 아크

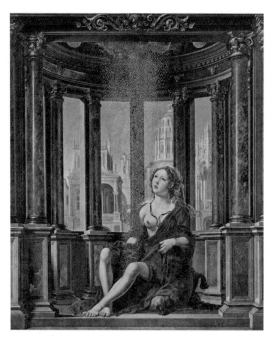

〈다나에〉, 마부즈(얀 고사에르트), 1527년, 나무 패널에 유채.
114.3×95.4cm, 알테 피나코텍, 뮌헨.

리시우스를 정통으로 맞추고 말았다. 신탁은 결국 이루어진 것이다.

황금 비를 맞고 잉태하는 다나에는 남성의 모습을 그리지 않으면서 성교를 암시할 수 있어 귀족들이 은밀히 선호한 주제였다. 이 주제는 처녀 수태, 즉 동정녀 마리아의 예수 잉태와도 겹쳐지는 부분이 있다. 플랑드르의 화가 마부즈Jan Mabuse(1478-1532)

가 그린 다나에는 성모 마리아처럼 푸른 망토를 걸치고 있다. 엄숙한 주랑 속에서 따스한 느낌으로 쏟아지는 황금의 비는 생명력을 상징한다.

시간이 갈수록 신화를 그리는 화가들은 더욱 대담해졌다. 브론치노Agnolo Bronzino(1503-1572)의 〈비너스, 큐피드와 시간의 신〉은 애욕과 어리석음을 빗대는 그림이지만 노골적으로 에로틱한 분위기를 풍긴다. 서로 입을 맞추고 있는 비너스와 큐피드 사이에는 모종의 긴장감이 감돈다. 파리스의 사과를 손에 든 비너스는 의기양양해져서 큐피드를 유혹하며 그의 활통에 꽂힌 화살을 슬그머니 빼내고 있다. 최고의 여신이 된 비너스는 이제 사랑을 시작되게 하는 힘도 자신의 것으로 만들고 싶어 한다. 그런가 하면 큐피드는 비너

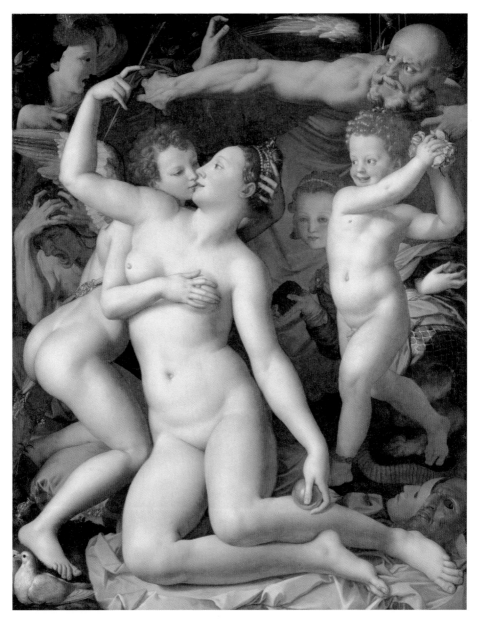

〈비너스, 큐피드와 시간의 신〉, 애그놀로 브론치노, 1545년, 나무 패널에 유채,
146.1×116.2cm, 내셔널 갤러리, 런던.

스의 머리에 얹힌 왕관을 훔치려는 듯 그 위에 손을 얹고 있다. 비너스의 발치에 놓인 두 개의 가면은 두 사람이 연인 흉내를 내며 실은 서로를 기만하고 있음을 알려 준다.

비너스 옆의 소녀는 반인반수로 한 손에는 벌꿀을, 다른 손에는 독침을 내밀고 있다. 어리석음의 신이 두 사람에게 한 움큼의 장미 꽃잎을 뿌리려 하는데 그 위에서는 시간의 신 크로노스가 노여운 얼굴로 장막을 치려 하고 있다. 장막이 드리워지면 시간의 흐름에 의해 젊고 아름다운 남녀는 노인이 되고 말 것이다. 〈비너스, 큐피드와 시간의 신〉은 남녀의 젊음이나 애욕이 영원할 수 없다, 또는 사랑의 가면을 쓴 거짓을 경계하라는 교훈을 담고 있는 듯 하지만 사실 이 그림의 진짜 목적은 그리스 신화를 빌려 관능의 극치를 보여 주는 데 있었다. 이 그림을 브론치노에게 주문한 이는 메디치가였다. 메디치가는 이 그림을 예술 애호가이자 호색한으로 유명한 프랑스 국왕 프랑수아 1세에게 선물로 보냈다.

영웅의 모험

신화학자 조지프 캠벨은 '꿈이 개인적인 심층의 어두운 체험이라면 신화는 사회가 꾸는 집단적인 꿈'이라고 설명한다. 그리스 신화가 이토록 오래 살아남은 이유는 일견 가벼워 보이는 신화의 에피소드들이 실은 삶의 근본적 요소들을 담고 있기 때문일 것이다. 그리스 신화는 젊음과 인간의 아름다움을 강조한다. 기독교 이전의 세계, 그리스는 내세보다 현생의 풍요함을 중시했고 예나 지금이나 노쇠와 죽음은 인간들이 영원히 극복할 수 없는 두려움의 대상이었다. 이 두 가지가 합쳐져서 그리스 신화에는 강하고 젊고 아름다운 신들이 등장한다. 여러 신화들 중에 유독 그리스 신화와 예술이 깊게 교감하

는 것은 이 부분 때문이기도 하다. 예술가들은 그리스 신화를 빌려서 젊음의 아름다움을 찬양하고 강인한 인간성을 표현하며 영웅의 출정을 노래했다.

특히 신화에 등장하는 영웅의 모험은 현재를 살아가는 우리들에게도 여전히 유효한 메시지를 남긴다. 신화 속의 영웅은 불가피하게 모험에 이끌려 가거나, 아버지를 찾으러 떠나거나, 스스로 모험을 선택하고 그 길을 떠나게 된다. 영웅의 여정에는 사자나 머리가 여러 개 달린 용 같은 무서운 괴물과의 싸움이 반드시 포함된다. 선사 시대에 살았던 고대 인류들은 생존을 위해 사나운 야생 동물들과 대결해 승리해야만 했다. 이 모티프가 자연스럽게 신화에 녹아들어 있다고 볼 수 있다.

신화 속 영웅은 길을 떠나 어려운, 불가능해 보이는 모험을 결국 완수하고 집으로 돌아온다. 오디세우스는 포세이돈의 아들인 외눈박이 거인 폴리페무스와 싸운 대가로 10년을 바다에서 방황하다 집으로 귀환했다. 캠벨의 해석에 따르면 이 '영웅의 출정과 모험, 귀환'은 사내아이가 어머니의 품을 떠나 시련을 겪으며 삶의 방향을 선택하고 자신의 인생을 살아가는 과정, 즉 어

〈오디세우스와 폴리페무스〉, 아르놀트 뵈클린, 1896년, 나무 패널에 템페라와 유채,
66×150cm, 뮤지엄 오브 파인 아트, 보스턴.

른이 되는 과정으로 인식할 수 있다. 아이는 영원히 부모의 보호하에, 안전한 집 안에만 머무를 수 없다. 사춘기가 되면 아이는 부모와는 다른 관점에서 세상을 바라보게 되고 자신의 길을 선택해서 그 길에 책임을 지고 걸어가게 된다. 이것은 아이가 한 사람의 어른이 되는 과정인데 이 과정은 예나 지금이나 그리 만만하지 않다. 사춘기의 격렬한 반항은 불을 뿜는 용과의 싸움과도 같다. 또 부모가 원하는 삶의 길과 아이가 원하는 길이 다를 때, 부모와 아이는 심각하게 갈등하고 대립한다. 아이는 사이렌의 노래를 듣는 오디세우스처럼 타락이나 파멸로 가는 유혹에 노출되기도 한다. 그러나 대부분의 아이들은 삶의 시험과 관문들을 결국은 뛰어넘어 한 사람의 온전한 어른으로 성장하기에 이른다. 신화 속 영웅이 갖가지 시련을 넘어서서 주어진 모험을 완수하고 무사히 집으로 돌아오는 것처럼 말이다. 그렇다면 신화는 여러 가지 은유를 통해 아이가 어른으로 크는 과정을 들려주는 엣이야기와도 같다.

여기에는 시대의 변화와 상관없는 삶의 진리가 깃들어 있다. 영웅의 호칭과 영광은 안전한 길이 아니라 모험을 선택하는 인간, 스스로 고난을 감수하는 인간에게만 주어진다. 자신에게 주어진 길을 살아가는 것은 때로 쉽지 않은 선택이다. 그런 선택을 감내하고 그 선택에 따른 고통을 짊어지는 사람은 영웅의 칭호를 받을 자격이 있으며 이러한 모험을 택하는 사람들에 의해 인류는 전진한다고 신화는 우리에게 말해 준다.

신화의 메시지가 마냥 긍정적이지만은 않다. 신화는 영웅의 승리와 귀환을 전해 주는 동시에 이카루스와 메데이아의 이야기를 통해 인간을 압도하는 운명의 무게에 대해서도 전해 주고 있다. 이카루스의 날갯짓과 메데이아의 헌신은 그들에게 지워진 운명의 힘을 결국 이기지 못한다. 삶은 용기와

의지, 지혜만으로 헤쳐 나갈 수 없는 복잡한 그물이다. 이처럼 신화는 삶이 가지고 있는 신비와 운명에 대해 중요한 진실을 담고 있는 그릇이다. 여기서 예술과 신화가 조우하는 지점이 다시 한번 생겨난다. 많은 예술 작품 역시 신화와 마찬가지로 우리가 이해할 수 없는 삶의 신비와 수수께끼를 표현하는 데 그 목적을 두고 있기 때문이다.

상징주의 화가들이 재해석한 신화

1850년 이후로 그리스 신화는 화가들의 관심에서 현저하게 멀어졌다. 자연과 도시의 풍경을 새로운 방식으로 그리는 바르비종파와 사실주의, 인상주의 등이 줄지어 등장하면서 신화는 고답적이고 고리타분한 그림으로 치부되는 듯했다. 그러나 신화는 19세기 말 상징주의의 물결을 타고 프랑스와 벨기에를 중심으로 부활했다. 귀스타프 모로의 작품들은 모호하고 불가사의한 장면들과 정교한 장식으로 마치 꿈속의 이야기를 보는 듯한 느낌을 준다. 사실 신화는 현실보다는 꿈속의 이야기와 많은 부분 가깝다. 개인의 욕망과 무의식이 꿈을 만든다면, 집단의 욕망은 신화를 만들었다.

　상징주의자들은 인상파들이 매달리던 주제, 즉 자연의 재현에 반대하고 완전히 주관적이며 시대를 초월한 이미지를 그리려 했다. 그들의 그림은 예민하고 개성적인 동시에 세련된 느낌을 준다. 모로의 그림에서는 명확한 의미를 읽기가 쉽지 않은데 그것은 화가의 의도였다. 모로는 그리스 신화 속에서 모티브를 얻은 그림을 많이 그렸으나 그의 그림은 하나같이 꿈처럼 모호한 이미지로 가득 차 있다. 그는 "예술이란 모름지기 설명되기보다 느껴져야 한다", "관객들로 하여금 생각하기보다 꿈꾸게 해야 한다"면서 자신의 그림 속에 불가사의한 이미지를 심어 놓곤 했다.

〈오이디푸스와 스핑크스〉, 귀스타프 모로,
1864년, 캔버스에 유채, 206.4×104.8cm,
메트로폴리탄 미술관, 뉴욕.

모로는 예민하고 여성적인 자신의 그림과 엇비슷한 삶을 살았다. 그는 일생 동안 결혼하지 않고 어머니와 함께 지냈으며 숨겨 놓은 애인과 내밀한 관계를 맺었다고 한다. 꿈과 같은 그림 속에서 여성은 때로 환상처럼, 때로는 신비스러운 여신으로 그려진다. 대단히 세련되고 장식적인 이미지에서는 세기말과 아르누보의 영향도 느껴진다. 그의 그림이 가진 진정한 의미는 무엇인가? 모로는 다만 이미지의 아름다움에만 집착했던 것은 아니었을까?

상징주의 화가들의 그림은 신화 또는 꿈속 중 어떤 장면을 그리고 있는지도 불분명한 경우가 많다. 벨기에 상징주의 화가 페르낭 크노프Fernand Khnopff(1858-1921)의 〈포옹하는 스핑크스〉는 표범의 몸, 여성의 얼굴을 가진 스핑크스, 그리고 복잡한 표정을 지은 채로 스핑크스에게 안겨 있는 젊은 오이디푸스를 그리고 있다. 오이디푸스는 자신에게 애정을 표시하는 스핑크스를 죽여야 할지 고민하는 듯하다. 그가 쥐고 있는 지팡이에는 힙노스, 그리스 신화 속 꿈의 신을 상징하는 푸른 날개 한 쌍이 달려 있다. 그렇다면 이 그림은 막 청년이 되어 가는 사춘기 소년의 꿈을 묘사한 것일지도 모른다.

프로이트가 그리스 신화를 통해 자신의 학설을 설명한 이후 화가들이 신

화를 해석하는 폭은 크게 넓어졌다. 프로이트는 신화를 통해 인간의 근원적인 욕망과 본능을 통찰할 수 있다고 말

〈포옹하는 스핑크스〉, 페르낭 크노프, 1896년, 캔버스에 유채, 50.5×151cm, 벨기에 왕립미술관, 브뤼셀

했다. 실제로 그리스 신화뿐만 아니라 여러 고대 신화에서는 공통적으로 부친 살해와 영아 살해, 형제 살해, 근친상간 등의 행각이 나타난다. 이처럼 도덕적으로 비난받아 마땅한 행위들을 고대 신화들이 너나 할 것 없이 주요한 이야기로 다루고 있는 이유는 무엇인가? 프로이트는 사내아이가 자신의 어머니에게 성적인 매력을 느끼고 어머니를 독점하는 아버지를 질투한다고 설명하며 이를 '오이디푸스 콤플렉스'라고 이름 붙였다. 또 『토템과 터부』에서 나르키소스의 신화는 자기 자신에 대한 성적인 만족을 추구하려는 욕망을 보여 준 것이라고 분석했다. 프로이트는 문학에도 대단히 명석한 사람이었으며 그리스 신화를 비롯한 고전과 미술에 해박한 지식을 갖추고 있었다.

　프로이트의 혁명적인 주장은 도덕과 문명, 현대적 질서에 갇혀 있던 예술가들에게 날개를 달아준 것이나 다름없었다. 이때부터 초현실주의 화가들은 꿈과 신화를 중첩해서 다루기 시작했다. 그들이 만들어 낸 신화의 이미지는 한층 복잡하고도 정교하다. 프로이트는 이들의 작업에 대해 반은 찬성, 반은 유보하는 듯한 자세를 취했다. 그가 초현실주의 예술을 완전히 신뢰하지 않은 이유는 이들이 구현하는 이미지가 꿈속처럼 무의식의 산물이 아니라 반대로 매우 정교한 계산에 의해 나온 이미지라는 점 때문이었다.

〈나르키소스의 변신〉, 살바도르 달리, 1937년, 캔버스에 유채,
51.1×78.1cm, 테이트 모던, 런던.

　그런 프로이트도 살바도르 달리Salvador Dalí(1904-1989)가 그린 〈나르키소스
의 변신〉에 대해서는 호의적인 평가를 내렸다. 이 그림에서 달리는 환각과
망상에 빠진 나르키소스를 달걀 위에 수선화가 피어나는 모습으로 그렸다.
변해 가는 나르키소스의 모습은 대리석 조각상 같기도 하다. 알을 깨고 수선
화가 피어나며 나르키소스의 변신은 끝난다. 알을 받치고 있는 나르키소스
의 앙상한 몸은 동시에 그의 손처럼 보이기도 한다.
　초현실주의자들은 익숙한 신화의 이미지들을 사용해 인간의 마음속 깊
이 숨어 있는 무의식을 캔버스에 꺼내 놓았다. 폴 델보Paul Delvaux(1897-1994)
의 그림은 고전적인 세계를 배경으로 그리면서 묘하게 그 세계를 현대와 오

〈용을 죽이는 성 게오르기우스〉, 조르주 데 키리코, 1940년,
캔버스에 유채, 38.1×36.1cm, 개인 소장.

버랩시킨다. 모호한 배경의 주
인공은 고전적인 누드와 흡사
한 여인상들이다. 그러나 그 세
계는 고대 그리스가 아니며 연
극의 한 장면 같은 느낌을 준
다. 조르주 데 키리코Giorgio de
Chirico(1888-1978)의 〈용을 죽이
는 성 게오르기우스〉에서 공주
는 성 게오르기우스와 성적인
접촉을 기대하는 듯한 표정을

짓고 있다. 이처럼 아무 연관 없는 배경과 사물을 등장시키는 방식은 절로
보는 이들에게 꿈의 장면을 연상시킨다.

클림트, 피카소, 키리코 등 20세기 초반에 활동한 화가들은 하나같이 신
화의 재창조가 얼마나 매력적인 주제인지를 여실히 보여 주었다. 피카소는
1930년대 중반에 미노타우르스를 등장시킨 그림을 많이 완성했는데 이 시기
는 화가가 아내인 올가와 연인 마리 테레즈 사이에서 방황하던 때이기도 했
다. 피카소는 이혼을 위해 거액을 들여 비싼 변호사들을 고용했지만 올가는
그의 이혼 신청에 응하지 않았다. 피카소는 두 여자 사이에서 옴짝달싹하지
못하는 자신의 처지를 신화 속의 우둔하고 우스꽝스러운 괴물 미노타우르스
에 빗대곤 했다.

신화 속의 반인반수: 인간의 숨겨진 욕망

신화에는 신 같은 초인적 존재 외에도 갖가지 기이한 괴물들이 등장한다. 이

들은 반인반수, 즉 사람과 동물을 반씩 결합한 형태다. 세이렌은 새와 사람, 또는 사람과 물고기의 결합이며 사티로스(판)는 상반신은 사람, 하반신은 염소다. 이집트 신화에서부터 등장하는 스핑크스는 사람과 사자의 결합이며, 피카소가 자신의 분신처럼 그렸던 미노타우르스는 황소와 사람의 반인반수다.

클로드 드뷔시Claude Debussy(1862-1918)의 〈목신의 오후〉는 그리스 신화 속 판을 주인공으로 한 관현악곡이다. 1912년 디아길레프가 이끄는 발레 뤼스는 파리에서 〈목신의 오후〉를 발레로 발표해 큰 센세이션을 일으켰다. 염소처럼 얼룩덜룩한 의상을 입은 니진스키Vaslav Nijinsky(1890-1950)가 판으로 등장해 님프와 에로틱한 춤을 보여 주어 객석을 온통 흥분의 도가니로 만들었다. 정작 작곡가인 드뷔시는 이 발레를 좋아하지 않았으나 조각가 오귀스트

로댕은 '니진스키는 〈목신의 오후〉를 실로 경이롭게 표현해 냈다'며 이 작품을 극찬했다. 로댕이 〈목신의 오후〉를 옹호하고 드뷔시가 자신의 음악을 사용한 이 발레를 폄하한 이유는 판이 동물과 같은 동작을 하면서 님프와 사랑의 행위를 나누는 장면이 적나라하게 나왔기 때문이다.

발레 〈목신의 오후〉는 신화에서 반인반수의 존재가 왜 중요한지 이해할 수 있는 실마리

〈두 명의 사티로스〉, 페테르 파울 루벤스, 1618-1619년. 나무 패널에 유채, 76×66cm, 알테 피나코텍, 뮌헨.

를 준다. 이들은 사람들이 감히 입 밖으로 꺼내지 못하는 은밀한 욕망, 또는 추악한 모습을 보여 주는 존재이다. 반인반수들은 무서운 괴물이지만 동시에 우스꽝스럽기도 하다. 반은 말, 반은 사람인 켄타우로스는 그리스 신화 속에서 종종 술주정뱅이로 등장한다. 신화의 서술자는 이들을 통해 사람들이 마음속에 숨기고 있는 욕망이나 이기적이고 저열한 모습들을 대신 그려 내 준다.

신화의 '특별 출연자' 중에는 반인반수뿐만 아니라 완전한 괴물, 또는 동물이지만 아주 신성한 존재도 있다. 용이 전자의 대표적인 경우이며, 후자는 유니콘을 꼽을 수 있다. 스핑크스 역시 괴물이라기보다는 신성한 존재에 가까웠다. 이들은 모두 낭만주의, 상징주의 화가들에게 중요한 영감을 주었다. 사악한 용을 물리치고 공주를 구하는 기사나 유혹적인 바다 괴물 세이렌 등은 일반 독자들뿐만 아니라 화가들에게도 매혹적인 소재였다.

신화는 더 이상 예술가들을 자극하거나 영감을 주지 못하는 과거의 이야기인가? 그렇지 않을 듯싶다. 프랑스 작가 마테를링크의 말처럼 예술의 중요한 기능은 신비를 탐구하는 데에 있다. 그리고 신화는 단순한 이야기를 통해 쉽사리 풀리지 않는 삶의 신비를 우리에게 알려 준다. 신화는 은유를 통해 삶의 의미를 알려 주는 선인들의 메시지인 동시에 예술가들에게는 마르지 않는 영감의 샘이다. 신화와 예술 간의 긴밀한 관계는 앞으로도 지속될 게 분명하다.

꼭 들어보세요!

드뷔시: 〈목신의 오후〉*
글룩: 《오르페오와 유리디체》 중 〈정령들의 춤〉

09

노 동 과 휴 가

예술 속
삶의 풍경

"〈우유를 따르는 하녀〉에서 그림 속 처녀는 파란 앞치마를 두르고 노란색 겉옷을 입었다.
앞치마는 가장 비싼 안료인 청금석(라피스 라줄리)에서 나온
짙은 푸른색으로 선명하게 칠해져 있다.
이 푸른색은 성모 마리아의 망토를 칠하는 데 많이 사용된,
고귀함과 순결을 의미하는 색이다. 페르메이르는 하녀의 푸른 앞치마를 통해
일상의 노동이 그만큼 신성한 행위라는 믿음을 은연중에 보여 준다."

재미 없는 이야기이기는 하지만, 우리의 삶에서 가장 많은 부분을 차지하는 요소는 일이다. 성인들 대부분의 일상은 일하는 시간으로 채워진다. 원시 시대의 사람들이 생존을 위해 멧돼지와 사슴을 잡고 나무에서 열매를 딴 것과 마찬가지로 현대인 역시 매일의 삶을 영위하기 위해 필사적이고 절박한 마음으로 노동에 임한다. 일이 우리를 행복하게 해 준다거나 자아실현의 수단이어야만 한다는 구호는 많은 경우 그저 공허한 메아리에 불과하다. 아리스토텔레스는 이미 기원전 4세기에 '만족과 보수를 받는 자리는 구조적으로 양립할 수 없다'고 말했다. 이 고대의 철학자는 의무적인 노동이 주는 괴로움을 알아채고 있었다. 그는 노동을 '경제적 요구 때문에 사람이 동물과 같은 수준의 노역을 계속해야만 하는 일'로 정의했다. 아리스토텔레스에 따르면, 시민은 노동이 아니라 음악과 철학 등을 통해 여가를 즐기는 순간에만 진정한 즐거움을 느낄 수 있다.

에드워드 호퍼의 〈뉴욕 영화관〉은 아리스토텔레스의 주장을 현대적 방식으로 표현한 그림처럼 보인다. 그림 속에서 뒷모습만 보이는 관객들은 영화라는 오락과 극장이 주는 비일상의 감각에 완전히 몰입해 있다. 반면, 극장에서 일하는 안내원에게 이 순간은 견디기 어려운 근무 시간일 뿐이다. 그녀는 혼자 딴생각에 몰입함으로써 일의 지루함을 잠시라도 잊어보려 한다. 그러나 세심하게 만진 헤어스타일과 최신 유행의 샌들에도 불구하고 그녀의 개성은 밋밋한 푸른색 유니폼에 가려져 있다. 그녀의 젊음과 아름다움은 그 누구의 시선도 끌지 못한다. 여자는 그저 이름 없는 노동자의 한 사람일 뿐

〈뉴욕 영화관〉, 에드워드 호퍼, 1939년, 캔버스에 유채, 81.9×101.9cm,
현대미술관, 뉴욕.

이며 노동은 그녀를 초라하게 만들고 만다.

노동은 즐겁지는 않더라도 고귀하지 않을까? 초기 기독교 설교자들은 아담과 이브의 원죄 때문에 인간들은 괴로운 노동을 견디는 벌을 받았다고 설교했다. 특히 가톨릭에서는 고귀한 일이란 사제와 수도사들이 신을 섬기는 일밖에 없다고 보았고 돈을 벌기 위한 실용적, 상업적 노동은 저급한 범주로 간주했다. 이런 관점은 노동을 부정적인 시각으로 보는 전제를 깔고 있었다. 근대 이전까지 노동을 그린 대부분의 그림들도 엇비슷한 시각을 가지고 있었다. 반면, 칼뱅의 개신교를 믿었던 17세기 네덜란드 회화들은 노동에 대해 조금 특별한 의식을 보여 준다. 네덜란드인들은 부엌일이나 집안 청소 같은 일상의 노동을 통해 한 사람의 영혼이 얼마나 깨끗하고 고귀한지를 보여 줄 수 있다고 믿었다. 그렇다면 사제뿐만 아니라 보통 사람들 역시 자신의 노동을 통해 구원에 이르는 길을 얻을 수도 있었다. 피터르 더 호흐의 그림들 중 많은 수는 말끔히 정리된 집안과 윤기가 나도록 닦은 놋그릇들, 깨끗하게 쓸린 마당을 보여 주고 있다.

브뤼헐의 농부들: 선량한 혹은 멍청한?

피터르 브뤼헐Pieter Bruegel the Elder(1525/30-1569)의 세계는 참으로 독특하다. 그의 작품들은 1500년대라는 제작 연도가 무색하게 평범한 이들의 일상과 가까이 있다. 이 시기의 다른 화가들은 마니에리스모라고 불리는 기이하고 주관적인 경향에 몰두해 있었다. 마니에리스모를 통해 화가들은 종교 분쟁에 휩쓸린 세계의 불안, 그리고 '완벽한 아름다움'을 표현하는 르네상스 예술의 무의미함을 보여 주려 했다. 한 마디로 마니에리스모 화가들은 당황하고 좌절하고 분열된 사람들이었다. 그러나 브뤼헐은 그렇지 않다. 그는 동시

대 화가들과는 반대로 아
주 침착하고 단정하게 일
상의 소소한 아름다움을
표현하려 든다. 〈농가의 결
혼식〉과 〈겨울: 눈 속의 사
냥꾼들〉은 하루하루를 열
심히 살아가는 평범한 이
들에 대한 찬양이 분명하

〈농가의 결혼식〉, 피터르 브뢰헐, 1567년, 나무 패널에 유채,
114×164cm, 미술사 박물관, 빈.

다. 농가의 헛간에 모인 농부와 아낙들은 이웃 처녀 총각의 결혼을 기뻐하며
부지런히 먹고 마시고 있다. 또 대기마저 얼어붙을 듯 추운 날씨에도 〈눈 속
의 사냥꾼들〉의 등장인물들은 사냥을 하거나 불을 피워 한창 일하는 중이다.
아이들은 추위에 아랑곳하지 않고 씩씩하게 얼음을 지치며 썰매를 탄다. 노
동의 고단함이나 삶의 빈곤함 같은 부분은 잘 보이지 않는다. 브뢰헐의 그림
들은 빈 미술사 박물관의 전시실을 채운 장대한 그림들 사이에서 그 친밀함
으로 인해 보석처럼 반짝거리며 빛난다.

그러나 브뢰헐의 그림이 담고 있는 의미는 그저 눈에 보이는 것보다 더 복
잡하다. 그의 그림이 농민들의 일상을 다룬 것은 사실이나, 이 그림들이 농
민의 입장에서 그려지는 않았다는 이야기다. 브뢰헐은 농민을 아무 생각
없이 사는 사람들로 묘사함으로써, 상류층들이 상대적으로 자신들의 삶에
대해 안도감을 느끼게끔 하는 그림을 그렸다. 〈농민들의 춤〉에서 춤추는 농
부와 아낙들의 모습은 언뜻 보기엔 활기차지만 살펴볼수록 무언가 이상하
다. 마을 광장으로 몰려온 이들은 술에 취해 반쯤 미친 사람들처럼 넋이 빠
져 춤추고 있다.

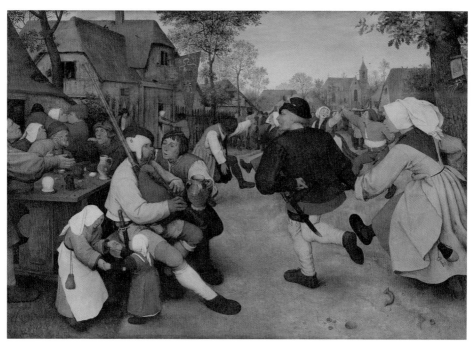

〈농민들의 춤〉, 피터르 브뤼헐, 1567년, 나무 패널에 유채, 114×164cm,
미술사 박물관, 빈.

〈베리 공의 호화로운 기도서〉 중 1월. 랭부르 형제, 1412–1416년, 30×21.5cm.

〈베리 공의 호화로운 기도서〉 중 10월. 랭부르 형제, 1412–1416년, 30×21.5cm.

농민이 다만 조연에 불과하다는 점에서 브뤼헐의 그림들은 랭부르 형제가 그린 〈베리 공을 위한 화려한 기도서〉에 등장하는 농민들과 엇비슷하다. 이 기도서는 달력처럼 1월부터 12월까지의 계절의 변화와 사람들의 삶을 열두 가지 그림으로 묘사하고 있다. 열두 그림 중에서 화가들이 어떤 그림에 더 심혈을 기울였는지는 금방 알 수 있다. 1월, 성 안에서 벌어지는 화려한 연회 장면에 그림의 청탁자인 베리 공이 등장한다. 공은 금박이 수놓아진 푸른 의상을 입고 연회에 온 손님들에게 음식을 권한다. 공작의 연회는 사실적으로 공들여 그린 기색이 완연하다. 반면, 다른 계절에 등장하는 농민들의 모습은 이 그림을 받게 될 공작과 그의 식솔들에게는 단순한 흥밋거리였을 뿐이다. 〈화려한 기도서〉를 청탁한 베리 공은 프랑스 왕 장 2세의 아들이자 샤를 5세의 동생이었으니 대단히 위세당당한 귀족이었다.

랭부르 형제가 그러했듯이, 브뤼헐의 고객도 농민이 아니라 부유하고 교양 있는 사람들이었다. 브뤼헐은 1560년대에

귀족들의 도시인 브뤼셀에 정착해서 그림을 그렸다. 그의 아들 중 한 사람인 얀 브뤼헐은 당대 최고의 화가 루벤스와 협동 작업을 하기도 했다. 최소한 확실한 점은 브뤼헐이 농부의 입장에서 세계를 바라보는 사람은 결코 아니었다는 사실이다. 〈농가의 결혼식〉에서 신랑신부는 잘 보이지 않을 정도로 작게 그려져 있다. 녹색 휘장 앞에 앉아 두 손을 모으고 얼굴을 붉히는 처녀가 신부이고, 신부와 아낙네들의 왼편 옆자리에 앉아 정신없이 수프를 퍼먹고 있는 남자가 신랑이다. 둘은 누가 보기에도 그림의 주인공은 아니다. 만약 이 화가가 그림의 대상인 농민들에게 애정을 가지고 있었다면 최소한 혼례의 주인공인 신랑 신부를 조금 더 부각시켜 그리지 않았을까?

풍속화에 담긴 복합적 의미

근대 이전의 가치관으로 보면 그림은 종교적이고 위대하거나, 아니면 고귀한 가치를 담고 있어야만 했다. 그러나 동시에 이 시기의 예술가들은 궁정화가 같은 극소수를 제외하면 간신히 중산층에 편입될 정도의 경제 수준에 머물러 있었다. 프랑스, 네덜란드 등 그림의 수요가 많은 지역에서도 화가들은 시민 계급의 중류층에 불과했다. 당연히 이들은 자신들의 모습을 그림으로 남기려는 욕구를 가지고 있었다. 평범한 삶과 일상을 다룬 그림의 장르는 오래전부터 '풍속화'라는 이름으로 존재하고 있었다.

풍속화 중에서도 서민의 노동이나 일상을 담은 작품들이 있는 이유는 무엇일까? 17-18세기 그림의 청탁자인 귀족들의 시선으로 보면, 서민 혹은 농부는 가난한 사람들이다. 귀족들이 굳이 그들의 모습을 그림으로 보아야 할 이유는 없다. 가난한 사람들을 그린 풍속화는 귀족들에게 상대적인 우월감과 안도감을 주기 위해 그려졌다. 그림 속의 서민들은 가난하고 무지하며 나

름 열심히 일한다 해도 타고난
굴레인 가난에서 벗어나기 어렵
다는 시각의 그림들이다. 그러나
서민을 다룬 풍속화 모두가 귀족
들의 상대적 만족감을 충족시키
기 위해 탄생한 것은 아니었다.
가난한 이들은 성경의 가르침에
서 보면 축복받은 사람들이기도
했다. 조르주 드 라 투르의 〈목
수 요셉〉처럼 열심히 일하는 근
면한 서민의 모습을 자애로운 시
각에서 그린 작품들도 있다. 그
어떤 경우든 간에, 근대 이전의

〈목수 요셉〉, 조르주 드 라 투르, 1642년, 캔버스에 유채,
137×102cm, 루브르 박물관, 파리.

풍속화들은 노동을 노동 그 자체로 그리지는 않았다. 농부와 하녀들은 놀라
울 정도로 이상적인 상황에서 깔끔한 옷을 입고 안정적인 얼굴로 일하고 있
다. 노동하는 사람들을 담은 풍속화는 보는 이들에게 상대적인 안정감과 함
께 즐거움도 주어야 했기 때문이다.

17세기 네덜란드의 시민 계급은 풍속화라는 장르의 발전에 중요한 기여
를 했다. 1648년 알프스 이북의 유일한 공화국으로 독립한 네덜란드의 시민
들은 열악한 자연환경에도 불구하고 상업과 무역으로 부강한 국가를 만들어
냈다. 이들은 '세계 최고의 상인'으로서의 역할에 큰 자부심을 가지고 있었
다. 이들이 믿었던 칼뱅파는 근면하게 일해서 돈을 버는 행위를 정당하게 여
겼다. 동일한 일에 종사하는 상인이나 장인들의 조합인 길드, 각종 위원회,

민병대 등 시민 계급의 조직들은 자신들의 일을 자랑스럽게 여겼으며, 초상을 통해 일하는 모습을 기록하려 했다. 이리하여 '집단 초상화'라는 독특한 장르가 생겨났다. 그림 속에 등장하는 직업인들은 스스로의 일에 자부심과 열정을 가지고 있었고 그런 자부심이 초상에서도 보이기를 원했다.

1632년, 주로 성서의 장면이나 역사화를 그리던 20대 중반의 젊은 화가 렘브란트Rembrandt van Rijn(1606-1669)는 니콜라스 피터르스존 튈프 교수의 해부학 강의를 그려 달라는 요청을 받았다. 명망 있는 외과 의사이자 행정관이었던 튈프 교수의 강의 초상은 길드 홀에 걸릴 예정이었다. 렘브란트의 해부학 강의에서는 교수의 동작을 주의 깊게 바라보며 강의를 듣는 이들의 몸짓과 눈빛이 생생하게 살아 있다. 수강생들은 경탄의 눈빛으로 교수의 강의와 손놀림에 집중하고 있다. 반면, 튈프 교수는 차분한 표정으로 손의 힘줄이 손가락의 운동에 어떠한 역할을 하는지를 사체의 손 근육과 자신의 손을 비교해 가며 강의하는 중이다. 실제 해부학 수업에서는 이 그림에서처럼 시신의 손부터 해부하지 않는다. 아마도 렘브란트는 외과의들에게 가장 중요한 부위는 '손'이라는 뜻을 강조하기 위해 손을 해부하는 장면을 그렸을 것이다.

렘브란트보다 한 세대쯤 후에 델프트에서 살았던 피터르 더 호흐Pieter de Hooch(1629-1684)와 요하네스 페르메이르Johannes Vermeer(1632-1675)의 그림에서도 자신의 일을 열심히 하는 여성들의 모습이 등장한다. 네덜란드인들은 부엌이나 뜰을 청소하는 노동을 존중했고 이런 노동이 성경의 가르침을 일상에서 실천하는 길이라고 여겼다. 사제뿐만 아니라 보통 사람들도 근면한 노동을 통해 구원에 이를 수 있다는 것이 칼뱅파의 가르침이었다. 호흐의 그림에는 깨끗한 집안, 윤기가 나도록 닦인 놋그릇과 먼지 하나 없는 바닥, 일

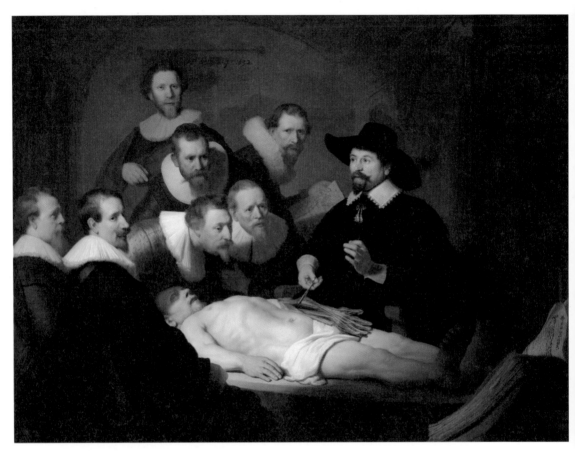

〈튈프 박사의 해부학 강의〉, 렘브란트 판 레인, 1632년, 캔버스에 유채,
169.5×216.5cm, 마우리츠하위스 미술관, 헤이그.

손을 놓지 않는 중년의 여자, 그런 엄마를 바라보는 어린 딸아이가 자주 등장한다. 아이는 커서 자신의 엄마가 그러했듯이 부지런히 일하며 집안을 가꾸는 주부가 될 것이다. 호흐는 바닥에 깔린 격자무늬, 또는 집 안에서 보이는 바깥 풍경 등을 통해 서민들이 사는 좁은 집 안에서 효과적으로 공간감을 표현해 내고 있다.

〈사과 깎는 여인〉, 피터르 데 호흐, 1663년, 캔버스에 유채, 67.1×54.7cm, 월레스 컬렉션, 런던.

　재미있는 사실은 그림 속에서 허드렛일을 하는 여성이 자신의 일에 불만을 표시하는 경우는 결코 없다는 점이다. 일의 귀천을 막론하고 노동자는 자신의 노동에 만족한 모습이다. 이것은 프로테스탄트 윤리의 본질이기도 했다. 그래서 노동의 공간은 놀라울 정도로 깔끔하게 정돈돼 있고 노동자의 복장 역시 검소하지만 깨끗하다.

　요하네스 페르메이르의 대표작인 〈우유를 따르는 하녀〉에서 그림 속 처녀는 파란 앞치마를 두르고 노란색 겉옷을 입었다. 앞치마는 가장 비싼 안료인 청금석(라피스 라줄리)에서 나온 짙은 푸른색으로 선명하게 칠해져 있다. 이 푸른색은 성모 마리아의 망토를 칠하는 데 많이 사용된, 고귀함과 순결을 의미하는 색이다. 페르메이르는 하녀의 푸른 앞치마를 통해 일상의 노동이 그만큼 신성한 행위라는 믿음을 은연중에 보여 준다. 두 손으로 우유 항아리를 잡고 시선을 내리깐 채 우유를 따르는 하녀의 모습에는 기도하는 듯한 경건함이 깃들어 있다. 왼편의 젖빛 유리창에서 들어온 아침 햇살이 하녀의 이

〈우유를 따르는 하녀〉, 요하네스 페르메이르, 1660년경, 캔버스에 유채,
45.5×41cm, 레이크스뮤지엄, 암스테르담.

마를 환히 비춘다. 자세히 보면 유리창의 한 귀퉁이가 깨져서 유독 밝은 빛이 그리로 들어오고 있다. 하녀의 이마가 빛나는 이유는 깨진 창틈으로 새어 들어온 아침의 빛이 그녀의 이마 부분에 와 닿고 있기 때문이다. 눈부신 햇살은 근면하게 살아가는 처녀의 이마를 어루만지며 축복하는 신의 손길처럼 느껴진다.

계몽주의자의 시각으로 본 노동자

18세기는 계몽주의의 시대였다. 잡지가 발간되고, 지식인 계층이 늘어나며 새뮤얼 존슨, 다니엘 디포와 같은 직업 문필가들이 생겨났다. 귀족-시민 계층 간 정치적 대립과 그 결과로 폭발한 프랑스 대혁명이 보여 주듯 18세기는 갈등과 모순의 시대였다. 동시에 18세기는 귀족의 예술이 해체된 시기, 시민이 귀족과의 충돌에서 승리하고 예술의 지배자로 올라서기 시작한 시기이기도 했다. 영국과 프랑스에서는 각기 윌리엄 호가스William Hogarth(1697-1764)와 장 바티스트 시메옹 샤르댕Jean-Baptiste-Siméon Chardin(1699-1779)이라는 새로운 화가들이 나타났다. 이들은 평범한 이들의 일상을 그린 한 세기 전 네덜란드 시민 바로크에 주목했다. 그렇다면 페르메이르와 샤르댕의 차이는 어디에 있는가?

페르메이르, 호흐, 테르-보르흐 등 17세기 네덜란드 화가들이 그린 서민의 일상은 지나치리만큼 깨끗하고 반짝거리며 정갈하다. 정도의 차이는 있지만 이들은 분명 일상을 그리되, 일상을 현실보다 미화시키고 있다. 샤르댕은 한층 더 객관적인 시선으로 노동자들을 관찰한다. 페르메이르와 호흐가 그린 환하고 밝은 부엌에 비해 샤르댕의 그림 속 처녀들이 머물고 있는 공간은 어두운 무채색으로 가라앉아 있다. 빨간 치마에 파란 앞치마, 노란 웃옷

<식기를 닦는 하녀>, 장 바티스트
시매옹 샤르댕, 1738년, 캔버스
에 유채, 47×38.1cm, 미국 국립
미술관, 워싱턴 D.C.

을 입고 초록색 팔 토시를 낀 페르메이르의 하녀와는 달리 샤르댕의 하녀들
은 잿빛이나 회색 옷을 입고 있다. 샤르댕이 그린 하녀들의 옷차림과 부엌의
모습은 페르메이르의 <우유를 따르는 하녀>보다 실제 부엌과 더 엇비슷했을
것이다.

　　샤르댕은 자화상에서 머리띠를 질끈 묶고 후줄근한 스카프에 낡은 옷을
입은 노동자의 모습으로 스스로를 묘사했다. 반면, 페르메이르의 <회화의 기
술>에 등장하는 화가는 뒷모습이기는 하나 어깨에 슬릿이 들어간 고급 겉옷
과 붉은 스타킹, 구두를 갖추고 멋들어진 베레모까지 쓴 모습이다. 이 옷은
누가 뭐래도 작업복이라기보다 예복에 더 가깝다. 샤르댕과 페르메이르, 두

화가의 모습 중 어느 쪽이 일하는 화가의 실제 모습에 더 가까운지는 자명하다. 같은 시각, 한층 시민 계급의 힘이 컸던 영국에서는 도덕성을 전면에 내세운 윌리엄 호가스의 연작 그림들이 인기를 끌고 있었다. 그는 일하지 않는 귀족 계급의 삶을 날카롭게 풍자하는 반면, 일하는 서민 계층의 모습을 애정이 담긴 건강한 필치로 묘사했다.

〈자화상〉, 장 바티스트 시매옹 샤르댕, 1771년, 종이에 파스텔, 46.4×37.7cm, 루브르 박물관, 파리.

샤르댕과 호가스의 공통점은 노동에 대한 진지하고 편견 없는 시선이다. 200여 년 전, 브뤼헐은 노동자와 농민들을 무지하고 어리석으며 노동밖에 할 일이 없는 사람들이라는 시선으로 바라보았다. 페르메이르의 화폭 속에서 노동하는 여자들은 성모처럼 고귀한 모습으로 등장한다. 이제 18세기 화가들은 노동자들의 모습을 조금 더 가까이에서, 한결 차분하고 긍정적인 시선으로 바라본다. 이 작품들은 땀 흘려 일하는 매일의 일상은 설령 아름답지 않더라도 가치 있는 것이라고 말하고 있다.

농촌과 도시의 노동자들

현재 영국에서 가장 인기 있는 그림은 1821년에 그려진 존 컨스터블John Constable(1776-1837)의 〈건초 수레〉다. 발표 당시에 그리 큰 반향을 일으키지 못했던 이 그림을 영국인들이 선호하는 이유는 현대의 영국에서는 더 이상 〈건초 수레〉가 보여 주는 한가롭고 서정적인 시골 풍경을 찾아보기 어렵기

때문이다. 즉, 〈건초 수레〉의 일견 평범해 보이는 농촌 풍경은 이제 영국에서는 그림에서나 볼 수 있게 되었다는 이야기다. 이런 관점에서 보면 현실에서 찾을 수 없는 이상향을 보여 주는 그림이 인기를 끄는 것은 당연한 일이다.

엇비슷한 이유로 프랑스에서도 1850년대부터 농촌 풍경과 노동자를 그린 그림들이 등장하기 시작했다. 산업 혁명의 여파로 도시가 발전하면서 많은 프랑스인들에게 농촌은 현실이 아닌 어떤 특별한 공간이 되었다. 1864년 살롱전에서 심사위원상을 수상한 장 프랑수아 밀레Jean-François Millet(1814-1875)의 〈양치기 소녀와 양 떼〉는 빨간 두건을 쓴 소녀가 양 떼를 뒤로 하고 고개

〈양치기 소녀와 양떼〉, 장 프랑수아 밀레, 1864년, 캔버스에 유채, 81×101cm, 오르세 미술관, 파리.

를 숙인 채 손을 모으고 있는 장면을 담은 그림이다. 서서히 노을로 물들어 가는 평원의 온유한 풍경은 양 떼가 주는 인상과 합쳐지며 종교화의 한 장면을 떠올리게끔 한다. 이 종교적인 인상 때문에 이 작품은 살롱전 심사위원들의 관심을 끌었을 것이다. 그러나 자세히 보면 소녀는 기도하는 게 아니라 뜨개질을 하는 중이다.

〈양치기 소녀와 양 떼〉보다 조금 전에 그려진 유명한 〈이삭 줍는 사람들〉에서 밀레는 농민과 농촌에 대한 세심한 관찰력을 보여 준다. 여인들이 이삭을 줍는 밭에는 언뜻 보아도 남아 있는 낱알이 거의 없지만, 멀리 후경에는 사람 키보다 더 높은 건초 더미가 쌓여 있다. 볕에 타서 얼굴이 검게 그은 여인 세 사람 중 둘은 허리를 굽혀 이삭을 줍고 세 번째 여인은 이삭을 주운 후 막 몸을 일으켜 세우고 있다. 그림은 점점 빈곤해지는 농촌의 현실을 사실적으로 보여 주면서도 비참한 가난을 직접 다루지는 않는다. 세 가지의 다른 색 머릿수건을 쓴 여인들의 동작은 고단하기보다는 우아해 보이며 오후의 햇살로 가득 찬 화면은 고요하고도 평화롭기 그지없다. 당시 이삭을 줍는 일은 농촌에서도 가장 가난한 빈민들의 몫이었다. 〈이삭 줍는 사람들〉보다 조금 더 후에 그려진 〈감자 심는 사람들〉도 척박한 땅을 갈아 작물을 심는 농부보다는 종교적인 느낌이 더 강하다. 요컨대 밀레의 그림은 다분히 체제 순응적이며, 현실보다 더 목가적인 방식으로 농부들을 조명하고 있다.

밀레의 〈이삭 줍는 사람들〉은 〈만종〉과 더불어 대중에게 널리 알려진 그림이다. 그런데 재미있는 사실은 1800년대 중반 프랑스에서는 밀레의 〈이삭 줍는 사람들〉보다 쥘 브르통Jules Breton(1827-1906)의 〈이삭을 주워 돌아오는 여인들〉이 더 인기 있는 그림이었다는 점이다. 같은 이삭 줍는 여인들을 소재로 했지만 브르통의 그림이 주는 인상은 밀레의 작품보다 한층 더 강렬하

〈이삭을 주워 돌아오는 여인들〉, 쥘 브르통, 1859년, 캔버스에 유채,
90.5×176cm, 오르세 미술관, 파리.

다. 저녁노을을 배경으로 한 예닐곱 명의 여인들은 걸어오면서도 눈에 보이는 대로 이삭을 줍는다. 가운데에 선 여인은 머리에 볏짚 무더기를 이고 있는데 그 모습이 마치 왕관을 쓴 듯 당당하기 그지없다. 여인들의 머리 뒤로 은은하게 퍼져 나가고 있는 저녁노을이 그림의 강렬함을 완화시키면서 시적인 정서를 부여하고 있다.

밀레가 〈이삭 줍는 사람들〉에서 자연과 하나가 된 여성들을 목가적인 인상으로 표현했다면, 브르통의 그림은 농촌에서 벌어진 축제의 한 장면 같다. 그림 속의 여인들은 농촌의 생활을 즐기는 듯 보이며 풍족한 느낌을 준다. 이런 점 때문에 브르통의 작품은 당시의 상류층들 사이에서 인기를 끌었다. 〈이삭을 주워 돌아오는 여인들〉은 1859년 살롱전에 전시된 후, 나폴레옹 3세의 부인 외제니 황후가 구입함으로써 프랑스 정부의 소유가 되었다. 이 그림은 밀레의 〈이삭 줍는 사람들〉와 함께 오르세 미술관에 소장되어 있다.

1850년대 이후로 농촌을 서정적으로 그린 바르비종파에서 사실주의가 갈라지면서 한층 더 현실에 가까운 노동자를 그리려는 시도가 이어지게 된다. 쥘 바스티앵 르파주Jules Bastien-Lepage(1848-1884)가 그린 〈건초 만들기〉나 〈감자 수확〉과 같은 작품들에서는 가난한 농촌 여인들의 힘겨운 삶이 가감 없이 조망되고 있다. 르파주는 1878년 살롱전에서 〈건초 만들기〉로 입상하며 사실주의를 뛰어넘는 자연주의의 유망주로 이름을 알렸으나 1884년에 36세의 나이로 요절하고 말았다.

르파주의 스승이었던 알렉상드르 카바넬은 아카데믹한 역사화의 기수였다. 또 르파주가 활동할 당시에는 빛과 대기의 인상을 포착해서 이를 감각적으로 표현하는 인상파의 수법이 많이 알려진 상태였다. 르파주는 사실주의의 입장에서 이 두 유파를 자신의 방식대로 혼합했다. 〈건초 만들기〉에서 전

〈건초 만들기〉, 장 바스티앵 르파주, 1877년, 캔버스에 유채, 180×195cm,
오르세 미술관, 파리.

경의 두 인물은 지극히 사실적으로 그려졌지만 반면 뒤의 배경에서는 과감한 생략과 주관이 엿보인다. 농부에게 밭이라는 공간은 삶의 터전인 동시에 고단한 육체노동의 장이기도 하다. 부부의 뒤로 펼쳐진 밭에는 초록빛 속에 드문드문 흰 빛이 섞여 있는데 이 공간은 풍성한 생산의 현장이라기보다 텅 비어 있는 공간, 허무함을 담은 공간으로 보인다. 남자의 바지와 구두는 넝마처럼 닳아 떨어져 있고 여자의 옷차림도 크게 다르지 않다.

무엇보다 광대뼈가 튀어나오고 머리카락이 흐트러진 여자의 무표정, 퀭한 얼굴은 이들이 지금 얼마나 고단한 노동에 시달리고 있으며, 그 결과로 얻게 되는 수확이 얼마나 보잘것없는 정도인지를 웅변한다. 지평선이 높이 올라가 있어서 그림 속 공간은 거의 밭으로 채워져 있다. 그 밭은 부부의 삶을 결코 풍성하게 채워주지 않는 메마른 공간이다. 모든 풍요한 산물은 도시로 빠져나가고 농촌에는 빈곤과 끝없는 노동만이 남았다. 자신의 고통이 어디서 기인한 것인지도 가늠하지 못하는 여인의 멍한 얼굴은 20여 년 전 밀레나 브르통이 그린 농촌 여인들의 모습과는 판이하게 다르다.

레핀이 발견한 노동의 엄숙함

노동이 가치 없는 것이라고는 결코 말할 수 없다. 노동은 매일의 밥벌이를 위해 어쩔 수 없이 견뎌야 하는 일이라고만 치부할 수 없는 엄숙함과 위엄을 갖추고 있다. 러시아 이동파의 대표 주자였던 일리야 레핀Ilya Repin(1844-1930)은 동시대의 많은 예술가들과 교분을 나누었다. 자연히 그의 붓끝에서는 여러 러시아 예술가들의 초상이 탄생했다. 그중에서도 톨스토이Leo Tolstoy(1828-1910)는 단순한 동료 예술가가 아닌 레핀의 정신적 스승이었다. 그는 이 대작가와 오랜 시간 동안 교분을 나누며 30여 점의 초상을 그렸다.

레핀이 그린 톨스토이의 초상 중에는 풀밭 위에 맨발로 서 있거나 농사일에 몰두하는 모습, 나무 그늘에 누워 책을 읽고 있는 모습 등 자연스러운 초상이 많다. 레핀은 지위와 재산, 그리고 작가로서의 부담을 다 떠나 한 사람의 자연인으로 귀의하고자 하는 톨스토이의 맑은 영혼을 그리려 했다. 그의 초상 속에 묘사된 톨스토이는 산신령처럼 길게 기른 흰 수염을 날리며 허름한 옷을 입고 맨발로 걸어가는 현자의 모습이다.

레핀이 완성한 많은 톨스토이의 초상 중에서 가장 파격적인 작품은 1887년에 그린 〈밭을 가는 톨스토이〉라는 작은 그림이다. 초상 속의 작가는 농부처럼 두 필의 말을 끌며 쟁기로 밭을 갈고 있다. 이 초상이 그려질 당시 톨스토이는 『전쟁과 평화』, 『안나 카레리나』 등의 작품을 발표해서 러시아는 물

〈밭을 가는 톨스토이〉, 일리야 레핀, 1887년, 캔버스에 유채, 27.8×40.3cm.
트레챠코프 미술관, 모스크바.

론, 세계적으로 인기를 끌고 있던 소설가였다. 그는 백작 가문의 아들로 태어나 넓은 영지를 물려받았기 때문에 굳이 육체노동을 할 이유가 없었다. 그러나 톨스토이는 농민의 소박한 삶에 깊은 애정을 가지고 있었고 지주라는 안락한 지위를 포기하지 못하는 스스로에 대한 자괴감을 떨치지 못했다. 톨스토이는 농민학교를 세워 아이들을 가르치고 농노제가 폐지되기 전에 자신의 농노들을 해방시키기도 했으나 이런 파격적 행보는 도리어 귀족 사회의 비난만 불러일으켰다. 아내 소피아마저도 가진 재산을 스스로 포기하려 하는 남편을 이해하지 못했다. 귀족이자 대지주라는 세속적인 안락함이 도리어 톨스토이에게는 정신적인 갈등과 고통의 원인이 되었다.

레핀의 그림 속 톨스토이의 모습, 흰 모자를 쓴 채 두 손으로 쟁기를 단단히 잡고 밭을 가는 모습에서는 노동을 통해 이 같은 자괴감을 잠시나마 잊으려 하는 작가의 안간힘이 엿보인다. 그는 레핀의 초상을 위해 잠깐 포즈를 취한 것이 아니라 진짜로 밭을 갈고 있었던 것이 분명하다. 그리고 레핀은 농사일에 몰두하는 시간만큼은 톨스토이가 자신을 괴롭히는 고뇌에서 해방될 수 있다는 사실을 간파했던 모양이다. 날카롭다 못해 베일 듯 예리한 레핀의 시각이 이 초상에서는 잠시 누그러져 있다. 그는 부드러운 흙의 감촉에서 안식을 찾고 있는 위대하고 예민한 영혼을 온화한 시선으로 캔버스에 옮겨 놓았다.

로맹 롤랑은 톨스토이를 '예술과 인간 모두에서 완성에 도달한 사람'이라고 칭송했다. 이 초상에서 톨스토이의 모습, 그리고 레핀의 시선이야말로 완성에 도달한 그 무엇이 아닐까 싶다. 뛰어난 두 명의 예술가는 서로를 영혼 깊이 이해하고 있으며, 그 결과물은 어떠한 설명도 필요 없을 만큼 탁월하고 또 완벽하다.

예술 속의 여가 생활, 여가 속의 예술

19세기 중반 들어 도시인의 삶이 자리 잡으면서 예술에는 '여가'라는 새로운 주제가 등장했다. 이제 보통 사람들의 일상에는 집과 노동, 교회 외에도 여가 생활이 포함된 것이다. 귀족들의 여흥은 18세기의 로코코 화가들이 즐겨 그린 주제였다. 바토와 프라고나르의 그림 속에서 귀족 여성들은 그네를 타거나 환상 속의 섬으로 여행을 떠나고 연인과 함께 춤추듯 우아한 동작으로 산책한다. 이처럼 귀족에게만 허용되었던 '일상에서의 탈출'이 19세기의 도시인에게도 허용된 것이다.

쇠라의 〈그랑 자트섬의 일요일 오후〉는 점묘법이라는 파격적인 기법 때문에 유명한 작품이지만 이 그림 속에 묘사된 파리 사람들의 옷과 양산, 모자 등도 살펴볼수록 흥미롭다.(175쪽 참조) 맨 오른편의 여성은 당시 유행하던 버슬 스타일, 스커트의 엉덩이 부분을 강조한 드레스를 입었다. 여성들은 다양한 모양의 모자를 갖춰 쓰고 갖가지 색의 양산을 든 차림새다. 휴일 오후를 즐기기 위해 잘 차려입고 나온 파리 사람들의 모습이 담겨 있다. 인편 히단에 신사와 노동자 차림의 두 남자가 나란히 강을 바라보며 앉아 있는 모습도 이채롭다. 해변의 리조트, 카페, 극장, 공원의 음악회, 경마 등 도시인들의 여가 생활은 인상파 화가들에게 신선한 소재가 되었다.

전업 작곡가들 중에서도 작품을 쓰기 위해 휴가를 떠나는 이들이 적지 않았다. 30년 이상 빈에 거주했던 브람스는 큰 작품을 쓰기 위해 한적한 동네로 휴가를 떠나서 완성된 작품과 함께 돌아오곤 했다. 항구 도시인 함부르크에서 태어났지만 브람스는 휴양지로 바다보다는 호숫가를 더 선호했다. 리히덴탈, 바트 이슐, 툰 호수, 페르차흐 등 브람스의 휴양지들은 독일과 오스트리아, 스위스 등에 걸쳐 있다. 브람스는 이 휴양지에서 교향곡 2번, 바

이올린 협주곡, 바이올린 소나타와 첼로 소나타 등 많은 곡의 악상을 다듬었다.

브람스는 알프스의 산들로 둘러싸인 오스트리아의 작은 마을 페르차흐를 특히 좋아해서 이곳으로 여러 번 휴가를 갔다. 완성하는 데 15년 이상이 걸린 교향곡 1번에 비해 교향곡 2번은 페르차흐에서 단숨에 작곡해 왔다고 한다. 브람스는 1877년 6월에 교향곡 2번의 작곡을 시작해 페르차흐에서 1, 4 악장을, 그리고 나머지 부분을 빈의 집에서 완성해 이해 12월에 빈에서 초연했다. 브람스는 베토벤처럼 한적한 시골의 오솔길을 산책하며 악상을 다듬기를 즐겼다. 교향곡 2번을 완성한 다음 해에 작곡된 브람스의 유일한 바이올린 협주곡도 페르차흐에서 요제프 요아힘이 연주한 베토벤 바이올린 협주곡을 듣고 이 같은 협주곡을 작곡하겠다고 결심하면서 탄생한 곡이었다. 2악장의 서정적이지만 적막한 정서는 곡의 영감을 제공해 준 알프스 산골의 고요한 풍경을 연상케 한다.

빈에서 전성기를 보낸 구스타프 말러Gustav Mahler(1860-1911) 역시 브람스와 비슷한 작곡 패턴을 가지고 있었다. 빈 궁정 오페라의 지휘자로 바쁜 나날을 보냈던 말러는 여름 휴가마다 정해 놓고 새로운 작품을 썼다. 〈어린이의 이상한 뿔피리〉, 교향곡 4번 등이 그가 여름을 보낸 아터 호숫가에서 작곡한 곡들이다. 말러는 휴가지에서도 가족과 떨어져 작은 오두막에서 기거하면서 교향곡들을 작곡했다. 말러의 '작곡 오두막'은 현재도 아터 호숫가에 말러 기념관으로 남아 있다.

뭐니 뭐니 해도 가장 눈에 띄는 휴가 그림은 〈키스〉의 화가 구스타프 클림트의 풍경화들이다. 클림트는 1900년부터 1916년까지 여름마다 아터 호수 근교로 휴가를 갔다. 말러의 작곡 오두막과 그리 멀지 않은 지점에 클림트가

아터 호수에서 에밀리와 휴가를 보내는 클림트, 1909년경.

휴가 기간 동안 머물던 빌라 파울리크가 있다. 이 집은 여전히 여름 별장으로 쓰여서 일반인들이 들어갈 수 없으나 대신 호숫가에 '클림트 센터'가 운영되고 있어서 클림트의 풍경화들, 휴가 중인 클림트의 모습을 촬영한 사진 등을 볼 수 있다. 클림트는 역시 아터 호수로 여름 휴가를 왔던 말러와 절친한 사이였다.

여름마다 아터 호숫가에 머물며 클림트는 50점 가까운 아터 호수 풍경화를 그렸다. 클림트는 한 점의 그림을 완성하는 데 많은 시간을 들이는 타입이었다. 〈아델레 블로흐-바우어의 초상〉을 완성하는 데는 무려 4년의 시간이 걸렸다. 50여 점의 풍경화는 클림트가 남긴 전체 그림 수의 4분의 1에 육박한다. 이 풍경화들은 우리가 알고 있는 클림트의 그림과는 완전히 다르다. 현란하고도 이국적인 장식이 돋보이는 여인들의 초상화와는 달리, 클림트의 풍경화들은 고요하고 신비로운 자연의 모습을 관조적으로 담아내고 있다.

아터 호수를 그린 풍경화들은 왜 빈에서 그린 인물화들과 이렇게나 다른 모습으로 완성되었을까? 휴가지에서 그린 풍경화라고 해서 이 그림들을 클림트가 느슨하게 대한 것은 아니었다. 다만 확실한 점은 아터 호수라는 휴양지가 클림트에게 의외로 중요한 역할을 하고 있었다는 사실이다. 그가 그린 풍경화들에는 사람의 흔적이 전혀 보이지 않는다. 특히 초창기의 풍경에서는 아예 건축물도 그리지 않았다.

〈아터 호수〉, 구스타프 클림트, 1900년, 캔버스에 유채, 80.2×80.2cm,
레오폴트 미술관, 빈.

신비스러운 에메랄드빛 물결로 가득 차 있는 아터 호수를 그릴 즈음, 클림트 는 '빈 대학 천장화 스캔들' 에 휩싸여 있었다. 클림트 는 빈 대학의 요청을 받아 대학 본부 천장을 장식할 법학, 철학, 의학 세 가지 주제의 그림을 그렸으나 빈 대학 교수들은 이 그림 들이 음산하고 추한 포르

〈닭과 오두막〉, 구스타프 클림트, 1916년, 캔버스에 유채, 110×110cm, 개인 소장.

노그래피라며 비난을 퍼부었다. 80여 명의 교수들이 천장화를 반대하는 연 판장에 서명하는 등, 3년에 걸친 스캔들 끝에 클림트는 작품의 계약금을 돌 려주고 스스로 청탁을 철회했다. 빈 문화교육부 장관이 책임을 지고 사임할 정도로 큰 스캔들이었다. 이런 와중에 클림트는 자신의 말을 빌리자면 '뜨겁 고 끔찍한 유령의 도시' 빈을 떠나 매년 여름의 2개월을 서늘한 아터 호숫가 에서 보냈다. 휴가와 호수 풍경은 클림트가 도시에서 겪은 소모적이고 번잡 한 상황을 버티게 해 준 원동력이었다. 클림트는 이 휴가 중에도 여러 장의 캔버스를 들고 가 매일 아침 일찍부터 그림을 그렸다.

클림트의 초상화들은 어찌 보면 '초상을 빙자한 장식' 같이 보인다. 〈아델 레 블로흐-바우어의 초상〉에서 그림의 주인공인 아델레는 현란하고 정교한 황금빛 장식에 옴짝달싹 못 하게 갇혀 있는 것처럼 보인다. 장식에 대한 클 림트의 집착은 풍경화에서도 그대로 드러난다. 클림트의 아터 호수 풍경화

는 후반부로 갈수록 초창기의 고요함과 신비스러움이 사라지고 장식에 대한 집착이 강해진다. 클림트의 풍경화는 화가의 성장과 쇠락, 그리고 만년의 경향을 그대로 보여 주는 리트머스 같다.

현대인들은 일상과 노동에서 잠시나마 벗어나기 위해 휴가를 떠난다. 이것은 20세기에 들어서면서 보편화된 휴가의 당위성이다. 그러나 브람스와 말러, 클림트의 일화에서 알 수 있듯이 예술가들에게는 휴가가 새로운 창작의 기회였다. 그들에게 창작은 일이 아닌 휴식의 연장이었던 셈이다. 일과 휴식, 노동과 여가를 따지기 전에 창작은 그들에게 삶 자체였을지도 모를 일이다.

꼭 들어보세요!

브람스: 〈바이올린 협주곡〉 2악장
말러: 〈어린이의 이상한 뿔피리〉

10

집 과 식 탁

홈,
스위트
홈

"식탁 정물화는 단순히 식탁의 사실적 재현만을 목적으로 그려진 그림은 아니었다.
개신교 중 가장 엄격한 교리의 칼뱅파를 믿었던 네덜란드 시민들은
그림에서도 근면, 성실, 검소함 등의 덕목이 엿보이기를 원했다.
예를 들면, 식탁 정물화에 자주 등장하는 껍질을 반쯤 깐 레몬은
'인생은 언뜻 보기엔 아름답지만 그 맛은 레몬처럼 씁쓸하다'는 교훈을 담고 있다."

알타미라 동굴 벽화, 스페인. 기원전 18,000~14,000년 사이.

'집과 식탁'이라는 주제는 일상을 다룬 예술의 범주를 넘어 예술의 기원까지 거슬러 올라가는 매우 원초적인 주제다. 좀 더 구체적으로 말하자면 예술이 생활의 방편으로 시작될 때, 맨 먼저 선택된 주제는 '음식'이었다. 기원전 1만 8천 년에서 1만 4천 년 전에 그려진 것으로 추정되는 스페인의 알타미라 동굴 벽화와 1만 7천 년 전으로 짐작되는 프랑스의 라스코 동굴 벽화들에는 말과 소, 사슴, 돼지 등 다양한 동물들이 등장한다. 원시인들은 왜 이 동굴 벽화를 그렸을까? 두 벽화는 모두 동굴의 깊숙한 안쪽에 그려져 있어서 바깥에서는 물론이고 안에서도 그 형체를 잘 알아볼 수 없다. 그렇다면 이 그림들이 '원시인들의 미술 감상'을 위해 그려진 것이 아님은 분명하다. 최초의 화가들은 남에게 자신의 그림을 보여 주거나 과시하기 위해 그림을 그린 게 아니었다. 아마도 이 벽화들은 어떤 주술, 또는 마술의 목적을 가지고 그려졌을 것이다.

최초의 미술 소재는 식량이었다?

두 벽화 모두 사람보다 짐승의 비율이 훨씬 더 많이 등장하며, 이 짐승들은 크지만 양순한 초식 동물들이다. 예술사회학자 아르놀트 하우저는 "구석기

시대의 사냥꾼 예술가들은 그림을 그림으로써 그려진 사물을 지배한다, 즉 실물 자체를 소유한다고 믿었다"고 지적했다. 원시의 예술가들은 대상의 분신Alter ego을 만들어 이 동물들을 소유하고 싶은 마음을 담아 동굴 벽화를 그렸다는 말이다. 벽화 속 동물의 묘사는 지금 우리가 보기에도 놀라울 정도로 정확하다. 마술로 짐승을 불러내 소유하려 했다면(이 이야기는 묘하게도 그리스 신화의 피그말리온 스토리와 비슷하다), 최대한 실물과 닮게 그려야 했을 것이다. 이러한 관점에서 볼 때, 최초의 미술은 사실주의에 속하며, 실제 생활과 깊이 연관된 상태였다.

원시인들이 큰 초식 동물들을 소유하려 했던 이유는 명백하다. 그들에게 큰 초식 동물은 생존에 가장 필요한 요소, 식량이었다. 채집한 열매나 풀에 비해 한번 잡으면 많은 사람들이 배불리 먹을 수 있는 초식 동물의 고기는 원시 인류에게 무엇보다 중요한 식량이었다.

기원전 3천 년에서 2천 년 사이 건축된, 유럽에서 가장 거대한 거석군인 영국 솔즈버리의 스톤헨지는 그 건축 과정과 건축 목적이 모두 베일 속에 싸여 있다. 스톤헨지는 거석을 둥글게 세우고 그 위에 덮개돌을 올린 형태로 만들어졌다. 이런 탁

스톤헨지 복원도, 솔즈버리, 기원전 3,000~2,000년 사이.

322

자형의 거석 구조를 돌멘(고인돌)이라고 부르는데 '돌의 구멍'이라는 콘윌어에서 온 것이다. 스톤헨지의 가장 작은 돌도 무게가 4톤이며 사람의 키보다 크다. 큰 돌은 무게 45톤, 크기 7미터에 달한다. 고대인들은 길을 만든 뒤에 동물 기름으로 돌을 미끄럽게 해서 밧줄로 잡아당기는 방식으로 거석들을 운반했다. 밧줄은 질긴 나무껍질을 이용했고 세울 때는 A자 형태 틀을 만든 다음, 반대편에서 밧줄로 당겨 세웠다.

스톤헨지를 만든 이들은 켈트족이 아니다. 켈트족은 드루이드교를 믿었으며 드루이드교 사제가 스톤헨지에서 의식을 여는 바람에 후에 브리튼섬을 정복한 로마인들은 스톤헨지를 세운 이들이 켈트족이라고 믿었다. 그러나 켈트족은 기원전 500년경 브리튼섬에 도착했고 스톤헨지는 기원전 2천년에 이미 완성되어 있었다. 12세기에 쓰여진 『영국 왕의 역사』라는 책에는 아서왕 이야기와 스톤헨지가 연관된 대목이 나온다. 멀린이 아일랜드에 있는 킬라루스산에서 거인들의 반지(스톤헨지)를 가져오라고 아서왕의 삼촌 아우렐리우스 왕에게 시켰다는 것이다. 이 이야기에는 중요한 진실이 하나 있다. 실제로 고대인들은 스톤헨지를 만들기 위해 어디선가 돌을 운반해 왔다. 스톤헨지를 만드는 데 사용된 청석은 웨일스 남부에서 나오는 돌이고 잉글랜드에서는 구할 수 없었다. 고대인들은 아마 배에 청석을 묶어서 바다 편으로 끌고 왔을 것이다. 밀퍼드헤이번 바다 밑에 가라앉은 청석이 관찰된 적도 있었다. 청석은 반점이 있는 휘록암의 일종으로 회색 갈색 등 색깔이 다양해 고대인들은 이 돌에 마술적 힘이 있다고 믿었다.

켈트족 이전에 브리튼섬에 살던 미지의 고대인들은 바다로 청석을 운반한 후, 다시 육로로 650킬로미터를 이동해 와 스톤헨지를 세웠다. 이 엄청난 사업은 강제적으로 이뤄진 것이 아니었다. 피라미드가 그러했듯이 스톤헨지

역시 신앙심으로 뭉친 이들이 공동 작업에 나서서 이룩한 결과물이다. 스톤 헨지 주변에서 발견된 무덤들에 부장품이 거의 없다는 점은 강력한 지배자 가 존재하지 않았다는 사실을 의미한다.

스톤헨지의 정확한 쓰임새는 무엇이었을까? 이 문제는 스톤헨지의 건립 방법보다 더 의견이 분분한 점이다. 스톤헨지가 세워진 솔즈버리 평원은 매 우 신성한 장소로 여겨졌다. 고대인들은 하지나 보름달이 뜬 밤, 이 평원에 서 춤을 추면서 농사의 풍작을 기원했을 것이다. 1천 년 이상 스톤헨지를 숭 배했던 이들은 기원전 1500년경, 스톤헨지를 버리고 떠나 버렸다. 이유는 정확히 알 수 없으나 기후와 인구의 변화 때문이었을 가능성이 높다. 기원전 1159년에 아이슬란드에서 화산이 터지며 화산재가 하늘을 가려 북유럽의 기 온이 많이 떨어졌다고 한다.

동굴 벽화를 그릴 무렵, 수렵과 채집을 하던 원시인들은 신석기 시대가 시 작되던 1만여 년 전부터 농업으로 생존의 형태를 바꾸었다. 식량을 채집하거 나 사냥하던 시대에서 한자리에 정착해 식량을 키우게 되자 삶의 형태와 리 듬에 큰 변화가 일어났다. 농업이 자리 잡으면서 생활 방식이 안정되자 인구 가 늘어났다. 그러나 농업의 정착이 자연에 대한 인간의 승리를 의미하는 것 은 아니었다. 늘어난 인구를 먹여 살리기 위해서는 농사를 실패하지 않아야 만 했다. 사람들은 농사를 제대로 짓기 위해서는 달과 천문의 움직임을 관찰 해야 한다는 사실을 알아차렸다. 이와 동시에 종교적인 예배 행위, 즉 기원 을 위한 행위가 등장하게 된다. 스톤헨지가 만들어진 시기는 중석기에서 청 동기 시대 사이다. 스톤헨지를 세운 이들은 하지, 또는 보름달이 뜬 밤에 거 석들이 우뚝 서 있는 평원에서 춤을 추며 농사의 풍작을 기원했을 것이다.

동굴 벽화와 스톤헨지는 모두 충분한 식량을 얻기를 원하는 원시, 고대인

들의 열망을 담고 있다. 수렵과 채집 시대에는 들소가, 그리고 농경 시대에는 농작물의 풍부한 수확이 생존을 위한 가장 중요한 조건이었다. 역사 시대 이전, 최초의 회화와 건축 예술은 '식량에 대한 열망'을 표현하기 위한 수단이었다고 해도 과언이 아니다.

빵과 포도주의 그리스 문화, 고기의 게르만 문화

고대 그리스와 로마 문화는 모두 농업을 바탕으로 성립되었다. 농업 경작은 충분한 식량을 확보할 수 있다는 면에서 다른 어떤 방식보다도 탁월했다. 밀, 포도, 올리브는 농업 문화에서 가장 중요한 세 가지 작물이었다. 이 세 작물은 그리스 신화에도 자주 등장한다. 디오니소스(바쿠스)는 농업과 포도주, 풍요의 신이다. 디오니소스를 섬기는 축제를 통해 최초의 연극이 공연되었다. 일찍이 호메로스는 인간을 '빵을 먹는 사람'으로 정의했다. 폼페이의 화려한 빌라 식당에 그려진 벽화에는 포도주를 담은 암포라(두 개의 손잡이가 달린 항아리)와 각종 과일을 수북하게 담은 유리그릇이 등장한다.

그리스 못지않게 초기 기독교 문화에서도 빵과 포도주는 중요한 음식이었다. 예수는 최후의 만찬 자리에서 빵과 포도주를 제자들에게 나누어 주며 이 음식들에 신성한 의미를 부여했다. 예수가 자신을 상징하는 음식으로 빵과 포도주를 선택했기 때문에 중세의 교

율리아 펠릭스 빌라House of Julia Felix 식당의 프레스코화, 62년경, 폼페이.

회, 수도원은 앞장서서 포도 재배와 밀 경작을 보급했다. 예수는 다섯 개의 빵을 수많은 사람들이 먹도록 나누어 주거나 물을 포도주로 바꾸는 기적을 행한다. 이 기적을 후대의 유럽인들이 실제로 이루어 낸 셈이다.

반면, 중부와 북부 유럽을 누볐던 켈트족과 게르만족은 사냥과 경작을 같이 하는 방식을 오랫동안 고수했다. 게르만족은 돼지, 말, 소 등의 고기를 빵보다 중요한 음식으로 여겼다. 카이사르는 『갈리아 원정기』에서 게르만족에 대해 "이 사람들은 농사에 대해 열의가 없으며 음식의 대부분은 우유, 고기, 치즈로 되어 있다"고 놀라움을 담아 서술했다. 중북부 유럽인들은 고기 중에서 가장 구하기 쉬운 돼지고기를 선호했고 포도주 대신 보리와 곡물을 발효시켜 맥주를 만들었다. 게르만 신화 속에서 죽은 영웅들은 천국에 가서 돼지고기를 먹는다. 게르만족에게 고기는 권력의 상징이자 전쟁을 수행할 지적, 육체적 에너지를 만들어 내는 승리자의 음식이었다. 반면, 그리스 작가들의 황금시대는 행복한 채식주의자의 시대로 그려져 있다. 로마인들은 야만인들이 빵과 포도주를 먹으며 문명화되었다고 기록했다.

이 차이는 현재도 뚜렷하다. 남부 유럽인들은 올리브와 포도를 비롯한 채소, 밀가루로 만든 파스타와 빵, 포도주를 선호하나 독일과 영국, 스칸디나비아인들은 육류

〈콩 먹는 사람〉, 안니발레 카라치, 1580-1590년, 캔버스에 유채, 57×68cm, 콜로나 미술관, 로마.

와 감자를 주식으로 삼으며 맥주를 즐겨 마신다. 이탈리아와 같은 남유럽에서 전통적으로 과일, 야채로 만든 샐러드류가 선호된 데에는 덥고 긴 여름에 고기를 오래 보존하기 어렵다는 실제적인 이유도 있었다. 16세기의 그림에서도 이러한 차이를 알 수 있다. 이탈리아 바로크 화가인 안니발레 카라치가 1585년에 그린 그림에는 그릇 가득 담긴 콩을 먹는 남자가 등장한다. 반면 1500년대 초 독일에서 활동한 루카스 크라나흐Lucas Cranach the Elder(1472-1553)가 그린 최후의 만찬 식탁에는 네 발 달린 짐승의 고기가 통째로 올려져 있다.

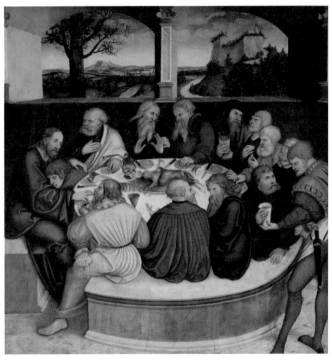

〈최후의 만찬〉, 루카스 크라나흐, 1547-1548년, 나무 패널에 유채,
103.5×233cm, 성모 교회, 비텐베르크.

유럽에서 가장 널리 퍼져 나간 육류는 돼지고기를 훈제한 종류들이다. 생선은 쉽게 상하기 때문에 고기보다 보급이 더 어려웠다. 그나마 집에서 키우는 돼지가 가장 접하기 쉬운 고기였다. 베이컨, 햄, 하몽 등 이름은 다르지만 유럽인들은 여러 가지 방식으로 돼지고기를 보존했다. 돼지고기를 오래 보존하기 위한 햄과 훈제 기법은 일찍부터 발달했다. 12-13세기에는 도시와 농촌 어디서나 보존 처리한 돼지고기를 먹고 있었다.

네덜란드 화가들의 식탁: 삶에 대한 엄격한 시선

암스테르담에 있는 네덜란드 국립미술관에는 식탁에 올려진 음식들을 꼼꼼하게 그린 17세기의 정물화들이 여러 점 전시되어 있다. 다른 나라의 미술관에서는 보기 어려운 독특한 그림들이다. 정물화는 서양 미술사에서 그리 귀한 대접을 받았던 장르는 아니었다. 역사화, 초상화 등에 비하면 사물을 그리는 정물화는 시시한 현실의 모사에 불과하다는 비판을 받았다. 손재주만 있으면 그릴 수 있는 그림이 정물화라는 식이었다. '여자들이나 그리는 그림' 같은 경멸 어린 시각도 존재했다. 프랑스 아카데미는 1660년대에 그림의 위계 질서를 정하면서 역사화를 가장 높은 자리에, 정물화를 가장 낮은 자리에 올려놓았다. 이런 비난을 비켜 가기 위해 정물화를 그린 17세기 네덜란드 화가들은 그 속에 어떤 상징적 의미를 담으려 했다. 인생의 허무함을 뜻하는 해골을 여러 사물들과 함께 배치한 '바니타스 정물'이 이런 경우다. 식탁 정물화도 마찬가지였다. 언뜻 보면 실제 식탁을 그대로 재현한 듯싶지만 그 안에는 어떤 의미가 숨어 있다.

식탁을 그린 네덜란드 정물화들은 갖가지 음식과 식기, 금방이라도 바스락거릴 듯한 식탁보 등 사물에 대한 치밀한 묘사로 우선 눈길을 끈다. 차려

〈오렌지, 올리브와 파이가 있는 식탁〉, 클라라 페테르스, 1611년, 나무 패널에 유채, 55×73cm, 프라도 미술관, 마드리드.

진 음식들을 통해 우리는 17세기 유럽인들의 식습관에 대해 흥미로운 사실을 알 수 있다. 이 당시 사람들에게 고기와 과일은 역시 귀한 음식이었고 주식은 빵이었다. 독일어권에서는 호밀로 만든 검은 빵을 선호한 반면, 프랑스인들은 검은 빵은 하층 계급이나 먹는 음식으로 여겼다. 상류층들은 빵의 층을 만들어 겹겹이 쌓는 케이크(파이)를 즐겼다. 클라라 페테르스Clara Peeters(1594-?)가 그린 식탁 한가운데에는 바삭하게 구워진 파이가 반질반질한 올리브 열매, 잘 구워진 닭과 함께 올려져 있고 헝겊이 아닌 레이스 식탁보가 깔려 있다. 여유 있는 집안의 상차림이다.

식탁 정물화는 단순히 식탁의 사실적 재현만을 목적으로 그려진 그림은 아니었다. 개신교 중 가장 엄격한 교리의 칼뱅파를 믿었던 네덜란드 시민들은 그림에서도 근면, 성실, 검소함 등의 덕목이 엿보이기를 원했다. 예를 들면, 식탁 정물화에 자주 등장하는 껍질을 반쯤 간 레몬은 '인생은 언뜻 보기엔 아름답지만 그 맛은 레몬처럼 씁쓸하다'는 교훈을 담고 있다.

종종 풍성한 식탁은 삶의 허무함을 간접적으로 경고하는 메시지가 되기도 했다. 아브라함 판 베이예렌Abraham van Beyeren(1620-1690)의 〈풍성한 식탁〉은 언뜻 보기엔 화려하지만 이상하게도 보는 이에게 식욕을 불러일으키지는 않는다. 그림을 꼼꼼하게 뜯어보면 왜 먹고 싶은 욕구가 느껴지지 않는지 알 수 있다. 그림의 주된 색조는 상한 음식의 색깔인 갈색이다. 포도와 복숭아는 껍질이 말라 있고 멜론의 과육도 말라비틀어졌다. 식탁 한가운데에 놓인 가재는 '영혼이 빠져나가고 남은 껍데기'를 상징한다. 비어 있는 유리잔은 텅 빈 영혼을, 화려한 은식기들은 공허한 삶의 단면들을 뜻한다. 이런 그림을 거실에 걸어 놓고 매일, 아니 단 한 번이라도 진수성찬을 차릴 수 있었을까?

〈풍성한 식탁〉, 아브라함 판 베이예렌, 1660
년대, 캔버스에 유채, 87×107cm, 왕립미술
관, 앤트워프.

〈골목길〉, 요하네스 페르메이르, 1658년
경, 캔버스에 유채, 54.3×44cm, 레이크
스뮤지엄, 암스테르담.

17세기 네덜란드 시민들은 엄격한 사람들이었다. 그들이 원한 덕목은 신실, 근면, 질서였으며 그림에서도 이런 점들이 돋보인다. 요하네스 페르메이르의 〈골목길〉은 델프트의 평범한 집 두 채를 정면에서 바라보고 있다. 운하에 면해 있는 이 두 집의 모습은 매우 꼼꼼하고 세심하게 그려진 반면, 두 명의 여성과 두 명의 아이는 그림을 자세히 들여다보아야 간신히 그 모습을 찾을 수 있을 정도로 조그맣게 묘사되어 있다. 그림을 구성하는 모든 요소들은 지극히 소박하고 간소하다. 벽돌로 지어진 집들은 세월의 풍상에 못 이겨 금이 가고 쇠락해 있는 모습이다. 그러나 뜯어볼수록 이 그림에서는 어떤 정감이 엿보인다. 두 여성은 각기 바느질과 청소라는, 주부의 의무에 집중하고 있고 아마도 페르메이르의 자녀들을 모델로 했을 두 꼬마는 도란도란 이야기를 나누며 사이좋게 놀이에 열중한다. 하늘에는 포근한 구름이 뭉게뭉게 피어오르고 길과 집은 깨끗하게 치워져 있다. 모든 것들이 제자리에 놓인 풍경은 다만 그 모습만으로도 아름답다. 사람조차 이 평온한 정경의 일부로 보인다. 주로 실내 풍속화를 그렸던 화가가 이례적으로 그린 골목과 집의 풍경에서 우리는 근면하게 살아가는 네덜란드 여인들의 삶의 단면을, 평화롭게 흘러가는 일상의 소중함을 문득 깨닫게 된다.

커피, 지성인의 새로운 기호품

13세기에 향신료가, 15세기에 설탕이 보급되면서 유럽인의 식탁은 더 다채롭고 풍성해졌다. 향신료는 일찍이 10세기부터 보급돼 있었지만 13세기 무렵부터 선풍적인 인기를 끌었다. 향신료의 독특한 맛은 바다 저편의 신비로운 세계, 동양을 떠올리게끔 해주었다. 그리고 17세기 중반이 되면 터키에서 커피가, 인도에서 차가 보급되면서 유럽인들은 맥주와 와인 외의 기호품으

로서 마실 거리를 갖게 된다.

특히 1683년 오스만 투르크와 오스트리아 사이에 벌어진 전쟁의 와중에 전해진 커피는 순식간에 전 유럽에서 큰 인기를 끌었다. 오스만 투르크군이 남긴 커피콩으로 처음 커피를 끓인 콜쉬츠키가 빈에서 '블루 보틀'을 열 무렵(당시 커피콩을 푸른 병에 담았기 때문에 유래한 이름이다), 파리의 프로코프, 베네치아의 플로리안, 라이프치히의 바움 등 커피 하우스들이 유럽 각지에서 줄줄이 문을 열었다. 커피 하우스는 단순히 음료를 마시는 곳이 아니라 신문과 잡지를 읽을 수 있는 사교의 장이기도 했다. 1700년대 중반 런던의 인구는 60만 명 정도였는데 커피 하우스는 3천 곳에 달했다고 한다. 커피 하우스는 우아하고도 사교적인 부르주아의 휴식의 장소가 되었다. 이곳에서 토론 붐이 일며 계몽주의 문화가 퍼져 나갔다.

요한 세바스찬 바흐Johann Sebastian Bach(1685-1750)의 얼마 안 되는 세속 칸타타 중에 〈커피 칸타타〉(BWV 211)가 있는 것만 보아도 17-18세기에 커피가 얼마나 광범위하게 보급되었는지 실감할 수 있다. 1723년부터 라이프치히 성 토마스 교회 칸토르로 일한 바흐는 여러 커피 하우스의 단골 손님이었다. 커피 칸타타는 소규모 오페라처럼 진행되는 재미있는 작품이다. 이 칸타타의 정확한 제목은 〈조용히! 말하지 말고…〉나 현재는 〈커피 칸타타〉라는 이름으로 더 많이 알려져 있다. 곡은 딸 리셴 역의 소프라노, 해설자인 테너, 아버지 역의 베이스가 출연하는 단촐한 구성으로 이뤄져 있다. 딸은 커피를 너무 좋아하는데 구식인 아버지는 커피가 몸에 좋지 않으니 그만 마시라고 강요한다. 그러나 딸은 하루 세 번 커피를 마시지 않으면 죽을 것 같다고 말하고 아버지는 커피를 줄이지 않으면 시집도 안 보낼 거라고 으름장을 놓는다. 칸타타는 결국 리셴이 커피 마시기를 좋아하는 남자와 결혼하는 것으로

끝난다. 바흐는 고리타분한 아버지의 아리아에는 바소 콘티누오 반주를, 발랄하고 젊은 딸 리센의 아리아에는 플루트 반주를 붙여 두 사람의 대조적인 성격을 표현하고 있다.

바흐는 자신이 단골로 출입하던 라이프치히의 커피 하우스 침머만에서 라이프치히 대학교 학생들과 공연하기 위해 〈커피 칸타타〉를 썼다. 바흐는 침머만에서 '콜레기움 무지쿰'이라는 아마추어 공연 단체를 이끌고 있었다. 〈커피 칸타타〉는 바흐의 생존 당시 라이프치히가 아닌 다른 도시들에서도 연주되었다고 한다. 현재 침머만은 없어졌지만 대신 라이프치히에서 아직까지 영업하고 있는 바움의 3층 커피 박물관에 〈커피 칸타타〉 바흐 친필 악보가 소장돼 있다.

여성 화가들이 그린 정돈된 집 안 풍경

18세기 말, 혁명의 시기를 거치면서 일상, 휴가, 시민의 집 같은 부분들이 화가들의 시선 안으로 들어왔다. 일찍이 17세기 네덜란드 화가들이 그렸던 소박한 집과 식탁이 다시 한번 그림의 소재로 떠올랐다. 여유로운 가족, 평온한 일상, 도심을 떠나 찾아가는 휴가 등이 새롭게 예술가들을 자극하기 시작했다. 마네, 모네, 르누아르, 드가, 바지유 등은 자신의 가족, 또는 친지의 가족을 그린 실내화를 남겼다.

르누아르Pierre-Auguste Renoir(1841-1919)가 1884년 완성한 〈와르주몽가 아이들의 오후〉을 보면 19세기 후반의 부르주아들이 현대인들과 크게 다르지 않은 방식으로 일상을 보냈다는 사실을 알 수 있다. 그림에 등장하는 세 소녀들은 르누아르의 후원자인 폴 베라르의 딸들이다. 큰 딸 마르트는 오른편에 앉아 바느질을 하고 있고 둘째 마르그리트는 왼편의 의자에 앉아 책에 빠져

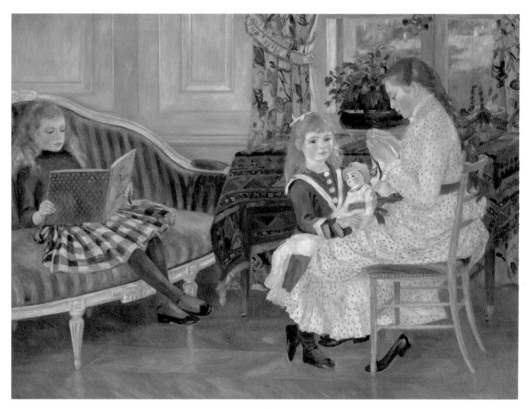

〈와르주몽가 아이들의 오후〉, 피에르 오귀스트 르누아르, 1884년, 캔버스에 유채,
127×173cm, 구 국립미술관, 베를린.

들어 있다. 막내딸인 뤼시는 언니인 마르트에게 인형을 보여 줄 참이다. 선명한 윤곽선이 도드라지는 이 그림을 그릴 무렵, 르누아르는 라파엘로, 앵그르 같은 고전파 화가들에게 한창 몰두해 있었다. 르누아르는 파랑 위주로 절제된 색을 사용하면서 오른편의 커튼과 테이블보, 화분에 화려하고 정교한 색감들을 집중시켜 그림에 정돈된 분위기를 선사했다. 베라르의 딸들은 쾌적하고 안락한 집에서 느긋하게 오후를 보내는 중이다. 이 그림을 보면 집과 가족은 화가의 역량을 과시하는 데에 결코 부족하지 않은 주제라는 생각이 든다.

모든 화가들이 그린 가정이 이렇게 안락하고 평온한 것은 아니었다. 에드가르 드가Edgar Degas(1834-1917)가 활동 초기에 그린 화가의 고모 가족 초상은 얼음장처럼 냉랭한 고모 로라 벨렐리와 어수선하게 흩어진 나머지 가족들의 시선을 그려서 해체되어 가는 가족의 모습을 냉정하게 직시하게끔 하고 있다. 실제로 이 가족들은 서로 사이가 좋지 않았고, 드가 역시 한 자리에 모인 네 명을 그린 것은 아니라고 한다. 가족은 각기 따로 드가에게 포즈를 취해주었고 드가는 이 네 명의 초상을 합해서 어렵게 벨렐리 가족의 초상을 완성했다. 그림 속에서 검은 옷을 입고 먼 곳을 응시하고 있는 드가의 고모 로라는 이후 중증의 정신병으로 고통받다 세상을 떠났다.

화가들은 자신의 가족을 그림의 주제로 굳이 부각시키려 하지 않았다. 알린과 백년해로한 르누아르가 알린과 두 아들을 모델로 한 초상을 남겼을 뿐이다. 인상파 화가들은 도시와 극장, 햇살과 물결, 눈이 내리거나 가을이 오는 풍경 등등 보다 야심찬 주제를 그리기 바빴다. 모네의 그림에는 아내 카미유나 아들 장이 가끔 등장했으나 이들은 어디까지나 정원의 햇빛 등 빛의 효과를 묘사하기 위한 그림의 일부분일 뿐이다. '집과 가족'이라는 주제를

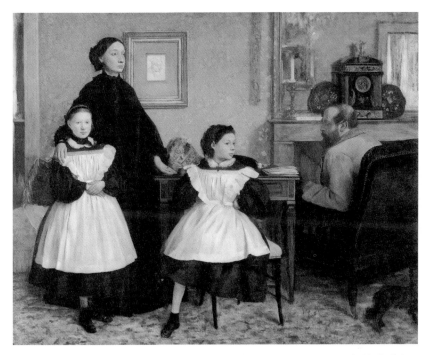

〈벨렐리 가족의 초상〉, 에드가르 드가, 1858-1869년, 캔버스에 유채, 201×249.5cm, 오르세 미술관, 파리.

주목한 이들은 인상파 화가들과 동시대에 활동한 여성 화가들이었다.

　　1873년 12월, 모네가 50여 명의 동료들을 모아 새로운 예술가 동맹을 결성하고, 이듬해 4월에 첫 번째 인상파 전시회를 열 때 이 모임에는 한 여성, 베르트 모리조Berthe Morisot(1841-1895)가 포함돼 있었다. 모리조는 딸을 낳은 1879년을 제외하면 매년 인상파 전시에 참여했다. 그녀는 모네나 르누아르 이상으로 열심히 인상파 활동을 했던 인물이었다. 1877년에 드가의 추천으로 미국 출신의 메리 카사트Mary Cassatt(1844-1926)가 인상파에 합류했다. 그렇다면 인상파의 모임에는 모두 두 명의 여성 화가가 있었고 그중 한 명은 모임 결성 초기부터 비중 있게 활동했다는 이야기가 된다. 그러나 앙리

팡탱-라투르Henri Fantin-Latour(1836-1904)가 그린 인상파 화가들의 집단 초상 〈바티뇰가의 스튜디오〉에는 붓을 든 마네를 중심으로 모인 모네, 르누아르, 바지유 등만 보일 뿐, 여성 화가의 모습은 찾을 수 없다. 19세기

〈바티뇰가의 스튜디오〉, 앙리 팡탱-라투르, 1870년, 캔버스에 유채, 204×273.5cm, 오르세 미술관, 파리.

말까지 여성은 공식 예술 단체나 위원회 등에 참가할 수 없었으며, 결혼하지 않은 여성은 동반자 없이는 집 바깥으로 나갈 수조차 없었다.

모리조와 카사트는 모두 부유한 가정에서 태어났고 집안의 후원을 받으며 그림을 공부할 수 있었던 행운아들이었다. 로코코 화가 프라고나르의 먼 친척인 모리조는 1867년 루브르에서 그림을 모사하다 팡탱-라투르의 소개로 마네를 만나게 된다(모리조와 마네를 연결시켜준 장본인이면서도 팡탱-라투르는 〈바티뇰가의 스튜디오〉에 모리조를 포함시키지 않았다). 이 인연으로 인해 모리조는 마네의 절친한 동료이자 후배가 되었다. 그녀는 1874년에 마네의 동생이며 역시 화가였던 외젠 마네Eugène Manet(1833-1892)와 결혼했다. 이 결혼으로 인해 모리조는 안정적으로 마네 그룹에서 그림을 계속 그릴 수 있었다. 그녀는 마네의 반대에도 불구하고 1874년에 열린 첫 번째 인상파전에 참가했다.

모리조의 작품에서는 젊은 여성들이 많이 등장한다. 이 여자들은 대부분 고급스러운 의상을 세련되게 차려 입고 있어서 모리조의 부유한 가정 환경을 짐작하게끔 한다. 모리조의 작품에는 동료인 마네, 드가의 여성 초상과는

〈화분에 물을 주는 처녀〉, 베르트 모리조, 1876년, 캔버스에 유채, 40×31.75cm, 버지니아 주립 미술관, 리치몬드.

달리 찌르는 듯 날카롭거나 냉정한 시선이 없다. 그녀가 그린 여성들은 온화한 색감 속에서 꿈꾸는 듯한 시적인 정서를 느끼게끔 한다. 이런 서정적이고 우아한 인상 때문에 모리조는 인상파에 대한 평가가 제각각이던 1880년대에도 평론가들에게 우호적인 평을 얻었다.

모리조가 마네의 영향을 받다가 서서히 그의 영향에서 벗어나 자신의 스타일을 구축했다면, 메리 카사트와 드가의 관계도 이와 비슷하다. 카사트 역시 모리조처럼 뛰어난 재능, 부유한 집안, 자신의 재능을 알아주는 가족을 모두 갖춘 드문 경우였다. 무척 지성적인 여성이었고 프랑스어에 능통했던 카사트의 어머니는 딸인 메리가 미술에 재능을 보이자 그녀를 격려해서 프랑스 유학을 떠날 수 있도록 해 주었다. 카사트는 1873년 파리로 건너와 여러 미술관에서 그림을 그리며 정착했고 1877년에는 드가를 만나 인상파에 합류했다.

1878년 카사트가 그린 〈르 피가로를 읽고 있는 여인〉의 모델은 그녀의 어머니다. 지적인 인상의 중년 여인은 코안경을 얹은 채 신문 기사를 읽는 데 열중해 있다. 카사트는 거울에 여인의 얼굴이 아닌 신문을 비치게 함으로써

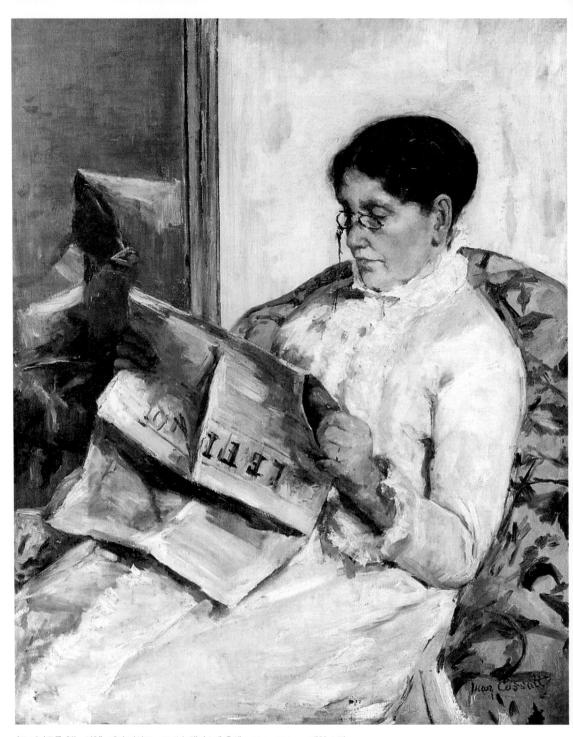

〈르 피가로를 읽는 여인〉, 메리 카사트, 1878년, 캔버스에 유채, 104.1×83.8cm, 개인 소장.

'독서'라는 행위의 진지함을 한껏 강조하고 있다. 화가는 가정의 안락함을 지키면서도 여성이 얼마든지 지성적일 수 있다는 사실을 이 그림으로 웅변하고 있는 듯하다. 카사트는 초창기에는 드가의 영향하에 있었으나 다른 인상파 화가들처럼 우키요에를 연구하기도 하면서 자신의 스타일을 적극적으로 개척해 나갔다.

그러나 뛰어난 재능을 지녔음에도 불구하고 19세기 여성 화가들은 많은 제약을 감수하고 활동해야만 했다. 모리조가 점차 명성을 얻자 그녀의 시어머니 마담 마네는 며느리가 집안일을 제치고 그림에만 몰두한다며 언짢은 기색을 숨기지 않았다. 모리조의 남동생 튀비로스 역시 누나가 가족을 돌보지 않고 그림만 그린다며 비난했고 모리조의 단골 모델이었던 언니 에드마까지도 엇비슷한 의견을 내놓았다. 가족의 비난은 당연히 모리조에게 큰 상처를 주었다. 모리조와 카사트는 인상파 활동에 열심이었지만 동료들과는 달리 야외에 나가서 햇빛을 받으며 풍경이나 인물을 묘사할 기회를 잡기 어려웠다. 이런 이유 때문에 모리조와 카사트가 그린 인물들은 대다수가 집안에 있는 여성들이다. 특히 카사트는 모성의 모습을 그림으로 담는 데 깊은 애착을 보였고 평생 이 주제를 탐닉했다.

남성 화가들 중에서도 집과 가족이라는 주제를 다룬 이들이 없지는 않다. 화가인 동시에 변호사이며 인상파 동료들의 후원자이기도 했던 귀스타브 카유보트Gustave Caillebotte(1848-1894)의 그림 중에는 집 안의 풍경을 그린 작품들이 여럿 있다. 예를 들면 1875년 작인 〈창가에 서 있는 남자〉는 동생 르네가 집의 발코니에서 창 밖의 거리를 내다보는 뒷모습을 그린 것이다. 여기서 카유보트는 집을 밝고 환한 거리와 분리된 공간으로 바라본다. 뒷모습만 보이는 남자는 햇살이 환한 거리로 나가지 못하고 어두운 집 안에 격리되어 있다.

이 남자에게 집은 닫히고 갇힌 공간, 햇빛이 비치지 않는 고독한 장소다. 〈피아노 치는 남자〉에서도 어두운 집에서 혼자 피아노를 치는 남자는 고독과 칩거의 분위기를 풍긴다. 그의 집 안은 상류층답게 호사스럽지만 그 분위기는 그리 편안하지 않으며 사람들은 바깥과 단절된 듯한 인상을 풍긴다.

반면, 집 안에 머물러 있는 모리조와 카사트의 여성들은 '지나치게' 안전해 보인다. 차를 마시는 여자나 편안한 옷을 입고 화분에 물을 주는 여자들의 모습에서는 집 안에만 머물러 있어야 하는 처지에 대한 아무 불만도 의문도 없다. 바깥 사람들을 뚫어져라 쳐다보고 있는 카유보트의 동생 르네에 비해 모리조의 언니 에드마는 창가에 앉아 있으면서도 바깥세상에 별 관심이 없다. 심지어 그녀는 사람들이 밖에서 자신을 들여다보지 못하도록 창에서 조금 물러나 앉았다.

〈창가에 선 남자〉, 귀스타브 카유보트, 1876년, 캔버스에 유채, 116×81cm, 폴 게티 미술관, 로스앤젤레스.

〈창가에 앉은 화가의 언니〉, 베르트 모리조, 1869년, 캔버스에 유채, 54.8×46.3cm, 미국 국립미술관, 워싱턴 D.C.

모리조와 카사트는 여성으로는 드물게 좋은 환경에서 성장했다. 모리조의 집안은 파리에서 알아주는 예술 애호가였으며 그녀의 남편 역시 화가였다. 어머니의 후원을 받으며 미국에서 파리로 유학 온 카사트 역시 말할 나위도 없다. 그녀들은 선구적인 여성 화가임에도 불구하고 관습의 제약을 받아들이며 활동하는 데 만족했던 것일까? 집을 굴레로 인식했던 카유보트의 시선은 정작 그보다 훨씬 더 오래 집안에 머물러야 했던 여성 화가들의 그림에서는 찾아볼 수 없다.

여성 화가들의 시선은 집 바깥의 넓은 공간을 바라보지 못한다. 그녀들의 시선은 집 안에 머무르거나, 바깥의 정원 정도에 그칠 뿐이다. 요행 극장이나 야외로 나간다 해도 그들의 시선은 인물 밖의 공간에까지 미치지 못한다. 집은 사실상 그녀들이 그릴 수 있는 공간의 전부였다. 모리조와 카사트의 그림은 19세기 후반까지 여성 화가가 활동하는 데에는 눈에 드러나는 제약 못지 않게 심리적인 제약이 큰 장벽으로 존재하고 있었음을 보여 준다.

마티스의 남국의 집, 보나르의 불안한 집

화가들에게 집은 창작의 영감을 제공하는 산실 역할을 하기도 한다. 만년의 모네는 지베르니의 집 안팎에서 모든 그림의 소재를 찾았다. 야수파의 대표적 화가 앙리 마티스에게는 니스의 집이 무엇보다 중요했다. 자신이 생각하는 가장 중요한 요소가 색이었기 때문에 마티스는 오랜 기간 동안 빛을 찾아 헤맸다. 탕헤르나 그라나다 등에서도 많은 영감을 얻었지만 궁극적으로 마티스가 원했던 가장 적절하고도 밝은 빛, 황홀할 정도로 아름다운 은색의 빛을 안겨 준 곳은 니스였다. 마티스는 제1차 세계대전의 혼란이 막 끝나 갈 무렵인 1917년 2월, 니스의 햇빛을 발견했다. 니스는 그에게 '모든 게 거짓말

같고 어이없을 정도로 매혹적'인 곳이었다. 마티스는 특히 니스의 해변가에 줄줄이 늘어선, 이국적인 장식으로 방 안을 채운 호텔방들의 분위기에 매료되었다. 이때부터 마티스는 봄부터 가을까지는 파리에, 그리고 겨울에는 니스의 호텔에 장기간 묵으며 그림을 그렸다. 모로코를 연상케 하는 이국적인 아라베스크 무늬와 원색의 타일, 흰색 페인트로 칠한 프렌치식 창문 등 지중해 변 호텔의 인테리어와 장식들은 마티스에게 끊임없는 영감을 제공했다. 1939년 그는 아예 레지나 호텔을 사들여 자신의 집으로 개조했다.

마티스는 1910년경 자신이 원하는 색채를 찾아서 북아프리카를 여행한 적이 있었다. 이때 본 이슬람 미술의 아라베스크 문양, 연속되는 장식과 곡선의 테두리들은 그의 남은 생애에 결정적 영향을 미쳤다. 그 후에 간 스페인 여행도 마찬가지였다. 마티스는 늘 현란한 색상과 아랍풍의 문양, 즉 '장식성'에서 돌파구를 찾았다. 그리고 나른한 느낌이 드는 니스 호텔의 실내 풍경에서 그 빛을 찾아냈다.

니스의 호텔과 집에서 그려진 마티스의 그림들은 환하고 밝은 색채로 차 있다. 그의 그림에서는 실내든 실외든 간에 빛의 차이가 나지 않는다. 마티스의 실내에서 중요한 역할을 하는 오브제는 창문인데 이 창은 대개 바다를 향해 나 있다. 환한 빛과 가벼운 색채가 가득한 마티스의 공간은 보는 사람들에게 이곳이 실내라는 생각을 아예 하지 못하게 만든다. 마티스의 실내는 구름 한 점 없이 환한 지중해 그 자체처럼 보인다.

마티스의 실내 그림에서 두 번째로 중요한 요소는 장식이다. 마티스의 실내는 북아프리카, 아랍의 장식으로 매우 이국적인 인상을 준다. 이처럼 컬러풀하고 유니크한 색채와 리듬감 넘치는 장식 속에서 여성은 편안하게 휴식을 취하고 있다. 마티스의 공간은 화려하고 개성적인 동시에 여성적인 공간

〈두 여자가 있는 실내와 열린 창〉, 앙리 마티스, 1921-1922년, 캔버스에 유채,
55.2×47cm, 반스 파운데이션, 필라델피아.

이다. 무엇보다 그의 실내는 편안히 쉴 수 있는 안락하고 조금은 사치스러운 곳인데 아마도 아내와 헤어지고 십이지장암으로 수술을 받는 등, 쉽지 않은 만년을 살아야 했던 화가에게 예술적 느낌을 주는 실내는 중요한 안식처였을 것이다.

마티스의 친구 피에르 보나르Pierre Bonnard(1867-1947) 역시 실내 풍경화에 열중했던 인물이다. 보나르는 특정 유파로 분류되는 것을 달갑게 여기지 않았지만 자신보다 두 살 위인 마티스와는 평생 교류하며 서로에게 충실한 동료가 되어 주었다. 그러나 마티스와 보나르의 실내는 확연히 다르다. 마티스의 실내가 남국의 눈부신 햇살을 집 안으로 끌어온 듯 나른하면서도 바깥세상과 연결된 느낌을 준다면, 보나르의 집 안은 바깥과 단절된 침묵의 공간이다. 보나르의 실내는 거울을 이용한 대담하고 독창적인 구도가 시선을 끄는데 그 실내에는 화가의 긴장과 불안이 함께 담겨 있는 듯하다. 보나르는 신경 쇠약과 우울증을 앓고 있는 마르트와 일생 동안 긴장된 결혼 생활을 해야만 했다.

마르트는 연보랏빛 눈동자와 아름다운 머릿결을 가진 미인이었다. 보나르는 그녀를 본명인 마리아 부르쟁 대신 세례명인 마르트로 부르기를 좋아했다. 두 사람은 보나르가 스물일곱 살이던 1893년에 화가와 모델의 관계로 처음 만났다. 두 사람은 오랜 동거 끝에 1925년 결혼했다. 결혼 전부터 신경 쇠약을 앓고 있었던 마르트는 병이 점점 심해지며 사람을 만나기를 피했고 하루의 대부분을 욕실에서 보냈다. 보나르는 집을 떠나려 하지 않는 마르트를 위해 1912년 자동차를 사기도 했다.

〈역광의 누드〉는 마르트를 모델로 한 그림이다. 그림은 창으로 들어오는 오후의 햇빛으로 가득 차 있지만, 그 창에는 레이스 커튼이 쳐져 있다. 이처

〈역광의 누드〉, 피에르 보나르, 1908년, 캔버스에 유채, 124.5×109.2cm, 벨기에 왕립미술관, 브뤼셀.

〈화장실의 거울〉, 피에르 보나르, 1908-1909년, 캔버스에 유채, 105×84cm, 푸시킨 미술관, 모스크바

럼 장소를 막론하고 보나르의 공간은 닫혀 있다. 그러나 그와 별개로 마르트의 존재는 보나르에게 지속적인 영감의 원천이었다. 거울을 이용해 독특하게 구성한 욕실 그림들, 화가의 내밀한 감정이 느껴지는 실내 풍경 등은 힘겨운 결혼 생활이 예술적으로 승화된 결과였다. 두 사람은 마르트가 1942년에 사망할 때까지 결혼 생활을 이어갔다.

보나르는 "구성이 예술의 모든 것이며 열쇠다"라고 말한 적이 있다. 그의 실내 풍경화는 참신한 구성으로 결코 갑갑하거나 지루하지 않다. 그의 실내는 보는 이에게 모델의 기분을 전이시키는, 독특하면서도 심리적인 공간이다. 화면을 가득 채운 붉은 바둑판의 식탁보, 거울에 비친 여인의 누드, 수직으로 내려다보이는 식탁 등 보나르의 실내는 외부를 향하고 있지 않다. 공간은 그 속에서 살고 있는 사람의 심리 상태 속으로 깊숙이 침잠해 들어가는 듯

한 인상을 풍긴다. 보나르는 평생 아내 때문에 고통을 받았지만, 그 고통은 동시에 화가에게 창작의 원동력으로 작용했다.

떠나기 위해 존재하는 곳, 집

보나르의 그림이 보여 주듯 '집'은 물리적인 공간인 건물을 의미하는 동시에 가정이나 가족을 뜻하기도 한다. 우리는 태어나면서부터 가족의 일원이 되고 때로는 이 가족의 울타리를 포근한 안식처로, 또 때로는 벗어나고픈 굴레나 멍에로 여기며 성장한다. 그런데 가족을 긍정적으로 보든, 부정적으로 보든 우리가 잘 잊어버리는 사실이 하나 있다. 가족이라는 형태는 결코 영원할 수 없다는 점이다. 가족은 차라리 변화하는 존재, 아니면 일시적으로 머물러 있는 '상태'에 더 가깝다. 아이들은 자라서 집을 떠나고 새로운 가족을 이루며 부모에게서 떨어져 나간다. 많은 부모들이 이 사실을 한사코 부인하려 든다. 실제로 현대에 들어서 점점 더 많은 부모들이 다 큰 아이들, 성인이 되어 충분히 혼자 살아갈 수 있는 아이들을 계속 집에 머물게 한다. 결혼해서 자신의 가정을 이룬 후까지 심리적으로 부모와 떨어지지 못하는 경우도 흔하다. 이 문제에 대해서는 오히려 과거의 사람들이 현대인들보다 변화를 차분히 받아들였던 것 같다. 그림 속의 아이들은 어느새 자라 집을 떠날 준비를 한다. 그리고 어른들은 언제까지나 자신의 품에 있을 것 같던 아이들이 집의 현관을 열고 낯선 세계로 혼자 걸어나가는 순간을 뒤에서 바라본다.

샤르댕의 그림 〈가정 교사〉가 바로 그런 순간, 안락한 집을 떠나 밖으로 향할 채비를 하는 아이의 모습을 담고 있다. 그림 속의 두 인물, 소년과 중년 여성이 있는 공간은 현관이다. 아이는 외투를 입고 푸른 리본으로 머리를 단정히 묶은 채, 긴장한 표정으로 책을 옆에 끼고 있다. 아이의 발치에는 라켓,

〈가정 교사〉, 장 바티스트 시매옹 샤르댕, 1739년, 캔버스에 유채,
46.7×37.5cm, 캐나다 국립미술관, 오타와.

배드민턴 채, 카드 같은 장난감들이 아무렇게나 버려져 있다. 아이는 지금 학교에 갈 채비를 하고 있는 중이다. 장난감을 가지고 뒹굴면서 놀던 시간은 지나갔다. 아이의 얼굴을 들여다보고 있는 중년 여성은 아이의 가정 교사다. 그녀는 아이 물건 치고는 상당히 고급스러워 보이는 모자를 털어주면서 무어라 당부의 말을 건네고 있다. 흰색 모자와 앞치마, 그리고 튼튼해 보이는 붉은 의자는 그녀가 바깥이 아니라 집 안에 소속되어 있는 사람임을 보여 준다. 지금까지 같은 곳에 속해 있던 두 사람의 세계는 이제 달라지려 한다. 조금 열린 현관문을 통해 밖의 풍경이 엿보이기는 하지만 바깥의 장면은 그림에서는 잘 알 수 없다. 밖은 아이에게 미지의 세계, 두려움의 세계다. 그러나 아이는 그 두려움을 이기고 세상 속으로 발걸음을 밖으로 내딛어야 한다. 검은 공단으로 만들어진 고급스러운 모자는 아이가 혼자 밖으로 나갈 때가 되었다는 상징처럼 보인다.

이 소년과 가정 교사는 아마도 화가 샤르댕의 진짜 아들과 식솔이었을 가능성이 높다. 샤르댕은 서른 여섯에 아내를 잃었지만 마흔 여섯이 될 때까지 재혼하지 않고 혼자 두 아들을 키웠다고 한다. 그렇다면 그림 속 중년 여성은 샤르댕이 아이들을 위해 고용한 가정 교사일 것이다. 이 그림에는 부인할 수 없는 진실이 담겨 있다. 화려하고 위세 높은 귀족의 집이든, 아니면 샤르댕처럼 평범한 생활인의 집이든 간에 아이들은 집 안에서 보호받으면서 크는 시간을 보낸 후에 자신의 발로 세상을 향해 나아가야 한다. 그리고 아이는 점점 집이 아니라 친구와 학교, 바깥의 세상에 소속되면서 어느 순간 완전히 집을 떠나게 된다.

단순하고 소박한 그림, 서민들의 일상을 잔잔하게 보여 주는 그림이지만 이 그림을 그리는 샤르댕의 마음은 결코 편하지만은 않았을 듯싶다. 어쩌면

이 그림을 보는 이들이 느끼는 심정을 샤르댕 본인이 그 누구보다 절실히 느끼고 있지 않았을까. 아이들은 언젠가는 커서 가족을 떠나며, 결국 집은 머무르기보다 떠나기 위해 존재하는 장소라는 것을.

꼭 들어보세요!

바흐: 〈커피 칸타타〉
그리그: 〈서정 소곡집〉 중 향수병

11

친구 /

우정과
라이벌 의식이
낳은 걸작들

/

"다 빈치와 미켈란젤로는 서로 잘 아는,
보다 정확히 말하면 서로를 질시하는 사이였다.
미켈란젤로는 자신이 다 빈치의 회화에서 전혀 영향을 받지 않았다고 주장했는데
이 주장은 역설적으로 미켈란젤로 본인이 다 빈치에게
모종의 라이벌 의식을 가지고 있었음을 보여 준다."

장르를 막론하고 창작은 온전한 개인의, 고독한 작업이다. 고독은 참으로 힘차고 찬란한 가치이지만 동시에 건전한 정신을 갉아먹는 위험한 독성을 지니고 있기도 하다. 많은 평범한 사람들은 고독이 주는 중압감을 이기지 못해서 정신적으로 병들고 무너진다. 그러나 예술가들은 고독의 위험한 독성을 끌어안고 그 속에 침잠함으로써 위대한 작품을 창조해 낸다. 고독은 예술가에게는 숙명과 같은, 결코 외면할 수 없는 벗 같은 존재다.

예술가들은 혼자 있기를 즐기는 사람들일까? 그들에게는 가족이나 친지들이 그리 필요하지 않을까? 실제로 행복한 결혼 생활을 했던 예술가들은 그리 많지 않다. 정신분석학자들은 예술가들이 유난히 자기애가 강한 사람들이며, 자화상을 많이 그린 화가들에게서 병적인 자기애의 한 단면을 볼 수 있다고 진단한다. 자기에게 지나칠 정도로 몰두하는 것이 예술가의 어쩔 수 없는 성향이라면 가족을 책임져야 하는 결혼 제도와 예술가가 그다지 어울리는 조합이 아니라는 사실도 자명해진다.

그렇다면 친구는 어떨까? 분야를 막론하고 경쟁과 협력은 세상의 어디에나 존재한다. 예술도 마찬가지다. 경쟁 심리에 의해 더 나은 결과가 등장하고 때로는 천재들 간의 협력을 통해 뛰어난 작품이 탄생한다. 예술가들은 라이벌, 또는 동료의 작품을 보며 자극을 받아 훌륭한 걸작을 창작해 내기도 했다.

리스트와 쇼팽은 서로를 존경하며 경쟁한 선의의 라이벌이었다. 인상파 화가들은 모두가 동지이며 동시에 경쟁 상대인, 훌륭한 예술의 벗들이었으

나 그 안에는 분명 질시와 갈등이 존재했다. 러시아 5인조 역시 서로에게 적당한 경쟁과 자극을 주는 예술적 동지 관계를 유지했다. 그런가 하면, 한때는 동료였으나 갈등 끝에 서로를 원망하며 갈라선 베를린 다리파 같은 그룹도 있었다. 그 어떤 경우든 간에 경쟁과 질시, 협력과 우정 속에서 잉태된 걸작들이 적지 않다는 사실을 우리는 알고 있다. 아무리 천재적인 재능을 가진 예술가라고 해도 그들 역시 주변의 지지와 우정이 필요했던 한 나약한 인간이었다.

천재들의 최초의 경쟁

중세 후반까지 예술 작품의 창작은 장인과 도제들의 집단 활동으로 이뤄졌다. 장인은 자신의 아틀리에에서 도제를 키워 조수로 만들었다. 이 과정에서 장인-조수-도제는 모두 엇비슷한 작업 경향을 갖게 된다. 중세 후반기까지의 작품들에서 개성을 찾기란 쉽지 않은 것은 이러한 이유 때문이다. 자연히 이런 환경에서는 예술가들 사이의 라이벌 의식이 존재할 수 없었다.

레오나르도 다 빈치Leonardo da Vinci(1452-1519)가 예술가의 길을 걷기 시작한 15세기 후반까지도 예술 작품은 집단 창작의 결과였다. 도제 중 한 명의 능력이 뛰어나다고 해도 그 결과로 창작된 작품이 개인의 작품이 되는 시스템이 아니었다. 예를 들면 피렌체의 산 조반니 세례당에 〈천국의 문〉을 만든 로렌초 기베르티Lorenzo Ghiberti(1378-1455)의 아틀리에에는 20명의 도제들이 일하고 있었다. 예술가들은 길드에 소속되었고 작품이 완성될 때마다 자신의 기여도에 따른 보수를 받았다. 공방에서는 대표 화가가 보수를 받아 다시 도제들에게 나누어 주었다. 장인의 아틀리에는 대량 생산을 통해 돈을 벌었다. 이런 상황에서 화가의 위치는 좀 숙련된 기술을 필요로 하는 장인 정도에 불

과했다.

르네상스의 경향은 15세기 중반부터 부유한 도시 국가인 피렌체에서 서서히 나타나기 시작했다. 르네상스가 탄생한 곳이 '도시 공화국'이었다는 점은 여러모로 중요하다. 도시인들은 신앙에 얽매여 있던 수도원이나 교회와 달리 세속적인, 개인적인 성격의 예술을 원했다. 예를 들면 군주나 부유한 도시인들을 그린 초상은 한 특정 인물을 모델로 하는 그림이었기 때문에 개인의 개성을 담지 않을 수가 없었다. 이처럼 시민 계급이 예술의 향유자로 등장하면서 예술은 서서히 개인과 개성에 대해 주목하게 된다. 예술가들은 이제 고객의 주문을 기계적으로 제작하던 관습에서 벗어나 '예술을 위한 예술'로 나아가기 시작했다. 작품마다 화가의 개성과 자질이 드러나게 된 것이다. 물론 이 변화는 아주 천천히 일어났다. 다 빈치가 활동하던 당시에도 대부분의 사람들은 다 빈치와 다른 화가들의 작품 사이에 어떠한 차이점이 있는지를 거의 알아차리지 못했다고 한다.

이런 의미에서 보면 최초의 천재, 최초의 독자적 예술가는 미켈란젤로였다. 그는 제자나 조수와는 도저히 같이 일할 수 없다고 생각했기 때문에 〈천지 창조〉 같은 대작을 그릴 때도 조수의 도움을 거의 받지 않았다(다 빈치만 해도 자신의 공방에서 그린 작품들이 여러 점 있다). 미켈란젤로는 '회화든 조각이든 뭐든 좋으니 마음 내키는 대로 한 점'이라는 식의 의뢰를 받은 최초의 예술가이기도 하다. 문인에 비해 낮은 편이었던 예술가의 보수가 올라가는 경향을 보이기 시작한 시기는 16세기 초반, 미켈란젤로의 전성기와 궤를 같이한다. 이탈리아의 군주들은 예술 작품의 가치를 알아보았고 도시 국가의 연합체였던 이탈리아반도에서 예술가들은 길드의 제약에서 벗어나 이리저리로 옮겨 다니며 자신의 몸값을 올렸다.

특히 로마 교황청이 미술품 수입에 본격적으로 나서면서 미켈란젤로, 라파엘로, 티치아노의 수입은 웬만한 귀족 못지않은 수준으로 올라가게 된다. 다 빈치는 밀라노의 루도비코 대공의 후원을 받다가 만년에는 프랑스 프랑수아 1세의 측근이자 예술가가 된다. 이렇게 예술가 개개인의 개성과 능력을 인정하는 상황이 되면서 예술가의 자의식은 한층 더 높아졌다. 예술가가 단순한 장인이 아니라, 신의 은총을 받은 창조자라는 인식이 생겨나며 예술가들 스스로도 자신들의 작업을 이론적으로, 철학적으로 뒷받침해야 할 필요성을 갖게 되었다. 예술사상 최초의 라이벌인 다 빈치와 미켈란젤로 사이의 차이점은 여기서 생겨난다. 즉, 이들은 단순히 질투심으로 서로를 견제했던 것이 아니라 '예술의 이상'이란 측면에서 확연한 차이를 가지고 있었다.

다 빈치와 미켈란젤로의 대립

다 빈치는 스승과 제자, 장인과 도제로 이뤄지던 기존의 예술 교육 체계를 거부하고 자연을 연구해서 그 결과로 예술품을 창작해야 한다는 이론을 내세웠다. 자연 연구를 기초로 해서 성립한 그의 예술 이론은 장인이라는 스승이 굳이 필요하지 않다는, 당시로서는 혁신적 주장이었다. 다 빈치의 주장대로 과학적인 방식으로 자연을 관찰해서 그 결과를 예술에 응용하려면 예술가는 기하학이나 해부학, 원근법 등을 체계적으로 배워야만 했다.

다 빈치가 그린 인체 두개골의 해부도. 1489년, 영국 왕실 컬렉션, 윈저.

이런 측면에서 보면 다방면에 걸친 다 빈치의 연구들, 예를 들어 30구 이상의 인체를 해부해 그 내용을 그림과 기록으로 남긴 연구들은 모두 하나의 목적을 이루기 위한 치밀한 접근이었던 셈이다. 이러한 과정에서 다 빈치는 수학과 광학, 지리학, 해부학, 지질학 등 과학적인 지식을 회화에 도입했다. 그러나 그의 라이벌 미켈란젤로는 다 빈치의 연구를 참고하지 않았다. 미켈란젤로의 회화에서 원근법이나 배경의 자연 묘사에 신경을 쓴 작품은 찾을 수 없다. 일설에 따르면 미켈란젤로는 자신보다 명성이 높고 사교성도 갖춘 다 빈치를 싫어했다고 한다. 그렇다면 두 사람은 서로를 개인적으로 아는 사이였을까? 다 빈치는 미켈란젤로보다 23년 연상이었고 두 사람은 같은 시기에 피렌체를 중심으로 활동했다. 다 빈치가 피렌체에서 〈모나리자〉를 그리던 1500년대 초반에 미켈란젤로 역시 같은 피렌체에서 한창 다비드상의 조각에 골몰하고 있었다. 라파엘로도 두 사람 모두와 친분이 있었던 것으로 보인다. 라파엘로는 1504년경 다 빈치의 화실을 찾아 아직 미완성인 〈모나리자〉를 스케치했다.

　　결론부터 말하자면 다 빈치와 미켈란젤로는 서로 잘 아는, 보다 정확히 말하면 서로를 질시하는 사이였다. 미켈란젤로는 자신이 다 빈치의 회화에서 전혀 영향을 받지 않았다고 주장했는데 이 주장은 역설적으로 미켈란젤로 본인이 다 빈치에게 모종의 라이벌 의식을 가지고 있었음을 보여 준다. 미켈란젤로의 제자이자 미술사가인 조르조 바사리Giorgio Vasari (1511-1574)의 기록을 보면 미켈란젤로가 다 빈치에 대한 혐오감을 드러낸 적은 한두 번이 아니었다. 다 빈치의 전기를 쓴 월터 아이작슨의 표현을 빌리자면 1500년의 미켈란젤로는 '명성은 높지만 강퍅한 스물다섯 살의 예술가였고 마흔여덟 살이던 레오나르도는 많은 친구와 제자를 거느린 온화하고 너그러운 화가'였다.

두 사람의 갈등은 다비드상의 설치 문제로 시작되었을 가능성이 있다. 1504년초, 미켈란젤로가 높이 5미터가 넘는 거대한 다비드상을 완성하자 피렌체시는 이 조각을 설치할 장소를 정하기 위한 위원회를 소집했다. 위원회에는 다 빈치도 포함되어 있었다. 위원회가 압축한 두 후보지는 시뇨리아 궁정 앞 광장과 이 광장 구석의 건물인 로지아 델라 시뇨리아의 벽감 안이었다. 전자는 피렌체의 상징적인 장소이나 비바람에 조각상이 상할 염려가 있었고 후자는 눈에 잘 띄지 않는 장소였다. 미켈란젤로는 전자를 원했고 다 빈치는 후자에 한 표를 던졌다. 결국 미켈란젤로가 원했던 시뇨리아 궁정 앞 광장이 다비드상의 자리가 되었으나 이때 다 빈치의 반대 때문에 미켈란젤로는 감정적으로 상처를 입었다. 다 빈치는 미켈란젤로의 명성을 드높여 줄 이 기념비적 조각이 만인의 눈에 띄는 장소에 설치되는 것을 원치 않았다. 젊고 괴팍한 성격의 천재에게 다 빈치는 라이벌 의식을 가졌는지도 모른다. 미켈란

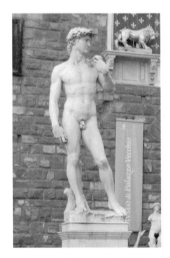

젤로의 다비드는 1873년까지 피렌체 시뇨리아 광장에 서 있다 피렌체 아카데미아 미술관으로 자리를 옮겼다. 현재 시뇨리아 광장에는 다비드의 복사본 조각이 설치되어 있다.

　다 빈치와 미켈란젤로가 미술사상 최초의 라이벌이 된 것은 당시의 미술 시장 상황이 변화한 부분과도 연관이 있다. 두 사람이 활동하던 15세기 말부터 16세기 초 사이에 교황청이 미술 작품의 주요한 구매자가 되면서 피렌체와 로마 사이에 미술품 수집 경쟁

시뇨리아 광장에 세워진 미켈란젤로 〈다비드상〉의 복사본. 피렌체.

이 벌어졌다. 미켈란젤로와 라파엘로는 교황의 부름을 받고 각기 피렌체와 우르비노에서 로마로 갔다. 교황청에 고용된 예술가들은 길드의 보수보다 훨씬 후한 보수를 받았으며 교황의 예술가라는 명목으로 자연스레 사회적 지위도 올라갔다. 율리우스 2세와 레오 10세, 두 교황의 총애를 받았던 라파엘로는 추기경의 조카딸과 결혼했고 로마의 궁정에서 귀족처럼 호화롭게 살았다. 예술가들이 받는 보수가 현격하게 차이가 나면서 예술가들 사이에서는 경쟁의식이 생겨날 수밖에 없었다.

두 라이벌의 벽화 배틀

피렌체의 베키오 궁에는 다 빈치의 벽화가 숨겨져 있다는 이야기가 전설처럼 전해져 내려오고 있다. 실제로 1504년에 다 빈치와 미켈란젤로는 베키오 궁 안의 대회의장에 피렌체의 기념비적 전투인 '앙기아리 전투'와 '카시나 전투'를 벽화로 그려 달라는 청탁을 받고 각기 작업을 시작했다. 이 작업이 완성되었다면 두 라이벌의 심혈을 기울인 역작을 한 자리에서 비교해 볼 수 있었을 것이다. 그러나 두 사람은 모두 자신의 사정 때문에 작업을 중단하고 말았다. 다 빈치의 〈앙기아리 전투〉는 미완성 상태에서 바사리의 벽화가 덮이며 유실되었고 미켈란젤로의 〈카시나 전투〉 역시 채색 단계까지 들어가지 못하고 중단되었다. 1505년 미켈란젤로가 교황의 호출 명령을 받고 로마로 떠나야만 했기 때문이다. 이후 미켈란젤로는 10년 이상 교황의 예술가로 로마에 머물며 〈천지 창조〉와 율리우스 2세 영묘 조각에 매달렸다.

일설에 따르면 다 빈치는 넘치는 실험 정신을 주체하지 못하고 고대 이집트의 납화 방식으로 벽화를 채색하려 하다가 그림을 망쳤다고 한다. 늘 그림 그리는 속도가 늦었던 다 빈치는 벽이 느리게 마르게 하기 위해 수지와 밀랍

혼합물로 회반죽벽을 칠하고 그 위에 프레스코화를 그렸는데 이 혼합물이 벽에 잘 달라붙지 않았다는 것이다. 다 빈치는 1480년대에 밀라노의 산타마리아 델레 그라치에 수도원에 〈최후의 만찬〉을 그릴 때도 벽에 흰 납을 한 번 바른 후에 유화와 템페라 물감으로 그림을 그리는 새로운 방법을 사용했다. 이 실험 역시 실패로 끝났다. 그림은 완성과 거의 동시에 갈라지며 떨어져 나가기 시작했다. 말하자면 〈최후의 만찬〉과 〈앙기아리 전투〉를 망가뜨린 장본인은 다 빈치 본인, 정확히 말하면 다 빈치의 실험 정신이었던 셈이다. 그러나 이런 훼손과는 별개로 〈앙기아리 전투〉는 대단한 걸작이었음이 분명하다. 바사리는 "레오나르도가 그려 놓은 병사들의 의복을 설명하는 것은 불가능하다. 그것은 전부 서로 다른 방식으로 표현되었으며 투구 깃털 장식이나 다른 장식물도 마찬가지다. 말의 형태나 얼굴 생김새도 믿기 힘든 절묘한 솜씨로 그려졌는데 레오나르도는 말의 불 같은 기질, 근육, 균형 잡힌 아름다움을 그 어떤 거장보다 더 잘 표현했다"고 극찬했다.

아이러니하게도 이렇게 다 빈치의 작품을 상찬한 바사리에 의해 〈잉기아리 전투〉는 망실되었다. 1560년 바사리는 미완성 상태로 남아 있던 〈앙기아리 전투〉 벽화 위에 회칠을 하고 여섯 개의 전투 장면을 프레스코화로 그렸다. 현재 남은 일부분의 모사화만 보아도 다 빈치의 벽화는 분명 희대

다 빈치의 〈앙기아리 전투〉 벽화 스케치 모사본, 페테르 파울 루벤스, 1603년경, 종이에 잉크, 45.3×63.6cm, 루브르 박물관, 파리.

의 걸작이었을 것이
다. 말과 한 덩어리
가 되어 분노하며
소리치는 피렌체 군
대의 모습은 자신을
알아주지 않는 세
상에 대한 다 빈치
의 분노의 표현 같

미켈란젤로의 〈카시나 전투〉 벽화 스케치 모사본, 바스티아노 다 상갈로, 1542년경, 나무 패널에 유채, 77×130cm, 호크햄 홀, 노포크.

기도 하다. 반면, 적의 습격을 받고 허둥지둥 전투 태세를 갖추는 피렌체 병
사들을 그린 미켈란젤로의 〈카시나 전투〉 밑그림은 산만하고 어수선하다. 다
빈치는 미켈란젤로의 벽화 속 인체 묘사에 대해 "인간의 형상이 아니라 많은
호두가 담긴 자루를 그린 것 같다"고 이례적으로 싸늘한 비난의 한 마디를
던졌다.

근래 들어 바사리의 벽화에 작은 구멍을 뚫어 그 밑에 있는 안료를 확인해
보는 연구가 진행되었는데 정말로 다 빈치가 사용했던 안료가 나왔다고 한
다. 이로써 '숨겨진 벽화의 전설'은 사실일 가능성이 높아졌다. 그러나 피렌
체시 당국은 바사리의 벽화를 뜯어낸다 해도 다 빈치의 벽화가 손상 없이 발
굴될 가능성이 낮다는 이유로 추가 조사를 허락하지 않았다.

〈카시나 전투〉에 대한 다 빈치의 말이 근거 없는 비난은 아니었다. 미켈란
젤로는 인체의 역동성을 그리는 데에 유난히 집착한 것이 사실이다. 미켈란
젤로는 인체를 통해 '강인한 우아함'을 전달해야 한다는 명제에 지나치게 골
몰하고 있었던 게 아닐까? 그러나 〈피에타〉를 비롯해서 그의 조각에서는 이
런 부자연스러움이 전혀 느껴지지 않는다. 아직 젊었고 예술가로서의 자의

식이 넘쳤던 미켈란젤로는 특히 회화에서 다 빈치라는 거장의 존재를 의식할 수밖에 없었다. 문제는 다 빈치를 뛰어넘어야 한다는 경쟁 심리가 지나쳤다는 데 있었다. 다 빈치는 〈최후의 만찬〉, 〈암굴의 성모〉, 〈성 안나와 성모자〉 등을 통해 신비스러운 예술적 환영에 휩싸인 듯한, 동시대의 화가들보다 수준 높은 회화의 세계를 보여 주었다. 적어도 회화에서는 다 빈치의 실력이 한 수 위였다.

최후의 만찬에 담긴 한 편의 드라마

비록 많이 훼손된 상태로 남아 있지만 다 빈치의 〈최후의 만찬〉은 그 자체로 이미 완벽한 드라마를 전달한다. 밀라노 궁정의 연극 연출가이기도 했던 다 빈치는 과감하게 긴 탁자를 전면에 배치하고 열세 명의 등장인물이 모두 정면을 향해 앉도록 그림을 구성했다. 텔레비전 드라마에서 배우들이 식탁에서 밥을 먹는 장면을 보면, 배우들 중 카메라를 등지고 앉는 이는 아무도 없다. 다 빈치는 드라마의 카메라 감독처럼 작품 속 인물들의 자리 배치에 개입했다. 그리고 등장하는 열세 명에게 제각기 상반된 역할을 부여해서 장면의 극적인 긴장감을 고조시키고 있다.

그림이 묘사하는 장면은 예수가 제자들에게 "너희 중 하나가 나를 팔리라"(「요한복음」 13장 21절)고 말한 직후다. 열두 제자는 가운데의 예수를 중심으로 각기 여섯 명씩 나뉘어 앉은 상태다. 이들은 모두 놀람과 분노, 슬픔, 혼돈 등의 감정을 표현하고 있다. 일찍이 〈암굴의 성모〉 등장인물들이 그러했듯이, 제자들 역시 표정과 손으로 자신들의 감정을 표현한다. 지금도 이탈리아인들은 세계에서 가장 손 제스처에 능한 사람들이다.

맨 왼편에 앉은 세 명의 바돌로매, 야고보, 안드레는 '놀라는 그룹'이다.

〈최후의 만찬〉, 레오나르도 다 빈치, 1495–1498년경, 회벽에 납, 템페라, 유채,
460×880cm, 산타마리아 델레 그라치에 수도원, 밀라노.

이들은 예수의 폭탄선언에 놀란 나머지 손을 번쩍 들며 일제히 자리에서 일어서고 있다. 그다음 세 명은 유다, 베드로, 요한이다. 은전이 든 주머니를 손에 든 유다는 예수의 말에 놀라 식탁 위를 짚다가 소금 통을 쏟고 있다. 열세 명의 등장인물 중 유다의 얼굴이 가장 어둡고, 또 가장 아랫부분에 그려져 있다. 분노에 찬 베드로는 손을 칼 같은 모양으로 휘두르고 있는데 이 제스처를 통해 우리는 예수가 체포될 때 베드로가 칼을 꺼내 로마 병사의 귀를 자른 에피소드를 자연스럽게 기억하게 된다. 예수가 가장 사랑하는 제자였던 요한은 이 모든 사실을 이미 알고 있다는 듯 슬픔에 찬 표정이다(이 제자가 실은 여성인 막달라 마리아라는 〈다 빈치 코드〉의 주장은 흥미롭지만 별 신빙성이 없다. 다 빈치는 원래 남자와 여자의 성별을 모호하게 그리기를 좋아했다. 예를 들면 다 빈치는 세례 요한의 모습도 중성적으로 그렸다).

예수 오른편의 세 명인 도마, 야고보, 빌립은 '의심하는 그룹'이다. 이들은 예수의 말이 무슨 뜻인지 잘 믿지 못하겠다거나, 자신이 혹시 그 배반자인지를 묻는 표정이다. 특히 눈에 띄는 제스처는 검지 손가락으로 하늘을 가리키는 도마의 손짓이다. 이 제스처는 훗날 부활한 예수를 의심해 옆구리 상처에 손가락을 넣어 보는 도마의 모습을 연상케 한다. 가장 오른편의 세 명인 마태, 다대오, 시몬은 '의논하는 그룹'이다. 그들은 어안이 벙벙한 표정으로 예수의 말이 무슨 뜻인지 서로 논의하고 있다. 푸른 옷을 입은 마태는 두 손을 왼편으로 펼치고 있다. 그의 손이 가리키는 방향은 예수 같기도 하고 유다 같기도 하다. 마태는 유다를 의심하고 있는 게 아닐까?

이 모든 소란과 소동 속에서 예수는 고요히 슬픔에 잠긴 모습이다. 자세히 보면 다 빈치는 예수의 몸을 제자들보다 조금 더 크게 그렸다. 그의 뒤에 있는 창이 후광의 역할을 대신한다. 제자들이 웅성거리는 와중에 예수는 양

손을 막 빵과 포도주 잔으로 뻗고 있다. 그림은 예수의 선언에서 시작해 만찬의 핵심인 성찬식으로 나아가고 있는 것이다. 그림의 소실점은 예수의 이마 부분으로 모이고 있는데, 약간은 과장된 원근법을 통해 화가는 그림에 공간감을 부여했다. 사실 식당의 뒤편 벽은 지나치게 좁아진 형태로 그려졌다. 이것은 원근법을 이용한 일종의 속임수다. 〈최후의 만찬〉은 다 빈치의 예술과 과학, 신앙과 드라마가 한데 합쳐져 탄생한 희대의 걸작이다.

　다 빈치보다 후발 주자였던 미켈란젤로는 어떻게 해서든 다 빈치의 천재성을 능가하는 그림을 그리고 싶었을 것이다. 그러나 회화에 대한 연구와 경험, 감각 모두에서 미켈란젤로는 다 빈치의 상대가 될 수 없었다. 확실한 사실은 다 빈치와 미켈란젤로는 그전까지의 화가들과 달리 개인의 천재성을 십분 발휘해 주관적이고 독자적인 예술 세계를 창조해 냈다는 점이다. 두 사람의 작품을 통해 사람들은 비로소 '천재'가 어떤 의미인지를 알게 되었다.

고전과 낭만의 라이벌: 앵그르와 들라크루아

르네상스 이래 300년 이상 이탈리아는 미술의 중심지였다. 이 영예가 프랑스로 넘어온 것은 단순히 화가들의 숫자가 프랑스에 많다거나 해서가 아니었다. 혁명이 그러했듯이 19세기 이래 프랑스 화가들은 기존의 인습에 끊임없이 의문을 가지고 도전했으며 그 결과로 새로운 가능성을 찾아냈다. 하루가 다르게 새로워지는 프랑스 미술의 경향은 국가 안팎에서 관심과 감동, 경외감을 자아냈고 많은 화가들이 프랑스로 몰려들면서 파리는 예술의 수도로 떠오르게 된다. 프랑스 화단의 '관습에 대한 도전, 새로운 가능성에 대한 갈망'을 최초로 보여 준 극적인 사건은 19세기 초반 파리에서 일어난 고전파와 낭만파 사이의 충돌이었다.

〈루이 13세의 서원〉, 장 오귀스트 도미니크 앵그르, 1824년, 캔버스에 유채, 421×262cm, 몽토방 성당, 몽토방

〈시스틴의 성모〉, 라파엘로 산치오, 1513-1514년, 캔버스에 유채, 265×196cm, 고전 거장 회화관, 드레스덴.

19세기 전반 파리 화가들의 수장은 단연 장-도미니크 앵그르Jean-Auguste-Dominique Ingres(1780-1867)였다. 한때 다비드와 함께 활동했던 그는 혁명 이후 다비드가 추방된 후에도 그의 영웅적인 미술을 숭배했다. 앵그르와 그의 제자들은 다비드처럼 대상을 철저하고 치밀하게 묘사했으며 즉흥적이거나 무질서한 경향을 경멸했다. 그 결과로 앵그르의 화면은 탁월한 솜씨와 계산적이고 안정적인 구도로 채워졌다.

앵그르의 작품들은 데생, 구성, 마무리, 묘사 등 모두가 한 치의 빈틈도 없는 결과물들로 완성되었다. 그의 작품에 대해 비판하려 해도 일단 데생 솜씨부터가 워낙 탁월하고 우아했기 때문에 흠집을 찾기가 쉽지 않았다. 대신 앵그르의 그림에서는 어떤 혁신의 기운도 찾아볼 수 없다. 앵그르가 그린 〈루이 13세의 서원〉 속 성모자는 라파엘로의 작품과 구별이 어려울 정도로 흡사하다. 앵그르는 "라파엘로는 범접할 수 없는, 그리고 영원한 예술의 표본을 만들어 준 천재였다. 나는 예술가의 책무는 이 같은 숭고함을 보존하는 데 있지, 새로운 숭고함을 창조하는 데 있다고 생각하지 않는다"라고 말했다. 그가 76세가 되어서야 완성한 〈샘〉은 보티첼리가 그린 〈비너스의 탄생〉, 나아가 고대 그리스의 '베누스 푸티카'에 대한 완벽한 오마주다. 나폴레옹이 일으킨 혁명의 흔적을 지우려 했던 왕당파가 이처럼 복고적인 앵그르의 그림을 좋아했던 것은 당연한 결과였다. 앵그르는 나폴레옹의 궁정 화가 중 한 사람이었음에도 불구하고 왕정복고 후 부르봉가의 치세에서 여전히 승승장구했다.

앵그르 특유의 '완전무결한, 흠집 없는 그림'의 경향은 날이 갈수록 더해졌다. 그리고 이 완벽함을 참아 내지 못하는 이들이 젊은 예술가들을 중심으로 하나둘씩 생겨났다. 구심점 없이 떠돌던 이 '반대 세력'은 외젠 들라크루

〈샘〉, 장 오귀스트 도미니크 앵그르, 1856년, 캔버스에 유채,
163×80cm, 오르세 미술관, 파리.

〈비너스의 탄생〉 중 비너스, 산드로 보티첼리, 1484–1486년,
우피치 미술관, 피렌체.

아라는 젊은 천재를 만나면서 삽시간에 하나의 세력을 이루게 된다.

그 자신이 열광적인 혁명 지지자인 동시에 풍부한 감성과 열정의 소유자였던 들라크루아는 그리스, 로마의 조각을 본뜬 듯 매끈한 데생을 참지 못했다. 그는 예술에서 중요한 것은 지식보다는 상상력이며, 실기에서도 소묘보다 색채가 더 중요하다고 믿었다. 실제로 들라크루아는 아프리카를 여행하며 상상의 세계를 헤맸고 고전에서 모티브를 얻을 때에도 그리스 신화가 아닌 〈햄릿〉을 읽었다. 북아프리카와 아랍의 눈부신 햇빛과 달리는 말, 전투 등의 모티브부터가 앵그르 추종자들과 완전히 궤를 달리하는, 낭만적인 것이었다. 다비드와 앵그르의 신고전주의 기세에 반세기 가까이 억눌려 있던 예술가들의 감성이 낭만주의와 함께 폭발했다. 젊은 시인과 작가들은 열광적으로 들라크루아의 낭만주의를 추종했다.

들라크루아의 그림들에서는 앵그르와는 달리 명확한 윤곽선도, 빛과 그림자를 섬세하게 계산한 여성의 누드도 없다. 움직임은 격렬하며 역동적이다. 들라크루아의 대표작 〈민중을 이끄는 자유의 여신〉처럼 낭만주의는 젊은 예술가들에게 격정적인 선언과 선동으로 다가왔다. 사실 들라크루아가 선호한 주제는 고전주의자들과 크게 다르지 않다. 앵그르와 들라크루아는 모두 이국 취향의 그림을 그렸고 들라크루아는 앵그르 못지 않게 많은 역사화를 남겼다. 앵그르의 그림에서는 들라크루아 이상으로 욕망과 남성성이 느껴진다.

두 화가 간의 가장 중요한 차이는 '표준화된 규정을 따르는가'에 있었다. 앵그르는 아카데미풍, 또는 라파엘로 스타일로 대변되는 고전주의적 이상을 철저하게 지켰고 그 안에서 장르를 넘나들며 그림을 그렸다. 앵그르의 초상들은 19세기 초반 회화 중에서 가장 탁월한 작품들로 손꼽힌다. 완벽한 테

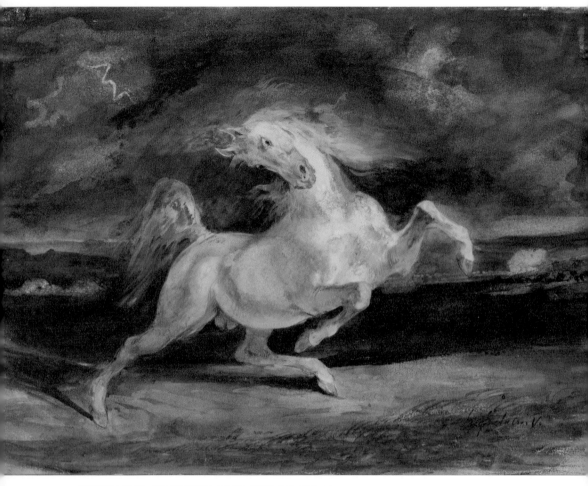

〈폭풍우에 놀란 말〉, 외젠 들라크루아, 1824년, 종이에 수채, 23.5×32cm,
뮤지엄 오브 파인 아트, 부다페스트.

크닉이 돋보이는 그의 그림들은 우아하고 감성적이며 심오하다. 라파엘로와 반 다이크로 이어지는 궁정 초상화가의 전통이 면면히 살아 있는 작품들이다. 너무도 완벽한 앵그르의 기법과 양식에 후대 화가들이 반발하는 과정은 어찌 보면 르네상스 대가들에 대한 반발로 마니에리스모가 탄생한 과정과 엇비슷하다.

들라크루아의 작품은 모든 면에서 앵그르를 부정하며 시작된다. "낭만주의가 예술학교에서 배운 모델을 모사하는 법, 그리고 아카데미의 법칙을 거부하는 것을 뜻한다면 나는 15살 때부터 낭만주의자였다"라고 들라크루아는 말했다. 들라크루아의 작품은 대담한 구도, 극단적인 감정, 과장된 자세, 강렬하고도 어두운 색채 등으로 그림 전체가 요동치는 느낌을 준다. 마치 박제 같은, 그 결과로 생동감이 부족한 앵그르에 비해 들라크루아의 그림에서는 죽음의 순간을 그린 작품에서조차 꿈틀거리는 역동적 생명력이 느껴진다. 반면, 폭력을 다만 낭만적인 시선에서만 바라본 한계도 느껴진다. 결국 앵그르에 대한 반발, 그를 부정하는 과정에서 들라크루아라는 또 한 사람의 천재가 탄생했으며, 이로 인해 19세기 최대의 유파인 낭만주의 회화가 태동한 셈이다.

파리 무대의 선의의 경쟁자: 리스트와 쇼팽

음악사에는 수많은 라이벌들이 있다. 헨델과 글룩은 둘 다 런던을 기반으로 한 독일어권 작곡가로 서로를 견제하고 있었으며, 지금의 시각으로는 이해하기 어렵지만 모차르트 당대에는 모차르트보다 살리에리가 더 높은 평가를 받는 작곡가였다. 멘델스존과 슈만은 동년배로 라이프치히에서 함께 활동한 친구 사이였다. 30대 중반에 이미 이탈리아 오페라의 1인자였던 베르디

는 1870년대 들어 동갑내기 작곡가 바그너의 인기가 높아지자 10년 이상 떠나 있던 오페라 무대로 돌아와 《오셀로》를 내놓았다. 베르디의 후기 오페라들은 그가 바그너라는 라이벌의 존재에 신경을 쓰고 있었다는 사실을 여실히 보여 준다. 그러나 뭐니 뭐니 해도 음악계에서 가장 선의의 경쟁을 벌였던 이들은 같은 파리 무대에서 최고의 피아니스트로 활동했던 프란츠 리스트Franz Liszt(1811-1886)와 프레데릭 쇼팽이다. 두 사람은 헝가리와 폴란드, 동구권 출신이라는 공통점이 있었고 뛰어난 비르투오소 피아니스트라는 점 역시 유사했다.

일찍이 신동으로 알려졌던 리스트는 빈에서 체르니와 살리에리에게 피아노와 작곡을 배웠다. 어린 리스트의 연주를 들은 노년의 베토벤이 그의 미래를 축복했다는 전설 같은 이야기도 있다. 청년기를 폴란드에서 보낸 쇼팽과는 달리 리스트는 헝가리어를 거의 못할 정도로 헝가리를 일찍 떠났다. 그는 빈을 거쳐 13세의 나이로 파리에 도착했고 곧 파리 최고의 비르투오소 피아니스트로 이름을 떨쳤다. 7년 동안 1천 회 이상의 연주 무대에 설 정도로 절정의 인기를 구가했던 리스트가 작곡에 전념하게 된 데에는 쇼팽의 영향이 컸다. 외향적인 성격의 리스트는 쇼팽이 1831년 파리에 건너온 직후, 그를 만나 친분을 쌓게 된다. 두 사람은 모두 일곱 번 같은 무대에서 공연을 했다고 한다.

건강이 좋지 않았고 큰 무대를 두려워했던 쇼팽은 피아니스트로서는 리스트의 적수가 되지 못했다. 쇼팽은 리스트를 선망의 눈으로 바라보았지만 리스트는 쇼팽에게서 자신에게는 없는 시인의 기질을 발견했다. 쇼팽이 1849년 사망한 후, 최초의 쇼팽 전기를 쓴 이는 리스트였다. 이 전기의 내용을 모두 신뢰할 수는 없지만 적어도 리스트가 자신과는 다른 기질과 성향을 가졌

〈살롱에서 피아노를 치는 쇼팽〉, 헨릭 시에미라츠키, 1887년, 캔버스에 유채.

던 또 한 사람의 천재 쇼팽을 진심으로 인정하고 존경했다는 점만은 확실하다. 리스트는 자신이 쓴 쇼팽 전기에서 '우리는 쇼팽이 오로지 피아노에만 자기 재능을 한정하면서도 작가에게 가장 필요한 자질을 뚜렷이 보여 주었다고 생각한다… 쇼팽은 요란한 오케스트라 사운드에 야심을 두지 않았고 자기 생각을 온전히 건반으로 옮기는 데 만족했다'고 설명하고 있다.

실제로 쇼팽은 단 한 곡의 교향곡도 작곡하지 않은 특이한 작곡가다. 두 곡의 피아노 협주곡 역시 불과 스무 살에 완성된 작품이다. 이후 사망할 때까지 쇼팽은 오케스트라에 전혀 관심을 두지 않았다. 그는 피아노 외의 다른 악기, 특히 오케스트라군에 도전하는 것을 두려워했던 것 같다. 그러나 리스트는 쇼팽의 장점을 분명히 인식하고 있었고 그의 피아노곡들에 대해 '차원이 다른 아름다움, 전혀 새로운 표현, 독창적이면서도 지적인 화성 조직'을 가지고 있다고 극찬한다. '세세하게 끌로 다듬었지만 결코 도를 넘지 않고,

장식음을 풍성하게 써도 주선율의 우아함이 흐트러지지 않는다'는 리스트의 찬사는 리스트가 같은 작곡가로서 쇼팽을 얼마나 잘 파악하고 있는지를 알려 주는 대목이다.

리스트는 남성적이고 장대한, 화려한 연주를 추구하는 작곡가였으나 그에게는 쇼팽의 내면적인 기질, 서정적이고도 우아하며 예민한 감수성이 부족했다. 이 점 때문에 리스트는 쇼팽을 존경했고 그런 점을 배우려 애썼던 것 같다. 리스트의 회고에 따르면, 한번은 쇼팽의 연주 후에 쇼팽과 리스트가 한 귀부인을 만난 적이 있었다. 부인은 쇼팽의 연주를 들으며 자신도 모르게 경건한 마음이 들었다고 감상을 토로했다. 그러자 평소 자신의 음악에 대해 거의 이야기하는 법이 없었던 쇼팽이 말하기를, 부인이 자신의 음악에 들어 있는 우수 어린 슬픔을 잘 감지한 것이라고, 자신은 폴란드어의 'Zal(후회, 슬픔)'에서 결코 벗어날 수 없다고 대답했다고 한다. 이 말을 듣고 리스트는 쇼팽의 음악에 가득 차 있는, 때로는 차갑게 때로는 불꽃처럼 빛나는 애수의 감정을 이해했다는 것이다.

리스트는 헝가리 사람이기는 했으나 일찍 빈으로 이주했고 파리에서 늘 성공적이고 화려한 인생을 살았기 때문에 망명자로서 쇼팽의 가슴에 가득 차 있는 한의 감정을 나누어 가질 수 없었다. 리스트는 쇼팽의 음악 중 특히 마주르카에서 이런 쇼팽의 면모가 빛을 발한다고 보았다. 리스트는 쇼팽의 폴로네즈가 풍부하고 거침없는 색감이라면 마주르카는 희미하고 미묘한 농담의 차이를 드러낸다고 기록했다. 반면, 쇼팽은 청중을 압도하는 리스트의 힘찬 연주와 여유 있는 무대 매너를 부러워했으나 끝내 리스트 같은 뛰어난 연주자는 될 수 없었다. 쇼팽은 리스트의 관대함을 알고 그 관대함이 주는 호의를 당연히 받아들였지만 리스트의 작곡에 대해서는 대단치 않다고 평가

했다. 심지어 리스트의 음악은 오래지 않아 사라질 것이라고 단언하기도 했다. 쇼팽은 자신의 음악처럼 까다로운 기질의 소유자였고 모차르트와 벨리니를 제외하면 그 어떤 작곡가도 높게 평가하지 않았다.

기질적으로, 그리고 음악적으로 쇼팽과 리스트는 판이하게 달랐다. 차라리 리스트의 스타일과 더 엇비슷한 이는 비르투오소 연주자로 일찍이 파리를 정복한 파가니니Niccolò Paganini (1782-1840)였다. 1831년 파가니니의 파리데뷔 연주를 들은 리스트는 그의 바이올린 협주곡 2번의 3악장을 피아노곡 〈라 캄파넬라〉로 편곡했다. 악마를 연상시킬 정도로 현란한 테크닉, 그리고 그 안에서 펼쳐지는 낭만적이고 격정적인 음악 세계는 파가니니와 리스트의 공통점이다. 여섯 곡으로 이루어진 리스트의 〈초절기교 연습곡〉 역시 파가니니의 무반주 카프리스 24곡 중 여섯 곡을 피아노곡으로 편곡한 것이다. 비르투오소 피아니스트로서 리스트를 완성시킨 이가 파가니니였다면, 기교파 연주자로 끝날 수도 있었던 리스트를 작곡가로 방향 전환시킨 장본인은 쇼팽이라 해도 과언이 아니다.

우정과 갈등 속에서 이뤄진 작업: 인상주의

쇼팽과 리스트가 파리 무대에서 활동한 시기는 1830-1840년대였다. 이로부터 30여 년 후, 파리에서는 다시 한번 예술의 역사를 바꾼 화가들의 동맹이 결성되었다. 인상파를 구성한 예술가들의 조합인 '화가, 조각가, 판화가 협동조합'에 소속된 이들의 수는 놀랍게도 57명이나 되었다. 살롱전과 아카데미로 규정되어 있던 19세기 후반 파리 미술계의 분위기는 젊은 예술가들로서는 참기 어려운 구속이었다. 아카데미의 작업은 현실과 동떨어져 있었으며 여전히 앵그르의 영향력에서 벗어나지 못한 상태였다.

인상파 전시회는 1874년부터 1886년까지 통산 여덟 번 열렸다. 이 여덟 번에 모두 참여한 이는 피사로뿐이다. 모네와 르누아르는 네 번, 드가와 모리조는 여섯 번 참가했다. 인상파보다 20세기 미술에 더 가까운 세잔도 두 번 참가했고 고갱은 다섯 번이나 참가했다. 인상파 화가들의 멘토였던 마네는 정작 전시에는 한 번도 참가하지 않았다. 마네는 여전히 살롱전 입선에 미련을 갖고 있었고 누가 뭐래도 아웃사이더의 집합인 인상파의 전시에 참가하면 살롱전과는 더욱 멀어질 것이라고 생각했다. 그러나 그럼에도 불구하고 마네가 모네, 시슬리, 르누아르, 모리조 등 인상파 화가들의 정신적 지주 역할을 한 것만은 분명하다.

인상파 화가들이 뭉치게 된 것은 실패의 쓰라린 경험 덕분이었다. 그들은 모두 살롱전에 입선해서 그림을 팔고 후원자를 만나기를 원했으나 아카데믹한 살롱전은 그들에게 문호를 개방하지 않았다. 마침내 10여 년의 실패 끝에 모네가 화가들의 조합을 결성하자고 제의했다. 살롱전의 문이 열리지 않으니 차라리 독자적인 전시회를 열어 비평가와 잠재 고객에게 작품을 선보이자는 취지였다. 이 당시만 해도 화가들이 작품을 전시할 수 있는 기회는 살롱전으로 한정되어 있었고 개인전이나 동인전은 드문 개념이었다. 살롱전에 입선한 작품들은 모두 금색 액자에 넣어 전시되었는데 인상파 화가들은 전시를 준비할 돈이 없었기 때문에 싼 흰색 액자를 선택했다. 나중에는 이 흰색 액자가 인상파의 상징처럼 되었다. 전시를 위한 경비는 협동조합원들이 조금씩 각출했고 후에는 동료 화가이자 부유한 집안 자제였던 카유보트 같은 이들이 후원금을 내 주었다.

인상파 핵심 멤버들인 마네, 드가, 모네, 르누아르, 피사로, 시슬리, 모리조, 카유보트 등이 모두가 우정을 나누는 사이는 아니었다. 인상파 안에서

화가들은 두세 명씩 개별적인 친분으로 묶여 있었고 때로는 그 안에서 경쟁과 질시가 벌어지기도 했다. 가장 문제를 일으킨 인물은 드가였다. 그는 까다롭고 공격적인 성격으로 인상파 화가들 사이에서 자주 분란을 일으켰다. 협동조합을 만든 장본인인 모네가 1880년대 들어 더 이상 인상파에 참가하지 않은 데에는 드가와의 언쟁을 견디기 어렵다는 이유도 있었다.

마네는 인상파의 주도 그룹에 비해 나이도 많고 여러모로 사회적 유명인사였다. 여러 작품들이 이 조직 안에서 마네가 차지하고 있던 위치를 웅변해 준다. 마네는 다감한 성격으로 모네를 비롯한 후배들의 활동을 측면에서 도와주었다. 특히 그는 모네를 지원했는데 사실 마네의 도회적 정서는 빛과 대기의 순간적 움직임을 포착하려는 모네의 성향과는 상당히 달랐다. 마네는 날카롭고 공격적인 드가와 평화롭게 지낸 유일한 인물이기도 했다. 마네가 세상을 떠난 후, 그의 대표작 〈올랭피아〉가 미국에 팔릴 지경이 되자, 모네는 국가적인 모금 활동을 벌여 작품값인 2만 프랑을 모으는 데에 성공했다. 모네는 〈올랭피아〉를 되산 후, 프랑스 정부와 끈질기게 교섭을 벌여 결국 이 작품을 국립미술관인 뤽상부르 미술관에 걸게끔 만들었다.

인상파의 주축인 모네와 르누아르는 한 살 차이 동년배로 샤를 글레르의 화실에서 함께 그림을 배우며 친구가 되었다. 두 사람 모두 엇비슷한 가정환경에서 자랐고 그림의 경향도 비슷했다. 르누아르는 훗날 '투쟁 정신으로 똘똘 뭉친 모네가 없었다면 자신은 도저히 버티지 못했을 것'이라고 어려웠던 젊은 시절을 술회했다. 그러나 그림의 경향에서 보면 르누아르는 모네처럼 혁신적인 정신의 소유자는 결코 아니었다. 1883년 말, 모네와 르누아르는 같이 리비에라로 스케치 여행을 떠났다. 이듬해 초, 모네는 혼자 다시 리비에라를 찾았다. 그는 화상 뒤랑-뤼엘에게 자신이 리비에라로 떠난다는 사

실을 르누아르에게 말하지 말아 달라고 부탁했다. 친구로서 함께 여행하는 것은 좋아했지만, 모네는 르누아르와 같이 그림을 그리는 데에는 부담을 느꼈던 듯하다.

인상파 화가들은 최초의 전시가 이뤄진 지 10년이 지난 1880년대 중반까지도 그다지 우호적인 평가를 얻지 못했다. 1883년 뒤랑-뤼엘이 모네의 개인전을 열었으나 전시를 찾아온 관객은 거의 없었다. 이듬해인 1884년에 모리조 부부가 개최한 마네 회고전도 참담한 실패로 끝났다. 1890년대가 되어서야 모네와 르누아르, 피사로처럼 꾸준히 작품 활동을 한 이들이 조금씩 긍정적인 반응을 얻으며 경제적 안정도 얻기 시작했다. 1900년에 모네의 수입은 21만 3천 프랑을 기록했다. 드가는 처음부터 이들과 방향이 달랐고 여성 화가 모리조는 전업으로 작품에 매달릴 수 있는 환경이 아니었다. 시슬리 Alfred Sisley(1839-1899)는 모네와 작품 경향이 비슷하다는 이유로 모네의 아류 취급을 받으며 불우한 만년을 보냈다.

인상파는 1900년의 파리 만국 박람회에 공식적으로 초청받으며 30여 년 가까운 모욕과 무시의 세월을 딛고 프랑스를 대표하는 유파로 인정받았다. 그랑 팔레에서 열린《1800년부터 1889년까지의 미술》이라는 전시에 모네가 열네 점, 마네가 열세 점, 르누아르가 열한 점, 시슬리가 여덟 점, 피사로가 일곱 점의 작품을 선보였다. 드가와 모리조의 작품도 함께 초청받았다. 그러나 이 성공을 모두가 함께 나눌 수 있었던 것은 아니었다. 마네는 1883년에 일찍감치 타계했고 모리조가 1895년, 시슬리는 1899년에 세상을 떠났기 때문이다.

젊은 시절부터 조금씩 차이를 보였던 모네와 르누아르의 경향은 만년에 가면 확고하게 달라진다. 르누아르는 니스 인근 카뉴쉬르메르에서 만년을

〈마를리 항구의 홍수와 배〉, 알프레드 시슬리, 1876년, 캔버스에 유채, 50.4×61cm,
오르세 미술관, 파리.

보내며 루벤스와 그리스 신화, 풍요로운 누드의 세계에 탐닉했지만 파리 인
근 지베르니에 칩거한 모네는 정원의 연못에서 평생의 과제였던 빛과 물의
향연을 발견하며 과감하게 추상으로 나아갔다. 르누아르가 루벤스와 앵그르
가 구축한 고전의 세계로 돌아간 반면, 모네는 완연히 현대 미술의 영역으로
전진해 나가고 있다.

　드가와 다른 인상파 화가들 사이의 관계는 좀 더 복잡했다. 드가가 주변의

〈수련〉, 클로드 모네, 1914-1917년, 캔버스에 유채, 181×201.6cm,
오스트레일리아 국립미술관, 캔버라.

반대를 무릅쓰고 메리 카사트, 페데리코 잔도메네, 장 프랑수아 라파엘 등을 인상파전의 일원으로 끌어들이자 모네, 르누아르는 그에 반발하며 5회 인상파 전시에 참여하지 않았다. 시슬리도 같은 시기에 인상파를 탈퇴했다. 사실 드가가 불러 모은 인물들 중에 그나마 이름을 남긴 화가는 카사트 뿐이다. 이런 와중에도 인상파전이 계속될 수 있었던 이유는 매사 너그럽고 온화한 성격의 피사로, 개성 강한 화가들 사이를 지치지 않고 중재했던 카

〈자화상〉, 에드가르 드가, 1863년, 캔버스에 유채, 92.1×69cm, 굴벤키안 미술관, 리스본.

유보트 덕분이었다. 피사로는 인상파와는 성격이 다른 그림을 그리던 세잔과 고갱을 꾸준히 격려해 주었고 점묘법이라는 파격적 기법을 구사한 쇠라를 인상파전에 참여시키기도 했다. 1886년에 열린 마지막 인상파 전시회를 주도한 이들은 드가, 모리조, 카사트, 피사로였다.

자화상이 주는 인상처럼 드가는 타인에게 냉정하고 무심한 성격이었다. 그는 무척 까다롭게 굴면서도 인상파전에 계속 참가했는데 그 이유는 다른 화가들 사이에서 서서히 자리 잡고 있던 개인 전시회를 드가가 싫어했기 때문이다. 1880년대 중반이 되면서 그와 다른 화가들 사이는 회복하기 어려울 정도로 멀어졌다. 드가는 야외 풍경화를 중시하는 인상파의 강령을 노골적으로 비판했으며 모네를 '오직 그림을 팔기 위해서 그리는 사람'이라고 혹평했다(드가 자신은 '유명하지만 알려지지 않은 사람'이 되고 싶다고 말했다). 심지어 그는 야외에서 그림을 그리는 화가들을 한 줄로 세워서 모조리 총살하고 싶다

〈콩코르드 광장〉, 에드가르 드가, 1875년, 캔버스에 유채, 78.4×117.5cm,
에르미타주 미술관, 상트 페테르부르크.

고 농담하기도 했는데 이런 농담을 듣고 웃을 수 있는 인상파 화가들은 아무도 없었을 것이다. 작가 폴 발레리는 드가에 대해 '재기가 번득이는 동시에 참을 수 없는 인물'이라고 평했다. 더구나 드가는 1894년에 벌어져 10여 년 이상 프랑스를 양분하다시피 한 드레퓌스 사건 때 명백하게 반유대주의를 피력하면서 많은 친구들을 잃었다. 그러나 유대인이었던 피사로는 여러 문제에도 불구하고 끝까지 드가를 지지했다.

드가의 그림은 인상파라기보다 자연주의에 가깝다. 그의 그림은 기법보다도 '도시'를 그렸다는 점에서 인상파와 접점을 찾는다. 콩코르드 광장에 나온 유한계급들의 모습, 잘 차려 입었지만 철저히 개인적이고 약간은 비열한 표정을 가진 도시인들을 자연스럽게 그린 솜씨에서 그의 태생이 부르주아였다는 점을 짐작할 수 있다. 드가는 드물게 날카로운 관찰력과 독창성을 가진 인물이었고 마네는 이런 드가의 장점을 잘 알고 있었다. 그의 그림이 주는 독특한 분위기처럼, 드가는 늘 냉담하고도 미묘한 사람이었다.

러시아 5인조의 이루지 못한 꿈

파리에서 인상파가 활동할 즈음, 러시아에서 가장 러시아적인 음악을 꽃 피운 '러시아 5인조'는 모두 아마추어 작곡가들이었다. 발라키레프Mily Balakirev(1837-1910)는 수학자, 보로딘Alexander Borodin(1833-1887)은 화학자, 무소륵스키Modest Mussorgsky(1839-1881)는 공무원, 림스키-코르사코프Nikolai Rimsky-Korsakov(1844-1908)는 해군 장교, 큐이César Cui(1835-1918)는 공병 장교였다. 이들의 리더인 발라키레프는 오페라《루슬란과 류드밀라》의 작곡가 글린카Mikhail Glinka(1804-1857)의 제자였다. 글린카는 그때까지 독일 음악의 전통을 무조건 따르던 러시아 음악계의 스타일에 반발해《황제에게 바친 목

숨》,《루슬란과 류드밀라》 등 러시아의 설화를 오페라로 작곡했다.《루슬란과 류드밀라》는 흥행에 실패했고 낙담한 글린카는 1844년 러시아를 떠났다. 그러자 글린카의 제자 발라키레프는 스승처럼 러시아의 정서와 이야기를 담은 음악을 만들 동지들을 규합하기 시작했다. 1856년 큐이가 발라키레프와 뜻을 같이했다. 열여덟 살의 육군 소위 무소륵스키, 군의관 보로딘, 해군 장교 림스키-코르사코프가 차례로 합류했다. 이리하여 1862년 러시아 5인조, 또는 러시아 국민악파가 결성되었다.

러시아 5인조는 서구 클래식 음악의 전통과는 다른 러시아 민족주의의 길을 찾으려 애썼다. 이들은 제대로 음악을 배울 기회가 없었고 모두들 독학으로 작곡 기법을 깨우치다시피 한 상황이었으나 오히려 이 점을 자랑스럽게 여겼다. 러시아 5인조에게는 소나타나 교향곡 같은 음악의 형식보다 영감과 민족성이 더 중요했다. 이들은 러시아 민요를 채보해 연구했고 러시아 민속 음악은 유럽보다 아시아에 더 가깝다는 결론을 얻었다. 실제로 러시아 영토의 3분의 2는 유럽이 아닌 아시아에 속해 있다. 이러한 지리적 여건에서 볼 때 러시아 민족주의의 색채는 독일, 프랑스 음악과 완전히 다를 수밖에 없었다. 그 결과로 탄생한 작품들이 보로딘의 〈중앙아시아의 초원에서〉, 발라키레프의 〈이슬라메이〉, 무소륵스키의 〈민둥산의 하룻밤〉 등이다.

〈민둥산의 하룻밤〉은 성 요한의 밤 전야제에 마녀들이 모여 잔치를 한다는 러시아의 전설을 음악으로 옮긴, 러시아 최초의 교향시다. 강렬하고 박력 넘치는 이 곡은 스토코프스키의 편곡으로 디즈니의 음악영화 〈판타지아〉에 등장했다. 러시아 5인조는 한때 성 요한의 밤 전설을 줄거리로 하는 5인 합작 오페라를 구상하기도 했지만 5인조가 예상보다 일찍 와해되며 이 계획은 무산되고 말았다.

러시아 5인조의 활동은 시작부터 한계를 안고 있었다. 독일어권에서 만들어진 고전 음악의 정서를 거칠고 다듬어지지 않은 러시아 민속 음악과 연결시킨다는 이들의 시도는 너무도 무망해 보였다. 기존 러시아 음악계는 이들의 노력을 인정해 주지 않았다. 독단적인 성격의 발라키레프는 점점 더 5인조에게 군림하려 들었고 나머지 네 명과 발라키레프 사이에 틈이 벌어지기 시작했다. 무소륵스키는 오페라《보리스 고두노프》의 초연 실패에 충격을 받아 알코올 중독자가 되면서 직업을 잃고 나락으로 떨어져 갔다. 반대로 상트 페테르부르크 대학 교수였던 보로딘은 화학자로서의 명성이 점점 더 높아지면서 좀처럼 작곡에 집중할 시간을 낼 수가 없었다. 보로딘 필생의 역작

〈림스키-코르사코프의 초상〉, 일리야 레핀, 1893년, 캔버스에 유채, 125×89.5cm, 러시아 미술관, 상트 페테르부르크.

이었던 오페라《이고르 공》은 결국 미완성으로 남았다. 림스키-코르사코프가 1871년 상트 페테르부르크 음악원 교수가 되자 나머지 멤버들은 오히려 림스키-코르사코프를 제도권에 안착한 반역자 취급을 했다.

1881년 무소륵스키의 때 이른 죽음과 함께 5인조는 해산되었다. 어찌 보면 5인조의 해산은 필연적인 결과였다. 러시아 민족주의를 음악으로 구현하겠다는 아이디어 자체가 단시간에 이룰 수 있는 목표가 아니었다. 그러나 그

들의 이상은 러시아적 정서에 독일 관현악의 전통을 훌륭하게 결합시킨 림스키-코르사코프와 차이콥스키에 의해 실현되었다. 림스키-코르사코프는 프로코피예프와 스트라빈스키를 가르쳤으며 그가 30년 이상 재직한 상트 페테르부르크 음악원은 러시아 국민악파의 상징이 되었다. 정도의 차이는 있지만 스트라빈스키, 쇼스타코비치, 프로코피예프 등 20세기에 배출된 걸출한 러시아 작곡가들의 밑바탕에는 하나의 공통점이 있다. 그것은 '러시아 음악의 부흥'이라는, 미완의 꿈으로 끝난 러시아 5인조의 원대한 이상이다.

꼭 들 어 보 세 요 !

리스트: 〈라 캄파넬라〉*
쇼팽: 〈마주르카〉 Op33. No.4
무소륵스키: 〈민둥산의 하룻밤〉

자 연 과 계 절

산과 숲과
바다와 꽃

12

"모든 예술가들은 자신이 태어나고 살아가는 공간에서 영향을 받게 마련이다.
흥미로운 사실은 풍경화가들에게 이 점이 한결 뚜렷하게 나타난다는 점이다.
자연이 유난히 아름답고 웅대한 지역에서는
예외 없이 자연을 숭배하는 듯한 풍경화가 등장했다."

젊은이들은 자연의 아름다움을 잘 느끼지 못한다. 그들의 머릿속에는 미래에 대한 설계, 자아와 세상 사이의 충돌, 폭풍 같은 연애 감정, 격정과 불안, 자기애의 늪 등이 가득 차 있어서 온유하고 평온한 자연의 모습 같은 건 비집고 들어올 겨를이 없다. 그래서 '자연이 인간의 슬픈 마음을 위로할 수 있다'는 말이 젊은이들에게 호소력을 갖기는 힘들다. 삶의 다양한 모습을 접하고 성공의 사다리와 실패의 어둠 속을 골고루 경험해 본 나이가 되어서야 자연은 그 숨겨진 아름다움을 보여 준다. 어느 시인의 말대로 벌판의 들꽃은 한참 쳐다보아야 비로소 그 아름다움을 알게 되는 존재인 것이다.

자연의 아름다움은 인간의 마음, 특히 노여움과 분노를 가라앉혀 주는 최선의 방책이기도 하다. 철학자 알랭 드 보통은 『여행의 기술』에서 레이크 디스트릭트의 자연을 회상하며 "도심의 떠들썩한 세상 한가운데서 마음이 헛헛해지거나 수심에 잠기게 될 때, 우리 역시 자연을 여행할 때 만났던 이미지들, 냇가의 나무들이나 호숫가에 펼쳐진 수선화들에 의지하며, 그 덕분에 '노여움과 천박한 욕망'의 힘들을 약간은 무디게 할 수 있다"고 썼다. 보통이 말한 이 레이크 디스트릭트는 일찍이 영국의 시인 윌리엄 워즈워스William Wordsworth(1770-1850)에게 「틴턴 사원 몇 마일 위에서 지은 시」의 영감을 선사한 자연이었다.

얼마나 자주
어둠 속에서, 그리고 기쁨 없는 낮의 많은 형체들 속에서,

안타까운 몸부림이 소용없고

이 세상의 열병이 내 심장의 고동에 매달렸을 때에,

마음속에서 얼마나 자주 나는 그대를 향했던가

오, 숲이 우거진 와이강이여! 그대 숲속의 방랑자여,

내 영혼은 얼마나 자주 그대를 향했던가!

윌리엄 워즈워스, 「틴턴 사원 몇 마일 위에서 지은 시」 중에서 (정영목 역)

틴턴 수도원Tintern Abbey은 1131년에 웨일스 남동부에 세워진 수도원이다. 이 고딕 양식 수도원은 헨리 8세의 종교 개혁 와중에 무너진 많은 중세 수도원 중 하나였다. 터너도 1792년경에 이 수도원을 방문해 폐허만 남은 모습을 그림으로 그렸다. 터너와 워즈워스의 작품에 등장한 덕분에 대략 7만 명 정도의 방문객이 매년 틴턴 수도원의 자취를 찾아온다고 한다.

워즈워스의 시, 터너의 그림이 보여 주듯이 자연과 예술은 떼려야 뗄 수 없는 관계였다. 수많은 문학과 미술, 음악 작품이 자연을 소재로 했고 자연을 찬양했으며 자연 속에서 위안을 얻었다. 예술은 때로 자연을 신성시하거나 자연의 한 부분만을 떼어 내 작품에 담기도 했다. 서양 미술에서 자연을 그린 그림인 풍경화의 전통은 유구하고도 깊다.

음악에서도 마찬가지다. '최초의 표제 음악'이라고 일컬어지는 베토벤의 교향곡 6번 〈전원〉은 폭풍우가 몰아치고 다시 날이 개는, 변화무쌍한 자연의 모습을 음악으로 묘사한 작품이다. 멘델스존의 〈핑갈의 동굴〉, 요한 슈트라우스의 〈아름답고 푸른 도나우〉와 〈빈 숲속의 이야기〉, 〈천둥과 번개 폴카〉, 슈만 교향곡 3번 〈라인〉, 스메타나의 〈몰다우〉, 레스피기의 〈로마의 소나무〉, 드뷔시의 〈바다〉 등 자연을 주제로 한 표제 음악의 수는 셀 수 없을

정도로 많다.

'예술가들은 왜 자연에 매혹되는가'라는 질문에 대한 답은 일견 간단하다. 자연에는 사람들의 감각을 매혹시킬 만한 매력이 분명 존재한다. 그러나 그 매혹적인 순간을 그림으로 옮기는 것은 다른 문제다. 풍경화는 역사화나 정물화, 초상화 등과 기술적으로 다른 그림이다. 자연을 그리기 위해서는 일단 공간을 묘사해야 하며, 쉴 새 없이 변화하는 빛과 대기의 효과를 효과적으로 표현해야 한다. 이 부분이 풍경화의 매력인 동시에 난점이다.

풍경의 시작: 빛과 그림자

풍경화의 가장 기본 조건은 사실적이어야 한다는 점이다. 중세 후반부터 화가들은 서서히 그림의 사실적 표현에 대해 주목하게 되는데 야외의 장면을 그리는 풍경화에서 공간감을 확보하기 위해서는 필연적으로 빛의 움직임, 다시 말해 해와 그림자의 방향을 관찰해야만 했다. 1425년 경 마사초가 그린 〈그림자로 병자를 치료하는 베드로〉에서는 성인의 모습을 따라 그림자가 함께 움직이고 있다. 정확하게 말하면 성인의 그림자가 닿은 순간, 병자들의 병이 낫는 기적이 행해지는 중이다. 그림자가 있다면 그 반대편에서는 태양이

〈그림자로 병자를 치료하는 베드로〉, 마사초, 1426-1427년, 프레스코, 230×162cm, 브란카시 성당, 피렌체.

비치고 있음이 분명하다. 빛과 그림자의 존재는 풍경화뿐만 아니라 회화의 발전 자체에 큰 역할을 했다. 그림자를 통해 음영을 줌으로써 대상의 입체감을 한결 실감나게 표현할 수 있었기 때문이다.

1420년경 플랑드르의 화가 로베르 캉팽Robert Campin(1375-1444)이 그린 〈예수의 탄생〉에서는 떠오르는 아침 해가 배경으로 등장했다. 화가는 예수의 탄생은 곧 세상의 빛이 태

〈예수의 탄생〉, 로베르 캉팽, 1420년, 나무 패널에 유채, 84.1×69.9cm, 디종 미술관, 디종.

어났다는 뜻임을 강조하기 위해 먼 배경으로 해를 그려 넣었다. 시골의 풍경은 막 떠오른 해에 의해 부드럽고 환한 빛으로 감싸여 있다. 새벽빛으로 감싸인 이 풍경은 성경 구절 그대로 '세상의 죄를 없애시는 주'의 탄생을 은유적으로 표현하고 있다.

여기서 우리는 종교화에서 풍경이 갖는 중요성을 인식할 수 있다. 배경으로 자연을 그려 넣으면 그림의 표정이 한결 풍부해진다. 이 점을 따지기 이전에 성경의 장면 중에는 야외에서 일어난 장면들이 적지 않았다. 에덴동산에서 추방되는 아담과 이브, 이집트로 피신하는 성가족, 예수의 세례, 예수의 체포와 십자가형 등은 모두 야외에서 일어난 일들이다. 이럴 때 화가는 선택의 여지 없이 그 배경으로 풍경을 그려 넣어야만 했다. 중세 미술에서는 배경에 풍경 대신 금칠을 해서 그림에 신성한 기운을 불어넣으려 했다. 이러한 경향은 '최초의 화가' 조토가 등장하면서 서서히 사라지게 되는데 이 배

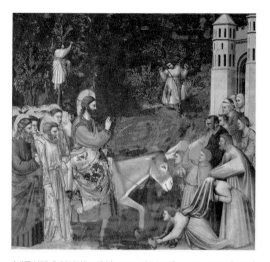

경 부분은 중세 후반기 화가들이 유일하게 자신의 상상력을 발휘할 수 있는 부분이기도 했다. 그림을 청탁받을 때 화가는 보통 그림의 주제, 등장인물의 수, 사용될 물감 종류, 제작비와 일정 등을 모두 계약하지만 배경의 처리는 계약에 명시되지 않는 부분이었기 때문이다.

〈예루살렘에 입성하는 예수〉, 조토 디 본도네, 1304-1306년, 프레스코, 200×185cm, 스크로베니 예배당, 파도바.

조토의 〈예루살렘에 입성하는 예수〉에서 알 수 있듯이 중세 시대 화가들은 배경을 그리더라도 장소를 암시하는 최소한의 장치만 그리거나 관념적인 풍경을 그렸다. 그러나 스위스 화가 콘라드 비츠Konrad Witz(1400-1445)는 보다 본격적인 풍경화에 도전했다. 그가 그린 〈어부의 기적〉에는 예수가 갈릴리 호수에서 제자가 될 어부들에게 그물을 던지라고 지시하는 장면이 등장한다. 비츠의 그림은 자연의 모습을 충실히 그린 풍경화로 기록되었고 이후의 화가들은 비츠의 방식을 따르게 된다.

재미있는 사실은 예수를 주인공으로 한 그림인데도 이 그림이 묘사한 자연 배경이 예수가 살았던 중동이 아니라는 점이다. 비츠의 〈어부의 기적〉 속 자연은 갈릴리 호수가 아니라 명백히 제네바 호수와 알프스 산맥의 풍경, 화가가 보고 자란 일상적인 풍경이다. 1450년대에 그려진 피에로 델라 프란체스카의 〈예수의 세례〉 뒤편 풍경도 요단강이 아니라 프란체스카의 고향 토스

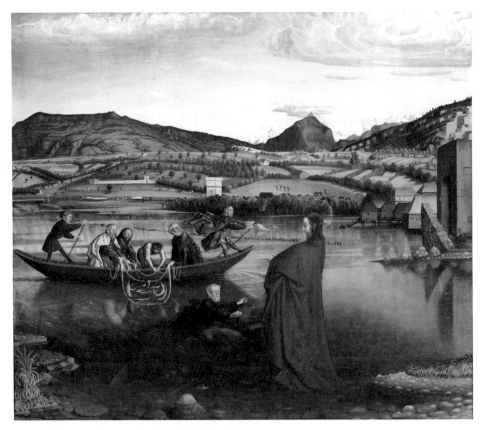

〈어부의 기적〉, 콘라드 비츠, 1444년, 나무 패널에 유채, 134.6×153.2cm,
미술과 역사 박물관, 제네바.

카나를 연상케 한다.(17쪽 참조) 르네상스, 바로크 시대에 그려진 성화의 자연 배경은 대개 화가가 살고 있던 지역의 배경을 그대로 묘사하고 있다. 이것은 화가의 무지 때문이 아니라 예수의 존재를 '바로 이 순간'으로 적시함으로써 보는 이들에게 신이 자신들과 함께 있다는 확신을 주기 위해서였다. 종교화든 풍경화이든 중요한 점은 그림 자체가 아니라 그 그림을 보는 사람들의 인식에 있다. 미술 비평가 존 버거의 지적처럼 풍경화를 볼 때 사람들은 자신이 그 풍경 안에 서 있는 것처럼 생각하기 때문에 화가들은 더더욱 예수 주변의 풍경을 친숙한 자연으로 묘사할 필요가 있었다.

16세기 초반의 플랑드르 화가 요아힘 파티니르Joachim Patinir(1480s-1524)의 〈사막의 성 제롬〉에는 상징적인 의미를 가진 자연이 등장한다. 물론 파티니르는 한 번도 사막을 본 적이 없었다. 그림 속에서 왼편의 자연은 플랑드르의 자연이 분명하다. 오른편의 험난한 정경은 속죄와 구원에 이르는 길이 그

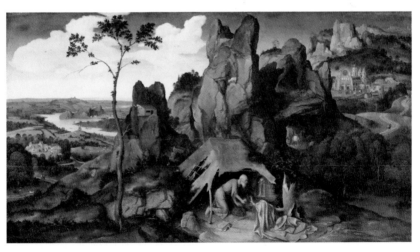

〈사막의 성 제롬〉, 요아힘 파티니르, 1521년, 나무 패널에 유채, 78×137cm, 루브르 박물관, 파리.

만큼 가기 어려운 길임을 암시한다. 바위투성이의 구불구불한 길 끝에는 수도원이 자리 잡고 있다. 결국 고난과 믿음 끝에는 승리가 기다리고 있는 것이다.

순수한 풍경화의 탄생

그렇다면 성경 속 장면의 배경이 아닌, 순수하게 풍경 그 자체만을 그림의 주제로 삼은 풍경화는 언제 탄생했을까? 중세의 화가들이 풍경이라는 주제에 대해 관심을 기울이지 않았던 것은 어찌 보면 당연한 귀결이었다. 그 당시의 사람들에게 자연은 그리 아름다운 존재, 예술의 대상이 될 만큼 매력적인 주제가 아니었다. 숲속에는 들짐승과 산적 떼들이 우글거렸다. 중세 시대의 벌 중에는 죄인을 깊은 숲속에 끌고 가 버려두는 형벌이 있었다. 독일의 전래 동화인 『백설 공주』와 『헨젤과 그레텔』에 이 '공포의 숲'의 흔적이 남아 있다. 아름다움보다 공포의 대상인 자연을 그림에 담을 생각을 못 한 것도 무리가 아니었다.

그래도 자연을 담은 풍경화가 최초로 등장한 지역은 유럽에서 가장 울창한 숲을 지닌 독일어권이었다. 레겐스부르크 출신 화가인 알브레히트 알트도르퍼Albrecht Altdorfer(1480s-1538)가 그린 〈레겐스부르크 인근 도나우 풍경〉이라는 세로 30.5센티미터, 가로 22센티미터의 작은 그림이 오직 풍경만을 담은 첫 번째 그림으로 기록되어 있다. 물론 이전에도 그림의 한 축으로 풍경을 중요하게 여긴 화가들은 적지 않았다. 그러나 이 풍경들은 대부분 실제의 풍경이라기보다는 화가의 머릿속에 담긴 나무, 숲, 들판, 하늘, 강 등을 이리저리 조합해 만들어 낸 결과였다. 예외적으로 다 빈치, 뒤러 등이 자연을 그린 스케치를 남겼는데 특히 다 빈치의 치밀한 스케치는 그가 과학적 탐구 대

상의 일원으로 자연을 바
라보고 있었음을 말해 준
다. 뒤러 역시 이탈리아
와 플랑드르를 여행하며
수채 물감을 사용한 풍경
화를 여러 점 남겼다. 두
사람은 자연 그 자체를 그
림의 대상으로 보았다는
공통점을 가지고 있다.
두 화가의 영향을 받은 다
른 화가들 역시 자연을 좀
더 진지한 대상으로 바라
보기 시작했다.

　이러한 현상은 숲이 울
창한 독일어권과 지리적
제약으로 숲을 볼 수 없는
베네치아에서 거의 동시
에 일어났다. 섬으로 이
루어진 도시 국가인 베네
치아의 화가들은 그림의
배경으로 숲을 유난히 선
호했다. 바다 위에 건설
된 베네치아에는 지리적

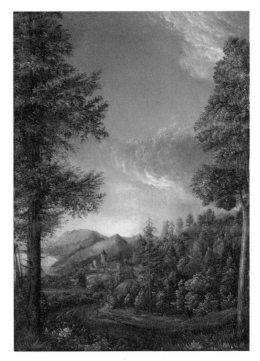

〈레겐스부르크 인근 도나우 풍경〉, 알브레히트 알트도르퍼,
1521년, 나무 패널에 유채, 30.5×22.2cm, 알테 피나코텍, 뮌헨.

〈아르노 계곡 스케치〉, 레오나르도 다 빈치, 1473년, 종이에 잉크,
19×28.5cm, 우피치 미술관, 피렌체.

여건상 울창한 숲이 생겨날 수가 없다. 베네치아 화가들은 자신들에게 없는 이상향의 대명사로 '숲'을 떠올렸다. 벨리니, 조르조네Giorgione(1477-1510), 티치아노 등 베네치아에서 활동한 16세기 화가들은 너나 할 것 없이 숲을 배경으로 한 그림을 즐겨 그렸다. 여기서 자연은 실제 자연이 아닌, 이상적이고 아름다우면서 화가가 의식적으로 질서를 부여한 자연의 모습이다. 조르조네가 이러한 경향의 선두 주자였다. 조르조네의 〈폭풍우〉는 미술 역사상 처음으로 번갯불을 묘사한 그림이다.

베네치아 화가들의 풍경화는 상상의 산물일 수밖에 없다는 한계를 안고 있었다. 그래서 베네치아 화가들이 그린 풍경은 특별한 의미를 담고 있는 경우가 많았다. 〈폭풍우〉만 보아도 그렇다. 화가가 어떤 의도로 이 숲과 번개 치는 하늘, 남녀를 그렸는지는 현재까지 수수께끼로 남아 있다. 그림 왼편의 남자는 군인이나 목동처럼 보인다. 흰 망토를 어깨에 두른 반라의 여자는 아이에게 젖을 먹이는 중이다. 서른두 살에 흑사병으로 급작스레 세상을 떠난 조르조네는 이 그림에 대해 어떤 언급도 남기지 않았다. 고대 그리스 철학이 주장한 세상을 구성하는 4원소인 물, 불, 흙, 공기를 그린 그림이라든가, 낙원에서 추방된 아담과 이브의 모습을 담은 작품이라는 해석, 또 이집트로 도피하는 와중에 잠시 휴식하는 성가족이라는 해석, 심지어 트로이의 왕자 파리스가 목동으로 변장한 모습을 그렸다는 주장도 있다. 아무튼 이 그림 속 숲은 어딘지 모르게 신비로운 기운을 담은, 예사롭지 않은 숲이다. 비바람이 몰려오기 직전의 대기는 점차 습하고 무거워지며 녹색으로 변한 하늘에서 홀연히 번갯불이 번득이고 있다.

그러나 숲이 울창한 독일어권의 화가들이 그린 그림에는 오히려 이러한 특별한 기운이나 의미를 찾을 수 없다. 그들에게 숲은 늘 보는 심상한 풍경

〈폭풍우〉, 조르조네, 1508년, 나무 패널에 유채, 82×73cm.
아카데미아 미술관, 베네치아.

이자 일상의 한 부분일 뿐이었다. 알트도르퍼가 그린 〈레겐스부르크 인근 도나우 풍경〉에는 그 어떤 의미도 깃들어 있지 않다. 이 그림이 본격적인, 그리고 순수한 최초의 풍경화로 일컬어지는 것은 이러한 점 덕분이다. 알트도르퍼의 그림은 테크닉이나 완성도 면에서는 베네치아 화가들에 비해 떨어지지만 대신 그만큼 사실에 충실한 느낌이 있다. 빛의 효과에 대해서도 충분히 신경 쓴 흔적이 보인다. 화가는 구름으로 반쯤 가려진 하늘을 표현하기 위해 노랑, 분홍, 짙은 청색 등을 사용했다. 이 부분은 어찌 보면 당시 사람들이 가지고 있었던 자연에 대한 공포감이 일부 반영된 것 같기도 하다. 해가 지면 이 온화한 숲은 어둠이 깔리며 두려운 공간으로 변할 테니 말이다.

알트도르퍼의 그림을 시작으로 해서, 미술 장르에서 가장 인기 있는 풍경화라는 새로운 조류가 본격적으로 등장했다. 그러나 이 장르가 완전히 독립된 하나의 장르로 자리 잡기 위해서는 더 많은 시간이 필요했다. 풍경화를 그리는 화가들은 여전히 소수에 불과했다.

신성한 풍경화: 신의 또 다른 모습인 자연

모든 예술가들은 자신이 태어나고 살아가는 공간에서 영향을 받게 마련이다. 흥미로운 사실은 풍경화가들에게 이 점이 한결 뚜렷하게 나타난다는 점이다. 자연이 유난히 아름답고 웅대한 지역에서는 예외 없이 자연을 숭배하는 듯한 풍경화가 등장했다. 16세기 독일어권의 화가들, 17세기 플랑드르의 화가들, 그리고 19세기 미국의 화가들이 한결같이 이런 양상의 풍경화, '신성한 풍경화'를 그렸다. 신성한 풍경화는 그림 그 자체의 아름다움만을 목표로 하지 않는다. 이토록 아름답고 숭고한 자연을 창조한 신의 위대함과 신비로움을 강조해서 보는 이에게 신앙심을 고취시키는 것이 이런 풍경화의 최

종 목적이었다. 그래서 신성한 풍경화에는 산과 바다, 무한한 하늘, 일출과 빛 등이 자주 등장한다.

신성한 자연 풍경화의 또 다른 공통점은 이 그림들이 주로 프로테스탄트를 믿는 지역에서 등장했다는 데에 있다. 성화를 터부시한 개신교의 전통 속에서 종교화를 그리던 화가들이 '신의 섭리가 스며든 자연'을 그림으로써 기존 종교화의 자리를 풍경화로 대체하려 했기 때문이다. 화가들이 황금 시대를 구가한 17세기 네덜란드에는 풍경화만을 전문으로 그리는 화가들도 있었다.

〈두르스테데 운하의 풍차〉, 야코프 반 루이스달, 1670년, 캔버스에 유채,
83×101cm, 레이크스뮤지엄, 암스테르담.

네덜란드의 풍경화가 야코프 반 루이스달Jacob van Ruisdael (1628/9-1682)은 웅장한 하늘과 풍차로 캔버스를 채운 아름다운 풍경화를 그렸다. 〈두르스테데 운하의 풍차〉는 실제 풍경을 그대로 옮긴 듯 보이지만 실은 화가의 계산이 면밀하게 깔려 있는 그림이다. 보는 사람의 시선은 아래부터 대각선으로 지그재그를 그리며 물가와 배, 풍차에 도달하게 된다. 그 과정에서 관객은 자연스럽게 그림 속으로 빠져들어 간다. 대각선 구도는 그림의 고요함을 유지시키면서도 동시에 심심하지 않은, 정적인 역동성을 만들어 낸다. 한쪽의 풍차에 비해 반대편의 돛단배가 너무 작아 보이지만, 오른편 물가에 서 있는 아낙들의 시선은 하나같이 배를 향하고 있다. 화가는 풍차와 배 사이에 돛단배의 돛대를 세웠는데 풍차가 있는 방앗간 지붕과 돛대의 끝, 왼편의 돛단배는 다시 사선으로 연결된다. 색채 또한 물과 땅, 하늘이 분리돼 있지 않고 자연스럽게 연결된다. 일견 자연스러워 보이는 이 풍경화는 실은 대단히 치밀한 계산의 산물이다.

루이스달의 그림에는 장엄한 하늘이 자주 등장한다. 〈하를렘의 북서쪽 풍경〉에서는 구름 사이로 해가 비치며 온화한 햇빛이 대지에 퍼져 나가고 있다. 특히 한 집 앞의 너른 평지에 햇빛이 가득 쏟아지고 있는데 자세히 보면 사람들이 여기에 리넨 천을 늘어놓고 표백하고 있는 중이다. 이 풍경화는 완만히 펼쳐지는 네덜란드의 자연 풍경과 함께 사람들의 근면함에 햇빛을 내려 보답하는 하늘을 보여 준다. 구름 사이에서 햇빛과 함께 신이 이 온화한 풍경을 지켜보고 계실 것만 같다. 그림을 보는 이들은 위대한 자연이 성실한 사람들을 지켜줄 것이라는 막연한 확신을 갖게 된다. 멀리 지평선 너머에 있는, 햇빛 속에 서 있는 교회가 그림의 종교적인 느낌을 더욱 강하게 만들고 있다. 이 그림을 본 17세기 네덜란드 사람들은 환한 햇빛 속에 아득히 보이

〈하를렘의 북서쪽 풍경〉, 야코프 반 루이스달, 1670-1675년, 캔버스에 유채, 62×55cm,
취리히 미술관, 취리히.

는 교회의 모습에서 거룩한 도시 예루살렘을 떠올렸을 것이다. 이처럼 신성한 풍경화는 보는 이들에게 절로 신의 존재를 느끼게끔 해 준다. 17세기 네덜란드에서는 평화로운 자연 풍경과 함께 바다 풍경화도 인기를 끌었다. 사람들은 폭풍우 치는 바다를 극적으로 담은 그림을 통해 새삼 따스한 집의 안락함을 실감할 수 있었다.

신성한 풍경화의 전통은 17세기 네덜란드를 지나 19세기 초반 독일어권으로 이어진다. 카스파르 다비드 프리드리히Caspar David Friedrich (1774-1840)의 그림들은 빛과 산, 십자가, 웅혼한 바다, 일출과 일몰 등으로 그림에 초자연적인 힘을 부여한다. 프리드리히는 평소 산책길에 보이는 돌멩이와 나뭇잎부터 바다, 선박, 길 등을 늘 꼼꼼하게 스케치했고, 이런 여러 스케치들을 바탕으로 풍경을 그렸다. 그의 대표작인 〈안개 낀 바다를 바라보는 방랑자〉는 작센과 뵈멘에서 본 여러 장소의 스케치를 한 장에 합성한 작품이다. 프리드리히의 풍경화들은 낭만주의 화가의 작품답게 인간을 압도하는 자연을 미학적으로 형상화한 작품들이다. 루이스달의 풍경화가 그러했듯이 〈달을 바라보는 사람들〉에서 세 명의 남녀는 자연을 경배하듯 무릎 꿇고 앉아서 떠오르는 달을 바라보고 있다. 프리드리히의 그림에서도 종교적인 인상이 느껴진다. 이러한 인상은 만년으로 갈수록 짙어지며 신령스러운 기운을 띤다.

독일 낭만주의 풍경화의 전통을 이어받은 지역은 당시 막 국가를 구성한 미국이었다. 토마스 콜Thomas Cole (1801-1848)의 그림과 프리드리히 그림 사이의 공통점은 그들의 캔버스에 등장한 자연이 '잃어버린, 그러나 언젠가는 인간들이 돌아갈 영원한 고향'인 에덴동산을 연상시킨다는 데 있다. 콜이 그린 〈메사추세츠 홀리요크산에서 본 풍경〉은 대지와 강, 그리고 새로 개간한 땅이 아름다운 조화를 이룬 낙원이 저 너머에 펼쳐진 듯한 인상을 준다.

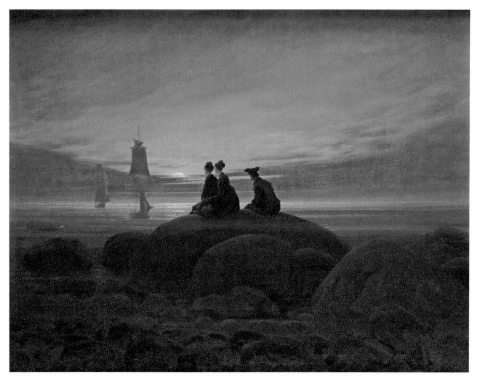

〈달을 바라보는 사람들〉, 카스파르 다비트 프리드리히, 1822년, 캔버스에 유채,
55×71cm, 구 국립미술관, 베를린.

　콜의 풍경화가 말하고자 하는 바는 명백하다. 신대륙 미국은 신이 약속한 새롭고 풍요한 땅이며, 미국 이민자들은 약속의 땅을 발견한 의로운 이들이라는 점이다. 이런 면에서 독일과 미국 화가들의 풍경화는 하나로 연결된다. 신성한 풍경은 '약속의 땅'을 가리키고 있다. 독일어권의 화가들에게 그 약속의 땅은 아직 통일을 이루지 못한 조국 독일이며, 19세기 초반 미국에서 활동한 '허드슨강 화파' 화가들에게는 개척을 기다리고 있는 장대한 북아메리카의 대지다. 풍경화가는 신의 눈을 빌려서 사람들에게 그들이 미처 발견

〈메사추세츠 홀리요크산에서 본 풍경〉, 토마스 콜, 1835년, 캔버스에 유채,
130.8×193cm, 메트로폴리탄 미술관, 뉴욕.

하지 못한 조국의 아름다움을 웅변하듯 펼치고 있는 것이다.

푸생과 로랭의 낭만적 풍경화

칼뱅파의 제약 탓에 종교화를 그리지 못한 네덜란드 화가들이나 통일된 국가를 제대로 이루지 못한 독일의 화가들은 풍경화 속에 어떤 방식으로든 상징이나 염원을 숨겨 놓을 수밖에 없었다. 그러나 서유럽, 특히 프랑스 화가들은 굳이 그처럼 복잡한 방식으로 풍경화를 그릴 이유가 없었다. 이들은 일찍이 강력한 왕권을 형성한 국가에 속해 있었고, 가톨릭을 신봉했기 때문에 종교화를 그리는 데 아무 제약도 없었다. 프랑스 화가들에게는 풍경화에 담을 남모를 염원 같은 것이 없었다. 그래서 18세기 프랑스 화가들이 그린 풍경화는 말 그대로 풍경화였다. 대개는 그림을 보는 이들이 미처 가보지 못했거나, 추억으로 남기고 싶은 장소를 그림으로 그렸다. 때로는 현실에서 만날 수 없는 낭만적이고 이상적인 광경을 풍경화를 빌려 담기도 했다.

실제의 자연, 특히 숲속은 결코 단정하고 질서 정연할 수 없는 거친 공간이다. 그러나 17-18세기 프랑스 화가들이 그린 숲은 거칠고 지저분한 곳이 아니다. 그들이 그린 시골 풍경은 아무 근심 없는 낙원처럼 풍요롭고 고귀해 보인다. 그림 속의 자연 풍경은 실제와는 완연히 다른, 완벽하게 조화롭고 아름다운 공간이었다. 여기서 독일-미국 계열과는 궤를 달리하는 낭만적 풍경화가 등장한다. 그 선두 주자는 이탈리아를 무대로 활동한 프랑스 화가인 푸생과 로랭이었다.

매우 지적인 화가였던 니콜라 푸생Nicolas Poussin(1594-1665)은 이탈리아 르네상스 화가들을 치밀하게 연구해서 이탈리아의 자연과 고대 로마의 유적들을 결합한 낭만적인 스타일을 구현해 냈다. 17세기 고전주의의 가장 훌륭한

전범으로 손꼽히는 푸생의 풍경화들은 주로 이탈리아의 시골 마을에서 영감을 얻어 시작된 작품들이다. 그러나 그 결과로 완성된 작품들은 특정한 지역의 풍경이 아닌, 목가적이고 평화로운 전원 풍경으로 탄생했다. 그의 풍경은 분명 비현실적이기는 하지만 그 자체로 조화롭고 우아하며 신과 사람이 함께 살아갈 듯한 공간이다. 푸생의 풍경화는 그의 생존 당시부터 세련된 취향의 절정으로 손꼽혔다. 푸생은 주로 고전, 특히 그리스 로마 신화를 즐겨 그렸지만 그 속에서 격렬한 대립이나 극적인 요소보다는 목가적인 풍경을 재현하는 데 중점을 두었다.

이런 푸생의 경향을 클로드 로랭Claude Lorrain(1600-1682)이 이어받았다. 로랭은 인상파의 풍경화가 등장할 때까지 모든 유럽 풍경화가들의 고전적인

〈로마 교외 풍경〉, 클로드 로랭, 1644년, 캔버스에 유채, 98×137cm, 보자르 미술관, 그르노블.

전범이 되었다. 자연을 배경으로 한 고대 로마 유적의 폐허, 고요한 바다, 그리고 그 위로 쏟아지는 빛의 재현 등 터너를 비롯한 후대 화가들이 두고두고 따르던 모범을 제시했다. 그의 풍경화, 완벽하게 아름답고 조화로운 자연을 담은 풍경화는 최초의 표제 음악으로 일컬어지는 베토벤의 교향곡 〈전원〉과도 일맥상통하는 점이 있다.

전원 교향곡: 최초의 표제 음악

최초의 표제 음악이 무엇인지에 대해서는 여러 가지 주장이 있다. 대체적으로 첫 번째 표제 음악으로 인정받는 곡은 1830년에 작곡된 베를리오즈의 〈환상 교향곡〉이다. 그러나 그전에도 그림이 아닌 음악으로 풍경을 묘사하려는 시도가 분명 있었다. 멘델스존은 1829년에 스코틀랜드 서해안의 바다 풍경을 그린 관현악 서곡 〈핑갈의 동굴〉을 썼다. 그리고 〈환상 교향곡〉의 5악장 형식은 베토벤의 교향곡 6번 〈전원〉을 모방한 것이다.

베토벤은 바덴과 빈 근교 하일리겐슈타트에서 1807년을 보내며 두 개의 중요한 교향곡인 5번과 6번을 작곡했다. 1808년 출간한 〈전원〉의 악보에 베토벤은 "잡목림과 숲, 나무, 바위들 사이를 이리저리 거닐 수 있다면 얼마나 기쁠까! 그 누구도 나만큼 전원을 좋아할 수는 없을 것이다"라고 썼다. 이 말처럼 〈전원〉 교향곡의 각 악장은 전원에 도착한 기쁨, 시냇가 정경, 농부들의 즐거운 춤, 번개와 폭풍우, 폭풍이 지난 후의 즐거움을 묘사하고 있다. 베토벤은 각 악장마다 다른 감정을 표현했으며 전원이라는 주제 역시 본인이 직접 붙였다. 이런 점에서 〈전원〉 교향곡은 낭만주의의 시작을 알리는 기념비적인 곡이라고 할 수 있다. 이 곡은 1808년 〈운명〉 교향곡과 함께 초연되었는데 이미 귀가 들리지 않던 베토벤의 지휘와 오케스트라의 연주가 맞

지 않으면서 초연 무대는 대혼란에 빠져 버렸다고 한다.

〈전원〉을 작곡할 당시 베토벤은 여러모로 복잡한 상황에 처해 있었다. 귀족에게 예속되지 않은 프리랜서 음악가의 삶은 녹록치 않았고 빈은 나폴레옹이 이끄는 프랑스군에게 함락된 상태였다. 귀족 후원자들에 대한 베토벤의 거만하리만치 뻣뻣한 자세는 이미 빈에 정평이 나 있었다. 베토벤이 귀족들에게 굽히지 않았던 이유는 그의 타고난 성향 덕분이기도 했지만, 보다 중요한 이유가 있었다. 그의 악보가 영국에서 꽤 좋은 조건으로 팔리면서 기본적인 생활은 유지할 수 있는 경제적 여건이 만들어졌다. 안정적인 출판 수익을 확보한 이상, 베토벤은 굳이 자존심을 버리면서까지 귀족에게 허리를 굽힐 이유가 없었다.

〈전원〉은 중년에 들어선, 그리고 귀가 더 이상 들리지 않게 된 베토벤의 유일한 안식처 자연을 찬양한 곡이다. 이 곡을 완성한 이래 베토벤은 10년 가까이 별다른 걸작을 쓰지 못하는 정체기에 빠졌다. 그의 주변 상황은 점점 더 혼란 속으로 휘말려 들어가고 있었다. 오스트리아는 연거푸 나폴레옹에게 패했고 귀속 후원자들은 빈을 떠나거나 후원을 중단했으며 제수 요한나와의 법정 투쟁 끝에 양육권을 뺏어온 조카 카를은 삼촌의 간섭을 이기지 못해 자살을 기도했다. 거듭된 갈등과 좌절, 난청과 건강 악화의 고통 속에서 자연만이 그에게 포근한 안식과 위안을 주었다.

〈전원〉교향곡은 베토벤의 음악에서도 상당히 독특한 위치를 차지한다. 베토벤은 〈전원〉교향곡 안에서 자연의 즐거운 소음, 예를 들면 산새들의 지저귐이나 시냇물이 흐르는 소리 등을 묘사하고 있다. 작곡가는 하일리겐슈타트의 산책길에서 만난 자연을 음악으로 되살려내고 싶었을 것이다. 그러나 이 곡을 작곡할 당시 베토벤은 이미 새소리도 시냇물 소리도 듣지 못하는 중

증의 난청 상태에 빠져 있었다.

픽처레스크 풍경화의 함정

로랭의 풍경화에서는 중요한 문제점이 한 가지 발견된다. 정작 그의 그림 어디에도 진짜 자연은 없다. 지나칠 정도로 아름답고 평화로운 풍경에 집착하다 보니 그림의 진실성은 사라지고 없어진 것이다. 풍경화인데 풍경이 없다는 로랭의 문제는 그의 풍경화를 계승한 영국 화가들도 완벽하게 극복하지 못한 문제점이었다. 존 컨스터블의 풍경화를 보면 그가 영국의 전원 풍경에 대해 진정한 애착을 가지고 있었다는 사실을 실감할 수 있다. 그가 그린 영국의 전원은 이미 워즈워스, 콜리지 등의 시에서 이상향으로 묘사되고 있었다. 로랭의 풍경화 스타일은 컨스터블과 터너에 의해 계승되었고 풍경화는 19세기 초반 영국 미술을 대표하는 장르로 부상했다. '그림 같다'는 뜻인 영어 단어 '픽처레스크Picturesque'도 이때 생겨났다.

여기서 중요한 점은 영국의 전원이 과연 컨스터블이 그린 그림과 엇비슷한가 하는 점이다. 물론 컨스터블의 고향인 서픽의 풍경은 그의 대표작 〈건초 수레〉와 매우 비슷하다. 그의 그림에 영국인들이 절대적인 지지를 보내는 이유도 컨스터블처럼 영국 전원의 풍경을 이상적으로 재현한 이가 없기 때문일 것이다. 컨스터블은 자신의 고향인 서픽에서 보낸 시절이 가장 행복했다고 회상했으며 고향의 자연에 대한 진정한 애정을 가지고 있었다. 그는 풍경화에 녹색 물감을 두드러지게 많이 사용해서 그전 화가들의 풍경과 확실히 다른 인상의 그림을 만들어 냈다. 그전 화가들은 풍경화를 그릴 때 일단 갈색으로 캔버스를 칠하고 그 위에 나무나 사람을 그렸기 때문에 그림이 필연적으로 어두운 느낌을 줄 수밖에 없었다. 컨스터블은 녹색 위주로 색채를

〈이스트 베르그홀트의 펜 길〉, 존 컨스터블, 1817년, 캔버스에 유채,
69.2×92.5cm, 테이트 브리튼, 런던.

혼합해 그림의 인상을 밝게 하고 나무와 나뭇잎에 보일 듯 말 듯하게 흰색 점을 찍어 나뭇잎들이 바람에 흩날리거나 햇빛에 반사되는 듯한 인상을 만들어 내는 데 성공했다.

로랭의 이상적 풍경화 정도까지는 아니더라도 컨스터블의 풍경 역시 어느 정도는 현실을 이상화한 부분이 있다. 그의 〈건초 수레〉 속 풍경은 영국 시골 어디에서나 찾을 수 있을 법한 풍경이지만 사실 그 어디에도 이 그림처럼 완벽하게 낭만적이고 이상적인 시골은 없다. 정도의 차이는 있지만 컨스터블 역시 '숭고한 자연'이라는 틀에서 완전히 벗어날 수는 없었다. 솔즈베리 성당을 그린 그의 풍경화 속에서는 종교와 자연이 하나로 묘사되어 있다. 최소한 그 풍경은 있는 그대로의 자연보다는 훨씬 더 많이 미화되어 있다.

이제 영국인들은 '픽처레스크'라고 하면 '그림 같은'이라는 뜻을 떠올리지 않는다. 픽처레스크라는 단어가 주는 어감은 '그림 엽서 같은'에 가깝다. 자연 그대로가 아니라 어딘지 인공적인 풍경을 뜻하는 것이다. 컨스터블의 그림은 전형적인 픽처레스크 스타일의 그림이다. 그러나 그렇다고 해서 그가 그린 풍경화의 가치가 떨어지지는 않는다. 컨스터블은 고향의 자연에 대한 진정한 애정을 가지고 있었으며, 이 자연을 목가적이고 낭만적인 방법으로 캔버스에 옮겨 놓아 시골에 대한 영국인의 향수를 일깨웠다.

흥미로운 사실은 컨스터블이 완성작을 그리기 전에 스케치 형태의 풍경화도 여러 점 남겼다는 점이다. 이 풍경화들의 활달한 붓놀림은 절로 인상파 화가들을 떠올리게끔 한다. 풍경 스케치들은 고객에게 넘길 것이 아니었으므로 당시 아카데미풍을 신경 쓰지 않고 컨스터블 본인의 개성을 마음껏 표출할 수 있었다. 이 유채 스케치들은 컨스터블이 죽은 후에야 비로소 공개되었는데 사람들은 이 스케치들을 좋아하지 않아 심지어 그 위에 그림을 덧그

〈솔즈버리 성당과 평원 스케치〉, 존 컨스터블, 1829년경, 캔버스에 유채, 36.5×51.1cm, 테이트 브리튼, 런던.

리기까지 했다고 한다. 컨스터블 본인도 이 스케치들을 완성작으로 인정하지 않았다. 그러나 오늘날의 시각으로 보기에는 오히려 이 스케치들에서 진정 자유로운 화가의 영혼과 천재성이 번뜩이는 듯하다.

　컨스터블의 그림은 고향 영국보다도 프랑스에서 더 인기를 끌었다. 코로, 루소, 밀레, 도비니 등 1850년대에 바르비종을 중심으로 형성된 바르비종파의 풍경화에서는 컨스터블이 영향력이 확연히 느껴진다. 바르비종파 자체가 1848년 혁명 후 컨스터블의 스타일을 따르고자 했던 화가들의 모임이었다. 컨스터블이 그린 서퍽, 바르비종파의 퐁텐블로의 숲 그림에서는 고요한 숲과 목가적 시골 풍경에 대한 진정한 애정이 느껴진다. 이때는 도시가 급격히

발전할 때라 숲과 자연에서 영감을 얻으려 하는 예술가들이 많아지는 시기이기도 했다.

모네의 정원과 피사로의 시골 마을

'햇빛을 받으며 야외에서 그림을 그린다'는 강령으로 뭉친 인상파는 풍경화와 친숙할 수밖에 없었다. 인상파의 핵심 멤버로 손꼽히는 모네, 르누아르, 피사로, 시슬리 등은 모두 야외 풍경화에 능숙했다. 1880년 들어 앞의 네 명 중 피사로를 제외한 세 명이 전시에 참가하지 않으며 인상파는 사양세에 들어섰다. 이들 대신 전시에 참가한 드가, 카유보트, 카사트, 고갱 등은 풍경화를 그리 중요하게 여기지 않은 화가들이었다.

모네는 인상파의 대표적 풍경화가로 손꼽기에 모자람이 없는 인물이다. 그는 일생 동안 정원, 바다, 센강, 포플러, 연못 등 야외와 자연의 주제를 탐닉했다. 르아브르에서 자란 모네는 부댕의 권고로 해변가에서 바다를 스케치하며 화가의 길에 입문했다. 20세에 파리로 온 모네는 당시 화가의 수련 코스였던 루브르 박물관에서 고전 작품을 모사하는 과정을 몹시 따분해 했다. 동료들이 푸생과 로랭, 카라치 등의 작품을 모사할 때 모네는 박물관 테라스로 나가 파리의 정경을 그렸다. 그는 파리의 화가들 사이에서 풍경화가 그저 많은 장르 중 하나 정도로만 치부된다는 점을 이해하지 못했다. 그에게는 늘 풍경이 가장 중요했다.

모네가 20대에 그린 〈정원의 여인들〉이나 〈생타드레스의 테라스〉, 〈라 그르누이에르〉 등은 그가 앞으로 어떤 관점에서 풍경화를 그릴지를 알려 주는 지표 같은 그림들이다. 노르망디에서 성장기를 보내긴 했어도 모네는 기본적으로 도시인의 입장에서 풍경을 관찰했다. 그가 원하는 풍경화는 도시인

들에게 어필하는
세련된 그림, 어
떤 드라마가 느껴
지는 그림이었다.

이런 점에서 볼
때 야외에서 그림
을 그리기는 했어
도 모네의 자세는
기존 풍경화가들

〈아르장퇴유의 보트 경주〉, 클로드 모네, 1872년, 캔버스에 유채,
48×75.3cm, 오르세 미술관, 파리.

과 엇비슷한 점이 있다. 그전의 풍경화가들은 정도의 차이는 있어도 대다수
가 자연을 있는 그대로 묘사하지는 않았다. 화가들은 자신의 이상에 가까운
자연, 실제보다 더 아름답고 미화된 자연을 그림으로 그려 냈다. 그들의 풍
경화는 다분히 자신들의 머릿속에서 나온 셈이다. 야외에서 그림을 그리기
를 고집했다 해도 모네 역시 이런 시각에서 완전히 벗어났다고는 볼 수 없다.
이런 점 때문에 드가는 모네를 '잘 팔릴 만한 그림만 그린다'고 비난했고, 드
가와 모네 사이는 틀어지고 말았다.

모네가 1870년대에 집중적으로 그린 주제는 파리 근교의 시골 마을 아르
장퇴유다. 이 마을은 센강의 강폭이 넓어지는 지점에 자리 잡고 있어서 보
트를 타기 좋은 장소인 데다가 산업 시설이 속속 들어서는 지역이기도 했다.
모든 점에서 '극적 풍경화'라는 모네의 욕구를 충족시키기에 적절한 지점이
었다. 모네는 아르장퇴유를 소재로 한 많은 풍경화들을 남겼다. 이때 그려진
풍경화 중에는 대담한 붓질로 물 위에 비친 정경을 매력적으로 묘사한 작품
들이 많다. 모네는 풍경을 시각적인 볼거리로 재현하는 숙련된 기술을 가지

〈푸르빌의 절벽〉, 클로드 모네, 1882년, 캔버스에 유채, 66.5×82.3cm,
시카고 아트 인스티튜트, 시카고.

고 있었다. 모네의 풍경화는 풍경을 묘사하는 동시에 화가의 감정도 표현한다. 화가의 개성이 강하게 느껴지는 동시에, 그림을 그렸을 당시 화가의 기분과 감정까지도 감지할 수 있다. 풍경화 속에 아내 카미유를 비롯한 가족들이 자주 등장하는 것도 '풍경을 통한 감정 표현'이라는 시선에서 바라보면 이해할 수 있다.

모네의 풍경화는 '풍경화'라는 장르 자체에 대해 중요한 관점 하나를 지적하고 있다. 화가가 아무리 보이는 그대로 자연을 묘사하려 해도 캔버스에서는 화가의 의식에 의해 달라지는 부분이 생겨난다는 점이다. 모네는 지베르니에 정착한 1890년대 이후로는 집의 주변과 정원 풍경을 주로 그렸다. 노르망디의 바다 풍경도 여전히 그에게 매력적인 소재였다. 그 어느 곳을 그린다 해도 모네의 풍경에는 그림을 보는 이의 시선을 의식한 부분이 분명히 드러난다. 예를 들면 웅장한 에트르타의 바위, 또는 노르망디 바닷가의 절벽에서 바다를 내려다보는 흰색 드레스를 입은 여자 등은 자연을 바라보는 파리 부르주아의 시선을 그대로 담고 있다. 이런 점에서 볼 때 모네에 대한 드가의 비난이 전혀 얼토당토않은 것은 아니었다. '수련' 연작에서 알 수 있듯이 생의 만년에 이른 모네는 풍경을 빌미로 자신의 자아를 그리고 있다.

카미유 피사로Camille Pissarro(1830-1903)의 경우는 모네와 약간 다르다. 피사로는 모네처럼 뛰어난 자질도, 또 천부적인 리더십도 가지지 못한 화가였다. 이 때문에 그는 인상파의 모든 전시에 참가한 유일한 화가인데도 불구하고 그리 주목을 받지 못했다. 카리브해에서 성장한 유대인이라는 태생적 한계도 피사로를 끝내 아웃사이더로 만든 이유 중 하나였을 것이다. 그 역시 풍경화에 주력한 화가였으나 그의 풍경화는 모네의 작품에 비하면 투박하고 산만한 느낌을 준다. 1890년대 들어 인상파가 수집가들의 선택을 받기 시작

〈에르미타주의 오두막〉, 카미유 피사로, 1877년, 캔버스에 유채,
114.9×87.6cm, 내셔널 갤러리, 런던.

할 때, 가장 높은 가격을 받은 이는 단연 모네였다. 르누아르와 드가, 세잔 등이 그 뒤를 이었다. 인상파 초기 멤버들 중에서 시슬리와 피사로만이 별다른 인기를 끌지 못했다. 피사로는 이 점을 내내 서운하게 여겼다.

수집가들의 눈에 피사로의 작품은 세련되지 못하고 어수선한 풍경화로 보였을지도 모른다. 이런 점에서 피사로는 모네와 코로의 중간 즈음에 위치해 있다. 그러나 그의 풍경화는 보다 자연 그 자체에 가까우며 화가의 의식이 덜 개입한 그림들이다. 피사로는 전원을 신화처럼 미화하거나, 반대로 농부들을 가난한 사람처럼 그리는 것을 싫어했다. 밀레의 그림이 지나치게 종교적이라고 지적하기도 했다. 시골의 소박한 전원을 담은 피사로의 풍경화는 투박한 대신, 그만큼 진실에 더 가까이 다가가 있다.

피사로는 자신의 그림 중에서 〈에르미타주의 오두막〉을 특히 좋아했는데 이 그림을 통해 우리는 피사로가 모네, 르누아르풍의 밝은 색채와 매력적인 스타일보다는 자연 그대로의 꾸밈없는 광경을 선호했음을 알 수 있다. 그러나 이 그림이 다만 평온한 농촌 풍경인가에 대해서는 약간 의문의 여지가 있다. 그림을 가득 채운 수직의 나무들이 그림에 일말의 긴장감을 부여하며, 집 근처에 선 모녀가 화가가 있는 쪽을 주의 깊게 바라보고 있다. 아마도 그는 터무니없이 낭만적인 시각으로 그린 시골 그림에 대해 거부감을 갖고 있었던 것 같다.

표제 음악 속에 그려진 자연

작곡가를 막론하고 자연은 표제 음악의 가장 매력적인 소재였다. 특히 비바람 치는 바다나 강 등 웅장한 자연의 모습을 표제 음악의 주제로 선정한 작곡가들이 많다. 독일 낭만주의의 대표 주자인 멘델스존과 슈만은 〈핑갈의 동

굴〉과 교향곡 3번 〈라인〉이라는 걸출한 표제 음악을 남겼다. 이들이 자연을 모티브로 한 표제 음악을 작곡한 이유는 동시대의 독일 낭만주의 화가들이 풍경화를 즐겨 그린 이유와 엇비슷하다. 화가들이 신성한 풍경화를 그릴 때, 작곡가들은 같은 주제를 음악으로 표현하려 했다. 이 독일 작곡가들이 〈전원〉을 작곡한 베토벤의 후예라는 점 역시 간과할 수 없다.

자연에 대한 애착은 낭만주의 예술가들의 공통된 특징이기도 하다. 19세기의 영국에서는 워즈워스를 비롯한 호반 시인들이 활동하고 있었고 컨스터블과 터너의 풍경화들이 등장했다. 프랑스에서는 바르비종파의 목가적인 풍경화가 인기를 얻었다. 음악이 미술보다 강세였던 독일어권에서는 영국과 프랑스의 풍경화 유행을 작곡가들이 대신한 셈이다.

자연에 대한 예술가들의 사랑은 산업 혁명으로 인해 도시가 커지고 전원 생활에 대한 동경이 생겨난 19세기의 사회 분위기와도 연관이 깊다. 노르망디 인근에 살았던 드뷔시는 〈바다〉를, 프라하 인근 비쇼카의 숲을 사랑했던 드보르자크는 〈고요한 숲〉을, 러시아 민속 음악과 동양 음악 사이의 관련성을 연구했던 보로딘은 〈중앙아시아의 초원에서〉를 작곡했다. 낭만주의와 국민주의 작곡가들은 제각기 자신에게 익숙한 자연을 표제 음악의 주제로 삼았다. 도시 생활에 지친 부르주아는 음악에 등장하는 낭만적이거나 극적인 자연의 모습에서 위안과 활력을 얻었다.

이런 점에서 볼 때 인기 절정의 왈츠 작곡가였던 요한 슈트라우스 2세Johann Strauss II(1825-1899)의 음악 중에 〈빈 숲속의 이야기〉, 〈아름답고 푸른 도나우〉, 〈천둥과 번개 폴카〉처럼 자연을 소재로 한 왈츠가 많았던 것은 당연한 귀결이었다. 빈의 부르주아들은 점점 복잡해져 가는 도시 생활의 스트레스를 요한 슈트라우스의 왈츠로 해소하려 했고, 슈트라우스는 이런 대중의 요구를

잘 파악하고 있었다. 요한 슈트라우스의 왈츠는 기본적인 패턴, 즉 느린 서주 후에 다섯 개의 왈츠 세션이 등장하고 후반부에 빠르고 경쾌한 코다가 나오는 구성을 따르고 있다. 그러나 작곡가는 이 단순한 패턴 속에서 섬세하게 리듬을 결합하고 정교한 오케스트레이션을 구사했으며 세련되고 우아한 멜로디를 입혀서 신작 왈츠를 기다리는 빈의 청중들을 늘 열광시켰다.

요한 슈트라우스의 대표작이라 할 수 있는 〈아름답고 푸른 도나우〉는 아직까지도 빈 왈츠의 대명사로 일컬어지는 곡이다. 이 곡은 1866년 오스트리아가 프로이센의 전쟁에서 지면서 독일 연방의 주도권을 잃는 상황 속에서 태어났다. 오스트리아 국민들은 패전 소식에 침울해졌고 슈트라우스는 이들을 격려할 만한 음악으로 빈의 상징인 도나우강을 주제로 한 경쾌한 왈츠를 작곡했다. 〈아름답고 푸른 도나우〉 초연 다음 해인 1868년에 요한 슈트라우스는 〈빈 숲속의 이야기〉를 발표해 다시 한번 공전의 성공을 거둔다. 그러나 숲을 두려워했던 작곡가는 빈 숲에 한 번도 가본 일이 없었다고 한다. 푸생과 로랭의 낭만적 풍경화처럼, 슈트라우스의 왈츠에 등장하는 숲 역시 작곡가의 상상 속 이상향일 뿐이었다.

꼭 들 어 보 세 요 !

베토벤: 교향곡 6번 〈전원〉 4악장
슈만: 교향곡 3번 〈라인〉 1악장
드보르자크: 〈고요한 숲〉
요한 슈트라우스: 〈아름답고 푸른 도나우〉

13

미 인 과 누 드

예술가는
왜 누드를
그렸을까?

"르누아르의 누드는 해가 갈수록 풍만하고 부드러워졌으며 자연과의 조화가 두드러졌다.
르누아르가 마지막까지 추구했던 테마는 '자연 속의 누드'였다.
풍경과 여인의 몸은 밝고 온화한 색상 속에서 완전히 조화를 이루고 있다.
그는 중년 이후에 루벤스라는 새로운 스승을 만났던 것이 분명하다."

미인은 서양 미술사에서 가장 꾸준히 그려진 주제 중 하나다. 왜 화가들이
아름다운 여인을 그림의 주제로 선호했나 하는 질문은 굳이 할 필요가 없다.
미인은 자연스럽게 화가로 하여금 창작에 대한 열정을 느끼게끔 한다. 그러
나 '아름다운 여인'이 처음부터 거리낌 없이 그림의 주제로 등장한 것은 아
니었다.

　고대부터 사람들은 미인의 존재를 높이 평가하고 있었다. 영국의 극작가
크리스토퍼 말로의 표현을 빌리자면 트로이 전쟁의 원인은 '천 척의 배를 바
다에 띄운 얼굴'인 헬레네의 아름다움이었다. 트로이의 왕자 파리스는 헤라,
아테나, 아프로디테 세 여신 중 최고의 여신으로 아프로디테(비너스)를 골랐
고 여신은 그 대가로 세상에서 가장 아름다운 여인인 헬레네를 넘겨준다. 문
제는 헬레네가 스파르타 왕
메넬라오스의 아내였다는 데
있었다. 갑자기 파리스에게
아내를 뺏긴 메넬라오스 왕은
그리스 도시 국가들과 군대를
모아 트로이 정벌을 나선다.
트로이 전쟁의 원인은—비록
그녀의 의도는 아니었다 해
도—헬레네였던 셈이다.

〈헬레네를 보고 칼을 떨어뜨리는 메넬라오스〉, 고대 그리스
항아리, 기원전 450-440년, 루브르 박물관, 파리.

　10년이 걸린 전쟁 끝에 트

로이를 함락시킨 메넬라오스는 자신을 배신한 아내를 죽이려 달려들지만 그녀의 저항할 수 없는 아름다움 때문에 칼을 든 손이 뻣뻣하게 굳어 버렸다. 두 아들 헥토르와 파리스, 그리고 국가마저 잃은 트로이의 왕 프리아모스는 헬레네는 아무 죄가 없다며 그녀를 그리스군에게 보낸다. 이리하여 아킬레우스, 헥토르를 비롯해 파리스까지도 죽음에 이르렀지만 헬레네는 메넬라오스와 함께 스파르타로 돌아간다. 『일리아드』가 여성의 아름다움에 대한 진정한 이해나 찬양을 담은 작품은 물론 아니다. 이 서사시의 중심에는 아킬레우스의 분노와 헥토르의 장엄한 죽음이 있으며 헬레네가 등장하는 장면은 얼마 되지 않는다. 심지어 우리는 그녀가 자신의 의지로 남편 메넬라오스를 떠났는지, 아니면 파리스에 의해 강제로 납치되었는지조차 정확히 알지 못한다. 그래도 호메로스는 아름다움이 가지고 있는 위력이 얼마나 대단한 것인지를 여실히 보여 준다.

기원전 5세기의 그리스 철학자 에우리피데스는 '아름다운 것은 언제나 소중하다'고 말했다. '아름다움'이라고 번역될 수 있는 그리스어 '칼론'은 '마음에 드는 것, 감탄을 자아내고 시선을 사로잡는 모든 것'이라는 뜻을 가지고 있다. 움베르토 에코에 따르면 아름다운 대상이란 '감각을, 무엇보다 눈과 귀를 충족시키는 것'으로 설명된다. 그러나 동시에 에코는 인간의 정신과 성격도 아름다움을 표현하는 데 중요한 역할을 한다고 말한다. 아름다움은 다양한 기법으로 표현될 수 있는데, 우리가 주목할 만한 부분은 고대 그리스 예술이 정의한 아름다움이다. 고대 그리스 예술은 정연한 조화, 즉 비례에서 아름다움의 기원을 찾는다. 이런 점을 재발견한 미술사가 요아힘 빙켈만은 '고귀한 단순성과 고요한 위대함'이라는 말로 그리스 조각의 아름다움을 표현했다. 빙켈만은 여기서 발견되는 숭고한 아름다움을 최고의 미로 규정했다.

성모: 완벽하게 아름다운 여인

보티첼리의 유명한 〈봄〉을 통해 우리는 초창기 르네상스 화가들이 성모의 모습을 모방해 미의 여신 비너스를 그리기 시작했다는 점을 알 수 있다. 보티첼리의 작품들은 중세가 끝나고 르네상스가 시작될 무렵, 이상적인 미인상이 성모에서 비너스로 변모했다는 점을 알려 준다. 애당초 보티첼리는 다른 15세기 후반 화가들과 마찬가지로 성모의 아름다움을 표현하는 데에 주력했다. 1480년에 완성한 〈마돈나 마니피카트〉의 성모는 정숙하고 고상하며 순수한 미인이다. 베일로 머리를 감싸고 금실로 수가 놓은 푸른 망토를 입은 성모는 눈을 내리깐 채 아기 예수에게 경배하고 있다. 그녀의 표정과 포즈는 결혼식의 신부를 연상시킨다. 성모의 머리 위에 황금의 관을 씌워 주고 있는 천사들 역시 아름다운 여인을 둘러싸고 있는 금발의 미소년들 같다. 그림이 〈마돈나 마니피카트〉라고 불리는 이유는 성모가 쓰고 있는 기도서 때문이다. 기도서의 오른편에 '마니피카트Magnificat'라는 라틴어 단어가 선명하게 보

인다. 「누가복음」 1장 46-55절에서 마리아는 '내 영혼이 주를 찬양합니다'로 시작되는 〈마리아 찬가〉를 부르는데 이 노래의 첫 단어가 '마니피카트'이다. 음악 애호가들에게 '마니피카트'는 바흐의 종교 음악(BWV 243)으로 친숙한 곡이다.

보티첼리의 친구였던 레오나르도 다 빈치는 고귀한 동시에 모호

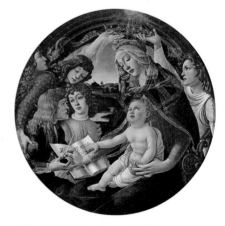

〈마돈나 마니피카트〉, 산드로 보티첼리, 1483년경, 나무 패널에 템페라, 지름 118cm, 우피치 미술관, 피렌체.

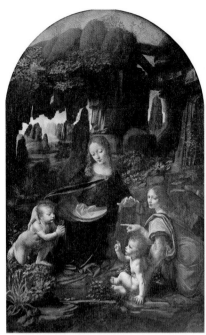
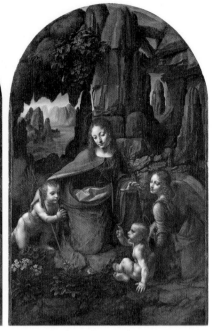

〈암굴의 성모〉, 레오나르도 다 빈치, 1483-1494년, 나무 패널에 유채, 199.5×122cm, 루브르 박물관, 파리.

〈암굴의 성모〉, 레오나르도 다 빈치, 1508년 전후, 나무 패널에 유채, 189.5×120cm, 내셔널 갤러리, 런던.

하고 불가사의한 성모를 그렸다. 유명한 〈암굴의 성모〉에서 왜 성모는 '암굴'이라는 독특한 공간에 있는가? 다 빈치는 밀라노의 '원죄 없이 잉태하신 성모 수도원'의 청탁을 받아 〈암굴의 성모〉를 그렸다. 완성한 〈암굴의 성모〉를 수도원 측이 마음에 들어 하지 않아 다 빈치는 같은 주제로 한 점의 성모자상을 다시 그려야만 했다. 현재 첫 번째 버전은 파리 루브르 박물관에, 두 번째 버전은 런던의 내셔널 갤러리에 소장되어 있다. 수도원 측은 두 번째 그림을 더 만족스러워 했지만 성모의 신비스러움이 두드러지는 쪽은 먼저 그린 루브르 박물관 버전이다.

다 빈치가 그림의 배경으로 설정한 암굴은 모태를 상징하는 동시에 지식과 지혜의 동굴이다. 어둠 속에서 홀연히 떠오른 성모는 신비로운 느낌을 준다. 황량하고 축축한 동굴은 실제로 존재하는 공간이 아니라 무한한 우주를 상징하는 듯 보인다. 그림을 바라보는 이의 시선은 중앙에 위치한 성모의 얼굴에서 시작되어 왼편에서 아기 예수에게 경배하는 세례 요한의 기도하는 손, 손을 들어 그의 경배를 받는 아기 예수, 예수를 보호하듯 앉아 있는 천사, 그리고 다시 천사의 얼굴 옆에 자리한 성모의 손으로, 시계 반대 방향으로 원을 그리며 이어진다. 이 시선과 손동작들로 인해 네 명의 등장인물은 하나로 묶이며 보는 이에게 신비로운 예술적 환영을 선사한다. 동시대 화가들에 비해 한층 진일보한 다 빈치의 구성 능력이 빛나는 걸작이다.

완벽주의자이자 과학자이기도 했던 다 빈치는 그림에 등장하는 암석과 꽃도 허투루 그리지 않았다. 다 빈치의 전기를 쓴 월터 아이작슨에 따르면 다 빈치는 암굴을 구성하는 암석으로 퇴적암인 사암과 화성암의 일종인 휘록암을 그렸다. 이 중 사암이 충분히 풍화되어 식물이 뿌리를 내릴 만한 곳인 동굴 천장과 바닥에만 식물이 그려져 있고 단단한 화성암 위에는 아무 식물도 그려져 있지 않다는 것이다.

〈암굴의 성모〉에서 특히 모호한 부분은 그림 오른편에 앉아 있는 천사다. 관능적인 얼굴선과 서늘한 눈매를 가진 천사는 손가락으로 세례 요한 쪽을 가리키면서, 시선을 그림의 바깥쪽으로 보내고 있다. 수수께끼 같은 천사의 시선과 지상의 것이 아닌 듯한 아름다운 얼굴이 그림에 감도는 미묘한 느낌을 더욱 증폭시킨다. 그러나 '원죄 없이 잉태하신 성모 수도원'은 이 어정쩡한 손동작과 천사의 시선을 마음에 들어 하지 않았다. 무엇보다 천사가 손가락으로 세례 요한을 가리키고 있기 때문에 그림의 주인공이 요한처럼 보인

다는 점이 가장 문제가 되었다. 다 빈치 본인도 이러한 문제점을 인식한 듯, 두 번째로 그린 버전에서는 천사가 손을 내리고 있다.

다 빈치의 성모가 신비스러움과 여성성을 강조한 모습이라면, 라파엘로는 한 걸음 더 나아가 아이를 돌보는 젊은 어머니의 모습을 부각시키는 데 성공했다. 라파엘로는 살아 숨쉬는 듯 생동감 있고 아름다운 여성으로, 여기에 더해 아이에게 자연스러운 애정을 보이는 어머니의 모습을 가진 성모상을 탄생시켰다. 즉, '고귀하며 품위가 넘치는 모성'을 그림으로 구현하는 데 성공한 것이다. 라파엘로는 교황과 추기경들의 청탁을 받아 수많은 성모자상을 그렸으며 그 많은 그림들에서 예외 없이 독창적인 구성과 아름다운 성모를 구현해 냈다. 그중에는 라파엘로의 애인이 모델이 된 그림도 있었다.

1513년 작인 〈의자에 앉은 성모〉가 바로 그 작품이다. 라파엘로의 여느 성모자상과는 달리 이 그림에서는 무언가 사적인 감정, 친밀한 분위기가 엿보인다. 성모는 아기를 얼굴까지 들어올린 채 그림의 관객들에게 매혹적인 시선을 던진다. 그녀는 금실로 수놓인 흰 베일을 쓰고 역시 정교한 수가 돋보이는 녹색 숄을 걸쳤다. 아기 예수는 엄마의 숄 밑으로 손을 넣고 있는데 어쩌면 엄마의 가슴을 만지고 있는지도 모른다. 성모 역시 아기의 등으로 손을 돌려 아기

〈의자에 앉은 성모〉, 라파엘로 산치오, 1513-1514년, 나무 패널에 유채, 71×71cm, 피티 궁, 피렌체.

〈수태고지〉, 산드로 보티첼리, 1489–1490년, 나무 패널에 템페라,
150×156cm, 우피치 미술관, 피렌체.

를 꼭 껴안고 있다. 여느 성모자상에 비해 이 그림 속 아기와 성모는 한결 긴밀하게 연결되어 있다는 느낌을 준다. 그 뒤에 기도하는 형상으로 그려진 세례 요한의 존재가 없다면 이 그림은 의심의 여지 없이 부유한 젊은 엄마와 아기의 초상으로 보였을 것이다.

그러나 아무래도 성모는 최고의 미인으로 표현하기에는 여러모로 제약이 많은 대상이었다. 성모는 기독교의 성녀이며 말 그대로 예수의 '존귀한 어머니'다. 아름다움 이전에 경건함과 성스러움의 대상인 것이다. 성모를 주인공으로 해서는 사랑이나 연애 장면도 그리기 어려웠다.

1490년에 보티첼리가 그린 〈수태고지〉는 성모와 대천사 가브리엘이라기보다 연애 감정에 빠진 두 남녀를 묘사한 듯한 독특한 그림이다. 성모는 성령의 힘으로 잉태했음을 알리는 천사의 말에 놀라 갈등하고 있다. 가브리엘 천사의 날개, 그리고 그의 손에 들린 백합(성모의 상징)을 제외하면 이 그림은 열렬히 구애하는 남자와 머뭇거리는 여자의 모습이라 해도 전혀 어색하지 않다. 가브리엘은 마리아에게 몸을 내밀고, 마리아는 그런 가브리엘을 거절하듯 몸을 반대편으로 기울이고 있다. 두 사람이 각기 서로에게 멈칫대며 손을 뻗고 있지만 두 손은 문이 만들어 낸 경계를 넘어서지 못한다. 가브리엘과 성모의 위치가 서로 다름을 상징하듯, 가브리엘의 배경은 거침 없이 펼쳐진 자연이며 성모는 차분한 회색의 벽 앞에 서 있다. 천사와 성모의 붉은 옷, 바닥의 장밋빛 대리석 무늬 역시 이들의 연애 감정(?)을 표현하는 장치처럼 보인다. 금빛 베일을 쓴 성모의 동작은 무용수처럼 우아하다. 종교를 빌려서라도 미인, 사랑, 젊음의 열정 같은 주제를 그리고 싶은 화가의 열망이 엿보이는 듯하다.

최고의 미인: 성모에서 비너스로

피렌체 태생인 보티첼리는 1481년 잠시 교황청의 주문을 받아 로마로 떠난 것 외에는 피렌체를 벗어난 적이 없다. 그는 화가 길드에 가입한 지 3년째인 1475년부터 메디치가의 주문을 받기 시작했고 그 후로 거의 평생 메디치가를 위해 일했다. 메디치가는 보티첼리 외에도 다양한 예술가들과 학자들을 후원했는데 그중에는 그리스어 고전을 연구하는 학자들도 있었다. 이미 1445년에 코시모 데 메디치가 그리스 철학을 연구하기 위해 '플라톤 아카데미'를 설립했으며 그의 손자인 로렌초 데 메디치는 1488년에 호메로스의 『일리아드』와 『오디세이아』의 번역 출간을 후원했다. 특히 '일 마니피코'라는 애칭으로 불린 로렌초 데 메디치가 예술가 그룹을 키우는 데에 열성이었다. 그는 본격적으로 미술품을 수집하고 화가들에게 가족들의 초상을 그리게 했으며 어린 미켈란젤로를 양자로 들이기도 했다. 보티첼리에게 〈봄〉과 〈비너스의 탄생〉을 주문한 사람도 로렌초 데 메디치였다.

보티첼리는 메디치가의 학자들을 통해 그리스 신화의 내용을 접했고 여기에서 영감을 찾았다. 〈마돈나 마니피카트〉를 완성할 즈음 제작된 〈봄〉에서 처음으로 아름다움의 여신 비너스가 등장한다. 그러나 이 비너스는 신화 속 여신이라기보다 여전히 성모와 더 비슷해 보인다. 인간 여성의 우아함과 아름다움에 대한 찬양은 이로부터 2년쯤 후 그려진 〈비너스의 탄생〉에서 본격적으로 등장한다.

〈비너스의 탄생〉은 말 그대로 아름다움이 어떤 방식으로 태어나며, 또 어떻게 존귀하게 대접받는가를 그림으로 설명한 영원한 고전이다. (266쪽 참고) 비너스는 바다의 거품에서 태어나 막 해안으로 밀려온 참이다. 장미를 비롯한 여러 꽃들의 세례 속에서, 계절의 여신 호라이와 서풍의 신 제피로스의

환영을 받으며 미의 여신은 막 땅에 발을 내딛는다. 비너스의 우수에 찬 표정은 이 그림을 보는 이들에게 영원한 수수께끼를 안겨 주는 부분이다. 이 표정은 머지않아 시간의 흐름 뒤로 사라질 청춘에게 바치는 송가일지도 모른다. 이 작품은 〈봄〉과 마찬가지로 메디치가가 주문한 결혼 선물이었을 가능성이 높다. 비너스의 우수에 찬 얼굴은 빛나는 처녀의 시간이 끝나고 출산과 육아 같은 기혼 여성의 고단한 삶으로 들어서게 된 슬픔을 담은 것일까? 〈비너스의 탄생〉은 로렌초 데 메디치의 수집품들 중에서 가장 귀한 작품으로 손꼽혔다고 한다.

그림의 주제가 '아름다움'이라는 점을 강조하기 위해 보티첼리는 수레국화와 장미 등 여러 꽃들을 그림의 소품으로 사용했다. 분홍, 초록, 파랑, 금빛 등 밝고 우아한 색채들에 싸여 있는 비너스의 포즈는 고대의 베누스 푸디카Venus Pudica (정숙한 비너스)를 그대로 재현하고 있다. 보티첼리는 메디치가가 수집한 고대 그리스, 로마의 비너스 조각을 보고 이 그림을 그렸을 것이다. 매끈하고 완벽한 비너스의 몸은 살아 있는 여성의 몸보다는 조각에 더 가까워 보인다. 말하자면 보티첼리는 정확함보다 아름다움을 더욱 중요하게 생각하고 있었다. 그리고 그는 메디치가가 열성적으로 수집했던 고대 그리스와 로마의 조각에서 최상의 아름다움을 발견했다.

〈비너스의 탄생〉은 봄에 비해 더 넓은, 탁 트인 공간을 표현하고 있지만 그럼에도 불구하고 화가는 원근법이나 자연의 묘사에 거의 신경을 쓰지 않았다. 특히 해변으로 밀려오는 파도의 묘사는 의도적으로 자연을 그리지 않으려 했다는 인상마저 준다. 그림의 모든 요소는 오직 하나, 비너스의 아름다움을 표현하는 데 집중되어 있다. 이를 통해 보티첼리는 신선하고 우아하고 젊으며 덧없이 사라지는, 그래서 일말의 슬픔을 남기는 것이 바로 아름다움

이라고 느끼게끔 해 준다. 〈비너스의 탄생〉은 미인에 대한 가장 정확한, 그러면서도 가장 상징적인 그림일 수밖에 없다.

예술가는 왜 누드를 좋아했을까?

고대 미술은 누드를 꺼리지 않고 찬양했다. 특히 완벽한 남자의 몸, 운동선수의 몸은 고대 그리스의 조각이 가장 선호한 주제 중 하나였다. 기독교가 전파되기 이전의 고대인들은 내세나 영혼보다 현재와 육신을 중시했기 때문에 인간의 몸을 묘사하는 데 아무 거리낌이 없었다. 그러나 기독교 신앙이 전파되면서 이러한 누드 선호는 급속히 사라지게 된다. 성경의 「창세기」부터 누드를 경멸의 대상으로 묘사하고 있다. 아담과 이브는 선악과를 먹고 선악을 구별할 수 있게 된 순간부터 자신들이 나체 상태인 것을 알고 괴로워했는데 이는 '인간의 몸 =악'의 공식을 확고하게 해 주는 부분이었다. 중세 시대에는 남녀를 막론하고 인간의 육체를 사실적으로 그린다는 것 자체가 금기 사항이었다. 세례를 받거나 십자가에 매달린 예수의 몸도 말라비틀어진 나뭇가지처럼 비현실적인 모습으로 그려졌다. 죄인의 모습으로 에덴동산에서

〈낙원 추방〉, 마사초, 1425년 전후, 프레스코, 208×88cm, 브란카시 채플, 피렌체.

쫓겨나는 아담과 이브를 그릴 때 가끔 인체 누드가 등장하는 정도였고 이때도 인간의 몸은 결코 아름답게 그려지지는 않았다.

'몸'에 대한 금기는 중세 말엽부터 서서히 깨어져서 르네상스 시대와 함께 사라졌다. 보티첼리와 미켈란젤로처럼 메디치가의 휘하에서 큰 화가들은 고대 그리스와 로마의 조각에서 에너지와 조화, 이상적인 비례를 찾아냈다. 이들의 회화에서 고대의 누드 조각상들이 부활했다. 제우스와 다양한 여성들 사이의 애정 행각을 노골적으로 그린 그리스 신화 역시 누드를 주제로 하기에 적합한 내용들이었다.

르네상스가 시작되면서 화가에게 그림을 청탁하는 이들의 그림에 대한 시각이 바뀌었다는 점도 누드화의 전성기에 일조했다. 중세까지만 해도 그림은 공공의 목적이 강했다. 성경의 내용을 그림으로 보여 주는 데에 그림의 가장 중요한 목적이 있었다. 이 때문에 화가들은 청탁자 개인의 의향을 그림에 담기 어려웠다. 기껏해야 〈동방 박사의 경배〉처럼 많은 인물이 등장하는 장면에서 청탁자의 얼굴을 그림 속의 군중에 넣어 주는 정도였다. 그러나 15세기 중반부터 북이탈리아 도시 국가들의 궁성을 중심으로 권력자의 서명실(스투디올로)에 그림을 거는 유행이 생겨났다. 이는 곧 서명실의 주인이 자신의 마음에 드는 주제를 선택해 그림을 청탁할 수 있게 되었다는 의미기도 했다. 이때부터 그리스 신화가 그림의 주제로 인기를 얻기 시작했다.

1510년에 베네치아 화가 조르조네가 그린 〈잠자는 비너스〉는 향후 400년 가까이 서양 미술사를 지배하게 될 누드화의 등장을 알리는 기념비적인 작품이다. 누워 있는 젊은 여인은 왼손으로 자신의 몸을 가리고 오른손은 위로 뻗어 머리 뒤로 넘긴 채 잠들어 있다. 그림의 배경으로는 성채가 보이는 온화한 전원 풍경이 펼쳐져 있다. 그림은 1509년에서 10년 사이에 그려졌는데

〈잠자는 비너스〉, 조르조네, 1510년, 캔버스에 유채, 108.5×175cm,
고전 거장 회화관, 드레스덴.

조르조네는 이 그림을 미완성으로 남긴 채 흑사병으로 급사했다. 그의 제자인 티치아노가 그림을 완성했을 것으로 보인다. 원래 이 그림에서 비너스의 발 옆에 큐피드가 그려져 있었으나 티치아노 이후 제3의 화가가 다시 그림을 덧칠해서 큐피드 부분을 없애 버렸다. 아마도 비너스에게 그림의 이목을 집중시키고 관능적인 인상을 한층 상승시키려는 의도였을 것이다. 온화한 분위기의 정원에서 잠들어 있는 비너스는 사랑의 여신인 동시에 누군가가 와서 자신을 깨워 주기를 기다리는 신부와도 같다. 이러한 내용과 엇비슷한 16세기 시들이 많이 있었고 조르조네는 그 시 속의 내용을 그림의 주제로 삼은 듯싶다.

티치아노는 스승 조르조네의 미완성작을 완성한 지 28년 후에 자신만의

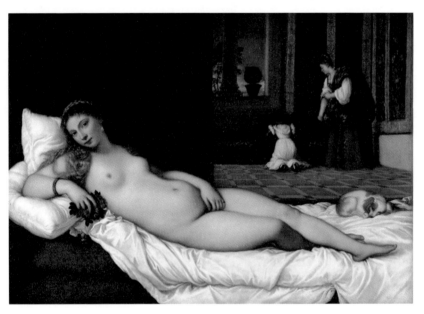

〈우르비노의 비너스〉, 티치아노 베첼리오, 1538년, 캔버스에 유채,
119×165cm, 우피치 미술관, 피렌체.

독자적인 비너스를 또다시 그렸다. 〈우르비노의 비너스〉라고 불리는 이 그림의 모델은 조르조네의 비너스와 마찬가지로 머리를 왼쪽으로 하고 오른편으로 다리를 뻗은 채로 누워 있다. 그녀의 오른손에는 장미 부케가 들려 있다. 스승의 스타일을 계승하기는 했지만 티치아노의 비너스는 신이라기보다 욕망을 가진 인간의 모습에 더 가깝다. 이 누드화에서는 조르조네의 그림에 담긴 영원하거나 신비로운 인상을 찾기 힘들다. 조르조네의 비너스가 천상의 비너스라면, 티치아노의 비너스는 세속적인 비너스다. 그녀의 발치에는 큐피드가 아니라 강아지가 잠들어 있다. 뒤로 펼쳐진 배경 역시 신비로운 자연이 아니라 여염집이다. 두 명의 하녀들이 옷궤를 열어 옷을 정리하고 있고 그 너머로는 화분이 놓여진 창이 있다. 거대한 대리석 기둥은 이 집의 규모가 궁정처럼 크다는 사실을 암시한다.

　무엇보다도 〈우르비노의 비너스〉는 보는 이를 향해 유혹적인 시선을 보내고 있다. 그림의 제목은 '비너스'로 붙어 있지만 그림 속 여자는 비너스를 상징하는 어떤 표식도 지니고 있지 않다. 머리와 팔의 장식, 화장한 얼굴, 손에 들고 있는 부케 등은 그녀가 여신이라기보다 갓 결혼한 신부가 아닐까 하는 인상을 갖게끔 만든다. 실제로 이 그림은 우르비노의 공작궁 침실에 걸기 위해 그려졌다. 젊은 공작 귀도발도 델라 로베레가 신부를 맞아들였기 때문이다. 그러나 그림 속 비너스는 결혼한 신부치고는 지나치게 유혹적이다. 이 그림의 모델은 안젤라 데 모로라는 베네치아의 고급 창부였다. 이처럼 유혹적인 그림이 문제없이 완성될 수 있었던 이유는 화가가 넣은 갖가지 상징들 때문이기도 하다. 부부 간의 신뢰를 상징하는 개, 혼수품을 의미하는 옷궤, 결혼식을 상징하는 장미 부케 등으로 화가는 이 그림이 갓 결혼한 신부를 그렸음을 간접적으로 암시한다. 말하자면 〈우르비노의 비너스〉 속 여성은 해석

하기에 따라 성적인 환상으로도, 결혼을 앞둔 신부로도 읽힐 수 있다.

여성의 누드를 자유자재로, 아무 금기나 제약 없이 그린 최초의 화가가 티치아노라는 점은 그가 신성 로마 제국의 카를 5세를 비롯해서 유럽 왕실의 환대를 받았던 최초의 화가라는 사실과 맥락을 같이한다. 미켈란젤로와 라파엘로의 후원자는 교황이었고, 이들은 종교적 제약 때문에라도 신화 속 여신들의 누드를 그리기 어려웠다. 일부 추기경들의 청탁은 은밀하게 이뤄져야만 했다. 그러나 교황이 아닌 절대 권력을 가진 군주는 이러한 제약에서 자유로울 수 있었다. 황제의 비호 아래에서 티치아노의 그림은 여성 누드에 대한 오랜 금기와 제약을 대번에 뛰어넘었다. 그의 뒤에는 교황을 제치고 새로이 유럽의 맹주로 부상한 절대 군주들이 있었다. 신화를 소재로 한 누드화가 주는 은밀한 관능성은 그림의 청탁자들에게 저항할 수 없는 강한 유혹이었다.

화가들의 입장에서도 누드는 보는 이에게 주는 에로틱함과 신비함을 주는 매력적인 주제였다. 누드화는 보는 이에게 관능과 우아함, 신비로움 같은 상반된 감정들을 동시에 전달할 수 있는 유일한 주제라고 해도 과언이 아니었다. 조르조네와 코레조의 누드화를 보면 르네상스 시대의 화가들이 이미 누드가 갖는 복합적인 느낌을 파악하고 있었다는 사실을 알 수 있다. 물론 누드화는 공개적인 장소에 걸기에 적합한 그림은 아니었다. 화가들은 권력자들에게, 때로는 추기경들에게 사적인 주문을 받아 누드를 그렸다. 누드는 어디까지나 개인의 소유를 위해 그려진 그림들이었다.

누드화는 그림의 청탁자에게 그림을 소유하고픈 욕망을 불러일으켰지만, 그 욕망을 고상하게 포장할 수 있다는 장점이 있었다. 신화나 성서의 내용을 덧입히면 누드화는 성스러운 그림으로 금세 변신했다. 또한 그림 속 육체들이 영원히 젊으며 결코 늙지 않는다는 점, 인간의 가장 아름다운 모습을 보

〈가브리엘 데스트레와 그 자매〉, 작자 미상, 1575-1600년, 나무 패널에 유채, 96×125cm, 루브르 박물관, 파리.

여 준다는 점 역시 누드화의 매력이었다. 누드화들은 고급 예술 작품을 소장하는 동시에 은밀한 만족을 얻고 싶어 하는 수요를 만족시킬 수 있었다.

　누드화는 당시 군주들의 애첩을 그리는 데도 사용되었다. 퐁텐블로 화파의 한 화가가 그린 가브리엘 데스트레와 그 자매의 초상은 모호함 속에서도 독특한 관능미를 풍긴다. 가브리엘 데스트레는 프랑스 국왕 앙리 4세의 애첩 중 한 사람이었으며 이 초상의 오른쪽 여인이다. 반지를 들고 있는 모습을 통해 그녀가 앙리 4세와 정식으로 결혼할 날이 멀지 않았다는 점을 알 수 있다. 뒤편의 바느질하는 시녀는 아이의 옷을 짓고 있다. 가브리엘은 곧 국왕의 아이를 낳을 예정인 것이다. 실제로 앙리 4세는 진심으로 사랑하는 가브리엘과 결혼하기 위해 교황에게 왕비인 마르그리트 드 발루아와의 혼인 무

효를 청했다. 그러나 가브리엘이 아이를 낳다 죽는 바람에 애첩에서 왕비로 신분 상승을 꾀했던 그녀의 꿈은 무산되고 말았다.

역동적이고 풍만한 누드: 루벤스의 누드화들

바로크 최고의 화가 페테르 파울 루벤스의 누드화들은 왜 르네상스 이래 화가들이 '누드'라는 소재를 선호했는지에 대해 훌륭한 답을 들려준다. 루벤스의 누드화들은 이탈리아 르네상스의 전통을 이어받으며 탄생했다. 뒤집어 말하면, 루벤스에게 8년 간의 이탈리아 유학 기간이 없었다면 풍성함과 여유로움을 자랑하는 루벤스의 누드화들은 탄생하지 않았을 것이다. 1500년대 후반까지 알프스 이북에는 몸의 표현을 금기시했던 중세의 전통이 남아 있었다.

그러나 루벤스는 미켈란젤로에서 시작된 남성 누드, 그리고 조르조네와 티치아노의 비너스에서 시작된 여성 누드의 전통을 자신의 시각으로 흡수했고 이를 풍성하게 발전시켰다. 미켈란젤로, 티치아노, 카라바조는 모두 루벤스의 위대한 스승들이었다. 그는 이탈리아 르네상스 거장들의 작품을 모사하며 사물을 생동감 있게 묘사하는 법, 누드이거나 옷을 입은 인물의 자연스럽고도 활달한 움직임, 화면을 꽉 채우는 다채로운 구성 등을 모두 익힐 수 있었다. 화면을 가득 채운 동적인 구성 속에서 인체의 아름다움

〈익시온을 속이는 헤라〉, 페테르 파울 루벤스, 1620년경, 캔버스에 유채, 175×245cm, 루브르 박물관, 파리.

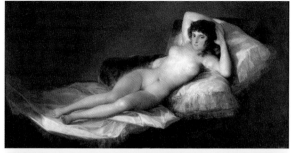

〈옷 벗은 마하〉, 프란시스코 고야, 1795-1800년, 캔버스에 유채, 97.3×190.6cm, 프라도 미술관, 마드리드.

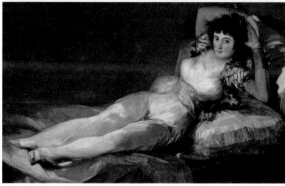

〈옷 입은 마하〉, 프란시스코 고야, 1800-1807년, 캔버스에 유채, 94.7×188cm, 프라도 미술관, 마드리드.

을 십분 과시한 그의 누드화들은 르네상스의 고전적인 아름다움과 바로크적 화려함을 겸비하고 있다. 유럽 궁정들이 루벤스의 누드화에 열광한 것은 지극히 당연한 일이었다.

모든 유럽 국가들이 다 누드화에 관대한 것은 아니었다. 반종교 개혁의 정점에 있었던 스페인에서는 19세기 초반까지 누드화를 그릴 수도 소장할 수도 없었다. 카를로스 4세의 궁정 화가였던 프란시스코 고야는 18세기 후반의 실권자 마누엘 고도이의 요청으로 비밀리에 〈옷 벗은 마하〉를 그렸으나, 이 그림 때문에 한때 종교 재판에 회부될 위기에 처했다고 한다. 그림의 모델은 고도이의 정부였던 페피타 투토였다. 훗날 고도이는 고야에게 페피타

투토의 옷 입은 모습을 한 장 더 청탁했다. 그는 이 〈옷 입은 마하〉를 〈옷 벗은 마하〉 위에 걸어서 누드화를 숨겼다. 고도이가 권좌에서 추락한 후 이 그림은 1901년 프라도 미술관으로 옮겨져서 이제는 이 미술관을 대표하는 한 쌍의 작품이 되었다. 이 한 쌍의 그림에서 유명한 쪽은 푸른색을 주조로 한 누드화지만 이 그림은 목에서 어깨로 떨어지는 선의 표현이 약간 부자연스럽다. 작은 비단신을 신고 터키풍의 의상을 입고 있는 분홍빛의 〈옷 입은 마하〉가 더 생동감이 넘친다.

근대인의 눈으로 본 누드: 르누아르와 드가

아카데미의 상징 같은 누드화의 명맥을 이은 이는 뜻밖에도 고전주의의 가장 반대편에 있는 인상파에서 나왔다. 1881년 이탈리아를 여행하며 라파엘로, 티치아노 등 고전 거장들의 작품을 발견한 르누아르는 자신의 인상주의가 한계에 도달했다는 사실을 깨달았다. 그는 편지에서 '막다른 골목에 다다랐다'는 표현을 쓰면서 심지어 자신은 데생을 어떻게 하는지도 모르고 있었다고 말했다. 루브르에 소장된 앵그르의 그림들도 그의 변화에 큰 영향을 미쳤다. 이후로 르누아르는 명료하고 매끈한 윤곽선을 사용해 고전적인 포즈의 누드화를 그리기 시작했다. 이 그림들을 본 동료들은 르누아르에게 중대한 변화가 시작되었음을 알아차렸다. 이 시기를 보통 르누아르의 '앵그르 시대'라고 부른다. 비평가들은 '인물만 바뀐 루벤스의 작품'이라고 평했고 동료들은 당혹해 하며 침묵을 지켰다.

3년의 시간을 들여 그린 대작 〈목욕하는 여인들〉은 그가 루브르 박물관에서 본 부셰의 〈목욕하는 디아나〉를 연상케 한다. 도자기처럼 매끈하게 뻗은 모델들의 팔과 다리는 지금까지의 인상파 화풍과 스스로를 단절하겠다는 단

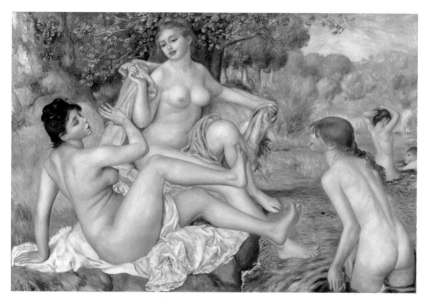

〈목욕하는 여인들〉, 피에르 오귀스트 르누아르, 1884–1887년, 캔버스에 유채,
117.8×170.8cm, 필라델피아 미술관, 필라델피아.

호한 선언처럼 느껴지기도 한다. 피사로는 〈목욕하는 여인들〉에 대해 "한 자
리에 머무르지 않으려는 것은 좋은 시도이나 선만이 강조되어 각 인물이 전
혀 조화롭지 않다는 점을 지적하지 않을 수 없다. 이 그림은 결과적으로 이
해할 수 없는 그림이 되고 말았다"고 비판했다. 인상파의 후원자이자 화상인
뒤랑-뤼엘도 이 새 길을 포기하라고 종용했다. 그러나 르누아르는 이들의 말
을 듣지 않았다.

　르누아르의 '앵그르 시대'는 1890년대 들어서 시들해진다. 1890년대에 그
린 그림에는 견고한 윤곽선, 명료하고 차가운 느낌이 사라지고 다시 벨벳 같
이 부드러운 르누아르 특유의 선이 돌아와 있다. 그러나 르누아르는 누드에
대한 집착만은 버리지 않았다. 그는 모리소와 외젠 마네의 딸 줄리 마네에

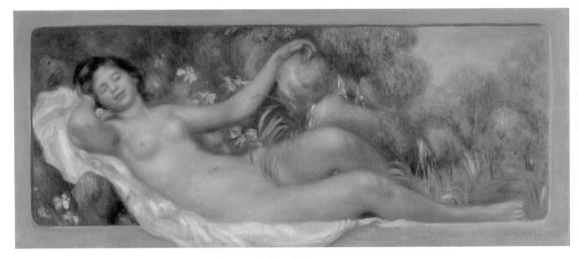

〈누워 있는 누드〉, 피에르 오귀스트 르누아르, 1895년, 캔버스에 유채,
65.5×156cm, 반스 파운데이션, 필라델피아.

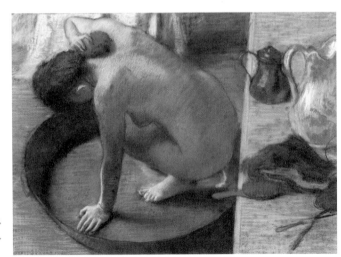

〈목욕통 속 여인〉, 에드가르 드가,
1886년, 종이에 파스텔, 60×83cm,
오르세 미술관, 파리.

게 "누드는 예술에서 필요불가결한 형식 중 하나"라고 단언했다. 르누아르는 1890년대 초 아내 알린의 고향인 에수아로 이사했다. 여기서 그는 자연 속에서 일하는 여인들, 그리고 자신이 좋아하는 테마인 누드를 계속 그렸다. 그의 누드는 해가 갈수록 풍만하고 부드러워졌으며 자연과의 조화가 두드러졌다. 르누아르가 마지막까지 추구했던 테마는 '자연 속의 누드'였다. 풍경과 여인의 몸은 밝고 온화한 색상 속에서 완전히 조화를 이루고 있다. 그는 중년 이후에 루벤스라는 새로운 스승을 만났던 것이 분명하다.

'무희의 화가'인 에드가르 드가는 르누아르와는 조금 다른 방향에서 누드를 추구했다. 특히 드가는 목욕하는 여자들의 모습을 파스텔로 그린 연작으로 인상파전에서 큰 화제를 불러일으켰다. 드가는 누구보다도 냉혹한 비평가였고 동료들 사이에서도 가차 없는 평으로 자주 분쟁을 불러일으키곤 했다. 발레리나든 목욕하는 여자든 간에 여자는 그의 그림에서 변함없는 주제였지만, 그 주제를 다루는 시각은 지나치리만큼 냉정하다. 그의 화폭에 담긴 목욕하는 여자들, 또는 몸을 닦거나 머리를 빗고 있는 여자들의 모습은 그어떤 누드보다 더 무방비하다. 모델들의 얼굴은 거의 보이지 않아 그녀들이 무슨 생각을 하고 있는지 알 수 없다. 확실한 것은 그녀들이 아무도 자신의 몸을 보지 않을 거라 생각하며 부끄럼 없이 나체를 내보이고 있다는 점이다.

한 마디로 드가의 여자들은 철저한 객체들이며, 그저 벗은 몸을 보여 줄 뿐이다. 동시에 그의 누드는 극도로 사실적이다. 이런 점에서 드가의 누드화는 당시에도 '지나치게 잔인하다'는 평을 받았다. 고흐는 드가가 여성에게 아무 관심이 없기 때문에 이처럼 냉정한 그림을 그릴 수 있다고 테오에게 말했다. 드가는 마치 경주마를 그리듯이, 아무 애정도 남성으로서의 욕망도 가

지지 않은 채로 발레리나나 목욕하는 여자를 관찰하고 그 결과를 그림으로 옮겼다는 것이다. 그 어느 쪽이든지 드가의 누드화는 동시대에 그려진 르누아르의 누드에 비하면 놀라울 정도로 냉정하며 자연과학적 분석의 결과처럼 보인다.

누드를 보는 드가의 시선은 어찌 보면 가장 솔직한 남성 화가의 시각이다. 공급과 수요 모두 철저히 남성의 시각에 맞춰진 채로 창작된 주제가 누드이기 때문이다. 누드화가 500년 넘게 시들지 않은 인기를 누렸다는 사실은 결국 서양 미술사가 남성과 남성의 시선에 의해 이루어졌다는 불편한 진실을 입증한다. 영국의 미술 비평가 존 버거는 『다른 방식으로 보기』에서 누드화란 '여자들이 일종의 구경거리에 불과했던 관습'을 보여 줄 뿐이라고 말한다. 누드화 속의 여성은 남자에게 자신의 몸을 보여 주며, 누드화의 진정한 주인공은 그 그림 앞에 앉아 있는 남성 관객이라는 것이다. 버거는 유명한 고전 누드화 중 아무 작품이나 골라 그림 속 주인공을 남자로 바꾸는 상상을 해 보라고 말한다. 그 상상만으로도 우리는 누드화라는 전통적인 주제가 오래된 불평등과 남성 우월주의의 산물이라는 점을 인정하지 않을 수 없다.

마네가 1865년 살롱전에 〈올랭피아〉를 출품했을 때 파리의 남성 관객들은 격렬하게 분노했다. 버거의 시각을 통해 우리는 왜 19세기 파리 관객들이 마네의 〈올랭피아〉에 그토록 반발했는지를 이해할 수 있다. 이 그림에서 올랭피아는 자신의 몸을 순순히 관객에게 보여 주는 전통적인 누드화의 모델들과는 달리 도전적인 시선으로 관객을 마주 쏘아보고 있다. 올랭피아의 몸은 앵그르, 제롬, 부그로 등 당시 아카데미가 환영하던 화가들의 누드화와는 달리 실제 여성의 몸에 더 가깝다. 마네는 누드화의 영역에 리얼리즘을 도입함

으로써 남성 관객들이 여성 누드에 대해 가지고 있었던 은밀한 환상을 깨 버린 셈이다.

누드화는 그림을 사는 이가 남성이며, 사회에서 일방적으로 남성들이 우월한 위치를 차지하고 있을 때에 인기를 얻었던 주제다. 이제는 그림을 그리는 이도, 또 사거나 감상하는 이도 태반이 여성이다. 누드화라는 고전적인 주제는 이제 생명력을 잃고 고전 미술관에 갇힌 채로 지금과 판이하게 달랐던 과거의 시각과 가치관을 알려 주는 증거로만 남게 될지도 모른다.

꼭 들 어 보 세 요 !

바흐: 〈마니피카트〉 BWV 243

여 행 과 유 학

예술가의
여정이 낳은
명작들

"이탈리아 르네상스와 바로크를 경험한 루벤스는
더 이상 플랑드르풍으로 모든 사물의 디테일을 꼼꼼히 그리지 않았다.
인물들이 화폭에 하나로 녹아나는 듯,
자유스럽고 대담한 붓질이 루벤스의 강점으로 확연히 드러났다."

마르셀 푸르스트는 '여행이란 새로운 풍경을 보는 것이 아니라 새로운 눈을 갖는 것'이라고 말했다. 낯선 곳을 일부러 찾아가는 일, 여행이라는 개념은 비교적 최근에 생겨났다. 중세의 유럽에는 순례와 전쟁을 위한 원정은 있어도 여행이라는 개념은 없었다. 일단 길을 떠나기 위한 도로가 부족했으며 가는 길에 강도를 만날 위험도 있었다. 순례자 외에는 굳이 먼 거리를 떠나갈 이유가 없었다.

요즈음의 여행, 특히 견문을 넓히기 위한 유학이나 연수와 엇비슷한 개념은 17세기부터 발달했다. '그랜드 투어'라고 불렸던 이 여행의 궁극적 목적지는 유럽 문명의 본산지인 로마였으며 주로 영국, 독일의 상류층 자제들이 그랜드 투어에 나섰다. 1648년의 베스트팔렌 조약으로 한 세기 반 가까이 유럽을 혼란스럽게 했던 종교 분쟁도 일단락되어 있는 상황이었다. 목가적이고 평온한 고대 로마를 그린 푸생과 로랭의 풍경화들은 그랜드 투어리스트들의 열정에 불을 댕기곤 했다. 베네치아의 풍경을 유리알처럼 맑고 깨끗하게 그린 카날레토의 풍경화는 영국에서 온 그랜드 투어리스트들에게 큰 인기를 끌었다.

이탈리아로 향하는 그랜드 투어리스트들 중에는 물론 예술가들도 있었다. 요한 볼프강 폰 괴테Johann Wolfgang von Goethe (1749-1832)는 1년 9개월 간의 그랜드 투어 경험을 담은 『이탈리아 기행』을 낼 정도로 그랜드 투어 예찬론자였다. 1821년 괴테는 친구의 소개로 자신을 찾아온 함부르크 출신의 소년을 만났다. 열두 살에 불과했으나 이 소년은 이미 관현악 곡을 작곡할 만큼 뛰어

난 천재성과 예술성을 지니고 있었다. 괴테는 "음악 신동이 요즘은 더 이상 드물지 않지만 이 아이는 정말 특별하군…"이라며 감탄했다. 소년의 이름은 펠릭스 멘델스존이었다. 멘델스존은 그 후로도 몇 번 괴테를 만날 기회를 얻었다. 아마도 괴테는 그에게 자신에게 큰 소득이 된 이탈리아 기행을 권했을 것이다. 1829년의 영국 여행을 시작으로 멘델스존은 베네치아, 로마, 밀라노, 나폴리, 피렌체 등 이탈리아 전역을 여행했다. 그리고『이탈리아 기행』을 탄생시킨 괴테의 선례처럼, 여행은 그에게 관현악 서곡 〈핑갈의 동굴〉, 교향곡 3번 〈스코틀랜드〉, 4번 〈이탈리아〉 등 보석처럼 반짝이는 영감을 선사했다.

괴테와 멘델스존의 여정이 보여 주듯이 젊은 시절에 더 넓은 세상을 만나는 과정은 한 사람의 일생에 적지 않은 영향을 미치게 된다. 이것은 시간의 흐름과 상관없는 이치다. 그렇다면 예술가들에게 여행이나 유학은 어떤 의미였을까? 요즈음의 시각으로 보면 유학은 한 명의 예술가로 완성되기 위해서 필수적으로 거쳐야 하는 코스다. 장르를 막론하고 예술가로 자리매김해서 활동하는 이들의 이력을 보면 길든 짧든 유학 경력이 반드시 들어 있다 해도 과언이 아니다. 과거에도 예술가들에게 유학은 꼭 거쳐야 하는 과정이었을까?

목숨을 건 여행의 자취: 벨리니와 술탄의 초상

여행이 자유롭지 않은 시절에도 예술가들 중에는 굳이 다른 지역으로 기를 쓰고 떠난 이들이 있었다. 대개는 자신이 발 디디고 있는 환경에 만족하지 못하거나, 더 나은 기법과 스타일을 배우고 싶어 하는 이들이었다. 이와는 조금 다른 경우로 외교관 신분이 되어 타국에 파견 나간 예술가도 드물게 있

었다. 흔히 '외교관 화가'라고 하면 루벤스를 떠올리지만 그보다 거의 200년 먼저, 15세기 베네치아에서 활동했던 젠틸레 벨리니Gentile Bellini(1429-1507)가 외교관의 신분으로 타국에 파견된 화가였다.

벨리니가 활동하던 당시 베네치아는 유럽의 최전방에 위치한 상태였다. 1453년 비잔티움(동로마) 제국의 멸망으로 베네치아는 이슬람 국가인 오스만 투르크 제국과 국경을 맞대게 되었다. 비잔티움 제국의 쇠퇴를 발판 삼아 해양 무역 대국으로 올라선 베네치아는 제국이 저질렀던 과오를 되풀이하지 않으려 했다. 종교를 이유로 오스만 투르크와 적대적 관계를 맺을 필요가 없다는 것이 실용적인 베네치아 상인들의 판단이었다. 이들은 지중해의 새로운 세력 판도에 발맞추어 재빨리 오스만 투르크에 화의 사절을 보냈다. 베네치아와 오스만 투르크 사이의 평화 조약이 1479년 체결되었다. 오스만의 술탄 메흐메드 2세는 베네치아에게 화가, 시계공, 유리 기술자, 조각가 등을 보내서 기술을 전수해 주기를 청했다.

〈메흐메트 2세의 초상〉, 젠틸레 벨리니, 1480년, 나무 패널에 유채, 69.9×52.1cm, 내셔널 갤러리, 런던.

이때 베네치아에서 오스만으로 건너갔던 화가가 젠틸레 벨리니였다. 그의 동생 지오반니 역시 베네치아의 유명한 화가였다. 젠틸레 벨리니는 다른 기술자들과 함께 유서를 쓰고 4주간의 선박 여행을 통해 이해 9월 말 목적지인 이스탄불에 도착했다. 벨리니는 오스만의 새 수도가 된 이스탄불에서 메흐메드 2세의 초상과 여러 고관들의 초상을 그렸다. 초상 속에서 메흐메드 2세는 개선문을 연상케 하는 화

려한 황금 아치와 보석으로 장식된 난간 뒤편에 자리 잡고 있다.

이 초상은 벨리니의 다른 작품에 비해 유독 평면적으로 보인다. 초상을 그릴 당시 벨리니는 이스탄불에서 1년 이상 머물며 동양화의 평면적이고 장식적인 스타일을 관찰한 후였다. 그는 술탄의 마음에 들기 위해 이런 점들을 적절히 응용한 초상을 그리려 한 듯싶다. 벨리니의 모델이 될 무렵 메흐메드 2세는 많이 쇠약해진 상태였다. 초상 속 술탄의 모습은 20만 대군을 이끌고 콘스탄티노플의 3중 성벽을 무너뜨린 용장의 얼굴로는 보이지 않는다.

메흐메드 2세의 초상을 완성한 후, 벨리니는 1481년 1월에 베네치아로 되돌아갔다. 술탄은 감사의 표시로 금목걸이를 선사했다. 베네치아 사절단 일행이 돌아간 지 몇 달 만에 메흐메드 2세는 세상을 떠났다. 메흐메드 2세의 후예들은 벨리니가 이스탄불에 머물며 그린 그림들을 모두 팔아치워 그의 흔적을 없앴다. 이로써 참으로 드물게 이뤄졌던, 예술을 매개로 한 기독교와 이슬람 세계 교류의 유산은 대부분 사라지고 말았다.

벨리니의 여정은 본인이 원해서 떠난 길은 물론 아니었다. 그는 적국인 오스만 투르크에 들어가기 위해 큰 용기를 내야만 했을 것이다. 여행을 통해 견문을 넓히고 그 결과로 자신의 예술 세계에 큰 변화를 가져온 최초의 예술가로 꼽을 만한 사람은 단연 알브레히트 뒤러다.

뒤러의 플랑드르 여행

뒤러 이전 세대인 중세 후반부터 장인들의 여정은 점차 보편화되고 있었다. 독일의 유서 깊은 전통인 마이스터징거가 되기 위해서 젊은 도제들은 장인들이 사는 지역으로 가 수업을 받아야 했다. 뒤러의 집안은 대대로 화가로 일해 왔고 뒤러 역시 집안에서 내려온 가업을 잇기 위해 장인들을 찾아 여정

에 오르곤 했다. 그러나 뒤러가 1496년 베네치아에 간 것은 이 같은 도제들의 수업 여정은 아니었다. 그는 이미 고향 뉘른베르크에 자신의 공방을 갖고 있었던 장인이었다. 베네치아행은 동서양 교역의 중심지인 이 도시에 대한 뒤러의 호기심 때문에 이뤄진 것으로 보인다. 그의 1498년 자화상을 보면 뒤러가 고향에 비해 온화한 날씨, 그리고 화가들에게 예술가 대접을 해 주는 이

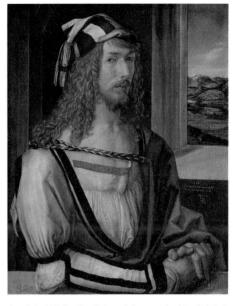

〈26세의 자화상〉, 알브레히트 뒤러, 1498년, 나무 패널에 유채, 52×41cm, 프라도 미술관, 마드리드.

도시를 매우 마음에 들어 했다는 사실을 실감할 수 있다. 자화상 속의 뒤러는 이탈리아 스타일의 의상을 입고 한껏 멋을 낸 모습이다.

유명한 1500년의 자화상을 그린 후, 뒤러는 1506-1507년 사이 두 번째로 베네치아에 체류했다. '이곳에서는 사람들이 자신을 높이 대접해 주지만 고향 사람들은 나를 기생충 취급한다'는 유명한 말도 이때 쓴 편지에서 나왔다. 두 번째 베네치아 체류를 마치고 온 뒤러는 신성 로마 제국 황제의 종신 연금을 받을 만큼 인정받는 화가가 되었다. 이탈리아 여행에서 배워 온 테크닉을 사용한 그의 제단화는 확실히 동료 화가들의 작품과 격을 달리하는 것이었다. 이후 안정된 생활을 하던 뒤러는 놀랍게도 1520년에 다시 한번 원거리 여정을 떠났다. 이번 여정의 목적지는 플랑드르였다.

왜 뒤러는 굳이 플랑드르까지 가야만 했을까? 유난히 과시욕과 탐구심이 깊었던 뒤러는 자신의 그림 작업이 정체되고 있다고 느꼈을지도 모른다. 뒤러는 배를 타고 라인강을 내려가 안트베르펜의 게스트 하우스에 임시로 거처를 정했다. 그는 이 임시 거처에서 주로 스케치 형태의 그림을 그렸다. 플랑드르 여행을 통해 뒤러는 45점의 펜화와 판화를 제작했다. 청탁을 받아 초상을 그리기도 했고 순전히 창작 욕구를 채우기 위한 그림도 있었다. 뒤러는 판화 작업에 능했기 때문에 이런 판화들을 팔아 손쉽게 돈을 벌 수 있었다. 그러나 1년여 간의 플랑드르 체류 동안 뒤러의 지출은 수입을 훨씬 능가했다. 만약 '그림 장사'가 목적이었다면 이 플랑드르 여행은 완전히 실패였던 셈이다.

하지만 뒤러가 불확실한 그림 장사를 위해 1년이나 되는 시간을 들여 먼 길을 떠났다고 보기는 어렵다. 그에게는 20대와 30대 초반에 떠났던 이탈리아 여행과, 그 여행에서 얻은 견문에 대한 추억이 여전히 남아 있었을 것이다. 뒤러는 이국의 풍물을 좋아했으며 남다른 관찰력과 데생 능력을 가진 화가였다. 플랑드르행은 여행에 대한 화가의 욕구를 채우기 위해 떠난 길이었을 가능성이 크다.

뒤러가 활동한 후로부터 백여 년이 지난 1600년, 이번에는 플

〈풀줄기들〉, 알브레히트 뒤러, 1503년, 종이에 수채, 40.3×31.1cm, 알베르티나 미술관, 빈

랑드르의 안트베르펜에서 스물세 살의 페테르 파울 루벤스가 이탈리아로 떠났다. 루벤스는 플랑드르 화가지만 그가 1577년에 태어나 열두 살까지 살았던 곳은 독일어권인 쾰른이었다. 일찌감치 국경을 오가며 자란 경험을 했으니 새로운 나라에 대한 두려움도 그만큼 적었을 것이다. 루벤스 역시 뒤러처럼 고향 안트베르펜의 화가 길드에 이미 가입한 상태였기 때문에 굳이 새로운 배움을 찾아 길을 떠날 이유는 없었다. 그러나 결론부터 말하자면, 8년에 걸친 루벤스의 이탈리아 유학은 이후 유럽 미술의 향방을 바꾼 결과를 가져왔다.

 루벤스의 등장 전까지 알프스를 경계로 이남과 이북의 회화 경향은 확실히 다른 상황이었다. 물론 회화의 수준으로 따지면 알프스 이북은 다 빈치와 미켈란젤로를 비롯해 숱한 르네상스 거장들이 활동한 이탈리아를 따를 수 없었다. 타고난 천재성의 소유자였던 루벤스는 이탈리아에 머물며 미켈란젤로와 티치아노, 카라바조의 화풍을 물 마시듯 흡수했다. 그는 특히 티치아노에게 매료되었던 듯, 이탈리아에 체류하는 동안 티치아노의 작품을 스물한 점이나 모사했다. 1604년에 만토바 공국의 궁정 화가로 임명되고 고향에 보내는 편지에 이탈리아식으로 '피에트로 파울로'라고 쓸 정도였으니 어쩌면 루벤스는 영영 이탈리아에 머물 계획이었는지도 모른다. 그가 8년의 시간을 이탈리아에서 보내고 1608년 고향으로 급히 돌아온 이유는 어머니의 임종을 지키기 위해서였다. 고향에 돌아온 이듬해 루벤스는 변호사의 딸인 이사벨라 브란트와 결혼하고 자신의 공방을 열었다.

 이탈리아 르네상스와 바로크를 경험한 루벤스는 더 이상 플랑드르풍으로 모든 사물의 디테일을 꼼꼼히 그리지 않았다. 인물들이 화폭에 하나로 녹아나는 듯, 자유스럽고 대담한 붓질이 루벤스의 강점으로 확연히 드러났다. 루

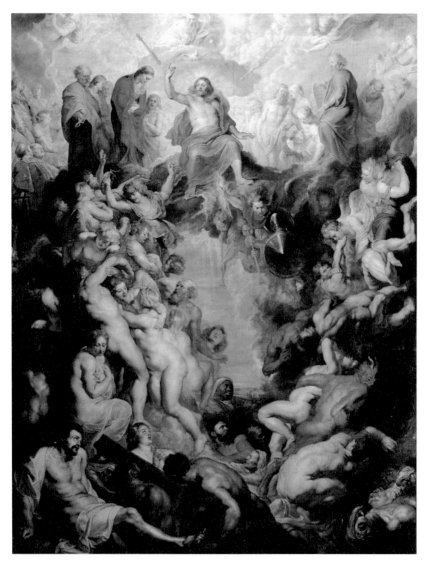

〈최후의 심판〉, 페테르 파울 루벤스, 1617년, 캔버스에 유채, 608.5×464.5cm,
알테 피나코텍, 뮌헨.

벤스는 삽시간에 알프스 이북 미술의 수준을 이탈리아만큼, 아니 그 이상으로 끌어올렸다. 1600년대 이후 이탈리아 미술은 과거의 대가들에 필적할 수 있는 작품들을 내놓지 못하고 서서히 쇠퇴하게 된다. 라파엘로와 티치아노의 영광은 이제 루벤스에게로 넘어왔다. 루벤스의 안트베르펜 공방에서는 군주와 교회의 영광을 과시하는 화려한 바로크 스타일의 대작들이 쏟아져 나왔다.

1617년 작인 〈최후의 심판〉은 루벤스가 이탈리아 대가들의 스타일을 어떻게 자신의 것으로 만들었는지를 알려 주는 흥미로운 작품이다. 이 작품을 그리기 전에 루벤스는 물론 미켈란젤로가 그린 시스티나 성당의 〈최후의 심판〉을 본 상태였다. 로마 황제처럼 붉은 천을 두른 영웅적인 예수는 분명 미켈란젤로의 영향이 엿보이는 모습이다. 그러나 동시에 이 그림은 미켈란젤로의 영향을 받았다고 하기에는 너무나 루벤스의 개성이 강하다. 이미 그는 이탈리아에서 배워온 르네상스 대가들의 영향을 '루벤스화' 한 후였다. 남자 누드로 가득 차 있는 미켈란젤로의 〈최후의 심판〉에 비해 루벤스의 그림에는 여성 누드가 훨씬 더 많으며 전반적으로 구원의 기쁨과 삶의 환희가 넘치고 있다. 미켈란젤로는 최후의 심판 순간을 어둡고 산만하며 격렬한 화면으로 묘사했다. 반면, 루벤스의 그림에서는 환한 빛 속에서 구원을 얻고 기뻐하는 영혼이 더 많다. 그림의 가운데를 비우고 예수의 발치에서 극적으로 하강하는 대천사 미카엘을 그려 그림이 마치 중력의 작용으로 움직이는 듯한 느낌을 준 점도 탁월하다. 요컨대 미켈란젤로의 작품이 생사를 건 엄숙한 대결을 그리고 있다면, 루벤스는 자유와 밝음, 되살아남의 기쁨으로 최후의 심판을 묘사했다. 아름답고 풍요로운, 그리고 보다 바로크적인 최후의 심판인 셈이다.

루벤스는 예술가로서는 물론이고 정치적으로도 큰 성과를 거두어서 스페인령 네덜란드, 스페인, 영국, 프랑스의 군주를 위해 일했다. 영국의 찰스 1세는 기사 작위까지 수여하며 루벤스를 자신의 궁정에 붙들어 두려 애썼지만 결국 실패했다. 루벤스는 섬나라의 궁정에 매여 있기는 너무 바쁜 사람이었다. 유럽의 여러 궁정을 돌아다니며 루벤스는 무수히 많은 왕족들의 초상과 함께, 군주들이 선호하는 그리스 신화 속 장면들을 그렸다. 프라도, 루브르, 런던 내셔널 갤러리, 빈 미술사 박물관 등 유럽 각지의 미술관에 루벤스의 그림이 빠지지 않고 소장돼 있는 것은 이러한 이유 때문이다. 역동적인 묘사와 캔버스를 가득 채우는 구도, 장대한 스케일과 풍만하고 아름다운 누드의 표현 등 루벤스의 회화는 왕궁 벽을 화려하게 꾸며주는 데 더할 나위 없이 어울렸다. 루벤스는 한 지역보다는 사실상 유럽인으로 살았고 본인의 입으로도 "세계가 나의 집이다"라고 말했던 유럽 최초의 국제적인 예술가였다. 그가 국제적인 예술가로 발돋움하게 된 계기는 뭐니 뭐니 해도 젊은 시절의 이탈리아 유학이었다.

로마에 온 스페인 궁정 화가

루벤스가 외교적 임무를 띠고 방문한 국가 중에 스페인이 있었다. 1628년 8월 루벤스는 스페인 궁정에서 자신보다 22년 연하이며, 일찍이 펠리페 4세에게 발탁된 궁정 화가 디에고 벨라스케스를 만났다. 벨라스케스는 궁정 화가라는 직분 때문에 왕족의 초상화밖에 그리지 못했으며 그림 외에 궁정의 많은 잡무도 처리해야만 했다. 이런 상황에서 '화가들의 군주, 군주의 화가'인 루벤스를 만난 벨라스케스는 그에게 가르침을 부탁할 수밖에 없었다. 루벤스는 스페인 왕궁에서 8개월 간 머무르며 그림 작업을 했는데 이때 루벤스

〈바쿠스의 승리(주정뱅이들)〉, 디에고 벨라스케스, 1628-1629년, 캔버스에 유채,
165×225cm, 프라도 미술관, 마드리드.

를 위해 특별히 마련된 아틀리에에 벨라스케스가 자주 찾아왔다고 한다.

　　루벤스와 벨라스케스, 각기 북유럽과 남유럽의 궁정 화가로 자리 잡은 두 거장의 만남은 어떠한 결과를 낳았을까? 루벤스는 벨라스케스의 그림에서 '절제된 아름다움'을 발견했다고 말했다. 그는 한참 후배인 벨라스케스의 장점을 정확히 꿰뚫어 본 것이 분명하다. 안타깝게도 루벤스가 8개월 간 스페인 궁정에 머물며 그린 펠리페 4세의 초상 등 많은 작품들은 대부분 소실되고 말았다. 루벤스에게 이탈리아 유학의 성과를 들은 벨라스케스는 자신도 반드시 이탈리아에 가겠다는 결심을 굳히게 된다. 1629년경 벨라스케스가 알카자르 궁을 장식하기 위해 그린 〈주정뱅이들〉은 술의 신 바쿠스가 주정뱅

이들을 정신 차리게 하는 모습을 담고 있다. 이 그림의 한결 밝고 투명해진 색채는 벨라스케스가 동경하던 베네치아 르네상스의 영향력을 느끼게 한다. 펠리페 4세는 이 그림의 수고비를 넉넉히 주어 이탈리아로 떠나는 벨라스케스의 발걸음을 가볍게 해 주었다.

루벤스와 만난 지 일 년 뒤인 1629년 여름, 마침내 벨라스케스는 고대하던 이탈리아 유학을 떠난다. 8개월의 여정 끝에 벨라스케스는 로마에 도착했다. 당시 로마에서는 귀도 레니, 니콜라 푸생 등이 활동하고 있었다. 벨라스케스가 로마에 간 표면적 이유는 로마의 고대 조각상들을 스케치하는 일이었다. 그 와중에 벨라스케스는 머물고 있던 로마 메디치 빌라의 정원을 그렸다. 이 그림은 의뢰받은 것이 아니고 화가 자신이 소장하기 위해 그린 작품이었다. 그 때문인지 그림은 전체적으로 경쾌하고 가볍다. 빌라의 정원은 청록색 나무들로 채워져 있고 벽 위의 난간에 누군가가 흰 빨래를 널고 있다.

벨라스케스는 대단히 규범적인 방식으로 왕족의 초상을 그려왔던 사람이었다. 메디치 빌라의 정원은 이러한 규범에서 벗어난 화가의 가벼운 마음이 절로 느껴지는 작품이다. 시원스럽고 활달한 붓질은 초기 인상파 화가들의 작품을 연상시킨다. 당시는 야외에서 풍경을 그리기가 어려운 상황이었으나 이 작품은 어디에도 구애받지 않고 오직 풍경의 정서적, 주관적 느낌만 좇아서 그린 듯한 느낌을 준다. 갑갑할 만큼 꼼꼼한 붓질도, 보는 이의 시선을 의식한 완벽하고 극적인 구도도 보이지 않는다. 엇비슷한 시기의 다른 화가들이 그린 풍경에 비해 이 그림이 무척 현대적인 느낌을 주는 것은 이러한 이유 때문이다.

벨라스케스는 로마에 머무는 동안 미켈란젤로의 〈최후의 심판〉과 라파엘로의 그림들을 모사해 왔지만 이 그림들은 지금 전해지지 않는다. 이탈리아

〈메디치 빌라 정원〉, 디에고 벨라스케스, 1630년, 캔버스에 유채,
48.5×43cm, 프라도 미술관, 마드리드.

에서 그려진 〈요셉의 옷을 받는 야곱〉에서 한층 가벼워진 붓질, 갈색의 어둠에 싸인 인물들, 빛을 받고 있는 환한 피부 등에서 우리는 벨라스케스의 표현력이 한층 풍부해졌다는 사실을 확인할 수 있다. 벨라스케스는 1631년 초마드리드로 돌아왔고 왕은 그를 환영해 주었다. 벨라스케스가 마드리드를 떠나 있는 2년간, 펠리페 4세는 누구에게도 자신의 초상을 그리지 못하게 하고 벨라스케스의 귀환을 기다렸다.

벨라스케스는 평생 두 번 로마에 체류했다. 마드리드로 돌아온 지 18년 후인 1649년, 장년의 화가는 다시 로마로 가서 3년 가까운 시간을 머물렀다. 루벤스와 마찬가지로 벨라스케스도 이탈리아 르네상스 화가들 중 티치아노

〈거울을 보는 비너스〉, 페테르 파울 루벤스, 1614-1615년, 나무 패널에 유채, 123×98cm, 리히텐슈타인 미술관, 빈.

를 특히 좋아했다. 이 두 번째 로마 체류에서 탄생한 걸작 〈거울을 보는 비너스〉는 티치아노가 그린 〈우르비노의 비너스〉와 루벤스의 〈거울을 보는 비너스〉를 벨라스케스식으로 합친 작품이다. 그림의 모델은 벨라스케스가 로마에서 만난 여성으로 짐작된다. 이 여성은 1651년 벨라스케스의 사생아를 낳았다. 벨라스케스는 1560년 펠리페 4세의 귀환 명령을 받고도 1년 가까이 로마에서 미적거리며 돌아오지 않았는데 그 역시 이 여성과 갓 태어난 아이 때문이었을 가능성이 크다.

그런 속사정을 제외하고 보아도 루벤스의 비너스, 그리고 벨라스케스의 비너스 사이에는 큰 차이가 있다. 루벤스의 비너스는 벨라스케스의 여신보다 더 풍만하고 자신감 넘치는 표정을 짓고 있다. 그녀는 거울에 비치는 자신의 미모가 만족스러운 듯하다. 반면 날씬한 허리를 가진 벨라스케스의 비너스는 등을 돌리고 있어서 그 표정을 볼 수가 없다. 거울에 비친 비너스의 얼굴은 어딘지 모르게 수심에 차 있다. 우리는 거울 속 비너스의 표정을 보기 위해 점점 더 그림 앞으로 다가가며 벨라스케스가 제시한 예술 속 환영에 빠져든다. 밝고 풍요로우며 자신에 차 있는 루벤스의 비너스에 비하면 벨라스케스의 비너스는 어떤 내밀한 비밀을 안고 있는 여성이다. '비너스'라는 여신의 이름을 빌리고는 있지만 그녀가 머무르고 있는 공간은 한 여인의 침실이 분명하다. 침대에 깔린 차가운 느낌의 푸른 비단이 그녀의 흰 피부를 더욱 돋보이게 해 준다.

이 그림에서 유일하게 비현실적인 요소는 거울을 들고 있는 큐피드의 등에 달린 날개다. 이 날개 때문에 우리는 그림의 주인공이 실제 인물이 아니라 신화 속의 여신이라는 사실을 상기하게 된다. 거울 위에 얹혀진 분홍 리본은 비너스가 화장한 이유가 연애 감정과 관계되어 있음을 암시한다. 벨라

〈거울을 보는 비너스〉, 디에고 벨라스케스, 1647-1651년, 캔버스에 유채,
122.5×177cm, 내셔널 갤러리, 런던.

스케스가 그린 여성 누드 중 남아 있는 것은 이 작품 하나뿐이다. 그는 세 점의 비너스 그림을 더 그렸다고 하나 1734년 마드리드의 왕궁에 불이 나며 이 그림들은 모두 소실되고 말았다.

헨델과 하이든의 영국, 보케리니의 스페인

헨델Georg Friedrich Händel/George Frideric Handel(1685-1759)은 18세기 초반의 드문 국제적 작곡가였다. 그와 같은 나이인 바흐는 평생 동안 독일어권, 그중에서도 구 동독권을 벗어나지 못했다. 만년에 아들 카를 필립 엠마누엘을 찾아 베를린을 방문한 것이 바흐의 가장 긴 여정이었을 정도다. 이에 비해 헨델은 대단히 스케일이 큰 작곡가였다. 그는 요즘의 시각으로 보기에도 놀라울 만큼 여러 나라를 넘나들며 직장을 옮겨 다녔으며 그 와중에 국적을 바꾸기까지 했다. 이러한 경험 속에서 헨델의 예술 세계는 크게 도약하게 된다.

할레에서 태어난 헨델은 할레 대학에서 법률을 공부하고 함부르크에서 잠시 연주자 생활을 하다 1708년 이탈리아로 떠났다. 3년여간 이탈리아에 머물며 헨델은 당시 전 유럽을 휩쓸다시피 했던 이탈리아 오페라 스타일을 익혔고 코렐리, 스카를라티, 비발디 등도 만났다. 이탈리아에서 헨델은 오페라를 쓰기 시작해 피렌체와 베네치아에서 이름을 알렸다.

인스부르크를 거쳐 1710년 독일로 돌아온 헨델은 하노버 공국의 궁정 악장직을 맡았다. 불과 20대 중반에 성공적인 음악가의 길로 진입했던 셈이다. 이 같은 빠른 출세에는 당시 유럽 예술의 리더였던 이탈리아 유학 경험이 큰 몫을 했을 것이다. 그러나 헨델은 불과 1년 만에 하노버 군주에게 허락도 얻지 않고 일방적으로 런던에 정착해 버렸다. 자신의 오페라 《리날도》 공연을 위해 런던을 방문한 헨델은 관객들의 열광적 반응을 보고 영국에는 독일

에서 찾을 수 없는 '자발적으로 공연장을 찾는 청중'들이 존재한다는 사실을 알아차렸다.

《리날도》는 1711년 2월 24일 런던 헤이마켓 극장에서 초연되었고 이후 15일 동안 성황리에 공연이 이어졌다. 청중의 반응뿐만이 아니라 앞선 무대장치 기술도 헨델을 감탄하게 만들었다. 새가 날아가는 장면에서 실제 비둘기를 무대로 날리는 등, 당시 런던의 무대 연출 수준은 대단한 것이었다. 대성공을 목격한 헨델은 하노버 궁정 악장이라는 직책을 포기했을 뿐만 아니라 이듬해인 1712년 아예 영국으로 귀화해 버렸다. 그는 런던에서 막 창설된 왕립 음악 아카데미의 원장, 왕실 채플의 오르간 연주자 자리까지 동시에 맡았다. 하필 그의 전 고용인이었던 하노버 선제후가 1714년 영국의 조지 1세가 되었으나 헨델은 템스강 위를 떠가는 보트에 악단을 싣고 왕을 위해 작곡한 '수상 음악'을 연주해 조지 1세의 용서를 받아내는 수완을 발휘했다.

헨델이 활동한 지역은 함부르크, 피렌체, 베네치아, 하노버, 런던에 이른다. 독일, 이탈리아, 영국의 3개국을 거치며 헨델의 음악 세계는 한층 풍요로워졌다. 이탈리아에서 배워 온 최신 경향은 그의 기악과 성악곡 모두에서 두루 나타난다. 기악에서는 바로크 스타일의 합주 협주곡 형식에 능해졌으며 이탈리아의 오페라에서 벨칸토 성악 스타일을 구사하는 방법을 배웠다. 그의 음악에서는 장르를 막론하고 밝고 명쾌하며 활기찬 선율을 만날 수 있는데 이 역시 독일보다는 이탈리아 음악의 전통에 가깝다. 헨델은 이탈리아와 런던에서 무려 46편의 오페라를 썼지만 영국의 청중들이 장대한 이탈리아 오페라에 싫증이 났다는 사실을 알아채고 이내 오라토리오로 방향을 전환했다. 1742년 오라토리오 〈메시아〉로 공전의 성공을 거둔 헨델은 조지 1세와 앤 여왕의 궁정 음악가로, 또 흥행 보증 수표 수준의 유명한 작곡가로

행복한 일생을 보냈다. 영국 왕실에서 청탁받은 〈왕궁의 불꽃놀이〉 초연 리
허설에는 1만 명 이상의 인파가 몰려 공연 장소인 복스홀 부근의 교통이 마
비되었을 정도였다. 만년의 백내장 수술이 잘못되어 후반의 7년을 맹인으로
살아야 했다는 점 정도가 헨델이 맞았던 거의 유일한 불행이었다.

　헨델이 독일 작곡가인가 영국 작곡가인가에 대해서는 여전히 의견들이 분
분하다. 헨델은 영국의 국립묘지 격인 런던 웨스트민스터 사원에 묻혀 있다.
분명한 사실은 헨델의 음악에서 어떤 지역색을 읽기란 쉽지 않다는 점이다.
물론 영어 가사로 이뤄진 〈메시아〉는 누가 뭐래도 영국의 음악이다. 예나 지
금이나 재능 있는 예술가가 드문 영국은 헨델의 귀화를 통해서 걸출한 바로
크 작곡가 한 사람을 얻은 셈이다.

　잘 알려지지 않았지만 헨델
못지 않게 국제적인 감각을 뽐
냈던 고전주의 작곡가가 한 사
람 더 있다. 첼로 협주곡으로 이
름을 남긴 루이지 보케리니Luigi
Boccherini(1743-1805)가 그 주인공
이다. 이탈리아의 루카 출신인 보
케리니는 열세 살이 되었을 때 로
마로 가서 성 베드로 성당의 악장
에게서 음악을 배웠다. 자녀 교육
에 열성이었던 그의 아버지는 빈
까지 아들을 보내 최신 경향의 음
악을 익히도록 했다. 어린 시절부

〈첼로를 켜는 루이지 보케리니〉, 폼페오 바토니,
1764-1767년, 캔버스에 유채, 133.8×90.7cm,
빅토리아 국립미술관, 멜버른.

터 외국을 넘나든 경험 덕분인지 보케리니는 스물세 살이 된 1767년에 고국을 떠나 파리에 정착했다. 파리에서 그는 막 개량되고 있던 첼로의 가능성을 발견했고 이 악기의 역량을 시험하기 위해 열 곡의 첼로 협주곡을 작곡했다.

보케리니는 파리에 2년간 머물다가 1769년 파리 주재 스페인 대사의 초청을 받아 마드리드로 향했다. 마드리드에서 궁정 악장을 지낸 보케리니는 끝내 고향으로 돌아가지 않고 1805년 마드리드에서 사망했다. 첼로 협주곡의 그늘에 가려져 있지만 보케리니는 뛰어난 기타 음악 작곡가이기도 했다. 그는 타레가, 세고비야, 알베니즈 등 스페인 작곡가들보다 거의 한 세기 앞서서 이 악기의 가능성에 주목했다. 보케리니의 대표적인 기타곡인 기타 5중주 〈판당고〉는 남국의 정열과 안달루시아의 독특한 민속 리듬이 스며든 매력적인 음악이다. 이 곡은 현악 4중주에 기타와 캐스터네츠가 더해진 편성으로 구성되었다.

헨델이 타계한 후 뛰어난 작곡가의 부재를 아쉬워하던 런던 시민들은 흥행사 잘로몬이 주축이 되어 빈의 작곡가 모차르트를 초청했다. 그러나 이미 건강이 악화된 모차르트는 이 초대에 응할 수 없었다. 대신 선택된 이가 30년간 에스테르하치 공의 궁정악장으로 봉직한 끝에 막 은퇴한 하이든Franz Joseph Haydn(1732-1809)이었다. 하이든은 1792년부터 2년간 런던에 머물며 열두 곡의 교향곡을 작곡했다. 영국인들은 하이든에게 아예 런던에 정주하며 활동할 것을 권유했으나 하이든은 이에 응하지 않았다. 그는 29세에 부악장으로 고용된 에스테르하치 공작궁에서 30년 이상을 보내고 은퇴한 참이었다. 낯선 땅에서 새롭게 인생을 시작하기에는 너무 늦은 시기였다.

〈런던 교향곡〉 시리즈는 더 이상 에스테르하치 공의 취향을 고려할 필요 없었던 하이든이 자신의 음악적 역량을 한껏 발휘한 명곡들이다. 〈놀람〉,

〈시계〉, 〈군대〉 등 하이든의 대표적 교향곡들은 모두 런던 시리즈에 속해 있다. 잘로몬은 이 곡들로 공개 연주회를 기획해 큰 성공을 거두었고 옥스퍼드 대학은 하이든에게 명예 박사 학위를 수여했다. 이 시리즈에서 하이든은 에스테르하치 공의 소규모 오케스트라가 아닌 대규모 오케스트라를 이용해 자유롭게 자신의 재능을 뽐내고 있다.

하이든보다 40년 후 영국을 찾았던 젊은 멘델스존 역시 헨델과 하이든 못지않은 환대를 받고 평생 영국과 가까이 지냈다. 스무 살의 멘델스존이 영국에서 부모에게 보낸 편지에 이 같은 구절이 있다. "맹세코 저는 이곳에서 베를린보다 더 행복합니다. 여기 사람들은 제 음악을 들으며 매우 기뻐하고 있기 때문입니다." 멘델스존이 셰익스피어와 월터 스콧의 열렬한 팬이며, 〈핑갈의 동굴〉과 교향곡 3번 〈스코틀랜드〉가 영국을 배경으로 하고 있다는 점도 영국인들을 흡족하게 만들었다. 멘델스존이 런던을 방문하면 빅토리아 여왕이 그를 버킹엄 궁으로 초청해 차를 마실 정도였다. 영국인들에게는 이처럼 뛰어난 예술가를 알아보는 남다른 눈썰미가 있었다.

낭만주의의 정열을 좇아 아프리카로!

19세기가 되면서 여행은 중산층의 여가 생활로 자리 잡았다. 여행이 보편화되면서 상류층의 전유물이었던 그랜드 투어의 개념이 사라진 대신, 철도와 배를 이용한 대중의 여행이 새로이 인기를 끌기 시작했다. 현실의 정치는 복고 반동적으로 돌아가고 있었다. 나폴레옹은 실각하고 메테르니히는 혁명을 경험한 유럽을 앙시앵 레짐으로 돌려놓으려 했다. 현실에서 패배하고 좌절한 낭만주의자들은 이제 유럽이 아닌 미지의 세계를 꿈꾸기 시작했다. 프랑스 낭만주의 작가인 테오필 고티에Jules Pierre Théophile Gautier (1811-1872)는 알제

리, 오스만 제국, 이집트를 여행하며 동양인의 후손이라고 자처했다. 먼 땅과 과거는 현실을 도피하기에 더없이 적절한 장소였고, '내면으로의 여행'을 꿈꾸는 낭만주의자들이 반드시 경험해 보아야 할 곳이었다. 이국, 그중에서도 원시의 세계가 남아 있을 법한 동양과 아프리카에 대한 유행이 유럽 전역으로 번져 갔다. 이들의 시각은 다분히 제국주의적인 부분을 담고 있었다. 유럽은 세계 최고의 문명을 구가하고 있기 때문에 당연히 아시아와 아프리카보다 우월하다는 것이 당시 유럽인들의 공통된 생각이었다.

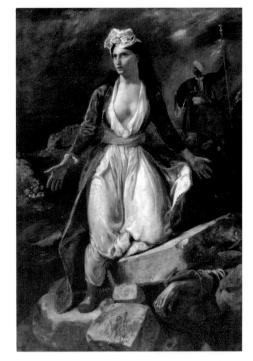

〈메솔롱기 폐허 위의 그리스〉, 외젠 들라크루아, 1826년, 캔버스에 유채, 213×142cm, 보자르 미술관, 보르도.

낭만주의의 기수인 외젠 들라크루아 역시 예외가 아니었다. 들라크루아는 애당초 아카데미에서 역사화를 전공했다. 〈메솔롱기 폐허 위의 그리스〉는 그의 머릿속에 담긴 이국의 모습이 어떠한 것이었는지를 확연하게 보여 준다. 그리스를 상징하는 여인은 무너진 대리석 건물 위에 한쪽 무릎을 꿇은 채 양손을 벌리고 애원하는 듯한 자세를 취하고 있다. 여인의 뒤로 터번을 쓴 검은 피부의 남자가 이슬람 깃발을 들고 있다. 고대 그리스의 영광은

지나가고 이제 이 처녀는 이슬람의 노예가 될 신세다. 가슴을 드러낸 처녀의 밀랍 같은 피부는 보는 이에게 저절로 관능적인 느낌을 갖게 만든다. 들라크루아가 갈망하던 이국은 이처럼 현실보다는 상상 속 세계에 더 가까웠다.

들라크루아는 자신의 초기작인 〈키오스섬의 대학살〉을 팔아 받은 6천 프랑을 여비 삼아 길을 떠날 채비를 했다. 애당초는 이집트 여행을 계획했으나 수포로 돌아가고 대신 향한 곳은 런던이었다. 런던은 화가의 낭만적 열망을 만족시켜 줄 만한 도시는 아니었다. 결국 1832년 들라크루아는 프랑스 남부 툴롱을 떠나 모로코의 탕헤르로 향했다. 모로코는 그에게 놀라울 정도로 새로운 환경과 매력적인 그림의 소재를 제공해 주었다. 들라크루아는 이국의 환경에 지극히 만족했던 듯 고국의 친구들에게 감탄사로 가득 찬 편지를 연달아 보냈다. 아프리카로 가기 위해 잠시 스페인 항구에 머물 때는 "내 주변에서 프란시스코 고야가 숨쉬고 있다" 같은 과장된 찬탄의 편지를 보내기도 했다.

들라크루아 일행의 여정은 순탄하지만은 않았다. 때로는 성난 군중에게 쫓기기도 하고 위험한 순간도 적지 않게 당했다. 그럼에도 불구하고 들라크루아는 모로코를 거쳐 알제리까지 탐험 겸 여행을 계속했다. 모로코에 비해 프랑스의 지배를 받고 있던 알제리에서는 그가 그토록 원했던 이국 여자들의 모습을 그림에 담기가 더 수월했다. 들라크루아의 대표작 중 하나로 일컬어지는 〈알제리의 여인들〉은 알제리 상인에게 돈을 쥐여 주고 그의 집 안을 관찰한 결과물이다. 여기서도 여인들을 꼼꼼히 그릴 만한 시간을 갖지는 못했지만 최소한 들라크루아는 자신의 미학적 욕망을 채울 만한 결과물을 얻을 수는 있었다.

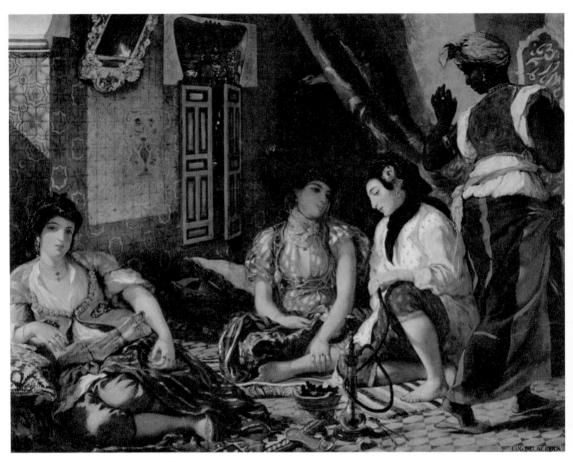

〈알제의 여인들〉, 외젠 들라크루아, 1834년, 캔버스에 유채, 180×229cm,
루브르 박물관, 파리.

세계의 끝으로 스스로를 추방하다

가장 극적인 예술가의 여정은 바로 폴 고갱Paul Gauguin(1848-1903)의 타히티행이다. 주식 중개인으로 일하다 뒤늦게 화가가 된 이력도 이채롭지만, 고갱의 생애에서 가장 독특한 점은 그가 먼 남태평양의 섬 타히티로 떠나 끝내 돌아오지 않았다는 점이다.

고갱은 일찍부터 떠도는 생활에 익숙해져 있었다. 그는 아버지의 정치적 망명으로 인해 페루 리마에서 태어나 일곱 살 때까지 그곳에서 살며 프랑스어보다 스페인어를 먼저 배웠다. 그리고 프랑스로 돌아와 학교를 다니다 이내 학업을 포기하고 열여섯의 나이에 선원이 되었다. 고갱은 선원으로 5년을 일하는 동안 세계 구석구석을 돌았으며 이때 남태평양도 방문했다. 고갱의 방랑벽은 아버지부터 이어 내려온 집안의 성향이었다.

스물세 살에 프랑스로 돌아온 고갱은 주식 중개인으로 일하며 틈틈이 그림을 그렸다. 덴마크인인 아내 메테와 결혼해 다섯 자녀를 낳기도 했다. 안정된 생활을 영위하며 아마추어 화가 겸 그림 수집가로 지낼 수도 있었던 고갱은 운명의 장난으로 인해 화가로 변신했다. 1882년에 주가가 대폭락하며 많은 주식 중개인들이 직업을 잃었는데 고갱도 이 중 한 명이었다. 이 일을 계기로 고갱은 화가가 되기로 결심했다. 고갱은 어디서나 눈에 띌 정도로 리더십이 있고 결단력이 강한 인물이었다. 그에게는 1876년의 살롱전에 입선해 그림을 전시했던 경력도 있었다.

화가가 된 후의 삶은 고달팠다. 아내는 생활고를 견디지 못하고 아이들과 함께 덴마크 친정으로 돌아갔다. 가족과의 결별까지 감수하며 화가의 길을 고집했지만 고갱은 파리에서 마음 붙일 곳도, 좋은 동료도 찾지 못했다. 브르타뉴, 아를 등지에서 새롭게 시작한 생활은 이내 실패로 끝났다. 고갱은

어린 시절 페루에서 보았던 문명 이전의 원시적인 색채와 형태를 그리고 싶어 했다. 선원 시절 경험을 살려 파나마의 섬으로 가 보기도 했지만 이곳 역시 고갱의 갈망을 채워 주기엔 역부족이었다.

고갱은 근대화가 이미 진행된 유럽에서는 자신이 원하는 순수한 모습을 찾을 수 없을 거라 생각하고 더 먼 이국을 동경하기 시작했다. 그는 1889년 파리 만국 박람회의 식민지 민속관에서 자신이 찾아 헤매던 원시 세계와 비슷한 곳들을 발견했다. 남태평양의 섬들은 예술의 소재로 가득 찬 낙원으로 여겨졌다. 1890년 2월에 고갱은 아내 메테에게 "평화, 환희, 예술을 찾아 남태평양의 섬으로 가겠소"란 편지를 보냈다. 이 편지에서 고갱은 놀랍게도 "거기서 새로운 가족을 이룰 거요. 돈 때문에 악마처럼 싸워대는 유럽인들과 거리를 두고 살면서 아름다운 열대의 밤을 즐기고 내 마음속에서 들리는 신비스러운 음악과 영감에 따라 그림을 그릴 거요"라고 썼다. 타히티로 가기 전 고갱의 가족은 이미 해체된 상태였다.

고갱은 예술가로서의 자존심이 유난히 강한 사람이었다. 〈황색 예수가 있는 자화상〉은 고갱 자신의 작품인 〈황색 예수〉를 왼쪽 배경에 놓고 그린 자화상이다. 자화상의 특성상 고갱은 거울을 보고 그림을 그렸을 테고 그 거울에는 자신의 얼굴과 함께 자

〈황색 예수와 자화상〉, 폴 고갱, 1889-1891년, 캔버스에 유채, 38×46cm, 오르세 미술관, 파리.

신이 그린 〈황색 예수〉도 함께 비쳤을 것이다. 이 때문에 〈황색 예수〉는 고갱의 자화상 속에서 좌우가 반전되어 있다. 자신이 그린 예수를 배경으로 걸어 둔 자화상은 '나는 예술을 위한 순교자가 될 준비를 마쳤다'는 고갱의 선언처럼 들린다. 이런 자존심으로 고갱은 늦은 출발을 만회할 성공과 명성을 갈망하고 있었다. 황홀하고 현란한 열대를 그린 화가가 되어 자신을 무시했던 파리 미술계에 금의환향하겠다는 것이 고갱의 계획이었다. 고갱은 "오염되지 않은 자연에서 나를 새롭게 바꾸고 원주민들이 사는 대로 살면서, 마음에 떠오른 것을 어린아이처럼 그리겠다"는 거창한 선언을 하고 1891년 5월, 마르세유에서 배를 타고 남태평양의 프랑스 식민지 타히티로 떠났다. 프랑스 정부로부터 약간의 보조금을 받았다는 사실이 그의 출항을 더욱 위풍당당하게 해주었다. 고갱은 두 달간의 항해 끝에 1891년 6월 타히티의 수도 파페티에 도착했다.

타히티는 고갱이 꿈꾸었던 '완전한 원시의 세계'가 아니었다. 타히티는 1880년에 프랑스의 식민지가 되어서 프랑스풍의 생활 양식과 문화가 상당히 들어와 있는 상태였다. 그전에 고갱 자신이 '문명의 껍질'을 완전히 털어 내지도 못했다. 타히티에서 고갱은 식민지를 찾아온 백인 관리처럼 말쑥하게 빼 입고 사교 클럽에서 지방 유지들과 교분을 맺었다. 여러 원주민 여자들과 살았지만, 고갱은 끝까지 타히티어를 배우지 못했다.

고갱의 타히티 체류는 1891-1893년과 1895-1903년의 두 차례로 나뉘어진다. 이 두 번의 체류에서 고갱이 그린 그림의 경향은 상당히 다르다. 첫 번째 체류 2년 동안 고갱은 무려 80여 점의 그림을 완성했다. 잔뜩 멋을 부려 타히티어로 제목을 붙이기는 했지만 대다수의 그림들은 보티첼리, 라파엘로 등의 구성을 빌리고 등장인물만 타히티 원주민으로 바꾼 작품들이다. 이 첫

〈이아 오라나 마리아(아베 마리아)〉, 폴 고갱, 1891년, 캔버스에 유채, 113.7×87.6cm.
메트로폴리탄 미술관, 뉴욕.

번째 체류에서 고갱이 가장 잘 그린 작품으로 자평한 〈이아 오라나 마리아〉
는 타히티어로 '아베 마리아'라는 뜻이다. 그림 오른쪽에 서 있는 여자, '파
레우'라고 불리는 타히티 전통 치마를 입은 여자와 그녀의 어깨에 앉은 아이
는 각각 성모 마리아와 예수다. 왼편에는 역시 타히티 여인으로 그려진 천사
들이 서 있다. 전면에는 바나나가, 후경에는 타히티 풍경이 그려져 있다. 고
갱은 유럽과 완전히 동떨어진 세계를 그리면서도 그 속에 성경의 주제를 이
식해 내려 했던 것이다. 어색하기 짝이 없는 기묘한 융합이다.

　물론 독창적이라는 면에서 고갱의 그림을 따라갈 인물은 없었다. 그의 그
림에서는 유럽에서 찾을 길 없는 이국의 공기와 냄새가 강렬하게 느껴진다.
고갱의 어린 정부 테하마나를 모델로 한 〈메라히 메투아 노 테하마나(테하마
나의 선조들)〉는 말 그대로 먼 나라
의 공주님 같은 인상을 준다. 테하
마나는 고갱이 파페티를 떠나 타히
티섬의 남쪽에 있는 작은 마을 마타
이에아에서 만난 여자였다. 이 그
림에서 고갱은 모델에게 유럽 스타
일의 드레스를 입히고—이런 의상
들은 의외로 타히티에서 쉽게 구할
수 있었다. 일찍이 타히티에 들어
온 선교사들이 오지에서도 활동하
고 있었기 때문이다—전통 부채를
들게 함으로써 유럽과 타히티 문화
를 섞어 보려 했다. 테하마나의 머

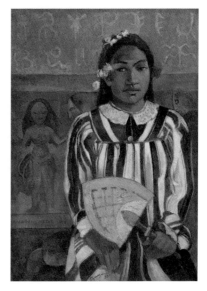

〈메라히 메투아 노 테하마나(테하마나의 선조들)〉,
폴 고갱, 1893년, 캔버스에 유채, 75×53cm, 시카
고 아트 인스티튜트, 시카고.

리를 장식한 꽃들도 원주민들의 전통적 장식이다. 그녀는 차분하게 앉아서 화가의 시선을 조심스레 피하고 있다. 소녀는 자신들의 전통이 서구의 문명으로 인해 오염되는 것을 경계하는 듯한 모습이다.

이 그림의 제목은 '테하마나의 선조들' 또는 '테하마나에게는 많은 부모가 있다'라는 뜻이다. 뒤편에 쓰여진 황금 문자는 그때까지 해독되지 않은 이스터섬의 수수께끼의 문자다. 해독 불가능한 문자를 두드러지게 벽에 써 놓으면서 고갱은 이 그림을 보며 흥미로워할 파리의 화가들, 그리고 고객들을 분명 의식하고 있었다.

1893년, 고갱은 의기양양하게 80여 점의 그림을 가지고 마르세유로 돌아왔다. 마르세유에서 파리까지 갈 여비가 없어서 친구에게 전보를 부쳐 돈을 빌려야만 했다. 타히티에서 그려온 그림들이 자신을 개선장군으로 만들어줄 거라고 고갱은 확신하고 있었다. 이해 11월, 뒤랑-뤼엘의 화랑에서 고갱의 전시회가 열렸다. 그러나 예상과는 달리 사람들의 반응은 영 미적지근했다. '아이들이 놀 데가 없으면 고갱의 전시회에 보내 보라. 아이들 눈높이에 딱 맞는 컬러풀한 그림이 잔뜩 걸려 있다'는 조롱조의 평만 들려왔다. 드가 외에는 동료 화가들도 타히티 그림들에 별반 반응을 보이지 않았다. 49점의 전시작 중 39점은 끝내 팔리지 않아 고갱 본인이 되사야 했다.

더구나 원래 고집불통이었던 고갱은 외딴 섬에서 살면서 더욱 독불장군 같은 성격이 되었고 이 때문에 파리에 돌아와서는 사람들과 쉴 새 없이 충돌하기만 했다. 소송이 벌어졌고 주먹다짐 끝에 몸을 다치기도 했다. 화상들은 그에게 차라리 타히티로 다시 돌아가 그림을 보내라고 채근했다. 가족들은 덴마크에서 돌아오지 않았고 가장 아끼던 딸은 이미 죽었다. 고갱은 화가로 생존하기 위해서는 타히티로 가야만 했다. 마지막 희망으로 함께 갈 동료들

을 찾아보았으나 아무도 고갱을 따라나서지 않았다.

1895년 6월 28일, 고갱은 울면서 파리 리옹 역을 떠났다. 이미 나이는 47세나 되었고 병고와 지나친 음주로 건강도 망가진 상태였다. 한때 그의 화면을 채웠던 열대의 강렬하고 환한 색채는 화가의 만년이 되면서 점점 더 어두워진다. '실패 외에는 아무 것도 남은 게 없다'고 그는 절망적으로 토로하고 있다. "타히티로 가기로 했던 내 결정은 완전히 미친 짓이었다. 내 인생은 이 모험 때문에 다 망가지고 말았다." 처음 타히티로 갈 때 '예술의 순교자가 되겠다'는 그의 말은 다분한 허세였다. 그런데 그 말이 정말로 그의 운명을 결정짓고 말았다. 절망에 빠진 고갱은 자살을 기도했으나 그마저 실패한다.

그러자 마침내 평생의 오만과 자부심을 뚫고 절망 속에서 진정한 걸작들이 탄생했다. 〈우리는 어디서 왔으며, 무엇이며, 어디로 가는가?〉는 고갱이 자살의 유혹을 떨치고 완성한 작품이다. 그는 유언 대신으로 길이 4미터가 넘는 삼베에 이 그림을 그렸다. 고갱은 금색 프레스코화처럼 작품의 위쪽 귀퉁이 양쪽을 금색으로 칠하고 왼편에는 작품 제목을, 오른편에는 자신의 이름을 써 넣었다. 이 그림에 등장하는 타히티는 더 이상 에덴동산도, 원시의 낙원도 아니다. 고갱이 한때 존경했던 퓌비 드 샤반의 영향력도 느껴진다. 이 그림은 다른 고갱의 그림 여덟 점과 함께 1천 프랑이라는 헐값에 팔렸다. 모네의 〈루앙 성당〉 연작 한 점이 1만 2천 프랑에 팔리던 시기였다.

건강이 악화된 고갱은 1899년 이후로는 거의 붓을 들지 못했다. 1901년 고갱은 차분하고 침착하게 〈해바라기가 있는 정물〉이라는 작품을 그렸다. 타히티에는 해바라기가 자라지 않았다. 해바라기를 그리기 위해 일부러 고갱은 해바라기씨를 프랑스에 부탁해서 받았으며, 이 씨를 뿌리고 가꾸어 꽃송이를 얻었다고 한다. 고갱은 1888년 고흐와 공동 스튜디오를 만들기 위해 찾

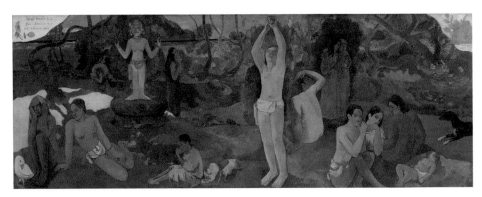

〈우리는 어디에서 왔으며, 무엇이며, 어디로 가는가?〉, 폴 고갱, 1897년, 삼베에 유채,
139.1×374.6cm, 뮤지엄 오브 파인 아트, 보스턴.

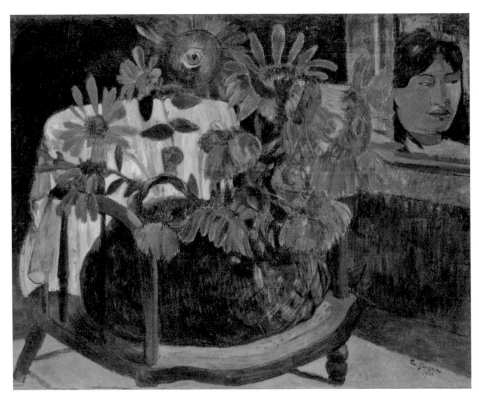

〈해바라기가 있는 정물〉, 폴 고갱, 1901년, 캔버스에 유채, 73×92cm,
에르미타주 미술관, 상트 페테르부르크.

왔던 아를의 방에서 본 고흐의 해바라기 그림을 떠올렸던 것일까? 고흐는 이미 10여 년 전에 세상을 떠났다. 그리고 고갱 역시 자신의 종말을 눈앞에 보고 있었다. 고흐의 해바라기는 태양처럼 환한 노란빛으로 빛나고 있었다. 반면, 고갱의 해바라기에는 아무런 빛도 느껴지지 않는다.

1903년 3월, 55세 생일을 며칠 앞두고 고갱은 타히티의 히바오아섬에서 숨을 거두었다. 그는 숨을 거두기 며칠 전까지 유럽에 돌아가 치료를 받고 건강을 되찾기를 원했다고 한다. 그러나 고갱은 마지막에 남긴 기록에서 '예술에 대한 나의 생각은 옳았다는 느낌이 든다'라고 썼다. 그 자신에게는 스스로도 어찌하지 못했던 야성적 기질이 있었고 그를 쫓아 세계의 끝까지 올 수밖에 없었다는 것이다. 확실한 것은 그가 꿈꾸는 지상 낙원, 원시의 세계는 어디에도 없었다.

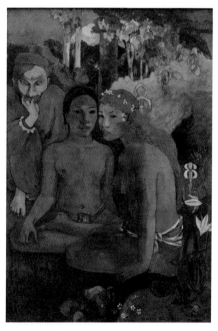

고갱의 생애는 예술가의 숙명이 얼마나 가혹할 수 있는지를 가장 처절하게 보여 준 사례다. 그는 자신의 고향에서 외면당했고 예술 세계를 실현할 수 있는 곳을 찾아 멀리 떠났지만 세계의 끝에서조차 안식처를 찾지 못했다. 만년의 그림들은 첫 번째 타히티 체류에서 탄생한 그림들보다 어둡고 우울하지만 한층 더 진실에 가까이 다가가 있

〈원시의 이야기〉, 폴 고갱, 1902년, 캔버스에 유채, 150×109cm, 폴크방 미술관, 에센.

다. 〈원시의 이야기〉에 등장하는 여자들은 더 이상 화려한 타히티 의상을 입은 모습이 아니다. 그녀들은 꾸미지 않은 진짜 타히티 여자들처럼 보인다. 그리고 그 옆에 히피의 얼굴을 한 늙은 고갱이 뾰족한 얼굴로 관람객을 마주 보고 있다. 수많은 자화상에 빠지지 않고 등장하던 강렬한 자아와 오만이 느껴지지 않는, 그저 늙은 고갱의 얼굴이다. 그 얼굴은 여전히 풀리지 않는 수수께끼의 표정을 띤 채 관객을 마주 바라본다.

꼭 들 어 보 세 요 !

멘델스존: 〈핑갈의 동굴〉
헨델: 《리날도》 중 〈울게 하소서〉
하이든: 교향곡 94번 〈놀람〉 2악장
보케리니: 기타 5중주 G.448 〈판당고〉

예 술 과 경 제

어떤 작품이
비싸게
팔리는가?

"2021년 5월에 뉴욕 크리스티 경매에서 피카소가 그린
〈창가에 앉아 있는 여인〉이 1억 340만 달러(약 1천 240억 원)에 거래되었다.
피카소의 작품 중 모두 다섯 점이 경매에서 1억 달러 이상으로 거래된 기록을 남겼다.
그렇다면 피카소의 작품이 유난히 비싼 데는 어떤 특별한 이유가 있을까?"

어쩌면 '예술과 돈'이라는 주제는 가장 어울리지 않는 조합인지도 모른다. 예술, 또는 예술가라는 단어가 주는 고상하고도 우아한 인상은 물질적인 대가와 결부시키면 안 될 것 같은 느낌을 준다. 실제로 화가들은 '돈'이나 '부유함'이 직접적으로 그림에 나타나는 걸 꺼렸다. 성경에서 부자를 경계했기 때문에 그림에서 부유함을 과시하는 것은 더더욱 금기 사항이었다.

그러나 속내를 들여다보면 예술과 돈은 떼려야 뗄 수 없는 관계다. 한 점의 회화나 조각을 창작하기 위해서는 적잖은 비용이 필요하다. 그림의 재료는 결코 저렴하지 않으며 화가는 그림 하나를 완성하기 위해 많은 시간을 써야만 한다. 그 시간과 노력을 비용으로 환산하면 적은 금액일 수가 없다. 작곡도 마찬가지다. 작곡가가 완성한 작품을 연주하기 위해서는 연주자와 무대가 필요한데 이 모든 것들을 동원하기 위해서는 일단 비용이 마련되어야 한다. 예술과 돈이 무관하다는 말은 공허한 말장난에 불과하다. 예술 작품의 창작과 시연을 위해서는 무엇보다도 예술가가 필요하지만 그다음으로 중요한 조건은 돈이라고 해도 과언이 아니다.

최근 들어 예술과 돈 사이의 관계는 더욱 밀접해졌다. 현대 사회에서 예술품은 중요한 투자의 수단으로 손꼽힌다. 2017년 11월, 뉴욕 크리스티 경매에서 다 빈치의 작품으로 알려진 〈세상의 구원자 예수〉가 4억 5천30만 달러(한화 5천400억 원)에 낙찰되었다. 그전까지의 공개 경매 최고가였던 피카소의 〈알제의 여인들〉의 기록인 1억 7천940만 달러(한화 2천152억 원)를 두 배 이상 뛰어넘는 어마어마한 금액이었다(이 장에서 달러 대 원화 환율은 1달러=1200원으

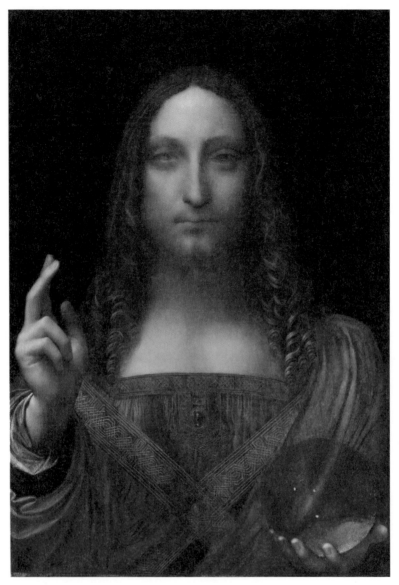

〈세상의 구원자 예수〉, 레오나르도 다 빈치, 1500년경, 패널에 유채,
65.7×45.7cm, 개인 소장.

로 계산하였다). 다 빈치의 그림을 판 이는 러시아 재벌 드미트리 리볼로블레
프, 사들인 갑부는 사우디 아라비아의 무함마드 빈 살만 왕자였다. 〈세상의
구원자 예수〉는 애당초 루브르의 아부다비 분관에 전시될 예정이었으나 현
재까지 일반에게 공개되지 않고 있다.

5천억 원에 팔린 다 빈치 그림

다 빈치의 작품인지, 아니면 그의 공방 도제들과 다 빈치의 합작인지에 대해
여전히 의견이 분분한 〈세상의 구원자 예수〉는 마치 영화 같은 방식으로 세
상에 나타났다. 이 그림에 대한 기록 자체는 과거부터 존재하고 있었다. 다
빈치의 동성 애인인 살라이가 남긴 유산 목록에 〈성부의 모습을 한 예수〉라
는 그림이 있었다. 프랑스에 있던 이 그림은 헨리에타 마리아 프랑스 공주가
영국 왕 찰스 1세에게 시집오면서 영국으로 건너온 것으로 추측된다. 〈세상
의 구원자 예수〉를 찰스 2세에게서 넘겨받은 버킹엄 공작은 1758년 그림을
팔아 버렸다. 영국 왕실은 다 빈치의 회화를 소장할 수 있는 천재일우의 기
회를 놓친 셈이다. 그림은 계속 영국에 남아 있었으나 그 위에 다시 다른 그
림이 그려지거나 덧칠되어 본래의 모습을 알아보기 어려워졌다. 어디엔가
파묻혀 있던 그림은 많이 훼손된 상태로 1958년 런던 소더비 경매에서 60달
러라는 헐값에 낙찰되었다. 낙찰 가격이 이렇게나 쌌던 이유는 당시만 해도
다 빈치의 제자인 조반니 볼트라피오Giovanni Boltraffio(1466-1516)가 이 그림을
그렸다고 알려져 있었기 때문이다.

반세기 가량 세상에 나타나지 않았던 〈세상의 구원자 예수〉가 조명을 받기
시작한 시기는 2005년이다. 두 명의 미국 아트 딜러가 경매에 나온 이 작품
을 1만 달러에 사들여서 조심스레 복원하기 시작했다. 5년에 걸친 복원 과정

끝에 여러 전문가들은 놀랍게도 그림이 다 빈치의 작품일 가능성이 대단히 높다고 판정했다. 예수의 모습을 그린 윤곽선에 다 빈치 특유의 스푸마토 기법이 구사된 점, 다 빈치가 즐겨 사용한 호두나무 패널 위에 물감을 여러 번 얇게 덧발라 그림을 그려 나간 점, 다 빈치가 늘 선호했던 곱슬거리는 머리카락 등이 그림이 진본이라는 증거로 제시되었다. 2011년 런던 내셔널 갤러리가 연 《레오나르도: 밀라노의 궁정 화가》 특별전에서 〈세상의 구원자 예수〉는 '다 빈치의 사라진 그림'으로 소개되었다. 대단한 센세이션이 일었고 전시가 개막되기도 전에 특별전의 티켓이 매진되었다. 전시 후 그림은 러시아 재벌 리볼로블레프에게 1억 2천700만 달러(1천524억 원)에 팔렸다가 4년 만에 그 네 배에 가까운 금액으로 다시 팔렸다.

다 빈치 작품이 경매에 등장하는 일은 다시 없을 듯싶다. 남아 있는 다 빈치 회화 완성작이 20점이 채 되지 않기 때문이다. '다시 이루어질 수 없는 다 빈치 작품 경매'라는 희소성이 작품의 낙찰가를 더욱 끌어올린 셈이다. 기존 다 빈치 그림의 감정가는 이보다 더 높다. 가장 유명한 다 빈치 작품인 〈모나리자〉의 2019년 보험 감정가는 6억 6천만 달러(한화 7천920억 원)에 달한다. 설령 이 금액을 내는 이가 있다 해도 프랑스 정부가 〈모나리자〉를 팔지 않을 게 확실하지만 말이다. 〈세상의 구원자 예수〉는 당분간 미술품 투자가 가지고 있는 엄청난 잠재력을 설명할 때 빼놓지 않고 등장하는 사례가 될 게 분명하다. 리볼로블레프는 이 작품의 거래로 4년 만에 253퍼센트의 수익을 올렸다.

미술품 경매 시장은 점점 더 매력적인 투자처로 부상하고 있다. 피카소, 고흐, 고갱, 모딜리아니, 세잔, 잭슨 폴록, 빌렘 드 쿠닝 등이 현재의 미술 경매 시장에서 가장 높은 가격을 형성하고 있는 화가들이다. 2015년 모딜리아니Amedeo Modigliani(1884-1920)의 〈누워 있는 누드〉가 뉴욕 크리스티 경매에

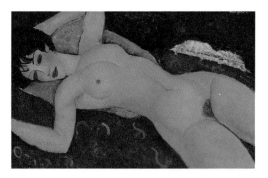

〈누워 있는 누드〉, 아메데오 모딜리아니, 1916년, 캔버스에 유채, 60.1×92.1cm, 개인 소장.

서 1억 7천만 달러(2천40억 원)에 팔렸다. 그러나 이는 공식적인 경매장을 이용한 기록이며 비공식 경매가로는 이보다 더 높은 가격에 거래된 작품이 있다. 비공식 경매에서 빌렘 드 쿠닝, 세잔, 고갱 등의 작품이 3억 달러(3천600억 원) 전후의 가격으로 판매된 것으로 추정된다.

그림 경매의 열풍이 분 것은 그리 오래된 일이 아니다. 1987년 런던 크리스티 경매에서 반 고흐의 〈해바라기〉가 4천만 달러(한화 480억 원)에 팔려서 뉴스가 된 적이 있었다. 당시 경매로 팔린 그림 최고가였다. 이 기록은 같은 해에 역시 고흐 작품인 〈붓꽃〉이 5천890만 달러(647억 원)에 낙찰되면서 금세 깨졌다. 이 판매 이전에는 대부분 1850년대 이전에 그려진 그림들이 미술관들 사이에서 거래되어서 가격도 지금에 비하면 많이 저렴했다. 예를 들면 로스엔젤레스의 폴 게티 뮤지엄은 1985년에 만테냐의 〈예수를 경배하는 성모〉를 한화 130억 원 정도의 가격에 샀다. 놀랍게도 이 가격은 〈해바라기〉 이전까지 가장 비싸게 거래된 미술품 값이었다. 그러나 1980년대 후반 들어서 미술품 경매에 대한 뉴스는 점점 더 자주 등장하기 시작했다.

미술품 경매의 진실

미술품 경매에서 가장 센세이셔널했던 사건으로 1990년의 고흐 작품 경매를 기억하는 이들이 아직도 많다. 1990년 5월, 일본 다이쇼와 제지회사 회장

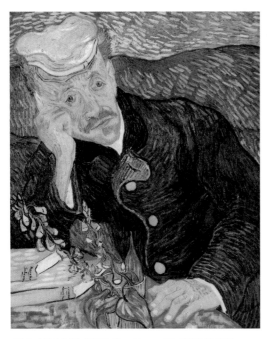

〈닥터 가셰의 초상〉, 빈센트 반 고흐, 1890년, 캔버스에 유채, 67×56cm, 개인 소장.

인 사이토 료에이는 고흐가 죽기 한 달 전에 그린 작품인 〈닥터 가셰의 초상〉을 뉴욕 크리스티 경매에서 8천 250만 달러(한화 990억 원)에 구매했다. 당시 미술품 경매가 사상 최고의 금액이었다. 사이토는 이어 이틀 후에 열린 뉴욕 소더비 경매에서 르누아르의 〈물랭 드 라 갈레트의 무도회〉 작은 버전을 7천 810만 달러(한화 937억 원)에 다시 낙찰받았다. 그는 두 작품을 일본으로 가져갔고 대중에게 공개하지 않았다. 사이토가 1996년 사망하면서 그의 회사는 경영난에 빠졌다. 한때 '그림을 죽을 때 가져가고 싶다'는 사이토의 유언이 밝혀지면서 세계가 발칵 뒤집히기도 했지만 두 그림은 사이토의 사망 후, 비공개 경매에서 되팔렸다고 한다. 단, 회사의 사정이 나빠 급히 경매에 붙였기 때문에 가격은 절반 가까이 하락했다는 후문이다. 〈닥터 가셰의 초상〉 현재 소장자는 오스트리아의 사업가로 알려져 있다.

세계에서 제일 비싼 그림으로 큰 화제를 불러일으켰던 〈닥터 가셰의 초상〉은 1938년 5만 3천 달러에 팔렸다는 기록이 남아 있다. 그렇다면 이 작

품은 60여 년 정도의 시간이 흐르는 동안 155배 이상 가격이 상승한 셈이다. 아무리 고흐 만년의 걸작이라지만 이런 가파른 가격 상승은 분명 비정상적인 경우다. 〈닥터 가셰의 초상〉 경매 전까지 고흐 그림의 최고 경매가는 1987년 〈붓꽃〉이 세운 5천890만 달러(한화 647억 원)였다. 3년 사이에 60퍼센트 정도의 가격 상승이 있었던 셈이다. 〈닥터 가셰의 초상〉이 세운 기록은 2004년 피카소의 〈파이프를 든 소년〉이 1억 420만 달러(한화 1천250억 원)에 팔릴 때까지 15년간 깨지지 않았다.

일본의 경제 호황을 등에 업은 '재팬 머니'는 1980년대 후반, 구미의 부동산과 미술 시장을 휩쓸었다. 그림은 일본의 부호들에게 매력적인 투자처였으며 유럽이 자랑하는 서구 문화의 유산을 일본으로 가져온다는 상징적 의미도 컸다. 사이토의 몰락이 보여 주듯, 재팬 머니는 1990년대 중반 이후 현저히 그 기세가 꺾였다. 그러나 이 자리를 중국과 중동의 부호들이 치고 들어오면서 미술품 경매 시장은 여전히 성장하고 있다.

경매 시장에서 가장 인기 있는 작가는 단연 피카소다. 피카소의 작품은 시장에 등장할 때마다 기대 이상의 가격으로 팔린다. 2021년 5월에도 뉴욕 크리스티 경매에서 피카소가 그린 〈창가에 앉아 있는 여인〉이 1억 340만 달러(약 1천 240억 원)에 거래되었다. 피카소의 작품 중 모두 다섯 점이 경매에서 1억 달러 이상으로 거래된 기록을 남겼다. 그렇다면 피카소의 작품이 유난히 비싼 데는 어떤 특별한 이유가 있을까?

2천억 원에 낙찰된 〈알제의 여인들〉은 화가가 동일한 제목의 들라크루아 그림을 보고 그린 것이다. (487쪽 참조) 피카소는 19세기 중반 낭만주의의 시각에서 본 오리엔탈리즘을 담은 이 그림을 루브르에서 보고 깊은 인상을 받아 같은 제목의 그림 열다섯 점을 그렸다. 경매 최고가를 경신한 작품은 이

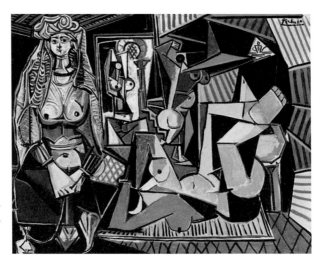

열다섯 장 중에 〈버전 O〉라고 한다. 여기서 우리는 중대한 의문을 제기하지 않을 수 없다. 〈알제의 여인들(버전 O)〉가 피카소의 작품 중 경매 최고가에 팔렸다는 사실은 이 그림이 피카소의 모든 작품 중 가장 뛰어나다는 의미인가 하는 점이다.

결론부터 말하자면 그렇지 않다. 모두 3만여 점에 이른다는 피카소의 작품 중 어느 것이 가장 걸작인가 하는 논쟁은 결코 간단한 문제가 아니다. 그러나 그럼에도 불구하고 우리는 〈알제의 여인들〉이 그의 작품 중 최고의 걸작이 아니라는 사실은 금방 알 수 있다. 피카소가 작가로서 영혼을 불태우던, 의욕과 열정에 충만하던 시기는 아무리 넓게 잡아도 1900년부터 1940년대까지다. 이 시기 동안 그는 청색 시대와 장미 시대를 거쳐 입체파라는 새로운 장르를 개척했고, 독일 공군의 민간인 학살에 분노하며 길이 7미터가 넘는 대작 〈게르니카〉를 그렸다. 한 천재의 재능이 무려 40년간 폭발했다는 사실에 놀라지 않을 수 없다. 그러나 〈알제의 여인들〉은 1955년 전후에 그려진 작품

이다. 이때의 피카소는 화가라기보다 성공한 명사, 셀러브리티에 가까웠다.

미술품뿐만이 아니라 경매에서 가장 중요한 원칙은 수요보다 공급의 수가 적으면 가격이 올라간다는 점이다. 다 빈치의 회화가 예상을 뒤엎는 높은 가격에 낙찰된 것만 보아도 그렇다. 이런 기준에서 보면 현재 활동하는 화가보다 작고한 화가의 작품 가격이 더 높아야 타당하다. 사망한 화가는 더 이상 작품을 창작할 수 없기 때문이다. 또 단순히 유명세를 넘어서서 미술사에 한 획을 그은 화가의 작품일수록 경매에서 비싸게 낙찰되는 경향이 있다. 피카소를 비롯해 고흐, 고갱, 모딜리아니, 뭉크, 폴록 등은 모두 새로운 유파를 창시했다는 평가를 받는 화가들이며, 대중적으로도 널리 알려진 이름들이다. 작가의 이름 자체가 작품 못지 않게, 때로는 작품보다 더 유명하다는 점 역시 경매에서 환영받는 화가들의 공통점이다.

피카소 그림은 왜 비싼가?

여전히 풀리지 않는 의문은 '피카소는 왜 비싼가?'라는 부분이다. 피카소의 그림은 언제부터 비쌌으며, 언제부터 잘 팔렸을까? 유명한 〈아비뇽의 여인들〉은 10년 이상 판매처를 찾지 못했다. 피카소의 그림이 희소가치 때문에 잘 팔린다고 할 수도 없다. 피카소는 20세기의 어떤 화가보다 더 많은 수의 그림을 그렸다.

〈아비뇽의 여인들〉이 현대 예술의 시발점이 된 작품이라는 데에 대부분의 미술사가들은 의견을 같이 한다. 피카소는 이 그림을 통해 르네상스 이래 500년 간 서양 미술사에서 움직이지 않았던 가치인 '사실적인 모습'을 정면으로 부정했다. 그전에도 쇠라의 〈그랑 자트섬의 일요일 오후〉나 세잔의 생트 빅투아르 산 연작, 뭉크의 〈절규〉처럼 화가 자신의 주관을 더 앞세운 그림

들이 있긴 했으나 〈아비뇽의 여인들〉처럼 사실성의 가치를 아예 비웃으며 파괴하려 한 작품은 일찍이 없었다. 이제 미술에서는 주관이 객관을 누르고 더욱 중요한, 그리고 근본적인 가치로 올라섰다.

대중은 물론 피카소를 이해하지 못했다. 그러나 완전히, 아니 충격적으로 새로운 작품이었기 때문에 화랑과 컬렉터들은 피카소의 작품을 소장하려 들었다. 동료 화가들에 비해 피카소는 비교적 일찍 가난에서 벗어났다. 프랑스보다도 러시아, 독일, 미국인들이 피카소의 작품에 열광했다. 피카소는 20대 후반인 1910년 즈음에 이미 파리의 명사가 되어 있었다. 그는 아름다운 애인들을 갈아 치웠고 모든 대상을 원통과 원구 등 단순한 기하학적 형태로 해체하는 입체파 스타일로 정물과 인물을 그렸다. 바다 건너 뉴욕이라는 거대한 시장이 막 열렸다는 점도 피카소의 상승세에 날개를 달아 주었다. 무엇보다 피카소의 회화는 늘 '혁명적'이었고 이 점 때문에 시장에서 환영받았다. 제2차 세계대전 당시에 피카소는 거의 대중 앞에 모습을 드러내지 않았으나 종전 이후 파리의 화실에 엄청난 인파가 몰려들어 화가를 놀라게 했다. 사람들은 이상한 형태의 그림을 보면 반사적으로 "피카소 그림 같군"이라고 말한다. 누가 뭐래도 피카소는 20세기를 대표하는 화가의 이름이다.

피카소는 세잔, 들라크루아, 벨라스케스, 마네 등 과거 화가들의 작품을 다수 소장하고 있었고 이들의 그림을 본따서 그리기도 했지만—〈알제의 여인들〉도 마찬가지였다—사람들은 늘 그의 그림에서 그 누구와도 다른 피카소만의 개성을 찾아내곤 했다. 1955년에는 피카소를 주인공으로 한 다큐멘터리 영화가 제작되었다. 피카소 그림 자체의 가치보다는 그 그림을 그린 화가, 피카소의 가치가 더 높게 평가되었다는 점을 우리는 부인할 수 없다.

그렇다면 문제는 간단하다. 경매 최고가를 기록한 〈알제의 여인들〉이나

〈창가에 앉아 있는 여인〉을 산 응찰자들은 작품 자체의 가치보다 잠재적인 투자 가치에 돈을 낸 것이다. 실제로 피카소의 작품 가격은 경매 시장에서 지속적으로 상승했다. 2002년 뉴욕대학교 경영대학원의 지안핑 메이, 마이클 모제스 교수는 1875년부터 2002년까지 이루어진 미술품 경매 1만 2천 건을 분석해 유명 화가 작품들의 가격이 얼마나 상승해 왔는지를 보여 주는 '메이-모제스 지수'를 개발했다. 이 메이-모제스 지수에 따르면 피카소의 작품을 16년 소장해서 얻을 수 있는 수익률은 연 9퍼센트 대라고 한다. '피카소의 작품'이라는 이유만으로 충분히 경매에 나설 이유가 있는 것이다.

여기서 또 하나 간과해서는 안 되는 사실은 피카소의 작품을 경매한 주체가 소더비나 크리스티 같은 내로라하는 딜러들이라는 점이다. 경매 주체, 즉 딜러가 유명한 곳이라면 작품의 진위 여부를 확실하게 믿을 수 있다는 이야기가 된다. 이 때문에 소더비와 크리스티를 통해 경매된 피카소의 작품은 꾸준히 최고가를 경신하고 있는 것이다. 예술적 가치 이전에 경제적 가치가 작품의 가격을 결정한 셈이다. 이런 방식으로 작품의 가격을 올리기 위해서는 유명한 화가이며, 작품의 수가 많을수록 오히려 유리하다. 피카소는 이런 점에서 경매 회사들과 투자자들의 환영을 받기에 적절한 화가였다. 누구나 피카소의 이름을 알고 있으며, 작품의 특징과 개성이 명확하다. 작품의 수가 많기 때문에 작품 가격을 올려놓으면 시장에 다시 돌아왔을 때 되팔기도 유리하다. 피카소의 상업적 성공은 많은 부분 시장의 요구가 만들어 낸 결과였다.

그림 경매의 낙찰가는 이처럼 그림의 가치보다도 작가의 가치, 그리고 예술 외적인 요소들에 의해 좌우되는 경우가 많다. 그림을 둘러싼 사연이 있거나, 그 전 소장자가 유명 인사라면 가격은 천정부지로 뛴다. 디자이너 입생 로랑과 그의 동성 애인 피에르 베르제는 생전에 함께 미술품을 수집했다.

이 컬렉션은 로랑이 사망한 후인 2009년에 경매에 붙여졌는데 이 당시 나온 700여 점의 작품들 경매 총액은 예상 수치를 훨씬 뛰어넘는 7천억 원대를 기록했다. 전 소유주가 입생 로랑이라는 유명 인사였던 점이 분명 가격 상승에 영향을 미쳤을 것이다. 특이한 경매 기록으로는 2012년에 소더비 뉴욕 경매에서 낙찰된 뭉크의 〈절규〉 파스텔 버전이 있다. 이 그림은 1억 1천900 달러 (한화 1천428억 원)에 낙찰되어 종이에 그려진 그림 중 최고가를 기록했다.

금으로 그린 그림의 가격은?

근대 이전의 그림 거래에 대해 흥미로운 부분은 14세기 후반에 이탈리아 지역의 그림 가격이 급속도로 상승했다는 점이다. 1348년의 흑사병 충격이 유럽을 강타한 직후였다. 전 유럽 인구의 최대 1/3이 흑사병으로 사망한 이 대재앙에 대해 중세인들은 과학적 판단을 할 수 없었다. 그들은 흑사병을 신의 분노라고 생각했고, 그 분노를 가라앉히기 위해 저마다 성화를 사서 교회에 기증했다. 작은 사이즈의 성화를 구매해 집에 모시기도 했다. 자연히 미술품의 수요가 크게 늘어나 공급이 딸리면서 미술품 가격이 올라갈 수밖에 없었다.

중세에도 미술품 자체의 가격은 결코 싸지 않았고 쌀 수도 없었다. 그림의 가격을 그림의 재료값과 그림을 그리는 장인의 능력으로 나눈다면, 현재는 단연 후자가 작품 가격의 대부분을 차지한다. 그러나 중세에는 그림의 재료부터가 비쌌다. 13-16세기 사이 그림은 대개 나무판에 그려졌는데 평평하게 깎은 포플러나 오크 나무판 위에 여러 번 밑칠을 해야 했고 각 층마다 다시 표면을 갈아내 매끄럽게 만들어야 했다. 약제상이나 전문 제조업자들이 만든 안료는 색상에 따라서는 매우 비쌌다. 안료는 대부분 식물이나 광물을 갈아 만들었는데 개중에는 산지가 한정된 안료가 많았다. 이런 경우, 화가는

비싼 안료를 어느 정도나 쓸 것인지를 고객과 미리 계약해야 했다.

　이탈리아 파도바에 있는 스크로베니 예배당은 '최초의 화가'로 불리는 조토 디 본도네의 연작 프레스코화가 보존되어 있는 귀중한 장소다. 이 작은 예배당에 조토가 남긴 벽화와 천장화는 오늘날까지 놀라울 정도로 양호한 보존 상태를 유지하고 있다. 스크로베니 가문은 은행업으로 큰 돈을 벌어들인 사업가 가문이었다. 이 당시 은행업과 고리대금업의 경계는 모호했다. 은행업자들은 자신들이 지은 죄로 인해 죽은 후 천국에 가지 못할지도 모른다는 사실을 매우 두려워했다. 그들은 속죄를 위해 제단화를 주문해 교회에 바치거나, 아니면 아예 교회를 지어 기부하기도 했다. 여기서 미술과 자본이 만나는 지점이 탄생했다.

　스크로베니 예배당에 그려진 예수와 성모 마리아의 일생 연작 프레스코화는 700년이라는 세월의 흐름이 무색할 정도로 보존 상태가 좋은 편이다. 그

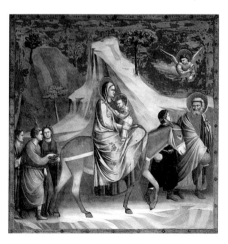

〈이집트로 피난하는 성가족〉, 조토 디 본도네, 1304-1306년, 프레스코, 200×185cm, 스크로베니 예배당, 파도바.

런데 이 연작들 중에서 유독 성모의 망토 부분을 칠한 푸른색만 거의 다 떨어져 나가 있다. 중세 시대에는 안료의 수 자체가 제한적이었고 구하기도 쉽지 않았다. 그중에서도 진한 푸른색(울트라마린)을 내는 안료인 청금석은 같은 양의 금보다 더 비쌀 만큼 귀한 재료였다. 가격도 가격이었지만 청금석이 나는 산지가 오늘날의 아프가니스탄 한 군데뿐이

어서 제때 재료를 구하지 못하는 경우가 비일비재했다. 스크로베니 예배당의 벽화를 그리던 조토도 엇비슷한 상황이었을 것이다. 뒤늦게 구한 청금석 안료로 성모의 망토를 채색했으나 물감은 이미 말라 버린 프레스코화에 잘 밀착되지 못하고 세월의 흐름과 함께 떨어져 나갔다.

미켈란젤로가 〈예수의 매장〉을 완성시키지 못한 이유도 이 물감 수급 문제 때문이었다. 〈예수의 매장〉은 화면 오른편 구석이 비어 있는 채 미완성으로 남은 작품이다. 미켈란젤로는 이 부분에 웅크려 앉은 성모를 그릴 계획이었다. 그러나 성모의 망토를 칠할 분량의 청금석을 구하지 못해 그림의 제작은 자꾸 지연되었다. 그 와중에 피렌체의 메디치가가 다비드상 제작을 위해 로마에 있는 미켈란젤로를 소환했다. 회화보다 조각을 더 선호했던 미켈란젤로는 〈예수의 매장〉을 포기하고 착수금을 반환한 뒤, 피렌체로 돌아가 버렸다. 청금석 때문에 안 그래도 드문 미켈란젤로의 그림이 하나 더 줄어든 셈이다. 화가들은 1704년에 푸른색을 내는 인공 안료인 코발트블루가 개발되고 나서야 가격을 걱정하지 않고 푸른색을 마음껏 쓸 수 있었다.

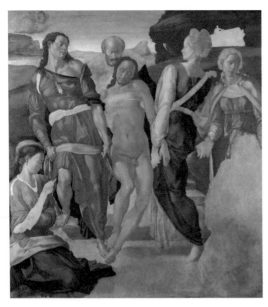

〈예수의 매장〉, 미켈란젤로 부오나로티, 1500-1501년, 나무 패널에 유채, 161.7×149.9cm, 내셔널 갤러리, 런던.

청금석보다 더 잘 알려진 비싼 재료는 물론 금이다. 중세의 그림에는 배경을 얇은 금, 즉 금박으로 바르는 일이 흔했다. 제단화의 배경을 금으로 칠하면 어두운 성당에 높이 걸린 제단화는 촛불의 희미한 조명을 받으며 화려한 빛을 발하게 된다. 반짝거리는 금빛 그림은 성당에 들어오는 이들에게 황홀한 느낌을 주었고 그림을 특별하게 보이도록 만들었으며 기증자의 명예도 드높여 주었다.

금은 무한에 가깝게 얇게 퍼지는 성질을 가지고 있기 때문에 그림의 재료로 쓰는 데 의외로 많은 금이 필요하지는 않았다. 화가들은 금박으로 칠할 배경에 먼저 물이나 기름을 섞은 점토를 얇게 편 다음 그 위에 금박을 문질러 입혔다. 얇은 금이 찢어지거나 주름이 잡히지 않게 하려면 조약돌처럼 무른 돌이나 개의 이빨로 살살 문질러 펴야 했다. 금박에 구멍을 내서 무늬를 만들거나 금을 길게 잘라 옷 주름처럼 보이게 붙이는 방법도 있었다. 이런 기법을 '스그라피토sgraffito'라고 부른다. 충분한 금을 구할 수 없는 경우에는 은박을 붙인 후 노란 니스를 칠해 금처럼 보이게 하거나 금가루를 사용했다. 이 외에도 결이 좋은 나무판, 호화로운 프레임 등을 장만하는 데 그림 값의 절반 이상이 들어갔다. 그림 가격에서 화가의 수고비는 20-30퍼센트에 불과했다. 중세 후반기에 메디치가

윌튼 딥티크 중 스그라피토로 처리된 배경. 작자 미상. 1395-1399년. 참나무 패널에 템페라. 53×37cm. 내셔널 갤러리. 런던.

를 위해 일했던 보티첼리가 남긴 계약서를 보면 그림값에서 제작비와 화가의 공임이 5대 5로 잡혀 있다. 당시만 해도 예외적인 분배였다.

미술품 거래가 시작된 시점

르네상스가 태동한 '유럽 정신의 공방' 피렌체는 미술품 거래에서 단연 선도적인 역할을 한 지역이다. 이 도시의 유력한 길드 일곱 곳은 경쟁적으로 공공 미술을 청탁했고, 다른 길드보다 더 우월한 미술 작품을 설치함으로써 길드의 위용을 과시하려 했다. 14-15세기 사이 피렌체의 정치, 경제를 리드한 일곱 길드는 법률, 모직물, 비단, 의류, 은행, 의사와 약재상, 가죽과 모피 길드였다. 법률과 의사를 제외하면 모두 상인들임을 알 수 있다. 이들이 피렌체시에 기증한 공공 미술과 건축의 수는 셀 수가 없을 정도다. 15세기 초, 일곱 길드는 피렌체 경제 부흥의 상징인 오르산미켈레 성당의 외벽에 각기 자신들의 업종을 상징하는 수호 성인의 청동상을 세웠다. 이를 통해 기베르티, 도나텔로, 베로키오 등 뛰어난 초기 르네상스 조각가들이 피렌체에 등장하게 된다. 상인 길드는 예술품을 감정하는 데 몹시 까다로웠고, 이들의 취향을 맞춰 주기 위해 예술가들 역시 자신들의 솜씨를 최대한 발휘할 수밖에 없었다.

물론 피렌체 르네상스 부흥의 일등 공신은 은행 길드에 속한 메디치 가문이었다. 메디치 가문의 예술에 대한 지원은 오늘날의 시각으로 보기에도 유별난 부분이 많았다. 다른 부호들과는 달리, 메디치 가문은 아무 조건 없이 공공 건축과 미술에 아낌없이 투자했으며 유능한 장인들을 후원했다. 메디치가가 15세기 중반의 30여 년 동안 피렌체의 문화 사업에 투자한 금액은 현재의 가치로 따지면 6천억 원 이상이었다. 이러한 대규모 투자를 통해 메디

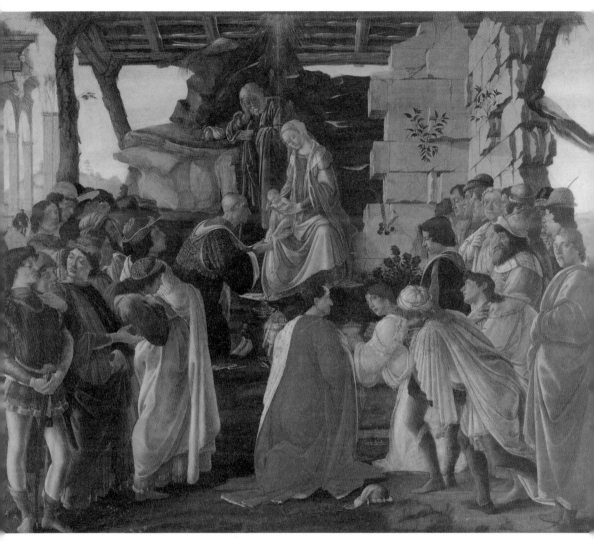

〈동방박사의 경배〉, 산드로 보티첼리, 1475~1476년, 나무 패널에 템페라,
111×134cm, 우피치 미술관, 피렌체.

치 가문은 피렌체 시민들에게 자신들의 우월함을 과시할 수 있었다. 메디치가의 투자는 과거의 부호들이 했던, 죄를 대속하기 위한 미술품 기증과는 차원이 다른 본격적인 문화 사업이었다. 그리고 이를 통해 메디치 가문은 공화국이던 피렌체가 공국으로 정치 체제가 바뀔 때 피렌체를 다스리는 가문으로 군림하게 된다. 피렌체 시민들은 치열한 권력 투쟁을 벌이던 여러 가문들 중에 진정으로 그들을 다스릴 자격과 위용이 있는 가문으로 그전부터 아낌없이 문화사업을 벌여온 메디치 가문을 선택했다.

1475년에 제작된 〈동방박사의 경배〉는 산타마리아 노벨라 교회의 제단을 장식하기 위해 그려진 작품으로 산드로 보티첼리 최초의 대작이다. 이 작품을 보티첼리에게 청탁한 이는 당시 메디치 가문의 수장 로렌초 데 메디치였다. 그림의 주인공은 성모자와 요셉이지만 성가족보다 동방박사를 비롯한 참배객들이 더 크게 그려졌다는 점이 눈에 띈다. 이 그림은 제단화의 형태를 빌려 사실상 메디치가의 인물들을 대중에게 과시하기 위한 목적으로 그려진 그림이다. 무릎을 꿇은 채 막 예수의 발을 만지려 하는 노인은 코시모 데 메디치, 붉은 옷을 입고 그림 가운데에 위치한 이는 그의 아들인 피에로 데 메디치다. 그림의 왼편에는 검은 망토를 입고 서 있는 피에로의 아들 로렌초와 붉은 옷을 입은 그의 동생 줄리아노가 보인다. 그림의 오른편 가장자리에는 노란 망토로 온 몸을 가린 채 정면을 쳐다보는 보티첼리 본인의 초상도 그려져 있다.

〈동방박사의 경배〉에서 성모는 금칠로 메워진 배경이 아니라 고대 그리스의 유적 같은 폐허 위에 앉아 있다. 이런 그림의 배경이 그림 가격을 결정하는 중요한 이유가 되었다. 15세기 중반부터 만테냐, 페루지오, 다 빈치 등의 화가들이 원근법을 구사해 그림에 깊이를 부여하기 시작했다. 그전까지 금박으로 발라졌던 그림의 배경은 이제 실제처럼 보이는 공간으로 채워졌다.

원근법을 개발한 이는 다 빈치로 알려져 있
지만 사실 우첼로, 마사초 등 중세 후기와
르네상스 초기 사이를 잇는 화가들이 이미
그림 안에 공간감을 부여하는 방법을 연구
하고 있었다. 배경이 모두 똑같은 금박으로
덮여 있던 시대에서 차별화된 공간이 그려
지면서, 그림 가격에서 화가의 능력이 점점
더 중요시되었다. 미켈란젤로, 라파엘로,
티치아노 등이 활동한 16세기가 되면, 화가
의 능력이 그림 가격에서 재료비를 앞서기
시작했다.

〈삼위일체〉, 마사초, 1426-1438년, 프
레스코, 667×317cm, 산타마리아 노벨
라 성당, 피렌체.

물감과 캔버스를 만드는 일 자체가 오랜
시간과 정성이 필요한 공정이었기 때문에
근대 이전의 화가들에게는 이래저래 도제가
꼭 필요했다. 조제 물감은 17세기가 되어서
야 등장했다. 17세기부터 화가들은 작은 가죽 주머니에 담긴 조제 물감을 구
입할 수 있었지만 문제는 이 주머니를 한번 열어 사용하면 물감이 굳어 버린
다는 데 있었다. 이 문제는 1841년 영국에 거주하던 미국 화가 존 랜드가 금
속 물감 튜브를 발명하면서 해소되었다. 이제 화가들은 가벼운 금속 튜브에
담긴 물감을 구입할 수 있게 되었고, 여기에 호응해서 휴대용 이젤, 접을 수
있는 팔레트 등이 등장하면서 화가들은 야외에서 직접 풍경을 보고 그림을
그릴 수 있게끔 되었다. 햇빛과 대기의 순간적 인상을 포착해 캔버스에 옮긴
인상파는 결국 기술의 발전 덕분에 태어난 셈이다.

부자가 된 최초의 작곡가

19세기는 변혁의 시대였다. 혁명으로 인해 앙시앵 레짐이 끝나고 권력과 경제력은 부유한 시민의 손에 들어가게 된다. 이러한 변화에 발빠르게 맞춰 나간 예술가들도 있었다. 최초의 백만장자 작곡가가 된 로시니의 경우가 바로 그러했다. 주로 오페라 부파를 쓴 로시니가 큰 성공을 거두자 그와 같은 시대에 활동한 베토벤은 선망과 질시가 섞인 시선을 보냈다고 한다. 진지한 음악을 추종한 베토벤의 관점에서 로시니의 오페라는 가볍고 경망스러운 음악으로 보였을 성싶다. 그러나 나폴레옹과의 전쟁에서 드디어 벗어난 유럽인들은 명랑하고 밝은 로시니의 음악을 원하고 있었다.

　로시니는 어린 시절부터 집안의 가장이었다. 그의 아버지는 트럼펫 연주자, 어머니는 가수였는데 아버지가 심심찮게 감옥을 드나드는 한량이어서 어머니가 생계를 책임져야만 했다. 로시니는 소년 시절부터 성가대에서 일하며 돈을 벌었다. 그는 볼로냐 아카데미를 졸업하기 전부터 오페라를 작곡했고, 놀라울 정도로 빠른 시간에 많은 작품을 썼다. 그 와중에 스스로의 작품을 다시 베껴 사용하는 일도 서슴지 않았다. 유명한

지아키노 로시니의 초상

《세비야의 이발사》 서곡은 그전에 이미 두 번이나 써먹은 음악이었다. 그는 20대의 나이로 나폴리 오페라 하우스의 음악감독이 되었는데 이때 계약 조건이 일 년에 두 편의 오페라를 작곡하는 것이었다. 로시니는 거리낌없이 자신의 옛날 오페라를 '재활용'하면서 이 조건을 지켜나갔다.

로시니의 출세작인《세비야의 이발사》는 작품 자체도 이미 다른 작곡가인 파이시엘로가 오페라로 만들었고, 서곡도 오리지널이 아니었지만 빠르고 경쾌한 음악, 화려한 아리아, 유쾌한 내용 등으로 전 유럽에서 인기 있는 작품으로 자리 잡았다. 이어 완성한《라 체네렌톨라(신데렐라)》역시 경쾌하고 빠른 음악과 그에 걸맞는 전개, 화려한 피날레 등이 관객들의 기대를 십분 충족시켜 주는 작품이었다. 계모 대신 계부와 언니들이 등장하는《라 체네렌톨라》에서 로시니는 인간성의 회복과 행복한 결말을 강조했는데 이는 오랜 전쟁을 마치고 이제 평화로운 세계를 갈망하는 당시 청중들의 입맛에 딱 맞는 결론이었다.

자신의 오페라들이 인기를 얻자 로시니는 악보 인쇄업자인 조반니 리코르디Giovanni Ricordi(1785-1853)와 손을 잡고 출판 저작권을 관리하기 시작했다. 로시니의 주도면밀함과 리코르디의 사업 수완이 합쳐지는 순산이었다. 라 스칼라 극장의 악보를 관리하던 리코르디는 1837년 밀라노와 나폴리 오페라 하우스에서 공연되는 오페라들에 대한 독점권을 획득하면서 큰 악보 출판사로 성장했다.

로시니는 최초로 국제적인 성공을 거둔 작곡가이자, 연주자를 제외하면 최초로 큰 돈을 번 음악가이기도 하다. 1830-1831년 시즌에 파리의 극장 레퍼토리는 절반 가량이 오페라였고, 그중 가장 큰 몫을 차지한 작품들은《탄크레디》,《세비야의 이발사》,《세미라미데》,《도둑 까치》,《라 체네렌톨라》

같은 로시니의 오페라들이었다. 로시니는 확실하게 성공 가도에 올라서자 《빌헬름 텔》을 마지막으로 작곡을 중단하고 부유한 삶을 즐겼다. 당시 로시니의 나이는 겨우 37세였다. 큰 부를 쌓고 일찍 은퇴해 버리는 요즈음의 스타트업 창시자들과 같은 삶의 방식을 택한 셈이다. 그는 은퇴 후 30년 이상 느긋하게 인생을 즐기며 살다 68세로 타계했다.

문화는 부의 이동을 따라가는 경향이 있다. 1800년대 후반, 미국은 신흥 산업 국가로 성장하며 유럽의 문화를 적극적으로 수입하기 시작했다. 철강 왕 앤드류 카네기는 뉴욕에 카네기홀을 개관한 후, 개관 기념 음악회를 위해 러시아 최고의 작곡가 차이콥스키Pyotr Ilyich Tchaikovsky(1840-1893)를 초청했다. 1891년 4월 뉴욕에 온 차이콥스키는 두 달여 간 뉴욕, 볼티모어, 필라델피아 등에 머물며 네 번의 카네기홀 연주를 지휘하고 연주료로 2500달러, 오늘날의 금액으로 환산하면 8천만 원을 받았다. 차이콥스키는 처음 가 본 미국에서 "사람들은 친절하고 관대하며 솔직하다. 특히 뉴요커들은 파리나 다른 유럽 어느 도시 사람들보다 친절하다. 내가 조금 더 젊어서 여기 왔다면 진지하게 이곳에 머물 것을 고려했을 텐데"라는 편지를 써 보냈다. 1880년에 뉴욕의 메트로폴리탄 오페라가 개관했고 1892년에는 뉴욕 국립음악원장으로 드보르자크Antonín Dvořák(1841-1904)가 프라하 음악원에서 받는 연봉의 세 배 이상을 받고 초청되어 왔다. 20세기 초, 각각 오스트리아와 이탈리아에서 지휘자로 활동하던 말러와 토스카니니가 뉴욕 필의 지휘자로 초빙된다. 뉴욕의 기업가들은 500여 년 전 피렌체의 메디치 가문처럼 문화의 발전에 과감하게 투자했다. 신흥 강대국의 경제 수도인 뉴욕은 어언 파리, 런던과 어깨를 나란히 하는 클래식 음악의 메카가 되었다.

상업 미술의 시작: 인상파는 어떻게 유명해졌는가?

로시니에게 악보 출판업자 리코르디가 있었다면, 인상파에게는 화상 폴 뒤랑-뤼엘Paul Durand-Ruel(1831-1922)이 있었다. 인상파의 그림들이 오늘날 세계에서 가장 유명하며 대중에게 많이 알려진 회화가 된 것은 단지 그 그림의 가치들 때문만은 아니었다. 인상파 화가들은 파리, 런던, 뉴욕에 극장과 오페라 하우스들이 우후죽순처럼 생겨나는 시대에 활동했다. 음악 애호가의 수와 비례해서 미술 애호가의 수도 늘어났다. 화가들이 자신들의 후원자, 또는 살롱전에서만 그림을 팔던 환경이 변화하는 상황에서 창작자와 수요자 사이를 연결하는 화상이 나타났다.

뒤랑-뤼엘은 1870년대 초반에 이미 인상파 작품의 가치를 알아본 인물이었다. 그는 1872년 마네의 작품 22점을 샀다. 마네는 이렇게 많은 그림을 단번에 팔아 본 경험이 한 번도 없었다. 인상파 화가들은 뒤랑-뤼엘이 일단 자신들의 작품을 사서 다시 팔아 주었기 때문에 그림의 수요자가 나타나지 않더라도 안정된 생활을 유지할 수 있었다. 그전까지의 화가들이 정부나 개인 고객들을 직접 상대했던 것과는 완전히 달라진 양상이었다. 19세기 후반에 뒤랑-뤼엘은 자신의 인상파 작품 컬렉션을 바탕으로 국제

〈폴 뒤랑-뤼엘의 초상〉, 피에르 오귀스트 르누아르, 1910년, 캔버스에 유채, 65×54cm.

적인 아트 딜러로 성장했고 이 여세를 몰아 미국에서 인상파 전시회를 열기도 했다. 미국인들은 인상파 전시에 대한 적극적인 호응을 보냈고 구매 열기도 높았다. 후일 뒤랑-뤼엘은 "미국 대중은 인상파의 그림을 보고 웃지 않았다. 대신 그들은 이 그림들을 샀다!"는 유명한 말을 남겼다.

모네와 르누아르가 남긴 편지들 중에는 뒤랑-뤼엘과 교환한 서신들이 많이 있다. 이 편지들은 인상파 중에서도 상업적으로 가장 성공한 이 두 화가가 마지막까지 그림값을 두고 뒤랑-뤼엘과 끈질기게 줄다리기를 했었다는 사실을 알려 준다. 시슬리는 아예 자기 작품에 뒤랑-뤼엘의 이름을 써서, 이 그림이 이미 뒤랑-뤼엘에게 팔렸다는 사실을 고객에게 알리기도 했다. 드가 역시 화상과의 거래에 능했던 사람이었다.

당시의 주식 호황과 산업 확장으로 큰 돈을 번 이들 중에는 미술품에 투자하려고 했던 기업가들이 꽤 있었다. 이런 수집가들 중에는 영국의 사무엘 코톨드Samuel Courtauld(1876-1947)가 가장 널리 알려져 있지만 숨어 있는 수집가들도 있다. 바리톤 가수인 장 바티스트 포르Jean-Baptiste Faure(1830-1914)는 전 유럽을 오가며 오페라 무대에 서는 인기 있는 가수였고 1873년 마네의 작품을 처음 사들이면서 인상파 컬렉션을 시작했다. 그는 투자 목적으로 인상파의 작품을 구입했으며 마네 작품만 67점을 사서 그중 상당수를 더 비싼 값에

〈장 바티스트 포르의 초상〉, 에두아르 마네 1877년, 캔버스에 유채, 196×130cm, 함부르크 미술관, 함부르크.

되팔았다. 마네는 이 든든한 후원자가 오페라 무대에 선 모습을 우스꽝스러운 초상으로 그려서 자신의 반골 기질을 증명하기도 했다.

　미술품 구매가 경제적으로 안전한 투자라고 할 수는 없었다. 20세기 초반까지도 사람들은 인상파의 가치에 대해 확신하지 못하고 있었다. 모네의 〈해돋이-인상〉 최초 구매자였던 에르네스트 오슈데Ernest Hoschedé(1837-1891)는 인상파 화가들의 그림을 마구 사들였으나 본인의 무분별한 씀씀이로 인해 1877년 파산했다. 그는 소장하고 있던 미술품들을 1878년 경매에 내놓았지만 당시만 해도 인상파의 가치를 알아보는 이는 거의 없었다. 모네의 그림이 150프랑, 르누아르의 작품은 세 점에 157프랑에 낙찰되었고 오슈데의 재정 상태는 더욱 나빠졌을 뿐이다. 오슈데의 아내 알리스는 훗날 모네와 결혼했다.

　모네는 경제적 성공에 매우 민감했던 화가였다. 뒤랑-뤼엘에게 생활비를 받으며 그림을 그렸음에도 불구하고 그는 자신의 이름이 알려지자 작품을 뒤랑-뤼엘과 그의 라이벌 화랑인 조르주 프티에게 나누어 팔았다. 모네의 연작 시리즈도 어느 정도는 경제적 이유로 시작되었다. 노적가리 연작을 그리던 무렵, 그는 지베르니의 집을 막 산 상황이어서 집의 잔금을 빨리 갚아야 하는 처지였다. 모네는 같은 주제를 여러 장에 나누어 그리면 시장에서 환영받을 것이라고 계산했다. 모네는 이미 1877년 열린 인상파 3회 전시회에 여덟 점의 생 라자르 역 연작을 내놓았던 적이 있었다.

　모네의 판단은 맞아떨어졌다. 연작은 전시에서부터 화제를 몰고 오기가 쉬웠고, 그만큼 판매도 수월했다. 모네는 1891년부터 1894년 사이 노적가리, 포플러, 루앙 성당 연작을 집중적으로 그렸고 이 그림들을 뒤랑-뤼엘 아닌 다른 화랑과도 거래했다. 노적가리 한 점당 뒤랑-뤼엘이 지불한 가격은 3

〈가을의 포플러〉, 클로드 모네, 1891년, 캔버스에 유채, 93×73.5cm, 개인 소장.

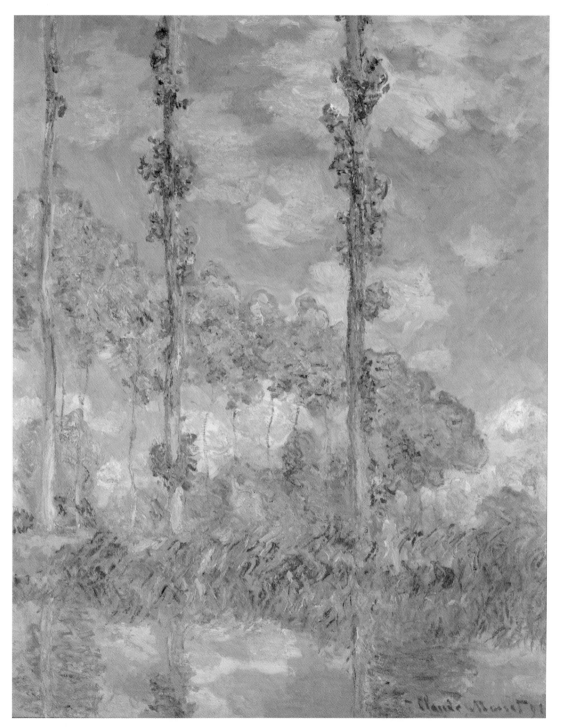

〈햇빛 속의 포플러〉, 클로드 모네, 1891년, 캔버스에 유채, 93×73.5cm, 국립서양화미술관, 도쿄.

천 프랑이었다. 3년 후에 완성된 루앙 성당 시리즈를 거래하며 모네는 뒤랑-
뤼엘에게 작품당 1만 5천 프랑을 요구했다. 뒤랑-뤼엘이 주저하자 모네는
이 중 몇 점을 개인적으로 팔아 버렸다. 결국 뒤랑-뤼엘은 작품당 1만 2천
프랑에 성당 연작 나머지를 사들였다. 이처럼 연작은 화상에게 팔 때도 한
묶음으로 팔리기 때문에 작가에게는 이래저래 유리한 선택이었다. 연작은
모네의 만년에 점점 더 지배적인 작품 경향이 되었다.

 연작의 기획이 마케팅적 측면에서 이뤄졌다 해서 이를 비난할 수는 없다.
드가는 '팔리는 그림만 그린다'며 모네를 비난했지만 그 역시 1893년부터 5

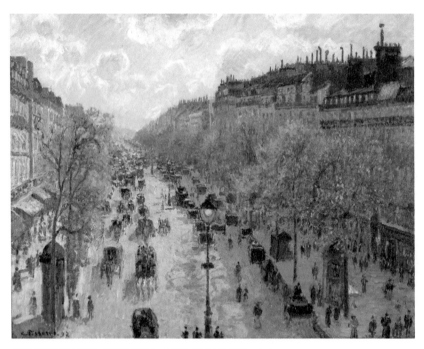

〈봄의 몽마르트르 대로〉, 카미유 피사로, 1897년, 캔버스에 유채, 65×81cm,
이스라엘 미술관, 예루살렘.

518

년간 발레리나를 주제로 한 그림들을 연속적으로 그렸다. 같은 주제를 끈질기게 탐구한 것은 모네가 연작 판매에서 성공을 거두었듯이, '무용수를 그린화가'로 명성을 얻으면 그만큼 그림 판매가 수월하리라는 계산이 깔려 있었을 것이다. 피사로도 모네의 성공을 보고 연작에 도전했다. 이 당시 피사로는 눈의 이상 때문에 더 이상 밖에서 그림을 그릴 수 없는 처지였다. 1897년 2월부터 피사로는 파리의 루시 호텔Hôtel de Russie에 방을 얻어 그 창에서 내려다보이는 몽마르트르 대로 연작을 열네 점 그렸다.

높은 시점에서 도시의 활기를 총체적으로 담아낸 피사로의 연작 역시 성공을 거두었다. 인물과 마차, 건물들을 잘게 분해해서 화면에 흩어 놓는, 그리하여 도시의 익명성과 활기를 총체적으로 보여 주는 그의 그림은 확실히 모네보다는 자연스럽다. 이후 피사로는 건물 위에서 내려다본 파리 풍경을 300점 이상 그려야 했다. 한때 사람들이 자신의 그림을 잘 사지 않는다며 섭섭해 하던 피사로는 이제 일흔이 넘은 나이에 수집가들을 위해 노예처럼 일해야 하는 처지라고 불평했다고 한다. 대중적으로 사랑받는 화가, 대중이 그림을 알아보고 그림을 사 주는 화가와 그렇지 않은 화가가 나누어지면서 인상파 화가들은 상업주의와 자가적 본능 사이에서 갈등할 수밖에 없었다.

광고에서 선호하는 그림과 음악은?

우리는 텔레비전, 영화, 광고 등을 통해 알게 모르게 많은 예술 작품들을 접한다. 음악과 미술 모두 상업적으로 유난히 자주 이용되는 작품들이 있다. 〈운명〉이나 〈합창〉 같은 베토벤의 교향곡이나 드보르자크의 〈신세계로부터〉, 푸치니의 〈오 사랑하는 나의 아버지〉, 비발디의 〈사계〉 등은 모두 광고 음악으로 낯익은 곡들이다. 미술도 마찬가지다. 〈모나리자〉, 〈절규〉, 〈그랑 자트섬

〈그랑 자트섬의 일요일 오후〉를 이용한 미국 TV 시리즈 광고(NBC 〈The Office〉)

의 일요일 오후〉, 〈비너스의 탄생〉, 〈진주 귀고리를 한 소녀〉 등은 여러 대중
매체들을 통해 알려진 이미지들이다. 세련되었지만 고독한 도시인들을 다룬
호퍼의 그림들도 광고에 자주 등장한다. 이러한 시도들은 예술과 대중 사이
의 거리를 좁힌다는 측면에서도, 기존 광고에 비해 새롭고 차별화된 이미지
를 보여 준다는 점에서도 긍정적으로 볼 만하다.

　아예 대중 매체에서 영감을 얻어 작품을 창작하는 팝 아트도 있다. 앤디
워홀, 로이 리히텐슈타인으로 대표되는 팝 아트는 대중 매체와 일상생활에
서 우리가 흔히 접하는 상품이나 만화의 이미지들을 미술의 세계와 연결시
키려는 시도다. 워홀과 리히텐슈타인은 둘 다 미국 화가지만 사실 팝 아트

를 처음 시작한 화가는 영
국인인 리처드 해밀튼Richard
Hamilton(1922-2011)이다. 해
밀튼의 〈무엇이 현대의 가
정을 매력적으로 만드는가〉
는 TV에서 흔히 볼 수 있는
상업적 이미지들을 콜라주
로 붙여 만든 작품이다. 영
화, 멜로드라마, 만화, 대량
생산된 전자 제품, 가공식
품 등이 가득 오려 붙여진

〈무엇이 현대의 가정을 매력적으로 만드는가〉, 리처드 해밀턴,
1956년, 콜라주, 26×24.8cm, 튀빙겐 미술관, 튀빙겐.

와중에 우람한 근육을 자랑하는 남자가 '팝'이라고 쓰여진 막대 사탕을 들고
있다. 여기서 팝 아트라는 이름이 유래되었다. 자세히 보면 천장에는 지구
사진이 붙여져 있는데 이는 소비 산업이 전 세계로 퍼져 나가게 된다는 암시
인 듯싶다. 팝 아트는 곧 미국으로 수입돼 큰 인기를 끌었다. 팝 아트는 국제
적으로 퍼진 마지막 미술 사조로도 분류된다.

　여기서 중요한 부분은 팝 아트가 대량 생산, 대량 소비, 상업주의로 점철
된 현대인의 삶을 풍자하거나 비판하지 않는다는 점이다. 유명한 앤디 워홀
의 마릴린 먼로 시리즈나 캠벨 수프 연작은 상업과 대중 예술의 이미지를 세
밀하게 보여 줄 뿐이다. 오히려 이들은 '미술은 고차원적인 관념'이라는 명
제를 비웃고 있다. 로이 리히텐슈타인Roy Lichtenstein(1923-1997)은 대중 매체
중에서도 가장 하급 이미지로 치부되던 만화를 캔버스에 정교하게 그렸다.
여기서 꿈꾸는 듯한, 또는 물에 빠진 채 구원자를 기다리는 듯한 여자는 아

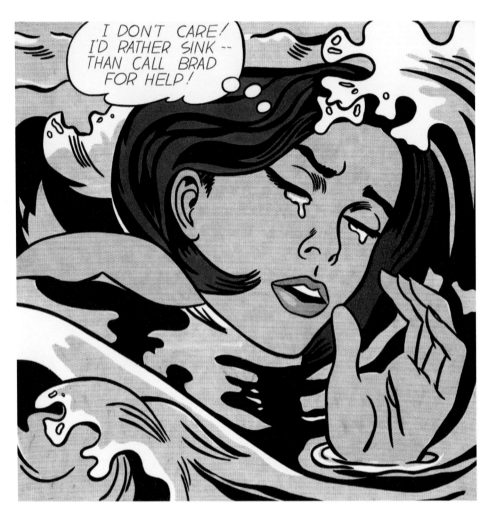

〈물에 빠진 여자〉, 로이 리히텐슈타인, 1963년, 캔버스에 유채와 아크릴,
171.6×169.5cm, 현대미술관, 뉴욕.

무런 의미도 없으며 말풍선에 들어 있는 말 또한 말장난에 불과하다. 미술관에 만화가 걸린다는 사실 자체가 미술관의 엄숙함을 비웃고 풍자하는 행위인 것이다.

클래식 음악과 대중과의 연결 고리는 1990년대에 크게 유행한 '크로스오버'에 의해 맺어지게 된다. 유명한 '3대 테너' 콘서트는 1990년 로마 월드컵 축하 무대의 형태로 첫선을 보였고, 이 역사적 공연은 오페라 음악과 대중 사이의 간극을 좁히는 데 큰 역할을 했다. 로마 카라칼라 대욕장 터에 만들어진 임시 무대에서 주빈 메타의 지휘로 루치아노 파바로티, 호세 카레라스, 플라시도 도밍고는 〈오 솔레 미오〉, 〈공주는 잠 못 이루고〉 등을 불렀으며 이후 이 공연은 서울을 포함한 세계 각지에서 16년간 24회나 열렸다. 세 명의 라이벌 테너는 1990년 카라칼라 공연 전까지 한 무대에 같이 선 적이 없었다. 각기 이탈리아와 스페인 출신인 세 테너는 모두 축구 팬이라는 인연으로 이 무대에 서게 되었는데, 주최 측은 세 사람의 등장 비율이 골고루 맞춰지도록 세심한 주의를 기울였다고 한다. 그 어떤 오페라에도 테너 세 명의 3중창곡은 등장하지 않기 때문에 이 무대를 위한 음악들이 급히 편곡되기도 했다. 클래식 음악과 축구라는, 가장 안 어울릴 듯한 두 요소의 결합으로 성사된 1990년의 3대 테너 콘서트 실황 음반은 현재까지 가장 많이 팔린 클래식 음반으로 기네스북에 올라 있다.

꼭 들어보세요!

3대 테너: 메들리
로시니: 〈세비야의 이발사〉 서곡
푸치니: 〈오 사랑하는 나의 아버지〉

16

군 주 의 초 상

왕의
얼굴

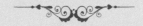

"정도의 차이가 있기는 했지만 화가들은 인물의 외모를
젊고 품위 있게 꾸며서 그리는 것을 당연하게 여겼다.
요즘 사람들이 앱이나 포토샵을 사용해 실물보다
더 나은 인물 사진을 만드는 것과 엇비슷한 이치였다.
특히 왕의 초상은 왕의 위엄과 지위를 최대한 부각시키는 목적에
잘 부합하는 초상이어야만 했다."

유럽의 미술관들 어디에서나 쉽게 볼 수 있는 그림이 초상화다. 어느 정도 이름이 알려진 미술관에는 예외 없이 수많은 왕과 왕비, 귀족들의 초상이 걸려 있다. 우리는 이런 초상에서 별다른 느낌을 받지 못하고 지나친다. 누군지도 모르는 옛날 사람의 초상에서 예술적 감흥을 얻지 못하는 것은 당연한 일이다. 그러나 다 엇비슷하게 보이는 초상들, 특히 군주의 초상에는 여러 가지 의미와 복잡한 배경, 나아가 변화하는 시대의 흐름까지 담겨 있다.

사진이 없던 시절, 화가들은 인물의 모습을 남겨 놓으려는 실재적인 목적을 가지고 초상화를 그렸다. 말하자면 초상은 실용적인 이유가 있어서 그려진 그림들이다. 왕의 초상은 단순히 개인의 모습을 남기겠다는 의도 외에도 더 근본적인 목적이 있었다. 왕의 얼굴을 국민들에게 널리 보여 주는 동시에 왕의 통치를 합리화하는 그림, 말하자면 현재의 왕이 '왕다운 위엄과 권위를 가진 인물'임을 보는 이에게 과시하는 것이 군주 초상의 중요한 목적이었다. 절대 왕정이 확립되기 시작한 16세기 이후, 군주들은 이 목적을 이루기 위해 당대 최고의 화가를 골라 궁정 화가의 지위와 명예를 주었다. 선발된 화가들은 통치자의 권위에 대한 정당성을 담은 초상을 그리기 위해 고심을 거듭해야만 했다.

이탈리아의 도시 국가 베네치아에는 이미 15세기부터 국가의 수장인 총독(도제) 초상을 그리는 공식 화가의 자리가 마련되어 있었다. 젠틸레 벨리니와 조반니 벨리니 형제, 티치아노가 모두 이 자리를 거쳤다. 조반니 벨리니가 그린 도제 로레단의 초상은 통치자의 초상이 갖고 있는 의미를 일깨워 주

〈도제 레오나르도 로레단의 초상〉, 지오반니 벨리니, 1501–1502년, 포플러 패널에 유채,
61.4×44.5cm, 내셔널 갤러리, 런던.

는 전형적인 작품이다. 통치자는 사사로운 감정에 좌우되어서는 안 되기 때문에 화면 속의 로레단은 얼음장처럼 냉랭한 얼굴이다. 인자한 표정보다는 감정에 휘둘리지 않는 냉정함이 통치자에게는 더 큰 미덕인 것이다. 그가 쓴 특이한 모양의 모자는 '코르노'라고 불리는 베네치아 도제의 상징이다. 사실적으로 그린 다마스커스 비단옷의 무늬가 이 그림을 오히려 비현실적으로 보이게 만든다.

초상의 기원

그림의 일부가 아닌, 순수한 초상화의 기원이 언제부터인지를 밝히기는 쉽지 않다. 이집트인들은 기원전 3천 년경부터 초상과 부조를 그렸다. 영국 박물관과 루브르 박물관에는 서기 1-3세기 사이에 제작된 많은 이집트 초상화가 소장되어 있다. 이 초상들은 미라의 얼굴 위에 올려놓기 위해 그려진 그림들이다. 이 시기에 이집트는 로마의 지배를 받고 있었으나 시신을 미라로 만드는 풍습은 여전히 전해지고 있었다. 이집트의 지명 이름을 따 '파이윰Fayum'이라고 불린 망자의 초상들은 나무판 위에 납화, 또는 템페라로 그려졌다. 관 속에 넣기 위한 작품이지만 초상 속에서 노쇠나 죽음의 흔적은 전혀 보이지 않는다. 오히려 건강한 피부와 생생한 눈빛이 인상적인 초상들이 많아서 이들이 살았던 시기

젊은 여성의 파이윰 초상. 나무 패널에 납화, 3세기. 루브르 박물관, 파리

와 지금 사이에 2천여 년의 간격이 있다는 사실이 무색하게 느껴진다. 여성들의 귀금속이나 의상들에서는 로마의 영향력이 확연하다.

파이윰 초상 이후로 독립적인 초상이 제작되기에는 다시 많은 시간이 걸렸다. 성화의 일부로 봉헌자의 얼굴이 등장하거나 왕의 모습을 그린 초상들은 존재했지만 실제로 인물을 보고 그린 그림들은 많지 않았다. 1360년경 제작된 프랑스 왕 장 2세의 초상은 그런 의미에서 볼 때 중세 시대에 처음으로 그려진 본격적인 초상이라고 볼

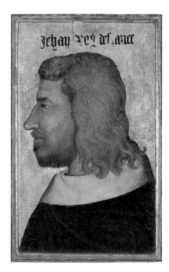

〈프랑스 왕 장 3세의 초상〉, 작자 미상, 1350년대, 나무 패널에 혼합 재료, 59.8× 44.6cm, 프랑스 국립도서관, 파리.

수 있다. 큰 코나 수염 등을 통해 화가가 모델과 유사한 얼굴을 그리려고 노력했음을 알 수 있다. 장 2세의 초상에서 볼 수 있듯이, 초기의 초상화들 중에는 정면보다 옆모습을 그린 작품이 더 많았다. 얼굴의 측면은 정면보다 그림으로 표현하기 수월한 각도였다. 로마 제국에서 주조된 동전에 새겨진 황제의 얼굴은 모두가 옆모습이다. 시간이 지나면서 화가들은 초상에 모델의 얼굴과 어깨뿐만이 아니라 상반신이나 손을 그려 넣기 시작했다.

초상, 특히 군주의 초상은 모델의 실제 모습과는 거리가 있었다. 어느 정도 비슷하다 수준이 아니라 완전히 다른 사람처럼 그리는 경우도 적지 않았다. 1511년, 교황청의 예술가였던 라파엘로는 교황 율리우스 2세의 초상을 그렸다. 이 초상을 그릴 당시 율리우스 2세는 68세의 노인이었다. 라파엘로는 나이 들고 완고한 노인의 모습으로 초상을 완성했다. 초상 속 율리우스 2

세는 눈두덩과 볼이 축 처지고 피부에 생기가 없으며 등과 허리도 굽어 있다. 바사리는 "사람들이 나무판에 실제 교황을 박아 놓은 것 같다"며 이 초상을 무서워했다는 기록을 남겼다. 뒤집어 말하면 당시 사람들에게는 군주를 실물 그대로 그린 초상이 익숙하지 않았다는 이야기가 된다.

라파엘로가 율리우스 2세를 그린 지 한 세기가 지난 1650년, 로마에 머물러 있던 스페인의 궁정화가 벨라스케스가 교황 인노첸시오 10세를 그렸다. 의자에 앉아 있는 교황의 포즈는 라파엘로의 초상과 흡사하지만, 인노첸시오 10세의 모습은 라파엘로가 그린 율리우스 2세보다 훨씬 더 젊다. 초상 속 교황은 이제 막 장년층에 접어든 위엄 있는 군주처럼 보인다. 벨라스케스가 이 초상을 그릴 때의 인노첸시오 10세는 78세로 라파엘로가 초상을 그리던 당시의 율리우스

〈교황 율리우스 2세의 초상〉, 라파엘로 산치오, 1511년, 포플러 패널에 유채, 108.7×81cm, 내셔널 갤러리, 런던.

〈교황 인노첸시오 10세의 초상〉, 디에고 벨라스케스, 1650년, 캔버스에 유채, 141×119cm, 도리아 팜필리 갤러리, 로마.

2세보다 열 살이나 위였다. 그러나 두 초상을 비교해 보면 벨라스케스가 그린 인노첸시오 10세가 훨씬 더 젊게 보인다.

정도의 차이가 있기는 했지만 화가들은 인물의 외모를 젊고 품위 있게 꾸며서 그리는 것을 당연하게 여겼다. 요즘 사람들이 앱이나 포토샵을 사용해 실물보다 더 나은 인물 사진을 만드는 것과 엇비슷한 이치였다. 특히 왕의 초상은 왕의 위엄과 지위를 최대한 부각시키는 목적에 잘 부합하는 초상이어야만 했다.

헨리 8세: 무자비하고 강인한 군주의 초상

우리는 '군주' 하면 반사적으로 영국의 왕을 떠올리지만 16세기 후반까지 영국은 군사적으로는 물론이고 문화 예술에서도 유럽 대륙의 국가들에 비해 많이 뒤처져 있었다. 이 영국에서 전형적인 르네상스 군주의 초상이 등장했다. 한스 홀바인이 그린 영국 왕 헨리 8세의 초상이다. 부리부리하고 매서운 눈과 매부리코, 꾹 다문 얇은 입술의 헨리 8세는 초상이 주는 인상처럼 강한 결단력과 비정한 성격을 갖춘 왕이었다. 그는 바젤 출신인 홀바인의 재능을 알아보았고 1536년경 그를 궁정 화가로 기용했다. 홀바인과 같은 시기에 활동한 티치아노 역시 카를 5세의 궁정 화가였으나 홀바인이 그린 헨리 8세의 초상에 비하면 티치아노의 초상은 지나치게 '예술적'이라는 인상을 지울 수 없다. 홀바인은 티치아노에 비교하면 변방의 화가에 불과했다. 티치아노가 홀바인의 그림을 보았다면 뜨내기 수준이라고 생각했을 것이다. 확실히 홀바인의 초상은 티치아노에 비해 투박하고 세련된 면모가 적다.

그러나 역설적으로 이러한 점이 초상화가로서 홀바인의 강점이었다. 바젤과 플랑드르에서 화가 수업을 한 홀바인은 세부 묘사에 치밀한 플랑드르 화

가들의 장점을 배운 상태에서 영국으로 이주했다. 그가 영국으로 간 이유는 종교 개혁의 와중에 고향 바젤에서 살길을 찾기 어려웠기 때문이었다. 홀바인은 에라스무스의 도움을 받아 영국 왕 헨리 8세의 궁정 화가가 된 것으로 보인다. 궁정 화가라고 해서 왕과 왕비의 초상만 그린 것은 아니었다. 헨리 8세의 궁정은 말 그대로 변방의 촌스러운 궁정이었고 이곳에서 홀바인은 보석과 가구, 연극 의상 등을 디자인했다. 헨리 8세의 신붓감을 그림으로 먼저 선보이기 위해 대륙으로 출장을 가기도 했다.

유명한 〈대사들〉에서 알 수 있듯이 홀바인은 드물게 날카로운 관찰력과 통찰력을 지닌 인물이었다. 그의 초상은 티치아노처럼 예술적 흥취가 느껴지지 않고 별다른 배경도 없지만, 대신 모델의 성격과 인품이 그대로 드러난다. 홀바인의 화폭에 담긴 모습대로 헨리 8세는 무자비하고 거칠 것 없는 성격의 르네상스형 군주였다. 1533년 헨리 8세는 첫 아내인 스페인 출신의 캐서린 왕비와 이혼하고 앤 불린과 결혼하기 위해 교황청과의 관계를 끊고 영국 성공회를 창립해 스스로 수장이 되었다. 이렇게 어렵게 한 결혼인데도 헨리 8세는 불과 3년 후에 간통죄를 뒤집어씌워 앤 왕비를 처형했다. 그는 38년의 재위 기간 중 여섯 명의 왕비를 맞아서 그중 두 명과 이혼했고 두 명은 처형했다. 이런 이야기를 들으면 피도 눈물도 없는 잔인한 군주 같지만 사실 '해가 지지 않는 나라 대영 제국'의 첫 주춧돌을 놓은 이가 헨리 8세다. 그는 종교 개혁을 빌미로 영국 내 수도원의 재산을 압류해 국가 재정의 규모를 키우고 영국 해군이 대서양을 장악하는 기반을 만들었다. 앤 불린의 딸인 엘리자베스 1세 시절에 영국은 이 함대를 기반으로 스페인의 무적 함대를 침몰시키고 대서양의 제해권을 장악했다.

홀바인이 그린 헨리 8세의 초상은 사진을 보듯이 정확하다. 이 그림을 통

〈헨리 8세의 초상〉, 한스 홀바인 2세, 1536년, 참나무 패널에 템페라와 유채, 28×20cm.
티센 보르네미사 미술관, 마드리드.

해 우리는 정말 헨리 8세라는 한 인간을 느낄 수 있다. 화면의 바탕은 차가운 느낌의 푸른색으로 메워졌고 헨리 8세의 의상은 금색과 은색으로 치장되어 있다. 홀바인은 의도적으로 이 초상에 그림자를 그리지 않았다. 왕의 앞에는 어떤 그늘도 없이, 오직 승리만이 있음을 선언하는 것처럼 보인다. 이 냉철한 표정의 군주와 밝고 고귀한 색감은 500년의 시간을 거뜬히 뛰어넘어 지금 우리의 눈에도 유효하다. 초상을 바라보는 것만으로도 우리는 덩치 크고 부리부리한 눈을 가진 헨리 8세에게 압도될 듯한 느낌을 갖게 된다.

홀바인은 영국의 궁정 화가가 되면서 고향 바젤의 가족을 포기하고 런던에 정착했다. 그는 헨리 8세의 총애를 받으며 1543년까지 런던에 머물다 흑사병으로 사망했다. 헨리 8세는 홀바인을 두고 이렇게 말했다고 한다. "나는 일곱 명의 농부를 일곱 명의 백작으로 만들어 줄 수 있지만, 한 명의 홀바인은 만들어 낼 수 없네. 사실 그는 일곱 명의 백작보다 훨씬 더 뛰어난 존재지."

왕의 옷은 어떻게 달랐나?

홀바인이 그린 헨리 8세의 전신 초상화, 허리에 손을 얹은 채 당당하게 어깨를 펴고 있는 국왕의 모습을 담은 이 초상화는 현재 원본은 망실되고 복사본만이 남아 있다. 기사의 자세를 취한 이 초상은 16세기 궁중 복식을 연구하는 데 중요한 자료가 된 그림이다. 홀바인은 헨리 8세가 독일 클레이브스 공국 앤 공주와의 네 번째 결혼을 앞두고—이 결혼 역시 이혼으로 끝났다—예복을 입은 모습을 그렸다. 이 초상에서 헨리 8세는 짧고 꼭 끼는 상의인 더블릿Doublet을 입고 있다. 더블릿은 당시 상류층 남성의 주요한 의복이었는데 여기서 재미있는 사실은 일부러 앞섶에 여밈을 넣어 성기를 감싼 코드피

스Codpiece를 드러냈다는 점이다. 코드피스는 남성성의 상징이었다. 헨리 8세는 더블릿 위에 어깨가 넓은 저킨Jerkin이라고 불리는 외투를 입었다. 하의는 브리치즈Breeches라고 불리는 짧은 바지를 입고 그 위에 스타킹을 신었다. 이 짧은 바지는 튜튼족이 입기 시작한 것으로 로마인들은 처음 북유럽을 정복했을 때 바지를 야만인의 상징으로 보았다고 한다. 신발은 낮은 굽을 사용한 넓적한 가죽신이다. 부츠나 굽 높은 신발이 아직 등장하지 않은 시점이었다.

〈헨리 8세의 초상(모사본)〉, 한스 홀바인 2세, 1537년경, 캔버스에 유채, 238.2×134.2cm, 워커 미술관, 리버풀.

헨리 8세가 입은 저킨이 보여 주듯이 게르만 계통의 왕과 귀족들은 붉은 옷을 선호했다. 그러나 엇비슷한 시기에 티치아노가 그린 초상 속 카를 5세 황제는 별다른 장식 없는 검은 의상 차림이다. 신성 로마 제국 황제인 동시에 스페인의 왕인 카를 5세는 검소한 성격으로 검은 옷을 즐겨 입었다. 당시 합스부르크가가 유럽에서 가장 지배적인 왕가이다 보니 이 수수한 색깔은 오히려 고귀한 느낌으로 인식되었다. 곧 유럽의 왕과 귀족들은 신성 로마 제국 궁정의 격식을 따라 검은색을 선호하게끔 되었으며 이 검은색 선호의 전통은 꽤 오랫동안 계속되었다.

왕과 왕비의 초상에 그려진 의복은 단순한 옷 그 자체가 아니라 왕권의 상

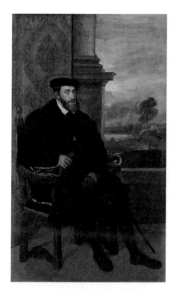

〈카를 5세의 초상〉, 티치아노 베첼리오,
1548년, 캔버스에 유채, 203.5×122cm,
알테 피나코텍, 뮌헨.

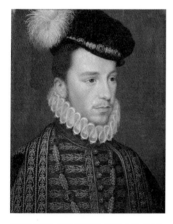

〈앙주 공작 시절 그려진 앙리 3세 초상〉,
장 드 코르, 1570년대, 나무 패널에 유채,
32.3×23.8cm, 콩데 미술관, 샹퇴외.

징이기도 했다. 1500년대 초에 그려진 카를 5세나 헨리 8세의 초상에서는 더블릿 안에 입은 셔츠가 그리 눈에 띄지 않는다. 그러나 1570년경 그려진 앙리 3세의 초상에서는 더블릿의 목깃 위로 큼직하게 주름이 잡힌 스탠딩 칼라, 즉 러프Ruff가 그려져 있다.

러프를 입은 이는 부자연스러울 정도로 목을 빳빳하게 들고 있어야 했고 목을 숙이기 어려웠다. 말할 나위도 없이, 이러한 옷을 입은 사람은 노동을 할 필요가 없는 계층의 사람이었다. 귀족이 아닌 사람은 이런 의상을 입을 수 없고 입을 이유도 없었다. 러프는 초상에서 모델의 신분을 나타내는 중요한 단서다. 문제는 여성들의 경우였다. 러프를 착용하면 가슴을 드러낼 수 없었기 때문이었다. 16세기를 전후해 그려진 영국의 엘리자베스 1세 여왕, 프랑스 마리 데 메디치 왕비의 초상을 보면 두 여성 모두 러프를 양쪽으로 펼쳐 옆과 뒤로 넘기는 의상을 입고 있다. 이때까지 여성들은 의상에서 팔을 드러낼 수 없었으나 네크라인을 넓게 만들어 가슴을

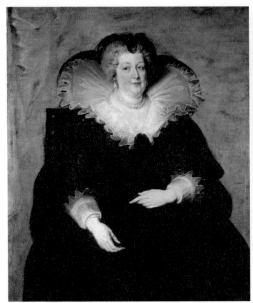

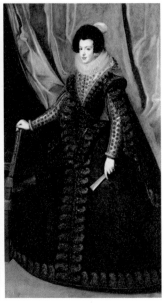

〈마리 데 메디치 왕비의 초상〉, 페테르 파울 루벤스, 1622년, 캔버스에 유채, 131×108cm, 프라도 미술관, 마드리드.

〈이사벨 왕비의 초상〉, 디에고 벨라스케스, 1631-1632년, 캔버스에 유채, 207×119cm, 개인 소장.

드러낸 의상은 용인되었다. 그러나 훨씬 엄격한 법도를 고집했던 스페인의 이사벨 왕비는 엇비슷한 시기에 그려진 초상에서 턱 밑까지 올라온 러프 칼라가 달린 의상을 입었다.

　왕의 복식은 점점 더 정교해지고 화려해졌다. 1701년 이아생트 리고 Hyacinthe Rigaud(1659-1743)가 그린 루이 14세의 초상을 보면 왕은 어깨를 덮는 긴 가발을 쓰고 짧은 바지에 스타킹, 그리고 굽이 높은 구두를 신고 담비 털이 달린 긴 망토를 걸쳤다. 왕의 의상은 지나치게 장대해서 실제 입을 수 있는 옷 같다는 느낌은 들지 않는다. 1600년대부터 높은 신분의 남성들은 가발을 썼는데 루이 14세의 궁정에는 무려 200명의 가발 제조공이 일하고 있었

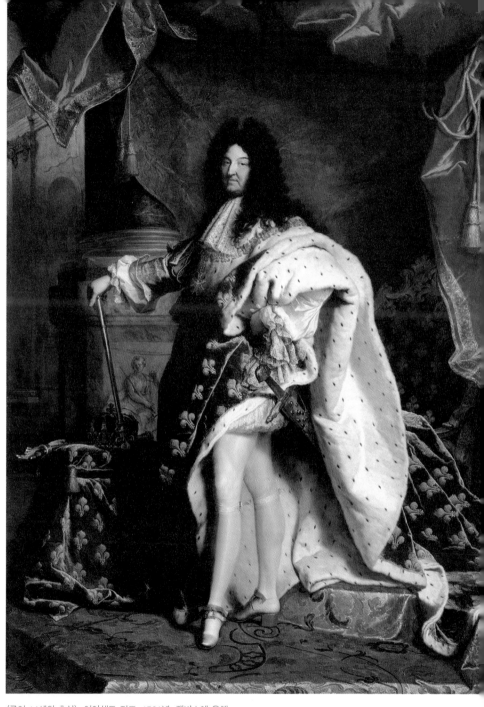

〈루이 14세의 초상〉, 이아생트 리고, 1701년, 캔버스에 유채,
277×194cm, 루브르 박물관, 파리.

다. 어깨까지 내려오는 가발은 매우 크고 무거웠지만 남자들이 반드시 써야 하는 의례로 자리 잡았다. 신사들이 모자를 쓰는 전통이 가발에서 시작되었다는 견해도 있다. 루이 14세의 베르사유 궁정은 복잡하고 정교한 궁중 예절과 복식, 연회를 고안했고 이는 곧 전 유럽으로 퍼져 나갔다. 이때부터 유럽의 왕실은 프랑스 궁정의 복식과 예절을 모방하게끔 되었다.

홀바인 이래 군주들이 선호한 또 하나의 초상 형태는 전신을 모두 그리는 대형 초상이었다. 군주의 초상은 궁의 공식 접견실이나 대중들이 많이 볼 수 있는 장소에 높게 걸리는 경우가 많았다. 이러한 용도로 사용하기 위해서는 초상화의 크기가 클수록 좋았고, 또 기왕이면 상반신보다는 전신을 다 담은 초상이 더 유리했다. 왕의 전신 초상이 높은 천장이 있는 접견실이나 왕궁에 걸리면 관객은 어쩔 수 없이 이 초상을 올려다보아야 한다. 이를 통해 '군주는 우리보다 높은 사람'이라는 인식이 자연스레 생겨나게 된다.

리고가 그린 루이 14세의 초상은 자세, 복장, 의복 등에서 왕의 권위를 최대한 끌어올린 전신 초상이었다. 리고는 처음부터 이 초상을 밑에서 올려다보는 구도로 상정하고 그렸다. 관람객의 시선은 루이 14세의 허리께에 맞춰져 있다. 리고가 이 초상을 그린 후 전 유럽 왕실들은 앞다투어 그에게 이와 유사한 초상을 그려 달라고 요청했다고 한다. 리고의 초상은 위엄만 강조한 것이 아니라 왕의 얼굴을 통해 루이 14세의 용모를 실물에 가깝게 묘사하는 데도 성공했다. 이 초상 속의 루이 14세는 꼿꼿하고 당당한 자세를 과시하고는 있지만 자신의 나이―초상이 그려질 당시 왕은 64세였다―에 걸맞게 적당히 나이 든 모습이다. 말하자면 이 초상은 왕권의 위엄을 강조한 동시에 루이 14세라는 한 개인의 개성도 적절하게 드러내는 데 성공한, 이상적인 바로크 군주의 초상이었다.

말 탄 왕의 초상: 치밀한 정치적 선전물

16-17세기에 다른 국가를 방문하는 왕의 외교 사절들은 왕의 초상을 가지고 다녔다. 왕실 간의 혼인을 협상할 때 외교 사절이 신랑과 신부가 될 인물들의 초상을 가지고 가서 협약을 맺고 오는 일도 흔했다. 이런 점에서 보면, 군주의 초상을 그리는 화가가 인물의 모습을 사실 그대로 그릴 수 없는 것은 당연한 일이었다. 왕의 초상은 위엄, 용맹함, 권위를 과시하는 이미지로 만들어져야 했으니 그림이라기보다 차라리 치밀한 정치 선전물에 가까웠다.

티치아노는 신성 로마 제국 카를 5세의 총애를 받은 유럽 최초의 본격적인 궁정 화가였다. 그는 카를 5세, 프랑스 프랑수아 1세, 교황 바오로 3세의 초상을 그렸다. 일설에 따르면 티치아노가 카를 5세의 초상을 그리다 붓을 떨어뜨리자 황제가 직접 허리를 굽혀 붓을 주워주었다. 화가가 "이런 명예가 제겐 가당치 않습니다"라고 공손히 말하자 황제는 "자네는 황제의 대접을 받을 만한 자격이 있네"라고 대답했나고 한다. 티치아노는 용도에 따라 왕의 위엄을 드러내기도 하고, 때로는 자연인으로서 꾸밈없는 모습을 그리기도 했는데 이런 점이 카를 5세를 비롯한 여러 군주들의 마음에 들었던 것으로 보인다.

그는 군주로서의 위엄을 과시하는 카를 5세의 전신상 옆에 개를 그려 넣어 초

〈카를 5세의 초상〉, 티치아노 베첼리오, 1533년, 캔버스에 유채, 194×112.7cm, 프라도 미술관, 마드리드.

상의 엄격한 분위기를 완화하고 동시에 국왕에 대한 신민들의 충성심을 강조하는 장치를 만들어 넣었다. 자연스러움과 위엄의 조화, 그리고 동시에 모델의 개성을 표출하는 효과는 그림의 모델을 만족시킬 수밖에 없었다. 티치아노가 1533년에 그린 자신의 전신상을 본 카를 5세는 화가에게 기사와 백작 작위를 수여했다. 황제는 티치아노 외에는 그 누구도 자신의 궁정 화가로 임명하지 않았다.

티치아노는 후대의 궁정 화가들에게 '바람직한 군주 초상의 전범'을 여러 장 남겼다. 예를 들면 그는 고대 로마 황제의 모습을 인용해 자신이 모시는 군주의 초상을 그렸다. 티치아노가 그린 카를 5세의 초상 중 가장 유명한 작품은 〈말 탄 카를 5세〉다. 1548년 아우구스부르크에서 그려진 이 초상은 그 전해에 카를 5세가 루터파 제후들과 싸워 승리한 뮈흘베르크 전투를 기념하는 의미를 가지고 있다. 티치아노는 로마 카피톨리오 언덕에 세워진 현군 마르쿠스 아우렐리우스 황제의 기마상을 본따 카를로스 5세의 초상을 그렸다. 왕은 사나워 보이는 검은 말을 한 손으로 간단히 제압하며 창을 든 채 단호한 표정으로 전진하고 있다. 말 탄 왕의 초상은 군주로서 위엄을 과시하는 한편, 강인한 장군의 이미지도 중첩해 심을 수 있었다.

루벤스, 벨라스케스, 반 다이크, 심지어 나폴레옹의 수석 화가 다비드도 티치아노의 초상을 본따 말을 탄 군주를 그렸다. 펠리페 4세의 총애를 받은 스페인 궁정 화가 벨라스케스는 네 살 밖에 되지 않은 왕세자까지 말을 탄 모습으로 그렸다. 어릴 때부터 영특했다고 하는 카를로스 발타사르 왕세자는 자신보다 훨씬 큰 말을 타고도 태연자약한 표정을 짓고 있다. 이 정도로 어린 아이가 말을 타기는 불가능한 일이지만 벨라스케스는 묘한 리얼리티를 결합해 이 장면을 실제 상황처럼 보이게 만들어 놓았다. 안타깝게도 초상의

〈카를로스 발타사르 왕자의 초상〉, 디에고 벨라스케스, 1634–1635년, 캔버스에 유채,
211.5×177cm, 프라도 미술관, 마드리드.

주인공인 카를로스 발타사르 왕자는 왕위를 계승하지 못하고 열일곱 살의 나이로 사망했다.

마리 데 메디치 시리즈: 소리 없는 바로크 오페라

바로크 시대의 궁정 화가들은 왕의 초상만 그린 것이 아니었다. 그들은 궁전을 새로 짓거나 보수할 때 천장화와 벽화를 그렸으며 종교화, 왕실 가족들의 초상도 그렸다. 이런 대가로 궁정 화가들은 보수는 물론이고 왕궁 내에 아틀리에를 가질 수 있었으며 하나의 그림을 완성할 때마다 또 별도의 대금을 받았다. 반 다이크와 벨라스케스는 각기 영국과 스페인 왕실의 기사 작위를 받았다. 여러모로 궁정 화가는 모든 화가들이 꿈꾸는 자리일 수밖에 없었다. 일부 궁정 화가는 정치나 외교에 관여하는 신하의 역할까지 했다.

무려 5개 왕궁에서 초청을 받았던 루벤스는 궁정 화가일 뿐만 아니라 유능한 외교관이기도 했다. 그는 일찍이 만토바 공작의 궁정 화가 겸 외교 사절로 스페인을 방문했고 이어 스페인령 네덜란드, 프랑스의 외교 사절 겸 궁정 화가로 활약했다. 프랑스 왕실을 위해 일할 때 그가 그린 내표삭이 앙리 4세의 아내이자 당시 프랑스 왕인 루이 13세의 모후 마리 데 메디치(마리 드 메디시스)를 위한 연작이다. 24점의 그림은 메디치가의 딸인 마리가 프랑스의 왕 앙리 4세의 두 번째 왕비가 되고, 훗날 암살된 남편을 대신해 섭정에 앉는 과정을 담고 있다. 앙리 4세는 1610년에 암살되었고 연작이 그려진 시기는 1622년부터 25년 사이였다. 배후가 석연치 않았던 앙리 4세의 암살에 마리 왕비가 관여했다는 소문이 파다했다. 1617년 루이 13세는 어머니 마리 왕비에 대항해 군대를 일으켰다. 아들과의 권력 투쟁에서 패배한 마리 왕비는 블루아 성으로 쫓겨났다. 남편과 아들을 적으로 돌릴 정도로 치열한 권력 다툼

의 한가운데 있었던 마리 왕비는 블루아 성에서 당대 최고의 화가 루벤스에게 자신의 일생을 그린 연작을 의뢰했다. 메디치가의 딸인 마리 왕비는 예술이 정치와 여론에 미치는 영향력이 만만치 않다는 사실을 잘 알고 있었다.

루벤스는 능란한 화가 겸 외교관답게 마리가 원하는 바가 무엇인지 알아차렸다. 이 장대한 연작에서 루벤스는 신화와 역사, 초상을 하나로 통합하는 동시에 마리 왕비를 우아하고 정숙한 숙녀로 승격시켰다. 실제로는 사이가 좋지 않았던 앙리 4세와 마리 왕비도 이 연작 속에서는 하늘이 맺어준 부부처럼 보인다. 루브르의 중요한 소장품인 이 마리 왕비 시리즈는 루벤스 회화의 절정과도 같다. 각기 세로 4미터, 가로 3미터 크기인 스물네 점의 대작을 위해 두 벌씩의 스케치를 완성할 정도로 시리즈는 철저한 계획 속에 진행되었다. 준비부터 완성까지는 4년이 걸렸는데 당시의 화가들은 '여느 화가라면 10년이 걸렸을 일을 루벤스는 4년에 해냈다'고 말했다고 한다. 단순히 그림을 그리는 데 그치지 않고 가상의 이미지를 만들어 내는 데 그만큼 시간이 필요했을 것이다.

마리 데 메디치 시리즈에서 루벤스는 마리와 앙리 4세의 정략결혼이라는 현실을 신화와 연결시킨다. 예를 들면 앙리가 초상을 통해 마리를 처음 본 순간, 천상에서는 손을 맞잡은 제우스와 헤라가 이 예비 부부를 축복

루브르 박물관에 전시되어 있는 마리 데 메디치 시리즈.

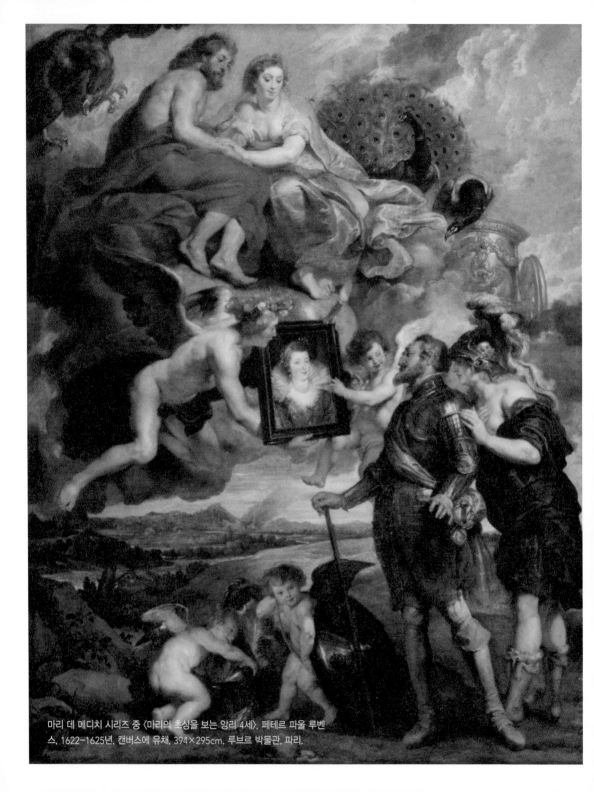

마리 데 메디치 시리즈 중 〈마리의 초상을 보는 앙리 4세〉, 페테르 파울 루벤스, 1622-1625년, 캔버스에 유채, 394×295cm, 루브르 박물관, 파리.

마리 데 메디치 시리즈 중 〈앙리 4세의 죽음과 마리 왕비의 섭정 선포〉, 페테르 파울 루벤스,
1622-1625년, 캔버스에 유채, 394×727cm, 루브르 박물관, 파리.

하고 헤르메스와 큐피드는 앙리에게 그녀가 천생연분임을 속삭인다. 마리가
여신 같은 모습으로 마르세유 항구에 상륙할 때는 포세이돈과 그의 딸들이
바다에서 나타나 그녀의 프랑스 입성을 환영한다. 마리는 메디치가의 문장
을 뒤로 하고 프랑스의 상징인 흰 백합이 수놓인 망토를 입은 프랑스 사절에
게 자신을 맡긴다. 앙리는 결혼 전에 자신의 유고 시에 마리가 섭정을 맡을
권리가 있음을 밝히고 마리는 겸손하게 이 제안을 받아들인다.

　앙리 4세의 죽음 후 마리는 상복을 입고 슬픔에 찬 얼굴로 섭정 자리에 오
른다. 예수가 앙리의 영혼을 하늘로 인도하는 와중에 슬픔에 잠긴 마리의 모
습은 성모 마리아와 흡사하다. 이야기는 참으로 절묘하게 이어진다. 마리는
당시 아들과의 권력 투쟁에 패해서 블루아 성에 유폐되어 있다시피 했으나
그림에서는 모자가 화해하는 데 성공한다. 마지막 작품인 〈진실의 승리〉에서

마리 데 메디치 시리즈 중 〈마리 왕비와 아들 루이 13세의 화해〉, 페테르 파울 루벤스, 1622–1625년, 캔버스에 유채, 394×295cm, 루브르 박물관, 파리.

앙리 4세는 아내의 진실과 사랑을 천상에서 받아들여 준다.

　이 작품은 말 그대로 '소리 없는 바로크 오페라'와도 같다. 루벤스는 이 시리즈에서 마리의 의중을 최대한 살려 주는 동시에, 현재의 왕인 루이 13세의 기분을 상하게 할 어떤 단서도 남기지 않았다. 한 후대 화가의 말마따나 루벤스는 이 시리즈에서 '절묘하고 위대한 거짓말쟁이'로서의 면모를 남김없이 과시했다. 이 그림에서 특히 중요한 부분은 앙리 4세가 마리를 전적으로 사랑하고 신뢰했으므로, 그녀가 남편의 사후에 권력을 잡고 휘두른 것은 당

연한 귀결이라는 정당성을 부여한 점이다. 훗날 들라크루아는 이 시리즈 앞에서 감탄하며 "루벤스와 나란히 놓고 보면 티치아노나 베로네세마저도 그저 평범해 보일 뿐"이라고 말했다. 젊은 날 자신이 한 수 배우러 갔던 이탈리아의 거장들을 루벤스는 멋지게 뛰어넘은 셈이다.

　이미지가 가지고 있는 장점을 극대화한 이 시리즈는 당시 유럽 왕권이 왜 루벤스의 그림을 원했으며, 또 루벤스가 그러한 요청을 어떠한 방식으로 구현시켜 주었는지를 선명하게 보여 준다. 어찌 보면 그는 미디어가 없던 시절에 오늘날의 언론과도 같은 역할을 해낸 화가였다. 이 시리즈로 루벤스는 금전적으로는 손해를 보았으나 여기에 개의치 않았다고 한다. 아마도 그는 이 시리즈가 몰고 올 반향을 미리 짐작하고 있었을 것이다. 물론 루이 13세는 이 시리즈를 달가워하지 않았다. 그는 루벤스를 자신의 궁정에 들어온 첩자로 의심하기도 했다. 그럼에도 불구하고 루이 13세는 자신과 아내 안느 왕비의 초상을 루벤스에게 청탁했다. 프랑스 국왕 부부의 초상을 그릴 만한 명성의 화가는 당시 루벤스 말고는 없었다.

왕비의 화가들

바로크 시대까지 화가들이 그린 '귀부인'은 사실 두 종류뿐이었다. 하나는 실재하지 않는 귀부인인 성모였고, 또 다른 경우는 실재하는 귀부인, 즉 왕비나 귀족의 부인이었다. 왕비의 초상은 한 명의 개인을 보여 주기보다 왕가의 위엄을 최대한 강조하는 방식으로 그려졌다. 어떤 왕비의 초상화들은 그녀들이 죽은 후에야 그려지기도 했다. 티치아노가 그린 포르투갈의 이사벨라 왕비 초상은 밀랍 같은 무표정과 몰개성한 포즈가 티치아노의 작품이라고 믿을 수 없을 정도로 평이하다. 커튼과 의상에서 보여 준 솜씨에 비하면

인물의 얼굴은 아무리 봐도 평면적이다. 이 초상은 이사벨라 왕비가 1539년 사망한 이후에 그려졌다. 아무리 초상화의 대가 티치아노라고 해도 죽은 왕비의 초상에 생동감을 불러 넣기란 역부족이었다.

왕비의 초상은 티치아노 이후 많은 궁정 화가들이 수행해야 했던 중요한 임무였다. 루벤스의 제자이자 영국 찰스 1세 왕실의 궁정 화가였던 안토

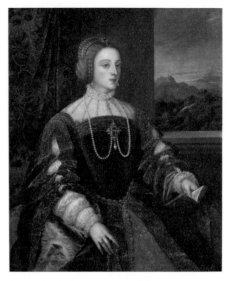

〈포르투갈 이사벨라 왕비의 초상〉, 티치아노 베첼리오, 1548년, 캔버스에 유채, 117×98cm, 프라도 미술관, 마드리드.

니 반 다이크Anthony van Dyck(1599-1641)는 이 왕비 초상에서 단연 발군의 실력을 보여 주었다. 앤트워프 출신인 반 다이크는 10대 후반부터 재능을 보이며 루벤스 공방의 수석 도제로 일했다. 그는 루벤스가 그러했듯이 이탈리아로 유학을 떠나 티치아노의 화려한 색채 감각을 익혔다. 그리고 고향으로 돌아와 뛰어난 화가가 드물었던 영국 궁정으로 스카우트된다. 그는 43세로 사망할 때까지 찰스 1세 궁정의 궁정 화가로 일하며 귀족의 작위를 얻었고 왕비의 시녀인 귀족 여성과 결혼했다.

반 다이크가 그린 찰스 1세의 왕비 헨리에타 마리아의 초상을 보면 왜 그가 영국 왕실에서 후한 대우를 받았는지 이해할 수 있다. 그림마다 교묘하게 사용된 소품들은 초상의 분위기를 살리는 동시에 화폭에 생동감을 불어넣어 주고 있다. 그의 그림 속에서 헨리에타 마리아 왕비는 청순한 처녀처럼 꽃을

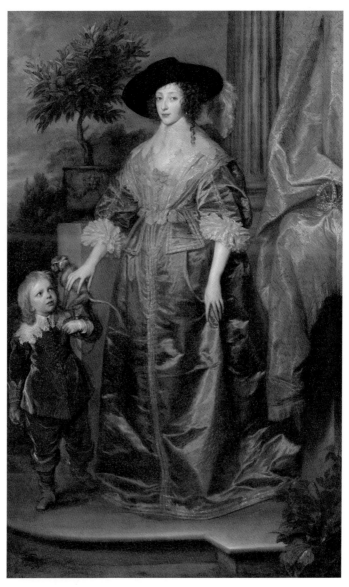

〈헨리에타 마리아 왕비와 난쟁이 제프리 허드슨의 초상〉, 앤서니 반 다이크, 1633년,
캔버스에 유채, 219.1×134.8cm, 미국 국립미술관, 워싱턴 D.C.

들고 있거나 세련된 모자를 쓰고 있다. 왕비의 늘씬한 몸은 난쟁이 어릿광대의 짧은 팔다리에 비교되며 더욱 호리호리해 보인다. 화가는 난쟁이, 원숭이, 오렌지 나무 등을 초상에 포함시킴으로써 자연과 정원에 대한 왕비의 애정을 설명하고 있다..

결정적으로 반 다이크에게는 인물을 실물과 많이 닮았으면서도, 동시에 현실보다 더욱 고귀하고 아름다워 보이게 그리는 능력이 있었다. 그의 스승인 루벤스가 그린 프랑스 안느 도트리슈 왕비(루이 13세의 아내)나 마리 데 메디치 왕비(앙리 4세의 아내)의 초상, 또 엇비슷한 시기에 벨라스케스가 그린 스페인의 이사벨라 왕비 초상 등과 비교해 보면 반 다이크가 그린 왕비의 초상에 어떤 매력이 있는지 실감할 수 있다. 그가 그린 왕비는 날씬하고 품위 있으면서도 동시에 처녀 같은 싱그러움을 겸비하고 있는 모습이다. 왕관을 쓰는 대신 색색 가지 리본으로 머리카락을 묶은 왕비를 그린 초상도 있다. 이런 초상 속에서 왕비는 소녀처럼 사랑스럽다. 한 마디로 말해 반 다이크의 왕비 초상은 왕비이기 이전에 한 명의 우아한 미인의 초상이다.

자연스럽고 동시에 고귀한 모습으로 완성된 반 다이크의 초상이 뛰어난 감식안을 가진 예술 애호가 찰스 1세를 매료시킨 것은 당연한 일이었다. 찰스 1세의 궁정 화가로 있는 9년 동안 반 다이크는 왕의 초상을 40여 점, 왕비의 초상을 30여 점 이상 그려야 했다. 만년으로 접어들면서 그의 초상은 오히려 퇴보한다. 반 다이크가 그린 만년의 초상화들은 기교는 늘었으나 영혼은 실종된 듯한 그림들이다. 너무나 안락한, 동시에 왕의 명령대로 그림을 그려야 하는 제한된 환경 속에서 한때 걸출했던 화가의 천재성은 시들 수밖에 없었다.

프랑스 로코코 화가의 대명사인 프랑수아 부셰François Boucher(1703-1770)는

왕비의 궁정 화가로 두드러진 성과를 냈다. 그가 80여 점이나 초상을 그린 그린 퐁파두르 후작 부인은 정식 왕비는 아니었지만 사실상 루이 15세의 왕비나 마찬가지였다. 부셰가 그린 부인의 초상은 세련되고 사랑스러우며 또 동시에 치밀하다. 그의 초상 속에서 퐁파두르 후작 부인은 팔꿈치까지 오는 소매의 드레스를 입고 그 안에 러플과 레이스가 달린 슈미즈를 입는 새로운 유행을 만들었다. 이 슈미즈 속옷이 블라우스의 기원이 되었다.

뮌헨의 알테 피나코텍에 소장되어 있는 〈퐁파두르 후작 부인의 초상〉은 부셰와 퐁파두르 부인의 치밀한 계획하에 만들어진, 대단히 정교한 정치 선전물 같은 초상이다. 부셰는 녹색의 화려한 꽃무늬 드레스를 입은 부인 주위의 사물들을 통해 부인의 우아함과 교양을 과시한다. 부인은 손에 책을 든 채 비스듬히 책상에 기대 있다. 그녀는 자신의 방에서 편안하게 책을 읽다 방문객의 등장에 잠시 고개를 든 듯한 모습이다. 물론 이 상황은 철저히 계산된 구상이었다. 책상에 놓인 종이와 펜을 통해 화가는 퐁파두르 부인이 편지와 문학 작품을 쓸 수 있는 교양 있는 여인임을 보여 준다. 책상 밑엔 악보가, 등 뒤의 배경에는 책이 꽂힌 서가가 있다. 발치에는 검은 스파니엘이 충성스러운 모습으로 부인을 올려다본다. 부인의 뒤편에 거울이 있어 우리는 초상을 통해 그녀의 앞모습뿐만 아니라 아름다운 뒷모습까지 보게 된다. 발밑에 떨어진 두어 송이의 흰 꽃이 그녀의 치맛단에서 떨어져 나온 듯한 느낌을 준다. 동시에 비스듬히 기대앉은 자연스러운 포즈는 왕비의 공식 초상들보다 더 관능적이며 부인의 탁월한 매력을 과시하는 역할을 하고 있다.

이 초상이 그려진 1756년에 퐁파두르 부인은 35세로 제법 나이가 들어 있었다. 이 초상보다 1년 전 작품인 모리스 캉탱 드 라 투르Maurice Quentin de La Tour(1704-1788)가 그린 초상이 부인의 실물에 조금 더 가까울 것이다. 드 라

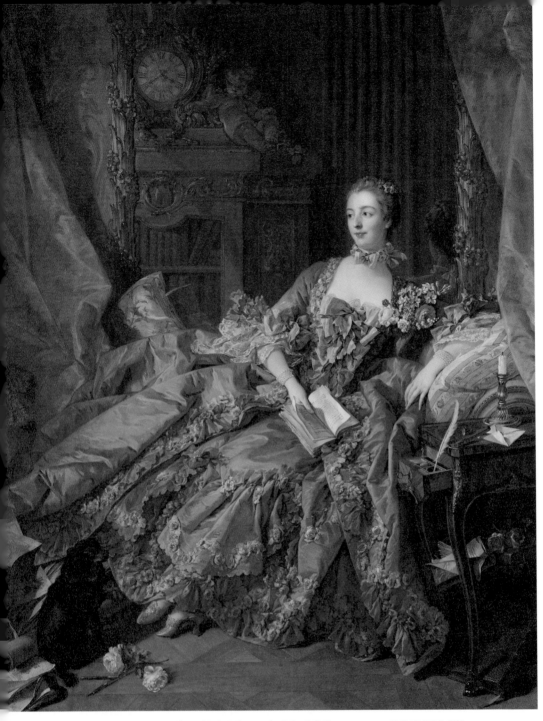

〈퐁파두르 후작 부인의 초상〉, 프랑수아 부셰, 1756년, 캔버스에 유채, 205×161cm, 알테 피나코텍, 뮌헨.

투르의 초상 속 부인은 부셰의 초상 속 모습에 비해 약간 살이 찐 모습이다. 화려한 의상 뒤로 백과전서를 비롯해 몽테스키외와 볼테르의 저작들이 꽂혀 있다. 책상에는 심지어 지구본까지 놓여 있다. 부인은 악보를 들여다보고 있는데 실제로 그녀는 문학과 음악에 조예가 깊었다고 한다. 이 모든 초상들을 통해 우리는 퐁파두르 부인이 자신의 미모 못지않게 지성을 강조하려 했다는 사실을 알 수 있다. 아마도

〈서재에 있는 퐁파두르 후작 부인의 초상〉, 모리스 캉탱 드 라 투르, 1752-1755년, 캔버스에 유채, 177.5×131cm, 루브르 박물관, 파리.

그녀는 이처럼 자연스러운 초상을 통해 '왕의 정부'라는 부정적 이미지를 희석시키려 했을 것이다. 이것만 보아도 그녀는 여느 왕비들이 따라올 수 없는 대단한 시략의 소유자였다. 실제로, 퐁파두르 부인은 루이 15세의 정부인 동시에 조력자, 외교관, 재상의 역할을 모두 맡았던 베르사유의 실권자였다. 그녀는 왕의 식탁에 올리기 위해 베르사유의 정원에서 딸기를 키우고 자신이 주역을 맡은 연극과 오페라를 공연했으며 글을 읽기 싫어하는 왕에게 매일 편지와 문서들을 낭독해 주었다. 퐁파두르 부인은 왕의 정부라는 불리한 위치에도 불구하고 19년 동안 베르사유 궁에서 살다 궁에서 사망했다.

　　루이 16세의 아내 마리 앙투아네트는 화가를 고르는 예술적 안목도, 초상을 통해 자신의 이미지를 관리하는 전략도 퐁파두르 부인에 비해 훨씬 모자

〈마리 앙투아네트 왕비의 초상〉, 엘리자베스 르 브룅, 1783년,
캔버스에 유채, 116×88.5cm, 베르사유 궁, 베르사유.

란 인물이었다. 그녀는 자신과 동갑인 여성 화가 엘리자베스 르브룅 Élisabeth Vigée Le Brun(1755-1842)을 매우 총애해서 자신의 초상은 반드시 르브룅에게 맡겼다. 왕비의 총애를 등에 업고 르브룅은 여성 화가라는 제약 속에서도 프랑스 궁정 화가로 11년간 군림했다. 그러나 르브룅이 그린 마리 앙투아네트의 초상들은 대부분 화려하기만 할 뿐, 특별한 예술적 감흥도, 정치적인 계산도 느껴지지 않는 작품들이다. 그녀의 초상 속에서는 앙투아네트의 개성보다는 '꽃처럼 어여쁜 왕비'에 대한 무조건적인 찬사만이 느껴진다.

르브룅은 전형적인 로코코 스타일의 화가여서 왕비를 비롯해 프랑스 귀족들에게 많은 초상화를 의뢰받을 수 있었다. 그러나 당시의 부르주아 계층은 다비드가 주도한 신고전주의 스타일을 선호했다. 강하고 명료하며 정치적 이념을 담고 있는 신고전주의 화가들의 작품에 비하면 르브룅의 초상화들은 깊이가 없고 가벼워 보이는 것이 사실이다. 프랑스 대혁명의 와중에도 살아남은 르브룅은 시대의 흐름에 맞춰 신고전주의 스타일을 시도해 보기도 했

으나 신고전주의는 평생 귀족들의 초상만 그렸던 그녀에게 맞는 옷이 될 수 없었다.

몰락하는 왕의 권위: 가면무도회

프랑스 대혁명을 기점으로 왕의 권위가 추락하자 이와 함께 왕의 초상이 갖는 상징성도 급격히 떨어졌다. 앙시앵 레짐은 해체되었고 루이 16세와 마리 앙투아네트 왕비는 단두대에 올랐다. 일찌감치 입헌 군주제를 받아들인 영국의 빅토리아 여왕 가족 초상이 말해 주듯, 이제 왕의 초상은 모범적이고 도덕적인 가정의 표본을 보여 주는 새로운 역할을 담당하게끔 되었다. '해가 지지 않는 나라 대영 제국'의 캐치프레이즈 아래 63년을 재위한 빅토리아 여왕의 초상은 군주보다는 정숙하고 도덕적인 어머니와 아내상에 초점이 맞추어진 작품들이다. 대부분의 유럽 국가에서 권력은 군주가 아닌 의회에게 이양되었다. 한때 무소불위의 권력을 자랑했고, 그 권력의 정당함을 과시하기 위해 그려졌던 왕의 초상은 이제 그 쓸모를 잃고 말았다.

1859년 초연된 베르디의 오페라 《가면무도회》는 국왕이 측근에게 시해되는 장면으로 끝난다. 한때 초상에서 빛나던 왕의 권위는 극장 무대에서 조롱할 수 있을 정도로 빛바랜 과거의 산물이 되어 버렸다. 《가면무도회》는 실제로 1792년 가면무도회 중 반대파에게 암살된 스웨덴 왕 구스타프 3세의 이야기를 극화한 작품이지만 베르디는 정치적인 의도를 가지고 이 오페라를 작곡하지는 않았다. 베르디의 관심은 언제나처럼 등장인물들의 성격과 갈등의 묘사에 있었다. 그러나 왕이 무대에서 시해되는 장면은 분명 파격적인 시도였고 애초 베르디에게 작품을 청탁한 나폴리 산 카를로 극장은 난색을 표시했다. 결국 초연은 나폴리가 아니라 로마 아폴로 극장에서 이루어졌다.

당국의 검열을 통과하기 위해 베르디는 무대를 독립 이전의 미국 보스턴으로 옮기고 구스타프 3세를 보스턴 총독 리카르도로 바꾸었다. 음악적으로도 《가면무도회》는 작곡가 베르디의 성숙한 면모가 십분 드러나는 수작이다. 테너-소프라노-바리톤을 세 주인공으로 내세워 갈등을 만드는 기본 구조 외에 바지 역할(오페라에서 여성 가수가 남성 역할을 하는 경우를 의미)인 시동 오스카를 조역으로 설정해 극에 활기와 생동감을 불어넣고 있다.

《가면무도회》에 등장하는 왕의 시해 장면처럼 19세기에 접어들면서 절대군주들의 영광은 점점 과거의 이야기로 흘러갔다. 한때 전 유럽을 공포에 떨게 했던 프랑스의 나폴레옹 1세는 세인트 헬레나섬에 유배되어 비참한 만년을 보냈고 그 후임 국왕들인 샤를 10세, 시민왕 루이 필립, 나폴레옹 3세는 모두 자신의 의사와는 무관하게 왕좌에서 강제로 끌어내려졌다. 러시아 알렉산드르 2세는 암살, 니콜라이 2세는 총살되었다. 바이에른 왕국의 루트비히 2세는 퇴위당한 지 하루 만에 의문의 죽음을 맞았다. 오스트리아-헝가리 제국의 황제 프란츠 요제프 1세는 68년이나 재위했지만 아내, 외아들, 동생, 조카가 모두 암살되거나 자살, 처형당하는 비극을 겪어야 했다. 잉국의 빅토리아 여왕과 에드워드 7세처럼 일찌감치 권력을 내려놓은 입헌 군주제 체제의 군주들만이 파란만장한 운명을 비켜갈 수 있었다.

프란츠 빈터할터Franz Winterhalter(1805-1873)가 그린 19세기 후반 왕족 초상들은 사실상 거의 마지막 왕실의 초상이다. 독일 화가였던 빈터할터는 영국, 프랑스, 오스트리아, 벨기에, 러시아 등 유럽 각국의 왕과 왕비의 초상을 그렸다. 그의 초상 속 왕비들은 스커트가 넓게 펼쳐진 크리놀린Crinoline 드레스를 입고 있다. 크리놀린의 유행은 격식을 중요시한 프랑스 황실에서 절정을 이루었다. 나폴레옹 3세의 아내 외제니 황후는 패션에 영향을 미친 마지막

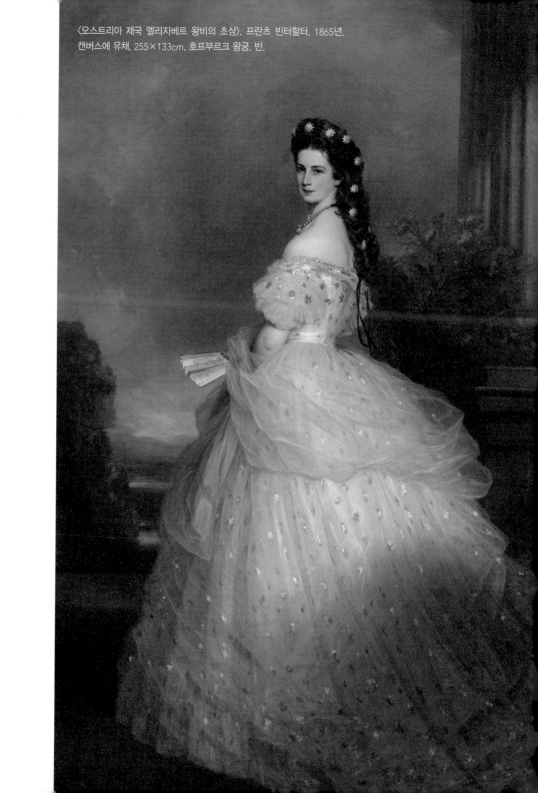

〈오스트리아 제국 엘리자베트 왕비의 초상〉, 프란츠 빈터할터, 1865년.
캔버스에 유채, 255×133cm, 호프부르크 왕궁, 빈.

왕족이기도 했다. 문제는 이 드레스의 속이 비어 있는 데다 후프가 이리저리 흔들리며 불안정했다는 점이다. 이 후프의 끝에 찔리는 걸 방지하기 위해 남자들은 부츠를 신어야 했다. 크리놀린은 마차에 타거나 문을 통과하기가 어려울 만큼 불편했기 때문에 이내 스커트 뒤로 주름을 모으는 버슬 스타일로 대체되었다.

군주의 화가로서 궁정 화가들이 19세기 초까지 해온 역할은 결코 작은 것이 아니었다. 궁정은 회화와 음악 작품의 중요한 고객이었고 그 스스로 새로운 수요를 창출하기도 했던 공간이었다. 왕의 초상을 통해 많은 화가들이 자신의 재능을 안정적으로 발휘할 수 있는 기회를 얻었다. 현재 루브르, 프라도, 빈 미술사 박물관, 영국 내셔널 갤러리 등이 소장한 작품 중 상당수가 이 궁정 화가들이 그린 그림들이다. 비단 왕의 초상뿐만이 아니라 궁정 화가들은 당대의 회화를 리드하는 장본인들이었고 궁정은 이 화가들을 후원하는 최고의 스폰서였다. 그러나 동시에 군주는 궁정 화가, 궁정 악장들의 고용인이었고 예술가들은 군주의 입맛에 맞지 않는 작품은 결코 창작할 수 없었다. 궁정은 예술가들의 재능이 최고도로 꽃피는 자리인 동시에, 때로는 그 재능이 허무하게 묻히는 예술가들의 무덤이기도 했다.

꼭 들 어 보 세 요 !

베르디: 《가면무도회》 3막 3장

17

예 술 과 정 치

예술가는
혁신인가,
보수인가?

"예술가들은 더 이상 영웅도 장대한 역사화도 그릴 수 없게 되었다.
과거의 군주와 교황이 원하던 웅대한 그림들과 음악들은
예술의 새로운 소비자층인 시민들에게는 와닿지 않았다.
혁명의 영향력이 이제 예술의 방향성을 바꾸기 시작했다."

정치는 우리의 삶에서 꼭 필요한 요소이지만 그럼에도 불구하고 정치나 정치인들에 대해서 긍정적인 시각을 갖고 있는 사람들은 많지 않은 듯싶다. 예술가와 정치는 어떤 조합일까? '예술가가 정치판에나 기웃거린다'는 말은 예술과 예술가의 가치를 떨어뜨리는 이야기로 들린다. 수준 높은 예술가라면 현실 정치 따위는 관여하지 않고 고고하게 자신의 작업에만 매진해야 하는 것일까?

'예술가가 정치에 관여할 필요가 있는가?'라는 질문에 대한 정답은 존재하지 않는다. 정치에 참여하느냐 마느냐는 시민 개인의 가치관과 자유의 문제이며 예술가라고 해서 특별히 다르게 분류되어야 할 이유가 없다. 예술도 정치도 본질적으로 인간의 문제다. 정치는 인간의 삶을 더 낫게 이끌기 위한 작업이며—그 반대로 작용하는 경우도 물론 많지만—예술은 인간을 위로하기 위해 존재한다. 이 둘 사이에는 얼마든지 교집합이 존재할 수 있다. 단, 여기서 짚고 넘어가야 할 부분이 하나 있다. 특정 예술가의 작품이 정치적인 이념을 담고 있다 해도 '정치적 이념'이 예술 작품의 가치를 좌우하지는 않는다는 점이다. '현실 문제와 상관 없는 예술이 수준 높은 예술이다'라는 식의 사고는 예술가와 대중을 유리시켜서 결과적으로 예술의 발전을 가로막는 해묵은 편견에 불과하다.

그럼에도 불구하고 우리의 눈에 정치적 이념을 담은 예술은 그리 많이 뜨이지 않는다. 예술가들이 정치에 관심이 없어서라기보다는 예술가들이 권력으로부터 받을 보복을 두려워한 결과일 것이다. 화가와 음악가들이 군주,

성직자, 귀족에게 고용되어 있던 시기에는 정치적 발언 자체가 예술가로서 목숨을 거는 행위였다. 진보적 성향의 작곡가였던 모차르트Wolfgang Amadeus Mozart(1756-1791)는 1787년 프라하에서 초연된 오페라《돈 조반니》에 〈비바, 라 리베르타Viva, la libertà(자유여 만세)!〉라는 중창을 넣었다. 2분 정도밖에 되지 않는 짧은 중창이었지만 이 부분은 검열에 걸렸다. 이듬해 열린《돈 조반니》빈 초연에서 모차르트는 '비바, 라 리베르타'를 생략해야만 했다. 그런가 하면, 이탈리아에서는 19세기까지 이 부분의 가사가 '비바, 라 소시에타Viva, la società(사회여 만세)'라는 모호한 표현으로 불렸다. 예술가가 체제와 사회에 대해 단 한 마디 발언하는 데도 상당한 용기가 필요하던 시절이었다.

그렇다고 해서 예술가들이 정치에 무관심하거나 정치를 애써 외면하기만 했던 것은 아니다. 베토벤, 바그너, 베르디, 터너, 다비드, 쿠르베, 마네, 샤갈, 피카소 등 많은 예술가들은 정치적인 메시지를 전달하는 작품들을 제작해 왔다. 그들은 여느 시민들과 마찬가지로 자신의 목소리를 내고 싶어 했으며 작품을 통해 의견을 표현하거나 때로 적대적 여론과 맞싸웠다. 행동하는 시민이 혁명을 일으켜서 세상을 변화시켜 온 것처럼 예술가들노 작품을 통해 행동해 왔고, 그 결과 세상은 조금씩 바뀌어서 오늘에 이르렀다.

귀족을 제치고 시민이 정치적인 주도층으로 부상하게 된 결정적인 계기는 1789년에 시작된 프랑스 대혁명이다. 프랑스 대혁명 이전을 우리는 앙시앵 레짐Ancien Régime(구체제)이라는 말로 구분해 부른다. 앙시앵 레짐 시절에 교황청이나 궁정에 고용된 화가들은 자신들을 고용한 군주, 교황, 추기경의 명예를 드높이기 위해 일했다. 말할 나위도 없이 이들의 작품은 기존 체제를 옹호하고 군주를 이상화하는 이념을 담고 있다. 교회는 이미 중세 시절부터 예수의 신성성을 드높이는 도구로 그림을 적극 이용했다. 중세 시대에 교회

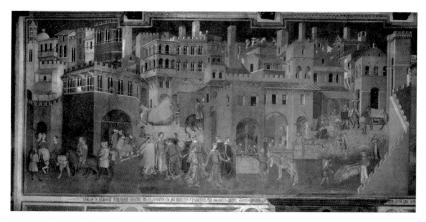

〈좋은 정부의 알레고리〉, 로렌체티 형제, 1338–1339년, 프레스코, 시에나 시립 박물관, 시에나.

가 가졌던 권력은 16세기부터 군주에게로 이동했다. 절대 왕정 시절의 군주들은 과거의 교회처럼 그림을 이용하고 싶어 했다.

　도시 국가가 발전한 이탈리아의 지배자들은 일찍부터 그림의 정치적 효과를 알고 있었다. 14세기 시에나의 권력자들은 화가 로렌체티 형제Pietro & Ambrogio Lorenzetti(1280/90-1348)들에게 〈좋은 정부와 나쁜 정부의 알레고리〉라는 벽화를 시에나 시의회당 회의장의 여러 벽면에 그리게 했는데 이 그림은 매우 강렬한 정치적 선전을 담고 있다. 좋은 정부가 들어선 도시는 활발하고 안전하며 깨끗하다. 그림 속 도시에서 상인들은 장사에 열중하고 있고 직공들은 새 건물을 짓고 있다. 도시는 튼튼한 망루가 보여 주듯 확실한 치안 속에서 번영하는 중이다. 사람들은 말끔한 차림새로 저마다의 갈 길을 오가고 둥글게 손을 잡고 돌아가며 춤추는 아홉 여성들이 보여 주듯 틈틈이 여가를 즐길 여유도 있다. 시에나의 정치가들은 이미 14세기에 이미지를 통한 정치적 선전 효과를 알고 있었다.

　예술가가 어디엔가 고용되어 있어야만 했던 18세기 후반까지 이러한 시각

은 크게 달라지지 않았다. 권력자에게 고용된 예술가는 자신의 재능을 동원해 기존 체제를 수호하고 권력자를 찬양하는 역할을 맡았다. 앙시앵 레짐 시절에 역사화라는 장르가 큰 인기를 끌었던 것은 자연스러운 귀결이었다.

역사화의 효용성: 고요하고 이상적인 푸생의 세계

17세기의 유럽은 과학과 지성의 발전, 대항해와 해외 무역의 증가 등으로 어수선하게 팽창해 나갔다. 정치적으로는 절대 군주의 위세가 높아지며 군주와 왕비들은 사치스러운 궁정 생활을 즐기고 있었다. 예술은 군주의 위세를 강화시키는 동시에, 지적인 수준도 과시해야만 하는 상황이었다. 이런 상황에서 위력을 발휘한 장르가 역사화다. 역사화는 19세기 중반까지 아카데미 미술에서 가장 높게 평가되었으며, 문학에서 서사시와 같은 대접을 받았던 장르였다. 1848년 이후의 미술 작품이 전시되어 있는 파리 오르세 미술관에서도 쉽게 역사화를 찾을 수 있다.

역사화 화가들이 가장 선호한 주제는 고대 로마 시대였다. 고대 로마는 엄격한 법률, 풍요로운 국가 재정, 이상적인 공화정과 뛰어난 황제들이 다스린 제정 시대를 골고루 거쳤다. 문학과 예술을 결합시키려 하던 17세기의 경향도 고대 로마라는 주제와 걸맞았다. 군주들은 고대 로마를 이상적으로 묘사한 역사화를 통해 예술적 충족감을 얻고, 동시에 자신들의 권력에 정당성을 부여하려고 했다.

니콜라 푸생은 이 쉽지 않은 주제를 훌륭하게 양립시킨 대표적인 고전파 화가였다. 프랑스인인 푸생은 몰락한 귀족 집안의 자손이었다. 그는 파리를 거쳐 로마로 가서 볼로냐 화파의 스타일을 배운 후, 로마의 추기경들에게 주문을 받아 그림을 그렸다. 만년에는 리슐리외 추기경의 초청으로 프랑스로

돌아와 루이 14세의 궁정 화가가 되었다. 루이 14세는 라파엘로와 티치아노의 주제를 17세기의 시각으로 재해석한 푸생의 그림들을 좋아했다. 루브르 박물관에 전시된 많은 푸생의 작품들은 원래 루이 14세의 소장작들이었다.

푸생이 확립한, 프랑스인의 눈으로 로마 고대 유적을 그린 그의 풍경화는 향후 200년 가까이 프랑스 아카데미를 지배했다. 그는 철저히 지배자들의 마음에 드는 스타일로 고대 로마를 해석해 냈다. 푸생이 본 로마는 신과 인간이 조화롭게 사는 세계, 이상적인 아르카디아Arcadia(고대 그리스 신화에 등장하는 낙원) 그 자체였다. 〈시간이 연주하는 음악에 맞춘 춤〉은 야누스 석상 옆에서 춤추는 무희들을 그린 푸생의 대표작이다. 이 그림에서 우리는 푸생이 자신의 작품에서 어떤 이야기를 들려주려 했는지 명확히 알 수 있다. 그림 한가운데에서 원을 그리며 춤추는 네 무희는 각각 부, 쾌락, 가난, 근면을 상징한다. 부를 상징하는 여인은 머리에 화려한 진주 장식을 두른 반면, 가난의 상징인 여인은 헝겊 터번을 둘렀다. 가난은 부의 손을 꼭 잡으려 하지만 그 손은 자꾸 빠져나간다. 쾌락의 여인은 가슴을 거의 드러낸 채 보는 이에게 유혹적인 눈길을 던진다. 근면은 유일한 남자 무용수로 성실을 뜻하는 월계수 가지를 머리에 둘렀다.

젊고 아름다운 무희들은 늙은 시간의 신이 연주하는 하프 선율에 맞춰 춤춘다. 그 옆의 아기가 들고 있는 모래시계는 멈추지 않고 흐르는 시간을, 반대편 아기가 부는 거품은 인간의 삶이 그만큼 덧없음을 상징한다. 야누스 석상 역시 곧 시들어 버릴 꽃으로 장식돼 있다. 하늘에서는 태양신 아폴론의 수레가 달리고 있다. 아폴론과 두 아기는 정확한 삼각형을 이루고 무희들은 이 삼각형 안에서 원을 그리며 돈다. 그림은 전체적으로 고상하고 귀한 느낌을 주는 푸른색과 금색, 오렌지빛으로 채워졌다. 이 그림을 푸생에게 청탁한

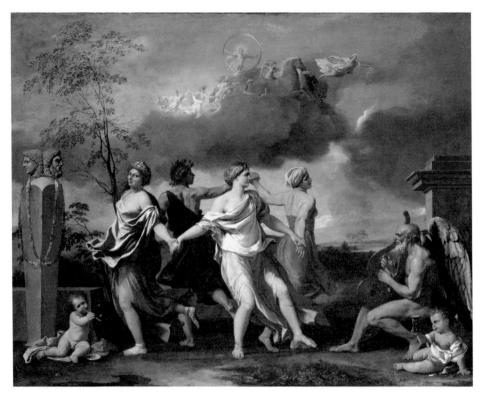

〈시간이 연주하는 음악에 맞춘 춤〉. 니콜라 푸생. 1634-1636년. 캔버스에 유채.
82.5×104cm, 월레스 컬렉션, 런던.

로스피글리오시 추기경은 훗날 교황 클레멘스 9세가 되었다. 푸생은 고요한 조화 속에서 인생의 덧없음, 그리고 예술의 영원한 아름다움을 표현하는 무대로 고대 로마를 선택한 것이다.

사실 고대 로마는 평화와 번영만을 구가했던 국가는 아니었다. 로마는 왕정과 공화정, 제정이 차례로 바뀌는 정치적인 격동 속에서 성장했다. 로마는 처음에 왕정 체제로 시작했다가 집정관과 원로원이 지배하는 공화정이 되었고, 공화정의 위세가 흔들리면서 다시 황제가 지배하는 제정으로 회귀했다. 왕정과 제정 사이에 존재한 공화정의 역사는 기원전 509년부터 1대 황제 아우구스투스가 옹립된 기원전 27년까지, 500년 가까이 지속되었다. 절대 왕정이 지배한 17세기의 유럽에서는 고대 로마 역사의 상당 부분이 공화정이었다는 사실이 아예 부각되지 않았다. 그러나 귀족과 시민 계급 사이의 갈등이 본격적으로 수면 위로 떠오른 18세기 중반 이후, 고대 로마의 역사는 예술에서 새롭게 해석되기 시작했다.

혁명을 지지한 화가 다비드

자크 루이 다비드Jacques-Louis David(1748-1825)는 본질적으로 혁명의 시대가 만들어 낸 화가였다. 다비드가 성장하던 시기의 프랑스는 루이 15세가 집권하던 때였고, 인기 있는 화가들은 귀족 여성들의 아름다움을 은밀한 시각으로 그리는 로코코풍의 그림에 주력했다. 바토, 부셰, 프라고나르 등의 그림들은 분명 아름답고 매혹적이었으나 그 속에는 진실도 진리도 없었다. 로코코풍 그림들은 지배 계층의 가벼운 눈요깃거리에 불과했고 디드로를 비롯한 계몽주의 철학자들은 이런 그림들을 '매혹적인 악'이라며 비난했다. 예술은 귀족들의 호사스런 일상을 묘사하기 위한 사치스런 도구가 되어 버린 듯했다.

푸른색으로 칠해진 부셰의 그
림 속 꽃과 나뭇잎들이 상징
하듯, 로코코 화가들의 그림
은 사치스럽고 풍요롭지만 현
실과 유리된 환상 속 세계일
뿐이었다. 귀족들은 바토나
부셰의 그림에 등장하는 환상
속 섬으로의 여행이나 양치기
소녀, 목동을 보며 엉뚱하게
목가적 환상의 세계를 꿈꾸곤
했다. 예술가들 역시 이러한
처지에 대해 조금은 염증을
느끼고 있었을 법하다.

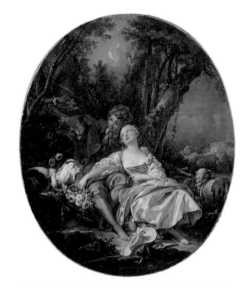

〈목동과 양치기 소녀〉, 프랑수아 부셰, 1761년, 캔버스에
유채, 64.5×81cm, 월레스 컬렉션, 런던.

　　로코코 회화의 대표작인 〈키테라섬으로의 여행〉을 그린 장 앙투안 바토
Jean-Antoine Watteau(1684-1721)는 폐결핵으로 37세에 요절했다. 그는 영국의 명
의를 만나기 위해 1719년에 런던으로 건너갔는데 영국의 습하고 찬 공기가
오히려 병을 악화시키는 결과만을 가져왔다. 그러나 프랑스와 확연히 다르
게 시민 계급이 정치, 경제의 주도권을 쥐었던 18세기 초반 영국의 분위기가
그에게 어떤 자각을 불러왔는지도 모른다. 바토의 마지막 걸작인 〈제르생의
상점 간판〉은 그의 친구이자 미술품 상인인 제르생의 상점을 그린 대작이다.
그림 왼편에서 점원이 초상화 액자를 짚단이 든 상자에 넣고 있다. 이 초상
의 주인공은 루이 14세이다. 루이 14세가 1715년 사망했으니 단순히 전 왕
의 치세가 갔다는 뜻으로 읽혀질 수도 있지만 동시에 이제 군주가 예술을 리

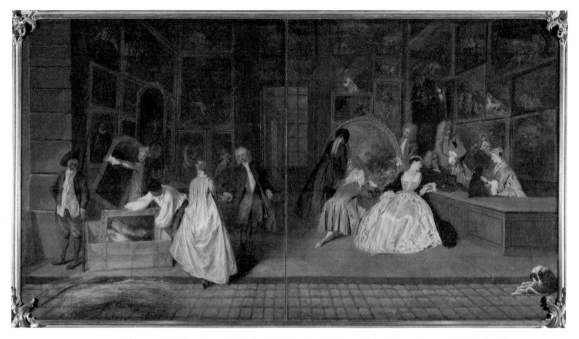

<제르생의 상점 간판>, 장 앙투안 바토, 1720-1721년, 캔버스에 유채, 163×306cm, 샤를로텐부르크궁, 베를린.

드하는 시대는 갔다는 상징이 더 설득력 있다. 왜냐하면 이 그림의 주제 자체가 누구나 그림을 살 수 있는 '그림 상점'이기 때문이다.

그림 중앙에서 한 남자가 분홍 드레스를 입은 여성을 가게 안으로 인도한다. 반짝이는 분홍 드레스를 입은 여성은 뒷모습만 보이지만 그녀의 시선은 명백히 상자에 넣어지는 루이 14세의 초상 쪽으로 향해 있다. 도드라지는 의상을 입은 이 여성의 우아한 몸짓과 시선 덕분에 우리는 초상의 존재를 한층 더 의식하게 된다. 오른편에서 벼룩을 털어 내는 얼룩 개, 그리고 왼편의 짚과 바닥에 깔린 타일은 이 그림의 공간이 <키테라섬으로의 여행>처럼 비현실적인 세계, 사랑의 신이 날개를 펼치는 환상 속이 아니라 분명히 실제로 존

재하는 공간임을 보여 준다. 여기에는 더 이상 페트 갈랑트Fête galante(야외에서 여흥을 즐기는 귀족들을 그린 로코코 회화의 한 형태) 회화의 화려함도, 우아한 멜랑 콜리도 존재하지 않는다.

바토의 이 마지막 그림은 무엇을 의미하는가? 〈제르생의 상점 간판〉은 여 전히 로코코 회화의 범주에 있으며 서민들의 삶을 그리고 있지도 않다. 그러 나 이 그림은 〈키테라섬으로의 여행〉 못지않게 어떤 메시지를 보는 이에게 전한다. 그것은 한 세대가 가고 다음 세대가 오고 있다는 메시지다. 다가오 는 시기는 군주와 귀족의 시대가 아니라 시민의 시대, 부르주아의 시대이며 앞으로 예술가들 역시 이 새로운 시대와 신진 세력의 힘에 복종해야 함을 암 시하는 듯하다. 이 그림은 시민의 시대와 다비드의 신고전주의를 반세기 앞 서 예언하고 있다.

다비드의 일생은 역사의 큰 변혁인 프랑스 대혁명, 그리고 나폴레옹 체제 의 등장과 퇴장과 겹쳐진다. 역사화가로서 눈앞에서 벌어진 역사의 변화를 그릴 수 있었다는 점에서 다비드는 분명 행운아였다. 그러나 한 인간이라는 측면에서 볼 때 그의 삶은 결코 행복했다고 할 수는 없다. 디비드는 단순히 혁명의 목격자 역할에 그치지 않고 그 혁명에 직접 뛰어들었기 때문이다. 그 리고 대부분의 혁명 참여자들처럼 다비드는 이상과 현실의 괴리를 넘어서지 못했다.

다비드의 인생은 시작부터 파란만장했다. 그는 1748년 파리의 부유한 가 정에서 태어났으나 아홉 살의 나이에 결투로 아버지를 잃었다. 학창 시절의 다비드는 공부는 뒷전이고 늘 노트에 그림을 그리는 문제아였다. 아버지 대 신 조카를 책임진 삼촌은 그를 건축가로 키우려 했으나 다비드는 화가가 되 기를 고집했다. 가족들은 그를 먼 친척 관계인 화가 프랑수아 부셰에게 보냈

다. 이렇게 해서 다비드는 아이러니하게도 로코코 화풍의 최강자인 부셰의 제자가 되었다. 이후 다비드는 프랑스 아카데미에서 그림을 배우며 푸생의 고전적 스타일을 익히게 된다.

다비드가 그림 수업을 받을 당시, 프랑스에서는 살롱전과 로마 대상이 자리 잡은 상태였다. 살롱전은 1748년 이래 격년으로 열리고 있었고 로마 대상 수상자는 로마 국비 유학을 부상으로 받을 수 있었다. 다비드는 세 번에 걸친 도전 끝에 스물여섯 살이던 1775년에 로마 대상을 수상했다. 로마에 간 그는 열정적으로 고대 로마의 조각들, 미켈란젤로와 라파엘로의 그림을 꼼꼼하게 관찰하고 모사했다. 그리스와 로마 조각을 '고귀한 단순함과 고요한 위대함'으로 치켜세운 빙켈만의 저작을 읽었고 1779년에는 한창 발굴 중이던 폼페이 유적을 답사하기도 했다. 그의 이상은 어느새 로코코 스타일에서 엄격하고 장중한 고전주의로 변화했다.

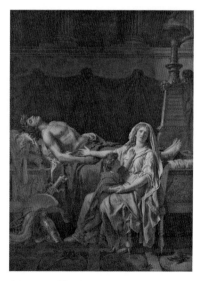

18세기 후반의 아카데미즘은 여전히 고대 로마에서 소재를 구하고 있었다. 다비드가 자신의 스타일을 드러낸 최초의 그림은 영웅의 죽음 시리즈다. 헥토르 등 고대 서사시에 등장하는 영웅들의 최후를 그림으로써 다비드는 과거에 일어났던 숭고한 사건과 현재를 결부시켰다. 헥토르의 죽음 자체는 먼 옛날의 일이지만 남편을 잃고 울부짖는 안드로마케의

〈헥토르의 죽음〉, 자크 루이 다비드, 1783년, 캔버스에 유채, 275×203cm, 루브르 박물관, 파리.

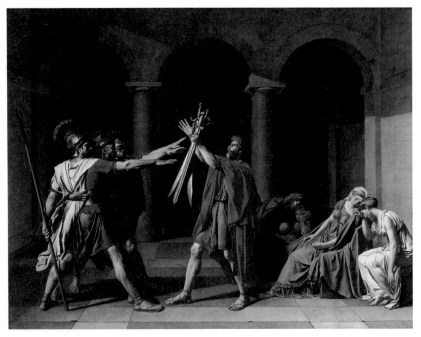

〈호라티우스 형제의 맹세〉, 자크 루이 다비드, 1785년, 캔버스에 유채, 330×425cm, 루브르 박물관, 파리.

슬픔은 현재형이다. 울고 있는 어머니의 모습이 어리둥절한지 어린 아스티아낙스가 그녀에게로 손을 뻗고 있다. 이 비장한 장면은 나른한 로코코풍 그림들 속에서 단연 대중의 시선을 끌었다. 이 그림은 10년 후 다비드가 그리게 되는 〈마라의 죽음〉의 예고편처럼 보인다.

1785년 살롱전에 출품된 〈호라티우스 형제의 맹세〉는 다비드의 이념을 명확하게 드러낸 최초의 작품이다. 그림에 등장하는 호라티우스 가문은 실제 공화정 시대의 고대 로마에 실존했던 인물들이다. 쿠리아티 가문 아들들과 목숨을 건 결투에도 세 명의 아들들은 흔들리지 않고 아버지에게 검을 받으며 승리를 맹세하고 있다. 한가운데 선 아버지의 붉은 망토는 아들들이 곧

흘릴 피를 상징하는 듯 보인다. 로코코풍 그림에서 주인공이던 여성들은 그림의 조연으로 한쪽에 물러나 앉아 있을 뿐이다. 아버지와 아들들의 힘찬 맹세는 혁명 동지들 사이의 뜨거운 전우애를 연상시킨다. 그림의 뒤편, 유모의 품에 안긴 어린 아들이 뚫어져라 맹세의 장면을 바라보고 있다. 이 아이는 커서 자신의 아버지와 삼촌들처럼 조국을 위해 싸우는 용감한 전사가 될 것이다. 〈호라티우스 형제의 맹세〉는 1785년 살롱전의 가장 중요한 자리에 걸렸고 6만 명의 인파가 이 그림을 보았다. 어찌 보면 프랑스 대혁명은 숭고한 애국심과 조국을 위한 죽음을 찬양하는 이 그림으로 이미 일어난 것이나 다름없었다. 놀랍게도 다비드에게 이 그림을 청탁한 이는 다름 아닌 프랑스 왕실이었다.

시대는 프랑스 대혁명이 일어나기 직전, 계급 간의 갈등이 극도에 치달을 때였다. 다비드는 〈호라티우스 형제의 맹세〉를 통해 국가의 가치, 혁명의 필요성을 선전한 최초의 화가가 되었다. 1787년의 〈소크라테스의 죽음〉에서 다비드는 다시 한번 고대의 장엄한 드라마를 현재형으로 재현했다. 죽음 앞에서도 위엄을 잃지 않은 채 가르침을 남기는 소크라테스와 스승에 발치에 앉아 고개를 숙인 채 슬픔에 잠긴 플라톤, 두 사람은 각기 웅변과 침묵으로 공화국의 숭고함을 역설하고 있다. 이 그림은 분명 역사화이나 역사의 진실과는 거리가 있다. 실제로 플라톤은 소크라테스가 처형당하는 자리에 입회하지 않았기 때문이다. 중요한 것은 진실이 아니라 그림이 보여 주는 드라마였다. 다비드의 인기는 날로 높아졌다. 파리의 유명인사가 된 그는 왕실뿐만 아니라 여러 진보적 인사들과도 교류하게 되었다.

다비드는 예술이 시대의 변화를 이끌어야 한다고 생각했을까? 애당초 다비드는 명확한 혁명 지지자는 아니었다. 그의 대표작인 〈호라티우스 형제의

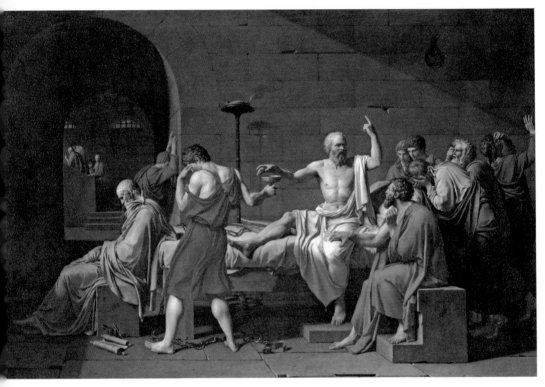

〈소크라테스의 죽음〉, 자크 루이 다비드, 1787년, 캔버스에 유채, 129.5×196.2cm,
메트로폴리탄 미술관, 뉴욕

맹세〉와 〈브루투스에게 죽은 아들의 시신을 가져옴〉은 모두 왕실의 청탁을 받아 제작한 작품들이었다. 1789년 터진 프랑스 대혁명은 다비드의 운명을 바꾸었다. 혁명에 참여한 다비드는 대부분의 프랑스인들과 마찬가지로 입헌 군주제를 원했다. 루이 16세에 대한 기대를 포기하지 않았던 것이다. 그러나 혁명은 다비드와 대부분 국민들의 바람과는 반대 방향으로 흘러갔다. 혁명 주동자들은 서로를 비난하거나 죽였으며, 루이 16세는 국외 망명을 꾀하다 국경 근처에서 잡혀 파리로 압송되었다. 격분한 민심은 초강경파인 자코뱅파를 지지했고 권력을 잡은 자코뱅파의 거두 로베스피에르는 왕정을 폐지하고 국왕 부부를 체포했다. 미완성으로 남은 〈테니스 코트의 맹세〉는 단결한 혁명 세력을 보여 주려 한 그림이지만 '하나로 뭉친 혁명 세력'은 다비드가 이 그림을 한창 그리고 있던 1791년에 이미 존재하지 않았다. 혁명은 이상도 동력도 잃은 상태로 비틀거리고 있었다. 그림 속의 텅 빈 허공과 펄럭이는 커튼은 팔을 들며 다같이 맹세하는 군중을 압도한다. 실제로 이 그림의 중심에 서서 국왕 권력에 대한 저항을 맹세한 3부회 3신분의 의장 장 실뱅 바이이는 공포 정치의 와중에 로베스피에르에 의해 처형당했다.

혁명의 와중에 다비드는 자코뱅파가 조직한 산악당 당원이 되었고 사형수를 단두대로 인도하는 공안위원회 위원으로 활동했다. 유명한 〈마라의 죽음〉은 그 와중에 암살된 혁명의 동료 마라Jean-Paul Marat(1743-1793)를 위해 그린 그림이다. 마라는 1793년 7월, 왕당파인 샤를로트 코르데이에 의해 암살되었다. 〈마라의 죽음〉은 그를 순교자로 격상시키려는 다비드의 의중이 담긴 비장한 그림이다. 그림 속에서 마라는 성글게 칠해진 어둠을 배경으로 한채, 십자가에서 내려지는 예수와 엇비슷한 포즈로 절명해 있다. 욕조 속의 물과 손에 쥔 편지는 마라의 피로 붉게 물들었다. 다비드가 지금껏 그려온

〈자화상〉, 자크 루이 다비드, 1794년, 캔버스에 유채,
81×64cm, 루브르 박물관, 파리.

헥토르, 소크라테스 등 고대 영웅들의 죽음이 현재형으로 완성된 셈이었다. 다비드는 결이 거친 책상 앞에 '마라에게-다비드'라는 선명한 사인을 남겨서 자신이 마라의 동지였다는 사실을 분명히 했다.

〈소크라테스의 죽음〉과 마찬가지로 이번에도 다비드의 역사화는 장엄함이 진실을 압도하고 있다. 그림 속에서 최고로 이상적이며 숭고한 죽음으로 부각되었지만 사실 마라는 여름 더위에 약물을 푼 욕조에 들어앉아 건선을 치료하다 방문객의 칼에 찔려 죽었다. 7월의 더운 날씨 때문에 시신은 급격히 부패했다. 그의 죽음은 순교자의 신성한 최후도 영웅의 서사시도 물론 아니었다. 다비드는 마라가 죽은 지 3개월 만인 1793년 10월에 그림을 완성해 대중에게 공개했다. 〈마라의 죽음〉이 공개된 지 이틀 후에 파리에서 마리 앙투아네트가 처형되었다.

다비드에게 혁명은 절대적 가치이자 최선이었으나 이미 혁명은 또 하나의 독재 세력으로 바뀌어 있었다. 1794년 7월, 마라가 암살된 지 꼭 1년 만에 로베스피에르와 국민공회의 공포 정치에 반대하는 '테르미도르의 반동'이 일어났다. 로베스피에르와 그 동료들이 단두대로 끌려가고 문화부 장관이

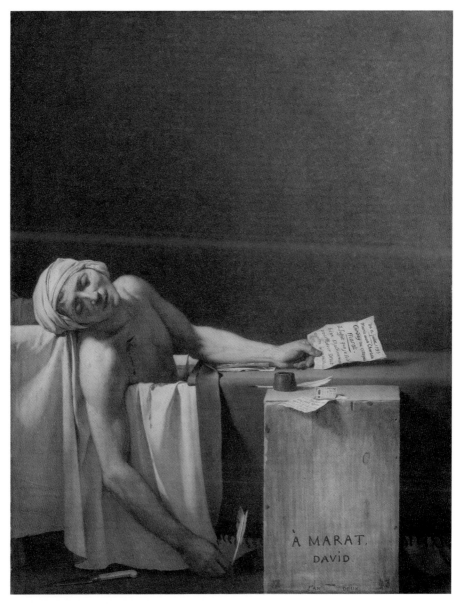

〈마라의 죽음〉, 자크 루이 다비드, 1793년, 캔버스에 유채, 165×128cm,
벨기에 왕립 미술관, 브뤼셀.

던 다비드는 투옥되었다. 그는 옥중에서 순수한 혁명가로서 자신을 변호하기 위해 자화상을 그렸다. 이 자화상에서 다비드는 어딘지 어설픈 표정으로 붓과 팔레트를 꼭 쥐고 있다. 표정이 어색한 이유는 화가의 뺨이 부어올랐고 입은 비뚤어져 있기 때문이다. 다비드는 심한 말더듬이었다. 그는 이 그림을 통해 자신이 혁명가로서는 서툰 인물이며, 그저 화가일 뿐이라는 변명을 하고 있는 듯하다. 이 그림으로 던진 메시지가 주효했던지 다비드는 국민공회의 핵심 인물이었음에도 불구하고 단두대행을 면했다. 석방된 후 다비드는 로마인과 사비니인들 사이의 화해를 권유하는 역사화 〈사비니 여인의 중재〉를 그렸다. 그림의 주인공은 남성 영웅이 아니라 아이들을 보호하기 위해 나선 여성들이다. 화가는 자신의 목숨마저 위태로운 상황을 겪으며 혁명의 끝없는 피바람에 진력이 났는지도 모른다.

혁명의 뒤편으로 물러나는 듯했던 다비드는 강력한 권력자 나폴레옹의 등장과 함께 극적으로 부활했다. 말 탄 나폴레옹, 황제의 대관식 등 고전적 영웅주의가 살아 있는 다비드의 그림은 자신을 로마 황제의 후손으로 부각시키려 하던 나폴레옹의 마음에 쏙 들었다. 그는 제1제정의 수석 궁정 화가가 되어 나폴레옹에게 레지옹도뇌르 훈장을 받았다. 그러나 나폴레옹의 권력도 오래 가지 못했다. 나폴레옹이 자신의 명운을 건 워털루 전투에서 패배한 뒤, 루이 16세의 동생이 루이 18세로 왕위에 올랐다. 혁명의 흔적은 프랑스 전역에서 신속하게 지워졌다. 1816년 다비드는 국외 추방령을 언도받고 브뤼셀로 떠났다.

다비드는 브뤼셀에서 10년을 더 살며 초상화와 역사화를 그리다 1825년 세상을 떠났다. 브뤼셀 시절에 다비드는 더 이상 걸작들을 그리지 못했다. 〈마르스를 무장 해제시키는 비너스〉 같은 그림은 매끈하고 아름답지만 어떤 이

넘도 담기지 않은, 영혼은 사
라지고 껍데기만 남은 듯한 그
림이다. 부르봉 왕가는 다비드
의 유해를 프랑스로 이송하는
것은 금했으나 브뤼셀에 있던
다비드의 그림 몇몇은 프랑스
로 반입해 판매하도록 허락해
주었다. 〈마라의 죽음〉은 너무
도 위험한 그림으로 여겨져 다
비드의 유족은 이 그림을 숨겨
놓고 팔지 않았다. 프랑스 대
혁명의 상징 같은 작품임에도

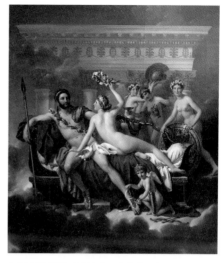

〈마르스를 무장 해제시키는 비너스〉, 자크 루이 다비드,
1824년, 캔버스에 유채, 308×265cm, 벨기에 왕립 미술
관, 브뤼셀.

불구하고 오늘날 〈마라의 죽음〉이 프랑스가 아니라 브뤼셀에 있는 벨기에 왕
립 미술관에 소장되어 있는 것은 이러한 사정 때문이다.

다비드는 정치 이념과 예술을 완벽하게 조화시킨 최초의 예술가이자, 정
치 이념을 담고도 예술 작품이 최고의 경지에 이를 수 있다는 사실을 보여
준 대표적인 화가였다. 그는 화가이자 정치가로서 큰 영예를 얻었지만 지지
하던 정치 세력의 몰락과 함께 추락했다. 벨기에 왕립 미술관에 있는 다비드
전시실의 양쪽 끝에는 각기 〈마라의 죽음〉과 〈마르스를 무장 해제시키는 비
너스〉가 걸려 있어서 두 그림을 동시에 볼 수 있다. 한 작품은 비장한 죽음
으로 보는 이에게 생생한 충격을 안겨 주고, 다른 작품은 화려하고도 완벽하
게 짜여져 있지만 아무런 감흥도 전해 주지 않는다. 미술사학자 사이먼 샤마
는 〈마라의 죽음〉에 대해 이렇게 말했다. "거대한 거짓의 역사 한 편이라고

도 할 수 있는 〈마라의 죽음〉이 무엇을 말하려 했고 무엇을 나타내려고 했든, '아름답다'는 말 말고는 이 그림을 달리 표현할 길이 없다."

음악으로 표현한 자유: 에그몬트와 피델리오

혁명은 다비드 외의 다른 여러 예술가들의 삶도 바꾸어 놓았다. 한때 로코코 화풍의 대표자로 불리던 프라고나르는 경제적으로 어려움을 겪으면서도 혁명을 지지했다. 마리 앙투아네트의 궁정 화가였던 엘리자베스 르브룅은 망명한 왕족들을 따라 국외로 떠났다. 대부분의 예술가들은 혁명에 대해 다비드처럼 열렬한 지지를 보내지는 못했다. 혁명의 와중에 왕족과 귀족들 대다수는 몰락의 길을 걸었는데 왕족, 귀족은 예술가들의 가장 큰 후원자였기 때문이다. 이런 상황에서 자신들의 밥벌이를 위협할 수도 있는 혁명 세력을 지지하기란 쉬운 일이 아니었다.

베토벤은 끊임없이 자신의 후원자들인 귀족과 마찰을 일으키면서 혁명과 계몽주의를 지지한 드문 작곡가였다. '베토벤 시대'의 개막을 알리는 그의 교향곡 3번 〈영웅〉은 애당초 혁명의 기수 나폴레옹에게 바쳐졌던 작품이었다. 피아노 소나타 21번 〈발트슈타인〉, 23번 〈열정〉 등은 혁명과 변화의 시대를 살아간 작곡가의 뜨거운 정열을 담아낸 작품이다. 베토벤은 라인강 변의 도시 본에서 어린 시절을 보내며 프랑스 혁명 이야기를 접했고 일찌감치 계몽주의자로서의 가치관을 확립했다. 이제는 베토벤의 서곡 〈에그몬트〉로 더 유명해진 에그몬트 백작은 16세기 네덜란드의 독립운동을 이끈 실존 인물이다. 백작은 귀족임에도 불구하고 네덜란드 독립운동에 가담했다 체포되어 처형되었다. 베토벤은 괴테의 5막 희곡 『에그몬트』에 극 부수 음악을 붙여 괴테에게 헌정했으나 정작 괴테는 곡이 너무 시끄럽다며 이 음악을 그리

달가워하지 않았다고 한다.

1805년 완성된 베토벤의 유일한 오페라 《피델리오》는 노골적으로 혁명을 찬양하는 내용을 담은 작품이다. 투옥된 혁명가 플로레스탄을 구하기 위해 아내 레오노라는 간수 피델리오로 변장하고 교도소로 접근한다. 그녀는 마침내 지하 감옥에 갇힌 남편을 구하고 플로레스탄은 법무장관에 의해 사면된다. 베토벤은 이 작품에 2년 이상 매달릴 만큼 애착을 보였고 1805년 초연에 이어 1806년과 1814년에 작품을 전면 개작해 새로 공연했다. 1814년 공연은 그런대로 성공을 거두었지만 빈 청중은 《피델리오》에 그리 열렬한 반응을 보이지 않았다. 사실 이 오페라는 지나치게 진지한 나머지 보는 이를 지루하게 만든다. 작곡가가 원했던 계몽주의적 이상과 오페라라는 장르는 서로 잘 화합하지 못하고 겉돌기만 하는 느낌이다.

오페라가 베토벤에게 맞지 않는 옷이었던 것처럼, 예술가들은 혁명 이후의 변화된 사회에서 제자리를 찾지 못하고 방황했다. 혁명 지지자였던 들라크루아가 그린 〈민중을 이끄는 자유의 여신〉은 자유의 여신으로 형상화된 영웅을 따라 봉기한 민중을 그리고 있다. 지저분한 옷을 입고 혁명의 상징 삼색기를 든 여신과 그녀를 따르는 다양한 계급의 시민군들, 포연에 싸인 노트르담 성당과 이들의 발치에 쓰러진 병사들 등 이 그림은 과거가 아니라 1830년 당대의 혁명을 보여 주고 있다. 과거의 역사에서 영웅을 찾았던 다비드에 비하면 한 걸음 발전하기는 했지만 예술가들은 베토벤이 그러했듯 여전히 압도적으로 우월한 영웅의 존재를 갈망하고 있었다.

현실의 정치 상황은 영웅의 등장과 반대 방향으로 흘러갔다. 절대 군주 1인이 지배하던 정치 체제는 나폴레옹을 마지막으로 종말을 고했다. 나폴레옹을 이은 프랑스 군주들은 저마다 제2의 나폴레옹이 되기를 꿈꾸었지만 그

자신들부터 그런 그릇이 못 되었다. 1830년 7월 혁명으로 등극한 루이 필립은 '국민의 왕'이라는 모토를 내세웠으나 이 정부는 별일 아닌 발포가 인명 사고로 이어지면서 터진 1848년 2월 혁명으로 무너졌다. 1851년의 쿠데타로 황제의 지위를 얻은 루이 나폴레옹은 스스로를 나폴레옹 3세로 명명하고 삼촌인 나폴레옹 1세를 모방하는 데 급급했다. 그러나 나폴레옹 3세는 자신의 삼촌과 이름 말고는 그 어떤 공통점도 없었던 인물이었다.

정치 체제의 변혁은 근본적으로 예술가들의 작업 방향을 수정하는 결과를 가져왔다. 예술가들은 더 이상 영웅도 장대한 역사화도 그릴 수 없게 되었다. 과거의 군주와 교황이 원하던 웅대한 그림들과 음악들은 예술의 새로운 소비자층인 시민들에게는 와닿지 않았다. 혁명의 영향력이 이제 예술의 방향성을 바꾸기 시작했다.

쿠르베의 실패한 혁명, 마네의 환멸

다비드가 18세기의 혁명 지지자였다면, 귀스타브 쿠르베Gustave Courbet (1819-1877)는 19세기적인 방식으로 혁명을 지지했다. 다비드에 비해서 쿠르베는 한층 더 노골적으로, 그리고 열렬하게 그림을 통해 자신의 주장을 펼쳤다. 쿠르베는 낭만주의의 과도함과 감상을 비웃으면서 사실주의를 넘어서서 자연과학처럼 대상을 객관적으로 그리는 자연주의를 시작한 장본인이기도 하다.

쿠르베는 일생 동안 정치, 예술, 사회적으로 파문을 몰고 왔던, 19세기 중반 프랑스 문화계의 거목 같은 존재였다. 그는 귀족이 사라진 19세기 파리에서 이제 예술가가 예술을 주도할 장본인이 되었다고 당당하게 선언했다. 〈화가의 아틀리에〉는 쿠르베의 출사표 같은 작품으로 복잡한 구도와 어두운 색감으로 가득 찬 작품이다. 그림의 한가운데에서 화가는 당시까지 주류 화단

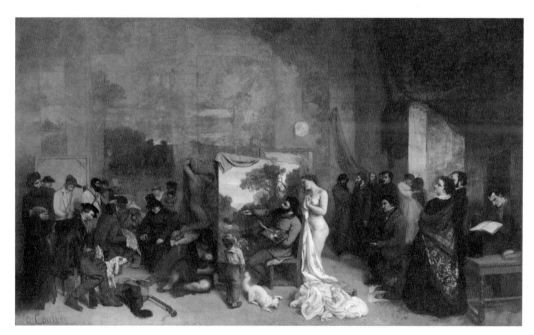

〈화가의 아틀리에〉, 귀스타브 쿠르베, 1855년, 캔버스에 유채, 359×598cm, 오르세 미술관, 파리.

이 인정하지 않던 풍경화를 그리고 있으며 화가의 뒤에는 벌거벗은 진실을 상징하는 누드의 여인이 서 있다. 쿠르베는 자신의 주변에 낭만주의 예술가들, 나폴레옹 3세, 자신의 친구인 화가와 작가 군상을 등장시킨다. 아카데미 미술은 십자가에 못 박혀 있고 비평가들은 해골이 되어 나뒹군다. 화가를 둘러싼 이들은 제각기 자신의 세계 속에 빠져 있지만 순진한 아이는 아무 편견 없이 화가의 작업을 넋 놓고 바라본다. 낭만주의 예술가와 나폴레옹 3세는 패배한 모습이나 비겁한 사람으로 그려져 있다. 이 그림의 하이라이트는 그림의 왼쪽에 피를 상징하는 붉은색으로 써넣은 쿠르베의 서명이다.

쿠르베는 평생을 제도권과 충돌했으며 그 충돌을 통해 명성을 얻었다. 쿠르베의 악명이 너무도 높았기 때문에 그의 일거수일투족은 늘 화제의 중심에 올랐다. 〈화가의 아틀리에〉를 그린 1855년에 쿠르베는 사실주의 전시회를 열어 살롱전이 거부한 작품들을 모아 전시했다. 살롱전으로 대표되는 아카데미풍이 파리를 휩쓸고 있을 때였다. 쿠르베는 아카데미풍의 이상적, 도덕적, 신화적인 경향을 강렬하게 반대하며 노동자와 서민 계층의 일상을 사실적으로 묘사했다.

당시 프랑스는 정치적 혼란의 와중에서 헤어 나오지 못하고 있었다. 1848년의 2월 혁명으로 왕정이 완전히 축출되고 공화정이 선포되었다. 최초의 프랑스 대통령에 당선된 이는 나폴레옹 황제의 조카 루이 나폴레옹이었다. 그는 4년인 대통령 임기가 끝나가던 1851년에 쿠데타를 일으켜서 의회를 해산하고 제2제정을 옹립해 스스로를 나폴레옹 3세로 지칭했다. 혼란과 변혁의 와중에 먼 과거나 이국을 그리는 낭만주의 예술은 어떤 역할도 하지 못하고 있었다. 제2제정 반대파인 쿠르베가 〈화가의 아틀리에〉에서 낭만주의 예술가들을 패배자로 묘사한 것은 이런 이유 때문이었다. 쿠르베는 1870년 나폴

레옹 3세가 자신에게 수여한 레지옹도뇌르 훈장을 거부했고 이 훈장을 거부한 이유를 직접 보도 자료로 만들어 신문사에 돌렸다.

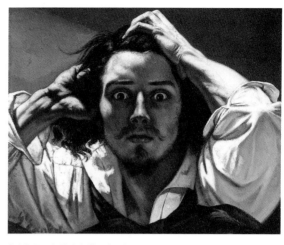

〈절망하는 남자(자화상)〉, 귀스타브 쿠르베, 1848년, 45×55cm, 개인 소장

쿠르베는 예술뿐만 아니라 정치, 사회적으로도 늘 논쟁의 중심에 있었다. 그는 1871년에 프랑스 정부에 반기를 들며 일어난 일종의 좌파 혁명인 파리 코뮌을 지지했다. 단순히 이들을 지지하는 데에 그치지 않고 코뮌 정부에 적극적으로 참여했다. 이 정치 참여가 그를 파멸로 이끌었다. 쿠르베의 가족들은 일찍부터 그가 파리에서 벌어지는 혁명에 발을 들여놓을까 봐 걱정하고 있었다. 1848년, 서른 살의 쿠르베는 오르낭의 가족들에게 보내는 편지에서 '정치에는 깊이 관여하지 않겠다' 고 약속하기도 했다. 쿠르베는 1851년의 쿠데타와 제2제정 체제를 혐오했지만 이 체제를 무너뜨리기 위한 직접적인 행동은 하지 않았다.

그러나 1870년 보불전쟁의 결과로 나폴레옹 3세가 권좌에서 내려오고 파리에 코뮌 정부가 세워지자 기다렸다는 듯이 쿠르베는 정치 일선에 뛰어들었다. 3천 400여 명이 가입한 예술인 동맹회장의 자격으로 그는 방돔 광장의 나폴레옹 1세 동상을 쓰러뜨리자는 주장을 폈다. 실제로 이 동상은 코뮌의 주도로 쓰러졌다. 문제는 정부군이 코뮌을 진압한 후에 일어났다. 제3공화

국의 사법 기관은 나폴레옹 동상을 쓰러뜨린 죄를 물어 쿠르베를 기소했다. 코뮌 정부 당시에 쿠르베는 코뮌의 대의원이 아니었기 때문에 엄밀하게 말하면 이 기소는 무리한 데가 있었다. 그가 굳이 기소된 이유라면 그동안 너무나도 많은 악명과 논쟁으로 인해 '좌파 예술인'의 상징으로 여겨졌다는 데에서 찾아야 할 것이다. 평생 쿠르베를 만족스럽게 해 주었던 카리스마와 악명이 이제는 그를 옭아매기 시작했다.

재판부는 쿠르베에게 6개월의 징역형에 동상 값에 해당하는 28만 프랑의 배상금을 선고했다. 쿠르베는 추가 징역과 거액의 배상금 중 어느 쪽도 선택할 길이 없었다. 그가 택한 길은 스위스로의 망명이었다. 쿠르베는 망명길에 오르면서도 기개를 꺾지 않았다. 친구들에게 '코뮌 덕분에 나는 더 유명해졌다. 청탁받은 그림이 100점이 넘는다'는 편지를 보내기도 했지만 망명 후의 생활은 예상보다 더 고달팠다. 쿠르베는 점점 지쳐가며 알코올 중독에 빠졌다. 프랑스 정부는 그를 용서해 줄 기미를 보이지 않았고 보불 전쟁 직후에 급히 세워진 제3공화국 체제는 의외로 탄탄하게 흘러갔다. 쿠르베의 명성이 절정일 때 그를 찬양하던 사람들은 막상 망명지에서 그가 도와 달라는 부탁을 하자 다들 외면했다.

1877년, 쿠르베는 결국 두 손을 들고 말았다. 그는 프랑스 정부에게 28만 프랑의 배상금을 32년에 걸쳐 나누어 내겠다고 약속했다. 대신 프랑스로 귀국하게

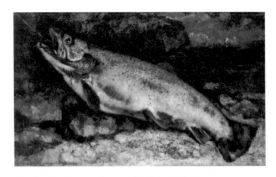

〈송어〉, 귀스타브 쿠르베, 1871년, 캔버스에 유채, 52.5×87cm, 취리히 미술관, 취리히.

해 달라는 조건이었다. 협상은 성공했고 쿠르베는 제네바 영사관에 가서 몰수당한 프랑스 여권을 받기로 했다. 그러나 본국과 영사관 사이 의사소통의 문제와 본국 내의 혼란으로 그의 여권은 나오지 않았다. 쿠르베는 1877년 12월, 고국으로 돌아오지 못하고 스위스에서 숨을 거두었다. 1871년 작인 〈송어〉는 낚싯바늘에 걸려 피를 흘리며 끌려가고 있다. 죽음을 앞둔 송어의 모습은 만년의 쿠르베, 모든 것을 잃어버린 화가 자신의 자화상이었다.

19세기 후반, 파리는 인상파 활동을 등에 업고 예술의 도시로 부상했지만 당시 파리의 정치적 상황은 혼란 그 자체였다. 프랑스는 보불전쟁에 패했고 제2제정은 붕괴되었다. 급조된 제3공화국 정부가 독일과 강화조약을 맺자 이에 반대한 파리 시민들이 코뮌 정부를 세우며 내전이 벌어졌다. 부르주아 계급으로 파리의 삶을 즐겼던 마네는 이러한 정치적 혼란을 냉소적인 시선으로 바라보고 있었다.

1867년, 프랑스 나폴레옹 3세가 멕시코로 보냈던 막시밀리안 황제가 멕시코 군부의 쿠데타로 총살되었다. 공화주의자였던 마네는 이 시대착오적인 제정의 어리석은 결정에 격분했다. 마네가 외국인인 막시밀리안에게 동정심을 느꼈던 이유는 그 자신이 언론에서 여러 번 심정적으로 총살당한 것 같은 기분을 맛보았기 때문이기도 했다. 마네는 고야의 〈5월 3일의 처형〉 구도를 그대로 가져와 〈막시밀리안 황제의 처형〉을 그렸다. 그림 속에서 황제에게 총을 쏘는 멕시코 병사들은 프랑스 군대의 군복을 입고 있다.

〈막시밀리안 황제의 처형〉은 들라크루아의 〈민중을 이끄는 자유의 여신〉과 함께 마지막 역사화로 손꼽힌다. 마네는 1년 반 동안 이 주제를 여러 번 그렸고 마음에 들지 않게 완성된 그림은 여러 조각으로 잘라 내 파기했다(마네가 파기한 첫 그림은 마네 사후 드가가 부분적으로 복원했다). 명백하게 고야를 흠

〈막시밀리안 황제의 처형〉, 에두아르 마네, 1868–1869년, 캔버스에 유채,
252×302cm, 만하임 미술관, 만하임.

〈므니에 거리의 깃발〉, 에두아르 마네, 1878년, 캔버스에 유채,
65.4×80cm, 폴 게티 미술관, 로스앤젤레스.

내 내긴 했지만 막시밀리안 황제의 총살은 고야의 그림보다 더 냉소적이다. 황제의 총살은 아무런 예우도 없이 대낮에 벌어진다. 담 너머의 구경꾼들이 황제가 절명하는 장면을 태연자약하게 바라보고 있다.

외국에서 일어난 사건에 이처럼 분노했던 마네는 정작 파리에서 일어난 파리 코뮌에 대해서는 침묵을 지켰다. 그 역시 자국의 정치적 문제에 대해 언급하기는 두려웠는지도 모른다. 마네는 1878년에 그린 〈므니에 거리의 깃발〉을 통해 1870년 프랑스가 겪은 보불전쟁과 파리 코뮌에 대해 우회적 비판의 시선을 드러냈다. 혁명을 기념하는 축제일의 거리 뒤편으로 다리 하나를 잃은 상이군인이 절뚝거리며 지나가고 마차가 손님을 기다리고 있다. 텅 빈 거리의 모습은 축제라는 말이 무색하게 쓸쓸하다. 이루지 못한 혁명의 이상은 환멸만을 남길 뿐이다.

러시아 혁명과 소비에트의 등장

1905년, 러시아에서 유혈 혁명이 시작되었다. 20세기가 시작될 때까지 전근대적인 전제 정치 체제에 묶여 있던 러시아에서 혁명은 피할 수 없는 파국이었다. 1905년 1월 22일, 평화 시위를 하던 상트페테르부르크의 군중들에게 군대가 발포하는 '피의 일요일' 사건이 터졌고 전국 각지에서 시위와 폭동이 연달아 일어났다. 이해 10월 30일에 차르 니콜라이 2세는 의회의 권한을 일부 인정하는 10월 선언에 서명했다. 하지만 프랑스 대혁명이 그러했듯이, 러시아 혁명도 의외의 방향으로 흘러갔다. 니콜라이 2세는 시간을 끌며 의회를 재차 해산시켰다. 의회는 점차 무기력 상태에 빠졌고 이 와중에 1차 세계대전이 터지며 러시아는 전쟁의 소용돌이에 휘말렸다.

10년 이상 공전하던 러시아 혁명은 1917년 볼셰비키 혁명으로 마침내 그 막을 내리게 된다. 레닌과 트로츠키가 이끄는 볼셰비키 의용군은 니콜라이 2세가 머물고 있던 겨울 궁전을 급습했다. 황제는 퇴위하고 레닌과 케렌스키 사이에서 권력 투쟁이 계속되었다. 이해 10월 레닌과 공산주의자들이 권력을 잡는 데 성공했고 이들은 모든 토지, 은행, 산업을 국유화했다. 이로써 러시아에 세계 최초의 공산주의 정권이 세워졌다. 이에 저항한 백군은 1921년까지 볼셰비키를 공격했지만 전쟁은 레닌과 트로츠키파의 승리로 끝났다.

급작스런 체제 변화 속에서 러시아 예술가들의 삶도 엉키기 시작했다. 러시아 이동파의 대가 일리야 레핀은 1900년대 초반 이후로 정치적인 메시지가 담긴 그림을 더 이상 그리지 않았다. 그러나 그의 많은 작품들은 직접, 간접적으로 혁명의 정신을 지지하고 있다. 러시아 혁명의 대열에 직접적으로 참여한 예술가들도 적지 않았다. 독일 뮌헨에서 활동했던 바실리 칸딘스키 Wassily Kandinsky(1866-1944)는 1917년 볼셰비키 혁명이 일어날 당시 러시아에

〈1905년 10월 17일〉, 일리야 레핀, 1907년, 캔버스에 유채, 184×323cm,
러시아 미술관, 상트 페테르부르크.

돌아와 있었다. 세계대전이 일어나며 러시아와 독일이 적국 사이가 되었기 때문에 러시아인인 칸딘스키는 더 이상 독일에 체류할 수 없었다. 그는 볼셰비키 혁명을 지지하며 러시아 공산당의 문화정책 발전 위원회에 참가했다. 그러나 칸딘스키의 추상 회화는 카지미르 말레비치Kazimir Malevich(1879-1935)를 비롯한 다른 화가들의 공격을 받았고 결국 칸딘스키는 1921년 다시 독일로 떠나게 된다.

　칸딘스키가 떠난 후, 러시아의 미술계에서는 절대주의와 구상주의가 치열한 주도권 다툼을 벌였다. 절대주의 회화를 주장한 말레비치는 샤갈을 몰아내고 러시아 미술계를 장악했으나 오래지 않아 '사회주의 리얼리즘'에 밀려났다. 레닌이 1924년 사망하고 스탈린이 권력 투쟁 끝에 정권을 잡자 소련 당국은 전통적이고 사실적인 사회주의 리얼리즘만을 미술로 인정했다. 추상 미술로는 영웅의 업적을 찬양하기 어렵기 때문이었다. 엇비슷한 시기에 독

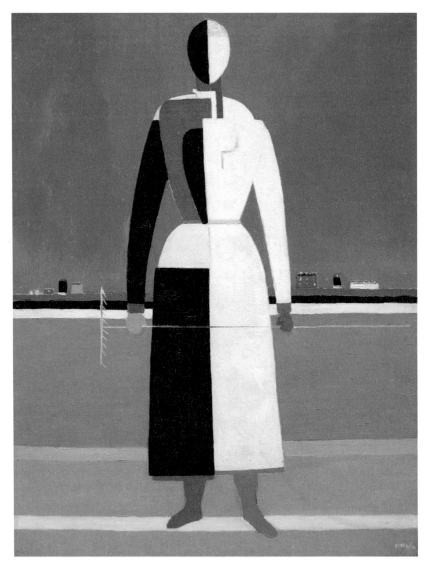

〈갈퀴를 든 여자〉, 카지미르 말레비치, 1932년, 캔버스에 유채, 100×75cm,
트레챠코프 미술관, 모스크바.

일과 이탈리아의 전체주의 정부도 미술에 대한 검열을 시작했다. 이런 분위기 속에서 막 피어나던 러시아 아방가르드의 싹은 시들고 말았다.

샤갈과 칸딘스키를 추방하다시피 한 말레비치 역시 이러한 분위기 속에서 숙청당했다. 1935년 말레비치가 사망하자 소련 당국은 그의 작품 대부분을 압수해서 파기했다. 혁명에 대한 기대를 안고 유럽에서 돌아온 작곡가 프로코피예프 역시 엇비슷한 방식으로 숙청되었다. 사회주의 색채를 더한 리얼리즘 미술의 궁극적인 목표는 결국 독재자 스탈린에 대한 우상화였다. 이로써 19세기 중반 이후부터 줄기차게 차르의 절대 왕정에 저항했던 러시아 화가들은 한 세기 후에 또 다른 독재자를 찬양할 수밖에 없었다.

예술은 현실을 바꾸지 못한다?

마지막으로 '정치적인 예술'에 대해 한번 생각해 보자. 정치적인 예술에 대해 우리는 반사적으로 부정적인 감정을 갖는다. 아마도 공산주의를 연상시키는 사회주의 리얼리즘 계열 작품에 대한 거부감 탓일 것이다. 그러나 사회주의 리얼리즘은 정치나 권력이 예술을 강제로 굴종시킨 많은 사례 중 하나에 불과하다. 기본적으로 예술과 정치는 동등할 수가 없으며, 권력은 매우 자주 예술을 이용하거나 핍박하려 들었다. 그리고 그 와중에 예술가들이 보여 준 저항의 제스처로 여러 걸작들이 탄생했다.

노먼 록웰Norman Rockwell(1894-1978)이 1960년대에 그린 〈우리 모두의 문제〉는 정치적인 문제에 대해 예술가들이 어떠한 방식으로 목소리를 낼 수 있는지를 명쾌하게 보여 준 작품이다. 사진처럼 사실적으로 그려진 이 작품의 꼬마 소녀는 실존 인물인 루비 브리지스Ruby Bridges(1954-)다. 루비는 인종 차별이 만연하던 뉴올리언스에서 태어났다. 1960년 뉴올리언스 법원이 인종 차

〈우리 모두의 문제〉를 보고 있는 버락 오바마 대통령과 루비 브리지스, 노먼 록웰 미술관 관계자들.
(2011년 7월 15일 백악관 공식 사진, 피트 수자 촬영)

별 철폐를 지시한 후 루비는 윌리엄 프란츠 초등학교에 입학한 첫 번째 흑인 학생이 되었다. 백인 학부모들이 등교 거부를 하고 살해 협박이 만연한 속에서 루비는 꿋꿋이 등교를 계속해서 마침내 이 학교를 졸업했다.

록웰의 그림에서 흰 옷을 입은 루비는 경찰관 네 명의 호위를 받으며 학교로 걸어가고 있다. 벽에는 '검둥이'와 'KKK Ku Klux Klan (백인 우월주의 단체)'는 낙서가 있고 누군가가 던진 토마토가 터진 채다. 루비가 토마토를 맞는다면 흰 옷에 피처럼 붉은 자국이 남을 것이다. 이 그림을 그리기 위해 록웰은 정치적인 발언을 삼가줄 것을 요구하는 『새터데이 이브닝 포스트』와 삽화 계약을 포기했다. 흑인 인권 운동가로 성장한 루비 브리지스는 2011년 오바마 대통령을 만났다. 오바마 대통령은 그녀의 제안대로 〈우리 모두의 문제〉를 백악관 오벌 오피스에 걸었다. 흑백 분리를 외치던 뉴올리언스 인종주의자들의 외침은 역사의 뒤편으로 사라졌으나 록웰의 그림은 시간의 흐름과 상관없이 살아남았다.

예술은 현실에서 대부분 권력의 힘을 이기지 못한다. 그러나 예술이 정치를, 현실의 문제를 이야기할 때, 그 울림은 다른 외침들보다 훨씬 더 크고 깊게 울리며 많은 이들의 기억에 오랫동안 지워지지 않는 흔적을 남긴다.

꼭 들어보세요!

베토벤: 〈에그몬트〉 서곡●
《피델리오》 중 〈얼마나 놀라운 느낌인지〉

박성은, 고종희 지음, 『미켈란젤로: 완벽에의 열망이 천재를 만든다』, 북이십일, 2016

박종호 지음, 『오페라 에센스 55』, 시공사, 2010

안인희 지음, 『게르만 신화, 바그너, 히틀러』, 민음사, 2003

양정무 지음, 『그림값의 비밀』, 매일경제신문사, 2013

이연식 지음, 『드가』, 아르테, 2020

이유리 지음, 『화가의 마지막 그림』, 서해문집, 2016

이윤기 지음, 『이윤기의 그리스 로마 신화』, 웅진지식하우스, 2020

이주헌 지음, 『역사의 미술관』, 문학동네, 2011

이진숙 지음, 『러시아 미술사』, 민음사, 2007

전수연 지음, 『베르디 오페라, 이탈리아를 노래하다』, 책세상, 2013

전원경 지음, 『페르메이르』, 아르테, 2020

전원경 지음, 『예술, 도시를 만나다』, 시공아트, 2019

전원경 지음, 『클림트』, 아르테, 2018

전원경 지음, 『예술, 역사를 만들다』, 시공아트, 2016

정장진 지음, 『광고로 읽는 미술사』, 미메시스, 2016

주경철 지음, 『마녀: 서구 문명은 왜 마녀를 필요로 했는가』, 생각의 힘, 2016

주경철 지음, 『대항해시대: 해상 팽창과 근대 세계의 형성』, 서울대학교 출판부, 2008

주경철 지음, 『유럽의 음식 문화』, 새물결, 2001

진휘연 지음, 『오페라 거리의 화가들: 시민사회와 19세기 프랑스회화』, 효형출판, 2002

고바야시 야스오 지음, 이철호 옮김, 『회화의 모험: 표상문화론 강의』, 광문각, 2016

그자비에 지라르 지음, 이희재 옮김, 『마티스: 원색의 마술사』, 시공사, 1996

다니엘 마르슈소 지음, 김양미 옮김, 『샤갈: 몽상의 은유』, 시공사, 1999

다니엘라 타라브라 지음, 김현숙 옮김, 『프라도 미술관』, 마로니에북스, 2007

데브라 N. 맨코프 지음, 김영선 옮김, 『최초의 수퍼모델: 시대를 사로잡은 아름다움』, 마티, 2006

데이비드 로젠드 지음, 한택수 옮김, 『티치아노: 자연보다 더욱 강한 예술』, 시공사, 2005

데이비드 블레이니 브라운 지음, 강주헌 옮김, 『낭만주의』, 한길아트, 2004

데이비드 빈센트 지음, 공경희 옮김, 『낭만적 은둔의 역사』, 더퀘스트, 2022

도널드 서순 지음, 오숙은·이은진·정영목·한경희 옮김, 『유럽 문화사』, 뿌리와 이파리, 2002

도널드 J. 그라우트 지음, 서우석·전지호 옮김, 『서양음악사 1, 2』, 심설당, 1997

라이너 메츠거 지음, 하지은, 장주미 옮김, 『빈센트 반 고흐』, 마로니에북스, 2018

로버트 커밍 지음, 박누리 옮김, 『세계에서 가장 위대한 그림 45』, 동녘, 2008

마리 로르 베르나다크 지음, 최경란 옮김, 『피카소: 성스러운 어릿광대』, 시공사, 1999

만프레드 라이츠 지음, 이현정 옮김, 『중세 산책』, 플래닛미디어, 2006

메리 메콜리프 지음, 최애리 옮김, 『벨 에포크: 아름다운 시대』, 현암사, 2020

메리 메콜리프 지음, 최애리 옮김, 『새로운 세기의 예술가들』, 현암사, 2020

미셸 슈나이더 지음, 김남주 옮김, 『슈만: 내면의 풍경』, 그책, 2014

미셸 오 지음, 이종인 옮김, 『세잔: 사과 하나로 시작된 현대미술』, 시공사, 1996

벤 윌슨 지음, 박수철 옮김, 『메트로폴리스』, 매일경제신문사, 2021

샤이먼 샤마 지음, 김진실 옮김, 『파워 오브 아트』, 아트북스, 2013

스테파노 추피 지음, 서현주·이화진·주은정 옮김, 『천년의 그림여행』, 예경, 2005

스티븐 에스크릿 지음, 정무정 옮김, 『아르누보』, 한길아트, 2002

스티븐 컨 지음, 남경태 옮김, 『문학과 예술의 문화사』, 휴머니스트, 2005

스티븐 컨 지음, 박성관 옮김, 『시간과 공간의 문화사』, 휴머니스트, 2004

실비 파탱 지음, 송은경 옮김, 『모네: 순간에서 영원으로』, 시공사, 1996

실비아 보르게시 지음, 하지은 옮김, 『알테 피나코테크』, 마로니에북스, 2014

아르놀트 하우저 지음, 백낙청 옮김, 『문학과 예술의 사회사 1: 선사시대부터 중세까지』, 창작과 비평사, 1999

아르놀트 하우저 지음, 백낙청·반성완 옮김, 『문학과 예술의 사회사 2: 르네쌍스, 매너리즘, 바로끄』, 창작과 비평사, 1999

아르놀트 하우저 지음, 염무웅·반성완 옮김, 『문학과 예술의 사회사 3: 로꼬꼬, 고전주의, 낭만주의』, 창작과 비평사, 1999

아르놀트 하우저 지음, 백낙청·염무웅 옮김, 『문학과 예술의 사회사 4: 자연주의와 인상주의, 영화의 시대』, 창작과 비평사, 1999

아일린 파워 지음, 이종인 옮김, 『중세의 여인들』, 즐거운상상, 2010

야콥 그림, 빌헬름 그림 지음, 안인희 옮김, 『그림 전설집』, 웅진지식하우스, 2006

어윈 W. 셔먼 지음, 이기웅, 장철훈 옮김, 『세상을 바꾼 12가지 질병』, 부산대학교 출판부, 2019

에두아르트 푹스 지음, 이기웅, 박종만 옮김, 『풍속의 역사2: 르네상스』, 까치글방, 2001

에른스트 곰브리치 지음, 백승길, 이종승 옮김, 『서양미술사』, 예경, 2017

이안 보스트리지 지음, 장호연 옮김, 『슈베르트의 겨울나그네』, 바다출판사, 2016

안 디스텔 지음, 송은경 옮김, 『르누아르: 빛과 색채의 조형화가』, 시공사, 1997

알랭 드 보통 지음, 정영목 옮김, 『일의 기쁨과 슬픔』, 은행나무, 2012

알랭 드 보통 지음, 정영목 옮김, 『여행의 기술』, 이레, 2004

앙리 루아레트 지음, 김경숙 옮김, 『드가: 무희의 화가』, 시공사, 1998

앙투안 테라스 지음, 지현 옮김, 『보나르: 색채는 행동한다』, 시공사, 2001

앤드루 그레이엄 딕슨 지음, 김석희 옮김, 『르네상스 미술기행』, 한길사, 2002

앤소니 휴스 지음, 남경태 옮김, 『미켈란젤로』, 한길아트, 2003

앨리스 K. 터너 지음, 이찬수 옮김, 『지옥의 역사』, 동연, 1998

앨릭잰더 스터지스, 홀릭스 클레이슨 지음, 권영진 옮김, 『주제로 보는 명화의 세계』, 마로니에북스, 2007

엘렌 피네 지음, 이희재 옮김, 『로댕: 신의 손을 지닌 인간』, 시공사, 1999

움베르토 에코 지음, 이현경 옮김, 『미의 역사』, 열린책들, 2005

움베르토 에코 기획, 김효정·최병진 옮김, 『중세 1: 야만인, 그리스도교도, 이슬람교도의 시대』, 시공사, 2015

움베르토 에코 기획, 김효정·최병진 옮김, 『중세 2: 성당, 기사, 도시의 시대』, 시공사, 2015

움베르토 에코 기획, 김정하 옮김, 『중세 3: 성, 상인, 시인의 시대』, 시공사, 2016

월터 아이작슨 지음, 신봉아 옮김, 『레오나르도 다 빈치』, 아르테, 2019

윌리엄 델로 로소 지음, 최병진 옮김, 『베를린 국립회화관』, 마로니에북스, 2014

일레나 지난네스키 지음, 임동현 옮김, 『우피치 미술관』, 마로니에북스, 2007

자닌 바티클 지음, 송은경 옮김, 『고야: 황금과 피의 화가』, 시공사, 1997

자닌 바티클 지음, 김희균 옮김, 『벨라스케스: 인상주의를 예고한 귀족 화가』, 시공사, 1999

자비에 레, 레일라 자르부에 지음, 배영란, 서희정 옮김, 『프랑스 국립 오르세 미술관전』, 지앤씨미디어, 2016

자크 르 고프 지음, 최애리 옮김, 『중세의 지식인들』, 동문선, 1999

자크 바전 지음, 이희재 옮김, 『새벽에서 황혼까지 1500-2000』, 민음사, 2006

장 루이 가유맹 지음, 강주헌 옮김, 『달리: 위대한 초현실주의자』, 시공사, 2006

장 루이 가유맹 지음, 박은영 옮김, 『에곤 실레: 불안과 매혹의 나르시시스트』, 시공사, 2010

제임스 레버 지음, 정인희 옮김, 『서양 패션의 역사』, 시공아트, 2005

제임스 루빈 지음, 김석희 옮김, 『인상주의』, 한길아트, 2001

제임스 홀 지음, 이정연 옮김, 『얼굴은 예술이 된다』, 시공아트, 2018

조셉 캠벨, 빌 모이어스 지음, 이윤기 옮김, 『신화의 힘』, 21세기북스, 2020

조셉 캠벨 지음, 박중서 옮김, 『영웅의 여정』, 갈라파고스, 2020

존 버거 지음, 최민 옮김, 『다른 방식으로 보기』, 열화당, 2012

존 스탠리 지음, 이용숙 옮김, 『천년의 음악여행』, 예경, 2006

주디스 헤린 지음, 이순호 옮김, 『비잔티움: 어느 중세 제국의 경이로운 이야기』, 글항아리, 2007

크랙 하비슨 지음, 김이순 옮김, 『북유럽 르네상스의 미술』, 예경, 2001

크리스토퍼 히버트 지음, 한은경 옮김, 『메디치 가 이야기: 부, 패션, 권력의 제국』, 생각의 나무, 2001

클레르 프레셰 지음, 김택 옮김, 『툴루즈 로트레크: 밤의 빛을 사랑한 화가』, 시공사, 1999

토마스 캐힐 지음, 이종인 옮김, 『오디세우스, 와인빛 바다로 떠나다』, 동아일보사, 2004

파스칼 보나푸 지음, 송숙자 옮김, 『반 고흐: 태양의 화가』, 시공사, 1995

패트리샤 포르티니 브라운 지음, 김미정 옮김, 『베네치아의 르네상스』, 예경, 2001

폴 뒤 부셰 지음, 권재우 옮김, 『바흐: 천상의 선율』, 시공사, 1996

폴 존슨 지음, 명병훈 옮김, 『근대의 탄생 1』, 살림, 2014

프란츠 리스트 지음, 이세진 옮김, 『내 친구 쇼팽: 시인의 영혼』, 포노, 2016

프랑수아즈 카생 지음, 김희균 옮김, 『마네: 이미지가 그리는 진실』, 시공사, 1998

프랑수아즈 카생 지음, 이희재 옮김, 『고갱: 고귀한 야만인』, 시공사, 1996

피에르 코르네트 드 생 시르 지음, 김주경 옮김, 『세상에서 가장 비싼 그림들』, 시공아트, 2012

플라비우 페브라로·부르크하르트 슈베제 지음, 안혜영 옮김, 『세계 명화 속 역사 읽기』, 마로니에북스, 2012

플로리안 하이네 지음, 정연진 옮김, 『화가의 눈』, 예경, 2012

플로리안 하이네 지음, 최기득 옮김, 『거꾸로 그린 그림』, 예경, 2010

필리프 오텍시에 지음, 박은영 옮김, 『베토벤: 불굴의 힘』, 시공사, 2012

해럴드 C. 숀버그 지음, 김원일 옮김, 『위대한 작곡가들의 삶 1』, 클, 2020

해럴드 C. 숀버그 지음, 김원일 옮김, 『위대한 작곡가들의 삶 2』, 클, 2020

호먼 포터턴 지음, 김숙 옮김, 『런던 내셔널 갤러리』, 시공사, 1998

Alberto Pancorbo et al., 『The Prado Guide』, Telefonica, 2009

Alejandra Aguado et al., 『Tate Britain 100 Works』, Tate, 2007

Barbara Deimling, 『Botticelli: the Evocative Quality of Line』, Tachen, 2019

British Museum, 『Materpieces of British Museum』, British Museum Press, 2009

Cathrin Klingsohr-Leroy, 『The Pinakothek der Moderne』, Scala, 2005

Christof Thoenes, 『Raphael』, Tachen, 2017

Diethard Leopold et al., 『Vienna 1900: Leopold Collection』, Christian Brandstätter Verlag, 2009

Erik Spaans, 『Museum Guide – Rijksmuseum』, Rijksmuseum, 2013

Franco Gabici, 『Ravenna: Mosaics, monuments and environment』, Salbaroli, 2012

Francoise Bayle, 『A Fuller Understanding of the Paintings at the Orsay Museum』, Artlys, 2011

Gilles Neret, 『Rubens: the Homer of Painting』, Tachen, 2017

Gloria Fossi, 『Uffizi Gallery: the official guide all of the works』, Giunti, 2013

Heinz Widauer et al., 『Claude Monet: a Floating World』, Albertina Museum, 2018

Helen Braham et al., 『The Courtauld Gallery Masterpieces』, Scala, 2007

Janet Stiles Tyson, 『John Singer Sargent: Masterpieces of Art』, Flame Tree, 2017

Louise Govier, 『The National Gallery Guide』, National Gallery, 2007

Martin Schawe, 『Alte Pinakothek Munich』, Prestel, 2010

Norbert Wolf, 『Dürer: the Genius of German Renaissance』, Tachen, 2016

Norbert Wolf, 『Giotto: the Renewal of Painting』, Tachen, 2006

Norbert Wolf, 『Holbein: the German Raphael』, Tachen, 2017

Partrick de Rynck, 『How to Read a Painting』, Thames & Hudson, 2004

Sofia Barchiesi and Marina Minozzi, 『The Galleria Borghese』, Scala, 2006

Suanna Bertoldi, 『The Vatican Museums: discover the history, the works of art, the collections』, Edizioni Musei Vaticani, 2010

Veronika Schroeder, 『Neue Pinakothek Munich』, Prestel Verlag, 2010

William Vaughan, 『William Blake』, Tate Publishing, 1999

"예술은 영혼에 묻은 일상생활의
먼지를 씻어 낸다."
Art washes away from the soul the dust of everyday life.
_파블로 피카소

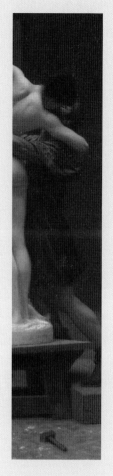

"예술이 우리에게 주는 가장 큰 이익은 바로 '치유와 자유'에 있을 것이다. 삶에는 우리가 어찌할 수 없는 슬픔과 고통이 분명히 있다. 우리의 생명은 유한하고 그 유한한 삶에서 우리는 소중한 이를 잃거나 타인에 의해 고통을 받으며, 때로는 가장 가까운 가족이나 벗이 주는 배신감으로 번민한다. 뛰어난 예술 작품은 바로 그러한 우리의 마음을 고요히 안아 주며 감동을 통해 슬픔에서 벗어나 삶의 기쁨으로 접근하도록 도와준다."_〈예술, 역사를 만들다〉, 622쪽

예술, 인간을 말하다

초판 1쇄 발행일 2022년 10월 25일
초판 2쇄 발행일 2024년 8월 30일

지은이 전원경

발행인 조윤성

편집 김화평 **디자인** 서은주 **마케팅** 정재영
발행처 ㈜SIGONGSA **주소** 서울시 성동구 광나루로 172 린하우스 4층(우편번호 04791)
대표전화 02-3486-6877 **팩스(주문)** 02-585-1755
홈페이지 www.sigongsa.com / www.sigongjunior.com

ISBN 979-11-6925-298-0 04600
ISBN 978-89-527-7629-7 (세트)

*SIGONGSA는 시공간을 넘는 무한한 콘텐츠 세상을 만듭니다.
*SIGONGSA는 더 나은 내일을 함께 만들 여러분의 소중한 의견을 기다립니다.
*잘못 만들어진 책은 구입하신 곳에서 바꾸어 드립니다.

WEPUB 원스톱 출판 투고 플랫폼 '위펍' _wepub.kr
위펍은 다양한 콘텐츠 발굴과 확장의 기회를 높여주는
SIGONGSA의 출판IP 투고·매칭 플랫폼입니다.